Leonardo Da Vinci
by
Walter Isaacson

達 文 西 傳

華特・艾薩克森——著　　嚴麗娟、林玉菁——譯

〔目　錄〕

〔目　錄〕

〔致謝詞〕

馬可‧鄉奇（Marco Cianchi）從專業角度閱讀本書手稿，給了許多建議，幫忙翻譯，也帶我遊覽義大利。他是佛羅倫斯美術學院的教授，從佛羅倫斯和波隆那的大學取得藝術史學位。他與卡洛‧培德瑞提（Carlo Pedretti）合作已久，寫了不少書，包括《達文西的天才發明》（*Le macchine di Leonardo*）、《達文西的畫》（*Leonardo, I Dipinti*, Giunti, 1996）與《達文西的解剖學》（*Leonardo, Anatomia*, Giunti, 1997）。我們也變成好朋友。

倫敦大學柏貝克學院的茉莉安娜‧巴羅內（Juliana Barone）也是本書手稿的專業讀者。她在牛津大學的博士論文主題就是達文西，著有《達文西：阿倫德手稿》（*Leonardo: The Codex Arundel*，British Library, 2008）、《動作的研究：大西洋手稿中的達文西畫作》（*Studies of Motion: Drawings by Leonardo from the Codex Atlanticus*，De Agostini, 2011）、《繪畫論》（*The Treatise on Painting*，De Agostini, 2014），以及即將出版的《達文西、普桑和魯本斯》（*Leonardo, Poussin and Rubens*）與《達文西在英國》（*Leonardo in Britain*）。

推薦巴羅內博士給我的人是牛津大學的藝術史榮譽教授馬汀‧坎普（Martin Kemp），他也是當代相當偉大的達文西學者。過去 50 年來，他或獨自撰寫，或與人合著，有關達文西的書籍和學術文章共有 72 本／篇。他很親切地在牛津大學的三一學院與我會面，跟我分享他的研究結果，以及合著書籍《蒙娜麗莎：人物與畫作》（*Mona Lisa: The People and the Painting*，Oxford University Press, 2017）的初稿，我們通了無數的電子郵件，他就各種問題提出意見。

弗雷德里克‧施羅德（Frederick Schroeder）是比爾‧蓋茲所收藏萊斯特手稿（Codex Leicester）的策展人，多明尼哥‧羅倫佐（Domenico Laurenza）寫了

不少關於達文西工程學和發明的書籍，幫忙讀了有關萊斯特手稿的段落，提供手稿的最新翻譯，預計會在 2018 年出版。大衛・林利（David Linley）帶我去溫莎堡看那裡的達文西畫作，並把我介紹給另一位研究達文西的學者，也是畫作策展人馬汀・克雷頓（Martin Clayton）。

　　還有其他研究達文西的學者跟策展人讀過我的稿子，讓我參觀收藏品，提供協助或想法，包括路克・西森（Luke Syson），他本來在倫敦的英國國家美術館工作，現在則任職於紐約的大都會博物館；羅浮宮的文生・德留旺（Vincent Delieuvin）和伊娜・德斯坦（Ina Giscard d'Estaing）；華盛頓特區國家美術館（National Gallery of Art）的大衛・布朗（David Alan Brown）；威尼斯學院美術館（Gallerie dell'Accademia）的瓦萊麗雅・波樂多（Valeria Poletto）；米蘭理工大學（Politecnico di Milano）的皮耶特羅・馬拉尼（Pietro Marani）；米蘭安波羅修圖書館（Biblioteca Ambrosiana）的阿爾伯托・羅卡（Alberto Rocca）；以及牛津大學基督學院的賈桂琳・沙爾曼（Jacqueline Thalmann）。我也要感謝佛羅倫斯維拉塔提研究中心（Villa I Tatti）、華盛頓特區的敦巴頓橡樹園圖書館（Dumbarton Oaks Library）和哈佛大學美術圖書館（Harvard Fine Arts Library）的工作人員。達恩・艾里（Dawn Airey）麾下的華蓋創意（Getty Images）把本書視為很重要的企劃；負責取得影像的小組成員包括大衛・沙維奇（David Savage）、艾瑞克・瑞奇里斯（Eric Rachlis）、史考特・羅森（Scott Rosen）和吉兒・布拉騰（Jill Braaten）。在阿斯本研究所（Aspen Institute），我非常感謝派特・辛都卡（Pat Zindulka）、莉亞・比圖尼斯（Leah Bitounis）、艾瑞克・莫特利（Eric Motley）和其他寬容的同事。

　　過去 30 年來，我的書都由 Simon & Schuster 出版，因為他們的團隊非常有才華：愛麗絲・梅修（Alice Mayhew）、卡洛琳・雷迪（Carolyn Reidy）、強納森・卡普（Jonathan Karp）、如牧羊人般看守本書和書中插圖的史都華・羅伯茲（Stuart Roberts）、理查・羅爾（Richard Rhorer）、史蒂芬・貝德佛德（Stephen Bedford）、蕭潔姬（Jackie Seow）、克莉絲汀・樂米爾（Kristen Lemire）、茱蒂絲・胡佛（Judith Hoover）、茱莉亞・普羅瑟（Julia Prosser）、

麗莎・爾文（Lisa Erwin）、強納森・伊凡斯（Jonathan Evans）、保羅・迪普利托（Paul Dippolito）。在我的寫作生涯中，亞曼達・厄本（Amanda Urban）一直是我的經紀人、顧問、有智慧的指導老師和朋友。1979 年加入《時代》雜誌時認識的同事斯特羅布・塔爾博特（Strobe Talbott）讀過我每本書的草稿，從《美國世紀締造者：六個朋友與他們建構的世界秩序》就開始，給我尖銳的評論，也給我鼓勵；現在我們的事業就像一頓飯吃到了甜點，我仍會品味從吃沙拉那時起不斷累積的回憶。

一如以往，最該感謝的人就是我的妻子凱西跟我們的女兒貝西，她們聰明、機敏，給我支持和愛。感謝妳們。

切薩雷・波吉亞（Cesare Borgia，約 1475–1507）：義大利戰士，教宗亞歷山大六世的私生子，尼可洛・馬基維利（Niccolò Machiavelli）《君王論》（*The Prince*）議論的對象，達文西的雇主。

多納托・布拉曼帖（Donato Bramante，1444–1514）：建築師，達文西在米蘭的朋友，曾參與米蘭大教堂、帕維亞大教堂與梵蒂岡聖彼得大教堂的工程。

卡特麗娜・里皮（Caterina Lippi，約 1436–1493）：來自文西（Vinci）附近的農家孤女，達文西的母親；後來嫁給外號「大聲公」的安東尼奧・迪・皮耶羅・德爾・瓦查（Antonio di Piero del Vaccha）。

查理・德昂布瓦斯（Charles d'Amboise，1473–1511）：1503 年至 1511 年間米蘭的法國總督，達文西的贊助人。

貝翠絲・德埃斯特（Beatrice d'Este，1475–1497）：來自義大利最受人尊敬的家族，嫁給盧多維科・斯福爾扎（Ludovico Sforza）。

伊莎貝拉・德埃斯特（Isabella d'Este，1474–1539）：貝翠絲的姊姊，曼圖亞的伯爵夫人，想要達文西幫她畫肖像。

弗朗切斯科・迪喬治歐（Francesco di Giorgio，1439–1501）：藝術家／工程師／建築師，與達文西一起在米蘭的大教堂高塔上工作，與他一同前往帕維亞，翻譯維特魯威（Vitruvius）的作品，也畫了一版《維特魯威人》（*Vitruvian Man*）。

弗朗西斯一世（Francis I，1494–1547）：1515 年即位為法國國王，達文西最後一任贊助人。

教宗利奧十世，本名喬凡尼・梅迪奇（Pope Leo X，Giovanni de' Medici，1475–

1521）：羅倫佐・梅迪奇（Lorenzo de' Medici）的兒子，1513 年被選為教宗。

路易十二世（Louis XII，1462–1515）：1498 年即位為法國國王，1499 年征服
米蘭。

尼可洛・馬基維利（1469–1527）：佛羅倫斯的外交官和作家，1502 年成為切
薩雷・波吉亞的外交官，也是達文西的朋友。

朱利亞諾・梅迪奇（Giuliano de' Medici，1479–1516）：羅倫佐的兒子，教宗
利奧十世的弟弟，達文西在羅馬的贊助人。

「偉大的」羅倫佐・梅迪奇（1449–1492）：銀行家、藝術贊助人，1469 年起
擔任佛羅倫斯實質統治者，一直在位到他去世。

法蘭切司科・梅爾齊（Francesco Melzi，約 1493 – 約 1568）：來自米蘭的貴族
家族，1507 年成為達文西的家人，是他的義子和繼承人。

米開朗基羅（Michelangelo Buonarroti，1475–1564）：佛羅倫斯的雕塑家，達文
西的對手。

盧卡・帕喬利（Luca Pacioli，1447–1517）：義大利數學家和修道士，也是達
文西的朋友。

皮耶羅・達文西（Piero da Vinci，1427–1504）：佛羅倫斯公證人，達文西的父
親，未與達文西的母親結婚，後來娶了 4 任妻子，並生了 11 個小孩。

安得瑞亞・沙萊（Andrea Salai，1480–1524）：本名吉安・達奧倫諾（Gian
Giacomo Caprotti da Oreno），10 歲時來到達文西家，得到「沙萊」之名，
意思是「小魔鬼」。

盧多維科・斯福爾扎（1452–1508）。米蘭自 1494 年起的實質統治者，1499
年遭法國人驅逐，達文西的贊助人。

安德利亞・德爾・維洛及歐（Andrea del Verrocchio，約 1435–1488）。佛羅倫
斯雕塑家、金匠和藝術家，1466 到 1477 年間，達文西在他的工作坊受訓
和工作。

15 世紀的義大利貨幣

杜卡特（ducat）是威尼斯的金幣。弗羅林（florin）則是佛羅倫斯的金幣。兩者都含有 3.5 克的黃金，在 2017 年的價值約為 138 美元。1 枚杜卡特或弗羅林等同於 7 里拉（lire）銀幣或 120 索爾迪（soldi）銀幣。

---·---

關於封面

封面是佛羅倫斯烏菲茲美術館的油畫細部，原本以為是達文西的自畫像。根據最近的 X 光分析，應該是 17 世紀不知名藝術家畫的肖像。2008 年，在義大利重新發現了一幅類似的肖像，叫作《盧卡尼亞的達文西自畫像》，封面的畫可能是模仿它，也有可能是模仿的對象。1770 年代，朱塞佩・麥克弗森（Giuseppe Macpherson）在卡紙上畫了水彩版本，現為英國皇室的收藏品，2017 年曾在白金漢宮女王美術館的「藝術家肖像畫展」中展出。

---·---

達文西一生的重要時期

文西	➤	1452-1464
佛羅倫斯	➤	1464-1482
米蘭	➤	1482-1499
佛羅倫斯	➤	1500-1506
米蘭	➤	1506-1513
羅馬	➤	1513-1516
法國	➤	1516-1519

加入繪畫工會；
第一幅知名畫作
是風景畫

1473

與維洛及歐合作繪製
《基督的洗禮》

c.1475

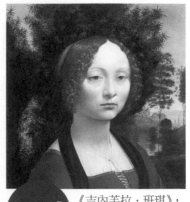

c.1478

《吉內芙拉・班琪》，
佛羅倫斯富裕銀行家
的女兒

1452

4 月 15 日出生

百年戰爭結束；君士坦丁堡陷落

米開朗基羅
出生

盧多維科・斯福爾扎成為米蘭的
統治者；麥哲倫出生

古騰堡印製聖經

馬基維利出生；
羅倫佐・梅迪奇掌權

哥白尼
出生

約翰・德史匹拉在
威尼斯成立出版社

拉斐爾
出生

接受《三王朝拜》的委託

加入維洛及歐在
佛羅倫斯的工作坊，
成為學徒

1482

搬到米蘭，
開始做筆記

c.1468

c.1481

c.1472

《聖告圖》：初期的透視畫法實驗有缺陷，
但已展露出才華

科學　生活　藝術　世界

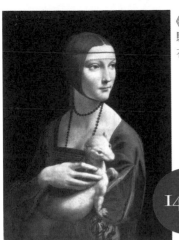

《抱銀貂的女子》;
騎士紀念碑的黏土模型
在米蘭展示

為帕喬利的著作
《黃金比例》繪圖

1496

1493

研究解剖學
和建築學

1489

1498

第一次嘗試製作
飛行機器

葡萄牙的迪亞士
繞過非洲最南端

哥倫布航行到新世界;
羅倫佐·梅迪奇過世;
羅德里格·波吉亞成為教宗亞歷山大六世

瓦斯科·達伽馬發現前往印度的海路;
路易十二世成為法國國王;
薩佛納羅拉的「虛榮之火」;
法國征服米蘭

鄂圖曼帝國的蘇萊曼一世出生;
盧多維科正式成為公爵

薩佛納羅拉令佛羅倫斯的梅迪奇家
族下台;法王查理八世入侵義大利

c.1490

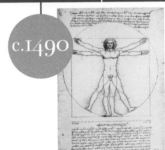

《維特魯威人》;
在公爵姪子的婚宴上呈現
《天堂的盛宴》;沙萊與達文西同住

開始在聖瑪利亞感恩修道院的
食堂繪製《最後的晚餐》

1495

1483

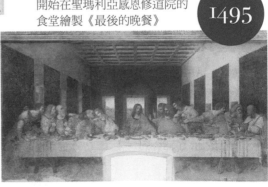

受委託與普瑞第斯
兄弟一同繪製《岩
間聖母》

1499

離開米蘭

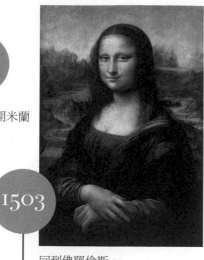

1503

回到佛羅倫斯，
開始繪製《蒙娜麗莎》，
一直畫到生命的盡頭

研究鳥的飛行；
第二次嘗試飛行，依然失敗；
盡力繪製《安吉亞里戰役》，
這是他在佛羅倫斯接到的重要委託，
但最後沒畫完，放棄了

1505

米開朗基羅塑出大衛像；
年輕的拉斐爾來到佛羅倫斯，
與達文西和米開朗基羅一同學習

達文西的朋友
亞美利哥・維斯普奇
出版他航行到新世界的經歷

教宗雇用建築師多納托・布拉曼帖
重建羅馬的聖彼得教堂

1502

為切薩雷・波吉亞工作，
成為軍事工程師

回到米蘭，
其後 7 年間以本地
為基地，來來去去

1506

1507

成為路易十二世
的畫家和工程師

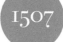

c.1508

輪流在米蘭和佛羅倫斯居住；
研究供水系統；
設計特里武爾奇奧紀念碑；
繪製第二幅《岩間聖母》

c.1513

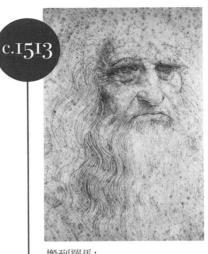

搬到羅馬；
具代表性的杜林繪圖，可能是前
幾年的自畫像，也是我們心目中
達文西的形象

米開朗基羅畫完西斯汀教堂的壁畫；
畫出第一幅世界地圖的傑拉杜斯·麥卡托出生；
梅迪奇重返佛羅倫斯執政

安德瑞亞·維薩里在布魯塞
爾出生，他後來出版了第一
本正確人體解剖學的書

馬丁·路德
推動宗教改革

亨利八世成為英格蘭國王

瓦薩利出生

喬凡尼·梅迪奇
成為教宗利奧十世

弗朗西斯一世
成為法國國王

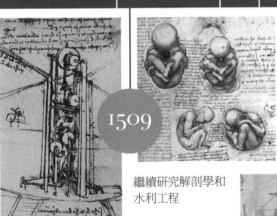

1516

搬到昂布瓦斯，
成為弗朗西斯一
世的客卿

1509

繼續研究解剖學和
水利工程

1514

5 月 2 日去世

造訪帕爾馬和佛羅倫斯；
計畫要抽乾蓬蒂內沼澤

1519

我也會畫

30 歲是個令人緊張不安的里程碑,約莫在這個年紀,李奧納多‧達文西寫信給米蘭的統治者,列出應該給他工作的理由。他在佛羅倫斯的畫家生涯還算成功,但他無法完成委託的工作,想尋找新的舞台。在求職信最前面的 10 段裡,他吹捧自己的工程技能,包括設計橋梁、水道、火砲、裝甲車和公共建築的能力。到了第 11 段結束時,他才補充,他也是藝術家。「跟繪畫一樣,可做的我都能做,」他寫道。*1

對,他做得到。他後來會創造出歷史上最有名的兩幅畫,《最後的晚餐》和《蒙娜麗莎》。但在他心裡,他認為自己是科學和工程專家。他從事的創新研究包括解剖學、化石、鳥類、心臟、飛行機器、光學、植物學、地質學、水流和武器,而他對這些研究的熱愛除了投入,也從中得到樂趣。因此,他成為「文藝復興人」的原型,激勵了那些相信「大自然無限創作」的人,而他所謂「大自然的無限創作」則交織成一體,充滿不可思議的型態。*2他的畫作《維特魯威人》是一個比例完美的人,在圓形和方形裡張開了手臂,凸顯他結合藝術與科學的能力,讓他成為歷史上最有創造力的天才。

他對科學的探索補強了他的藝術。他從死屍臉上剝下皮肉,畫出移動嘴唇的肌肉輪廓,然後畫出世界上讓人最難以忘懷的微笑。他研究人類頭骨,畫出一層層骨骼與牙齒,在《荒野中的聖傑羅姆》(*Saint Jerome in the Wilderness*)

* 編注:部分引用資料出現次數較多,作者採縮寫,請參考〈常見資料縮寫說明〉。

1 原注:《大西洋手稿》,391r-a/1082r;《筆記/保羅‧李希特版》,1340。這封信的日期問題會在第14章討論。目前只留下他在筆記本裡打的草稿,沒有最終送出去的版本。

2 原注:坎普《達文西》,頁vii、4;坎普在這本書和其他作品的主題都是達文西各種嘗試所根據的統一模式。

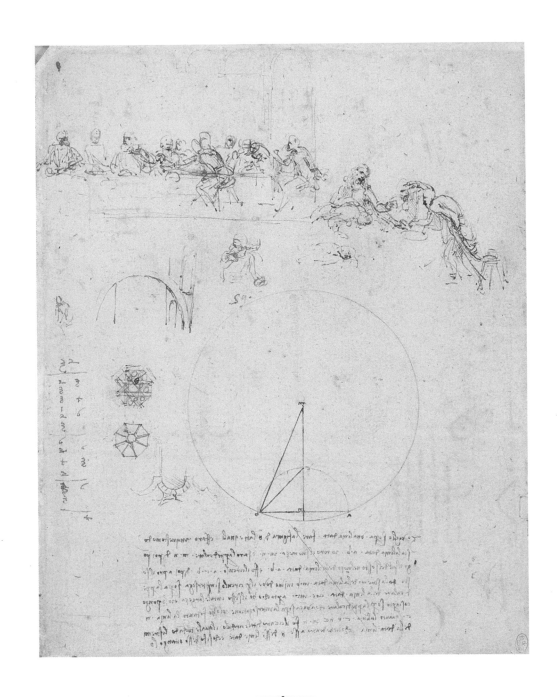

出自達文西的筆記本（約 1495 年）：《最後的晚餐》的草圖，
用方形框住圓形的幾何學研究，八邊形的教堂設計，以及一段手寫的倒寫文字。

裡傳達出那骨瘦如柴的人有多苦惱。他探究光學的數學，證實光線怎麼撞上角膜，在《最後的晚餐》裡加入變化的視覺觀點，產生魔法般的幻象。

研究光與光學後，再和藝術結合，他能靈巧運用明暗和透視，在平面上塑造物體的外型，讓它們呈現立體感。達文西說，這種「讓平面展現出的形體宛若從平面上塑形且分隔開來」的能力，就是「畫家的首要意圖」。[3] 維度變成文藝復興藝術至高無上的創新，都要歸功於他的創作。

年紀漸長後，他對科學的探索不光對他的藝術有用，而是出自一種喜悅的本能，想深入了解創造深切的美。天空為什麼看起來是藍色？他想找出理論，不光是為了畫作上的天空。他的好奇心很純粹、很個人，投入的程度也令人欣喜。

但就算在思索天空為什麼是藍的，他對科學和藝術的努力絕對不會涇渭分明。兩者一同成為驅動他的熱情，也就是要知道世界上所有的知識，包括人類與世界共存的方法。他敬畏自然的完全，能感覺到自然模式的和諧，也看到這種和諧出現在大大小小的現象裡。在筆記本裡，他記下頭髮的鬈曲、水的漩渦和空氣的迴旋，以及可能解釋這種螺旋形的數學公式。我去過英國溫莎堡看他在晚年畫出的「大洪水素描」，充滿旋轉的力量，我問策展人馬汀‧克雷頓，他覺得達文西把這些畫當成藝術作品還是科學作品。問題才出口，我就發現我問了一個很笨的問題。「我不覺得達文西會刻意區別這兩樣東西，」他回答。

我開始寫這本書，因為李奧納多‧達文西就是我前幾本傳記主題的根本範例：連結不同學科——藝術和科學，人文和科技——的能力就是創新、想像和天賦的關鍵。我之前寫過富蘭克林的傳記，他就是他那個時代的達文西：不曾正式接受教育，他自學成為想像力豐富的博學之人，美國啟蒙時代最棒的科學家、發明家、外交官、作家和商務策略師。他放起風箏，證實閃電是電

3 　原注：《烏比手稿》，133r-v；《達文西繪畫論／里高德版》，第178章；《達文西論繪畫》，頁15。

力，也發明了馴服電力的小桿子（避雷針）。他的發明還有雙焦眼鏡、使人著迷的樂器、燃燒完全的爐子、墨西哥灣流的圖表，以及美國獨有的樸實幽默風格。愛因斯坦，在研究相對論的過程中碰到阻礙時，會拿出小提琴拉莫札特的作品，讓自己重新連結到宇宙的和諧。我在創新人物書籍中簡要介紹過的愛達‧勒芙蕾絲*4 將父親拜倫勳爵（Lord Byron）遺傳的詩學鑑賞力結合母親對數學之美的熱愛，構思出一般用途的電腦。賈伯斯用路標的影像展現博雅學科和科技的交會，讓產品發表會來到頂峰。達文西是他的英雄。「他在藝術和工程裡都能看到美，」賈伯斯說，「他能結合兩者的能力使他成為天才。」*5

　　對，他是天才：想像力不受限、好奇心炙熱，而且創造力橫跨多門學科。但我們應該要小心用這個詞。把「天才」的標籤一把貼在達文西身上，很奇怪，彷彿小看了他，就像他只是被閃電打中才變成天才。先前幫他寫傳記的16世紀藝術家喬治歐‧瓦薩利（Giorgio Vasari）就犯下這個錯誤：「有時候，以一種超自然的方式，某個人奇蹟似地得到上天賦予美麗、優雅和才華，豐富到他的一舉一動都神聖無比，他做的每件事顯然都來自上帝，而不是人類的藝術。」*6 事實上，達文西的天才充滿人性，以他自己的意志和雄心打造而成。並非來自天授，不像牛頓或愛因斯坦的頭腦具有強大的處理能力，超乎一般人所能揣摩。達文西幾乎沒上過學，無法閱讀拉丁文，也不懂長除法。他的天才是我們能理解的那種，也是我們能學習的對象。他所根據的技能也是我們能渴望改進的能力，例如好奇心和密切的觀察。他的想像力很容易激發，幾乎快踏入幻想的境界，也是我們能想辦法保留在自己身上，並幫下一代好好培養的能力。

　　達文西的幻想遍及他接觸的所有東西：他的戲劇作品、河流分道計畫、

4　Ada Lovelace，1815-1852，名詩人拜倫唯一的婚生子，英國數學家兼作家，代表作是她為查爾斯‧巴貝奇的分析機——機械式通用電腦——所寫的作品。她被公認為史上第一位認識電腦完全潛能的人，也是史上第一位電腦程式設計師。

5　原注：取材自作者2010年訪問賈伯斯的內容。

6　原注：瓦薩利，第4卷。

理想城市的設計、飛行機器的結構，以及藝術和工程的各個方面。他寫給米蘭統治者的信就是一個例子，因為在那時，他的軍事工程技能基本上還是想法。他一開始在宮廷裡的角色並非建造武器，而是變戲法般地舉辦慶典。即使在事業顛峰，他的戰鬥和飛行裝置也只是尚未實現的想像。

　　一開始，我覺得他很容易墮入幻想的性情是個缺點，透露出他缺乏紀律和勤奮，因此很容易拋棄未完成的藝術作品和論文。就某種程度而言，倒也沒錯；沒有實行的幻想就是妄想。但我後來也相信，他能揉合現實與幻想的能力，就像他的暈塗技巧，模糊畫上的線條，就是他的創造力所在。有技能，但沒有想像力，會很沉悶。達文西懂得結合觀察和想像，讓他成為歷史上技藝最精湛的發明家。

　　這本書的起點不是達文西的藝術巨作，而是他的筆記本。他 7200 頁的筆記和手寫筆記奇蹟似地留存到今日，我認為，這些紀錄最能展露出他的才智。過了 500 年依然可讀，原來紙張才是一流的資訊貯存技術，但我們在推特上的推文過了 500 年有可能就讀不到了。

　　幸好達文西不能浪費紙張，因此他把每一頁都塞滿了各式各樣的圖畫和反過來的潦草紀錄，看似無章法，但暗示了他的思想躍動。數學計算、惡魔般的年輕男友素描、鳥禽、飛行機器、戲院道具、水的漩渦、血液脈瓣、古怪頭像、天使、虹吸管、植物的莖、鋸開的顱骨、給畫家的祕訣、眼睛和光學的註記、戰爭武器、寓言、謎語以及繪畫研究，都排列在一起，或許彼此呼應，但也可能沒有理由。跨學科的才華盤旋在每一頁上，展露出令人愉悅、與大自然共舞的智力。他的筆記本是史上最偉大的創作，記錄人類的好奇心，給人不可思議的感覺，讓我們認識知名藝術史學家肯尼斯・克拉克（Kenneth Clark）口中這位「歷史上最能保持好奇心不懈的人」。*7

7　原注：克拉克，頁258；肯尼斯・克拉克，《文明》（*Civilization*, Harper & Row, 1969），頁135。

在他的筆記本裡，我最喜歡的點綴是他的待辦事項，與他的好奇心一同閃耀。其中一本的日期是 1490 年代，地點是米蘭，列出當天他想學習的東西。第一條是「米蘭和郊區的測量結果」。這條的實用目的在後面的待辦事項中透露了：「繪製米蘭」。其他事項則展露出他孜孜不倦尋找能學習知識的對象：「找到算術專家，教你怎麼算三角形的面積……問投彈手吉安尼諾（Giannino the Bombardier）費拉拉（Ferrara）的塔樓外牆如何築起……問班奈德托‧波提納里（Benedetto Portinari）在法蘭德斯（Flanders）走在冰上是什麼意思……找水力學專家了解怎麼用倫巴底人*8 的方法修理水閘、運河和磨坊……找法國人喬凡尼‧法蘭切斯（Giovanni Francese）大師，拿他答應給我的太陽尺寸。」*9 他停不下來。

年復一年，達文西一再列下他要做跟要學的東西。有些必須細細觀察，我們大多數人應該都不會因此放下手邊的事情。「觀察鵝腳：如果一直打開或一直闔上，鵝應該動不了。」還有「天空為什麼是藍色」的問題，質疑的現象太普遍，普遍到我們很少停下來思索。「水裡的魚為什麼比空中的鳥快？應該相反吧，因為水比空氣重，密度也比空氣高。」*10

最棒的是，這些問題看似毫無規則。「描述啄木鳥的舌頭，」這是他給自己的指示。*11 世界上有誰會決定，某一天，他想知道啄木鳥的舌頭是什麼樣子，而且沒有明顯的理由？你能找到答案嗎？達文西要畫圖，要了解鳥為什麼能飛，並不需要先得到資訊。但我們會看到，真的有資訊，而且啄木鳥的舌頭有很多值得研究的地方。但他想知道，主要是因為，他是達文西：好奇、熱情，而且總是充滿驚奇。

8　Lombard，日爾曼人的一支，起源於斯堪地那維亞。經過約4個世紀的民族大遷徙，倫巴底人最後占據了亞平寧半島（今日義大利）北部。

9　原注：《大西洋手稿》，222a／664a；《筆記／保羅‧李希特版》，1448；羅伯‧克魯維奇（Robert Krulwich），〈達文西的待辦事項〉（Leonardo's To-Do List），《克魯維奇想知道》（Krulwich Wonders），美國國家公共廣播電台，2011年11月18日。波提納里是米蘭商人，去過法蘭德斯。

10　原注：《筆記／厄瑪‧李希特版》，91。

11　原注：《溫莎手稿》，RCIN 919070；《筆記／保羅‧李希特版》，819。

最奇怪的是這一條：「每個星期去熱水澡堂，可以看到裸體的男人。」
*12 我們可以想得到達文西想做這件事，理由或許出自解剖學，或許出自美
學。但真的需要提醒自己嗎？清單上的下一項是：「將豬肺充氣，觀察是否
寬度和長度都增加，還是只會變寬。」《紐約客》藝術評論家亞當‧高普尼
克（Adam Gopnik）也寫過，「達文西一直很奇特，無人可比，沒有人能改變
他。」*13

為了對付這些問題，我決定用這些筆記本當基礎，來寫一本書。一開
始，我先踏上朝聖之旅，去米蘭、佛羅倫斯、巴黎、西雅圖、馬德里、倫敦
和溫莎堡觀看真跡。然後跟隨達文西的訓示，從源頭開始調查：「能到噴泉
取水的人不會只去水罐拿水。」*14 我也大量閱讀少有人研究的收藏品，包
括主題是達文西的學術文章和博士論文，每一篇都有人在極為專門的主題
上投入數年的努力。在過去幾十年來，尤其在 1965 年馬德里手稿（Codices
Madrid）重見天日後，達文西著作的分析和解讀也有相當大的進步。同樣地，
現代科技挖掘出有關他畫作和技巧的新資訊。

深入研究達文西後，我盡最大的努力觀察之前我習於忽略的現象，特別
認真學習他觀察事物的方法。看到陽光射到窗簾上，我逼自己停下來，細看
陰影撫弄褶痕的模樣。我努力看出從一個物體反射的光線如何讓另一個物體
的影子細微地改變顏色。我注意到，如果我歪著頭，在發光的表面上，有一
個特別亮的點，這個點的閃爍會怎麼變化。看著遠方的樹和近處的樹，我想
辦法讓眼前顯現透視圖的線條。看到水裡的漩渦，我拿它跟一圈頭髮比較。
不了解數學概念時，我費盡全力，便能為概念賦予形象。看到在吃晚餐的
人，我研究他們的動作和情緒有什麼關係。看到某人的唇上浮現微笑，我試

12 原注：《巴黎手稿》F，0；《筆記／保羅‧李希特版》，1421。
13 原注：亞當‧高普尼克，〈文藝復興人〉（Renaissance Man），《紐約客》，2005年1月17日。
14 原注：《大西洋手稿》，196b/586b；《筆記／保羅‧李希特版》，490。

著推敲她內心的祕密。

　　結果，我當然不能跟達文西並駕齊驅，不能精熟他的洞察，連一點點他的才智都達不到。如果要設計滑翔機、發明畫地圖的新方法，或畫出《蒙娜麗莎》，我一點也沒有進步。我必須督促自己，要真的對啄木鳥的舌頭有好奇心。但我確實從達文西身上學到，對日常的世界充滿讚嘆，就能讓生命中的每一刻更豐富。

　　早期關於達文西的描述主要有 3 本書，作者幾乎都是同時代的人。1511 年（8 年後達文西去世）出生的畫家喬治歐‧瓦薩利在 1550 年寫了第一本真正的藝術史書籍，《頂尖畫家、雕塑家和建築師的人生》（*Lives of the Most Eminent Painters, Sculptors, and Architects*），1568 年改版，按著訪談的內容加以修正，訪問對象是認識達文西的人，包括他的弟子法蘭切司科‧梅爾齊。[15] 瓦薩利是佛羅倫斯人，大男人主義者，他對達文西過度恭維（對米開朗基羅的更過分），說他創造出藝術的「文藝復興」，也把這段話第一次寫進書裡。[16] 就像馬克‧吐溫筆下的哈克（Huckleberry Finn），瓦薩利可能曲解了某些東西，但他說的大部分屬實。剩下的則混合了閒話、潤色、虛構和無心的錯誤。問題在於知道哪件生動的軼事落入哪個類別——比方說達文西的老師因敬畏學生而丟下了自己的畫筆。

　　在 1540 年代寫成的匿名手稿名為「加迪氏」（Anonimo Gaddiano），因為曾有一度屬於莫加迪亞諾家族，其中對達文西和其他佛羅倫斯人的描述非常有趣。同樣地，其中一些主張，例如達文西曾住在羅倫佐‧梅迪奇家裡，與他共事，或許就經過修飾；但有些生動的細節聽起來不假，例如達文西喜歡

15 原注：我要感謝瑪歌‧普瑞茲克（Margot Pritzker）提供第二版的原著以及相關的學識。瓦薩利的書在網路上很多地方都可以找到。
16 原注：瓦薩利認為他的主題是「藝術興盛到完美的程度（在古羅馬時代）、藝術的衰退以及藝術的修復，或該說是復興」。

穿玫瑰色的外袍，長度只到膝蓋，但其他人都穿長袍。[*17]

　　第三個先前的源頭是吉安‧保羅‧洛馬奏（Gian Paolo Lomazzo），他本來是畫家，後來眼睛瞎了，就改當作家。約莫在 1560 年，他寫了未出版的手稿《夢想與爭論》（*Dreams and Arguments*），在 1584 年出版了長篇的藝術論文。他師從的畫家認識達文西，他訪問過達文西的弟子梅爾齊，因此得到了一些第一手的故事。洛馬奏對達文西的性傾向特別不保留。此外，兩名跟達文西同時代的人也寫了比較短的記述，一個是佛羅倫斯商人安東尼奧‧比利（Antonio Billi），另一個是義大利醫師和史學家保羅‧喬維奧（Paolo Giovio）。

　　早期的這些報導很多都提到達文西的外表和個性。在別人的描述裡，他俊美優雅，很能吸引目光。他有滑順的金色鬈髮、體格健壯、卓越的體力，穿著色彩繽紛的裝束走路或騎馬穿越城鎮時，舉止都非常高雅。「個人與外觀都很美，達文西的身材勻稱而優雅，」匿名者如是說。此外，他也迷人而健談，熱愛大自然，大家都知道他對人、對動物一樣親切溫柔。

　　關於某些細節，大家的意見的就不一樣了。在研究過程中，我發現有關達文西一生的許多事實都牽涉到爭議、神話與神祕，從他出生的地點，到死前的情景。我盡了最大的努力來檢核，然後描述筆記裡的爭論和用來反駁的論點。

　　發現達文西並非一直都很偉大，一開始我很驚愕，後來則覺得很開心。他會犯錯。在探索數學問題時他偏離了軌道，這些問題浪費時間，轉移了注意力。大家都知道，他有很多沒畫完的畫，尤其是《三王朝拜》、《荒野中的聖傑羅姆》和《安吉亞里戰役》。因此，現存在他名下或據說是他繪製的畫作最多只有 15 幅。[*18]

17 原注：加迪氏。

18 原注：根據定義和標準，學者認為最少是12幅，最多是18幅。原在倫敦國家美術館、後來到紐約大都會博物館任職的策展人路克‧西森指出：「一開始，在他長達50年的事業生涯中，可能不超過20幅畫，目前留下來的畫作裡，只有15幅大家都同意是他的作品，其中至少有4幅還沒畫完。」讀者可以參見維基百科（https://en.wikipedia.org/wiki/List_of_works_by_Leonardo_da_Vinci）上的「達文西作品列表」，目前討論仍沒有定論，專家針對達文西的真跡畫作仍有不一樣的歸屬和爭議。

儘管同時代的人一般認為達文西友善溫和，但有時候他也會變得很陰鬱或憂慮。他的筆記本和繪圖讓我們看到他灼熱的、有想像力的、發狂的頭腦，有時候也會興高采烈。如果他是 21 世紀初期的學生，他可能要接受處方，緩和情緒起伏和注意力缺失症。我們不需要同意「藝術家就是麻煩的天才」的比喻，就能覺得自己很幸運，因為達文西要召喚飛龍來殺死魔鬼時，只能自己做決定。

　　筆記本裡古怪的謎語很多，有一條線索是：「巨大的手指以人類的外型出現，你愈靠近它們，它們龐大的尺寸變得愈小。」答案：「夜間掌燈的人灑下的影子。」*19 雖然這個謎語可以拿來比喻達文西，但我相信，其實他顯露人性時，並不會遭到貶低。他的影子跟他的真實都應該更加突出。他的小錯和古怪讓我們更有親切感，覺得或許能趕上他，甚至更欣賞他勝利的時刻。

　　達文西、哥倫布和古騰堡的 15 世紀是發明、探索和新科技傳播知識的時代。簡言之，那個時代就像我們的時代。那就是為什麼達文西有很多值得我們學習的地方。他結合藝術、科學、科技和想像力的能力仍是創造力歷久彌新的訣竅。他能坦然當個格格不入的人也是：私生子、同性戀、素食者、左撇子，很容易分心，有時候還是個異教徒。15 世紀的佛羅倫斯能大放異彩，就是因為能容得下這些類型的人。畢竟，達文西不間斷的好奇心和實驗應該能提醒我們灌輸的重要性，對我們自己，還有對我們的孩子，不光接收知識，也要有意願去質疑——要有想像力，就像任何時代那些有天賦但不適應環境的人，還有叛逆的人，才能變得不同凡響。

19 原注：《巴黎手稿》K，2:1b；《筆記／保羅・李希特版》，1308。

童年

文西，1452–1464

達文西家族

　　李奧納多・達文西很幸運，是私生子。否則，家族中的嫡長子都要當公證人，這個傳統已經延續了至少 5 代。

　　他的家族根源可以追溯到 14 世紀初期，他的曾曾曾祖父米歇爾（Michele）在位於托斯卡尼的山城文西擔任公證人，這座小鎮在佛羅倫斯的西邊，距離約 17 英里。[*1] 義大利的貿易經濟逐漸走高後，公證人非常重要，負責用拉丁文撰寫商業合約、土地契約、遺囑和其他法律文件，通常還會加上歷史參考和文學飾詞。

　　因為米歇爾是公證人，他可以使用敬稱「瑟」（Ser），因此大家叫他瑟米歇爾・達文西。他的兒子跟孫子是更成功的公證人，孫子還當上佛羅倫斯的大臣。接下來的安東尼奧（Antonio）比較反常。他用敬稱「瑟」，與公證人

[*1] 原注：達文西其實不是正確的稱呼，我們以為這是他的姓氏，但應該是「來自文西」的意思。然而，這個用法其實不像某些純粹主義者認定的那麼糟糕。在達文西的一生中，有愈來愈多義大利人制定和登記世襲姓氏的用法，很多姓氏則衍生自家族的故鄉，例如熱內亞（Genovese）和迪卡皮歐（DiCaprio）。達文西和他父親皮耶羅常把「達文西」附加到名字後面。達文西搬到米蘭後，跟宮廷詩人柏南多・北林喬尼（Bernardo Bellincioni）成為朋友，後者在寫作時稱他「佛羅倫斯人李奧納多・文西」。

文西小鎮，以及達文西受洗的教堂。

的女兒結婚，但他似乎沒有家族的野心。他多半靠佃農耕作的家族土地收益
過活，產物不多，有葡萄酒、橄欖油和小麥。

　　安東尼奧的兒子皮耶羅雄心勃勃地在批斯朵拉（Pistola）和比薩發展事
業，補足父親的倦怠，然後在 1451 年他 25 歲的時候，在佛羅倫斯立足。那
年他公證的一份合約讓他把辦公地點改成「總督宮」（Palazzo del Podestà），地
方行政大樓（現在是巴傑羅美術館〔Bargello Museum〕），對面是政府所在地
的領主宮（Palazzo della Signoria）。他為佛羅倫斯的許多修道院和修道會、城

裡的猶太人團體擔任公證人，至少曾為梅迪奇家族服務一次。[2]

有一次回文西探視時，皮耶羅跟當地的未婚鄉下女孩交往，1452年春天，他們的兒子誕生。孩子的祖父安東尼奧動用他之前很少用的公證人筆法，在他祖父留下的筆記本最後一頁記錄孫子的誕生：「1452：我得了一個孫子，我兒子瑟皮耶羅的兒子，在4月的第15天，星期六，在晚上的第三個小時（大約是晚上10點）。他的名字叫李奧納多。」[3]

在安東尼奧的記載中，認定達文西的母親不值一提，在出生和洗禮紀錄中也沒有她的名字。在5年後的一份稅務文件中，我們知道她叫卡特麗娜，但不知道她姓什麼。長久以來，她的身分對現代學者來說一直是個謎。她應該是25、26歲左右，有些研究人員猜測她是阿拉伯奴隸，也有可能是中國奴隸。[4]

事實上，她是文西一帶的貧苦孤女，16歲，名叫卡特麗娜·里皮。牛津大學的藝術史學家馬汀·坎普與佛羅倫斯的檔案研究員朱塞佩·帕朗第（Giuseppe Pallanti）在2017年找到記錄她背景的證據，證實達文西的生平尚有許多有待發現的真相。[5]

卡特麗娜生於1436年，父親是窮苦的農夫，14歲時成為孤兒。她跟年幼的弟弟搬到祖母家，過了1年，祖母在1451年去世。卡特麗娜必須養活自己跟弟弟，那年7月，她跟當時24歲的皮耶羅·達文西交往；皮耶羅既顯眼又富裕。

2 原注：亞力山卓·謝奇（Alessandro Cecchi），〈達文西在佛羅倫斯的贊助人：新的啟發〉（New Light on Leonardo's Florentine Patrons），出自班巴赫《草圖大師》，頁123。

3 原注：尼修爾，頁20；布蘭利，頁37。那天，佛羅倫斯在下午6:40日落。「夜間時間」通常從晚禱敲鐘後開始算起。

4 原注：佛蘭西斯哥·鄉奇（Francesco Cianchi）《達文西的母親是奴隸？》（La Madre di Leonardo era una Schiava?, Museo Ideale Leonardo da Vinci, 2008）；安傑羅·帕拉蒂科（Angelo Paratico），《達文西：一位在義大利文藝復興裡迷失的中國學者》（Leonardo Da Vinci: A Chinese Scholar Lost in Renaissance Italy, Lascar, 2015）；安娜·贊美奇（Anna Zamejc），〈達文西的母親是亞塞拜然人？〉（Was Leonardo Da Vinci's Mother Azeri?），2009年11月25日刊登於自由歐洲電台（Radio Free Europe）網站。

5 原注：馬汀·坎普與朱塞佩·帕朗第，《蒙娜麗莎》（Mona Lisa, Oxford, 2017），頁87。我很感謝坎普教授分享他們的研究成果，也謝謝帕朗第陪我討論。

他們不太可能成婚。儘管之前有傳記作家說卡特麗娜「血統良好」*6，但她屬於不同的社會階級，皮耶羅應該也已經訂了婚，他未來的妻子與他門當戶對：16歲的亞貝拉（Albiera），她的父親是佛羅倫斯很出名的鞋匠。達文西出生不到8個月，皮耶羅就娶了亞貝拉。這樁婚事對雙方的社會和專業地位都有利，應該在達文西出生前就安排好，也談好了嫁妝。

為求方便有序，達文西出生後，皮耶羅就安排卡特麗娜嫁給附近的農人，他也是燒窯工人，是達文西家族的人，名叫安東尼奧・迪・皮耶羅・德爾・瓦查，外號「大聲公」，也有會惹麻煩的意思，還好他其實不會找麻煩。

達文西的祖父母和父親在文西小鎮有棟帶小花園的房子，就在中心城堡的城牆旁邊。達文西可能就在這棟房子出生，不過也有理由相信是在別的地方。達文西家已經住了很多人，讓一名懷了孕之後又親餵母乳的鄉下女人住進來，可能不方便，也不恰當，尤其是因為瑟皮耶羅正在跟未來的岳家討論妝奩，對方又是有頭有臉的人物。

相反地，根據傳說和當地旅遊業者的說法，達文西可能出生在隔壁的安琪亞諾村，在一棟灰色石造佃戶小屋裡，離文西2英里遠的農舍旁邊，現址有座小小的達文西博物館。這塊地產或許有一部分自1412年起就屬於達文西家族的好友，皮耶羅・狄馬渥托家族。他是皮耶羅・達文西的教父，在1452年，也會成為皮耶羅新生兒子的教父──所以達文西在這裡出生也很合理。這兩家人非常親近。皮耶羅・狄馬渥托在安琪亞諾購置地產時，達文西的祖父安東尼奧當過合約的證人。描述交易的筆記說，安東尼奧在附近鄰居家玩雙陸棋，有人找他回去幫忙簽約。皮耶羅・達文西在1480年代也會買走一些狄馬渥托家的產業。

達文西出生時，皮耶羅・狄馬渥托70歲的寡母住在那邊。因此在離文西小鎮只有2英里的安琪亞諾村，在殘破小屋隔壁的農舍裡，住了一名寡婦，

6　原注：加迪亞氏。

是可以信任的朋友，與達文西家族已經有至少兩代的情誼。根據當地的傳說，她那棟破爛的小屋（為了節稅，他們說那棟房子不能住人）或許就是卡特麗娜懷孕時安身立命的地方。*7

達文西出生那天是星期六，隔天他在文西教區的教堂由當地神父施洗。領洗池如今還在。不論出生的狀況是怎麼樣，他的洗禮在當地仍很盛大，開放村民參加。有 10 名教父母見證，遠超過平均人數，當然有皮耶羅‧狄馬渥托，附近的上層階級都在賓客之列。過了一星期，皮耶羅‧達文西離開卡特麗娜跟初生的兒子，回到佛羅倫斯，那個星期一，他已經到辦公室幫客戶公證文件。*8

達文西沒提過他出生的狀況，但在筆記本裡有段引人遐想的影射文字，說到大自然給私生子的偏袒。「男人在性行為中若表現有侵略性，不夠自在，生出的孩子易怒、不可信賴，」他寫道，「但如果性行為充滿了雙方的愛與欲望，孩子會有高超的智力、機智、活潑而可愛。」*9 可以假設，或至少希望，他覺得自己屬於後者。

童年時代，他有兩個家。卡特麗娜跟大聲公在文西郊區的小農場落腳，跟皮耶羅‧達文西保持友好的關係。20 年後，大聲公在皮耶羅租賃的燒窯裡工作，多年來他們也擔任過對方幾份合約和契約的證人。達文西出生後，卡特麗娜跟大聲公生了 4 個女兒跟 1 個兒子。然而，皮耶羅和亞貝拉一直沒生小孩。事實上，一直到達文西 24 歲，他的父親仍只有他 1 個孩子（皮耶羅的第三和第四段婚姻會幫忙補足，至少多了 11 個孩子）。

父親多半住在佛羅倫斯，母親要照看自家日漸增長的人口，5 歲的達文西

7 原注：2017年，作者與檔案研究員朱塞佩‧帕朗第交流的結果；阿爾伯托‧馬爾沃帝（Alberto Malvolti），〈尋找皮耶羅‧狄馬渥托：達文西洗禮見證人的記事〉（In Search of Malvolto Piero: Notes on the Witnesses of the Baptism of Leonardo da Vinci），《阿諾之草》（Erba d'Arno）雜誌第140號（2015），頁37。坎普和帕朗第所著《蒙娜麗莎》，不相信達文西出生在這棟小屋裡，因為在稅務文件上，小屋列為無法居住。然而，這個說法或許是為了節稅，因為那棟快要倒塌的房子大多數時候都空著。

8 原注：坎普和帕朗第，《蒙娜麗莎》，頁85。

9 原注：達文西，「威瑪薄紙」（Weimar Sheet）正面，威瑪宮博物館（Schloss-Museum）；培德瑞提《評論》，2:110。

主要跟愛好逸樂的祖父和祖母同住。在 1457 年的稅務紀錄裡，安東尼奧列出同住的受扶養親屬，包括孫兒，「達文西，上述瑟皮耶羅的兒子，**非婚生**，為他與卡特麗娜的後代，卡特麗娜現為大聲公的妻子。」

　　跟他們同住的還有皮耶羅的弟弟弗朗西斯柯（Francesco），只比姪子達文西大 15 歲。弗朗西斯柯跟父親一樣，喜愛鄉間的悠閒，在稅務文件中，他的父親稱他「在村裡閒蕩，無所事事」，有種五十步笑百步的感覺。*10 他變成達文西最愛的叔叔，有時候代理父親的職務。在傳記的第一版，瓦薩利犯了明顯的錯誤，以為皮耶羅是達文西的伯父，後來改正了。

「私生子的黃金時代」

　　賓客眾多的洗禮可以證明，私生子身分並不會帶來公開羞辱。19 世紀的文化史學家雅各‧布克哈特*11 甚至把文藝復興時代的義大利貼上標籤，「私生子的黃金時代」。*12 尤其在統治階級跟貴族階級，身為庶子並非阻礙。達文西出生時的教宗是庇護二世（Pius II），寫過他去參觀費拉拉的經歷，他的歡迎派對有 7 位王子來自統治當地的埃斯特家族，其中有一名在位的公爵，都是私生子。「該家族非常特別，」庇護寫道，「從來沒有嫡子繼承統治地位；情婦的兒子都比妻子的兒子幸運多了」*13（庇護本人就有至少 2 名私生子）。教宗亞歷山大六世跟達文西也是同時代的人，有好幾個情婦跟私生子，其中一個是切薩雷‧波吉亞，後來成為主教、教皇軍隊的司令官、達文西的

10 原注：詹姆斯‧貝克（James Beck），〈瑟皮耶羅‧達文西與他的兒子達文西〉（*Ser Piero da Vinci and His Son Leonardo*），《美術史筆記》（*Notes in the History of Art*），5.1（1985年秋天出版），頁29。

11 Jacob Burckhardt, 1818-1897, 生於瑞士，是傑出的文化史學家，研究重點在歐洲藝術史與人文主義，最著名的著作是《義大利文藝復興時代的文化》。

12 原注：雅各‧布克哈特，《義大利文藝復興時代的文化》（*The Civilization of the Renaissance in Italy*, Dover, 2010；原本在1878年以英文出版，1860年為德文版），頁51、310。

13 原注：珍‧費爾‧貝斯特（Jane Fair Bestor）〈義大利區域國家成形時的庶子與嫡子：埃斯特家族的繼承權〉（Bastardy and Legitimacy in the Formation of a Regional State in Italy: The Estense Succession），《社會與歷史的比較研究》（*Comparative Studies in Society and History*），38.3（1996年7月），頁549-85。

雇主，也是馬基維利《君王論》的主角。

　　然而，對中產階級來說，就不太願意接受私生子的身分。為了保護新的地位，商人和專業人士成立了同業公會，執行道德的非難。儘管有些同業公會接納私生子成為會員，但法官與公證人技藝（Arte dei Giudici e Notai）就不肯，神聖的法官和公證人同業公會成立於 1197 年，達文西的父親也是成員。「公證人是經過認證的證人和文牘，」湯瑪斯・庫恩（Thomas Kuehn）在《文藝復興時代佛羅倫斯的私生子》（*Illegitimacy in Renaissance Florence*）中寫道，「他的可靠度必須無可指責；他必須完全屬於社會主流。」*14

　　這些非難有好的一面。在創意愈來愈受人看重的時代，庶子身分釋放具有想像力和自由精神的年輕男性，能發揮他們的創造力。有私生子身分的詩人、藝術家和工匠包括：人文主義之父佩特拉克（Petrarch）、作家薄伽丘（Boccaccio）、雕塑家吉伯第（Lorenzo Ghiberti）、畫家菲利普・利比（Filippo Lippi）和他的兒子菲利皮諾（Filippino）、建築師兼作家阿伯提（Leon Battista Alberti），當然還有達文西。

　　私生子比單純的外人更複雜。地位很模糊。「私生子的問題是，他們是家族的一分子，但又不完全是。」庫恩說。有些人因此得到助力，更具冒險精神和即興才華，但有人則不得不踏出去。達文西是中產階級家庭的成員，但跟家人有隔閡。與許多作家和藝術家一樣，在成長過程中，他覺得屬於這個世界，但也脫離了世界。這種不定的狀態也延伸到繼承權：牴觸的法律和矛盾的法庭先例結合起來，大家都不明白私生子能否當繼承人，多年後，達文西跟異母弟弟打官司時才會知道。「應付這種歧義也是文藝復興時代城邦生活的特徵，」庫恩解釋，「像佛羅倫斯這樣的城市裡，藝術和人文主義的

14 原注：湯瑪斯・庫恩，《文藝復興時代佛羅倫斯的私生子》（University of Michigan, 2002），頁80。亦請參見湯瑪斯・庫恩的文章，〈解讀父系：從私生身來看阿伯提的「家庭」〉（Reading between the Patrilines: Leon Battista Alberti's 'Della Famiglia' in Light of His Illegitimacy），《義大利文藝復興時代的塔提研究》（*I Tatti Studies in the Italian Renaissance*），1（1985），頁161-87。

創意比別處更出名，因而才有這種特徵。」*15

因為佛羅倫斯的公證人同業公會不收庶子身分的人，達文西繼承了家族根深柢固的做筆記本能，同時也能自由追求對創造的熱情。他真的很幸運。他要是當公證人的話一定很糟：他很容易覺得無聊，易於分心，尤其在案子變成例行公事，看不出創意的時候。*16

經驗的信徒

身為私生子還有一個好處，達文西沒有被送到「拉丁學校」（Latin schools），這種學校教授古典文學和人文學科給文藝復興早期乾淨得體、有抱負的專業人士跟商人。*17 除了在所謂的「算盤學校」學了一點商業數學，達文西基本上都靠自學。他諷刺地自稱「文盲」，通常也有自衛的意味。但他也很自豪，因為缺乏正式教育，讓他成為經驗和實驗的信徒。他曾經用過這樣的簽名，「Leonardo da Vinci, disscepolo della sperientia」（達文西，經驗的學徒）。*18 這種自由思想的態度讓他沒有淪落成傳統思維的信徒。在筆記本裡，他大加撻伐他口中那些自大的笨蛋，他們會因此貶低他：

我確實發現，少了文人的身分，有些專橫的人以為他們有理由責怪我，假設我沒有學問。笨人！……他們趾高氣揚，神氣活現而自大跋扈，用以裝飾的並不是自己的勞力，而是他人的……他們會說，因為沒有書本的學問，我無法好好表達我想敘述的事物——但他們不知道我的題目需要經驗，而不是他人的知識。*19

15 原注：庫恩《私生子》，頁7、ix。
16 原注：庫恩《私生子》，頁80。參見布朗；貝克，〈瑟皮耶羅·達文西與他的兒子達文西〉，頁32。
17 原注：查爾斯·諾特（Charles Nauert），《文藝復興時代歐洲的人文主義和文化》（*Humanism and the Culture of Renaissance Europe*, Cambridge, 2006），頁5。
18 原注：《大西洋手稿》，520r/191r-a；《筆記／麥克迪版》，2:989。
19 原注：《筆記／保羅·李希特版》，10–11；《筆記／厄瑪·李希特版》，4；《大西洋手稿》，119v、327v。

因此達文西不需要學習枯燥無味的經院哲學，或自古典科學和原創思考衰退以來累積了幾千年的中世紀教條。他對權威缺乏敬畏，願意挑戰傳統的智慧，由此打造出用以了解自然的經驗法，預示一個多世紀後培根（Bacon）和伽利略（Galileo）發展出來的科學方法。他的方法紮根於經驗、好奇心以及對各種現象感到驚異的能力，一般人過了疑惑的年紀，就很少停下來好好思考這些現象。

此外，在觀察自然界的奇蹟時，他也有強烈的欲望與能力。他逼迫自己以不可思議的精確度察覺形狀與陰影。對動作的理解能力特別好，從拍打的翅膀到閃過臉龐的情緒，都包含在內。他以此為基礎，開始實驗，有些在腦子裡進行，有些用繪圖，少數幾樣則使用實物。「首先，我要做幾項實驗，然後再繼續，」他宣布，「因為我想先用實驗來參詳，然後用推論證實為什麼這種實驗一定要用這種方法運作。」*20

具有這種雄心和才賦的孩子，很適合生在這個時代。1452 年，古騰堡剛開了出版社，不久之後，其他人就用他的活字印刷印製書籍，像達文西這樣有才華但沒有上過學的人因此得利。義大利開展了罕見的一個時代，在這 40 年內，城邦之間風平浪靜，不會破壞義大利。識字率、計算能力和收入大幅上升，權力從有頭銜的地主移到都市裡的商人和銀行家身上，法律、會計、信用和保險的進步，都給他們帶來利益。鄂圖曼土耳其人不久就會占領君士坦丁堡，外逃的學者帶著一綑綑手稿移居義大利，手稿中有歐幾里得、托勒密、柏拉圖和亞里斯多德的古老智慧。哥倫布和維斯普奇*21 也先後出生，他們開展了探險時代。佛羅倫斯變成孕育文藝復興藝術和人文主義的溫床，愈來愈興旺的商人階級為尋求地位，也會贊助藝術家。

20 原注：《巴黎手稿》E，55r；《筆記／厄瑪·李希特版》，8；卡布拉《科學》，頁161、169。
21 Amerigo Vespucci，1454-1512，佛羅倫斯商人、航海家、探險家和旅行家，美洲（全稱亞美利加洲）是以他的名字命名的。

兒時回憶

50 年後,達文西在研究鳥類飛行時,記下了最活靈活現的幼時回憶。他記錄的鳥兒很像老鷹,叫作黑鳶,有分岔的尾巴和優雅的長翅膀,能翱翔和滑行。達文西在觀察時一如以往地敏銳,察覺到牠在降落時會打開長長的大翅膀,同時放下尾巴。[*22] 這讓他想起他的嬰兒時代:「寫關於黑鳶的事情似乎是命中注定,因為,回想起嬰兒時代,我在搖籃裡的時候,似乎有隻黑鳶來了,用尾巴撐開我的嘴,牠的尾巴在我的嘴唇裡,攻擊我數次。」[*23] 就像大多數達文西的想法,或許只是幻想和醞釀中的魔幻寫實。很難想像一隻鳥會真的停在搖籃裡,用尾巴撬開嬰兒的嘴,達文西用「似乎」的說法,也像在承認這件事可能是個夢。

有兩個母親的童年、經常不在身邊的父親,以及與拍打鳥尾如夢境般的口部接觸,都是佛洛伊德派分析師最愛的原料。沒錯,就來自佛洛伊德本人。1910 年,佛洛伊德用黑鳶的故事當題材,寫了一本小書《達文西對童年的回憶》(*Leonardo da Vinci and a Memory of His Childhood*)。[*24]

佛洛伊德一開始就犯了一個錯誤,他用了翻譯得很糟的達文西筆記德文譯本,說那隻鳥是禿鷹,不是黑鳶。他長篇大論地解釋禿鷹在古埃及的象徵意義,以及**禿鷹和母親**的字源關係,完全離題,後來他也承認,很丟臉。[*25] 除了弄錯鳥的種類,佛洛伊德分析的重點在於,**尾巴**在許多語言裡都是「陰莖」的俗稱(義大利文的 coda 也是),達文西的記憶與他的同性戀傾向有關。「幻想中的情境,禿鷹打開孩子的嘴巴,硬把尾巴塞進去,對應到口交的概

22 原注:《巴黎手稿》L,58v;《筆記/厄瑪·李希特版》,95。

23 原注:《大西洋手稿》,66v/199b;《筆記/保羅·李希特版》,1363;《筆記/厄瑪·李希特版》,269。

24 原注:原始德文標題:*Eine Kindheitserinnerung des Leonardo da Vinci*。亞伯拉罕·布里爾(Abraham Brill)於1916年翻譯,網路上有好幾個版本。

25 原注:《佛洛伊德與莎樂美的書信集》(*Sigmund Freud-Lou Andreas-Salomé Correspondence*, Frankfurt: S. Fischer, 1966),厄斯特·菲佛(Ernst Pfeiffer)編輯,頁100。

念，」佛洛伊德寫道。他推測，達文西壓抑的欲望都傳送到他狂熱的創造力中，但他留下不少未完成的作品，因為受到妨礙。

這些詮釋激發了辛辣的批評，最有名的來自藝術史學者邁耶‧夏皮羅（Meyer Schapiro）[26]，這些批評所洩露的訊息似乎跟佛洛伊德比較有關係。傳記作者如果要對 5 個世紀前的人做心理分析，應該要小心。達文西如夢境般的記憶或許單單反映了他一生對鳥類飛行的興趣，也就是他構想出的模樣。不需要佛洛伊德，我們也能明白，性慾可以昇華成雄心和熱情。達文西也說過類似的話。「智力的熱情驅走了感官滿足，」他在筆記本裡寫了這句話。[27]

從另一項達文西記下的個人記憶更能看出他已經成形的個性與動機，這次則是在佛羅倫斯附近爬山。他偶然發現了黑暗的洞穴，思索該不該進去。「在陰暗的岩石間走了一段路，我來到巨大洞穴的入口，我在洞前站了一會兒，驚異無比，」他想起當時的情況，「彎下腰又站起來，我想看看能不能看到裡面的東西，但裡面的黑暗讓我看不見。突然之間，我心中湧現兩種相反的情緒，恐懼與欲望：害怕那險惡的黑暗洞穴，又想看看裡面有沒有奇特的東西。」[28]

欲望贏了。他無法克制的好奇心戰勝，讓他進了洞穴。他發現牆上嵌了鯨魚的化石。「喔，大自然巨大的器具，曾經擁有生命，」他寫道，「你強大的力量完全無用。」[29] 有些學者假設他在描述幻想的登山，或匆匆翻閱塞內卡（Seneca）的詩句。但筆記本上的這幾頁填滿了有關化石貝殼層的描述，

26 原注：邁耶‧夏皮羅，〈達文西與佛洛伊德〉（Leonardo and Freud），《觀念史集刊》（*Journal of the History of Ideas*），17.2（1956年4月），頁147。也有人護衛佛洛伊德，討論「嫉妒」畫作與黑鳶的關係，參見寇特‧艾斯勒（Kurt Eissler），《達文西：謎的心理分析筆記》（*Leonardo da Vinci: Psychoanalytic Notes on the Enigma*, International Universities, 1961），以及亞力山卓‧諾華（Alessandro Nova），〈黑鳶、嫉妒和達文西的童年回憶〉（The Kite, Envy and a Memory of Leonardo da Vinci's Childhood），出自拉爾斯‧瓊斯（Lars Jones）編著的《實現》（*Coming About*, Harvard, 2001），頁381。
27 原注：《大西洋手稿》，358 v；《筆記／麥克迪版》，1:66；許爾文‧努蘭（Sherwin Nuland），《科學與藝術的先行者：達文西》（*Leonardo da Vinci*, Viking, 2000），頁18。
28 原注：《阿倫德爾手稿》，155r；《筆記／保羅‧李希特版》，1339；《筆記／厄瑪‧李希特版》，247。
29 原注：《阿倫德爾手稿》，156r；《筆記／保羅‧李希特版》，1217；《筆記／厄瑪‧李希特版》，246。

在托斯卡尼確實也發現了不少鯨魚化石。[30]

鯨魚化石引發的黑暗幻想將是達文西一生內心最深處的不祥預感，也就是毀滅世界的洪水。在下一頁，他細細描述死了很久的鯨魚曾擁有的狂烈力量：「你揮動快速、分岔的魚鰭和分岔的尾巴，在海中製造出突然的暴風雨，致命一擊讓船隻沉沒。」然後他變得很冷靜。「噢，時間啊，迅速劫掠一切，有多少君王、多少國家遭你毀滅，自這條奇妙的魚死去後，又出現了多少狀態和環境的變化。」

到這時候，達文西懼怕的領土完全不同於洞穴內可能潛伏的危險。面對大自然毀滅的力量，引發了他的存在恐懼。他開始火速作畫，在紅色的紙頁上用銀筆畫出從水開始、以火結束的世界末日。「河流會失去河水，大地再也無法獻出綠色植物；田野再也沒有飄搖的穀物做為裝飾；所有找不到新鮮草料的動物都會死去，」他寫道，「以這個方式，富饒多產的土地會不得不以火的元素結束；然後，地表會燒成灰燼，這就是地面上大自然的結局。」[31]

好奇心驅使達文西進入的洞穴提供了科學發現和想像出來的幻想，這些東西會與他的一生交織。他會經受實際的和心理上的暴風雨，也會碰到地面上與靈魂中的黑暗。但他對自然的好奇心會一直激勵他繼續探索。他的迷戀與他的預感都在藝術中表現出來，從描繪洞口附近苦惱無比的聖傑羅姆開始，在有關末日洪水的繪畫和書寫作品中來到最高峰。

30 原注：凱·埃瑟里奇（Kay Etheridge），〈達文西與鯨魚〉（Leonardo and the Whale），出自菲奧拉尼與金姆。
31 原注：《阿倫德爾手稿》，155b；《筆記／保羅·李希特版》，1218, 1339n.

學徒

遷移

身為大家庭的成員，儘管有很多複雜的問題，但 12 歲前，達文西在文西過著相當安穩的生活。他主要跟祖父母和無所事事的叔叔弗朗西斯柯住在文西小鎮中心的家族房子。5 歲時，父親和繼母也列為當地的住戶，但之後他們多半住在佛羅倫斯。達文西的母親與丈夫繼續生養，和大聲公的父母與他弟弟一家住在小鎮附近的農舍裡。

1464 年，情況有變。他的繼母亞貝拉難產而死，頭胎一起夭折。達文西的祖父安東尼奧，家族的大家長，也在不久前去世。因此在達文西需要準備就業的年紀，獨居（或許也很寂寞）的父親把他帶到佛羅倫斯。*

達文西在筆記本裡極少提到個人情緒，因此很難知道他對搬家有什麼感覺。但有時可以從他記錄的寓言裡一窺他的心情。其中一則描述石頭的悲哀旅程，石頭原本在山丘上，周圍是色彩繽紛的花朵和樹叢——換句話說，很像文西的地方。看到底下路上的一堆石頭，石頭決定要加入它們。「我在這些植物間做什麼？」石頭問。「我想跟同類的石頭在一起。」它就滾到其他石頭的旁邊。「過了一陣子，」達文西記述，「它發現自己脫離不了車輪、馬的鐵蹄和路人的腳帶來的苦惱。有的讓它翻滾，有的踩下來。有時候石頭被泥巴或動物的糞便蓋住，它想法探出頭來，但仰望上方那塊孤獨寧靜的地方，它

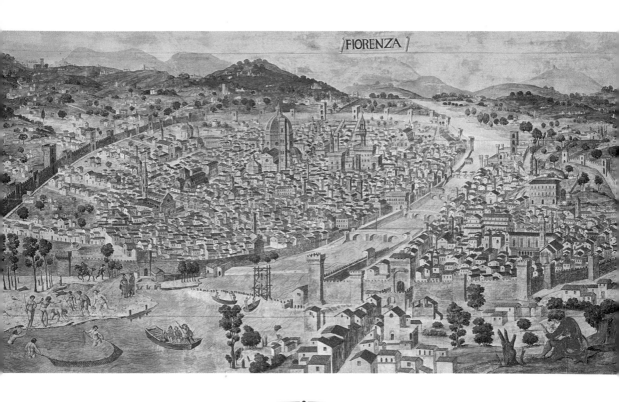

1480 年代的佛羅倫斯，中心是有布魯涅內斯基圓頂的大教堂，
右邊則是政府所在地的領主宮。

待過的地方，就只能傷悲。」達文西推論出故事的寓意：「當我們離開孤單沉
思的生活，選擇住在城裡，周圍都是滿心邪惡的人，就是這種情境。」*2

　　他的筆記本有很多其他的箴言，頌讚鄉間與孤寂。「離開家人朋友，越
過山谷與河流，進入鄉間，」他如此指點有抱負的畫家，「獨自一人時，你
就是自己的主人。」*3 這些對鄉間生活的讚美很浪漫，若你珍愛孤獨天才的形

1　原注：尼修爾，頁l61。認為達文西在1466年開始學徒生涯的人有貝克，〈瑟皮耶羅‧達文西與他的兒子達文
　　西〉，頁29；布朗，頁76。皮耶羅‧達文西1469年的稅務申報單裡把達文西列為在文西的受扶養人，但這不
　　算是明確的居住地申報；皮耶羅自己不住在那裡，稅務機關不予接受，也劃掉了達文西的名字。

2　原注：《筆記／厄瑪‧李希特版》，227。

3　原注：尼修爾，頁47；《烏比手稿》，12r；《筆記／保羅‧李希特版》，494。

象，會很受吸引。但也融合了幻想。達文西的事業生涯幾乎都在佛羅倫斯、米蘭和羅馬這些擁擠的創意和商業中心，身邊通常有學生、夥伴和贊助人。他很少獨自退居鄉間，長期享受獨處。跟很多藝術家一樣，與興趣相異的人在一起，會給他很多刺激，他主張（願意牴觸自己在筆記本裡的說法），「跟別人一起畫，比單獨作畫好多了。」[4] 祖父和叔叔都過著寧靜的鄉村生活，帶給他的刺激深植在達文西的想像裡，在生命中卻未能實踐。

剛到佛羅倫斯那幾年，達文西與父親同住，父親安排他接受基本教育，不久之後也幫他找到不錯的學徒工作和委託工作。但有件事很重要，對人脈廣闊的公證人來說也很簡單，瑟皮耶羅卻沒做：申請法律程序，讓兒子成為合法繼承人。父與子一同出席，面對稱為「王權伯爵」（count palatine）的地方官員，這位伯爵通常是位權貴，有權力進行這種程序，提出請願書時孩子要跪下。[5] 皮耶羅決定不幫達文西申請尤其讓人意想不到，因為那時他只有這一個孩子。

皮耶羅或許因著一個理由，不想讓達文西成為合法繼承人：因為他希望繼承他的兒子能遵循家族傳統，成為公證人，但達文西 12 歲的時候，顯然沒有意願。瓦薩利指出，皮耶羅注意到他的兒子「從不停止畫畫與雕塑，這兩種職業比其他職業更適合他的喜好。」此外，公證人同業公會有個避不開的規定，已經合法化的私生子也不能成為會員。因此皮耶羅應該覺得不需要申請這個程序。不把達文西立為繼承人，他可以期待再有一個兒子，繼承他的公證人職業。1 年後，皮耶羅會跟佛羅倫斯另一位知名公證人的女兒結婚，但要等到 1475 年的第三段婚姻，娶了一個比達文西年輕 6 歲的妻子，才會有合法繼承人，後來也真的當了公證人。

4　原注：《艾仕手稿》，1:9a；《筆記／保羅·李希特版》，495。（李希特認為，這兩句引言並不矛盾，後者指的是學生，但我覺得它們的確表達出衝突的心情，後者比較接近達文西的真實生活。）

5　原注：庫恩，《私生子》，頁52；侯伯·真思拓（Robert Genestal），《教會法中非婚生子女合法化的歷程》（*Histoire de la legitimation des enfants naturels en droit canonique*, Paris: Leroux, 1905），頁100。

佛羅倫斯

15 世紀的佛羅倫斯提供激發創意的環境，當時沒有別的地方能比得上，後來能超前的地方也沒幾個。經濟命脈原本握在無須特別技能的紡織工人手中，後來更加繁盛，跟我們的經濟一樣，交織了藝術、科技和商業。工匠與絲綢工人和商人合作，創造出宛若藝術品的布料。1472 年，佛羅倫斯有 84 名木雕師傅、83 名絲綢製造者、30 位大師級畫家與 44 名金匠和首飾工匠。也是銀行業務的中心；弗羅林的黃金純度很出名，是歐洲各地主要的標準貨幣，採用能記錄借貸的複式簿記，商業更加興旺。主要的思想家接納文藝復興的人文主義，相信個人的尊嚴，並渴望透過知識在這塊土地上找到快樂。佛羅倫斯的人口有三分之一識字，比例居歐洲之冠。因為推崇商業，也變成金融中心，醞釀出許多想法。

「美麗的佛羅倫斯具備一座城市要成就完美的所有 7 個基本要素，」1472 年，散文作家貝內德托・德伊（Benedetto Dei）這麼描述佛羅倫斯，達文西這時也住在那裡。「首先，享有完全的自由；再者，當地人口眾多、富裕、穿著講究；第三，河流提供乾淨的純水，城內就有磨坊；第四，統治範圍包括城堡、城鎮、土地和人；第五，有一所大學，教授希臘文和會計學；第六，每種技藝的大師都在這裡；第七，在世界各地都有銀行和營業代理人。」*6 對城市來說，每種資產都很有價值，在今日也一樣：不光是「自由」和「純水」，還有「穿著講究」的人口，大學除了希臘文，會計學也很出名。

城裡的大教堂是義大利最美的一座。在 1430 年代加上了全世界最大的圓頂，由建築師布魯涅內斯基建造，是藝術和工程的勝利，而佛羅倫斯的創意關鍵，就在於連結這兩門學科。城裡的許多藝術家也是建築師，結合科技、設計、化學和商業後，打造出此地的織品業。

6 原注：史提芬諾・烏哥・巴達沙利（Stefano Ugo Baldassarri）和艾莉兒・賽博（Arielle Saiber），《15世紀佛羅倫斯的形象》（*Images of Quattrocento Florence*, Yale, 2000），頁84。

混合不同學科的想法，變成一種基準，因為具備多重才華的人都聚在這裡。絲綢製造者與金箔匠合作，創造出迷人的時尚；建築師和藝術家開發出透視圖法的科學；木雕師傅與建築師合作，裝飾城裡的 108 座教堂；商店變成工作坊；商人變成金融家；工匠變成藝術家。[*7]

達文西來到時，佛羅倫斯大約有 4 萬人，這個數字大約維持了一世紀，但在 14 世紀，黑死病和後續的一波波瘟疫發生前，此地住了大約 10 萬人。至少有 100 戶算是非常富裕，還有大約 5 千名同業公會成員、店東和商人，都屬於富足的中產階級。因為大多數人初嘗富裕的滋味，必須建立和維護自己的地位。他們的做法是委託藝術家製作特別的藝術品、購買奢華的絲綢金絲衣物、建造富麗堂皇的宅邸（1450 到 1470 年間建造了 30 棟），並贊助文學、詩作和人文哲學。消費金額高，但很有品味。達文西到佛羅倫斯的時候，木雕師傅的人數已經超過屠夫。這座城本身就是藝術品。「世界上再沒有這麼美麗的地方，」詩人烏戈利諾・維瑞諾（Ugolino Verino）寫道。[*8]

佛羅倫斯不像義大利其他地方的城邦，並非由世襲的貴族統治。在達文西來到前的一個世紀，最富裕的商人和同業公會領袖精心打造出一個共和國，選出的代表在領主宮（現在叫作舊宮〔Palazzo Vecchio〕）開會。「每天用表演、慶祝活動和新奇的東西讓大家開心，」15 世紀的佛羅倫斯史學家圭恰迪尼（Francesco Guicciardini）寫道，「城裡豐足的糧食餵飽他們。每一種產業都蓬勃發展。有天分、有能力的人留下來，所有文學、藝術和人文工作的教師都受到歡迎，也獲得職位。」[*9]

然而，這個共和政權不走民主路線，也不走平等主義路線。事實上，幾

7　原注：約翰・那傑米（John M. Najemym），《佛羅倫斯的歷史：1200-1575》（*A History of Florence 1200–1575*, Wiley, 2008），頁315；艾瑞克・魏納（Eric Weiner），《歡迎光臨，天才城市》（*Geography of Genius*, Simon and Schuster, 2016），頁97。

8　原注：雷斯特，頁71；金・布呂克（Gene Brucker），《達文西的佛羅倫斯：邊緣人生》（*Living on the Edge in Leonardo's Florence*, University of California, 2005），頁115；尼修爾，頁65。

9　原注：圭恰迪尼，《未發表的作品：羅倫佐死後佛羅倫斯的地位》（*Opere Inedite: The Position of Florence at the Death of Lorenzo*, Bianchi, 1857），3:82。

乎不存在。隱身在表面後施行權力的是梅迪奇家族，富裕到難以形容的銀行家，在 15 世紀掌控佛羅倫斯的政治和文化，但不擔任公職，也沒有世襲的頭銜（在下個世紀，他們變成世襲的公爵，比較不重要的家族成員變成教宗）。

1430 年代，科西莫・梅迪奇（Cosimo de' Medici）接手家族的銀行，讓這座銀行變成全歐洲最大。梅迪奇家族管理歐洲最富裕家族的財富，成為當中最有錢的家族。他們創新記帳的技術，使用借貸會計學，這是文藝復興時代推動進步的一個主要因素。藉由收益和密謀，科西莫成為佛羅倫斯的實質統治者，他的資助也讓佛羅倫斯成為文藝復興藝術和人文主義的搖籃。

科西莫收集古代的手稿，受過希臘和羅馬文學的教育，支持大家重拾對古代的興趣，因為這也是文藝復興人文主義的核心。他成立並資助佛羅倫斯的第一座公共圖書館，以及非正式但很有影響力的柏拉圖學院（Platonic Academy），學者和公共知識分子會在這裡討論古典文學。在藝術上，他贊助安基利柯修士*10、菲利普・利比和多那太羅*11。科西莫死於 1464 年，正是達文西從文西來到佛羅倫斯的時候。科西莫的兒子繼承他的位置，5 年後又換成他出名的孫子羅倫佐・梅迪奇，有個很恰當的外號叫「偉大的羅倫佐」。

羅倫佐的母親是傑出的詩人，在她的監督下，羅倫佐接受了人文主義文學和哲學的教育，祖父成立的柏拉圖學院也由他接手贊助。他也是技藝嫻熟的運動家，長槍比武、打獵、馴鷹和飼養馬匹都表現出色。於是，他在作詩和贊助上的表現，比當銀行家更好；他喜歡花錢勝於賺錢。在位的 23 年間，他資助了富有創新精神的藝術家，包括波提且利和米開朗基羅，也贊助維洛及歐、吉爾蘭達*12 和波萊尤羅*13 的工作坊，他們生產畫作和雕塑來裝飾景氣

10 Fra Angelico，1395-1455，義大利早期文藝復興畫家，藝術史學家瓦薩利稱讚他擁有「稀世罕見的天才」。

11 Donatello，1386-1466，15世紀義大利佛羅倫斯著名雕刻家，文藝復興初期寫實主義與復興雕刻的奠基者，對當時及後期文藝復興藝術發展具有深遠影響。

12 Domenico Ghirlandaio，1449-1494，文藝復興時期佛羅倫斯湧現的第三代畫家。他曾與家族成員共同組建了一個大型畫室。在他畫室的眾多學徒中，最著名的是米開朗基羅。

13 Antonio del Pollaiuolo，1429-1498，義大利文藝復興時期的畫家、雕塑家、雕刻家和金匠。

繁榮的城市。

羅倫佐‧梅迪奇給藝術的贊助、獨裁的統治以及在敵對城邦間維護和平平衡的能力，在達文西開始發展事業時，推動佛羅倫斯成為藝術和商業的溫床。他也用炫目的大眾表演和大規模製作的娛樂節目，為市民提供消遣，包括耶穌受難劇和大齋期前的狂歡節。這些壯麗的慶典轉眼即逝，但獲利很高，參與的藝術家也能激發想像力，其中最出名的就是年輕的達文西。

佛羅倫斯的喜慶文化因為能刺激有創造力的人結合不同學科的想法，所以更有趣味。在狹窄的街道上，染布工匠旁邊是金箔匠，還有透鏡手工藝匠，休息時一起去廣場參與熱烈的討論。在波萊尤羅的工作坊裡，年輕的雕塑家和畫家研究解剖學，以便更了解人形。藝術家學到透視圖法的科學，以及光的角度如何產生陰影與深度知覺。精熟並混合不同學科的人最能從這種文化中獲益。

布魯涅內斯基與阿伯提

在這樣的博學大師中，有兩位遺留的作品給達文西非常重大的影響。第一位是教堂圓頂的設計師布魯涅內斯基（1377–1446）。他跟達文西一樣，父親也是公證人。因為渴望更有創意的生活，他接受訓練成為金匠。他的興趣廣泛，運氣也很好，金匠與其他工匠都屬於絲綢織造者和商人的同業公會，雕刻家也囊括在內。布魯涅內斯基的興趣很快也發展到建築上，他跟朋友多那太羅前往羅馬研究古典遺跡，多那太羅也是年輕的佛羅倫斯金匠，後來因雕塑而成名。他們測量了萬神殿（Pantheon）的圓頂，研究其他偉大的建築物，閱讀古羅馬人的作品，最出名的就是維特魯威的《建築書》（*De Architectura*），讚揚古典的比例。在他們身上可以看到結合多門學科的興趣，以及古典知識的重生，兩者都是文藝復興早期的塑形關鍵。

大教堂的圓頂用了將近 400 萬塊磚頭，是自承重結構，一直是全世界最大的石造圓頂，布魯涅內斯基為了造出圓頂，必須發展出精細的數學模型技

術，以及發明一系列起吊裝置和其他機械工具。為了展現讓佛羅倫斯充滿創意的各種力量，有些起吊裝置當時也用來把羅倫佐·梅迪奇華麗的劇場表演搬上舞台，包括飛來飛去的角色和會移動的布景。[*14]

布魯涅內斯基也重新發現和推動視覺觀點的古典概念，中世紀的藝術就找不到這些概念。他做過一次實驗，在板子上畫下大教堂對面、隔了一個廣場的佛羅倫斯洗禮堂（Florence Baptistery）；這次實驗也為達文西的作品埋下伏筆。他在板子上鑽了一個小洞，面對洗禮堂，把畫背對著自己的眼睛。然後他拿了一面鏡子，伸直手臂，照出他的畫作。把鏡子移進移出視線時，就可以比較鏡中的繪畫跟真正的洗禮堂。他心想，寫實繪畫的本質就是把立體的景色呈現在平面的畫布上。在畫好的板子上抓到這個訣竅後，布魯涅內斯基證實平行線會在遠處朝著消失點會合。他制定的直線透視轉化了藝術，也影響光學科學、建築工藝和歐幾里德幾何學的用法。[*15]

繼承布魯涅內斯基直線透視理論的人，是另一位文藝復興時代的傑出博學人士阿伯提（1404–1472），他修改了許多布魯涅內斯基的實驗，擴展他有關透視圖法的發現。阿伯提身兼藝術家、建築師、工程師和作家，跟達文西有很多共通點：都是有錢人父親的私生子、體格健壯長得好看、一生未婚，而且從數學到藝術，一切都讓他們讚嘆。只有一個差別，阿伯提的庶子身分並未妨礙他接受古典教育。教會法不准私生子從事聖職或擔任教會的職位，他父親幫他取得特許，他在波隆那讀法律，被任命為神父，後來擔任教宗的文書。30多歲時，阿伯提寫出分析繪畫和透視圖法的名作《繪畫論》，也把義大利文版本獻給布魯涅內斯基。

14 原注：保羅·羅伯特·沃克（Paul Robert Walker），《文藝復興的爭鬥火花：布魯涅內斯基和吉伯第如何改變了藝術世界》（*The Feud That Sparked the Renaissance: How Brunelleschi and Ghiberti Changed the Art World*, William Morrow, 2002）；羅斯·金恩（Ross King），《布魯涅內斯基的圓頂：佛羅倫斯大教堂的故事》（*Brunelleschi's Dome: The Story of the Great Cathedral of Florence*, Penguin, 2001）。

15 原注：安東尼奧·馬內帝（Antonio Manetti），《布魯涅內斯基的一生》（*The Life of Brunelleschi*），凱瑟琳·恩加斯（Catherine Enggass）翻譯（Pennsylvania State, 1970；首刷在1480年代出版），頁115；馬汀·坎普，〈科學、非科學和胡説八道：布魯涅內斯基透視圖法的詮釋〉（Science, Non-science and Nonsense: The Interpretation of Brunelleschi's Perspective），《藝術史》（*Art History*），1:2（1978年6月），頁134。

阿伯提有工程師的合作本能，而且根據學者安東尼・格拉夫頓（Anthony Grafton）說，他像達文西一樣，「熱愛友誼」、「心胸開放」。他也磨練了廷臣的技能。對所有的藝術和科技都有興趣，他會反覆詢問各行各業的人，對補鞋匠跟大學學者一視同仁，學習他們的祕訣。換句話說，他跟達文西很像，但有一點不一樣：達文西並沒有強烈的動機去促進人類知識，因此沒有公開宣傳和出版他的發現；相反的，阿伯提致力於分享自己的成果，召集了一群有智慧的同儕，一起發展彼此的發現，推動公開討論和出版，提倡學習增值。格拉夫頓說，他是合作的大師，相信「公共領域裡的對話」。

10 幾歲的達文西來到佛羅倫斯時，阿伯提 60 多歲，經常待在羅馬，因此他們不太可能碰面。但阿伯提還是很重要的影響。達文西研究他的論文，努力模仿他的寫作和舉動。阿伯提已經確定自己「每個字、每個動作都能體現優雅」，達文西深受這種風格吸引。「最偉大的藝術性一定要應用在三件事情上，」阿伯提寫道，「在城裡行走、騎馬和談話，因為做這三件事的時候，一定要讓每個人都覺得滿意。」[16] 達文西三樣都做得很好。

阿伯提的《繪畫論》使用幾何學來計算遠處物體的透視直線應該怎麼留存在平面上，擴展布魯涅內斯基對透視圖法的分析。他也建議，畫家可以把薄紗掛在自己跟要畫的物體中間，然後記錄每個元素落在薄紗上的位置。他的新方法不只改善了繪畫，對地圖學和舞台設計也有幫助。阿伯提把數學套用到藝術上，提升了畫家的地位，也提升視覺藝術，指出視覺藝術的地位應該跟其他人文事業一樣，達文西後來也全力擁護這項志業。[17]

16 原注：安東尼・格拉夫頓，《阿伯提：義大利文藝復興時期的建築大師》（*Leon Battista Alberti: Master Builder of the Italian Renaissance*, Harvard, 2002），頁27、21、139。亦請參見法蘭柯・波爾西（Franco Borsi），《阿伯提》（*Leon Battista Alberti*, Harper & Row, 1975），頁7-11。

17 原注：塞謬爾・愛德頓（Samuel Y. Edgerton），《鏡子、窗戶和望遠鏡：文藝復興時代的直線透視如何改變我們對宇宙的看法》（*The Mirror, the Window, and the Telescope: How Renaissance Linear Perspective Changed Our Vision of the Universe*, Cornell, 2009）；理查・麥克拉納森（Richard McLanathan），《宇宙的形象》（*Images of the Universe*, Doubleday, 1966），頁72；羅可・辛尼斯高利（Leon Rocco Sinisgalli），《阿伯提的繪畫論：新譯本評論版》（*Battista Alberti: On Painting. A New Translation and Critical Edition*, Cambridge, 2011），頁3；格拉夫頓，《阿伯提》，頁124。辛尼斯高利認為阿伯提的義大利口語版本（托斯卡尼的方言）先寫成，隔了一年才有拉丁文版本。

教育

達文西只在算盤學校接受過正式教育，算盤學校是初級學校，重點放在商業中很有用的數學技能上。學校不會教如何有系統地闡述抽象理論；重心放在實用案例上。學校注重的其中一個技巧是在事例間找到相似之處，達文西在他後來的科學中會反覆用到。類比和識別模式是他擬定理論的基本方法。

最早幫達文西立傳的熱忱作家瓦薩利帶著典型的誇大寫道，「在他剛開始學習算術的幾個月，他進步很快，一直向教他的師傅提出質疑跟難題，常常讓老師也糊塗了。」瓦薩利也注意到，達文西感興趣的東西很多，多到他很容易分心。最後發現，他的幾何學不錯，但他一直不熟練當時已經有的方程式或基礎代數。他也沒學過拉丁文。30多歲以後，他仍在努力補足這個缺點，用拉丁文列表、費力寫出拙劣的翻譯，與文法規則奮戰。*18

達文西是左撇子，寫字時從右到左，跟一般書寫的方向相反，字母也反過來。「要拿面鏡子才能讀得懂，」瓦薩利這麼描述達文西的筆記。有些人推測，他這種寫法是密碼，保密他寫了什麼，但其實不然；有沒有鏡子都可以讀得懂。他會這麼寫字，因為用左手的時候，他可以向左滑過頁面，不會塗污墨水。不光他有這種習慣。數學家朋友盧卡・帕喬利描述達文西的倒寫習慣時，提到有些左撇子也會這樣。一本很流行的15世紀書法書甚至教左撇子讀者怎麼倒寫最好。*19

慣用左手也影響達文西作畫的方法。跟寫字一樣，他從右畫到左，免得塗污了線條。*20 大多數藝術家畫的剖面線朝著右上方傾斜，像這樣：////；但達文

18 原注：艾瑞斯，頁38、43。艾瑞斯指出，「正如《提福茲歐手稿》和《巴黎手稿》B所示，達文西抄寫了幾乎半本路吉・普奇（Luigi Pulci）的「按順序排列的所有拉丁文字詞」。……《提福茲歐手稿》中的列表幾乎絲毫不差地仿效萬透祿氏（Valturius）所著《論軍事》（De Re Militari）的第7-10頁。」《提福茲歐手稿》的年代約為1487-90。

19 原注：卡門・班巴赫，〈達文西：左撇子素描家和作家〉（Leonardo: Left-Handed Draftsman and Writer），出自班巴赫《草圖大師》，頁50。

20 原注：班巴赫，〈達文西：左撇子素描家和作家〉，頁48；湯瑪斯・密雀利（Thomas Micchelli），〈世界上最美的畫〉（The Most Beautiful Drawing in the World），《超敏感》（Hyperallergic）藝術雜誌，2013年11月2日。

西的剖面線不一樣，因為他從右下方開始，斜向左上方，像這樣：\\。在今日，這種風格有額外的優勢：畫作中的左撇子剖面線可以證實這是出自達文西之手。

　　用鏡子查看，達文西的筆跡有點像他父親皮耶羅，表示皮耶羅可能教過達文西寫字。然而，他的數字計算多半符合慣例，看來算盤學校並不縱容他倒寫數字。[21] 慣用左手並不是重大殘缺，但在眾人眼中比較像一種怪癖，這種特質會讓人聯想到惡意和笨拙，而非敏捷和靈巧，這也是達文西的一個特色，他也因此覺得自己與眾不同。

維洛及歐

　　達文西差不多 14 歲的時候，他的父親在一名客戶那兒幫他找到學徒工作，這個人就是維洛及歐，一位多才多藝的藝術家和工程師，經營佛羅倫斯數一數二的工作坊。瓦薩利寫道，「皮耶羅拿了幾張他的畫，帶給他的好朋友維洛及歐，問他如果這孩子學畫，會不會賺錢。」皮耶羅跟維洛及歐很熟，此時幫他公證了至少 4 份法律處分和租賃文件。但維洛及歐讓他當學徒，應該看到了他的優點，而不光是做人情給他的父親。據瓦薩利說，這孩子的天分讓他「驚異」。[22]

　　維洛及歐的工作坊在皮耶羅公證人辦公室附近的街上，非常適合達文西。維洛及歐的教學課程很嚴格，要學習表面解剖學、力學、繪畫技巧以及光影在布匹等材質上的效果。

　　達文西加入維洛及歐的工作坊時，他們正在幫梅迪奇家族建造一座裝飾華麗的墳墓，雕刻基督與聖多馬的銅像，設計慶典用的白色塔夫綢橫幅，上面鍍了金花和銀花，策展梅迪奇的古董，以及生產聖母的畫像賣給商人，

21 原注：傑佛瑞・肖特（Geoffrey Schott），〈關於達文西寫字的一些神經學觀察〉（Some Neurological Observations on Leonardo da Vinci's Handwriting），《神經科學期刊》（*Journal of Neurological Science*），42.3（1979年8月），頁321。

22 原注：謝奇，〈達文西在佛羅倫斯的贊助人：新的啟發〉，頁121；布蘭利，頁62。

讓他們能展現自己的財力與虔誠。從店鋪的財產目錄上可以看到裡面有餐桌、床鋪、地球儀和義大利文書籍，包括佩特拉克和奧維德（Ovid）古典詩作的翻譯本，以及 14 世紀很受歡迎的佛羅倫斯作家法蘭柯‧薩奇蒂（Franco Sacchetti）的幽默短篇故事。在店裡討論的主題包括數學、解剖學、古代文物、音樂和哲學。瓦薩利說，「他努力學習科學，尤其是幾何學。」*23

維洛及歐的工坊比較像商店，類似同一條街上鞋匠和首飾商的店鋪，而不是精緻的藝術工作坊，他在佛羅倫斯有 5、6 個主要競爭者，也採行同樣的模式。一樓是對著街道的店面和作坊，工匠和學徒在畫架、工作台、燒窯、拉胚機和金屬磨床前大量製造產品。在這裡工作的人多半一起住在樓上，一起吃飯。畫作和物品沒有簽名；並非表現個人技藝的創作。產品多半來自合作，很多幅畫作都掛了維洛及歐的名字。他們的目標是持續生產可以出售的藝術作品和工藝品，而不是培養有創意的天才，讓他們能宣洩自己的創作力。*24

在這種店鋪裡的工匠沒學過拉丁文，不算文化菁英分子。但藝術家的地位則有了變化。對古羅馬經典重燃興趣後，老普林尼*25 的作品重新流行起來，他讚美古典藝術家正確呈現大自然，他們畫的葡萄能騙過鳥兒。阿伯提的著作提供助力，加上數學透視圖法的發展，畫家的社會和智力地位愈來愈高，少數幾位成為眾人追捧的名人。

維洛及歐受過金匠的訓練，繪畫工作泰半留給其他人，尤其是一群年輕藝術家，包括洛倫佐‧迪‧克雷帝*26。身為師傅的維洛及歐個性和善，達文

23 原注：伊芙琳‧韋爾奇（Evelyn Welch），《14到16世紀義大利的藝術和社會》（*Art and Society in Italy 1300-1500*, Oxford, 1997），頁86；理查‧大衛‧塞羅斯（Richard David Serros），〈維洛及歐工作坊：技巧、成果和影響〉（The Verrocchio Workshop: Techniques, Production, and Influences），1999年加州大學聖塔芭芭拉分校博士論文。

24 原注：J. K. 卡多根（J. K. Cadogan），〈重論維洛及歐的畫作〉（Verrocchio's Drawings Reconsidered），《美術史期刊》（*Zeitschrift für Kunstgeschichte*），46.1（1983），頁367；坎普《傑作》，頁18。

25 Pliny the Elder，23-79，古羅馬作家、博物學者、軍人、政治家，以《自然史》（一譯《博物志》）一書留名後世。

26 Lorenzo di Credi，1459-1531，義大利文藝復興畫家與雕塑家，初期影響達文西頗巨，後來反過來受達文西影響很深。

西等學生在學徒生涯結束後仍跟他住在一起，為他工作，其他年輕畫家則加入了他的圈子，包括波提且利在內。

　　維洛及歐的學院性質確實有個缺點：他不是嚴格的工頭，他的工作坊也未以準時交付而出名。瓦薩利指出，維洛及歐有一次準備好了底稿，要畫裸體人圖的戰爭場面和其他敘事的藝術品，但「為著某個理由，不論是什麼理由，一直沒畫完。」維洛及歐有些畫會留個好幾年才畫完。達文西各方面都超越他的師傅，包括容易分心的傾向、丟下要做的工作，以及一幅畫拖拖拉拉畫好幾年。

　　維洛及歐最吸引人的一件雕塑是 4 英尺高的年輕戰士大衛，贏得勝利後把哥利亞的頭放在腳下（**圖 1**）。他的笑容很撩人，有點神祕——他究竟在想什麼？——就像達文西之後的畫作。有點像要表達孩子般的驕傲，又似乎初次察覺到自己未來要擔任領袖的命運；在那一刻捕捉到要轉化成決心的微笑，就帶著點驕傲。米開朗基羅最有代表性的大理石像是成熟的大衛，肌理分明，而維洛及歐的大衛不一樣，略為柔弱，約莫 14 歲的男孩，非常俊美。達文西來工作室當學徒時也是這個年紀，那時維洛及歐應該開始雕塑這尊雕像了。*27 維洛及歐那時代的藝術家通常會把古典的理想揉入更多自然主義的特色，他的雕像不太可能是特定模特兒的精確肖像。然而，我們仍有理由認為達文西就是維洛及歐雕塑大衛時的模特兒。*28 面孔不似維洛及歐偏好的寬闊臉形。顯然換了一個模特兒，而剛來到鋪子裡的男孩最適合這個角色，瓦薩利說，尤其是因為年輕的達文西「體型美到難以言喻，光彩能讓最悲傷的靈魂也欣喜不已。」其他早期的達文西傳記作者對達文西年輕時的俊秀也有

27 原注：有一筆紀錄說，佛羅倫斯的領主在1476年付了150弗羅林給羅倫佐・梅迪奇買這座雕像，但今日大多數專家認為實際的創作日期應該在1466到1468年間。參見尼修爾，頁74；布朗，頁8；安德魯・巴特菲爾德（Andrew Butterfield），《安德利亞・德爾・維洛及歐的雕塑》（*The Sculptures of Andrea del Verrocchio*, Yale, 1997），頁18。

28 原注：很多學者相信達文西是大衛像的模特兒。馬汀・坎普是比較不肯定的一派。「我覺得是浪漫的幻想，」他對我說，「不過我對證據的要求很高！他們會利用自然主義的陳述，但他們的雕像不會是模特兒的『肖像』。」

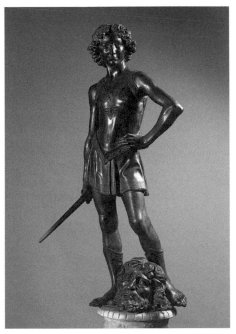

圖1_ 維洛及歐的《大衛像》。

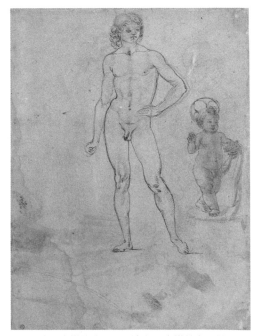

圖3_ 這幅畫描繪的可能是達文西當模特兒,讓維洛及歐雕塑大衛像。

圖2_ 推測是達文西的自畫像,在《三王朝拜》裡。

同樣的稱讚。另一個證據:大衛的臉(強壯的鼻子和下巴,柔和的臉頰和嘴唇)很像達文西畫在《三王朝拜》邊上的年輕男孩,據說是他的自畫像(**圖2**),而且相像的地方不只一處。

所以只要加一點點想像力,看著維洛及歐雕塑出來、令人移不開目光的俊秀少年大衛,就能想像年輕的達文西在工作室一樓站著當模特兒的模樣。此外,還有維洛及歐的學生畫的一幅畫,或許複製了雕像的習作。上面的少

年模特兒有一模一樣的姿勢，細到指頭放在臀部上的樣子，以及脖子跟鎖骨交界處的小凹處，但沒有穿衣服（圖3）。

維洛及歐的藝術有時候被評為技藝平平。「他的雕塑和繪畫容易流於堅硬粗陋，因為是苦學而來，不是天賦的才能，」瓦薩利寫道。但他的大衛像是美麗的珍品，影響了年輕的達文西。大衛的鬈髮以及哥利亞頭上的頭髮和鬍鬚都是豐厚的螺旋和圈圈，之後會變成達文西創作中的特徵。此外，維洛及歐的雕像（跟多那太羅1440年的版本就不一樣）顯示他很在意結構的細節，手法也很熟練。比方說，大衛右臂上清晰可見的兩條靜脈與真人一樣，凸起的模樣正證實了他緊抓著匕首般的短劍，儘管他一臉漠不關心的模樣。同樣地，連接大衛左前臂和手肘的肌肉收縮的方式也符合手掌的彎曲程度。

維洛及歐有很多未受人充分賞識的天分，比方說他能用靜止的藝術品傳達動作的細微之處，達文西會吸收這個做法，在畫作中的表現青出於藍。維洛及歐超越了之前的藝術家，雕像中常見到扭轉、轉動和流動。達文西成為學徒後，他開始製作《基督與聖多馬》銅像，聖多馬向左轉，碰觸耶穌的傷口，而耶穌舉起手臂，身體扭向右邊。動作的感覺讓雕像講出故事。不光是某個時刻，而是一個故事，講述約翰的福音，多馬不信耶穌重生了，回應耶穌的命令「伸出你的手來，探入我的肋旁」。肯尼斯・克拉克稱之為「文藝復興時期的第一個實例，透過構圖顯示複雜的動作流動，用對比的軸線和體態來達成，變成達文西所有建造物的基調」。[*29] 在聖多馬的頭髮和耶穌的鬍鬚上，也能看到維洛及歐有多愛動作和流動，又是美感十足的豐沛螺旋狀鬈髮和緊密的圈圈。

達文西在算盤學校學過商業用的數學，但從維洛及歐身上，學到更深奧的東西：幾何學的美。科西莫・梅迪奇死後，維洛及歐為他的墳墓設計了大理石和青銅的墓板，1467年完工，這時達文西已經當了一年的學徒。墓板並未使用

29 原注：《約翰福音》20:27；克拉克，頁44。

宗教意象，特色是幾何圖案，重點是正方形裡面的圓形，後來達文西畫維特魯威人的時候也使用了同樣的設計。在設計中，維洛及歐和工作坊其他人雕出仔細安排比例的長方形和半圓形，使用對比的顏色，根據調和的比例和畢達哥拉斯的音階。[*30] 達文西學到，比例中也有調和，數學則是大自然的筆畫。

　　兩年後，幾何學與和諧再度結合，維洛及歐的工作室接到重大的工程工作：在佛羅倫斯大教堂布魯涅內斯基的圓頂上裝一顆 2 噸重的球。這是藝術與科技的勝利。加冕時刻在 1471 年，達文西 19 歲的時候，伴隨著響亮的號角聲與讚美的聖歌。幾十年後，他在筆記本裡仍提起這件事，因為這項工作在他心中植下藝術性與工程學相互作用的感受；他一絲不苟地忠實畫出維洛及歐工作室用到的起吊裝置和齒輪機械，有些原本由布魯涅內斯基發明。[*31]

　　球體的構造是石頭，外面包覆了 8 層銅皮，然後鍍金，也讓達文西迷上了光學和光線的幾何學。那時還沒有焊接炬，因此三角形的銅片必須用大約 3 英尺寬的凹鏡接合在一起，凹鏡會把陽光凝聚成一點，產生炙熱。必須要了解幾何學，才能算出光線確切的角度，磨出鏡子的曲線。達文西迷上了他口中的「火鏡」──有時簡直無法自拔；多年來，他在筆記本裡畫了快 200 張畫，說明怎麼製造從各種角度集中光線的凹鏡。經過了快 40 年，他在羅馬製作巨大的凹鏡，說不定能把陽光變成武器，同時在筆記本裡匆匆記下，「聖母百花大教堂的球體分段焊接在一起，還記得怎麼做嗎？」[*32]

　　維洛及歐在佛羅倫斯的主要商業對手是波萊尤羅，他也影響了達文西。波萊尤羅也會實驗移動和扭轉人體的表達方法，更勝維洛及歐，他也執行人體的表面解剖來研究解剖學。瓦薩利在書裡說，他是「第一位把許多人體剝

30 原注：金姆·威廉斯（Kim Williams），〈維洛及歐為科西莫·梅迪奇設計的基板：使用數學詞彙的設計〉（Verrocchio's Tombslab for Cosimo de' Medici: Designing with a Mathematical Vocabulary），《聯繫》（Nexus）期刊第一期（Florence: Edizioni dell'Erba, 1996），頁193。
31 原注：卡洛·培德瑞提，《達文西的機械》（Leonardo: The Machines, Giunti, 2000），頁16；布蘭利，頁72。
32 原注：培德瑞提《評論》，1:20；培德瑞提，《達文西的機械》，頁18；《巴黎手稿》G，84v；《大西洋手稿》，fols. 17v、879r、1103v；斯萬·杜普雷（Sven Dupré），〈光學、圖畫和證據：達文西畫的鏡子和機械〉（Optic, Picture and Evidence: Leonardo's Drawings of Mirrors and Machinery），《早期科學與醫學》（Early Science and Medicine），10.2（2005），頁211。

皮、用更現代的方法來研究肌肉和了解裸體的大師」。在雕版《戰鬥的裸體》（*Battle of the Nudes*）以及他的雕塑和畫作《海克力斯與安泰俄斯》（*Hercules and Antaeus*）裡，波萊尤羅描繪扭曲的戰士，掙扎著要刺傷或制服彼此，既有力又寫實。肌肉與神經的解剖學影響到臉上的痛苦表情和肢體的扭轉。[*33]

　　達文西的父親也學會欣賞兒子狂熱的想像力，以及他能連結藝術和自然奇蹟的能力，也曾從中獲利。在文西工作的一名農夫做了一面小木頭盾牌，要皮耶羅帶去佛羅倫斯在上面畫圖。皮耶羅把工作交給達文西，他決定創造出嚇人的圖像，似龍的怪獸吞吐著火焰，噴出毒液。為求寫實自然，他組合了蜥蜴、蟋蟀、蛇、蝴蝶、蚱蜢和蝙蝠。「他辛苦工作了很久，死去的動物臭到難以忍受，但達文西不介意，他對藝術的愛就是這麼偉大，」瓦薩利寫道。皮耶羅來取件時，微弱光線中的東西乍看之下就是真的怪獸，嚇得他倒退了好幾步。皮耶羅決定留下兒子的創作，再買一面盾牌給農夫。「後來，瑟皮耶羅偷偷把達文西的小圓盾賣給佛羅倫斯的商人，賣了100杜卡特；沒有多久，盾牌來到米蘭公爵的手上，商人用300杜卡特的價錢賣給他。」

　　盾牌可能是達文西第一件記錄有案的藝術作品，展現出他從小就有的天分，能結合幻想與觀察。他想寫一本有關繪畫的專著，做筆記的時候寫道，「如果你想讓你發明的想像動物看起來很自然，比方說龍吧，拿獒犬或獵犬的頭、貓的眼睛、豪豬的耳朵、灰狗的鼻子、獅子的眉毛、老公雞的鬢角、水龜的脖子來用。」[*34]

布料、明暗法和暈塗法

　　在維洛及歐的工作室有很多種練習，其中一項是「布料研究」的畫法，在亞麻布上畫出細緻的黑色和白色筆畫。瓦薩利指出，達文西「會用黏土捏出形體，在上面蓋上浸過灰泥的軟布，然後在細棉布或亞麻布上，用筆刷的尖端用黑白兩色耐心描繪。」布料的褶痕和起伏看起來柔軟光滑，能看到光

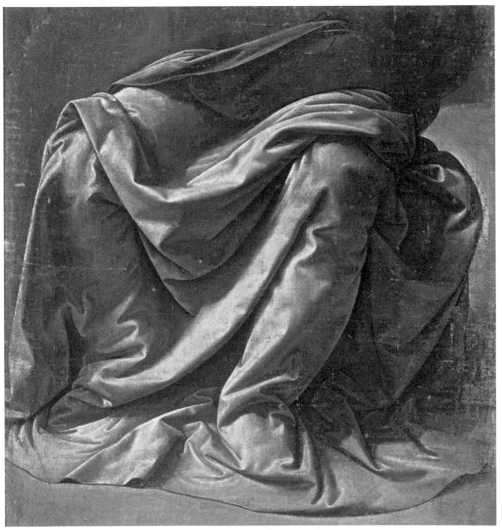

圖 4_ 維洛及歐工作坊的布料研究，據信是達文西的作品，約為 1470 年。

線的靈巧描寫、陰影有細微差別的漸變，以及偶爾閃現的光澤（**圖 4**）。

　　維洛及歐工作室的布料繪畫有些似乎是畫作的習作。其他的可能只是學畫時的練習。這些畫促進了充滿生氣的學術產業，想區分出哪些是達文西畫

33 原注：伯納德・貝倫森（Bernard Berenson），《文藝復興時期的佛羅倫斯畫家》（*The Florentine Painters of the Renaissance*, Putnam, 1909），段8。

34 原注：《達文西繪畫論／里高德版》，353；《艾仕手稿》1:6b；《筆記／保羅・李希特版》，585。

的，哪些可能是維洛及歐、吉爾蘭達或同仁畫的。*35 但要分出誰是誰很難，這也證實了維洛及歐的小作坊習於分工合作。

布料研究幫達文西培養出藝術天分的重要關鍵：部署光線和陰影的能力，在平面上製造出更棒的立體體積幻象。他也藉此磨練自己的能力，觀察光線怎麼微妙地撫摸物體，產生閃耀的光澤，在褶痕上的鮮明對比，或些微反射的光輝偷偷進入陰影的中心。「畫家的首要意圖，」達文西後來寫道，「就是讓平面展現出的物體彷彿從這個平面上塑造出來，可以分開，這個技巧比別人好的人更值得眾人的讚美。這項成就被讚譽為繪畫的科學，出自光線與陰影，也就是所謂的明暗法。」*36 這幾句話若不能稱為他的藝術宣言，至少也是關鍵的元素。

明暗法的義大利文 chiaroscuro 是「光線與陰影」，使用光線與陰影的對比當成塑形技術，在平面的畫作上達成柔軟性和立體體積的幻象。達文西會加上黑色顏料來變化顏色的黑暗程度，而不是使用更飽和或更豐富的色澤。以《柏諾瓦的聖母》（*Benois Madonna*）為例，他筆下聖母瑪利亞的藍色洋裝色度就涵蓋從幾乎全白到幾乎全黑。

在維洛及歐的工作室裡精通布料繪畫後，達文西也率先使用暈塗法，這是把輪廓和邊緣弄模糊的技巧。藝術家可以用這種方法呈現物體在我們眼中看起來的樣子，而不是分明的輪廓。因著這項發展，瓦薩利認為達文西發明了繪畫的「現代手法」，藝術史家恩斯特・宮布利希（Ernst Gombrich）說暈

35 原注：布朗，頁82；卡門・班巴赫，〈達文西與布料研究：非常薄的亞麻布〉（Leonardo and Drapery Studies on'Tela sottilissima di lino,'），《阿波羅》（*Apollo*）期刊，2004年1月1日；卡多根，〈維洛及歐、達文西和吉爾蘭達的亞麻布料研究〉（Linen Drapery Studies by Verrocchio, Leonardo and Ghirlandaio），《美術史期刊》，46（1983），頁27-62；法蘭切絲卡・菲奧拉尼（Francesca Fiorani），〈達文西的陰影在布料研究中的系譜〉（The Genealogy of Leonardo's Shadows in a Drapery Study），維拉塔提：哈佛大學義大利文藝復興研究中心（Harvard Center for Italian Renaissance Studies at Villa I Tatti），29期（Harvard, 2013），頁267-73、840-41；佛蘭西絲・維亞特（Françoise Viatte），〈早期的布料研究〉（The Early Drapery Studies），班巴赫《草圖大師》，頁111；凱斯・克里斯琴森（Keith Christiansen），〈達文西的布料研究〉（Leonardo's Drapery Studies），《伯林頓雜誌》（*Burlington Magazine*），132.1049（1990），頁572-73；馬汀・克雷頓對班巴赫《草圖大師》型錄的評論，《素描大師》（*Master Drawings*），43.3（2005年秋季號），頁376。

36 原注：《烏比手稿》，133r-v；《達文西繪畫論／里高德版》，第178章；《達文西論繪畫》，頁15。

塗法是「達文西最出名的發明，模糊的輪廓和圓熟的顏色讓一個形體融入另一個，總留給我們想像的空間。」[*37]

量塗法的原文 sfumato 衍生自義大利文裡的「煙」，更精確地說，是消散後逐漸消失在空氣裡煙霧。「你的陰影和光線混合在一起時應該沒有線條或界線，就像煙霧消失在空氣裡，」他在給年輕畫家的一系列格言裡寫了這一句。[*38] 從《基督的洗禮》中天使的眼睛到《蒙娜麗莎》的微笑，模模糊糊、煙霧籠罩的邊緣讓我們能發揮想像力。少了銳利的線條，謎樣的眼神和微笑會閃現出神祕的感覺。

戴頭盔的戰士

1471 年，約莫在銅球放到大教堂頂上時，維洛及歐帶著工作室的人參與羅倫佐·梅迪奇安排的慶祝活動，因為殘忍而獨裁（不久就會被暗殺）的米蘭公爵卡雷阿佐·馬利亞·斯福爾扎（Galeazzo Maria Sforza）要來拜訪；佛羅倫斯其他的工匠幾乎也都會參與。陪同卡雷阿佐的是他皮膚黝黑、充滿魅力的弟弟盧多維科·斯福爾扎，他 19 歲，跟達文西同年（11 年後，達文西知名的求職信就是送給他）。維洛及歐的店鋪要負擔慶典的兩項主要工作：為訪客重新裝飾梅迪奇的貴賓招待所，以及製造一副盔甲和裝飾華麗的頭盔當作禮物。

佛羅倫斯人早已習慣梅迪奇的公開表演，但米蘭公爵的遊行行列連他們都覺得炫麗。總共有 2 千匹馬、600 名士兵、1 千頭獵犬、獵鷹、馴鷹人、號角手、風笛手、理髮師、馴犬師、音樂家和詩人。[*39] 帶著理髮師和詩人旅

37 原注：恩斯特·宮布利希，《藝術的故事》（The Story of Art, Phaidon, 1950），頁187。
38 原注：亞歷山大·內格爾（Alexander Nagel），〈達文西與量塗法〉（Leonardo and Sfumato），《人類學與美學》（Anthropology and Aesthetics），24（1993年秋季號），頁7；《達文西繪畫論／里高德版》，第181章。
39 原注：〈卡雷阿佐·馬利亞·斯福爾扎與薩伏依的波娜來訪〉（Visit of Galeazzo Maria Sforza and Bona of Savoy），《梅迪奇媒體庫》（Mediateca Medicea），http://www.palazzo-medici.it/mediateca/en/Scheda_1471_-_Visita_di_Galeazzo_Maria_Sforza_e_di_Bona_di_Savoia；尼修爾，頁92。

行，真讓人不得不佩服。正好是四旬期，有 3 齣宗教戲劇表演取代了公開的馬上長槍比武和比武大會。但整體的氛圍一點不像四旬期。梅迪奇家族善用公開慶典和表演來驅散大眾的不滿，在這次參訪時，更是把這種手段運用到極致。

馬基維利除了他知名的獨裁君王使用手冊，也寫了佛羅倫斯的歷史，他認為這裡的人酷愛舉辦慶典，因為在較為和平的時期，佛羅倫斯就開始墮落了；這時達文西已經成為年輕的藝術家：「年輕人比以前更放縱，服飾、宴會和其他吃喝玩樂的行為都更加奢侈，沒有工作，把時間和財產浪費在賭博和女人上；心思都在研究怎麼讓服裝光彩奪目，怎麼在談話中表現得狡猾敏銳。米蘭公爵帶著夫人與所有的廷臣來到佛羅倫斯，眾人以隆重的場面和敬重歡迎他，追隨他的人更助長了上述的習慣。」有座教堂在慶典中被焚為平地，大家認為這是上天的懲罰，理由就像馬基維利寫的，「在四旬期的時候，教堂命令我們戒掉葷食，米蘭人不尊重上帝也不尊重教堂，照樣每天食用。」*40

達文西早期最有名的畫作或許靈感來自米蘭公爵的來訪，或許有點關係。*41 畫中是羅馬戰士凹凸不平的側臉，戴著華麗的頭盔（**圖 5**），衍生自維洛及歐的素描，他的工作室負責設計要送給公爵當禮物的頭盔。達文西的戰士以錯綜複雜的筆法，在淺色紙張上用銀針筆畫出來，頭盔上裝飾了極其寫實的鳥翼，以及他最喜歡的眾多螺旋和圈圈。護胸甲上咆哮的獅子有些可笑，但也很可愛。戰士的臉上用耐心畫出的交叉陰影線製作出細緻的明暗，非常微妙，但他的下巴、眉毛和下唇則誇大到快變成漫畫的感覺。鷹勾鼻和凸出的下巴創造出的側臉變成達文西畫作中的主題，板著臉的老戰士，很高貴但有一些些滑稽。

維洛及歐的影響顯而易見。從瓦薩利的《頂尖畫家、雕塑家和建築師的人生》裡，我們知道維洛及歐創造出的浮雕有「兩顆金屬頭，一顆呈現出

40 原注：馬基維利，《佛羅倫斯史》（*History of Florence*, Dunne, 1901；最早寫於1525年），第7卷第5章。

41 原注：很多學者認為這幅畫約在1472年畫成，我覺得沒錯，但收藏這幅畫的大英博物館則把日期定在1475-80。

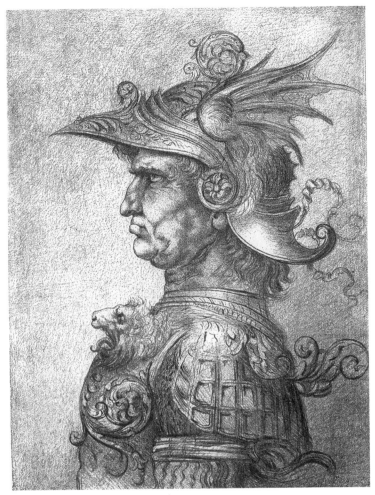

圖 5_戰士。

亞歷山大大帝的側臉,另一個則是幻想的大流士肖像」(大流士是古波斯國
王)。浮雕現在已經不存在,但我們透過當時留下的各種複製品知道浮雕的
模樣。尤其是美國華盛頓特區的國家美術館裡,有一塊年輕亞歷山大大帝的
大理石浮雕,被認為出自維洛及歐和他的工作坊,也有類似的華麗頭盔,上
面有長了翅膀的龍,護胸甲則用咆哮的面孔裝飾,還有大師傳授給學徒的豐
厚鬢髮與飄動漩渦。達文西在自己的繪圖裡則去掉了維洛及歐放在頭盔上面
的長下巴動物,把龍換成盤旋的植物,大幅簡化了設計。「達文西的簡化讓

觀看的人把目光放在戰士和獅子的側面上，也就是特別注重人與動物之間的關係，」這是馬汀・坎普和茱莉安娜・巴羅內的看法。[42]

除了大流士與亞歷山大的配對雕塑，維洛及歐偶爾也會把老戰士的側臉與年輕男孩的並排，這個作法後來會變成達文西最愛的主題，在畫作和筆記本裡的塗寫裡都能看到。有個例子是維洛及歐為洗禮堂製作的銀質浮雕《被斬首的施洗者約翰》（*Beheading of Saint John the Baptist*）在最右邊，年輕的戰士與老戰士並立。這塊雕塑約從 1477 年開始製作，那時達文西 25 歲，不知道誰受誰的影響；年輕的戰士與老戰士面對面，最左邊是位天使般的年輕男孩，動作很靈動，臉上表情豐富，達文西應該也在製作人員之列。[43]

慶典和戲劇

對佛羅倫斯小作坊裡的藝術家和工程師來說，梅迪奇的慶典和表演是很重要的工作。除此之外，達文西也從中得到樂趣。色彩繽紛的衣著已經讓他小有名氣，他喜歡錦緞緊身上衣和玫瑰色的袍子，在舞台上也善於製造想像力十足的戲劇效果。在佛羅倫斯和米蘭，他花了不少時間設計戲服、戲院佈景、舞台機械裝置、特效、飄動的東西、旗幟和娛樂節目；尤其是後來搬到米蘭的時候。他的戲劇製作很短暫，只留存在筆記本的速寫裡。可以説是他的一種消遣，不需要特別留意，但他很享受用這種方法結合藝術和工程，也

42 原注：馬汀・坎普和茱莉安娜・巴羅內，《達文西的畫作和他的圈圈：英國的收藏品》（*I disegni di Leonardo da Vinci e della sua cerchia: Collezioni in Gran Bretagna*, Giunti, 2010），第6項。維洛及歐工作坊的浮雕有好幾個版本與複製品。華盛頓特區國家美術館的《亞歷山大大帝》可以見網頁http://www.nga.gov/content/ngaweb/Collection/art-object-page.43513.html。關於這些作品的討論，參見布朗，頁72-74、194，注釋103和104。亦請參見巴特菲爾德，《安德利亞・德爾・維洛及歐的雕塑》，頁231。

43 原注：加里・拉德克（Gary Radke）認為達文西參與了《被斬首的施洗者約翰》的雕塑工作。參見加里・拉德克編著，《達文西與雕塑藝術》（*Leonardo da Vinci and the Art of Sculpture*, Yale, 2009）；卡羅爾・沃格爾（Carol Vogel），〈看不見的達文西：蛛絲馬跡〉（Indications of a Hidden Leonardo），《紐約時報》，2009年4月23日；安・蘭迪（Ann Landi），〈尋找達文西〉（Looking for Leonardo），《史密森尼博物館》期刊，2009年10月。關於達文西畫作和維洛及歐雕塑的日期，以及1470年代末期誰受誰的影響，參見布朗，頁68–72。

影響到他的個性成形。[*44]

　　創作戲劇活動場景的工匠變成大師，為 15 世紀精煉過的藝術觀制定規則。畫出的布景和背景必須與立體的舞台布景、道具、移動物品和演員有一體感。現實與幻象融合在一起。我們可以在達文西的藝術與工程學上看到這些劇作和慶祝活動的影響。他研究怎麼為不同的觀點制定透視的規則、喜歡混合幻覺和現實，也很喜愛發明特效、戲服、布景和戲劇機械裝置。這些可以解釋他筆記本裡那些有時候令學者很困惑的素描和奇幻文字。

　　舉例來說，達文西在筆記本裡描繪的某些齒輪曲軸和機械裝置，我覺得就是他親眼看到或發明設計的劇場裝置。佛羅倫斯的演出人（impresario）創造了巧妙的機械裝置，叫作 ingegni（意思是與生俱來的技藝或智力），來改變場景、推動炫目的道具、把舞台變成會動的圖畫。瓦薩利大讚佛羅倫斯的一位木匠兼工程師，他在慶典表演上設計的高潮是「基督被送上木頭雕出的山脈，再搭著滿載天使的雲朵升上天堂。」

　　同樣地，達文西筆記裡的一些飛行器具可能是為了娛樂劇場的觀眾。佛羅倫斯的戲劇常有人物和道具從天而降，或神奇地懸在空中。在後面會看到，達文西的某些飛行機器顯然是為了讓人類真的能飛。有些在 1480 年代以後的筆記本頁面上，似乎是為了劇場設計。它們具備航程有限的機翼，用曲柄移動，應該未曾由人類飛行員推上過天空。類似的頁面上也記錄了如何把光線投射到場景上，也畫了用來升高演員的鉤爪和滑輪系統。[*45]

　　達文西畫的空中螺旋器（**圖 6**）很有名，常被吹捧為第一架直升機的設計，我相信也算是一種為慶典活動或公開表演發明的 ingegni。用亞麻布、金屬線和枝條構成的螺旋機械裝置理論上應該能轉動，升到空中。達文西具體

44 原注：哈維爾‧德‧迪奧斯（Javier Berzal de Dios），〈公共領域中的透視圖法〉（Perspective in the Public Sphere），在2011年於蒙特婁舉辦的美國文藝復興協會會議中發表；喬治‧克諾德爾（George Kernodle），《從藝術到劇場：文藝復興時代的形式與習慣》（*From Art to Theatre: Form and Convention in the Renaissance*, University of Chicago, 1944），頁177；湯瑪斯‧佩倫（Thomas Pallen），《瓦薩利論劇場》（*Vasari on Theatre*, Southern Illinois University, 1999），頁21。

45 原注：《大西洋手稿》，75 r-v。

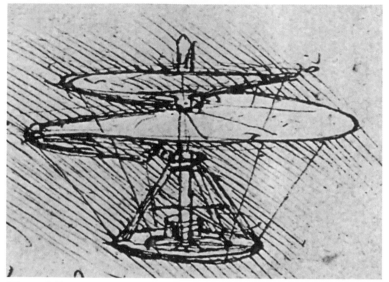

圖 6_ 飛行機器，有可能用於劇場。

說明了某些細節，比方說確定亞麻布「的氣孔用澱粉漿堵住」，但他沒有說明人類操作的方法。這項器具很大，有娛樂效果，但應該無法帶人升空。他在一個模型裡指出，「軸用細緻的鋼片製成，用力壓彎，放開時會轉動螺旋器」。當時也有使用類似機制的玩具。跟他的某些機械鳥一樣，空中螺旋器或許用來運送觀眾的想像，而不是他們的身體。*46

阿諾河的風景

達文西很享受維洛及歐工作坊裡如學院如家庭的氣氛，到了 1472 年，他20 歲，該結束學徒生涯時，他決定要繼續留在那裡工作和生活。他的父親與第二任妻子住在附近，依然沒有其他孩子，父子保持友好的關係。達文西成為佛羅倫斯畫家團體聖路卡行會（Compagnia di San Luca）的成員時，簽下全

46 原注：《巴黎手稿》B，83r；羅倫薩，頁42；培德瑞提，《達文西的機械》，頁9；坎普《傑作》，頁104。

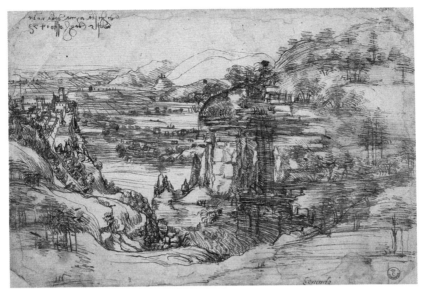

圖7_達文西的阿諾河谷風景，1473 年。

名「李奧納多，瑟皮耶羅‧達文西的兒子」，確認家庭關係。

行會不是同業公會，比較像互助協會或兄弟會。其他在 1472 年登記並付費的成員包括波提且利、彼得羅‧佩魯吉諾[*47]、吉爾蘭達、波萊尤羅、菲利皮諾‧利比和維洛及歐。[*48] 行會已經成立一個世紀，但也在經歷重生，有一個理由是藝術家反對佛羅倫斯過時的同業公會系統。在老舊的同業公會結構下，他們被歸併到「醫生與藥劑師技藝」（Arte dei Medici e Speziali），這個公會成立於 1197 年，屬於醫師和藥劑師。到了 15 世紀後期，藝術家急欲為自己確立凸顯專業的地位。

成為大師級畫家後過了幾個月，達文西逃離佛羅倫斯忙亂的狹窄街道和擁擠的工作坊，回到圍繞著綿延綠色山丘的文西。1473 年夏天，他 21 歲，在

47 Pietro Perugino，約1446-1523，義大利文藝復興時期畫家。他最著名的學生是拉斐爾。
48 原注：尼修爾，頁98。

筆記本裡潦草寫下「住在安東尼奧家，我覺得滿足」。*49 祖父安東尼奧已經去世，所以他可能是指母親的丈夫，安東尼奧・布提（Antonio Buti，外號大聲公）。我們可以想像他心滿意足，在文西郊區的山丘上，與母親和大聲公的一大家子住在一起；他腦海中浮現了石頭的故事，那顆石頭下定決心滾到人來人往的路上，後來卻渴望能回到安靜的山上。

在筆記本那一頁的背面，或許是達文西最早的畫作，那段微光閃爍的事業開頭，結合科學觀察與藝術家的感性（**圖 7**）。在他倒寫的文字裡，他標注那天是「1473 年 8 月 5 日，雪中聖母日」。*50 這張畫是憑著印象畫下的全景，在紙上快筆畫出，呈現文西郊外阿諾河（Arno River）周圍的石山和青翠的山谷。有幾個那一帶很常見的地標——圓錐形的山丘，可能是城堡——但俯視圖彷彿採取高飛鳥兒的視角，混合了現實和想像，很符合達文西的習慣。他發覺，身為藝術家有種驕傲，現實可以提供參考，可是不能提供限制。「如果畫家希望能看到令他著迷的美，他就是藝術產物的大師，」他寫道，「如果他看見山谷，如果他要從山頂讓大家看到鄉間的廣闊，如果接下來他想看到海平線，他就是一切的主宰。」*51

其他的藝術家把風景畫成背景，但達文西的做法不一樣：為自然之故而描繪自然。因此，他畫的阿諾河可算是歐洲藝術中第一幅這樣的風景。地質上的真實度非常驚人：河流侵蝕凹凸不平的岩石，露出真實呈現的成層岩，這是達文西一生酷愛的主題。還有近乎完全精確的線性透視，以及大氣讓遠處地平線變得模糊的方法，這種視覺現象後來被他稱為「空氣透視」。

更引人注意的是，這位年輕的藝術家能傳達動作。樹上的葉子，甚至連樹葉的陰影，都用快速的曲線畫出來，產生一種在微風中輕顫的感覺。落進

49 原注：他寫了「Io morando dant sono chontento」。塞吉・布蘭利跟一些人假設「dant」是「d'Antonio」的縮寫（84）。卡洛・培德瑞提在評論李希特翻譯的達文西筆記時，解讀完全不一樣，他把這幾個字詮釋為「Jo Morando dant sono contento」（「本人，莫蘭多・安東尼奧，同意……」），覺得像是合約的開頭（《評論》，頁314）。

50 原注：烏菲茲美術館版畫與素描部，編號8P。他畫的戴頭盔戰士可能更早，約為1472年，見前面的注釋41。

51 原注：《烏比手稿》，5r；《達文西論繪畫》，頁32。

池子的水用飄動的筆畫，變得更有生氣。最終展現出觀察到動作的藝術品，給人愉悅的感覺。

多俾亞和天使

10 幾、20 多歲時，達文西在維洛及歐的店裡擔任大師級畫家，也參與兩幅畫的製作：他負責《多俾亞和天使》（*Tobias and the Angel*，**圖** 8）裡蹦跳的小狗和閃閃發亮的魚，以及《基督的洗禮》中最左邊的天使。這幾幅合作的畫作顯示出他從維洛及歐那邊學到的東西，以及他後來怎麼變成比維洛及歐更好的畫家。

15 世紀晚期，聖經裡關於多俾亞的故事在佛羅倫斯很受歡迎，故事裡說到一個男孩被眼盲的父親派去收債，他的守護天使拉斐爾（Raphael）陪他一起去。他們在路上抓到了一條魚，內臟居然有治癒的力量，也能恢復父親的視力。拉斐爾是旅人以及醫師和藥劑師同業公會的保護聖徒。他跟多俾亞的故事特別吸引已經成為佛羅倫斯藝術贊助人的有錢商人，如果有兒子在外旅行的，更喜歡上述的故事。*52 畫過這幅畫的佛羅倫斯人有波萊尤羅、維洛及歐、菲利皮諾·利比、波提且利和法蘭契斯可·波提契尼*53（畫了 7 次）。

波萊尤羅的版本（**圖** 9）是在 1460 年代早期為聖彌額爾教堂（Orsanmichele）繪製。達文西和維洛及歐很熟悉這幅畫，他們在雕塑基督與聖多馬的雕像，要放在教堂牆上的壁龕裡。幾年後，維洛及歐畫他自己的《多俾亞和天使》，擺明了要跟波萊尤羅一較高下。*54

維洛及歐店裡出來的版本中包含的元素跟波萊尤羅的一樣：多俾亞和天

52 原注：恩斯特·宮布利希，〈多俾亞和天使〉，出自《象徵意象：文藝復興時期的藝術研究》（*Symbolic Images: Studies in the Art of the Renaissance*, Phaidon, 1972），頁27；特雷弗·哈特（Trevor Hart），〈佛羅倫斯文藝復興藝術中的多俾亞〉（Tobit in the Art of the Florentine Renaissance），出自馬克·布萊丹（Mark Bredin）編著，《多俾亞傳的研究》（*Studies in the Book of Tobit*, Bloomsbury, 2006），頁72–89。

53 Francesco Botticini, 1446-1998, 義大利文藝復興早期畫家。

54 原注：布朗，頁47-52；尼修爾，頁88。

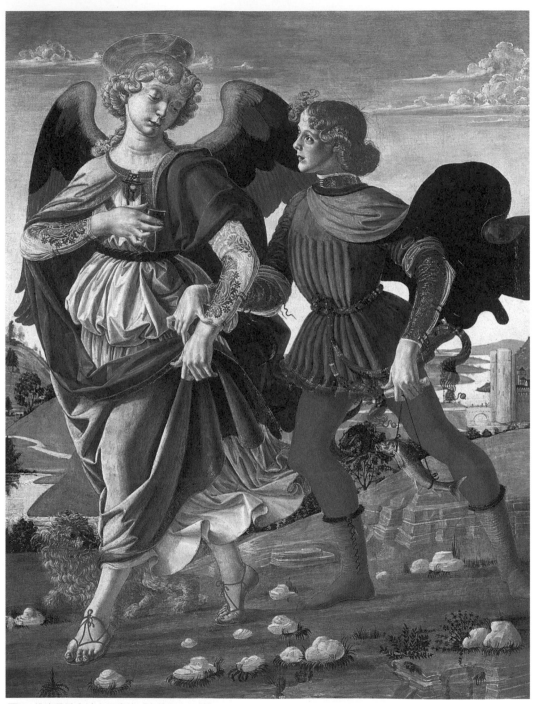

圖8_ 維洛及歐和達文西畫的《多俾亞和天使》。

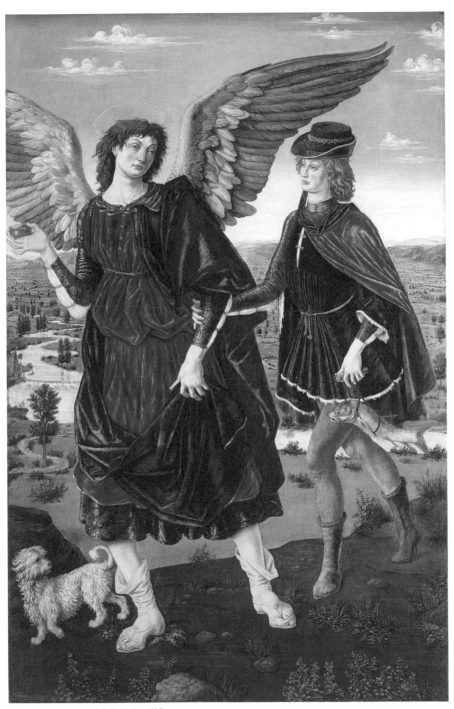

圖 9　波萊尤羅的《多俾亞和天使》。

使攜手同行，波隆那獵犬在旁奔跑，多俾亞拿著掛在棍子和細繩上的鯉魚，拉斐爾拿著裝了魚內臟的器皿，後面的景色則有條蜿蜒的河流，還有一叢叢的草地跟樹木。但基本上跟波萊尤羅的畫完全不一樣，衝擊力與細節都透露出達文西學到的技巧。

有一個差異是波萊尤羅的版本很僵硬，維洛及歐卻傳達出動作。身為雕塑家，他懂得如何表達扭轉和推動，讓人體傳達出活力。他的多俾亞邁出闊步時，身體微微前傾，他的外衣在他身後鼓起，流蘇和絲線在風中飄動。他跟拉斐爾很自然地轉向彼此，就連他們握著手的樣子也更有動感。波萊尤羅畫的臉孔有種空虛感，但維洛及歐畫中的身體動作連接到情緒表現，除了身體動作，也傳達心思變化。

跟繪畫比起來，維洛及歐偏重雕塑，後來大家都知道，他不善於畫風景。的確，在《基督的洗禮》中，有隻漂亮的猛禽往下撲，但他處理動物的方式通常被視為「平庸」和「有所不足」。*55

所以不難想見，要畫魚跟狗的時候，他找了學徒達文西，因為他對大自然的察覺力與眾不同。兩種動物都畫在已經完成的景色上；我們知道背景已經完成，因為達文西實驗的蛋彩混色有時候會讓他的畫變得有點透明。

有光澤並微微發光的魚鱗證明達文西已經能熟練展現光線碰觸到物體的樣子，然後在我們眼前跳舞。每片魚鱗都像一顆寶石。從畫作左上方射出的陽光製造混合在一起的光線、陰影和閃光。在魚鰓後面和清澈的魚眼前面都有一點光輝。達文西跟其他畫家不一樣，連從切開魚腹滴下的血水都照料到了。

至於在拉斐爾腳下歡躍的小狗，表情和個性都與多俾亞若合符節。達文西的小狗與波萊尤羅僵硬的獵犬形成強烈的對比，很自然地奔跑，目光帶著

55 原注：大衛·亞倫·布朗最堅持這個論點（51）。相反的意見可以參考吉兒·鄧克頓（Jill Dunkerton）的〈在維洛及歐工作坊裡的達文西：重審技術證據〉（Leonardo in Verrocchio's Workshop: Re-examining the Technical Evidence），《國家美術館技術會報》（*National Gallery Technical Bulletin*），32（2011），頁4–31：「雙眼明亮的猛禽從施洗者頭上一掃而下，證實他在畫作中對大自然的觀察研究十分敏銳……絕對不要低估維洛及歐的繪畫技巧。」路克·西森的策展經驗也涵蓋多俾亞，他告訴我，他覺得維洛及歐事實上很會畫自然事物，說不定狗跟魚是他畫的。

警覺。最值得注意的，則是牠的一身鬃毛。煞費苦心的設計和帶有光澤的明暗正好配合多俾亞耳上的鬃髮，（從左撇子風格的分析來看）也是達文西畫的。[*56] 旋轉流動的鬃髮，完美的明暗與繞圈，會變成達文西的特徵。

這幅畫充滿歡愉與活潑的感覺，可以看到師徒合作的力量。達文西對自然的觀察力極強，把光線的效果傳導到物體上的技巧也愈發熟練。此外，他也吸收了維洛及歐這位雕塑大師的熱情，用心傳達出動作和敘事。

基督的洗禮

1470 年代中期，《基督的洗禮》完工，達文西跟維洛及歐的合作來到頂點；在這幅畫裡，施洗者約翰把水倒在耶穌頭上，兩名天使跪在約旦河畔觀看（**圖** 10）。達文西畫了最左邊容光煥發、轉過頭來的天使，維洛及歐看到畫時滿心敬畏，他「決心不再碰畫筆」──至少這是瓦薩利的說法。瓦薩利很愛編神話，動不動搬出老掉牙的主題，但這個故事或許有點真實度。之後，維洛及歐再也沒有自己畫完一幅畫。[*57] 更重要的是，比較《基督的洗禮》中達文西和維洛及歐畫的地方，可以看出老藝術家已經準備好交班了。

用 X 光分析畫作，證實左邊的天使跟大部分背景的風景與耶穌的身體繪製時都用了很多層薄薄的油彩，顏料稀釋得很淡，筆觸極為細緻，有時候則是輕拍上去，用指尖撫平，正是達文西在 1470 年代發展出來的風格。油畫從荷蘭傳入義大利，波萊尤羅的工作坊用了，達文西也用了。相反地，維洛及

56 原注：尼修爾，頁89。

57 原注：瓦薩利，頁1486。維洛及歐接著接受委託，要畫批斯托亞大教堂（Pistoia Cathedral）的祭壇，但他把工作幾乎全都委派給洛倫佐‧迪‧克雷帝。吉兒‧鄧克頓和路克‧西森，〈尋找畫家維洛及歐〉（In Search of Verrocchio the Painter），《國家美術館技術會報》，31（2010），頁4；佐爾納，1:18；布朗，頁151。

歐一直不喜歡用油，還是用蛋彩（這是混合了蛋黃的水溶性顏料）。[*58]

　　達文西的天使最明顯的特徵就是姿勢充滿動感。他背對我們，轉成四分之三的側面，脖子向右，軀幹稍微向左轉。「人物一定要設定成頭轉的方向而不是胸部對著的方向，因為自然為了方便之故，給了我們脖子，可以輕鬆彎向許多方向，」達文西在筆記本裡這麼寫。[*59] 從《基督與聖多馬》的雕像可以看出，維洛及歐深知怎麼在塑像上描繪動作，達文西則是用畫作傳達這個技巧的專家。

　　比較兩名天使，可以看出達文西勝過師傅的地方。維洛及歐的天使有茫然的感覺，面孔平板，只有一種情緒，他似乎很驚訝自己身邊碰巧有一個表情更豐富的天使。「他看著夥伴的表情帶著驚訝，彷彿他是來自另一個世界的訪客，」肯尼斯・克拉克寫道，「事實上，達文西的天使所屬的想像力世界，對維洛及歐來說永遠無法進入。」[*60]

　　維洛及歐跟大多數藝術家一樣，用線條畫出天使頭部、面孔和眼睛的輪廓。但看看達文西的天使，不用清楚的邊線來畫出無關的輪廓。鬈髮輕柔地彼此融合，也融入面孔，看不到髮際線。維洛及歐畫的天使下顎下方有陰影，用蛋彩畫出看得見的線條，創造出明顯的下顎線。再看看達文西的：陰影比較透明，混合得更平順，用油彩比較容易有這樣的效果。難以察覺的筆畫很流暢，每一層都很薄，偶爾會用手撫平；天使面孔的輪廓很柔和，沒有鮮明的邊線。

　　在耶穌的身體上也可以看到這樣的美。比較達文西畫的耶穌雙腿，和維洛及歐畫的施洗者約翰雙腿。後者的線條比較鮮明，不像用心觀察的人會在現實中看到的模樣。達文西仔細到連耶穌露出的陰毛也弄得模模糊糊。

　　暈塗法就是把鮮明的輪廓變得朦朧，這種用法現在已經是達文西藝術作

58 原注：證據顯示，維洛及歐在1460年代開始作畫，然後放著不動。1470年代中期才繼續畫下去，達文西重畫風景，畫完耶穌的身體（不過維洛及歐已經把腰布畫好了），也畫了他的天使。鄧克頓，〈在維洛及歐工作坊裡的達文西〉，頁21；布朗，頁138、92；馬拉尼，頁65。

59 原注：《艾仕手稿》，1:5b；《筆記／保羅・李希特版》，595。

60 原注：克拉克，頁51。

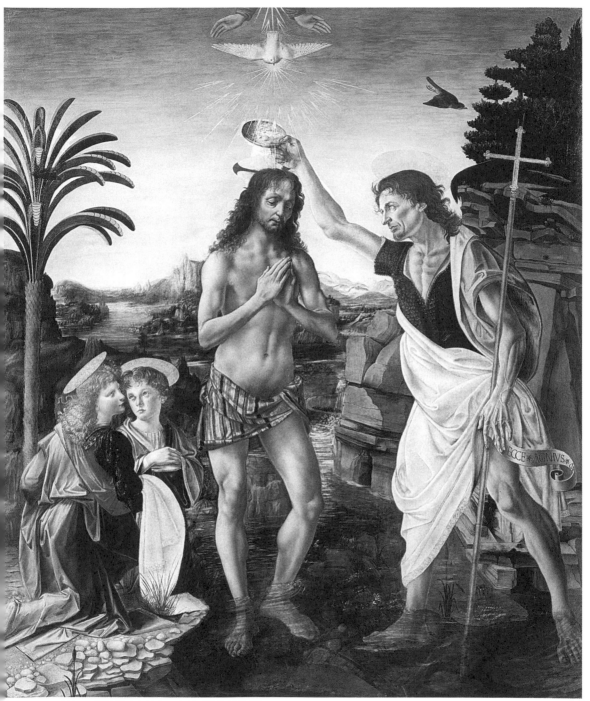

圖 10_ 維洛及歐和達文西畫的《基督的洗禮》。

品的特徵。阿伯提在他的繪畫論裡建議，要用線條來畫出邊線的輪廓，也就是維洛及歐的做法。達文西很謹慎，觀察真實的世界，注意到相反的情景：看著立體物品時，看不到鮮明的線條。「畫出可以看到煙霧般的結果，而不是分明且粗糙的輪廓和外形，」他寫道，「畫陰影和邊線時，只能靠本能來察覺，不要畫得太鮮明或界線很清晰，不然你的作品會有種木頭的外觀。」[61] 維洛及歐的天使就有木頭感。達文西的沒有。

　　X光分析顯示，對大自然感受很弱的維洛及歐一開始畫背景時，就畫了幾團樹木和灌木，比較像木頭，而不是樹林。達文西接手後，他用油彩畫出非常自然的景象，一條無生氣但閃耀的河流流過岩石嶙峋的懸崖，呼應他畫的阿諾河，也讓人想到之後的蒙娜麗莎。除了維洛及歐平淡的棕櫚樹，背景很神奇地混合了自然的寫實主義與創意的幻想。

　　岩石的擦痕（最右邊的那些除外，應該是別人畫的）畫得很小心，但沒有達文西後來展現出的精細。場景愈往後愈模糊，就像人眼會看到的一樣，退入朦朧的地平線，天空的藍色變白，變成山丘上的薄霧。「薄霧的邊緣一定要跟天空的藍色無所分界，在靠近地面處就像吹起的塵土，」達文西筆記本裡有這樣的記述。[62]

　　在繪製背景跟前景時，達文西創造出這幅畫的組織主題，也就是蜿蜒河流聯合在一起的敘事。他用科學技藝和精神深度描繪水的流動，灌輸比喻的力量，因為這條河是連接地球宏觀與人類微觀的命脈。水從天空和遙遠的湖泊裡流過來，切穿岩石形成引人注目的懸崖和平滑的鵝卵石，再從施洗者的杯子裡倒出來，彷彿連接到他靜脈裡的血液。最後包住耶穌的雙腳，蕩漾到畫作邊緣，來到我們面前，讓我們覺得跟水流合為一體。

　　水流有種無法抵擋的推動力，在耶穌的腳踝處受到阻礙時，在流動時形成漩渦和逆流。這些敏銳觀察到的漩渦和符合科學原理的漣漪是自然的螺旋

61 原注：《艾仕手稿》，1:21a；《筆記／保羅・李希特版》，236；雅妮絲・貝爾（Janis Bell），〈暈塗法和敏度透視〉（Sfumato and Acuity Perspective），出自克萊爾・法拉戈（Claire Farago）編著，《達文西與風格的道德規範》（*Leonardo da Vinci and the Ethics of Style*, Manchester Univ., 2008），第 6 章。
62 原注：《阿倫德爾手稿》，169a；《筆記／保羅・李希特版》，305。

物體，後來會成為達文西最喜愛的圖案。從天使脖子落下的鬈髮有瀑布的感覺，彷彿河水流過他的頭，變成頭髮。

　　畫中間有一道小瀑布，後來達文西會在畫作和筆記本裡畫類似的景象，流水落進有漩渦的水池或河流裡。有時候，這些表現方式符合科學，有時候則是模糊的幻覺。在這裡，水流充滿生氣；濺起的水花在漩渦周圍跳躍，就像多俾亞的小狗。

　　《基督的洗禮》完成後，維洛及歐從達文西的老師變成他的合作對象。他引領達文西學到繪畫的雕塑元素，尤其是塑形，以及身體轉動的方式。但達文西用薄薄的油彩，透明而超然，加上他觀察與想像的能力，已經把藝術帶到不同的層次。從遠方地平線上的薄霧，到天使下巴下面的陰影，以及耶穌雙腳浸泡的河水，達文西重新定義畫家如何轉化和傳達觀察到的東西。

聖告圖

　　除了 1470 年代與維洛及歐合力畫出的作品，20 多歲的達文西在工作室工作時，也獨力畫了至少 4 幅畫：聖告圖、兩小幅聖母子的信仰畫，以及佛羅倫斯女性的肖像《吉內芙拉・班琪》，很有開創性。

　　聖告圖的畫作描繪天使加百列告訴聖母瑪利亞，她會成為基督的母親，讓她嚇了一跳，在文藝復興時代十分流行。達文西的版本畫出天使的宣告以及聖母的反應，地點是宏偉鄉村別墅有圍牆的花園裡，低頭看書的瑪利亞抬頭看著天使（**圖 11**）。儘管雄心勃勃，但這幅畫缺點很多，說是達文西畫的，引起了不少爭議；有些專家主張，這是維洛及歐跟店鋪裡其他人拙劣的合作作品。*[63] 但各種證據顯示，如果不是一個人畫的，主要負責的畫家應該還是達文西。他為加百利的袖子打了草稿，畫作展現出他特有的風格，用手

63 原注：比方說，參見塞西爾・古爾德（Cecil Gould），《達文西》（*Leonardo*, Weidenfeld & Nicolson, 1975），頁24。關於不同意見的列表，參見布朗，頁195，注釋6、7和8。

輕拍油彩。細看的話，在聖母瑪利亞的右手和誦經台底部的葉子上可以看到指痕。*64

　　畫上有問題的地方包括笨重的花園圍牆，跟其他地方比起來，觀點似乎比較高，天使伸出的指頭和瑪利亞抬起的手中間有種視覺連結，但那道牆卻分散了觀看者的注意力。開口的角度很怪，看起來好像從右邊看，跟房子的牆壁一比有點不一致。瑪利亞膝上的布有種僵硬感，彷彿達文西的布料研究有點太一絲不苟，我猜是扶手椅的怪怪結構讓她看起來好像有 3 個膝蓋。她的姿勢很像假人模特兒，臉上空洞的表情更加重了這種效應。畫成平面的柏樹大小都一樣，但右邊在房子旁邊那棵應該比較靠近我們，所以要大一點才對。一棵柏樹細長的樹幹似乎從天使的指頭上冒出來，天使手上的聖母百合畫得很精確，對比之下，其他的植物和草地則很普通，不像達文西的處理手法。*65

　　最讓人不舒服的錯誤還有瑪利亞跟華麗誦經台的相對位置，誦經台的設計

圖 11_ 達文西的《聖告圖》。

根據維洛及歐為梅迪奇家族設計的墳墓而來。誦經台的底部比瑪利亞更靠近看畫的人，感覺她離得很遠，右手臂應該碰不到書，但她的手臂卻伸過了那本書，很奇怪地變長了。這顯然是年輕藝術家的作品。《聖告圖》讓我們看到，如果達文西沒有深入觀察透視圖法和研究光學，他就會變成另一種類型的藝術家。

然而，再仔細看看，這幅畫沒有外表看起來那麼糟。達文西在實驗所謂的「歪像畫法」（anamorphosis），有些元素從正面看，可能有扭曲的感覺，但從另一個角度看就正確無誤。達文西偶爾會在筆記本裡畫這種技法的素描。在烏菲茲美術館，導覽會建議你走幾步，到《聖告圖》的右邊，然後再看畫。會有幫助，但只有某種程度的改善。天使的手臂沒那麼怪，花園圍牆的開口也好一點。如果你蹲下來，從比較低的角度看畫，又能進一步改善。如果我們從教堂右邊進去，會覺得這幅畫很好看，這是達文西的創作想法。他也想把我們推到右邊，於是我們會從瑪利亞的角度來看天使報喜。*66 這樣就差不多了。他的透視招數展現出年輕人的才智，但未曾細細琢磨。

這幅畫最大的優點是達文西描繪的天使加百列。他有那種達文西正在精進的中性美，如鳥兒的雙翼（先別看其他人加上去的那塊淺褐色，很糟糕）從肩膀上生出來，達文西神奇地混合了自然主義和幻想。他能傳達加百列的動感：他往前傾，彷彿才降落到地上，綁在袖子上的緞帶向後飄動（跟草稿的不一樣），他掀起的輕風擾動了腳下的草地和花朵。

《聖告圖》另一個亮眼的特色則是達文西為陰影上色的方法。夕陽的光線從畫的左邊射出來，在花園圍牆和誦經台最上面投下淡黃色的光輝。但陽光被擋住了，造成的陰影沾染了天空的藍色。白色誦經台前方泛著細微的藍色，因為照在誦經台上的主要是天空反射的光線，而不是落日直射的黃色陽

64 原注：佐爾納，1:34；布朗，頁64；馬拉尼，頁61。
65 原注：布朗，頁88。亦請參見達文西的《百合花習作》（*Study of a Lily*）素描，《溫莎手稿》，RCIN 912418。
66 原注：麥特・安瑟爾（Matt Ancell），〈達文西符合透視法的聖告圖〉（Leonardo's Annunciation in Perspective），出自菲奧拉尼與金姆；萊爾・馬塞（Lyle Massey），《描繪空間，移置物體》（*Picturing Space, Displacing Bodies*, Pennsylvania State, 2007），頁42-44。

光。*67「陰影會變，」達文西在筆記本中提出解釋，「物體從天空的蔚藍接收反射光的那一面會染成那個色澤，在白色物體上特別容易觀察到。接收陽光那一面則會分享陽光的顏色。最容易在傍晚時分看到，太陽在雲朵間往下沉，把雲染成紅色。」*68

　　達文西使用油彩的技術愈來愈純熟，有助於細緻的上色。用高度稀釋的顏料，可以塗上薄薄的半透明層，每一筆或每一抹都若有似無地讓陰影演化。這個做法在聖母瑪利亞臉上最明顯。沐浴在落日餘暉中，散發出的白熱光跟加百列的膚質就不一樣。儘管表情空洞，但發出的光感讓她在畫上特別突出。*69

　　《聖告圖》讓我們看到 20 出頭的達文西拿光線、透視以及牽涉人類反應的敍事來做實驗。在這個過程中，他犯了一些錯。但即使有錯，創新和實驗的結果宣示了他的才華。

聖母

　　在維洛及歐的工作坊，聖母與聖子的小型信仰畫和雕塑是主要商品，有規律的出產數量。達文西至少畫了兩幅，《持康乃馨的聖母》（*Madonna of the Carnation*，圖 12），因為目前的所在地，也叫作《慕尼黑的聖母》（*Munich Madonna*），以及現存於聖彼得堡隱士廬博物館（Hermitage Museum）的《聖母、聖嬰與花》（*Madonna and Child with Flowers*，圖 13），又名《柏諾瓦的聖母》，因為有一度屬於收藏家柏諾瓦。

67 原注：法蘭切絲卡・菲奧拉尼，〈達文西《聖告圖》中的陰影與被人遺忘的意義〉（The Shadows of Leonardo's Annunciation and Their Lost Legacy），出自羅伊・艾瑞克森（Roy Eriksen）和馬涅・馬爾曼格（Magne Malmanger）編著，《義大利文藝復興時期的仿製品、呈現方式和印刷》（*Imitation, Representation and Printing in the Italian Renaissance*, Pisa: Fabrizio Serra, 2009），頁119；法蘭切絲卡・菲奧拉尼，〈達文西用在陰影上的顏色〉（The Colors of Leonardo's Shadows），出自《達文西》（*Leonardo*）期刊，41.3（2008），頁271。

68 原注：《達文西繪畫論／里高德版》，段262。

69 原注：珍・隆恩（Jane Long），〈達文西在《聖告圖》中畫的聖母〉（Leonardo's Virgin of *the Annunciation*），出自菲奧拉尼與金姆。

兩幅畫最有趣的地方就是胖嘟嘟的聖嬰，在畫中扭動著身軀，達文西用塑形、光線和陰影畫出一層層的脂肪，超越原本的布料研究，傳達寫實的立體感。這變成他初期使用明暗變化的範例，用黑色顏料改變圖片元素的色調和亮度，強烈對比光線和陰影，而不是讓顏色愈來愈深。「這是他的明暗對比第一次透過圖畫創造出完全立體的形態，不輸雕塑的飽滿，」華盛頓國家美術館的大衛・亞倫・布朗說。*70

在兩幅畫裡，聖嬰耶穌寫實的描繪就是最早的範例，證實達文西的藝術以生理觀察為基礎。「在小孩子身上，關節都比較纖細，關節間的部位則比較肥厚，」他的筆記本寫了這個觀察，「這是因為蓋住關節的地方只有皮膚，沒有別的肌肉，有肌腱的特質，如縛線般連接骨頭。關節到下一個關節之間則有肥厚的肉。」*71 比較聖母和聖嬰的手腕，兩幅畫裡的這個對比都很明顯。

在慕尼黑的《持康乃馨的聖母》裡，畫面的焦點是初生耶穌和花朵的互動。他胖胖手臂的動作和臉上的表情互有關聯。他坐在用水晶球裝飾的軟墊上，這是梅迪奇家族用的標誌，表示這幅畫可能是他們的委託。窗外的景色證實達文西熱愛結合觀察與想像；他純憑想像畫出凹凸不平的岩石，而朦朧氛圍的觀點為岩石蓋上一層薄紗。

在俄羅斯隱士盧博物館裡的《聖母、聖嬰與花》也展示出達文西在場景中愈來愈能掌控得當的活潑情緒和反應，把這個時刻變成敘事。在這幅畫裡，聖嬰耶穌全心全意看著瑪利亞拿給他的十字形花朵，布朗形容他是「新進的植物學家」。*72 達文西也開始研究光學，描繪耶穌專心看著那朵花，彷彿他已經能分得清物體的外型和背景。他輕輕引導母親的手，讓物體進入視線焦點。母與子在反應的敘事中合為一體：耶穌對花有反應，瑪利亞很開心兒子充滿了好奇心。

70 原注：布朗，頁122。
71 原注：《艾仕手稿》，1:7a；《筆記／保羅・李希特版》，367；《達文西繪畫論／里高德版》，34。
72 原注：布朗，頁150。

畫中母與子似乎都有預感，知道耶穌要上十字架，也是這兩幅畫最有力量的地方。根據天主教的傳說，瑪利亞在耶穌釘十字架時流下眼淚，康乃馨就從淚水中一躍而出。在隱士盧博物館《柏諾瓦的聖母》中，象徵意義更加明顯；花朵本身就像十字架的形狀。但畫作的心理衝擊則令人失望。除了耶穌臉上的好奇跟瑪利亞臉上的慈愛，沒有別的情緒。達文西後來也有這個主題的其他畫作，最引人注目的是《紡車邊的聖母》（*Madonna of the Yarnwinder*），後來有《聖母子與聖安妮》（*Virgin and Child with Saint Anne*）

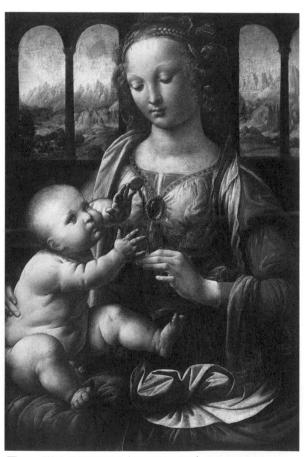

圖 12_《持康乃馨的聖母》（慕尼黑的聖母）。

跟類似的版本，他會為場景灌輸更強的戲劇性，表露更多的情緒。

在畫這幾幅畫的時候，達文西有兩個蠕動的嬰兒模特兒可以觀察。在兩段無子女的婚姻後，他的父親在 1475 年第三度結婚，不久喜獲兩名麟兒，安東尼奧（Antonio）生於 1476 年，朱利安諾（Giuliano）生於 1479 年。達文西那時的筆記本填滿了各種動作的嬰兒圖畫和素描：在母親身上扭動、戳別人的臉、想抓物體或水果，以及（最多的是）在各種情況下跟貓咪扭打。在達文西的作品裡，常常會描繪聖母想辦法控制住停不下來的嬰孩。

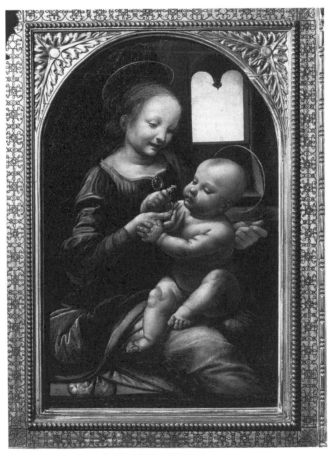

圖 13_《聖母、聖嬰與花》（柏諾瓦的聖母）。

吉內芙拉・班琪

　　達文西第一幅非宗教的畫作是一位憂鬱年輕女性的肖像，月亮般的臉龐散發出光芒，對比著背景裡滿是尖刺的杜松樹（**圖** 14）。乍看之下有點百無聊賴，不怎麼吸引人，但《吉內芙拉・班琪》（*Ginevra de' Benci*）卻有達文西很棒的筆觸，例如頭上有光澤、緊密的小髮捲，以及不依慣例的四分之三側面。更重要的是，這幅畫可說是預示了後來的《蒙娜麗莎》。跟在維洛及歐的《基督的洗禮》一樣，達文西畫出從霧氣重重的山丘流出的蜿蜒小河，似乎連接到人體與靈魂。吉內芙拉穿著綁上藍色細帶的大地色洋裝，與大地和流過來的小河合而為一。

　　吉內芙拉・班琪是著名佛羅倫斯銀行家的女兒，出身的貴族家庭與梅迪奇家族結盟，財富也僅次於梅迪奇家族。在 1474 年初，16 歲的吉內芙拉嫁給 32 歲的路吉・尼可里尼（Luigi Niccolini），他剛死了太太。尼可里尼家族從事織布業，政治地位顯赫，但沒那麼富裕；他不久之後當上共和政權的行政首長，但在 1480 年的報稅單裡宣稱他的「債務多於資產」。報稅單也說他妻子病了，已經「有很長一段時間都在接受醫生的治療」，或許這就是為什麼她在肖像裡的膚色帶著令人不安的蒼白。

　　很有可能是達文西的父親幫他接到這次委託，或許就在吉內芙拉 1474 年結婚的時候。皮耶羅・達文西曾擔任班琪家族許多場合的公證人，達文西也跟吉內芙拉的哥哥結交，後者借了書給他，後來也暫時幫他保管未完成的《三王朝拜》。但《吉內芙拉・班琪》應該不是結婚或訂婚的肖像。畫中用四分之三側面，而不是典型的側面，而且她穿著質樸的褐色洋裝，沒有首飾，不是上層階級婚禮圖畫中常見的精緻禮服搭配奢華珠寶和織花錦緞。她的黑色披巾也不像婚禮慶典上的裝飾。

　　不同於文藝復興時期的文化和習俗，這幅畫或許不是班琪家族委託的，而是出於伯納多・班波（Bernardo Bembo）的要求。班波在 1475 年初成為威尼斯派到佛羅倫斯的大使，他那時 42 歲，有妻子也有情婦，但他跟吉內芙拉

有一段公開（且引以為豪）的柏拉圖式關係，用過分熱情的愛慕補足匱乏的性愛關係。這是當時一種類型的高尚羅曼史，不光受到認可，還有人用詩句頌讚。「這樣的火焰，這樣的愛，讓班波像著了火，燒起來，吉內芙拉被他放在心裡最重要的地方，」佛羅倫斯的文藝復興時期人文學者克里斯多福羅·蘭迪諾（Cristoforo Landino）寫了詩文來讚美他們的愛。[*73]

達文西在肖像背面畫了班波的月桂樹和棕櫚樹標誌，環繞著杜松的樹枝，杜松在義大利文裡是 ginepro，讓人聯想到吉內芙拉的名字。穿過花環與杜松枝的標題宣布，「美麗使美德生色」，表明她貞潔的本質，用紅外線分析則能看到班波的格言「美德與榮譽」寫在下面。這幅畫充滿達文西喜愛的柔和光線和朦朧的黃昏光線，讓吉內芙拉看起來蒼白而憂鬱。她表情茫然，彷彿出了神，呼應遠方風景如夢似幻的模樣，似乎除了她丈夫提出的生理疾病，還有更嚴重的問題。

這幅肖像比同時代的畫作更有焦點，更像雕塑，很像維洛及歐雕的半身像《拿花的女子》（Lady with Flowers）。達文西這幅畫下面有多達三分之一的地方後來切掉了，去掉了當時作者會描述成有象牙白手指的高雅雙手，不然會看起來更像維洛及歐的塑像。還好我們可以想像那雙手的模樣，因為達文西有幅現在收藏在溫莎堡的銀針筆畫上就是拿著樹枝的交疊雙手，可能跟這幅畫有關。[*74]

跟達文西 1470 年代在維洛及歐店鋪畫的其他畫一樣，他用薄薄的油彩輕柔地混合和弄糊，有時候會用手指，製造出煙霧般的陰影，避開鮮明的線條或突兀的轉換。在華盛頓特區的國家美術館，站得夠近的話，可以看到吉內芙拉的下巴右側留下了他的指紋，她的小鬢髮在這裡融入背景的杜松樹，另

73 原注：珍妮佛·佛萊契（Jennifer Fletcher），〈伯納多·班波和達文西為吉內芙拉·班琪畫的肖像〉（Bernardo Bembo and Leonardo's Portrait of Ginevra de' Benci），《伯林頓雜誌》，1041號（1989），頁811；瑪麗·葛拉德（Mary Garrard），〈誰是吉內芙拉·班琪？達文西的肖像以及為其中坐著的人重新設定情境〉（Who Was Ginevra de' Benci? Leonardo's Portrait and Its Sitter Recontextualized），《藝術與歷史》（Artibus et Historiae），27.53（2006），頁23；約翰·沃克（John Walker），〈吉內芙拉·班琪〉（Ginevra de' Benci），出自《藝術史報告與研究》（Report and Studies in the History of Art, Washington National Gallery, 1967），1:32；大衛·布朗編著，《美德與美》（Virtue and Beauty, Princeton, 2003）；布朗，頁101–21；馬拉尼，頁38–48。

74 原注：達文西，《女人雙手習作》（A Study of a Woman's Hands），《溫莎手稿》，RCIN 912558；巴特菲爾德，《安德利亞·德爾·維洛及歐的雕塑》，頁90。

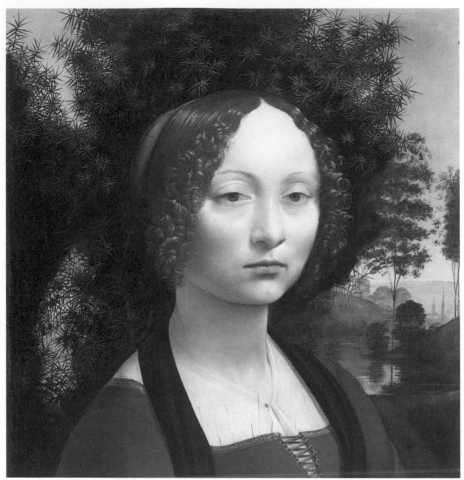

圖14_《吉內芙拉·班琪》。

外伸出一枝清楚的尖尖小枝條。在她的右肩上可以看到另一枚指印。[*75]

　　肖像最醒目的特色在於吉內芙拉的眼睛。眼簾細心地塑造出立體感,但這也讓她的眼皮看起來很重,加深她陰沉的模樣。她的凝視似乎沒有焦點,帶著漠然,彷彿她的視線穿過我們,什麼都看不到。她的右眼似乎漫遊到很

75 原注:安德瑞亞·克許(Andrea Kirsh)和魯斯汀·列文森(Rustin Levenson),《看透畫作:藝術史研究中的體檢》(*Seeing through Paintings: Physical Examination in Art Historical Studies*, Yale, 2002),頁135;達文西,《吉內芙拉·班琪》,油彩,畫板,華盛頓國家美術館,https://www.nga.gov/kids/ginevra.htm。

遠的地方去。一開始，她的視線似乎轉開了，向下看著自己的左邊。但你再仔細看她的兩隻眼睛，就更會覺得它們其實在看著你。

凝視她的眼睛時，也要注意她的眼睛有種閃耀的液態感，是達文西用油彩畫出來的。在兩個瞳孔的右邊，都有一小點光澤，這是左前方過來的陽光留下的閃光。她的鬢髮上也能看到同樣的光澤。

完美的閃光——光照到平滑閃亮平面時導致的白色亮光，也是達文西的特徵。這是我們每天都會看到的現象，但不會細細思索。不像反射的光線，會「分享物體的顏色」，達文西寫道，一點光澤「一定是白色」，會跟著看畫的人移動。看看吉內芙拉·班琪鬢髮上發亮的微光，再想像你繞著她轉一圈。達文西知道，這些光澤點會變動，「出現在平面上許多不一樣的地方，就像眼睛換了很多不一樣的位置」。[76]

細細觀看《吉內芙拉·班琪》，看得夠久，會發現一開始看似茫然的表情和望向遠方的視線似乎充滿了給人強烈感受的情緒。她若有所思，可能在想她的婚姻和班波的離去，也可能有更深刻的祕密。她的人生很悲傷；她病了，一直沒有小孩。但她也有強烈的情感。她會寫詩，留下了一行：「我要你原諒；我是頭山獅。」[77]

在畫她的時候，達文西創造出心理的肖像，呈現出隱藏的情緒。那會變成他頗為重要的藝術創新。讓他走上的軌道在 30 年後走到最高點，也就是歷史上最偉大的心理肖像《蒙娜麗莎》。吉內芙拉嘴唇右側那一絲微笑會昇華成繪畫史上最令人難以忘懷的笑容。從遠處的景色流過來、似乎連接到吉內芙拉靈魂的河流，在《蒙娜麗莎》裡會變成終極的隱喻，連接大地和人類的力量。《吉內芙拉·班琪》不是《蒙娜麗莎》，連邊都沾不上。但可以看出來，這幅作品就屬於會畫《蒙娜麗莎》的人。

76 原注：《筆記／保羅·李希特版》，132、135；《巴黎手稿》A，113v；《艾仕手稿》，1:3a。
77 原注：布朗，頁104。

〔第 3 章〕

自力更生

斷袖之戀

1476 年 4 月，達文西再過一個星期就滿 24 歲，被控與男妓犯下雞姦罪。那時他父親終於有了另一個孩子，會成為繼承人的嫡子。對達文西的匿名控訴放在接收道德指控的信盒裡，另一名涉案人則是 17 歲的亞柯波·薩爾塔雷利（Jacopo Saltarelli），在附近的金匠鋪工作。「他一身黑衣」，控訴人這麼描述薩爾塔雷利，「參與不少無恥的事務，樂於討好那些向他索求此類邪惡的人。」4 名年輕男子被控參與他的性服務，其中一人是「達文西，瑟皮耶羅·達文西的兒子，與安德利亞·德爾·維洛及歐同住」。

負責監督這一類控訴的夜班警察展開調查，或許就把達文西和其他人關了一天。如果有目擊證人願意站出來，這類指控可能會帶來嚴重的刑罰。還好，另外 4 名年輕人中有一人出身與梅迪奇結親的顯赫家族。「在無進一步指控的情況下」，案子被駁回。但過了幾星期，有人提出新的控訴，這次是用拉丁文寫的。信裡說這 4 人與薩爾塔雷利性交不只一次。因為也是匿名指控，沒有目擊證人來證實，指控再次以同樣的條件暫置一旁。事件顯然就這麼結束了。*¹

1 原注：路易·克朗普頓（Louis Crompton），《同性戀與文明》（*Homosexuality and Civilization*, Harvard, 2006），頁265；潘恩，747。

30 年後，達文西在筆記本裡寫下尖刻的評論：「我創造出基督聖子時，你讓我下獄，現在如果我展現他長大的樣子，你會給我更糟的待遇。」晦澀難解。或許薩爾塔雷利當過他的模特兒，讓他畫年輕的耶穌。那時，達文西覺得被拋棄了。他在筆記裡寫，「我告訴過你了，我一個朋友也沒有。」背面則是：「如果沒有愛，那還有什麼？」[2]

　　達文西的愛情和情慾對象都是男性，他似乎也不覺得尷尬，跟米開朗基羅不一樣。他不會特別去隱藏或聲明，但性向或許讓他更覺得自己不符常規，是個不適合世代公證人家族的人。

　　接下來的這些年，他會與不少年輕俊美的男性往來，可能在工作坊，可能在家裡。薩爾塔雷利事件過了兩年後，在畫滿塗鴉的筆記本頁面上（他有很多頁都畫滿了塗鴉），他畫了一個年長男性和一名美少年的側臉，兩人面對著面，他寫了，「佛羅倫斯的費歐拉凡帝·多門尼克（Fioravante di Domenico）是我最鍾愛的朋友，彷彿他是我的……」[3] 句子沒寫完，但讓人感覺達文西找到了一個能滿足情感的同伴。在這條筆記寫下不久之後，波隆那的統治者寫信給羅倫佐·梅迪奇，提到一名曾跟達文西一起工作的年輕人，甚至把姓氏改成跟他一樣，佛羅倫斯的保羅·李奧納多·達文西（Paulo de Leonardo de Vinci da Firenze）。[4] 保羅被人從佛羅倫斯送走，因為「他在那裡過著邪惡的生活」。[5]

　　達文西一開始結交的男性好友有一位是佛羅倫斯的年輕音樂家，名叫阿塔蘭特·米格里歐羅提（Atalante Migliorotti），他教過阿塔蘭特彈里拉琴。1480 年，阿塔蘭特 13 歲，大約在那時，達文西畫了他口中「阿塔蘭特抬起臉

2　原注：《筆記／厄瑪·李希特版》，271。
3　原注：《筆記／保羅·李希特版》，1383。保羅·李希特在括號裡推測達文西要寫「兄弟」，但李希特只是出於禮貌，並非真心。句末沒有字。
4　原注：學徒間常見這種改姓的作法。舉例來說，跟達文西同時期的佛羅倫斯畫家皮耶羅·科西莫（Piero di Cosimo）就把姓氏改成他師傅科西莫·羅塞里（Cosimo Rosselli）的名字。達文西顯然沒那麼做，寫全名時一定會用到他父親的名字，自稱「李奧納多·瑟皮耶羅·達文西」（Leonardo di ser Piero da Vinci）。
5　原注：尼修爾，頁131。

龐的肖像」，以及坐在里拉琴後的裸體男孩全身素描。[*6] 2 年後，阿塔蘭特會陪他去米蘭，最後也成為成功的音樂家。1491 年，他會在曼圖亞[*7]的歌劇製作中擔任主角，然後讓該城統治家族的 12 弦里拉琴變成「奇怪的形狀」。[*8]

達文西最認真的長期伴侶在 1490 年來到他家，外表像天使，但個性像惡魔，因此得到「沙萊」的小名，小魔鬼的意思。瓦薩利說他是個「優雅俊美的年輕人，有達文西最喜歡的細緻鬈髮」，別人常對他提出有性暗示的評論或諷刺，之後我們也會提到。

達文西沒有與女性交往的紀錄，他偶爾也會寫下他對男女交媾的厭惡。他在筆記本裡寫道，「性交與性交時用到的身體部位很引人反感，要不是演出者有好看的面孔和飾物，以及被壓抑的衝動，大自然就會失去人類。」[*9]

在佛羅倫斯的貴族團體和維洛及歐的圈子裡，同性戀並不罕見。維洛及歐本人一生未婚，波提且利也沒有，而且他也被控訴過犯下雞姦罪。其他是同性戀的藝術家包括多那太羅、米開朗基羅和本威奴托・切利尼[*10]（曾有兩次被判犯了雞姦罪）。的確，洛馬奏引述達文西的說法是「斷袖之癖」（l'amore masculino），在佛羅倫斯很常見，因此「佛羅倫斯人」（Florenzer）一詞在德國俚語裡是「同性戀」的意思。達文西在維洛及歐那邊工作時，有些文藝復興人文主義者興起對柏拉圖的狂熱，其中包括對美少年性愛有種理想化的看法。勵志詩作和猥褻歌曲都頌讚同性戀之愛。

6　原注：加迪氏；《筆記／厄瑪・李希特版》，258；達文西，〈「最後的晚餐」的素描和人物，以及比重計〉（Sketches and Figures for a Last Supper and a Hydrometer），羅浮宮編號2258r.；佐爾納，第130項，2:335；班巴赫《草圖大師》，頁325。

7　Mantua，義大利倫巴底區的第一座城市。後來在義大利剛薩加家族統治下的曼圖亞公國，成為重要文化與藝術中心，在歌劇史上的地位尤其重要。

8　原注：安東尼・康明斯（Anthony Cummings），《贊助者與小調歌手》（The Maecenas and the Madrigalist, American Philosophical Society, 2004），頁86；唐納・桑德斯（Donald Sanders），《曼圖亞剛薩加宮廷的音樂》（Music at the Gonzaga Court in Mantua, Lexington, 2012），頁25。

9　原注：培德瑞提，《評論》，頁112；《溫莎手稿》，RCIN 919009r；基爾《要素》，頁350。

10　Benvenuto Cellini, 1500-1571，義大利文藝復興時期金匠、畫家、雕塑家、戰士和音樂家，還寫過一本知名的自傳。

然而，達文西很痛苦地發現，雞姦是罪行，有時還會遭到起訴。1432年，佛羅倫斯有了夜班警察，在接下來的 70 年內，每年平均有 400 人被控雞姦罪，每年大約有 60% 的人被判罪和入獄服刑、放逐，甚至被判死刑。*11 教會認為同性戀行為是罪愆。1484 年的教宗詔書把雞姦比喻為「與魔鬼的性關係」，講道的人也罵聲不斷。達文西很喜歡但丁的《神曲》，裡面的插畫出自波提且利之手，這篇長詩將雞姦的人與褻瀆神明的人和放高利貸的人一起放逐到地獄的第七層。然而，但丁在詩裡讚美一位被他送到這一層的居民，也就是他自己的導師柏呂奈多·拉提尼（Brunetto Latini），展現出佛羅倫斯對同性戀者的矛盾感受。

　　有些作家依據佛洛伊德未經證實的主張，認為達文西「被動的同性戀」欲望「已經昇華」，推測他的欲望受到壓抑，只得流入作品中。他有一句箴言，說他相信可以控制自己的性衝動，似乎支持這個理論：「不約束淫蕩欲望的人會讓自己落到野獸的等級。」*12 但沒有理由相信他一直保持獨身。「達文西擁有用之不竭的創造力，而為道德之故想把達文西歸成中性或無性的人，有種奇怪的想法，以為自己在維護他的名聲，」肯尼斯·克拉克說。*13

　　相反地，在他一生和他的筆記本中，有很多證據指出，他並不以自己的性慾為恥，反而從中得到樂趣。筆記本裡有一段是〈論陰莖〉（On the Penis），用幽默的口氣描述陰莖也有自己的頭腦，有時候行動也不符合人的意願：「陰莖有時候展現出自己的智力。人可能希望陰莖得到刺激，它卻不受控制，自行其是，有時候未得到主人許可就自行移動。不論是睡是醒，它就做它想做的事。常常在人想用的時候，它卻有其他想法；它希望得用時，人常常不准。因此，看起來這個生物擁有跟人分開的生命和智力。」他覺得很奇怪，陰莖常是恥辱的源頭，男人會覺得不好意思討論。「男人恥於幫它

11 原注：麥可·洛克（Michael Rocke），《禁忌的友誼：文藝復興時期佛羅倫斯的同性戀與男性文化》（Forbidden Friendships: Homosexuality and Male Culture in Renaissance Florence, Oxford, 1998），頁4。
12 原注：《巴黎手稿》H，1:12a；《筆記／保羅·李希特版》，1192。
13 原注：克拉克，頁107。

取名或展示出來，就錯了，」他補充，「不該一直蓋住和隱藏該予以裝飾和鄭重展示的東西。」*14

　　這個想法如何反映在他的藝術作品裡？在繪圖和筆記本的素描裡，他對男性身體比對女體展現出更深的迷戀。他的裸男圖畫通常是溫柔之美的創作，有許多是全身像。相反地，在他畫過的女性中，除了現在已經佚失的《麗達與天鵝》（*Leda and the Swan*），其他都穿著衣服，只秀出上半身。*15

　　然而，達文西不像米開朗基羅，他很會畫女人。從《吉內芙拉‧班琪》到《蒙娜麗莎》，他的女性肖像帶著深深的同情，能洞察女性心理。他的吉內芙拉很有新意，起碼在義大利算是首見，用四分之三的側面，而不是標準的完整側面。這讓看畫的人可以看著女人的眼睛，而達文西認為，眼睛是「靈魂之窗」。從吉內芙拉來看，女人再也不是被動的假人模特兒，而是作為人來呈現，有自己的想法和情感。*16

　　就更深的層次而言，達文西的同性戀傾向似乎也表露在他對自己的感覺裡，他跟別人不一樣，是個無法融入的外人。到 30 歲的時候，他愈來愈成功的父親加入權勢集團，是梅迪奇家族、頂級同業公會和教堂的法律顧問。他也展現出傳統的男子氣概；到那時，他至少有了一個情婦、3 任妻子和 5 個小孩。達文西完全相反，基本上就是局外人。同父異母的手足出生後，更證明他無法取得合法地位。身為同性戀、兩次被控雞姦罪的私生子藝術家，他知道作為別人和自己眼中的異類是什麼感覺。但跟很多藝術家一樣，與眾不同基本上是資產，而不是妨礙。

14 原注：《溫莎手稿》，RCIN 919030r；肯尼斯‧基爾和卡洛‧培德瑞提，《達文西的解剖學研究文集：溫莎堡的英國女王收藏》（*Corpus of the Anatomical Studies by Leonardo da Vinci: The Queen's Collection at Windsor Castle*, Johnson, 1978），71v–72r；基爾《要素》，頁350；《筆記／麥克迪版》，段120。

15 原注：除了很有可能是例外的《麗達與天鵝》，另一個有可能的例外是《蒙娜麗莎》的半裸版本，達文西的畫作並未流傳下來，但其他工作室裡的人有仿作。在他一系列的解剖學繪畫中，他畫了女體，畫出的女性生殖器粗陋而有缺點，看起來像令人生畏的黑暗洞穴。這就是一個不讓經驗當情婦的案例，或者可以說，不讓情婦變成你的經驗。

16 原注：派翠西亞‧西蒙斯（Patricia Simons），〈畫框中的女性：文藝復興時期肖像畫裡的凝視、眼睛和側臉〉（Women in Frames: The Gaze, the Eye, the Profile in Renaissance Portraiture），《歷史工作坊》（*History Workshop*），25（1988春季），頁4。

聖賽巴斯丁

因薩爾塔雷利事件而遭到指控時，達文西正在進行聖賽巴斯丁（Saint Sebastian）的信仰肖像畫，這位 3 世紀的殉道者在羅馬皇帝戴克里先（Diocletian）迫害基督徒時被綁在樹上、被弓箭射殺，然後被亂棍打死。根據達文西列出的財產，他畫了 8 幅習作，但顯然都沒畫到最終的作品裡。

賽巴斯丁的圖像據說能對抗瘟疫，但 15 世紀也有幾名義大利藝術家為他加上同性戀韻味的描繪。瓦薩利寫道，一幅班迪內利[17]畫的聖賽巴斯丁充滿情慾，「教區居民在告解時承認，美麗的裸體激發了不潔的想法」。[18]

目前留存的達文西的賽巴斯丁繪圖也屬於很美而帶有情慾的類別。外表孩子氣的聖人赤裸身體，一隻手綁在身後的樹上，表情非常豐富。在現存於德國漢堡的一幅圖畫裡，你可以看到達文西怎麼費盡苦心表現賽巴斯丁身體的移動和扭轉，腳的位置也畫了好幾種。[19]

2016 年底，彷彿奇蹟出現，一位退休的法國醫生把他父親收集的一些舊藝術品帶去拍賣公司鑑價，其中就有達文西佚失的一幅聖賽巴斯丁圖。拍賣公司的主任達德·普哈特（Thaddée Prate）發現有一幅很像達文西的作品，也得到紐約大都會博物館的策展人卡門·班巴赫的證實。「我眼睛都跳出來了，」班巴赫說，「無庸置疑就是達文西的作品。想到那幅畫，我一定會心跳加快。」新發現的圖上有達文西用左手畫出的賽巴斯丁軀幹和胸脯，但在漢堡的版本上，他仍在嘗試各種放置聖人腿腳的方法。「想法一直變，」班巴赫說，「有種猛烈的自發性。就像轉過頭的一瞥。」[20] 上述發現除了讓我們看到達文西在

17 Bartolommeo Bandinelli，1493-1560，義大利文藝復興時期的雕塑家、畫家與製圖員。

18 原注：羅伯特·基利（Robert Kiely），《聖佑與美》（*Blessed and Beautiful: Picturing the Saints*, Yale, 2010），頁11；詹姆斯·沙士羅（James Saslow），《圖畫與激情：視覺藝術中的同性戀史》（*Pictures and Passions: A History of Homosexuality in the Visual Arts*, Viking, 1999），頁99。

19 原注：《綁在樹上的聖賽巴斯丁》（*Saint Sebastian Tied to a Tree*），漢堡美術館（Hamburger Kunsthalle），編號21489；班巴赫《草圖大師》，頁342。

20 原注：史考特·瑞本（Scott Reyburn），〈讓策展人心跳加速的藝術發現〉（An Artistic Discovery Makes a Curator's Heart Pound），《紐約時報》，2016年12月11日。

紙上能量滿滿地探索想法，也很有意義，代表達文西仍有很多東西有待挖掘。

三王朝拜

在達文西受到的控訴裡，提到他仍住在維洛及歐的工作坊。他這時 24 歲，大多數學徒到了這個年紀都已經離開師傅。但達文西不光跟師傅住在一起，也繼續產出沒有特色的聖母藝術品，很難判斷是他畫的，還是工作坊其他人畫的。

或許是因為薩爾塔雷利事件的刺激，1477 年，達文西終於脫離維洛及歐，開了自己的工作坊。生意非常差。再過 5 年他會去米蘭，在這 5 年內，據說他只接到 3 次委託，有一件從未開始，另外兩件則沒完成。然而，兩幅沒畫完的畫就足以提升他的名聲，為藝術界留下更深遠的影響。

達文西在 1478 年接到第一件委託，要畫領主宮小禮拜堂的祭壇裝飾品。他父親是領主（佛羅倫斯的管理委員會）的公證人，因此能幫他拿到這份工作。從達文西的草稿可以看出，他計畫要畫出牧羊人來到伯利恆向初生的耶穌致意。[21]

沒有證據能證明他動手了。然而，他留下的幾幅素描是另一幅畫的靈感，他很快就會開始畫相關的主題，《三王朝拜》（**圖 15**）。這幅畫注定不會畫完，但會成為藝術史上最具影響力的未完成畫作，肯尼斯·克拉克認為是「15 世紀最創新、最反古典派的畫作」。[22] 因此，《三王朝拜》概括了達文西最讓人沮喪的天賦：展現出具有開創性的驚人才華，但一有概念後就放棄了。

1481 年，達文西 29 歲，就在佛羅倫斯城牆外的聖度納多（San Donato）修道院委託他畫《三王朝拜》。他父親再度推了一把。皮耶羅·達文西是僧侶的公證人，也跟他們買柴火。那年他的工作報酬是兩隻雞，包括為他的兒子談成很複雜的合約，除了畫《三王朝拜》，也要裝飾修道院的鐘面。[23]

21 原注：西森，頁16。關於這個題目，還有其他未決意見，參見班巴赫《草圖大師》，頁323。
22 原注：克拉克，頁80。
23 原注：貝克，〈瑟皮耶羅·達文西與他的兒子達文西〉，頁29。

他父親跟其他家有 20 幾歲兒女的父母一樣，兒子雖然有天分，但他顯然很擔心達文西的工作習慣。僧侶也一樣。大家都知道達文西常畫到一半就放棄，那份縝密的合約就是為了強迫他努力工作，交出完成的畫作。合約規定他必須自己掏錢支付「顏料、金箔和其他相關成本」。畫作必須「至晚在 30 個月內」交付，否則達文西會被強制沒收他已有的成果，得不到報酬。報酬也很奇怪：達文西會得到佛羅倫斯附近某人捐獻給修道院的不動產，他有權以 300 弗羅林賣回給修道院，但也需要先付 150 弗羅林當一名年輕女性的嫁

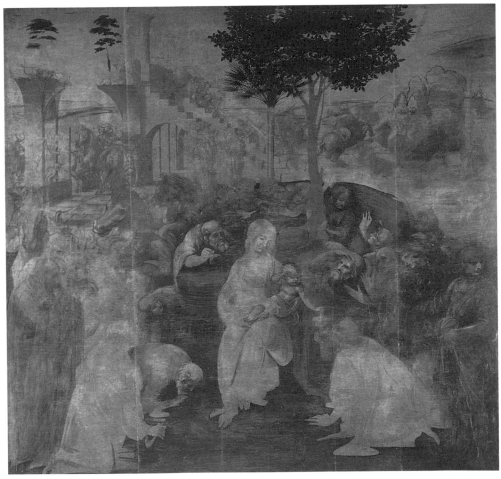

圖 15_《三王朝拜》。

妝，因為那份土地遺贈中包含了她的嫁妝。

　　不到 3 個月，這些亂七八糟的計畫就出錯了。達文西付不出嫁妝的第一期，因此欠了修道院的債務。他也得借錢買顏料。裝飾修道院的時鐘後，他拿到一綑柴枝和木料作為報酬，但他的帳戶被扣了「一桶朱紅色的酒」，那是他賒來的。[*24] 因此，史上一位最富創造力的藝術家發現自己為了柴火而裝飾時鐘、借錢買顏料，還騙了別人的酒。

　　達文西要在《三王朝拜》畫的場景在文藝復興時期的佛羅倫斯頗受歡迎：三名賢士或國王跟著引導的星星來到伯利恆，將金子、乳香和沒藥獻給剛出生的耶穌。主顯節紀念耶穌基督的神性顯露以及東方三博士前來崇拜，每年一月佛羅倫斯在這個節日都會舉辦一整天的慶典，重演巡遊過程。節慶活動在 1468 年來到高潮，那時達文西是 15 歲的學徒，也參與了梅迪奇家族奢華的娛樂表演。整座城變成一座舞台，隊伍中包含將近 700 名騎士，年輕人都戴著面具，上面刻出父親的面孔。[*25]

　　還有很多人畫過朝拜的場景，最值得注意的是波提且利，畫了至少 7 個版本。最有名的在 1475 年完成，委託人是達文西住處附近的教堂。比達文西早畫出來的這些版本幾乎都跟波提且利的一樣，威嚴堂皇，有高貴的國王和溫文爾雅的王子，一舉一動帶著崇敬與端莊。

　　波提且利的工作坊產出信仰聖母藝術品的步調比維洛及歐的更快，他比達文西大 7 歲，也從梅迪奇家族得到更多贊助。他很懂得怎麼掙得支持。他最偉大的朝拜圖納入了科西莫・梅迪奇、他兒子皮耶羅和喬凡尼以及孫子羅倫佐和朱利亞諾的肖像。

　　達文西常批評波提且利，他曾寫過，「我最近看到一幅朝拜圖，裡面的天使看似想把聖母逐出房間，暴力到把聖母當成可恨的敵人；而聖母看似很

24 原注：尼修爾，頁169。
25 原注：佐爾納，1:60。

絕望，想跳出窗子。」似乎就是在説波提且利 1481 年畫的朝拜場景。[26] 後來達文西注意到波提且利「畫的風景很單調」，而且缺乏空中透視的感覺，遠近的樹都用同樣的綠色；他的觀察倒沒錯。[27]

蔑視歸蔑視，達文西細細研究了波提且利的《三王朝拜》，採用了一些他的想法。[28] 但他接下來的畫作不像波提且利，充滿了能量、情感、激動和混亂。受到慶典活動和公開表演的影響，他想製造出漩渦——他酷愛的螺旋形式——以嬰孩耶穌為中心，人和動物（數目加起來至少有 60）排列成隊伍，繞著耶穌轉，把他吞沒。畢竟，這應該是主顯節的寓言，達文西要傳達出智者和隨同群眾的驚訝與敬畏多麼有力，彷彿他們聽到耶穌是基督聖子、神的化身後便啞口無言。

達文西準備了好幾份草稿，都用尖筆素描，然後用羽毛筆和墨水改得更精細。他探究了不同的手勢、身體轉動和表情，傳達出的一波波情感能盪過整幅畫。草稿中的人物都是裸體；他現在已經相信了阿伯提的忠告，藝術家應該從裡到外建構出人體的圖畫，先構想出骨骼，然後是皮膚，然後才是衣著。[29]

最有名的草稿則是一張紙，上面畫出達文西最初對整幅圖的構想（圖 16）。他按著布魯涅內斯基和阿伯提的方法，在紙上鋪陳出透視線條。場景後退到消失點，也就是地平線上的時候，他用直尺畫出線條，用難以置信的精確度壓縮，比完稿更費工夫。

在無懈可擊的格線上，結合了快速畫下、如幽靈般的人體素描，或扭

26 原注：《達文西繪畫論／里高德版》，35；《烏比手稿》，32v；《達文西論繪畫》，頁200。
27 原注：《達文西繪畫論／里高德版》，93；《烏比手稿》，33v；《達文西論繪畫》，頁36。
28 原注：麥可‧夸克斯坦（Michael Kwakkelstein），〈達文西向來都能言傳身教嗎？〉（Did Leonardo Always Practice What He Preached?），出自巴爾達塞里（S. U. Baldassarri）編著《未來工作室》（*Proxima Studia*, Fabrizio Serra Editore, 2011），頁107；麥可‧夸克斯坦，〈達文西反覆使用個別的肢體、慣用的姿勢和刻板的表情〉（Leonardo da Vinci's Recurrent Use of Patterns of Individual Limbs, Stock Poses and Facial Stereotypes），出自英格麗‧裘利索瓦（Ingrid Ciulisova）編著《藝術創新與文化分區》（*Artistic Innovations and Cultural Zones*, Peter Lang, 2014），頁45。
29 原注：卡門‧班巴赫，〈《三王朝拜》中的人物習作〉（Figure Studies for *the Adoration of the Magi*），出自班巴赫《草圖大師》，頁320；布倫‧阿特列（Bulent Atalay）和基斯‧溫斯利（Keith Wamsley），《達文西的宇宙》（*Leonardo's Universe*, National Geographic, 2009），頁85。

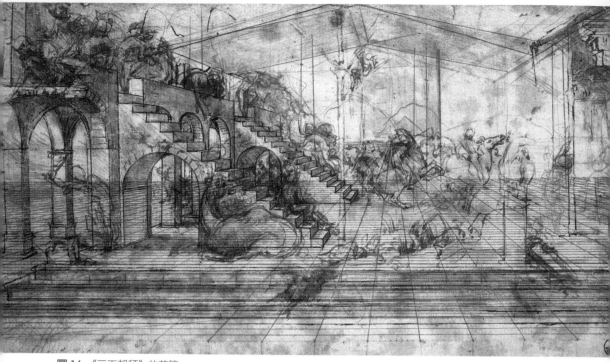

圖 16_《三王朝拜》的草稿。

曲，或趴地，直立起來發狂的馬匹，還有終極的達文西幻想：靜止不動的駱
駝扭過脖子看著場景，滿腦子狂想。用數學式畫出的輪廓，精確的線條與狂
熱的動作和情緒共舞。他傑出地結合了光學科學與想像藝術，也證實他如何
在科學的支架上建構出藝術。*30

　　完成草稿後，達文西要他的助手用 10 片厚厚的白楊木板組成一塊很大的
畫板，8 英尺乘 8 英尺。傳統的方法是把草稿刺在畫板上，但達文西在設計圖
上改了很多地方，然後在已經用白堊色打底劑處理過的畫板上直接描繪新版
本。這就是他的素描稿。*31

30 原注：克拉克，頁74；理查‧透納（Richard Turner），《發明達文西》（*Inventing Leonardo*, University of California, 1992），頁27；克拉克，頁124。

31 原注：法蘭切絲卡‧菲奧拉尼，〈達文西為什麼沒畫完《三王朝拜》？〉（Why Did Leonardo Not Finish the Adoration of the Magi?），出自摩法特與塔格利亞拉甘巴，頁137；佐爾納，1:22–35。

2002年，藝術分析師莫里奇歐・塞拉奇尼（Maurizio Seracini）幫烏菲茲美術館做了技術研究，用高解析度掃描搭配超音波、紫外線和紅外線影像技術。[32] 產生出來的影像讓我們可以欣賞他技術一流的素描圖，以及達文西創造出戲劇性場景時用的步驟。

首先，他把釘子放在畫板靠近中央處，也就是現在畫了樹幹的位置，再連上一條繩子，好用細尖筆把透視線條刻在白色的打底劑上。接著畫出背景的建築物，上了樓梯就是古羅馬宮殿的遺跡，象徵古典異教信仰的崩解。科學分析顯示，素描圖曾有一度畫上了建築工人在修復背景的遺跡。[33] 這個小場景似乎在隱喻大衛倒塌的帳幕要靠基督來重建，也象徵古典作品的重生。

完成背景後，達文西開始處理人物。他用細筆尖的黑色粉筆輕輕畫上，以便修改和潤色，才能有完美的手勢，傳達出恰當的情緒，讓他自己也覺得滿意。

我們很幸運，達文西在筆記本裡描述了他實踐的藝術原則，這裡說到用淡描和修改來捕捉心理狀態。我們得以藉此更了解他的作品，以及他作畫時的想法。他勸告大家，「人物的肢體不要用僵硬的輪廓，很多藝術家希望炭條的一筆一畫都要很明確，你會碰到跟他們一樣的命運。」這些藝術家畫出固定的線條，因而創造出的人物「移動肢體的方式無法反映內心的動態」。他接著說，好的畫家應該能「大略決定肢體的位置，先注意敘事中的動作是否符合生物的心態」。[34]

滿意粉筆素描後，達文西用細筆刷塗上油墨，然後用淺藍色填滿適當的陰影。原本畫家都用褐色顏料，這點就不一樣了。透過研究光學，他知道瀰漫的灰塵和霧氣都會為陰影加上藍色的色調。在畫板上完成素描圖後，他塗上一層

32 原注：梅琳達・亨尼伯格（Melinda Henneberger），〈達文西的掩飾〉（The Leonardo Cover-Up），《紐約時報》，2002年4月21日；〈《三王朝拜》的科學分析〉（Scientific Analysis of the Adoration of the Magi），伽利略博物館（Museo Galileo），http://brunelleschi.imss.fi.it/menteleonardo/emdl.asp?c=13419&k=1470&rif=14071&xsl=1。

33 原注：雅麗珊卓・科瑞（Alexandra Korey）訪談負責烏菲茲美術館Art Trav企劃案的藝術史家西西莉亞・佛羅辛尼（Cecilia Frosinini），http://www.arttrav.com/art-history-tools/leonardo-da-vinci-adoration/。

34 原注：《達文西論繪畫》，頁222；菲奧拉尼〈達文西為什麼沒畫完《三王朝拜》？〉。

薄薄的白色打底劑，讓素描變得隱隱約約。然後他就開始畫，畫得非常慢。

在《三王朝拜》的構圖中間，達文西放上聖母瑪利亞，膝上則是蠕動的嬰孩耶穌。他伸出手，敘事從此跟著順時針的螺旋打轉。看畫的人眼睛跟著這狂熱的漩渦，畫作已經不是某個時刻，而是戲劇性十足的敘事。耶穌從一位國王手裡接過禮物，而另一位已經送上禮物的國王則恭順地低著頭。

達文西的畫裡很少有瑪利亞的丈夫約瑟，在聖家的畫裡也看不到，在《三王朝拜》裡很難立刻看出哪一個人物會是約瑟。但達文西的草稿裡有約瑟，我覺得他就是瑪利亞身後那個很眼熟的禿頭鬍鬚男，手上拿著蓋子，伸頭看裝著第一項禮物的容器。*35

畫中所有的人物都有動作，動作都牽連到情緒，嬰孩耶穌也不例外（跟在《最後的晚餐》裡一樣）：送出禮物、打開禮物、低頭鞠躬、驚奇地拍打前額、手指著前面。幾名年輕的旅人靠在石頭上，沉浸在熱絡的對話裡，而他們前面則是一名充滿敬畏的旁觀者，掌心朝著天空。我們親眼看到眾人身體與心態對真主顯現的回應，包括驚奇、敬畏與好奇。只有聖母看似靜止不動，漩渦中心的平靜。

畫出人物的漩渦的確不容易，可說是令人望而生畏。每個人物都有獨特的姿勢和各種情緒。達文西後來在筆記本裡寫道，「不要在同一個人物上重複同樣的動作，不論是肢體、雙手還是指頭都不能重複，在一幅敘事畫作裡，也不能重複同樣的姿勢。」*36 在他一開始考慮的角色裡，靠近畫作的頂端，有一群騎馬的戰士。草稿跟底圖都畫了，用細膩的陰影塑形，但達文西沒辦法把他們整合到螺旋裡。在未完成的畫作裡，也只畫了一部分，不過後

35 原注：賴瑞·芬伯格（Larry Feinberg），《年輕的達文西》（*The Young Leonardo*, Santa Barbara Museum, 2011），頁177，以及佐爾納，1:58，兩人都同意瑪利亞後面的人是約瑟。坎普《傑作》，頁46，和尼修爾，頁171，跟其他人都覺得在最終版本中很難找到誰是約瑟。尼修爾寫道，「父親身分不明，埋沒在邊緣地帶。你可以不接受心理分析的詮釋，但這個主題一再出現，實在難以忽略──達文西總把約瑟從聖家中排除。」
36 原注：《達文西論繪畫》，頁220。

來在（也沒畫完的）《安吉亞里戰役》裡，會出現類似的馬匹。

成果是戲劇與情緒的旋風。達文西呈現出每個人第一次看見基督聖子的反應，也把真主顯現變成一個漩渦，每個人都捲進其他人的情緒裡，看畫的人也跟著捲進去。

半途而廢

達文西接著畫《三王朝拜》的天空以及人物身上要強調的地方，也畫了一點建築遺跡，就不畫了。

為什麼？有一個可能的理由：他接下的工作對一個完美主義者來說變得難以承受。瓦薩利認為，達文西有這些未完成的畫作，因為他碰到了困境，他的概念「如此微妙，如此令人驚歎」，無法完美執行。「想體現他想像的東西時，他覺得他的手無法達到完美的地步。」另一位早期的傳記作家洛馬奏則說，「他一直畫不完手上的畫作，因為他對藝術的想法太崇高了，別人眼中的奇蹟在他眼裡仍有缺陷。」[37]

畫出完美的《三王朝拜》一定特別令人氣餒。素描圖上原本有 60 多個角色。開始畫以後，他減少人數，把背景裡一群群的戰士或建築工人減少人數，換成大比例尺的角色，但要畫的人物仍有 30 幾個。他一心想確定每個人都會對別人表達情緒，整幅畫才會感覺像連貫的敘事，而不是隨機把孤立的角色兜在一起。

明暗的挑戰又更加複雜了，他對光學的著迷也提高了挑戰難度。筆記本日期約莫為 1480 年的一頁下方有布魯涅內斯基用來立起佛羅倫斯大教堂圓頂的起重機制，達文西畫了圖解，顯示光線怎麼觸到人眼的表面，然後在眼球裡聚焦。[38] 在畫《三王朝拜》時，他想傳達真主顯現時從天上射下的光線充

37 原注：班巴赫《草圖大師》，頁54。
38 原注：《大西洋手稿》，847r。

滿了力量，以及反射光線的每一次回彈怎麼影響每片陰影的著色與層次。「想到怎麼平衡從一個角色彈回到另一個角色的反射光線，以及控制這麼大規模的光線、陰影和情緒的大量變數，他一定有點猶豫，」藝術史家法蘭切絲卡‧菲奧拉尼說，「不像其他藝術家，他不能無視光學的問題。」[*39]

這一組反覆的工作讓人不知所措。所有 30 個角色都要反射光線跟投射陰影，會影響周圍其他人的明暗，也會被其他人的明暗影響。角色也要能激發和反應情緒，並與其他人散發出來的情緒互起反應。

達文西沒把畫畫完，還有一個甚至更基本的理由：他偏好概念，勝於執行。父親跟其他人為他的委託工作擬定嚴格的合約時，就知道 29 歲的達文西很容易分心想到未來，而無法把注意力集中在當下。他是天才，但不遵守勤奮的紀律。

在畫作最右邊，看起來就是他的自畫像，他似乎也把這個個人特質畫上去了，不知道是不是刻意的（**圖 2 和圖 15**）。一個看似男孩子的角色，手指著耶穌，但轉開了頭，文藝復興時期的藝術家常在這個位置插入像自己的角色（波提且利在 1475 年的朝拜圖裡，也把自畫像放在這個位置）。男孩的鼻子、鬢髮跟其他特質都符合別人對達文西的描述及其他推測的描寫。[*40]

這個男孩就是阿伯提口中的「評論員」，他在畫裡，又不在畫裡，不屬於畫中的情節，但又負責跟畫框外的世界連結。他的身體對著耶穌，手臂指著那個方向，右腳的角度看似他剛朝著那個方向移動，但他的頭猛然向左轉，看著別的東西，彷彿分心了。在走入情節前，他停下了腳步。他屬於場景，卻又脫離了場景，身兼觀察者和評論者，沉浸其中，又被邊緣化。跟達文西一樣，活在這個世界上，但不屬於這個世界。

39 原注：菲奧拉尼，〈達文西為什麼沒畫完《三王朝拜》？〉，頁22。另外參見法蘭切絲卡‧菲奧拉尼和亞力山卓‧諾華編著，《達文西與光學：理論和繪畫練習》（*Leonardo da Vinci and Optics: Theory and Pictorial Practice*, Marsilio Editore, 2013），頁265。

40 原注：卡洛‧培德瑞提，〈指向女士〉（The Pointing Lady），《伯林頓雜誌》，795號（1969年6月），頁338。

達文西接受繪畫委託的 7 個月後，付費結束了。他停止作畫。不久之後，他就要離開佛羅倫斯前往米蘭，他把未完成的畫作留給朋友喬凡尼・班琪（Giovanni de' Benci），吉內芙拉的哥哥。

聖度納多的僧侶後來委託波提且利的門生菲利皮諾・利比再畫一幅。小利比從波提且利那兒學到了奉承的藝術；跟波提且利之前的版本一樣，利比在《三王朝拜》裡畫了很多形似梅迪奇家族成員的人物。達文西在畫畫時沒想到要迎合贊助人，他未完成的朝拜圖跟其他作品中都沒有用這種方法向梅迪奇家族表示敬意。梅迪奇給波提且利及菲利皮諾・利比和他父親菲利普・利比慷慨的贊助，達文西卻享受不到，這可能也是一個理由。

就某種程度而言，菲利皮諾・利比在畫他的朝拜圖時，很想仿效達文西一開始的設計。國王拿著禮物跪在聖家前方，旁觀者排隊圍觀。利比也在最右邊放了評論者角色的肖像，姿勢跟達文西的一模一樣。但利比的評論者很平靜，是年紀比較大的聖人，不是做白日夢亂想的年輕人。利比也努力為人物加上有趣的手勢，但看不到達文西設想的興奮、能量、熱情或靈魂的動作。

荒野中的聖傑羅姆

達文西致力於連結身體的動作與靈魂的動作，在另一幅可能同時開始繪製的偉大畫作裡也可以看到，*[41] 就是《荒野中的聖傑羅姆》（**圖 17**）。這幅未完成的畫作中是隱退到沙漠裡的聖傑羅姆，他是 4 世紀的學者，把聖經翻譯

41 原注：有些學者認為可能更晚，說不定是1480年代晚期，因為姿勢跟《岩間聖母》的很像，也用了胡桃木畫板，教堂也像他在米蘭畫的素描。我認為（依照茱莉安娜・巴羅內・馬汀・克雷頓・法蘭克・佐爾納和其他人的想法），開始畫的時間應該在1480年左右，然後經過多年的修改，包括在米蘭的時期，以及1510年進行解剖研究的時候。參見西森（以及史考特・內瑟索爾〔Scott Nethersole〕的論文），頁139；茱莉安娜・巴羅內，〈評論米蘭宮廷畫家達文西〉（Review of Leonardo da Vinci, Painter at the Court of Milan），《文藝復興研究》（*Renaissance Studies*），27.5（2013），頁28；路克・西森和瑞秋・比林格（Rachel Billinge），〈達文西在國家美術館的《岩間聖母》與梵蒂岡的《聖傑羅姆》中用的素描圖〉（Leonardo da Vinci's Use of Underdrawing in *the Virgin of the Rocks* in the National Gallery and *St Jerome* in the Vatican），《伯林頓雜誌》，1047號（2005），頁450。

成拉丁文。他伸長的手臂看起來扭曲了，拿著一塊石頭，要在苦修時用石頭敲打胸口；他幫腳邊的獅子從腳掌裡拉出了尖刺，獅子就變成他的好朋友。他形容憔悴消瘦，為得到寬恕而散發出羞恥，但眼睛卻透露了內心的力量。背景填滿了達文西專屬的設計，包括光禿露出的岩石和霧氣籠罩的風景。

達文西的畫作都反映心理，他藉此釋放想表現情感的欲望，但最強烈的莫過於聖傑羅姆。聖人的全身扭曲，用不舒服的姿勢跪著，傳達出熱情。這幅畫也是達文西第一幅解剖畫作，經過多年的撥弄和修改，為他投入解剖學和藝術的努力展現出終極的連繫。他努力推進阿伯提的訓諭，藝術家必須由內而外構想出人體，養成另一種執著。達文西寫道，「為了好好排列人體部位來表現出裸體的態度手勢，畫家一定要明白肌腱、骨頭、肌肉和筋的結構。」[*42]

聖傑羅姆的構造有一個令人迷惑的細節，解開的話，就可以幫我們更進一步了解達文西的藝術。他在 1480 年左右開始作畫，但這幅畫似乎正確反映出他後來一點一滴學到的解剖學知識，1510 年進行解剖工作時學到的也包含在內。最值得注意的地方就是脖子。在達文西早期的解剖工作裡，還有 1495 年為《最後的晚餐》（圖 18）準備的草稿裡畫的猶大，他錯把從鎖骨延伸到脖子旁邊的胸鎖乳突肌肉畫成一塊，但事實上有一對。但在 1510 年按著人體解剖畫出來的作品裡（目前在溫莎堡的皇室收藏裡），就對了（圖 19）。[*43] 他畫出的聖傑羅姆就讓人有點疑惑，脖子上正確地展現出兩條肌肉，他在 1480 年代還不知道這個生理細節，要到 1510 年才發現。[*44]

溫莎堡的畫作策展人馬汀・克雷頓想到的解釋最具說服力。他假設這幅畫有兩個階段，第一次在 1480 年左右，第二次在 1510 年的解剖研究之後。紅外線分析顯示，成對的頸部肌肉不在原始素描圖上，畫的技巧跟其他地方

42 原注：《巴黎手稿》L，79r；《筆記／保羅・李希特版》，488；《筆記／麥克迪版》，184。
43 原注：《溫莎手稿》，RCIN 919003。
44 原注：基爾與羅伯茲，頁28。

不一樣，支持克雷頓的理論。「在塑形聖傑羅姆的時候，有很多重要的地方是後來加的，跟一開始的略圖相隔了 20 年，」克雷頓說，「也融合了 1510 年冬季達文西進行解剖時得到的發現。」[*45]

除了幫我們了解聖傑羅姆的解剖學，克雷頓的解釋還有別的意義。達文西的交件紀錄不可靠，不光是因為他決定要放棄某幾幅畫作。他想保護這些畫，所以他把很多幅畫一直留著，一直修改。

即使有些委託工作完成了，或接近完成——如《吉內芙拉・班琪》和《蒙娜麗莎》——卻從未交付給客戶。達文西不肯放開他最愛的作品，搬家也帶著，有新的想法就繼續修改。《聖傑羅姆》確實就這麼處理，拜託吉內芙拉・班琪的哥哥保管的《三王朝拜》或許也在他的修改計畫裡，後來一直沒賣掉，也沒送給別人。他不喜歡放手。那就是為什麼他去世之時，床邊仍有幾幅最傑出的作品。達文西不願意宣布畫作完成了，要交給客戶；對今日的我們來說很讓人失望，但他的做法也有相當打動人、激勵人心的地方：他知道他總會學到更多的東西、會精通新的技巧，或許會得到新的靈感。他想的沒錯。

心理的動作

即使沒畫完，《三王朝拜》和《聖傑羅姆》讓我們看到達文西率先嘗試新的風格，把敘事畫當成心理闡述，甚至也用同樣的方法處理肖像畫。他對慶典活動、劇場製作和宮廷娛樂的熱愛，讓他有了這種藝術手法；他知道演員怎麼裝出情緒，他也看得出觀眾嘴上眼中想表達出來的反應。當時的義大利人跟現在的一樣，酷愛用手勢表達情緒，這或許也有幫助，達文西在筆記本裡畫了很多手勢。

他不只想描繪身體的動作，也想描繪身體動作跟心理的態度和動作（他

45 原注：馬汀・克雷頓，2015年9月18日的演說，〈達文西的解剖畫作與藝術練習〉（Leonardo's Anatomical Drawings and His Artistic Practice），https://www.youtube.com/watch?v=KLwnN2g2Mqg。

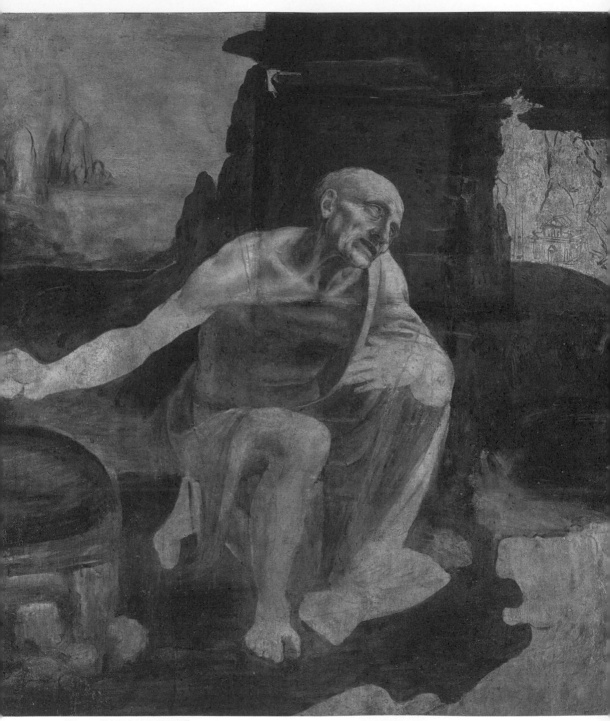

圖 17_《荒野中的聖傑羅姆》。

圖 **18**_1495 年的畫作，頸部肌肉不對。　　　　圖 **19**_ 約 1510 年的解剖畫作，頸部肌肉畫對了。

所謂的「atti e moti mentali」）有什麼關係。*[46] 更重要的是，他就是連結兩者的大師。在他充滿了動作與手勢的敍事作品裡最容易看到，例如朝拜圖和《最後的晚餐》。但這份天賦也運用在他最平靜的肖像畫裡，最顯著的就是《蒙娜麗莎》。

　　描繪「心理的動作」並不是新的概念。老普林尼讚美西元前 4 世紀的畫家底比斯的亞里斯底德斯（Aristides of Thebes），説他「第一個表達出實驗對象的心性、感情、人格和熱情。」*[47] 阿伯提在《繪畫論》裡用清楚乾脆的一句話，

46 原注：達文西，《繪畫論》，卡洛·維切和卡洛·培德瑞提編著（Giunti, 1995），頁285b、286a；班巴赫《草圖大師》，頁328。

47 原注：法蘭克·佐爾納，〈文藝復興時期肖像畫裡的心理動作：人像畫作的精神層次〉（The Motions of the Mind in Renaissance Portraits: The Spiritual Dimension of Portraiture），《美術史期刊》，68（2005），頁23–40；老普林尼，《博物志》（Historia Naturalis），段35。

強調這個想法的重要性：「要透過身體的動作來了解靈魂的動作。」 *48

　　阿伯提的書深深影響了達文西，他在自己的筆記本裡反覆回應這個想法。「好的畫家必須能畫兩種主要的東西，一個是人，一個是他心裡的意圖，」他寫道，「第一個很簡單，第二個比較難，因為後者必須透過手勢和肢體移動來呈現。」 *49 他在筆記裡擴充這個概念，寫了長長的一段，以後會寫進他的繪畫專著裡：「描繪的動作必須適合人物的心理狀態。人物的動作和姿態應該展現做出這些動作的人真正的心理狀態，用的方法必須不會造成誤解。外在動作應該要傳達心理的動作。」 *50

　　達文西致力於描繪內在情感的外在表現，最後除了推動他的藝作，也成為一些解剖研究的助力。他需要知道哪些神經源自腦部、哪些源自脊椎、這些神經會啟動哪些肌肉，以及哪些臉部表情跟其他表情有關聯。在解剖腦部時，他甚至想找出感官知覺、情緒和動作之間連結的確切位置。到了事業的尾聲，他幾乎著了魔，專注尋求大腦和神經怎麼把情緒轉成動作。正因如此，才能畫出蒙娜麗莎的微笑。

絕望

　　達文西跟內心紛亂的搏鬥或許更強化了他對情感的描繪。他無法把《三王朝拜》和《聖傑羅姆》畫完，或許是因為抑鬱寡歡的關係，而憂鬱又讓他更難完成工作。1480 年代左右的筆記本填滿了陰沉的詞句，甚至充滿苦惱。有一頁上畫了水鐘和日晷，他也恣意哀嘆，未完成的畫作就是悲哀：「我們不乏方法來衡量生命中悲慘的日子，這些日子消散時，總會在人類的腦海裡

48 原注：阿伯提，《繪畫論》，約翰‧史賓塞（John Spencer）翻譯（Yale, 1966；原書於1435年寫成），頁77；保羅‧巴羅斯基（Paul Barolsky），〈達文西的真主顯現〉（Leonardo's Epiphany），《美術史筆記》11.1（1991年秋季），頁18。

49 原注：《烏比手稿》，60v；皮耶特羅‧馬拉尼，〈靈魂的動作〉（Movements of the Soul），出自馬拉尼與菲歐力歐，頁223；培德瑞提《評論》，2:263、1:219；《巴黎手稿》A，100；《達文西論繪畫》，頁144。

50 原注：《烏比手稿》，110r；《達文西論繪畫》，頁144。

留下我們的記憶，才會給我們滿足。」*51 他用潦草的筆跡重複寫著同樣的詞句，每次都需要試一下新的筆尖，浪費掉一點時間：「告訴我有什麼真的做好了……告訴我……告訴我。」*52 在某一刻，他寫下痛苦的怒吼：「我以為我在學怎麼活，但我其實學到了怎麼死。」*53

在約莫同時的筆記本裡，達文西也把他認為值得記錄的引言記下來。包括一位朋友專門寫給他的詩：「李奧納多，為何如此憂慮？」*54 另一頁的引言則來自叫作約翰內斯（Johannes）的人：「完美的禮物必伴隨著非常的痛苦。我們的光榮和勝利都會過去。」*55 同一張紙上也抄寫了但丁的《神曲·地獄篇》（Inferno）：

「為羞恥之故，」主人說，「放下懶散！
坐在羽毛靠墊上，躺在
毛毯下，無法給你名聲——
沒有名聲，人就瘋了般浪費生命，
但名聲在地上留下的紀念
還不如水上的泡沫或風中的煙霧。」*56

坐在羽毛靠墊上，躺在毛毯下，令他絕望無比，能留下的比風中的煙霧消失得更快，而他的對手卻非常成功。波提且利絕不擔心自己無法產出完成的畫作，已經成為梅迪奇家族最愛的畫家；他受託畫出兩幅重要的作品，

51 原注：《大西洋手稿》，42v；坎普《傑作》，頁66。
52 原注：坎普《傑作》，頁67。
53 原注：《大西洋手稿》，252r；《筆記／麥克迪版》，65。
54 原注：尼修爾，頁154。這位朋友是安東尼奧·卡梅利（Antonio Cammelli），外號是「皮斯托亞」（Il Pistoiese），是當時很受歡迎的詩人。
55 原注：《溫莎手稿》，RCIN 912349；《筆記／保羅·李希特版》，1547；《筆記／麥克迪版》，86。
56 原注：《溫莎手稿》，RCIN 912349；但丁，《神曲·地獄篇》，第14卷，桃樂絲·樹爾絲（Dorothy L. Sayers）翻譯（Penguin Classics, 1949），頁46-51。

《春》（*Spring*）與《雅典娜和半人馬》（*Pallas and the Centaur*）。1478 年，波提且利畫了公開的描述，譴責暗殺朱利亞諾・梅迪奇以及讓他哥哥羅倫佐受傷的共謀者。一年後，幕後的策劃者被抓，達文西在筆記本裡細心素描他被吊死的樣子，草草寫下細節，似乎想畫搭配的油畫（**圖 20**）。但梅迪奇家族找了別的畫家。1481 年，教宗思道四世（Pope Sixtus IV）召喚傑出的佛羅倫斯人和其他藝術家到羅馬為西斯汀教堂繪製壁畫，波提且利再度被選上；達文西則不在名單裡。

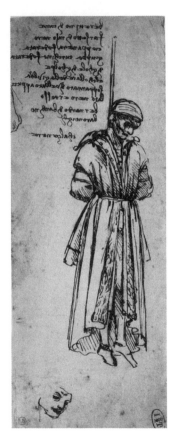

快滿 30 歲的時候，達文西確立了他的天分，但可以公開展現的少之又少。別人知道的藝術成就只有他為維洛及歐那兩幅畫的貢獻，表現優秀但不算顯著，兩幅聖母信仰畫，跟工作坊其他產品差不多，一幅沒交出去的年輕女性肖像畫，以及兩幅可以成為大作但未完成的作品。

「在佛羅倫斯盡其所能學習後，如果想過著不同於動物的日常生活，還想創造財富，就必須離開那個地方，」瓦薩利寫道，「因為佛羅倫斯對待工匠的方式，就有如時間對待自身作品的方式，臻於完美時，便一點點加以毀滅和消耗。」[58] 達文西該走了。他願意離開佛羅倫斯，在他寫信向下一位可能的贊助人求職時，看得出他覺得精疲力竭，心理狀態很脆弱，滿是幻想與恐懼。

圖 20_貝爾納多・巴龍切利[57] 的絞刑。

57 Bernardo Barocelli, 1420-1479，義大利商人，因參與1479年刺殺羅倫佐・梅迪奇的行動被捕而遭吊死。

58 原注：瓦薩利，〈彼得羅・佩魯吉諾〉，出自《論那些我們最熟悉的藝術家》（*Lives of the Most Intimate Artists*）。

<div style="text-align:right">第 4 章</div>

米蘭

文化外交官

　　1482 年，將滿 30 歲的達文西離開佛羅倫斯前往米蘭，他接下來會在米蘭待將近 17 年的時間。同行的旅伴是 15 歲的阿塔蘭特·米格里歐羅提，一位有抱負的音樂家，跟達文西學了怎麼彈里拉琴，跟其他許多年輕人一樣，在後續的年歲間，時而回到達文西身邊，時而離開他。[*1] 達文西在筆記本裡估計旅途有 180 英里，相當正確；他發明了一種里程表，計算交通工具的輪子轉幾圈來測量距離，可能在路途中就實驗了自己的發明。他跟旅伴在路上大約花了一個星期的時間。他帶了一把臂提里拉琴，有點像小提琴。「偉大的羅倫佐派他跟阿塔蘭特·米格里歐羅提到米蘭公爵跟前獻上里拉琴，因為只有他會彈奏這種樂器，」這是加迪氏的記述。這把琴部分是銀質，達文西把它精心打造成馬顱骨的模樣。

　　里拉琴和達文西的服務都是外交禮物。義大利城邦中，敵我關係不斷變化，羅倫佐·梅迪奇急欲成為領導，認為佛羅倫斯的藝術文化也是影響力的源頭。波提且利和幾位他喜歡的藝術家去羅馬討好教宗，維洛及歐和其他人則前往威尼斯。

１ 原注：加迪氏；《筆記／厄瑪·李希特版》，258。

<div style="text-align:right">〔第 4 章〕米蘭　　105</div>

達文西和阿塔蘭特可能屬於 1482 年 2 月伯納多‧魯塞萊（Bernardo Rucellai）帶領的外交代表團，魯塞萊是很有錢的銀行家、藝術贊助人以及哲學愛好者，他娶了羅倫佐的姊姊，剛剛當上佛羅倫斯派往米蘭的大使。[*2] 在著述中，魯塞萊提出「權力平衡」的說法，來描述佛羅倫斯、米蘭、其他義大利城邦、一群教宗、法國國王、神聖羅馬帝國皇帝持續不斷的衝突與不斷轉移的同盟關係。統治者之間的競爭除了軍事，也有文化，達文西希望在兩方面都能發揮長才。

前往米蘭的時候，達文西幾乎把所有財產都帶在身上，覺得自己可能就此遷居。到米蘭後，他列出自己的所有物，似乎涵蓋了所有可以搬運的作品。除了阿塔蘭特仰頭的圖畫，還有下列素描：「很多臨摹大自然的花……幾張聖傑羅姆……熔爐的設計……筆畫的基督頭像……8 張聖賽巴斯丁……許多天使的構圖……有漂亮頭髮的側臉……船隻用的器具……水上用小玩意……許多老婦人的頸部和老人的頭部……很多畫好的裸體……畫完的聖母……另一張幾乎畫完的聖母側臉……有巨大下巴的老人頭像……耶穌受難的敘事畫作浮雕」等等。[*3] 清單裡有熔爐的設計以及船隻和水上的器具，證實他除了藝術，也已經開始研究工程學。

米蘭有 12 萬 5 千名市民，是佛羅倫斯的 3 倍大。對達文西來說，更重要的是這裡有負責統治的宮廷。佛羅倫斯的梅迪奇家族慷慨支持藝術，但他們是在幕後操控的銀行家。米蘭就不一樣，200 年來都不是商人共和政權，而是由自封為世襲公爵的軍事強人來統治，一開始是維斯孔蒂家族的首領，再來是斯福爾扎家族。他們野心勃勃，但他們自稱的頭銜很無力，城堡裡都是弄臣、藝術家、表演者、音樂家、獵人、有政治手腕的人、訓獸師、工程師和其他幫手或增添光彩的人，來擦亮他們的聲望和正統性。換句話說，米蘭城

2　原注：菲力克斯‧吉伯特（Felix Gilbert），〈伯納多‧魯塞萊與歐瑞切拉瑞植物園〉（Bernardo Rucellai and the Orti Oricellari），《華堡學院與果道研究所期刊》（*Journal of the Warburg and Courtauld Institutes*），12（1949），頁101。

3　原注：《大西洋手稿》，888r；坎普《傑作》，頁22。因為清單裡似乎有米蘭公爵的頭像，我認為，他到了米蘭後才把清單寫在筆記本裡。

堡提供完美的環境給達文西，因為他喜歡強大的領袖，熱愛他們吸引來的各種天才，也嚮往有個闊綽的雇主。

達文西抵達米蘭的時候，統治者是盧多維科・斯福爾扎，跟他同年。皮膚黝黑而魁梧的盧多維科外號「摩爾人」，其實還不是米蘭公爵，但他已開始掌權，不久就會奪取這個頭銜。他的父親弗朗切斯科・斯福爾扎（Francesco Sforza）是一名雇傭兵的私生子，另外還有 6 個私生子兄弟，1450 年維斯孔蒂政權瓦解後，他奪權自稱公爵。等他死後，盧多維科的哥哥當上公爵，但不久就被暗殺，把頭銜留給 7 歲大的兒子。盧多維科與男孩的母親共同攝政，並在 1479 年取得米蘭的實權。他開始誆騙和欺凌不幸的姪兒，竊奪他的權力，處決支持他的人，可能也對他下了毒。1494 年，他正式給自己米蘭公爵的稱號。

講求實際而鐵石心腸的盧多維科用禮貌、文化和謙恭的偽裝來掩飾他經過算計的殘忍。著名的文藝復興人文學家弗朗切斯科・費來羅福（Francesco Filelfo）教他繪畫和寫作，他想讓偉大的學者和藝術家進入斯福爾扎宮廷，讓大家承認他與米蘭的權力與聲望。他一直有個夢想，要以父親為模特兒，造出巨大的騎士紀念碑，也藉此賦予家族神聖的力量。

米蘭不像佛羅倫斯，沒有那麼多大師級藝術家；因此這塊富饒的領土很適合達文西。因為他是博學之人，有發展的志氣，也很高興米蘭有這麼多各種領域的學者和知識分子，這也是因為附近的帕維亞有間頗受尊敬的大學，在 1361 年正式成立，實際上卻可以追溯到 825 年。這所學校教育出幾位歐洲最棒的律師、哲學家、醫學研究者和數學家。

盧多維科為滿足個人欲望，花錢不手軟：重新裝潢宮殿的房間花了 14 萬杜卡特，獵鷹、獵犬和駿馬價值 1 萬 6 千杜卡特。[*4] 他對宮廷裡的知識和娛樂雇員比較吝嗇：天文學家一年的津貼是 290 杜卡特，高層政府官員可以拿 150 杜卡特，後來跟達文西成為朋友的多納托・布拉曼帖是藝術家兼建築師，就

4　原注：約等同於2017年價值1900萬美元的黃金。

抱怨自己只有 62 杜卡特。[*5]

找工作

　　達文西到了米蘭後，應該就馬上擬了要給盧多維科的信，也就是本書開頭的那封。有些歷史學家推斷他在佛羅倫斯就寫了，但不太可能。他提到盧多維科的城堡旁邊的花園，以及要為他父親建造的騎士紀念碑，表示他已經在米蘭住下，才開始寫這封信。[*6] 達文西當然沒用平日的倒寫文字。筆記本裡留存的副本是草稿，標了幾處改動，用傳統從左到右的寫法，由文書或他的一個助手以漂亮的書法寫成。[*7] 內容如下：

　　致最卓越的君主：

　　現在我已充分研究別人的發明，他們自稱有技能的創製者，發明了戰爭的工具，而我發現，這些工具與常用的沒什麼不一樣，冒昧地說，我敢大膽向閣下提供我的祕訣，希望能在您方便時示範。

　1. 我設計了極度輕巧而強韌的橋梁，改造成便於攜帶，可以用於追敵和隨時逃離敵人的攻擊；還有耐火耐戰的橋梁，易於升起和放置。也有燒毀和毀壞敵人橋梁的方法。

　2. 在圍城時，我知道怎麼從壕溝中取水，能造出無限變化的橋梁、暗道、梯子和其他適於此類遠征的器械。

　3. 被圍攻的地方若，因為防護很高，或位置夠強，無法以砲擊夷為平地，即

5　原注：大衛・馬堤爾（David Mateer），《宮廷、贊助人和詩人》（*Courts, Patrons, and Poets*, Yale, 2000），頁26。

6　原注：關於信件及可能的日期，參見《筆記／保羅・李希特版》，1340；坎普《傑作》，頁57；尼修爾，180；坎普《達文西》，頁442；布蘭利，頁174；潘恩，頁1349；馬修・蘭德魯斯（Matt Landrus），《達文西的巨弩》（*Leonardo da Vinci's Giant Crossbow*, Springer, 2010），頁21；理查・斯科菲爾德（Richard Schofield），〈達文西的米蘭建築〉（Leonardo's Milanese Architecture），《達文西研究期刊》（*Journal of Leonardo Studies*），4（1991）；漢娜・布魯克斯－摩特（Hannah Brooks-Motl），〈再一次發明達文西〉（Inventing Leonardo, Again），《新共和雜誌》（*New Republic*），2012年5月2日。

7　原注：《大西洋手稿》，382a/1182a；《筆記／保羅・李希特版》，1340。

使要塞建在堅固的岩石上，我也有方法摧毀。

4. 我有很多種方便易攜的大砲，可以拋出小石頭，宛若電暴；產生的煙霧會讓敵人心生懼怕，造成他們的損傷與混亂。

5. 我有方法建造地下隧道和祕密的蜿蜒通道，通往特定地點，而且不會發出聲音，需要通過壕溝或河流的下方也沒問題。

6. 我會造出攻不破的裝甲戰車，能靠著火砲深入敵軍，敵方的士兵絕對無法抵擋；跟在後面的步兵不會遭到損傷。

7. 必要的話，我可以造出好看又有用的大砲和火砲，與常見的不一樣。

8. 砲擊不起作用的話，我可以設計罕見的投石機、射石機、攔路鉤和其他有效的器械。

9. （達文西把草稿裡這一段往上移）海戰時，我有很多種有效的攻擊與防禦器械，也有船艦可以抵擋最強的槍支、火藥和煙霧。

10. 在和平時期，就建築物以及公共和私人建築構成，我可以讓人完全滿意，跟其他人的表現不相上下；也能負責引水。

此外，我可以做出大理石、青銅和黏土的雕塑。繪畫也一樣，可做的我都能做，不論其他人是誰，我都能跟他們一樣。

還有，我可以參與青銅駿馬的工作，用以紀念您父親老爵爺不朽的光榮與永恆的名譽，以及斯福爾扎顯赫的家族。上述物品若有人認為不可能或不能實行，我願意隨時到您的花園或閣下屬意的場地示範用法。

達文西沒提到自己的畫，也沒提到表面上讓他進入米蘭代表團的天分：設計和演奏樂器的能力。他主要在推銷軍事工程學方面的專業能力。這或許是為了吸引盧多維科的注意，因為他的斯福爾扎王朝靠武力得權，一直受當地反抗軍和法國入侵的威脅。此外，達文西把自己編派成工程師，因為他每隔一段時間就會覺得無聊，不覺得自己能拿畫筆。心情在憂鬱和狂喜間擺盪時，他會幻想和吹噓自己是很有成就的武器設計師。

這些吹噓也是他的抱負。他從未參與過戰爭，也未曾造出他描述的武器。

到目前為止，他只畫出了一些精緻的武器概念素描，大多是想像，不怎麼實用。所以，他在給盧多維科的信中列出的工程成就不可靠，都不是真的，卻讓我們一窺他的期望與抱負。然而，他的吹噓並非空穴來風。否則，在這座很注重武器設計的城市裡，一定會有人想攻擊他。在米蘭住下後，他會認真學習軍事工程，提出一些創新的器械概念，同時仍在真實與幻想之間的界線上擺盪。*8

軍事工程師

仍住在佛羅倫斯的時候，達文西畫了幾種很聰明的軍事裝置構想圖。其中一張的機械裝置可以在敵人意圖攀登城牆時把梯子撞下去（**圖 21**）。*9裡面的防禦方拉開巨大的槓桿，這些槓桿連到穿過牆洞的桿子。他的繪圖包括放大的細節，展示桿子怎麼連到槓桿，也生動地畫上了 4 名士兵，邊拉繩子，邊盯著敵人的行動。另一個相關的想法則是類似推進器的裝置，能把爬上城牆頂部的人揮開。齒輪和把手轉動葉片，葉片像直升機的一樣在牆上擺動，砍倒那些想爬過牆的不幸士兵。換成進攻方的時候，他設計了一個滾動的裝甲圍攻器械，能把廊橋放在構築了防禦工事的城牆上。*10

印刷機流行起來後，達文西在米蘭也得以尋求更多軍事上的想法。他從 13 世紀科學家羅傑・培根（Roger Bacon）的書裡借了一些概念，這本書裡有很多巧妙的武器，包括「不使用動物動力就能移動的運貨車或馬車；用來在水面上行走和在水底移動的裝置，能讓人飛起來的器械，把一個人放在機械裝置的中心，裝置還有人造的翅膀。」*11

8　原注：拉迪斯勞・瑞提（Ladislao Reti）和伯恩・迪布納（Bern Dibner），《技術專家達文西》（*Leonardo da Vinci, Technologist*, Burndy, 1969）；貝特杭・吉爾（Bertrand Gille），《文藝復興時期的工程師》（*The Renaissance Engineers*, MIT, 1966）。

9　原注：《大西洋手稿》，139r/49v-b；佐爾納，2:622。

10　原注：《大西洋手稿》，89r/32v-a、1084r/391v-a；佐爾納，2:622。

11　原注：羅傑・培根，《藝術與自然的祕密機制以及魔術的虛幻》（*Letter on the Secret Workings of Art and Nature and on the Vanity of Magic*），第4章；多明尼哥・羅倫佐，《達文西論飛行》（*Leonardo on Flight*, Giunto, 2004），頁24。

達文西把這些想法都加以美化。他也鑽研了萬透祿氏的《論軍事》，這本專著裡都是巧妙武器的木刻畫。1472 年出了拉丁文版，1483 年出了義大利文版，這時達文西在米蘭已經住了一年。他兩個版本都買了，在裡面加了注釋，在拉丁文版裡列出術語的義大利文翻譯，努力加強他很基本的拉丁文。

萬透祿氏的書變成達文西創意的跳板。比方說，萬透祿氏有一張圖是裝了旋轉鐮刀的運貨車，看起來相當溫和；笨重運貨車的每個輪子都只裝了一片一點也不嚇人的小刀片。[*12] 達文西運用狂熱的想像力，把這個概念往上提了好幾級，變成一部嚇人的鐮刀戰車，也變成他最有名（並最令人困惑）的軍事工程設計。[*13]

達文西搬到米蘭不久後，就畫了這台鐮刀戰車，著實嚇人的旋轉刀刃從輪子上凸出來。還有一根裝了 4 片刀刃的旋轉桿，可以從前面射出去，或拖在戰車後面。他畫出齒輪連到把手和輪子的樣子，畫得無懈可擊，創造出的藝術作品美到刺人耳目。奔馬與斗篷在身後翻騰的騎士都是令人目眩的動作習作，而他的剖面線產生的陰影和塑形很值得放入博物館收藏。

有一張鐮刀戰車的圖畫特別生動（**圖 22**）。[*14] 在行進戰車的這一邊，地上躺了兩具屍體，他們的腿被切斷了，屍塊四散。在另一邊，他描繪兩個士兵正被腰斬的樣子。這就是溫柔的達文西，我們鍾愛的達文西，因為對生物的愛而選擇吃素，卻又沉迷於描繪嚇人的死亡事件。或許，從這裡再度可以窺見他內心的混亂，黑暗的洞穴釋放出邪惡的想像力。

另一個他想像出來卻沒有造成的武器是巨大的十字弓（**圖 23**），一樣讓實用和幻想之間的界線變得模糊，大約是 1485 年在米蘭畫成。[*15] 他構想的器械巨大無比：骨架寬 80 英尺，把十字弓運到戰場上的四輪戰車長度也是 80 英

12 原注：萬透祿氏，《論軍事》，摺頁146v–147r，牛津大學博德利圖書館（Bodleian Library），http://bodley30.bodley.ox.ac.uk:8180/luna/servlet/detail/ODLodl-1-1-36082-121456?printerFriendly=1。
13 原注：佐爾納，2:636。
14 原注：杜林皇家圖書館（Biblioteca Reale, Turin），編號15583r；佐爾納，2:638。
15 原注：《大西洋手稿》，149b-r/53v-b；佐爾納，2:632。

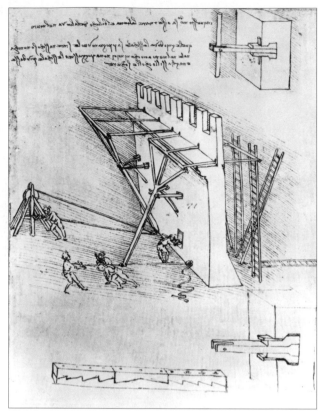

圖 21_ 推走梯子的器械。

尺。從透視的角度來看，跟武器一比，準備要放開扳機的士兵看起來特別小。

　　達文西率先提出比例的定律：某個量（如力道），怎麼與另一個量（如槓桿的長度）成比例。他推測，超級大的十字弓應該能發射出更大或走得更遠的發射體；他想的沒錯。他想弄清楚弓弦拉動的距離和弓弦對發射體施加的力道有什麼關聯。首先，他想到，往後拉兩倍長的弓弦應該能發出兩倍的力道。但他發覺，拉弦時弓的彎度會讓比率出現偏差。經過各種計算，他最後得出結論，力道與弦被拉開那一點的角度成比例。把弦用力往後拉，（假設）可以拉成 90 度；再用點力，或許能減少到 45 度。按他的理論，45 度傳出的力道會是 90 度的兩倍。這其實不完全對；達文西不懂三角學，因此無法把理論改正確，但概念上很接近了。他學到用幾何形狀來比喻自然的力量。

圖22_ 鐮刀戰車。

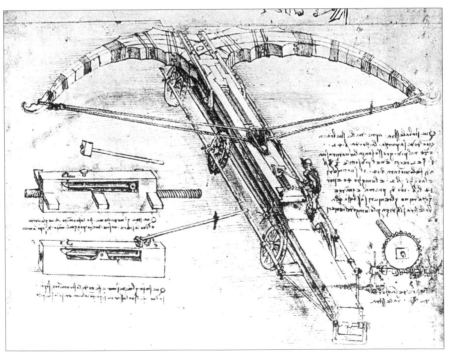

圖23_ 巨大的十字弓。

在達文西的設計裡，十字弓要用一層層交錯的木頭製成，可說是最早的積層結構。如此一來，弓箭靈活有彈性，不容易爆裂。弓弦用連到巨大齒輪和螺絲機制的繩子往後拉，達文西把細節畫在旁邊。他寫道，用這種方法扣下扳機，裝置就能投擲出「100 磅的石頭」。那時火藥已經很常見，機械式十字弓似乎瀕臨淘汰。但如果十字弓能發揮功效，造價更便宜，用起來更簡單，而且一定比用火藥的大砲更安靜。

跟鐮刀戰車一樣，我們想問：達文西是認真的嗎？他只是紙上談兵，想讓盧多維科印象深刻？巨型十字弓又是一個例子，證實他的獨創性揉入了幻想嗎？我相信他是認真的。他畫了 30 幾張草稿，精確詳述齒輪、螺桿、把手、扳機和其他機制。然而，十字弓應該歸類為想像的作品，而不是發明。盧多維科・斯福爾扎從未真正造出來。在 2002 年的電視特輯裡，終於造出了一把，但現代的工程師無法順利發射。在一生的事業中，達文西因畫作、紀念碑和他想到但從未有結果的發明而出名。巨型十字弓就屬於這一類。[16]

結果，他在 1480 年代構思和繪製的軍事裝置也大多歸於這一類。在寫給盧多維科的信裡，他立下承諾，「我會造出攻不破的裝甲戰車。」他確實設計了一台，起碼在紙上。他畫的裝甲戰車看起來像烏龜和飛碟的綜合體，上面的金屬板有特殊角度，能把敵人投擲的東西轉向。裡面可以坐 8 個人，幾個人負責轉動曲柄，讓戰車慢慢前進，其他人則負責朝各個方向發射的大砲。設計上有一個缺陷：細看曲柄和齒輪，會發現它們朝著不同的方向轉動前輪和後輪。他是故意這麼畫的嗎？因此如果要建造，一定要找他來修改。或許吧。但這個問題反正沒有意義；器械從未真正成形。

他也向盧多維科承諾，「我可以造出好看有用的大砲和火砲，與常見的不一樣。」達文西想到的是蒸汽砲，他把這個想法歸功於阿基米得，在萬透祿氏的書裡也有。蒸汽砲的概念是用燃煤加熱大砲的缺口，到非常熱的時候

16 原注：蘭德魯斯，《達文西的巨弩》，頁5和其他各處；馬修・蘭德魯斯，〈達文西巨弩的比例一致性與幾何學〉（The Proportional Consistency and Geometry of Leonardo's Giant Crossbow），《達文西》期刊（Leonardo），41.1（2008），頁56；坎普，《達文西》，頁48。

把一點點水從砲彈後面注射進去。如果砲彈在原處停留一秒左右，就會產生足夠的蒸氣壓力，把砲彈射到幾百碼外。[17] 在另一個提案裡，他畫了有很多砲筒的機器，架子上共有 11 個砲筒。一組大砲在冷卻跟重新裝填的時候，其他組就可以發射。這是機關槍的前身。[18]

達文西的軍事構想只有一樣離開了筆記本的頁面，上了戰場，所以他可以算是最重要的發明人。他在 1490 年代發明的簧輪可以產生火花，點燃滑膛槍或類似手持武器裡的火藥。扣下扳機時，彈簧會讓金屬輪開始轉動。擦過石頭的時候，會發出足夠的熱來點燃火藥。達文西用了某些裝置的部件，包括用彈簧產生動力的磨輪。那時候住在達文西家裡的一名助手是技師兼鎖匠，名叫朱利奧・泰德斯可（Giulio Tedesco），外號「德國人朱爾」，約在 1499 年返回德國，把達文西的想法也帶回去宣揚。簧輪約在那時在義大利和德國廣泛為人使用，也確實成為戰爭和個人使用槍支的助力。[19]

達文西充滿出奇創意的巨型十字弓和龜型戰車證實他的幻想也會推動發明。但他無法把想像一鼓作氣化為實際。盧多維科・斯福爾扎一直到 1499 年法國人入侵米蘭，才初次面對嚴重的衝突，那時他也逃走了，所以達文西的大型器械都沒有在戰爭中派上用場。最後，要到 1502 年，達文西才捲入軍事活動，那時他的雇主是更難相處的專制強人，切薩雷・波吉亞。[20]

達文西唯一實際交付給盧多維科的軍事企劃是城堡防護的調查。他讚許

17 原注：丹尼斯・西姆思（Dennis Simms），〈阿基米得的作戰武器與達文西〉（Archimedes' Weapons of War and Leonardo），《英國科學史期刊》（*British Journal for the History of Science*），21.2（1988年6月），頁195。
18 原注：《大西洋手稿》，157r/56v-a。
19 原注：偉納德・弗里（Vernard Foley），〈達文西與簧輪的發明〉（Leonardo da Vinci and the Invention of the Wheellock），《科學人》雜誌（*Scientific American*），1998年1月；偉納德・弗里等人，〈達文西、簧輪和磨坊的運作〉（Leonardo, the Wheel Lock, and the Milling Process），《科技與文化》期刊（*Technology and Culture*），24.3（1983年7月，頁399。朱利奧・泰德斯可能於1493年3月住進達文西家，1494年9月在工作坊修了兩個鎖。《佛斯特手稿》，2:88v；《巴黎手稿》H，106v；《筆記／保羅・李希特版》，1459、1460、1462；《達文西論繪畫》，頁266-67。
20 原注：巴斯卡・布里歐斯特（Pascal Brioist），《戰爭專家達文西》（*Leonard de Vinci, l'homme de Guerre*, Alma, 2013）。

城牆的厚度，但他也提出警告，直接連到城堡裡祕密通道的小縫隙如果遭到破壞，敵人就會一擁而入。做調查的時候，他也記下怎麼幫盧多維科新婚的年輕妻子準備洗澡水：「4份冷水兌上3份熱水。」[21]

理想的城市

在寫給盧多維科·斯福爾扎的求職信裡，到了結尾，達文西自我吹噓說，「就建築物以及公共和私人建築構成……跟其他人的表現不相上下」。但剛到米蘭那幾年，他接不到建築案委託。因此在那段期間，他對建築的興趣跟軍事的一樣：主要是紙上談兵，都是未履行的幻想。

最好的例子就是他為烏托邦城市擬定的規劃，這也是文藝復興時期義大利藝術家和建築師最愛的主題。1480年代早期，黑死病在米蘭肆虐了3年，殺死將近三分之一的居民。達文西的科學本能讓他察覺，不衛生的狀況會傳播瘟疫，市民的健康與城市的健康息息相關。

工程學和設計的些許改善不是他注意的焦點。相反地，在1487年寫的幾頁上，他提出激進的概念，結合了他的藝術鑑賞力以及身為都會工程師的願景：創造出全新的「理想城市」，以健康和美為目的。米蘭的人口重新安置到河邊10座全新設計、從頭蓋起的城鎮，以便「分散大量聚集的人口，他們就像緊緊排列的羊隻，在每個地方留下惡臭，種下瘟疫與死亡的種子」。[22]

他套用人體的小宇宙和地球的大宇宙之間的經典比擬：城市是生物，會呼吸，有會循環的體液，也有需要去除的廢物。這時他剛開始研究人體的血液和體液循環。由此類推，他思索最符合都會需求的循環系統，涵蓋商業需求與廢棄物處理。

21 原注：《巴黎手稿》I，32a、34a；《大西洋手稿》，22r；《筆記／保羅·李希特版》，1017-18；《筆記／麥克迪版》，1042。
22 原注：《大西洋手稿》，64b/197b；《筆記／保羅·李希特版》，1203；《巴黎手稿》B，15v、16r、36r。

米蘭的驕傲在於豐富的供水，長久以來把山上的河流和融雪輸送到城裡。達文西想把街道和運河結合成統一的循環系統。他心目中的理想城市有兩層：上層專用於美感與步行，隱藏的下層則用於運河、商業、公共衛生和下水道。他決定「只讓好看的東西可以在城市的上層看到」。這一層寬闊的街道和長廊通道要留給行人，兩邊都是美麗的住屋和花園。達文西認為，米蘭擁擠的街道就是疾病傳播的因素，因此新城鎮的街道寬度至少要跟房子的高度一樣。為保持街道清潔，道路會往中間傾斜，讓雨水透過路中間的裂縫流進下方的污水循環系統。這不只是籠統的建議；達文西的想法很具體。「每條路都要有 20 臂寬，兩側到中間的坡度則是 ½ 臂，」他寫道，「在中間每隔一臂就有一個開口，一臂長一指寬，雨水就可以流進凹洞裡。」[23] 看不見的下層則有用於運輸的運河和道路、貯存區、貨車的小巷，以及帶走廢棄物與「惡臭物質」的下水道系統。住屋的主要入口在上層，小販的入口則在下層，透過風井採光，在「每座拱門處由螺旋梯」連到上層。他指出，這些樓梯必須是螺旋形，一是因為他喜歡這個形狀，二是因為他講究細節。角落則是小解的地方。「方形區域的角落總會弄髒，」他寫道，「在第一個地窖裡，一定要有通往公共廁所的門。」他又再次探究細節：「公共廁所的馬桶座必須能像女修道院裡的轉門一樣旋轉，用秤錘拉回起始的位置。天花板應該有很多洞，人才能呼吸。」[24]

就像達文西其他幻想出來的設計，他的想法走在時代的前面。盧多維科沒有採用他對城市的願景，但達文西前述的提議除了合理，也非常出色。如果他的企劃得到採用，或許會改變城市的本質，減少瘟疫的攻擊，改變歷史。

23 原注：一臂（braccio）大約是2.3英尺。
24 原注：《巴黎手稿》B，15v、37v；《筆記／保羅·李希特版》，741、746、742；理查·斯科菲爾德，〈達文西的建築思維中的實境與理想國〉（Reality and Utopia in Leonardo's Thinking about Architecture），出自馬拉尼與菲歐力歐，頁325；保羅·佳魯茲（Paolo Galluzzi）編著，《達文西：工程師與建築師》（Leonardo Da Vinci: Engineer and Architect, Montreal Museum, 1987），頁258。

達文西的筆記本

收藏品

生於公證人世家的達文西天生就習慣留紀錄。他本能地匆匆記下觀察、列表、想法和素描。在 1480 年代早期，剛到米蘭不久，他就開始固定寫筆記，一直寫了一輩子。有些一開始寫在未裝訂的紙張上，大約是小報*¹ 的尺寸。有些則是用獸皮或羊皮紙裝訂的小冊子，大小不會超過現代的平裝本，他會隨手帶著以便記錄。

這些筆記本有一個目的，記下有趣的場面，尤其是涉及旁人和情感的事件。「在城裡閒逛時，」他在筆記本裡寫，「隨時觀察、記錄和思索情境和其他人的行為，他們可能在談話和吵架，也有可能在歡笑或動武。」*² 因此，他的腰帶上總繫著一本小筆記本。詩人吉拉爾迪・欽齊奧（Giovanni Battista Giraldi）的父親認識達文西，這位詩人說：

達文西要畫人物時，會先考慮要表現的社會地位與情感：貴族或平民、欣喜或嚴肅、煩擾或平靜、年老或年輕、發怒或安靜、善良或邪惡；等他下定

1　tabloid，大小約為一般報紙的一半。
2　原注：《艾仕手稿》，1:8a、2:27；《筆記／保羅・李希特版》，571；《筆記／厄瑪・李希特版》，208。

決心，他知道那一類型的人會聚集在哪裡，就去那些地方觀察他們的臉孔、舉止、穿著和手勢；等他找到符合的目標，就記錄在隨時繫在腰帶上的小書裡。*3

這些腰帶上的小書，跟工作坊裡比較大的紙張，都貯存了他熱愛和著迷的各種事物，有很多就寫在同一頁上。身為工程師，他把他碰到或想像的機械裝置畫下來，磨鍊技術能力；身為藝術家，他把想法畫成素描，也畫成草稿；身為宮廷表演者，他會畫下戲服的設計、移動場景和舞台的裝置、要上演的寓言和表演時會用到的機智台詞。旁邊空白的地方則記了待辦事項、花費帳目，以及那些能激發他想像力的人的素描。多年來，他的科學研究愈發認真，頁面上寫滿了專著的大綱和片段，題目包括飛行、水、解剖、藝術、馬匹、機械學和地質學。沒寫的只有個人的私密生活。他的筆記不是聖奧古斯丁（Saint Augustine）的《懺悔錄》（*Confessions*），而是好奇心無窮的探索者外顯的迷戀。

收集這些雜亂紛陳的想法時，達文西依循的是在文藝復興時期的義大利十分流行的作法：用備忘札記和素描本（zibaldone，筆記之意）。但達文西記下的內容則真的前所未見。有人説他的筆記是「紙本紀錄上人類觀察力和想像力最驚人的證明」，一點沒錯。*4

在達文西實際寫下的筆記裡，現存的 7,200 多頁可能只占四分之一*5，但已經過了 500 年，賈伯斯（Steve Jobs）跟我在找他 1990 年代的電子郵件跟數位文件時，能找回的比例還不如達文西的筆記。達文西的筆記本就是神奇的意外，提供應用創意的文件紀錄。

然而，跟達文西其他的東西一樣，他的筆記本也帶著神祕的元素。他很少在頁面上留下日期，大多數的順序早已佚失。在他死後，很多本筆記都被

3　原注：《筆記／厄瑪‧李希特版》，301。

4　原注：雷斯特，頁120。亦請參見克拉克，頁258；查爾斯‧尼修爾，《不滅的痕跡》（*Traces Remain*, Penguin, 2012），頁135。

5　原注：他的弟子法蘭切司科‧梅爾齊彙編的藝術文集有1千段；在達文西的筆記裡，只有四分之一流傳到今日，所以我們可以粗略估計他的手稿約有四分之三已經失傳。馬汀‧坎普，《達文西：經驗、實驗和設計》（*Leonardo da Vinci: Experience, Experiment, and Design*），維多利亞與亞伯特收藏目錄（2006），頁2。

拆開，多位收藏家買走有趣的頁面或重排成不同的手稿，最有名的收藏家就是 1533 年出生的雕塑家彭佩歐‧萊奧尼（Pompeo Leoni）。

《大西洋手稿》就是重新組合的一個例子，目前典藏於米蘭的安波羅修圖書館（Biblioteca Ambrosiana），包含 2,238 頁，由萊奧尼從達文西在 1480 年代到 1518 年間使用的筆記本中組合出來。現藏於大英圖書館的《阿倫德爾手稿》則有達文西寫的 570 頁，橫跨的時間跟上面差不多，由無名收藏家在 17 世紀整合。對比之下，《萊斯特手稿》有 72 頁，主要探討地質學和水的研究，達文西在 1508 到 1510 年間創作之後就一直放在同一本；現在屬於比爾‧蓋茲。目前有 25 本手稿和筆記本頁面的原稿文集，位於義大利、法國、英國、西班牙和美國（參見〈常用資料〉裡列出的達文西筆記本）。現代學者都很想確定頁面的順序和日期，尤其是卡洛‧培德瑞提，但達文西有時會回頭在書頁空白處或他放在一旁的筆記本裡寫更多東西，提高了這項工作的難度。[*6]

一開始，達文西主要會記下他覺得對藝術和工程學有用的想法。例如，最早的筆記本叫作《巴黎手稿》B，約從 1487 年開始，裡面畫了可能是潛水艇的東西、使用黑色船帆的巡遊艦和蒸氣動力的大砲，還有教堂與理想城市的一些建築設計。在後來的筆記本裡，可以看到達文西的探索就是為了滿足好奇心，而結果變成微光閃耀的深奧科學探究。他不僅想知道事物的運作原理，也想知道為什麼。[*7]

因為好的紙很貴，達文西會盡量利用大多數頁面上的邊緣和角落，在每張紙上塞滿了字，把來自不同領域、看似隨機的項目亂放在一起。他常會回去以前寫過的書頁加入新的想法，可能隔了幾個月，甚至可能隔了幾年，就像他會一直回頭畫聖傑羅姆一樣，後來也改了其他畫作，隨著自己的進展和成熟不斷修改作品。

6　原注：培德瑞提，《評論》。
7　原注：克拉克，頁110。

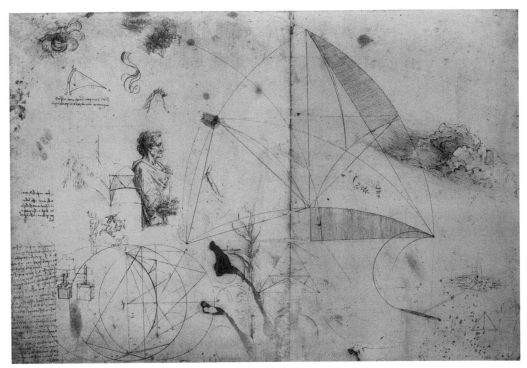

圖 24_ 筆記本單張，約為 1490 年。

　　並列的想法或許看似隨意，就某種程度而言就是亂無章法；我們看著他的頭腦和筆從動力學的想法跳到鬢髮和渦流的塗鴉、臉孔的繪圖、巧妙的玩意兒、解剖素描圖，都伴隨著倒寫文字的筆記和沉思。但這些並列想法的樂趣在於，他全才的頭腦令我們驚嘆其美，看著他在藝術與科學間自在悠遊，感受到宇宙中的連結。有些東西乍看之下並無關聯，但我們可以從他的筆記本裡找到隱含的模式，就像他在大自然中觀察到這些模式的想法一樣。

　　在筆記本裡，可以盡情記下一時的思緒、不成熟的想法、未經潤飾的素描和尚未精煉的專著草稿，這就是最美好的地方。這也很適合達文西跳躍式的想像力，藉由努力或機率，才能釋放出才華。他偶爾會聲明，他很想組織和琢磨自己隨手記下的東西，出版成書，但他一直做不到，就像他一直沒辦法把畫畫完。就跟作畫一樣，他會一直寫論文的草稿，偶爾加幾筆，推敲一下，卻始終無法把成品呈現在公眾眼前。

一張紙

要欣賞達文西的筆記本,最好一次只看一張紙。選一張比較大的吧,12乘 18 英寸,時間約莫是 1490 年,培德瑞提稱之為「主題單張」,因為裡面涵蓋許許多多達文西感興趣的東西。*8(請同時參考**圖 24**)

中間的左邊是達文西最愛描繪或亂畫的人物:有點英雄的感覺,輪廓曲線凹凸不平的老人,鼻子很長,下巴凸出。他穿著袍子,看似貴族,又有點滑稽的感覺。1482 年到米蘭後,他列出的財產清單就包括一張圖,「老人的頭像,有巨大的下巴」,我們會常常看到這個角色的各種版本反覆出現在他的筆記本裡。

在老人下面是一棵禿樹的樹幹和樹枝,與他的袍子融為一體,讓人想到他血液系統裡的主動脈和其他動脈。達文西相信,我們可以用比擬來體會大自然的整體性,他探索過的類比種類包含能在樹木、人體動脈以及河流和支流中看到的分支型態。他細心研究掌管這些分支系統的規則,例如分支的尺寸跟樹木主幹、動脈或河流的尺寸有什麼關係。在這張筆記紙上,他也提到人類和植物的這種分支模式有類似之處。

從老人背上流出的則是圓錐形的幾何繪圖,包含數個等邊三角形。大概從這時開始,達文西花了很長的時間,想解決「化圓為方」的古老數學挑戰,只用圓規和直尺,指定一個圓形,要畫出一個相同面積的正方形。他的代數不強,連算數也不太好,但他直覺認為,可以用幾何學來把一個形狀轉換成另一個,同時保留同樣的面積。紙上其他地方可以看到幾何圖畫,畫了陰影的地方就有同樣的面積。

連在老人背上的圓錐形像座山,達文西順勢畫了山景的素描。他天衣無縫地把幾何學跟大自然結合,也讓我們看到達文西的空間思考技藝。

8 原注:《溫莎手稿》,RCIN 912283;卡洛·培德瑞提,《自然研究》(*Studi di Natura*, Giunti Barbera, 1982),頁24;肯尼斯·克拉克和卡洛·培德瑞提,《英國溫莎堡中女王收藏的達文西畫作》(*The Drawings of Leonardo da Vinci in the Collection of Her Majesty the Queen at Windsor Castle*, Phaidon, 1968),引言;坎普《傑作》,頁3–19。

從右到左（達文西畫圖的方向）查看這部分的繪畫，可以看到清楚的主題。禿樹的樹枝與老人的身體融合，然後流入圓錐的幾何圖案，最後進入山景。達文西一開始可能有 4 個不同的元素，最後卻交織在一起，展現達文西的藝術和科學裡的基本主題：自然的交互關聯、自然模式的整體性，以及人體運作和大自然運作之間的類似之處。

在這些元素下方有個東西，揣摩起來相當容易。是他想像的盧多維科‧斯福爾扎騎士紀念碑，快手素描出來，看起來精力飽滿。只用幾筆，他就能傳達出動作與活力。更下面一點是兩架看似笨重的機械裝置，在筆記裡找不到解釋，或許是用來澆鑄駿馬的方法。在紙張右半的下方則是一匹馬行進的素描圖，幾乎快看不見了。

在中間靠近底部的地方是兩條有葉子的莖，細節非常精確，可能是邊觀察邊畫出來的。瓦薩利說，達文西很認真地繪製植物，留下來的圖畫證實，在觀察大自然時，他的目光非常敏銳。從畫中可以看出，他畫的植物正確度很高，尤其是羅浮宮收藏的《岩間聖母》。*9 延續他合併自然與幾何學圖案的主題，從枝條底部彎曲生出的草莖併入一個用圓規畫的完美半圓。

在最右邊則是素描習作，畫的是蓬鬆的積雲，明暗模式各有不同。下方則是落下的水柱，沖進平靜的池塘裡時激起湍流；這個主題他會一直畫到生命快結束的時候。紙上還散落著其他主題的塗鴉，之後他會頻頻回來修改：教堂的鐘塔、鬈髮、閃著微光的樹枝和樹葉，以及從打旋的草莖裡長出的百合花。

頁面上有一段筆記，似乎跟其他內容都沒有關聯。這段文字敘述如何製作金褐色的染髮劑：「要讓頭髮變成黃褐色，把堅果在鹼水裡煮滾，然後把梳子浸在裡面，梳頭後在太陽中曬乾頭髮。」這可能是準備宮廷慶典時留下的批注。不過我覺得，更有可能是少見的私人備忘錄。達文西現在 30 多快 40 歲了，或許他想對抗與日俱增的白髮。

9 原注：法蘭西斯‧艾米斯－路易斯（Francis Ames-Lewis），〈達文西的植物繪圖〉（Leonardo's Botanical Drawings），《達文西研究期刊》（*Achademia Leonardo da Vinci*），10（1997），頁117。

第 6 章

宮廷藝人

戲劇與慶典

　　達文西得以進入盧多維科・斯福爾扎的宮廷，並不是用建築師或工程師的身分，而是擔任慶典活動的製作人。在維洛及歐佛羅倫斯的工作坊當學徒時，達文西就熱愛盛大的演出，把幻想搬上舞台，令他如醉如癡，而斯福爾扎在米蘭的宮廷恰巧非常需要這一類的人才，因為他的宮廷靠著戲劇和公眾娛樂而興旺。製作這類慶典活動時，會牽涉到藝術和技術的各種元素，深深吸引了達文西：舞台設計、戲服、布景、音樂、機械裝置、編舞、寓言典故、自動機械和器具。

　　幾百年後的我們自然處於優勢，再看達文西花費的時間和創意，結果卻如曇花一現，似乎太浪費了。炫目的表演看不到成績，只有簡短的報導，記述轉瞬即逝的光輝時刻。他花在表演上的時間應該有更好的用途，比方說把《三王朝拜》或《聖傑羅姆》畫完。但就像今日，我們喜愛中場秀和百老匯華麗的表演、煙火秀和精心設計的舞蹈，斯福爾扎宮廷的舞台演出非常重要，製作人頗受推崇，也包括達文西在內。

　　娛樂節目有時候甚至有教育意義，例如思想節；有科學示範、辯論各種藝術形式相對的優點，以及展示精巧的裝置，都是大眾科學的先驅，也是有教化意味的講道，後來在啟蒙運動時變得大受歡迎。

這些表演集合歷史和宗教的意象，用意在於合法化斯福爾扎家族的統治權，因此盧多維科把表演變成一項產業。建築師、技師、音樂家、詩人、表演者和軍事工程師都參與其中。達文西認為自己符合上述每一個角色，正好藉此在斯福爾扎的宮廷裡取得一席之地。

除了米蘭的平民，盧多維科也用盛大的慶典來娛樂自己年幼的姪兒吉安‧卡雷阿佐‧斯福爾扎（Gian Galeazzo Sforza），岔開他的注意力，吉安是名義上的公爵，於 1494 年神祕死亡。盧多維科裝出熱心的模樣，結合恫嚇的手段，來欺騙他的姪子，也騙得他渴望叔父的寵愛。他鼓勵姪兒放蕩，縱容他飲酒，讓他主持宮廷裡的慶典活動。達文西負責的一項慶典是 1490 年盧多維科為姪子結婚而舉辦的盛會，吉安那年 20 歲，新娘是拿坡里公主，亞拉岡的依莎貝拉（Isabella of Aragon）。

婚禮慶典的重心是表演和宴席，充滿聲光與華麗裝飾，有一場奢華的戲劇，名叫《天堂的盛宴》（*The Feast of Paradise*），來到高潮時會演出《行星的化裝舞會》（*The Masque of the Planets*）。其中的歌劇出自盧多維科最喜歡的詩人柏南多‧北林喬尼之手，他後來寫道，布景「製作富有才智和技術，出自佛羅倫斯人達文西大師」。達文西在畫板上畫出斯福爾扎家族在位時特別激勵人心的時刻，用滿是符號的葉子裝飾斯福爾扎城堡長廊上覆了絲綢的牆面，也設計了奇特的戲服。

這部戲是有寓意的慶典活動，一開始，戴著面具的遊行隊伍上場，先介紹演員，接著由土耳其騎兵隊迎接。演員扮演的西班牙、波蘭、匈牙利和其他異國大使對著新娘子唱小夜曲，每個人一上場，大家就有理由跳舞。移動布景的機械裝置發出呼呼聲，但幾乎都被音樂蓋過了。

到了午夜，演員和觀眾都舞得盡興了，音樂停止，布幕在天堂般的圓形拱頂上升起，達文西把這裡設計成半顆蛋形，裡面塗成金色。火炬是空中的星星，背景上有發亮的星座符號。演員扮演 7 顆已知的恆星，邊轉動邊在適當的軌道上移動。「您會看到偉大的事物，向依莎貝拉和她的美德獻上敬意，」天使向大家宣布。達文西在筆記本裡記下費用，用於「金箔和固定金

箔的膠水」以及 25 磅的蠟，「用來做星星」。表演來到高潮時，諸神從壇台上下降，為首的是朱庇特和阿波羅，後面跟著美惠三女神和力天使，向著新公爵夫人唱出讚美的詩歌。[*1]

達文西成功設計出《行星的化裝舞會》以後，也贏得些許讚譽──超越他作為畫家的名聲（都沒畫完），當然遠超過他軍事工程師的名聲。他也很高興。他的筆記本證實他很喜歡自動化道具和改換布景的機械裝置。他天生就懂得怎麼編排幻想與機械的相互印襯。

隔年又有一場華麗的表演，盧多維科迎娶有政治關係、文化見地優越的貝翠絲・德埃斯特，她也來自義大利的顯赫家族。他們準備辦一場盛大的馬上長槍比武大會，達文西負責相關的慶典活動。他在筆記本裡記下，他去現場察看以便協助馬夫的工作，他們要扮演原始野蠻人，也試穿了腰布，這是達文西為他們設計的戲服。

在這場慶典中，達文西再度結合他的劇場技能和他對寓言的熱愛。「首先，超凡的駿馬現身，蓋滿了金色的鱗片，上面塗成孔雀眼睛的模樣，」盧多維科的書記官留下了紀錄。「戰士的金色頭盔上掛了有翅膀的蛇，尾巴搭在馬背上。」達文西在筆記本裡記下他想表達的寓言：「在頭盔上放一個半球，象徵我們的地球。屬於馬匹的裝飾都應該用孔雀的羽毛製作，襯著金色的背景，象徵盡責的僕人會得到恩典，由此散放出美。」[*2] 駿馬後跟著一群穴居人和野蠻人。達文西就愛大量使用可怕的和帶有異國情調的事物；他一向很喜歡古怪的魔鬼和巨龍。

1496 年，達文西再次結合技術和藝術天分，把當時最華麗的表演搬上舞

1　原注：《天堂的盛宴》的基本描述來自雅各伯・特洛提（Jacopo Trotti）的報告，他是費拉拉派到米蘭的大使：「達文西的天堂與伯納多・貝林寇爾（Bernardo Bellincore）的派對（1490年1月13日）」，《倫巴底歷史學會期刊》（*Journal of the Historical Society of Lombard*），第四季，1（1904），頁75–89；柏南多・北林喬尼，〈盧多維科先生與天堂的通話〉（Chiamata Paradiso che fece Il Signor Ludovico），ACNR，http://www.nuovaricerca.org/leonardo_inf_e_par/BELLINCIONI.pdf；凱特・史坦尼茨（Kate Steinitz），〈達文西：劇院建築師與派對組織人〉（Leonardo Architetto Teatrale e Organizzatore di Feste），《文西讀物》（*Lettura Vinciana*），9（1969年4月15日）；艾瑞斯，頁227；布蘭利，頁221；坎普《傑作》，頁137、152；尼修爾，頁259。
2　原注：《阿倫德爾手稿》，250a；艾瑞斯，頁235；《筆記／保羅・李希特版》，674。

台，這部喜劇分五幕，名為《達娜艾》（*La Danae*），劇作家是盧多維科的大臣兼宮廷詩人巴德薩雷·塔科內（Baldassare Taccone）。達文西的筆記裡列出演員和他們的場景、畫了舞台背景，以及用於改變布景和創造特效的機械動力圖。他的平面圖上有兩張用透視法畫的正視圖，還有場景的素描，描繪神祇坐在烈火焚燒的壁龕裡。劇作中有很多達文西設計的特效和機械技藝：墨丘利（水星）用複雜精細的繩子和滑輪系統從天而降；朱庇特轉化為一陣黃金雨，讓達娜艾受孕；此時，天空「用無數的燈照亮，跟星星一樣」。[3]

他最複雜的機械設計是旋轉的舞台，用於他稱為「冥王星天堂」的戲劇場景。一座山從中打開，顯露出冥府。「冥王星的天堂打開後，魔鬼在 12 只罐子上嬉戲，產生地獄的噪音，罐子就像通往地獄的開口，」達文西寫道，「這裡有死神、憤怒、灰燼、許多啜泣的裸身孩童；不同顏色的熊熊烈火。」然後是簡練的舞台指示：「接下來跳舞。」[4]他的移動舞台包括兩個半圓形露天劇場，一開始彼此相對，然後閉起來成球形，再旋轉打開，轉成背對背。

達文西喜愛戲劇活動的機械元素，也喜歡藝術元素，他認為兩者互有關聯。他熱愛製作精巧的機械，能飛行、下降和活動，讓觀眾看得熱血沸騰。在全心投入鳥類飛行的寫作前，他在筆記本裡畫了機械鳥的淺色素描圖，雙翼展開，連在引導繩上，標題是「喜劇中的鳥」。[5]

達文西製作的戲劇慶典活動既有趣又能賺錢，但還有更重要的用途：他能藉此實現幻想。不像畫作，表演有實際的期限；必須在布幕打開前都準備完成。他不能緊抓不放，一心想要做到完美。

製造出一些裝置後，特別是機械鳥，以及高掛舞台上的演員戴的翅膀，

3 原注：《大西洋手稿》，996v；達文西，〈舞台布景的設計〉（Design for a Stage Setting），紐約大都會博物館，登錄號17.142.2v，由卡門·班巴赫解釋；培德瑞提，《評論》，1:402；卡羅·維契（Carlo Vecce），〈雕塑家之言〉（The Sculptor Says），出自摩法特與塔格利亞拉甘巴，頁229；瑪莉·赫茲菲爾德（Marie Herzfeld），《達文西安排的《達娜艾》劇作》（*La Rappresentazione della "Danai" Organizzata da Leonardo*, Raccolta Vinciana XI, 1920），頁226–28。

4 原注：《阿倫德爾手稿》，231v、224r；《筆記／保羅·李希特版》，678；坎普《傑作》，頁154。關於冥王星天堂畫作的日期，目前並無共識。

5 原注：《大西洋手稿》，228b/687b；《筆記／保羅·李希特版》，703。

促使他更認真研究科學，包括觀察鳥類及設想真正的飛行機器。此外，他對舞台手勢的熱愛也反映在他的敘事畫裡。他投入戲劇娛樂工作的時間也讓他在藝術和工程方面有更活躍的想像力。

音樂

前往斯福爾扎宮廷時，達文西的身分原本包括音樂使者，帶來他自己設計的樂器；那是原本宮廷藝人間頗受歡迎的里拉琴。拿法跟小提琴一樣，有5條用弓拉的弦，和2條用手拉的弦。「設計很奇怪，很不尋常，是他親手做的，」瓦薩利寫道，「主要是銀質，形狀是馬顱骨，製作的方法讓和聲更飽滿，音調更響亮。」詩人在吟唱詩句時，可以用臂提里拉琴伴奏，拉斐爾等人的天使畫作裡也看得到里拉琴。

加迪氏說，「達文西知道怎麼以『罕見的卓越』彈奏里拉琴，也教會了阿塔蘭特·米格里歐羅提。」他會的曲目涵蓋佩特拉克的經典情詩以及他自行調製的詼諧抒情詩，在佛羅倫斯時曾靠著表演贏得競賽。保羅·喬維奧跟達文西差不多同時代，他是人文學家兼醫師，兩人曾在米蘭碰面，他說，「他是各種美好事物的鑑賞家跟了不起的發明家，尤其在舞台表演這方面，一邊彈里拉琴一邊唱歌時，技巧非常熟練。用弓拉里拉琴的時候，宛若奇蹟般，深得每一位君王的心。」[*6]

他的筆記本裡沒有音樂創作。在斯福爾扎宮廷演奏時，他不看譜，也不寫歌詞，而是即興創作。「因為他天生就有種高尚而優雅的精神，」瓦薩利解釋，「他的歌聲不同凡響，在自己彈的里拉琴上隨性創作。」

6　原注：瓦薩利；加迪氏；伊曼紐爾·溫特尼茲（Emanuel Winternitz），《達文西：一位音樂家》（*Leonardo da Vinci as a Musician*, Yale, 1982），頁39；伊曼紐爾·溫特尼茲，〈達文西《馬德里手稿》裡的樂器〉（Musical Instruments in the Madrid Notebooks of Leonardo da Vinci），《大都會博物館期刊》（*Metropolitan Museum Journal*），2（1969），頁115；伊曼紐爾·溫特尼茲，〈達文西與音樂〉（Leonardo and Music），出自瑞提，《未知》，頁110。

圖 25_用鍵盤操作的鳴鐘。

　　瓦薩利記述了達文西 1494 年在米蘭宮廷裡的特別表演，那時盧多維科在姪兒死後加冕為公爵：「達文西，在響亮的號角聲中，被帶到公爵面前表演，因為公爵很喜歡里拉琴的聲音，達文西也帶來自己手工製作的樂器。他用這把琴，超越了所有前來表演的音樂家。此外，他也是當時最棒的即興詩人。」

　　達文西擔任慶典活動製作人的時候，也會憑空想出新樂器。他的筆記本填滿了創新而奇特的素描。一如往常，他的創意來自結合藝術與科學的想像力。在某頁上畫了幾種傳統的樂器後，他結合好幾種不同動物的元素，產生一條很像龍的生物。另一頁上則有像小提琴的三弦樂器，有山羊的顱骨、鳥喙和一些羽毛，弦則固定在一端雕刻出來的牙齒上。[7]

　　他的音樂發明除了出自他的工程學本能，也要歸功於他對娛樂的喜愛。他想出創新的方法來控制震動，進而控制鳴鐘、鼓或弦的音高和音調。比方說，在某本筆記本裡，他畫了機械式振鈴樂器（**圖 25**），包含固定的金屬鼓，兩側有 2 支音鎚和 4 根在槓桿上的制音器，可以用琴鍵控制，碰觸鳴鐘不同的地方。達文西知道，鳴鐘每一處會依據形狀和厚度產生不同的音調。調節多達 4 個區域，加上不同的組合，可以把鳴鐘變成鍵盤樂器，產生各種音高。

7　原注：《艾仕手稿》，1:Cr；溫特尼茲，《達文西：一位音樂家》，頁40；尼修爾，頁158、178。

「敲下音錘的時候，音調就會變化，像管風琴一樣，」他寫道。[8]

　　同樣地，他也想用鼓做出有不同音高的樂器。他在素描裡畫出繃緊程度不同的鼓膜。他也畫了一些設計，想用槓桿和螺絲在打鼓時改變鼓膜的繃緊程度。[9]他還畫了一個小鼓，鼓身很長，兩側有洞，像支長笛。「打鼓時閉上不同的孔洞，會產生明顯的音高變化，」他解釋。[10]另一個方法比較簡單：他敲打12個不同尺寸的定音鼓，發明出一種鍵盤，可以用機械錘敲鼓；結果就像融合了整組的鼓和一台大鍵琴。[11]

　　達文西的樂器中最複雜的是管風琴式中提琴，結合了小提琴和管風琴，他的筆記本裡有10頁畫了許多不同的設計。[12]這種樂器跟小提琴一樣，在琴弦上來回移動琴弓，就會發出聲音，但在達文西的樂器上，琴弓用機械移動。跟管風琴一樣，按下琴鍵來決定要發出哪一個音符的聲音。在最複雜的最終版本中，他用一組輪子轉動弓弦，弓弦像車子的風扇皮帶一樣繞成圈；壓下琴鍵，會有一條琴弦往下壓到一根繞圈的弓，發出想要的聲音。可以一次按下好幾條琴弦，來產生和弦。不像一般琴弓，風扇皮帶產生的音調可以一直持續下去。管風琴式中提琴的想法很出色，鍵盤能發出許多音符與和弦，結合弦樂器的音色，到現在仍然沒有人能做到。[13]

　　雖然一開始是為了娛樂斯福爾扎的宮廷，但達文西的努力不久就轉為製造出更好的樂器。「達文西的樂器不光是用來變魔術的有趣裝置，」紐約大都會博物館的樂器策展人伊曼紐爾・溫特尼茲說，「相反地，達文西有條理地改造這些樂器，來實現基本目標。」[14]比方說，使用鍵盤的新方法、加快

8　原注：《馬德里手稿》，2：對頁75；溫特尼茲，〈達文西「馬德里手稿」裡的樂器〉，頁115；溫特尼茲，〈達文西與音樂〉，頁110；麥可・艾森柏格（Michael Eisenberg），〈達文西繪圖中的音波成像〉（Sonic Mapping in Leonardo's *Disegni*），出自菲奧拉尼與金姆。

9　原注：《阿倫德爾手稿》，175r。

10　原注：《大西洋手稿》，118r。

11　原注：《大西洋手稿》，355r。

12　原注：《大西洋手稿》，34r-b、213v-a、218r-c；《巴黎手稿》H，28r、28v、45v、46r、104v；《巴黎手稿》B，50v；《馬德里手稿》，2:76r。

13　原注：祖布齊斯基（Sławomir Zubrzycki）的管風琴式中提琴網站，2002年，http://www.violaorganista.com。

14　原注：溫特尼茲，〈達文西與音樂〉，頁112。

演奏速度，以及產生更多音調和聲音。除了賺到薪餉，有機會進入宮廷，他在音樂方面的努力讓他走上更獨立的道路：這些樂器奠定基礎，讓他繼續研究打擊樂器的科學——敲打物體如何產生震動、波和回響——並探索聲波與水波的相似之處。

有寓意的畫作

盧多維科·斯福爾扎喜歡複雜的紋章、巧妙的紋章展示，以及有隱喻意義的家族徽章。他擁有用個人標誌裝飾的華麗頭盔和盾牌，他的廷臣也製作精巧的設計來頌讚他的美德、提及他的勝利，以及用他的名字玩雙關。因此，達文西畫了一系列的寓言畫，我覺得他想在宮廷裡展示這些畫，搭配他口述的解釋和故事。有些畫的用意在於證實盧多維科才是實質統治者，能保護他不負責任的姪兒。在某張畫裡，有名無實的年輕公爵被畫成一隻小公雞（小公雞的義大利文是galleto，拿他的名字卡雷阿佐〔Galeazzo〕來開玩笑），被一群禽鳥、狐狸和有兩隻角的神話角色薩堤爾*15攻擊。用以代表盧多維科來保護他的則是兩名美麗的力天使，正義（Justice）和審慎（Prudence）。正義拿著刷子和一條蛇，兩者都是斯福爾扎家族的紋章，審慎則拿著一面鏡子。*16

儘管在盧多維科麾下畫出的寓言素描表面上描繪他人的特點，有幾幅卻似乎顯露了達文西內心的混亂。最值得一看的，便是那10多幅刻畫嫉妒（Envy）的畫作。「力天使一誕生，嫉妒就來到世上攻擊她，」他在一幅畫裡寫道。描述嫉妒時，他曾在自己和在競爭對手身上遭逢過嫉妒。「嫉妒應該表現成朝向天堂的淫穢手勢，」他寫道，「她憎惡勝利與真相。她身上應

15 Satyr，一般被視為希臘神話裡的牧神潘與酒神狄俄倪索斯複合體的精靈，他們主要以懶惰、貪婪、淫蕩、狂歡飲酒而聞名。

16 原注：《筆記／保羅·李希特版》，第10章簡介；佐爾納，2:94、2:492；牛津基督教堂學院（Christ Church），編號JBS 18r。

該會發出多道雷電，象徵她邪惡的言語。讓她細瘦憔悴吧，因為她長期受到折磨。讓她的心被不斷膨脹的毒蛇嚙咬。」[17]

達文西在幾幅寓言畫裡描繪的嫉妒都符合上述說法。他筆下的嫉妒是個乾瘦的老太婆，雙乳下垂，騎著爬在地上的骷髏，旁邊的解釋說，「讓她騎著死亡，因為嫉妒永不會死。」[18] 同一頁上的另一幅畫裡，她跟力天使糾纏在一起，毒蛇從她的舌頭上跳出，力天使則想用橄欖枝戳她的眼睛。可以想見，有時候達文西會把盧多維科描繪成她的勁敵。在圖上，他伸出手拿著一副眼鏡，來揭穿嫉妒的謊言，她則畏縮著逃走。「戴著眼鏡的摩爾人[19]，嫉妒則在謊報消息，」達文西為畫作加了這樣的標題。[20]

醜怪頭像

為娛樂斯福爾扎的宮廷，達文西也畫了另一系列的畫作，用筆和墨水畫出諷刺畫，主角是長得很可笑的人，稱為「怪物面孔」（visiostruosi），現在通常叫作他的「醜怪頭像」。尺寸不大，比信用卡小一點。這些畫帶著諷刺的用意，就像他的寓言畫，可能用以搭配口述的故事、笑話或城堡裡的表演。原畫起碼留下了 20 幾幅（**圖 26**），工作坊裡的學生也有不少仿作（**圖 27**）。[21] 後來的藝術家也複製或模仿他的醜怪頭像，最出名的是 17 世紀的波希米亞刻版畫家溫斯勞斯·霍拉（Wenceslaus Hollar）和 19 世紀的英國插畫家約翰·田尼爾（John Tenniel），田尼爾更把這些頭像當成原型，畫出《愛麗絲夢遊仙境》裡難看的公爵夫人等角色。

達文西已經磨練出能同時看到美與醜的細膩能力，所以能用諷刺的手法

17 原注：牛津基督教堂學院；《筆記／保羅·李希特版》，677。
18 原注：達文西，〈嫉妒的兩個寓言〉（Two Allegories of Envy），1490–94，牛津基督教堂學院，編號JBS 17r；佐爾納，型錄編號394、2:494。
19 Il Moro，出自斯福爾扎的綽號「摩爾人路易斯」。
20 原注：達文西，〈撕下嫉妒的假面具〉（The Unmasking of Envy），約1494年，巴詠納（Bayonne）博納博物館（Musee Bonnat）；《達文西論繪畫》，頁241。

圖 26＿達文西畫的凹凸不平的戰士與醜怪頭像。　　圖 27＿醜怪頭像的仿作，出自達文西的工作坊。

結合美醜，創造出他的醜怪頭像。他在繪畫論述的筆記裡寫道，「如果畫家想看到令自己陶醉的美，要靠自己的能力創造出來；如果想看到可怕、滑稽、可笑、可鄙的醜惡，他也是這方面的主宰。」[*22]

21 原注：《溫莎手稿》，RCIN 912490、912491、912492、912493等等；卡門·班巴赫，〈亂髮笑臉人〉（Laughing Man with Busy Hair）、〈眉毛凸出的老婦〉（Old Woman with Beetling Brow）、〈塌鼻老人〉（Snub Nosed Old Man）、〈身著角狀服裝的老婦〉（Old Woman with Horned Dress）、〈四個醜怪頭像〉（Four Fragments with Grotesque Heads）、〈站在右邊的老人〉（Old Man Standing to the Right）、〈老人或老婦的側面頭像〉（Head of an Old Man or Woman in Profile），皆出自班巴赫《草圖大師》，頁451–65，仿作則見頁678–722；約翰內斯·內森（Johannes Nathan），〈側臉研究、人物頭像和醜怪頭像〉（Profile Studies, Character Heads, and Grotesques），出自佐爾納，2:366。亦請參見克拉克和培德瑞提，《英國溫莎堡中女王收藏的達文西畫作》，頁84；凱瑟琳·羅西（Katherine Roosevelt Reeve Losee），〈文藝復興時期佛羅倫斯的諷刺與醫藥：達文西畫的醜怪頭像〉（Satire and Medicine in Renaissance Florence: Leonardo da Vinci's Grotesque Drawings），美國大學（American University）2015年碩士論文；宮布利希，〈達文西的分析與排列法：醜怪頭像〉（Leonardo da Vinci's Method of Analysis and Permutation: The Grotesque Heads），出自《阿培列斯的遺產》（The Heritage of Apelles, Cornell, 1976），頁57–75；麥可·夸克斯坦，《相士達文西：理論與繪畫實踐》（Leonardo as a Physiognomist: Theory and Drawing Practice, Primavera, 1994），頁55；麥可·夸克斯坦，〈達文西的醜怪頭像，破除人相學的鑄模〉（Leonardo da Vinci's Grotesque Heads and the Breaking of the Physiognomic Mould），《華堡學院與果道研究所期刊》，54（1991），頁135；瓦瑞娜·佛湘（Varena Forcione），〈達文西的醜怪頭像：原作與仿作〉（Leonardo's Grotesques: Originals and Copies），出自班巴赫《草圖大師》，頁203。

22 原注：《烏比手稿》，13；《筆記／厄瑪·李希特版》，184；喬納森·瓊斯（Jonathan Jones），〈了不起的怪相〉（The Marvellous Ugly Mugs），《衛報》（The Guardian），2002年12月4日；克雷頓，頁11；透納，《發明達文西》，頁158。

醜怪頭像證實達文西的觀察技能為他的想像力提供養料。他會把筆記本吊在腰帶上，然後上街找一群五官特別突出、適合當模特兒的人，邀他們共進晚餐。「坐在他們身邊，」早先幫他寫傳記的洛馬奏說，「達文西會把能想像得到最瘋狂、最荒謬的故事說給他們聽，讓他們哄堂大笑。他會用心觀察他們所有的手勢跟他們的可笑行為，把他們的模樣印在心裡；等他們走了，他回到房間，畫出完美的圖畫。」洛馬奏指出，這也是為了娛樂斯福爾扎宮廷裡的贊助人。繪圖「讓人一看就捧腹大笑，彷彿達文西在晚宴上講的故事打動了他們」！*23

在繪畫專著的筆記裡，達文西建議年輕的藝術家跟他一樣，常在城裡走走，尋找能當模特兒的人，把最有趣的畫進隨身攜帶的筆記本裡：「在小書裡輕輕把他們畫下來，這本小書應該要隨身帶著，」他寫道，「人的姿勢無窮無盡，無法全部記住，所以你應該留著素描圖當成指引。」*24 出外尋找人臉時，達文西有時候會用筆，在室外不適合用筆時，則改用尖筆。他用的紙張先塗了一層磨碎的雞骨、尖筆或白堊粉，有時則用粉狀的礦物上色，再用尖銳的銀針畫出線條。金屬筆尖會氧化塗層，產生銀灰色的線條。他有時也會用粉筆、木炭或鉛。這也很符合他的天性，一直實驗不同的繪圖法。*25

達文西一直想找出臉部特徵和內心情感的關聯，而在路上尋找人臉，並畫出素描，也能幫他實現這個想法。亞里斯多德主張，「我們能從特徵推論出個性，」*26 所以起碼從那時候起，人類就想找到方法，用頭型和臉部特徵來評估內在的人格，這種研究叫作人相學。仰賴經驗的達文西不肯承認這個方法的科學效度，認為人相學就像天文學和鍊金術，不值一提。「虛假的人相學和手相不值得我專心研究，因為毫無真實性可言，這種幻想沒有科學基礎，」他再三強調。

23 原注：《筆記／厄瑪·李希特版》，286。
24 原注：《艾仕手稿》，1:8a；《筆記／保羅·李希特版》，571。
25 原注：卡門·班巴赫，班巴赫《草圖大師》引言，頁12；金恩。
26 原注：亞里斯多德，《分析學前編》（*Prior Analytics*），2:27。

但是，就算他不認為人相學是科學，他仍舊相信面部表情指明了潛在的動機。「臉部的特徵會透露人的個性，他們的邪惡與氣質，」他寫道，「隔開臉頰和嘴唇的特徵，或隔開鼻孔和眼睛凹陷處的特徵，如果特別明顯，表示那人的性情令人愉快、脾氣很好。」他又說，沒有明顯線條的人嚴肅深沉，「面部特徵特別突出的人很殘暴，脾氣不好，不怎麼理性。」他又把眉毛間濃厚的線條歸給壞脾氣，額頭上明顯的線條則代表悔恨，結論說，「用這種方法可以討論很多臉部特徵。」*27

他想了一個竅門來記錄臉部的特徵，以便之後再畫下來。用簡略的畫法來表達 10 種鼻子的簡略畫法（「挺鼻、蒜頭鼻、塌鼻子」）、11 種臉型和其他各種可以分類的特質。如果找到一個想畫的人，他會用這種速記法，回到工作坊後就可以畫出來。但是，畫醜怪頭像的時候，就不需要了，因為很容易記住。「醜怪頭像就不用說了，因為很容易就會記在心裡，」他特別聲明。*28

在達文西的醜怪頭像裡，給人最深刻印象的就是他在 1494 年畫的 5 個人頭（圖 28）。中間是一名老人，鷹鉤鼻和凸出的下巴就像達文西最喜歡的代表性人物，變老的戰士。他戴著橡樹葉的花環，努力維護莊嚴的姿態，但實際上看起來有點憨傻好騙。圍繞他的 4 個人物不是狂笑就是笑得很詭祕。

這幅畫很有可能是達文西畫來搭配滑稽的故事，他在斯福爾扎的宮廷上講述來娛樂大家，但沒有留下筆記。也算幸事，因為我們能自由想像畫的涵義和達文西的用意。達文西約莫同時畫的圖裡有個「貌似哈巴狗的老太婆」，或許這人要跟她結婚，他的朋友則展現出嘲弄和同情。或許這幅畫用誇張的手法顯示人類的特質，例如瘋狂的行為、痴呆和狂妄自大。

這幅畫也有可能要用於宮廷的表演，所以更合理的解釋是搭配敘事。右邊的男人似乎握著中間戴花環那人的手，左邊的人則從他背後對著他的口袋把手伸過去。溫莎堡的策展人馬汀・克雷頓覺得，或許有一個人正在讓別人

27 原注：《烏比手稿》，109v；《達文西論繪畫》，頁147。
28 原注：《烏比手稿》，108v–109r；《筆記／保羅・李希特版》，571–72；《筆記／厄瑪・李希特版》，208。

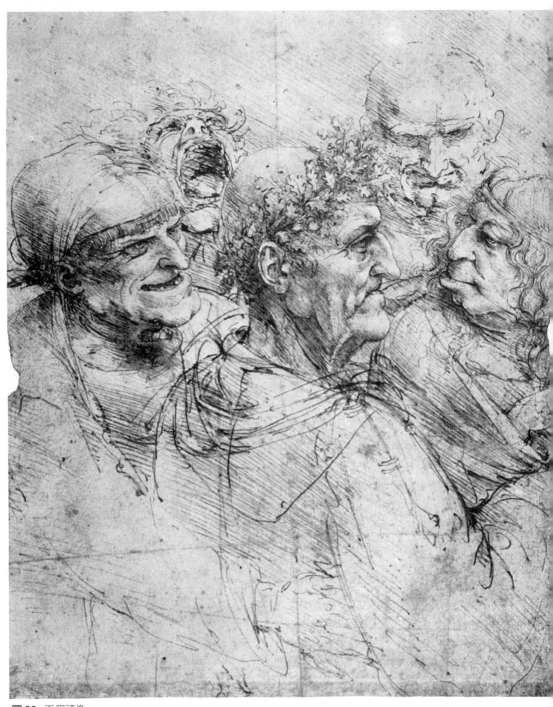

圖 **28**_ 五個頭像。

看他的手相，同時有個吉普賽人在扒他的東西？[*29] 來自巴爾幹半島的吉普賽人在 15 世紀已經遍布歐洲，在米蘭十分擾人，以致 1493 年頒布了法令要驅逐他們。在筆記本裡，達文西列出畫作時，提到了吉普賽人的人像，也記錄他付了 6 索爾迪給算命仙。達文西的作品這麼棒（包括那些有點神祕的），有很多因素，上述一切雖屬推測，卻也是一個因素：他的幻想很有感染力。

文娛消遣

達文西在斯福爾扎宮廷服務時，還有另一個貢獻，就是少許的文學消遣，基本上要大聲朗誦或表演出來。在他的筆記本裡至少有 300 條，形式各有不同：寓言、滑稽故事、預言、玩笑和謎語。這些內容散落在書頁邊緣，或旁邊是沒有關聯的東西，所以我們知道達文西並未計畫集結這些內容，而是在有需要的時候才寫出來提供娛樂。

在文藝復興時期的宮廷裡，口語表演以及朗讀謎語和寓言是很受歡迎的消遣形式。達文西甚至在某些裡面加了舞台指示；在一個很難懂的預言旁邊，他給了指示，表達方法應該「狂亂或狂暴，彷彿有精神病。」[*30] 瓦薩利說，達文西很健談，也很會說故事，這些不重要的娛樂回想起來似乎不怎麼費力，對他來說輕而易舉。他尚未成為名留歷史的偉大天才，因此在擁擠的公爵宮廷裡必須想盡辦法奉承在上位者。[*31]

寓言是簡潔有力的道德故事，主角是有個性的動物或物品。寓言都有共同的主題，尤其是美德和審慎帶來的獎賞，對比貪婪和急促引發的懲罰。雖然有點像伊索寓言，但比較短。大多不特別聰明，甚至不容易理解，反正我

29 原注：這些詮釋反映下列書籍中的想法：坎普《傑作》，頁146；尼修爾，頁263；克雷頓，頁96；《溫莎手稿》，RCIN 912495。

30 原注：《大西洋手稿》，1033r/370r-a。

31 原注：菲洛梅娜・卡里布雷斯（Filomena Calabrese），〈達文西的文學作品：歷史、體裁、哲學〉（Leonardo's Literary Writings: History, Genre, Philosophy），多倫多大學（University of Toronto）2011年博士論文。

們現在也不知道那天晚上在宮廷裡發生了什麼事。比方說，「鼴鼠的眼睛很小，一直住在地底；在黑暗中就能活著，一見到亮光就死了，因為會被別人看見——謊言也是如此。」*32 他在米蘭待了 17 年，也在筆記本裡匆匆寫下 50 多個寓言。相關的還有動物寓言集裡的條目，這本概略有動物的短篇故事，還有根據牠們的特質而寫下的道德訓示。動物寓言在古代和中世紀很流行，印刷機普遍後，也有不少在 1470 年代初期的義大利再版。達文西有一本老普林尼的動物寓言集，另外 3 本則是中世紀的人編纂而成。與這些文集中的故事相比，達文西的作品比較簡練，沒有宗教信仰的虛飾。或許和他為斯福爾扎家族創造的徽章、紋章盾牌和表演有關。「天鵝是白色，毫無斑點，死去時唱出甜美的歌聲，用那首歌結束一生，」有一個寓言這麼說。偶爾，達文西會在寓言後加入道德教導，例如：「月圓的時候，牡蠣大大張開自己的殼，螃蟹探頭一看，便把石頭或海草丟進去，牡蠣就沒辦法把殼閉起來了，就變成螃蟹的食物。開口說出自己祕密的人就會這樣。心存詭詐的人聽到了，他就變成他們的獵物。」*33

第三種文娛活動由達文西在 1490 年代率先提倡。他稱之為「預言」，通常是小謎語或刁鑽的問題。他特別喜歡描述黑暗和毀滅的場景，嘲弄在宮廷裡逗留的先知和末日預言者，然後聲明他說的東西其實跟大災難沒有關聯。例如，有則預言說，「很多人吐了一口氣，太匆忙了，就會什麼都看不見，不久也失去意識，」接著才說，這是在描述「吹滅蠟燭然後上床睡覺」的人。

從很多預言謎語可以看出，達文西很喜歡動物。一則預言說，「無數的將失去幼小的子女，喉嚨也會被割開，」彷彿在描述戰爭和大屠殺的暴行。但已經成為素食者的達文西又說，這則預言指的是人類吃掉的牛羊。另一則預言說，「有翅膀的生物會用羽毛撐起人類，」然後他透露，他指的不是飛

32 原注：《筆記／保羅・李希特版》，1265、1229。
33 原注：《筆記／保羅・李希特版》，1237、1239、1234、1241。

行機器，而是「用來塞床墊的羽毛」。*34 就像演藝界說的，你必須在場，才能明白。

達文西不時在這些文娛活動中加入玩笑和特技，例如短暫的爆炸。「把十磅的白蘭地煮到蒸發，但注意房間要完全封閉，然後把粉末塗料丟進煙霧裡，」他在筆記本裡寫道，「然後拿著點了火的火炬迅速進入房間，火炬會立刻熊熊燃燒。」*35 瓦薩利描述達文西把助手抓來的蜥蜴黏上鬍子和翅膀，放進盒子裡用來嚇朋友。他也把小公牛的腸子「弄得很薄，可以用一隻手握住。然後把一頭固定在另一個房間裡的一對風箱上，等充氣後，腸子會填滿所在的房間，站在裡面的人只好避到角落去。」*36

那時很流行雙關語，達文西常製作出雙關語的視覺版本，例如他在吉內芙拉‧班琪的肖像畫裡畫了一棵杜松。一個玩弄雙關語的方法是在宮廷裡創作密碼、象形文字跟字畫謎，把圖畫排列成一道訊息，等大家解密，達文西則在旁觀看。例如，他畫了穀物穗（義大利文的 grano）和磁石（calamita），意思是「大災難」（英文的 great calamity，義大利文的 gran calimità）。他用一本很大的筆記本，在書頁兩面畫了 150 多個小謎語，畫得很快，彷彿就在觀眾面前畫出來。*37

達文西的筆記本也有奇幻小說的草稿，有時候用信件的形式，描述神祕的國度和冒險。在一個多世紀前，佛羅倫斯作家兼人文學家薄伽丘讓故事大為流行，最出名的就是《十日談》（*The Decameron*），介乎幻想和現實之間。達文西也寫了類似的故事，留下 2 則長篇故事的草稿。

1487 年，在貝內德托‧德伊的送別會上，可能表演了其中一個故事；德伊也是佛羅倫斯人，隸屬米蘭的斯福爾扎宮廷。這個故事寫成一封給德伊的信，他到處旅行，編造出很棒的故事（偶爾也經過潤飾）。壞人是黑皮膚的

34 原注：《筆記／保羅‧李希特版》，1297–312。
35 原注：《筆記／保羅‧李希特版》，649。
36 原注：卡布拉《科學》，頁26。
37 原注：尼修爾，頁219。

巨人，雙眼充血，「臉孔可怕至極」，脅迫北非的居民。「他住在海裡，以鯨魚、巨大海獸和船隻為食，」達文西寫道。那一區的人如螞蟻般對著巨人撲去，可是沒有用。「他搖搖頭，把人甩到空中，跟冰雹一樣。」[*38]

這個故事是早期的例子，達文西這一生會一直回顧同樣的主題：毀滅和洪水的災難場面，吞噬地球上所有的生命。達文西的敘事者被巨人吞下，發現自己在黑暗的空虛中游泳。故事在哀悼中結束，描述這些惡夢般的魔鬼，從陰暗的洞穴裡放出來，達文西一生脫離不了他們的困擾、驅使和妨礙。「我不知道要說什麼或做什麼，不論在哪裡，我都會發現自己一頭游進那巨大的喉嚨，被埋在巨大的肚子裡，埋進了死亡的混亂之中。」

在米蘭的宮廷工作時，達文西寫了另一篇奇妙小說的草稿，也能看出他才情的黑暗面，預兆他在生命末期畫的大洪水和寫的描述。這一個故事寫成一系列的信件，寫信的人是先知兼水工程師，顯然就是達文西本人，寫給「敘利亞的德瓦塔（Devatdar），巴比倫神聖蘇丹王的副官。」[*39] 敘事再一次提到大洪水和毀滅：

　　首先，風的怒氣襲擊我們；然後是高大雪山的雪崩，填滿了山谷，毀滅了一大半的城市。暴風還不滿足，突如其來的大洪水淹沒了城裡低窪的地區。此外，突然下雨了，一場毀滅性的暴雨，水、沙、泥混合了根莖和樹幹；種種東西從空中猛衝而來，落在我們身上。最後是一場大火——不是風引起的，似乎是由3萬個魔鬼攜來——燒光了、毀滅了我們的國家。[*40]

故事展現了他想當水利工程師的幻想。達文西的敘事者講述，敘利亞的

38 原注：《大西洋手稿》，265r、852r；《筆記／厄瑪・李希特版》，253；坎普《傑作》，頁145。

39 原注：包括愛德華・麥克迪在內的幾個評論家推測，達文西可能真的在1480年代去了敘利亞（《筆記／麥克迪版》，388），但沒有證據，看起來可能性也不高。

40 原注：《大西洋手稿》，393v/145v-b；《筆記／厄瑪・李希特版》，252；《筆記／保羅・李希特版》，1336。

暴風雨被收服了，因為他們興建了穿越托魯斯山脈[*41]的巨大排水管。

有些研究達文西的學者詮釋這些作品時，覺得這象徵了他為發瘋所苦；有些人則下結論說他其實去了美洲，也體驗到他描述的大洪水。我覺得比較合理的解釋是，這些故事就像達文西寫的許多怪東西，都是為了在宮廷裡表演。但是，就算只是為了娛樂贊助人，也有更深層的意味，讓我們窺見這位藝術家在扮演藝人時，心理折磨卻在心中不停打轉。[*42]

41 Taurus Mountains，土耳其中南部主要山脈，位於安納托利亞高原邊緣，西起安塔利亞以北的埃伊爾迪爾湖，東抵幼發拉底河和底格里斯河上游地區。
42 原注：《大西洋手稿》，96v/311r；《筆記／麥克迪版》，265；《筆記／保羅‧李希特版》，1354；尼修爾，頁217。

個人生活

外型出色,優雅無比

達文西除了以才智在米蘭出名,好看的外表、健壯的體格與和善的個人風格也眾所周知。「他外型出色,優雅無比,」瓦薩利這麼描述他,「他引人注目,非常英俊,有他在場,最紛擾的靈魂也會得到安慰。」

即使把這位 16 世紀傳記作家熱情的讚譽打個折扣,達文西顯然仍很有魅力和吸引力,也有很多朋友。「他的性格非常可愛,大家都喜歡他,」瓦薩利說,「談話時,他會讓人覺得很愉悅,因此深深吸引人心。」差不多同時代的保羅‧喬維奧曾在米蘭見過達文西,也一樣牢牢記住了他悅人的天性。「他友善、明確而慷慨,容光煥發而優雅,」喬維奧寫道,「他的發明天分令人讚嘆,與美感和優雅有關的問題就要問他了,尤其是慶典活動。」[*1] 這些都成為他廣結善緣的因素。在米蘭與佛羅倫斯幾十位傑出知識分子的書信和文章裡,都常提到達文西是他們很重視且鍾愛的夥伴,包括數學家盧卡‧帕喬利、建築師多納托‧布拉曼帖和詩人皮亞提諾‧皮亞提(Piattino Piatti)。

達文西喜歡五顏六色的衣服,加迪氏說他有時候會穿「玫瑰色外衣,長

I　原注:保羅‧喬維奧,〈達文西的生活〉(A Life of Leonardo),約1527年,出自《筆記╱保羅‧李希特版》,1939年修訂版,1:2。

度只到膝蓋，儘管那時大家都習慣穿長袍。」年紀漸長，他留了一把長鬍子，「長及胸口，經過打理，捲捲的。」

最值得一提的是，大家都知道他樂於分享幸福。「他非常慷慨，所有的朋友不論貧富，他都給予庇護和食物，」瓦薩利說。財富或物質都不是他的目標。在筆記本裡，他責難「什麼都不要、只要物質財富的人，一丁點兒不想追求智慧，但智慧才是心靈的糧食，真正可以仰賴的財富。」[*2]因此，他寧可把時間花在追求智慧上，能賺錢工作的時間就比較少，只賺足夠的錢來支持家中愈來愈多的隨員。「他一無所有，很少工作，但他總雇有傭人跟養馬，」瓦薩利寫道。

馬匹讓他「非常開心，」瓦薩利寫道，其他動物也一樣。「經過販賣鳥禽的地方，他常會用手把鳥兒從籠子裡取出來，付了販售者要求的價格後，就讓鳥兒高飛入空，還給牠們失去的自由。」

因為愛動物，達文西一輩子幾乎都吃素，但是從他的購物單可以看出，他常買肉給家裡其他人吃。「不論為了什麼理由，他連一隻跳蚤都不肯殺害，」一位朋友寫道，「他喜歡穿亞麻的衣服，而不願穿上死去的動物。」一位前往印度的佛羅倫斯旅人記述，當地人「不吃任何有血的東西，也不准別人傷害生物，跟我們的達文西一樣。」[*3]

在預言故事裡，達文西用可怕的文字描述殺死動物以之為食的做法，此外，筆記本裡也有其他攻擊吃肉行為的文字段落。「如果你像你自己說的，是動物之王，」他如此描述人類，「那你為何不幫助其他動物，好讓牠們能給你下一代，來滿足你的口慾？」他說蔬食是「簡單的」食物，鼓勵大家採行。「大自然給我們的簡單食物不夠嗎？不能幫你解飢嗎？如果簡單的食物不能給你滿足，你能不能把這些簡單的食物混合成無窮無盡的組合，來滿足自己呢？」[*4]

2 原注：《大西洋手稿》，119v-a/327v；《筆記／保羅・李希特版》，10。
3 原注：雷斯特，頁2014；尼修爾，頁43。
4 原注：《筆記／保羅・李希特版》，844；《筆記／麥克迪版》，84。

他避開肉食的理由來自從科學衍生的道德觀。達文西發現動物不像植物，因為動物有痛覺。經過研究，他相信這是因為動物能夠移動自己的身體。「大自然讓有移動能力的生物感受得到痛苦，以便保護可能被移動毀滅的部位，」他做出這樣的推測，「植物就不需要痛覺。」[*5]

沙萊

達文西有許多年輕的男性同伴，到目前為止，最重要的就是外號沙萊的小頑皮，1490 年 7 月 22 日來到他家；這年達文西 38 歲。「賈寇摩來與我同住」，這是他在筆記本裡的紀錄。[*6] 陳述簡潔，但奇怪地難懂，為何他不說這名年輕男子成為他的學生或助手。話說回來，他們的關係也難以捉摸到怪異的地步。

吉安・賈寇摩・卡波提（Gian Giacomo Caprotti）那時 10 歲，父親是附近奧倫諾村落裡的貧窮農夫。達文西不久就給他取了個外號「沙萊」，意思是「小魔鬼」，可以說恰如其分。[*7] 虛弱懶散，有著天使般的鬈髮和魔鬼般的微笑，他會出現在達文西的數十幅畫作和筆記本素描裡，在達文西的下半輩子，沙萊幾乎都陪著他。前面說過，瓦薩利說他是個「優雅俊美的年輕人，有達文西最喜歡的細緻鬈髮」。

從 10 歲開始工作的僕人不在少數，但沙萊不只是幫傭。達文西後來偶爾會說他是「我的弟子」，不過那像是亂說；他就是個二流的藝術家，只畫了幾幅原創作品。他更像是達文西的助手、同伴和文書助理，後來可能也變成他的愛人。在達文西的一本筆記本裡，工作坊裡另一名或許對沙萊有敵意的

5　原注：《巴黎手稿》H，60r；《筆記／麥克迪版》，130。

6　原注：《巴黎手稿》C，15b；《筆記／保羅・李希特版》，1458。

7　原注：1494年，達文西提到他的時候，第一次用了沙萊；《巴黎手稿》H，2:16v。這個詞通常翻譯成「小魔鬼」，但也指這個人有點髒，有點邪惡，像個小流氓或小淘氣。這個詞來自托斯坎尼，意思是「魔鬼的肢體」。他的名字義大利文有時候寫成Salaì，在第三個音節上有種音符號，發音就會變成「沙列伊」。這個名字來自路吉・普奇的史詩《摩剛特》（*Il Morgante*），達文西也有這本書；詩裡的名字是沙萊，i 上面沒有重音。

學生畫了粗略的諷刺畫，是個有兩條腿的巨大陰莖，對著一個物體猛戳，上面潦草寫著「沙萊」。

洛馬奏認識達文西的一名學生，他在 1560 年寫了一本《夢之書》（*Book of Dreams*），並未出版，他編了一段古希臘雕塑家菲狄亞斯（Phidias）和達文西的對話，達文西坦承他愛沙萊。菲狄亞斯直率詢問，他們是否有過性行為：「你跟他玩過從後面來的遊戲嗎？佛羅倫斯人最喜歡的遊戲？」

「很多次呢！」達文西興高采烈地回答，「你要知道，他是最好看的年輕人，尤其是在 15 歲左右的歲數，」這或許代表，他們真的有了肉體關係。

「你不覺得可恥嗎？」菲狄亞斯問。

達文西不覺得，或許該說洛馬奏虛構的達文西不覺得。「為什麼可恥？對有價值的人來說，很難找到比那更值得驕傲的理由……要明白，男性之愛純然是價值（virtù）的產物，對友誼有不同感受的男性為此結合，因此他們能從未成熟的年紀來到成年期，變成更堅定的朋友。」*8

沙萊一搬進達文西家，就得到這個外號。「第二天，我找人為他裁了兩件上衣、一雙長統襪和一件皮外套，我準備了一些錢來買這些東西，他把錢偷走了，」達文西留下了這段紀錄，「我無法讓他說實話，但我確定是他偷的。」不過，他開始讓沙萊當他的同伴，一起參加晚宴，表示他不只是手腳不乾淨的助理或學生。他到的第三天，達文西帶他去建築師賈科莫·安德瑞亞（Giacomo Andrea，來自費拉拉）家吃晚餐，他表現得粗魯無禮。「（沙萊）吃了兩人份的晚餐，淘氣卻是四人份，因為他打破了三個調味瓶，打翻了酒，」達文西在筆記本裡寫道。

很少在筆記本裡透露私事的達文西提到沙萊幾十次，通常用一種被激怒的口氣，似乎也暴露出興趣和愛意。其中包括至少 5 次偷東西的紀錄，「在 9 月的第七天，他從跟我同住的馬可那兒偷了價值 22 索爾迪的尖筆。是銀的，

8　原注：培德瑞提《年代》，頁141。

他從馬可的工作坊拿走，馬可找了很久，才發現藏在賈寇摩的箱子裡。」在盧多維科·斯福爾扎和貝翠絲·德埃斯特 1491 年舉行婚禮慶典時，達文西記述，「我在卡雷阿佐·聖塞韋里諾（Galeazzo da San Severino）老爺家裡，安排比武會的節慶，幾名馬夫脫了衣服，要試穿野蠻人的戲服，這是節慶的一環，有人把皮包跟衣服放在床上，賈寇摩就過去，把錢都拿走了。」[*9]

　　類似事件愈來愈多，除了覺得沙萊很有趣，達文西繼續容忍並記錄他罪行的做法也饒富興味。「帕維亞的亞哥斯提諾（Agostino of Pavia）大師給我土耳其的獸皮來做靴子，不到一個月，賈寇摩就偷走了，用 20 索爾迪賣給製鞋匠，他承認他用那些錢買了茴香糖，」又是另一個案例。記帳那幾行用不帶感情的小字，但在某一條旁邊，達文西在空白處用兩倍大的字體，惱怒地潦草寫下：「小偷、騙子、頑強、貪婪。」

　　他們就這麼吵了很多年，1508 年，達文西對助理口述的購物單最後變成「沙萊，我要和平，不要戰爭。不要再鬥了，我投降。」[*10] 然而，達文西在接下來的時間依舊縱容沙萊，給他穿繽紛時髦的衣服，大多是粉紅色，花費（至少有 24 雙花俏的鞋子，一雙很貴的長統襪，上面應該綴了珠寶）也循例記在他的筆記本裡。

老人與年輕人的畫作

　　在沙萊搬進來以前，達文西就開始畫對比圖，一個帶中性美的鬈髮美少年，對著一個線條凹凸不平的老人，就像「主題紙」上那個一樣，下巴凸出，有鷹鉤鼻（**圖 24**），這也變成他一生最常畫的題目。他後來也指示其他人，「在敘事畫中，你要緊密攙和完全相反的東西，因為它們給彼此強烈的對比，

9　原注：《巴黎手稿》C，15b；《筆記／保羅·李希特版》，1458；《筆記／厄瑪·李希特版》，291。

10　原注：《大西洋手稿》，663v/244r；培德瑞提《年代》，頁64；《筆記／厄瑪·李希特版》，290、291；布蘭利，頁223, 228；尼修爾，頁276。

尤其是並列的時候。因此，把醜的放在美的旁邊，大的放在小的旁邊，老的放在年輕的旁邊。」*11

　　這種配對是他從老師維洛及歐那邊學到的中心思想，維洛及歐擅長畫剛健的老戰士和美少年，達文西則在素描簿裡讓兩者面對面，變成常見的題材。肯尼斯・克拉克描述這個組合的時候說：

　　這種作品最典型的就是禿頂、鬍子刮得很乾淨的人，皺著眉頭，令人畏懼，鼻子和下巴形成胡桃鉗的樣子，有時候用漫畫的形式，但更常變成完美的典範。他特別突出的五官象徵達文西的活力和決心，因此他成為另一個側臉的配對，而另一個側臉在達文西筆下帶有同等的畫技——陰陽兼具的青春。事實上，這兩個側臉是達文西潛意識裡的兩個符號，手上畫出兩個圖像，心思則飄盪在剛健與柔美之間，象徵達文西本性的兩面。*12

　　達文西最早的成對側臉出現在 1478 年的筆記本上，他那時仍在佛羅倫斯（圖 29）。老人的鼻子又尖又長，往下彎曲，上唇凹陷，凸出的誇張下巴則往上彎曲，形成達文西常畫的胡桃鉗臉型。一頭波浪鬈髮暗示達文西的漫畫畫的可能是他年老的模樣。面對著他的側臉只用了簡單的幾筆，是個五官不明的修長男孩，無精打采地往上看，脖子稍稍扭曲，身體略彎。虛軟而孩子氣的人物讓人想起維洛及歐的大衛像（模特兒可能就是達文西），看似達文西或許在有意無意間，畫出容貌酷似自己年少時期的模樣，並列孩子氣與男子氣概的兩面。這些對立也暗示了伴侶關係。在 1478 年的這一頁上，達文西寫了「佛羅倫斯的費歐拉凡帝・多門尼克是我最鍾愛的朋友，彷彿他是我的……」*13

11 原注：約翰・賈頓（John Garton），〈達文西早期在1478年畫的醜怪頭像〉（Leonardo's Early Grotesque Head of 1478），出自菲奧拉尼與金姆；《筆記／厄瑪・李希特版》，289；《達文西論繪畫》，頁220；《烏比手稿》，61r-v；真斯・拉思（Jens Thus），《達文西和維洛及歐在佛羅倫斯的日子》（*The Florentine Years of Leonardo and Verrocchio*, Jenkins, 1913）。
12 原注：克拉克，頁121。
13 原注：佛羅倫斯烏菲茲美術館，編號446E；《筆記／保羅・李希特版》，1383。

圖 29_ 胡桃鉗側臉的男人與年輕人，1478 年。

圖 30_ 老人和應該是沙萊的年輕人，1490 年代。

　　1490 年，沙萊搬進他家後，達文西的塗鴉和繪圖就開始出現一個男孩，更虛軟、更圓滾，有一點撩人的感覺。這個角色可以假設就是沙萊，隨著時間過去也日漸成熟。一個很好的例子是達文西在 1490 年代畫的長下巴男人，面對著年輕的男孩（**圖 30**）。跟 1478 年的版本相比，這裡的年輕男孩有豐厚的鬈髮，如洪水般從頭上落到他修長的脖子上。眼睛很大，但眼神空洞。下巴肥厚。飽滿的嘴唇再看一眼，能看到蒙娜麗莎的微笑，只是更淘氣。他看似天使，又像魔鬼。老人的手臂伸到年輕人的肩上，但前臂和軀幹留白，彷彿兩具身體合併在一起。達文西那時才 40 多歲，老人應該不是他的自畫像，但老人似乎也是他多年來常畫的諷刺畫，傳達出他面對老去的情緒。[14]

　　在一生的事業中，達文西會反覆帶著愛意畫出沙萊。我們看他慢慢長大，在每個階段仍保持

14 原注：培德瑞提《年代》，頁140。

圖 31_ 沙萊，約 1504 年。

圖 32_ 約 1504 年。

圖 33_ 約 1510 年。

圖 34_ 約 1517 年。

那種柔和的肉感。沙萊 20 多歲的時候，達文西用紅色粉筆和墨水筆畫他的裸像（圖 31）。他的嘴唇和下巴仍感覺很孩子氣，一頭茂密的鬈髮，但身體和稍微打開的手臂展現出的肌肉組織，之後我們會在維特魯威人身上看到，也會出現在一些解剖畫裡。另一幅全身的裸像則是背面，他的手臂和雙腿也略微打開，體型強壯，只有一點點圓滾的感覺（圖 32）。

過了幾年，約莫 1510 年，達文西又用粉筆畫了沙萊的側臉，這次對著我們的右邊（圖 33）。特徵都一樣，包括天鵝般的脖子、多肉的下巴和呆滯的眼神，但他現在被描繪成老了一點的樣子，但在記憶裡仍帶著孩子氣。他的上唇飽滿隆起，下唇柔軟後縮，又構成那種邪惡微笑的模樣。

即使到了生命的最後幾年，達文西似乎仍忘不了沙萊的形象。在大約 1517 年的畫作中，他用淡淡的筆觸畫出他記憶中年輕的沙萊側面圖（圖 34）。他沉重的眼睛依然很撩人，眼神有點空洞，依然有一頭緻密的鬈髮，正如瓦薩利所說，是「達文西最喜歡的」。[15]

達文西這些老人和年輕人面對面的畫作顯然都可以追溯到一幅給人強烈感受的寓言畫，他用人形呈現愉悅與痛苦（圖 35）。代表愉悅的年輕人物形似沙萊。他站著，與代表痛苦的老人背對背糾纏在一起。他們的身體合併在一起，手臂互纏。「愉悅和痛苦以雙胞胎的模樣出現，」達文西在畫上寫道，「因為兩者一定要一起出現。」

達文西的寓言畫通常有符號和雙關語。痛苦站在泥土上，愉悅則站在金子上。痛苦丟下帶著尖刺的小球，叫作 tribolo，暗指 tribolatione 這個詞，「苦難」的意思。愉悅丟下硬幣，拿著一根蘆葦。達文西解釋為什麼蘆葦會召來「邪惡的愉悅」，也就是痛苦的源頭：「愉悅的右手拿著一根蘆葦，無用且無力，造成的傷口也中了毒。在托斯卡尼，蘆葦用來塞在床墊裡，在這裡表示會帶來空虛的夢境。」

15 原注：《溫莎手稿》，RCIN 912557、912554、912594、912596。

圖 35_ 愉悅和痛苦的寓言畫。

　　「空虛夢境」的概念似乎也包括性幻想，接著他又哀嘆這種夢會讓人分心，無法工作。「浪費掉許多寶貴的時間，享受到空虛的愉悅，」他如此描述一張床，「頭腦想像著不可能的事情，身體享受這些愉悅，通常就是人生失敗的起因。」這是否意味著，達文西相信他在床上放縱自己享受的空虛愉悅（或只是想像）就是害他失敗的因素？愉悅拿著一根像陰莖的「無用」蘆葦，他在敘述這根蘆葦時警告，「如果你要愉悅，要知道他背後那個會給你磨難與後悔。」*16

16 原注：達文西，〈愉悅和痛苦的寓言畫〉（Allegorical Drawing of Pleasure and Pain），約1480年，牛津大學基督教堂學院的圖像畫廊；《筆記／保羅‧李希特版》，676；尼修爾，頁204。

維特魯威人

米蘭大教堂的燈塔

1487 年，米蘭的政權在徵求蓋**燈塔**（tiburio）的想法，要蓋在大教堂頂上，達文西抓住機會，確立自己的建築師資格。那年，他完成了理想城市的計畫，但無人問津。設計燈塔的競賽正是一個機會，證明他能做更實用的事。

米蘭的大教堂（**圖 36**）已經有一世紀的歷史，但屋頂上在中殿和側翼交會處仍沒有傳統的燈塔。之前有幾位建築師已經被這項挑戰擊敗，因為要配合建築物的哥德式風格，並克服十字交叉處的結構弱點。起碼有 9 位建築師參加了 1487 年的競賽，基本上同心協力，分享想法，來挑戰這項工作。[*1]

義大利在文藝復興時期出了許多跨領域的藝術家兼工程師兼建築師，就像布魯涅內斯基和阿伯提，燈塔企劃也讓達文西有機會跟最傑出的兩位專家多納托・布拉曼帖與弗朗切斯科・迪喬治歐合作。他們跟他變成好朋友，合作提出很有意思的教堂設計。更重要的是，根據某位古羅馬建築師的著作，

1　原注：法蘭西絲・佛格森（Frances Ferguson），〈達文西與米蘭大教堂的燈塔〉（Leonardo da Vinci and the Tiburio of the Milan Cathedral），出自克萊爾・法拉戈編著，《達文西15世紀前的事業和企劃概覽》（*An Overview of Leonardo's Career and Projects until c. 1500*, Taylor & Francis, 1999），頁389；理查・斯科菲爾德，〈阿瑪迪奧、布拉曼帖與達文西，以及米蘭大教堂的燈塔〉（Amadeo, Bramante, and Leonardo and the Tiburio of Milan Cathedral），《達文西研究期刊》，2（1989），頁68。

圖 36_ 有燈塔的米蘭大教堂。

他們畫出一組圖，想要協調人的比例與教堂的比例，投入的努力到最高點的時候，達文西畫出代表性的畫作，象徵人與宇宙之間的和諧關係。

　　一開始，布拉曼帖負責審核燈塔的投稿。他比達文西年長 8 歲，出身烏爾比諾（Urbino）附近農家，胸懷大志。他在 1470 年代早期移居米蘭，想要出名，他要自己擔任的角色涵括藝人與工程師。跟達文西一樣，他進入斯福爾扎宮廷時，擔任慶典活動和表演的演出者。他也寫了機智的詩句、貢獻聰明的謎語，偶爾會彈里拉琴或魯特琴為表演伴奏。

　　達文西的寓言故事和預言有些跟布拉曼帖的互補，到了 1480 年代晚期，他們一起為斯福爾扎娛樂產業的特殊場合和其他宣洩情感的表演創作幻想曲。兩人都展現出耀眼的才華，但仍成為好友。在筆記本裡，達文西親暱地稱他「多尼諾」（Donnino），布拉曼帖則把關於羅馬古代的詩集獻給達文西，

説他是「真摯、寶貴、可愛的夥伴」。[2]

　　跟達文西結交幾年後，[3]布拉曼帖畫了一幅壁畫，上面有兩位古代哲學家，赫拉克利特（Heraclitus）和德謨克利特（Democritus）（圖37）。我們知道赫拉克利特總覺得人類的景況很有趣，面帶微笑，而德謨克利特在哭泣。赫拉克利特臉圓圓的，頭髮稀疏，看似布拉曼帖的自畫像，德謨克利特的肖像則神似達文西。他一頭豐沛滑順的鬈髮，玫瑰色的外衣，凸出的眉毛和下巴，面前的手抄本上則有從右到左的倒寫文字。我們可以想像，鬍鬚刮得乾乾淨淨的達文西，外貌正值巔峰狀態。

　　布拉曼帖後來不當藝人，改當家臣，在斯福爾扎宮廷擔任藝術家兼工程師與建築師，也幫達文西定型和鋪路。在1480年代中期，跟達文西共事時，布拉曼帖設計出類似半圓壁龕的構造，作為唱詩班的空間，在米蘭聖沙弟樂聖母堂（Milan's Church of Santa Maria presso San Satiro）的祭壇後面，展現出他結合藝術和建築的天分。因為空間很擁擠，沒有地方做完整的半圓壁龕，布拉曼帖用愈來愈多文藝復興時期畫家採行的透視法，設計出視覺陷阱，這是一種畫出來的視覺幻象，讓空間看似更深。

　　短短幾年間，他跟達文西會合作類似的工程與透視技藝，盧多維科·斯福爾扎委託布拉曼帖改建聖瑪利亞感恩修道院，要增加一間晚宴廳，達文西則受雇在牆上畫「最後的晚餐」。布拉曼帖和達文西都喜歡嚴格對稱的教堂設計。因此，他們偏好類似神殿的平面圖，加上重疊的正方形、圓形和其他規則的幾何圖形，在達文西許多幅教堂的素描圖裡都可以看到（圖38）。

　　1487年9月，布拉曼帖提出對燈塔設計的書面意見。有個問題是燈塔要

2　原注：路得維希·海登萊希（Ludwig Heydenreich），〈達文西與布拉曼帖：建築天才〉（Leonardo and Bramante: Genius in Architecture），出自歐邁力，頁125；金恩，頁129；《筆記／保羅·李希特版》，1427；卡洛·培德瑞提，〈達文西與布拉曼帖的關係：新發現的證據〉（Newly Discovered Evidence of Leonardo's Association with Bramante），《建築史學家協會期刊》（Journal of the Society of Architectural Historians），32（1973），頁224。尼修爾，頁309，討論詩作其他可能的作者。

3　原注：布拉曼帖的作品日期眾説紛紜，但2015年舉辦的米蘭展示會具有權威性，認定日期是1486-1487（米蘭目錄，423）。

有四邊還是八邊，四邊可以更穩定地固定在屋頂的支撐梁上。「我堅持正方形比八邊形更穩固，也更好，因為更能搭配原本的建築物，」他做出結論。

1487 年 7 月到 9 月，達文西為這個企劃做的工作收了 6 筆款項，在布拉曼帖寫評論時，兩人可能也交換過意見。在一份報告中，達文西提出哲學講述，引用他最喜歡的類比，也就是人體和建築物。「藥物用得好，能讓病人恢復健康，醫生如果了解人的本質，就能好好用藥，」他寫道，「這也是生病的大教堂需要的——需要醫生建築師，了解建築物的本質，以及正確構造的基本定律。」[4]

他的筆記本有很多頁畫滿、寫滿了建築物結構軟弱的理由，也率先有系統地研究牆壁裂縫的起源。「把新的牆連上舊的牆，會導致垂直的裂縫，」他寫道，「因為凹陷處無法承受新牆的重量，就一定會裂開。」[5] 為了支撐米蘭大教堂不穩定的地方，達文西發明了一種扶壁系統，讓他建議建造燈塔的那一處能保持穩定，這位堅信實驗的人設計了簡單的測試，證明其中的道理：

實驗證明，放在拱門上的重物並不會把重量完全放在柱子上；相反地，放在拱門上的物體愈重，拱門傳給柱子的重量愈少：讓人站在井道中間的稱重裝置上，讓他用手腳撐著井壁。你會發現他在磅秤上的重量變少了。如果你把重量放在他的肩膀上，可以看到，重量愈重，他伸展手腳壓在井壁上的力量愈強，在磅秤上的重量就愈輕。[6]

達文西雇用一名木匠的助手來幫忙，為他設計的燈塔做出木頭模型，因此在 1488 年初連續收到好幾筆費用。他的燈塔並不試圖融合教堂的哥德式設計和華麗的外表。他寧可展現出他與生俱來對佛羅倫斯主座教堂的喜愛；他

4 原注：《大西洋手稿》，270r/730r；《筆記／厄瑪·李希特版》，282；尼修爾，頁223。
5 原注：《阿倫德爾手稿》，158a；《筆記／保羅·李希特版》，773。
6 原注：《巴黎手稿》B，27r；《筆記／保羅·李希特版》，788；尼修爾，頁222。

圖 37_ 布拉曼帖的赫拉克利特和德謨克利特，達文西在左側。

圖 38_ 教堂圖。

畫了很多托斯坎尼風格的穹頂，靈感應該來自布魯涅內斯基的圓頂，而不是米蘭大教堂的哥德式飛扶壁。他最具巧思的提議則是造出雙層殼體的圓頂，類似布魯涅內斯基的成果。外面是四邊，符合布拉曼帖的建議，但裡面則是八邊形。[7]

邀來弗朗切斯科‧迪喬治歐

米蘭當局收到布拉曼帖的意見，以及達文西和其他建築師的提案，覺得相當困惑，不知道該怎麼辦，於是在 1490 年 4 月召開會議，把所有人都找來。結果決定還要邀請另一位專家，來自西恩納（Siena）的弗朗切斯科‧迪喬治歐。[8]

迪喬治歐比達文西年長 13 歲，也是一位能結合藝術、工程學和建築學的工匠。他一開始時是畫家，年輕時到烏爾比諾當建築師，回到西恩納經營地下溝渠系統，閒暇時則從事雕塑；他也對軍事武器和防禦工事有興趣。換句話說，他是西恩納的達文西。

迪喬治歐跟達文西一樣，帶著口袋大小的筆記本記下設計想法，他在 1475 年開始收集建築專著的素材，希望能繼承阿伯提的著作。迪喬治歐不用拉丁文，而是未經潤飾的義大利文，想寫出建築工人的手冊，而非學術作

7 原注：《大西洋手稿》，310 r-b/850r；海登萊希，〈達文西與布拉曼帖〉，頁139；斯科菲爾德，〈阿瑪迪奧、布拉曼帖與達文西，以及米蘭大教堂的燈塔〉，頁68；斯科菲爾德，〈達文西的米蘭建築〉，頁111；尚‧紀堯姆（Jean Guillaume），〈達文西與布拉曼帖：15世紀末在米蘭的協會工作〉（Léonard et Bramante L'emploi des ordres à Milan à la fin du XV e siècle），《倫巴底藝術》（Arte Lombarda），86–87（1988），頁101；卡洛‧培德瑞提，《建築師達文西》（Leonardo Architect, Rizzoli, 1985），頁42；法蘭切司科‧迪泰奧多羅（Francesco P. Di Teodoro），〈達文西：巴黎手稿B中神聖建築物的繪圖比例〉（Leonardo da Vinci: The Proportions of the Drawings of Sacred Buildings in Ms. B），《建築史》（Architectural Histories），3.1（2015），頁1。

8 原注：亞倫‧威勒（Allen Weller），《弗朗切斯科‧迪喬治歐》（Francesco di Giorgio, University of Chicago, 1943），頁366；皮耶特羅‧馬拉尼，〈達文西、弗朗切斯科‧迪喬治歐與米蘭主座教堂的燈塔〉（Leonardo, Francesco di Giorgio e il tiburio del Duomo di Milano），《倫巴底藝術》（Arte Lombarda），62.2（1982），頁81；帕里‧拉伊（Pari Rahi），《藝術與性情：弗朗切斯科‧迪喬治歐畫作中體現的想像力》（Ars et Ingenium: The Embodiment of Imagination in Francesco di Giorgio Martini's Drawings, Routledge, 2015），頁45。

品。他希望設計的根基有數學也有藝術。他的想法多元，就像達文西筆記本裡記的一樣。他的筆記本裡畫了機械裝置、神殿外型的教堂、武器、泵浦、起重機、都會設計和構築了堡壘的城堡，也有相關的討論。就教堂的設計而言，他的想法很像達文西和布拉曼帖，都偏好對稱的希臘式十字內部，重點是中殿和十字翼部的長度相同。

米蘭的公爵宮廷送出正式的文化外交要求給西恩納的地方議會，描述燈塔計畫的重要性，希望迪喬治歐獲准過來幫忙。回應是很不情願的默許。西恩納的督導強調他在米蘭要盡速完成工作，因為他在西恩納有很多未完成工作。6 月初，迪喬治歐就到了米蘭，製作燈塔的新模型。

在同一個月，米蘭人辦了一場大會議，盧多維科・斯福爾扎和大教堂的代表都出席了。檢驗過三個替代方案後，他們接受了迪喬治歐的建議，選了當地兩位曾經參與競賽的建築師兼工程師。結果是華麗的八邊形哥德風格燈塔（**圖 36**）。完全不像達文西更優雅、更有佛羅倫斯風味的手法，他也就此退出。

但達文西對教堂設計依然很有興趣，也畫了 70 多幅漂亮的圓頂和理想化的教堂內部圖，那時他也在研究形狀的轉換，以及化圓為方的方法。在他最有趣的教堂設計裡，平面圖上的圓形嵌在正方形裡，形成各式各樣的形狀，祭壇則在中間，用意在喚醒人和世界之間的和諧關係。[*9]

跟迪喬治歐前往帕維亞

1490 年 6 月，達文西和弗朗切斯科・迪喬治歐合作處理米蘭大教堂的燈塔計畫時，他們去了一趟帕維亞，這座小鎮離米蘭 25 英里，也在蓋新的大教堂（**圖 39**）。帕維亞當局聽說達文西和迪喬治歐在米蘭進行的工作，要求盧

9　原注：泰奧多羅，〈達文西：巴黎手稿B中神聖建築物的繪圖比例〉，頁9。

多維科‧斯福爾扎派他們來當顧問。盧多維科寫信給他的書記，「本城大教堂的建築督導要求我們同意提供米蘭大教堂建築督導所雇用的那個西恩納工程師。」他指的是迪喬治歐，顯然他不記得他的名字。在後記中，他補充應該也要派遣「佛羅倫斯人達文西大師」。

盧多維科的書記回覆，等迪喬治歐處理了燈塔的初步報告，就可以在 8 天內離開米蘭。「佛羅倫斯人達文西大師，」他補充，「去問他的時候，他都有空。」看來達文西很想跟迪喬治歐一起出行。「如果你派了西恩納的工程師，他也會來，」書記說。帕維亞當局的報銷帳目列出 6 月 21 日的旅社費用：「帕維亞薩拉瑟諾的主人是喬凡尼‧亞哥斯提諾‧貝納瑞，付給他為西恩納的迪喬治歐大師和佛羅倫斯的達文西大師所產生的費用，除了兩位工程師，還有他們的同僚、隨員和馬匹，他們受召來為建築物提供意見。」[*10]

他們在米蘭的朋友與同事多納托‧布拉曼帖，幾年前已經為帕維亞想蓋的大教堂設計提供建議。和米蘭大教堂相反，最終的企劃確定不走哥德風，比較符合達文西的喜好。這座教堂的正面很簡單，內部設計非常對稱，符合希臘的十字架配置，中殿和十字翼部的長度相同。結果均衡優雅，幾何圖形的比例相等。就像布拉曼帖設計的教堂，以及達文西在筆記本裡素描的教堂，尤其是梵蒂岡的聖彼得大教堂（Saint Peter's Basilica），平面圖上有圓形和正方形，形成非常和諧且均衡的區域。[*11]

迪喬治歐那時在審閱他的建築專著草稿，在旅途中也跟達文西討論。達文西最後也會得到一本，書中有大量插圖。他們也討論了另一本更珍貴的書。在帕維亞城堡藏書千冊的維斯孔蒂圖書室，有一本美麗的手抄本，是維特魯威的建築論述，他是西元前 1 世紀的羅馬軍官和工程師。多年來，迪喬治歐一直在努力整理維特魯威的翻譯，要從拉丁文翻譯成義大利文。維特魯

10 原注：雷斯特，頁2、207；海登萊希，〈達文西與布拉曼帖〉，頁135。
11 原注：路得維希‧海茲萊希和保羅‧戴維斯（Paul Davies），《15-16世紀的義大利建築》（*Architecture in Italy, 1400–1500*, Yale, 1974），頁110。

威的手稿抄本經過幾個世紀，有不少變化，迪喬治歐想研讀 14 世紀留存在帕維亞的版本。達文西也有同樣的念頭。[*12]

維特魯威

維特魯威（Marcus Vitruvius Pollio）約生於西元前 80 年，在凱撒麾下的羅馬軍隊服役，專精於火砲機械的設計和建造。服役時他曾到過今日的西班牙和法國，最遠到過北非。維特魯威後來成為建築師，在義大利的法諾鎮（Fano）蓋了一座神殿，目前已經不存在了。他最重要的作品是一本書，古典時代唯一留存的建築書籍：《建築書》，今日則稱為《建築十書》（*The Ten Books on Architecture*）。[*13]

經過多個黑暗世紀，維特魯威的作品已為人遺忘，但在 15 世紀初，義大利文學家布拉喬利尼（Poggio Bracciolini）率先挖掘和收集許多古典作品，包括盧克萊修（Lucretius）的史詩《物性論》（*On the Nature of Things*）及西塞羅（Cicero）的演說詞，也有維特魯威的作品。布拉喬利尼在瑞士的修道院發現了維特魯威的著作，是 8 世紀的版本，便送回佛羅倫斯。這本書在佛羅倫斯開展了重新出土的古典作品，醞釀出文藝復興時代。布魯涅內斯基年輕時曾前往羅馬測量和研究古典建築的遺跡，就以這本書為參考，阿伯提在他的建築著述裡也經常引用。1480 年代晚期，義大利新開的一家印刷店出版了拉丁文版本，達文西在筆記本裡寫道，「去文具店問維特魯威的書。」[*14]

維特魯威的作品這麼吸引達文西和迪喬治歐，是因為書中具體表達的比擬可追溯到柏拉圖和古代的思想家，也是界定文藝復興時期人文主義的比喻：

12 原注：雷斯特，頁11。
13 原注：印德拉‧麥克尤恩（Indra Kagis McEwen），《維特魯威：書寫建築本體》（*Vitruvius: Writing the Body of Architecture*, MIT Press, 2004）；維特魯威，《建築十書》，莫里斯‧摩根（Morris Hicky Morgan）翻譯（Harvard, 1914）。
14 原注：《巴黎手稿》F，0；《筆記／保羅‧李希特版》，1471。

圖 39_ 帕維亞大教堂。

人的小宇宙和地球的大宇宙之間的關係。

　　迪喬治歐正在撰寫的專著以這個比擬為基礎。在第 5 章的前言裡，他寫了這句話：「所有的藝術和世界上所有的規則都衍生自構成良好、比例勻稱的人體，人，稱為小宇宙，本身含有全世界的整體美。」*15 達文西在他的藝

15 原注：伊莉莎白·麥瑞爾（Elizabeth Mays Merrill），〈條約的教材〉（The Trattato as Textbook），《建築史》，1（2013）；雷斯特，頁290；基爾《要素》，頁22；坎普《達文西》，頁115；芬伯格，《年輕的達文西》，頁696；沃爾特·克魯夫特（Walter Kruft），《建築理論史》（*History of Architectural Theory*, Princeton, 1994），頁57。

術和科學裡，也極為擁戴這個比擬。大約在這時，他寫了一句話，大家都聽過，「古人稱人是小世界，這個說法當然很恰當，因為他的身體就可以比擬成世界。」*16

維特魯威把這個比喻運用到神殿設計上，規定配置必須反映人體的比例，彷彿身體躺在平面圖的幾何形狀上。「神殿的設計要根據對稱，」他在第三本書的開頭說，「每個部位的關係都要精確，就像一個外型良好的人。」*17

維特魯威詳細描述這個「外型良好的人」有什麼比例，這些比例也就是設計神殿的根據。一開始他說，從下巴到額頭最上面的距離應該是身高的十分之一，然後再提出不少類似的批注。「腳的長度是身高的六分之一；前臂是四分之一；胸部的寬度也是四分之一。其他部位也有自己的對稱比例，古代知名的畫家和雕塑家用這些比例，就能達成偉大和無盡的聲望。」

維特魯威的人體比例描述也給了達文西靈感，他在 1489 年正好開始研究解剖學，要彙集類似的尺寸。維特魯威對人體比例的信念可以比擬成策劃周密的神殿，以及世界的大宇宙，這個信念更進一步，變成達文西世界觀的中心。

細細描述人體比例後，維特魯威用容易記憶的形象，說明怎麼把一個人放在一個圓形和一個正方形裡，判定教堂的理想比例：

在神殿裡，不同部位與整體的對稱關係要協調。在人體上，中心點是肚臍。如果人平躺在地上，手腳張開，把指南針對準他的肚臍，他的手指和腳趾會碰到剛才說的那個圓的圓周。正如人體會產生圓形的輪廓，也可以在上面找到正方形。如果測量腳跟到頭頂的距離，把尺寸跟張開的手臂比較，寬度應該跟身高一樣，而完美的正方形也是長寬相等。*18

16 原注：《巴黎手稿》A, 55v；《筆記／保羅・李希特版》，929。
17 原注：維特魯威，《建築十書》第3卷第1段；摩根翻譯版，頁96。
18 原注：維特魯威，《建築十書》第3卷第3段；摩根翻譯版，頁97。

這個形象充滿力量。但就我們所知，維特魯威寫出他的描述後，在 15 世紀並沒有人照著他的說法認真畫出正確的圖像。到了 1490 年，達文西跟朋友開始依照描述在教堂和宇宙間畫出一個四肢呈大字型的人。

迪喬治歐畫了至少 3 幅，要放在他的著述和維特魯威的翻譯版本裡。有一張的人體感覺溫柔而夢幻，在圓形和正方形裡面（**圖 40**）。只是示意圖，不是精確的繪圖。圓形、方形和人體都不想表現比例，只是隨意畫出。迪喬治歐的另外兩幅畫（**圖 41 和 42**）描繪的人形比例更審慎，周圍的圓形和方形構成教堂平面圖的形狀。這三幅都不是值得注意的藝術品，但讓我們看到迪喬治歐和達文西 1490 年前往帕維亞的時候，他們都迷上了維特魯威想到的形象。

與賈科莫・安德瑞亞共進晚餐

大約在同時，達文西的另一名好友按著維特魯威的描述畫了一幅畫。盧多維科在米蘭宮廷召集了一群建築師與工程師來合作，賈科莫・安德瑞亞也是其中一員。宮廷裡的數學家盧卡・帕喬利也是達文西的好友，在著作《論黃金比例》（*On Divine Proportion*）的某一版題詞中列出宮廷裡的優秀成員。對達文西致意後，帕喬利說，「還有費拉拉的賈科莫・安德瑞亞，跟達文西如兄弟般親密，也認真學習維特魯威的創作。」[19]

前面已經提過賈科莫・安德瑞亞。10 歲的小頑皮沙萊成為達文西的助手後，過了兩天就去他家參加晚宴，沙萊「吃了兩人份的晚餐，淘氣卻是四人份」，打破了 3 個調味瓶，打翻了酒。[20] 晚宴在 1490 年 7 月 24 日舉行，達文西跟迪喬治歐則在 4 個星期前從帕維亞返回。這場具有歷史意義的無價晚宴會讓你渴望能搭乘時光機回去，親眼見證當時的情景。沙萊的滑稽行為並未擾亂他們的對話，他們顯然在討論達文西和迪喬治歐在大學裡看到的維特魯威手稿。

19 原注：雷斯特，頁201。
20 原注：《巴黎手稿》C，15b；《筆記／保羅・李希特版》，1458。

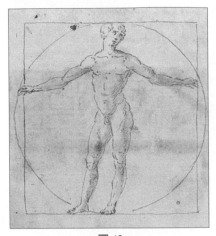

圖 40

圖 42

圖 41

弗朗切斯科‧迪喬治歐畫的維特魯威人。

安德瑞亞決定自己畫畫看維特魯威的想法，可以想像他一定跟達文西在晚宴上討論這件事，希望沙萊不會把酒倒在他們的素描上。安德瑞亞畫了很簡單的版本，雙臂張開的男人在圓形和方形裡（**圖 43**）。圓形和正方形顯然有不同的中心；圓形比正方形高，因此男人的肚臍在圓心上，生殖器則是正方形的中心，就像維特魯威建議的一樣。男人的手臂像基督一樣往兩邊張開，雙腳併攏。

9 年後，法國軍隊占領米蘭，安德瑞亞慘遭殺害，被野蠻地分成 4 塊。不

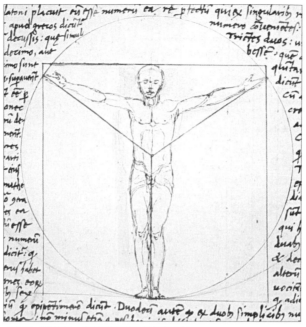

圖 43_賈科莫・安德瑞亞畫的維特魯威人。

久之後，達文西會去找他的維特魯威手稿版本。「住在大熊客棧附近的文森佐・阿里普蘭多老爺手上有賈科莫・安德瑞亞的維特魯威，」他在筆記本裡這麼宣稱。*21

　　1980 年代，安德瑞亞的畫作重見天日。建築史學家克勞迪歐・斯卡比（Claudio Sgarbi）在義大利費拉拉的檔案庫裡發現維特魯威的卷冊，上面有不少插畫。*22 他判斷那份手稿是安德瑞亞整理的。裡面有 127 幅插畫，其中就有安德瑞亞畫的維特魯威人。

21 原注：《巴黎手稿》K，3:29b；《筆記／保羅・李希特版》，1501。
22 原注：克勞迪歐・斯卡比，〈新發現的維特魯威圖像全集〉（A Newly Discovered Corpus of Vitruvian Images），《人類學與美學》，23（1993年春季），頁31–51；克勞迪歐・斯卡比，〈費拉拉人的維特魯威：幾乎看不見的細節與作者──費拉拉的賈科莫・安德瑞亞〉（Il Vitruvio Ferrarese, alcuni dettagli quasi invisibili e un autore──Giacomo Andrea da Ferrara），出自皮耶爾・葛侯（Pierre Gros）編著，《喬凡尼・喬宮多》（Giovanni Giocondo, Marsilio, 2014），頁121；克勞迪歐・斯卡比，〈達文西理想人類的起源〉（All'origine dell'Uomo Ideale di Leonardo），《繪圖期刊》（Disegnarecon），9（2012年6月），頁177；理查・斯科菲爾德，〈達文西和維特魯威〉（Notes on Leonardo and Vitruvius），出自摩法特與塔格拉甘巴，頁129；托比・雷斯特，〈另一個維特魯威人？〉（The Other Vitruvian Man?），《史密森博物館》期刊，2012年2月。

達文西的版本

達文西畫的《維特魯威人》跟另外兩位朋友弗朗切斯科·迪喬治歐和賈科莫·安德瑞亞同時間畫的有兩個重要差異。就科學精確度和藝術特性而言，達文西的作品進入完全不同的領域（**圖 44**）。

這幅畫很少展示出來，因為過度暴露在光線中會導致褪色，因此放在威尼斯學院美術館 4 樓上鎖的房間裡。策展人拿出來，放在我面前的桌上，達文西的金屬筆尖留下的刻痕與圓規刺穿的 12 個洞讓我很感動。看到 5 個世紀前的大師手澤，感覺很奇怪，也好像跟他很親近。

達文西的作品跟朋友的不一樣，可說是無懈可擊。他的線條沒有不完整，沒有猶豫。他用尖筆在紙上充滿自信地刻下線條，彷彿在刻版。他早已細心規劃好這幅畫，確切知道自己在做什麼。

在開始前，他已經決定圓形要壓在正方形的底部，但會延伸得更高更寬。他用圓規和三角尺畫出圓形和正方形，讓人的腳正好落在上面。因此，按著維特魯威的描述，男人的肚臍正好是圓心，生殖器則是正方形的中心。

在圖畫下面的註記裡，達文西描述其他定位的觀點：「如果腿張得夠開，頭往下身高十四分之一的距離，手抬得夠高，伸長的手指就能碰到頭上那條線，伸開四肢的中心是肚臍，雙腿之間的空間則是等邊三角形。」

紙上其他的註記則提供更詳細的尺寸和比例，他說是維特魯威的指示：

建築師維特魯威在他的建築著作裡寫到，人的尺寸按這個方法分布：
張開的雙臂長度等於人的高度。
髮線到下巴底部的距離是身高的十分之一。
從下巴下方到頭頂的距離是身高的八分之一。
胸口上方到頭頂的距離是身高的六分之一。
胸口上方到髮線的距離是身高的七分之一。
肩膀最寬的地方是身高的四分之一。

胸部到頭頂的距離是身高的四分之一。

手肘到手掌頂端的長度是身高的四分之一。

手肘到腋窩的長度是身高的八分之一。

手的長度是身高的十分之一。

陰莖根部在身體的中間。

腳長是身高的七分之一。

　　儘管如是陳述，達文西並未採納維特魯威寫的尺寸，而是遵照自己的信念，仰賴經驗與實驗。達文西引述的 22 個尺寸裡，不到一半來自維特魯威。其餘的則反映達文西開始記在筆記本裡的解剖學和人體比例。例如，維特魯威認為身高是腳長的 6 倍，達文西記的卻是 7 倍。[*23]

　　為了讓自己的圖畫成為具備教育意義的科學作品，達文西本來可以用簡化的人形，但他用了細緻的線條和仔細的明暗創造出卓越而美麗的人體（似乎不需要這麼美）。他的眼神強烈而怡人，一頭達文西最喜歡畫的鬈髮，這幅傑作交織了人性與神性。

　　這個人似乎在動，充滿生氣和活力，就像達文西研究過的四翅蜻蜓。達文西讓我們感覺到他的一條腿跟在另一條後面推了出來，又拉了回去，雙臂拍動，彷彿要飛起來；幾乎能看到那個樣子。只有平靜的軀幹保持不動，後方則是微妙的交叉排線陰影。雖然有動感，這個人卻也有自然和自在的感覺。只有左腳的位置略為尷尬，向外扭轉來當成測量基準。

　　維特魯威人是自畫像的可能性有多高？畫這幅畫時，達文西 38 歲，跟畫裡男人的年紀差不多。同時代的描述強調他「美麗的鬈髮」和「比例勻稱」的身體。在許多幅疑似達文西的肖像畫裡，尤其是布拉曼帖描繪的赫拉克利特（**圖 37**），都有與維特魯威人呼應的特徵，證實達文西那時還沒有留鬍子。

23 原注：雷斯特，頁208。

達文西曾警告過，不要被這個原則害了：「每個畫家都會畫自己」，但在他準備寫的繪畫論述〈畫中人就像畫他們的大師〉（How Figures Often Resemble Their Masters）裡，他也同意畫家就是會畫自己。[*24]

維特魯威人眼神宛若對鏡自照，非常熱烈，或許實際上就是對著鏡子的眼神。托比‧雷斯特（Toby Lester）寫了一本關於繪畫的書，他説，「這是達文西理想化的自畫像，脫衣脫到只剩下自己的本質，量好自己的尺寸，由此體現永恆的人類希望：我們或許真能用心智的力量明白怎麼找到自己在大宇宙中的定位。這幅畫可以當成思緒的反映，一種形而上的自畫像，達文西身為藝術家、自然哲學家和全人類的替身，在這幅畫裡皺著眉頭凝視自己，想抓住自身本質的祕密。」[*25]

達文西的維特魯威人具體呈現藝術與科學結合的時刻，讓人心得以探索永恆的問題：我們是誰，我們怎麼融入宇宙的偉大秩序。也象徵人文主義的理想，頌揚人類個體的尊嚴、價值和理性主體。在正方形和圓形內，可以看到達文西的本質，跟我們的本質，赤裸裸地站在地球和宇宙的交會點。

合作與維特魯威人

維特魯威人的創作和米蘭大教堂燈塔的設計過程都引發了不少學者的爭論，無法決定哪些藝術家和建築師的功勞最大，應該受到重視。有些討論根本沒提到合作與分享想法的重要性。

達文西畫出《維特魯威人》的時候，腦海中有許多相關的想法紛至沓來。包括化圓為方的數學挑戰、人類小宇宙和世界大宇宙之間的類比、透過解剖學解出的人體比例、教堂建築中正方形和圓形的幾何學、幾何形狀的轉換，

24 原注：《烏比手稿》，157r；《達文西的繪畫論》（*Leonardo da Vinci on Painting*），卡洛‧培德瑞提編著（University of California, 1964），頁35。

25 原注：托比‧雷斯特的訪問，美國國家公共廣播電台《國家的話題》（*Talk of the Nation*）節目，2012年3月8日；雷斯特，頁xii、214。

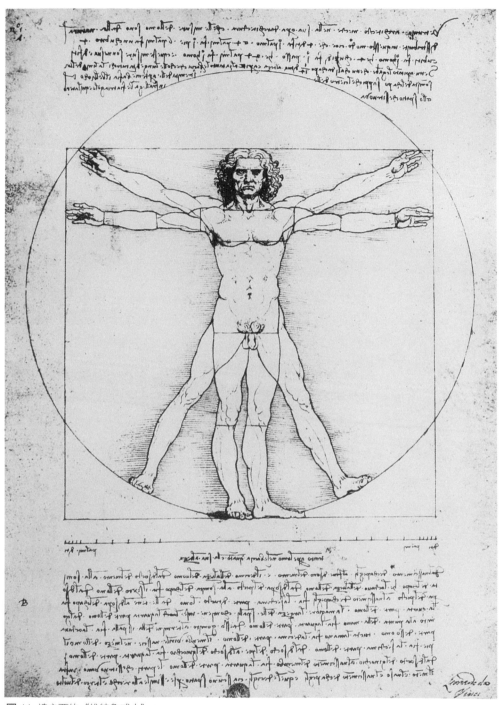

圖 44_ 達文西的《維特魯威人》。

以及結合數學和藝術的概念，稱為「黃金比例」。

　　除了從自己的經驗和閱讀來發想這些題目，跟朋友同事的對話也幫他制定構想。對達文西來説，跟別人一起努力才能產生想法，在歷史上，跨界思想家多半也用這個方法。不像米開朗基羅和其他深陷於痛苦的藝術家，達文西喜歡跟朋友、同伴、學生、助手、其他廷臣和思想家在一起。在筆記本裡，我們看到他記下他想跟哪些人討論想法。和他最親近的朋友都可以跟他交流知識。在文藝復興時代的米蘭宮廷這樣的環境裡，才能腦力激盪，一起構思想法。除了音樂家和慶典藝人，在斯福爾扎宮廷領津貼的人包括建築師、工程師、數學家、醫學研究人員和各領域的科學家，讓達文西有機會繼續學習，沉迷於他永不滿足的好奇心。拍馬屁功力遠超過作詩的宮廷詩人柏南多・北林喬尼，就讚美過盧多維科收集的各式人才。「藝術家填滿了他的宮廷，」他寫道，「就像蜂蜜吸引了蜜蜂，有學識的人都來了。」他把達文西比成最偉大的古希臘畫家：「從佛羅倫斯，他帶來了一個阿培列斯。」*26

　　興趣互異的人在機緣湊巧下聚集在一起，就很容易激發出新的想法。因此，賈伯斯喜歡在辦公室建築中央建一座中庭，年輕的富蘭克林也成立了俱樂部，費城最有趣的人每個星期五都會來參加。在盧多維科・斯福爾扎的宮廷裡，達文西找到了朋友，他們不一樣的愛好相互衝擊，就能迸發出新的想法。

26 原注：愛德華・麥克迪，《達文西的頭腦》（*The Mind of Leonardo da Vinci*, Dodd, Mead, 1928），頁35。

騎士紀念碑

宮廷裡的住處

1489 年的春天為米蘭大教堂擔任顧問時，達文西提早 7 年得到他想要的工作，就是在寫給盧多維科・斯福爾扎的信末提到的職位：設計預定的紀念碑，「用以紀念您父親老爵爺不朽的光榮與永恆的名譽」。他們想造一座巨大的騎士雕像。「盧多維科君王要為他的父親樹立他應得的紀念碑，」那年 7 月，佛羅倫斯派到米蘭的大使回報羅倫佐・梅迪奇，「達文西遵照他的命令，銜命做出模型，一匹駿馬，馬背上則是全副武裝的弗朗切斯科公爵。」*1

這椿委託以及在宮廷裡負責的慶典表演和設計，終於讓達文西得到宮廷裡的正式任命，獲得薪餉和住宿。他被稱為「工程師和畫家達文西」，並名列 4 位主要的宮廷工程師。這正是他渴求的地位。

這份工作也附了他跟助手的住房，以及製作騎士紀念碑模型的工作坊，都在老宮廷裡，也就是市中心大教堂旁邊的舊城堡。這座中世紀的城堡本是維斯孔蒂公爵的家，塔樓和護城河最近才翻修過。盧多維科比較喜歡鎮上西側的宮殿，比較新，防禦也比較牢靠，這兒成為斯福爾扎城堡，他讓得寵的

1 原注：《筆記／厄瑪・李希特版》，286；坎普《傑作》，頁191。

廷臣和藝術家住進舊宮殿裡，達文西也搬進去了。

達文西的薪餉豐厚，足以支付隨員的費用，包括 2 名助手和 3 到 4 個學生，起碼在真能拿到薪水的時候沒有問題。盧多維科的防禦支出不斷增加，有時經費短缺，在 1490 年代末期，達文西必須懇求他發給遲給的薪餉，除了他自己的花費，還有「兩名技藝嫻熟的工匠，向來仰賴我的薪俸，費用都由我支出。」*2 盧多維科最後履行諾言，給達文西米蘭城外一處可以帶來收入的葡萄園，他到死都沒有賣掉。

達文西的住處有兩層樓，面對城堡裡兩座庭院中比較小的那一個。在樓上比較大的房間裡，他試過打造飛行機器。他曾經描述藝術家工作的模樣，從描述裡，我們可以想像他的工作坊實際上是什麼模樣（或起碼是他想像的樣子）：「畫家一派輕鬆坐在作品前。他穿著講究，揮舞著沾過細緻顏料的輕巧畫筆。他為自己穿上他喜愛的衣服；家裡很乾淨，放滿悅目的圖畫，常有音樂聲陪伴他，或常有人為他朗讀各種美好的作品。」

工程師的直覺讓他設想出一些巧妙的便利設施：工作坊的窗戶應該有可以調整的布簾，能夠輕鬆控制光線，畫架應該放在可以用滑輪升降的平台上，「因此，上下移動的是畫作，而不是畫家。」他也發明了一種系統，在夜間保護他的作品，並畫了圖出來。「你可以把作品收起來，關好，就像蓋上之後可以當椅子的儲物箱。」*3

設計紀念碑

盧多維科並未享有長久朝代遺留的權力，因此想用紀念碑之類的東西來維護家族榮耀，達文西設計的騎士雕像就契合他的念頭。他們想要重達 75 噸的青銅駿馬和騎士，會是有史以來最大的雕像。維洛及歐和多那太羅剛創造

2　原注：《大西洋手稿》，328b/983b；《筆記／保羅‧李希特版》，1345。
3　原注：《艾仕手稿》，1:29a；《筆記／保羅‧李希特版》，512。

圖 45_ 馬腿。

了巨大的騎士紀念碑,高度約莫 12 英尺;達文西打算要做出起碼 23 英尺高
的紀念碑,是本人的三倍大。

　　儘管一開始是為了尊崇已故的弗朗切斯科公爵,讚揚他騎在馬上的英姿,
但達文西的重點卻是馬,不是騎士。事實上,他似乎對弗朗切斯科公爵的雕像
失去了興趣,他向其他人提到紀念碑的時候,都說「馬兒」(il cavallo)。在準
備階段,他全心投入研究馬的結構,精確地測量,之後則進行解剖。

在雕塑馬匹前，他決定先解剖一匹馬，儘管這就是他的個性，我們仍該驚嘆。他又一次為了藝術，難以克制地投入生理構造的研究，純粹地追求科學研究知識。在準備雕塑時，可以看到這個過程逐漸開展：筆記裡記了仔細的尺寸和觀察，再來是圖解、圖表、素描和漂亮的圖畫，藝術和科學交織。他也因此走上了比較解剖學的路；在後續繪製人體結構時，他畫出男人左腿的肌肉、骨頭和肌腱，旁邊畫的則是從馬身上切下來的後腿。[*4]

達文西沉迷在研究中，決定開始寫一本論文，深入探究馬的解剖結構。瓦薩利聲稱其實寫完了，但感覺不太可能。一如往常，達文西很容易分心去看相關的主題。研究馬匹時，他開始規劃怎麼蓋出更乾淨的馬廄；多年來，他發明了好幾種馬槽系統，用機械裝置透過導管從閣樓補滿草料桶，用水閘和傾斜的地板沖掉糞肥。[*5]

達文西在皇家馬廄裡研究馬匹時，他對一匹西西里純種馬特別感興趣，這匹馬屬於盧多維科的女婿卡雷阿佐‧桑瑟夫內洛（Galeazzo Sanseverino），他也是米蘭的指揮官。達文西從各種角度畫這匹馬，一張前腿的局部圖有29個標在圖上的精確尺寸，從馬蹄的長度到不同地方的小腿寬度都有（**圖45**）。另一張圖用銀針筆和墨水畫在處理過的藍紙上，則是維特魯威人的騎士版，美感十足，但用科學方法註記。光在溫莎堡的英國皇家收藏裡，就有40幾幅類似的馬匹解剖結構畫作。[*6]

一開始，達文西計畫讓駿馬用後腿站起，左前腿踏在被踩死的士兵身上。在一張圖裡，他讓馬轉過頭，肌肉發達的腿彷彿動了起來，尾巴在身後飄動（**圖46**）。但是就連達文西也夠實際，終究明白這麼大的紀念碑最好不要做成這種搖搖欲墜的模樣，因此他最後決定用昂首闊步的駿馬。

一如往常，達文西勤奮之餘仍常常分心，集中注意力卻又一直拖延，讓

4 原注：達文西，〈人與馬的腿部肌肉和骨骼〉（The Leg Muscles and Bones of Man and Horse），《溫莎手稿》，RCIN 912625。
5 原注：《大西洋手稿》，96v；《提福手稿》，21；《巴黎手稿》B，38v。
6 原注：《溫莎手稿》，RCIN 912285至RCIN 91327。

贊助人很緊張。1489 年 1 月，佛羅倫斯派到米蘭的大使寫了一份報告，提到盧多維科請求羅倫佐‧梅迪奇「發揮善心，送一或兩位擅長此類工作的佛羅倫斯藝術家過來」。顯然盧多維科不相信達文西能把事情做完。「儘管委託了達文西，看來他不相信他能成功，」大使解釋道。

達文西察覺到他可能會丟了案子，便開始公關活動。他徵召他的朋友，人文學家詩人皮亞提諾‧皮亞提，撰寫要刻在雕像底座的雋語，再寫一首詩來頌讚他的設計。皮亞提在斯福爾扎面前並不得寵，但宮廷裡的意見多半來自人文學者，他對他們具有一定的影響力。盧多維科要求提名另一位雕刻家後，過了一個月，皮亞提寄信給他的叔父，要求他「盡快命僕人把附上的四行詩（tetrastich）送給佛羅倫斯人達文西，一位傑出的雕塑家，前一陣子他請我寫了這首詩」。皮亞提告訴叔父，他跟很多人都參加了一項公開支持活動：「我的任務有點像義務，因為達文西是我很好的朋友。我相信這位藝術家也把同樣的請求送給很多人，在表達同一件事情上，他們或許比我更有資格。」然而，皮亞提堅持到最後。在一首詩裡，他寫到達文西要雕出的馬匹有多雄偉：「仿效爵爺不朽的行動／讓他胯下那匹馬超乎自然。」另一首詩說，「達文西，最高尚的雕塑家和畫家，」在人文學者眼中，「他欽佩古人及他們懂得感恩的門徒」。[7]

達文西成功保住了工作。「1490 年 4 月 23 日，我開始寫這本筆記本，重新開始馬兒的工作，」他在新日誌的開頭寫道。[8]

2 個月後，跟弗朗切斯科‧迪喬治歐去帕維亞的時候，那裡僅存幾尊古羅馬時代留下來的騎士雕像，達文西細細研究，很驚訝雕像所能傳達的動感。「最值得稱讚的就是動作，」他在筆記本裡寫道，「小跑的模樣幾乎就是一匹

7　原注：伊芙琳‧韋爾奇，《文藝復興時期的米蘭：藝術與權勢》（*Art and Authority in Renaissance Milan*, Yale, 1995），頁201；安德烈亞‧甘貝里尼（Andrea Gamberini）編著，《中世紀晚期與現代早期的米蘭手冊》（*Companion to Late Medieval and Early Modern Milan*, Brill, 2014），頁186。
8　原注：《巴黎手稿》C，15v；《筆記/保羅‧李希特版》，720。

圖 46_ 斯福爾扎紀念碑的習作。

自由奔跑的馬兒。」*⁹ 他發覺，馬的雕像如果是昂首闊步的姿勢，跟用後腿站立一樣充滿活力，執行起來也容易多了。他的新設計跟帕維亞的紀念碑很像。

　　達文西成功製作出實際大小的黏土模型，1493 年 11 月，盧多維科的姪女碧雅卡・斯福爾扎（Bianca Sforza）嫁給未來的神聖羅馬帝國皇帝馬克西米連一世（Maximilian I），模型也放在慶典上展示。宮廷詩人用力讚嘆這個壯觀的巨大模型。「希臘或羅馬都沒有見過比這更偉大的東西，」巴德薩雷・塔科內說，「看這匹馬有多美；達文西獨力創造出來。他是雕塑家、很棒的畫

9　原注：《大西洋手稿》，399r；坎普《傑作》，頁194。

圖 47_ 澆鑄紀念碑的藍圖。

家以及很棒的數學家,上天所賜的智力少有能超過他的。」[10] 許多位詩人頌讚黏土模型之巨大與美麗,用達文西的名字做文章,宣告姓文西的人之前設計出的各種作品都非常成功,古人的作品亦然。他們也稱讚雕像的生命力。

10 原注:布蘭利,頁232。

保羅‧喬維奧說它「極為激動，鼻孔噴著氣」。因著模型，（起碼在之後的一段時間內）除了畫家的名聲，大家也知道他能雕塑，而他也希望能奠定工程師的聲望。[11]

澆鑄

在完成黏土模型前，達文西就展開更偉大的挑戰，要澆鑄這麼大的紀念碑。他花了兩年多的時間畫出藍圖，精確而有巧思。「青銅駿馬已經開工，有關的事情都要記錄下來，」1491 年 5 月，他在新筆記本的開頭這麼寫。[12]

澆鑄大型紀念碑，傳統上會分成很多塊。頭、腿和軀幹各有模子；分開的部位再焊接在一起，然後拋光。結果總有不完美的地方，但很實用。因為達文西設計的紀念碑是有史以來最大的，應該要用這種化零為整的方法。

然而，達文西全心投入非凡的工程，美感和膽大程度都要符合他作為藝術家所執著的完美。因此，他決定只用一個模子來澆鑄這匹巨馬。在筆記本裡有一頁讓人目不轉睛，他畫出許多需要的機械裝置（圖 47）。他畫的圖生氣勃勃，但很詳細，就像在設計太空船發射台的未來主義者。[13]

達文西計畫用上面的黏土模型澆鑄出模子，然後在裡面塗一層黏土和蠟的混合物。「一層層晾乾，」他的指示很具體。他會把模子套在黏土和碎石製成的核心上；熔化的青銅從模子上的洞倒進去，取代蠟跟黏土，再取出碎石核心，所以雕像是中空的。馬背上會有一個「有鉸鏈的小門」，最後由騎士蓋住，青銅冷卻後，這個小門就是取出碎石核心的門戶。[14]

達文西接著又打造了「澆鑄蓋」，一個格狀鐵架，像馬甲一樣綁在模子外面，保持模子的完整，不會變形。蓋子真是很有巧思的工程設計，用紅粉

11 原注：坎普《傑作》，頁194。
12 原注：《馬德里手稿》，2:157v。
13 原注：《溫莎手稿》，RCIN 912349。
14 原注：《筆記／保羅‧李希特版》，711。

筆繪成的圖案更是帶著神祕美的藝術品，馬頭稍微扭轉，格狀結構上了講究的陰影（**圖48**）。橫架和支桿把澆鑄蓋固定在內部的核心上，牢牢撐住整個結構。「這些是馬頭和頸部的形狀，以及它們的軍械和鐐銬，」他寫道。

達文西計畫把熔化的青銅從很多洞裡倒入模子，以便均勻分布。坑旁會排4座熔爐，快速進行澆鑄，金屬冷卻的速度也更一致。「澆鑄時，用燒紅的鐵棒關上熔爐，好讓熔爐的門同時打開；用細鐵桿疏通，免得有金屬塊塞住小洞；也要準備4根鐵桿燒紅了備用，隨時取代意外斷掉的鐵桿。」

達文西實驗了不同的材料和混合物，得出最適合澆鑄過程的組件。「首先，試過所有的原料，選擇最好的。」比方說，他試了混出構成內部核心的黏土和碎石的原料。「先試這一個，」他在一個配方旁邊標註，配方「混合了粗河砂、灰燼、壓碎的磚頭、蛋白和醋，再與黏土混合。」模子放在地下時，為防止濕氣的侵蝕，他調製出許多可能的塗層。「模子裡塗滿亞麻籽油或松節油，然後拿一把硼砂粉，跟泡了蒸餾酒的希臘松脂。」*15

一開始，他想挖一個很深的洞，把模子顛倒放置，四隻腳朝天。熔化的金屬會從馬的肚子裡倒進去，熱氣從腳上的洞裡散出。畫上有他計畫要用的起重機、槓桿和機械裝置。但到了1493年年底，他放棄了這個做法，因為他發現坑要挖得很深，會碰到地下水位。於是，他決定模子要側放在洞裡。「我決定澆鑄時先不做馬尾巴，而且要側著放，」這是1493年12月的筆記。

不久之後，企劃就結束了。防護費用比藝術花費更重要。1494年，法王查理八世的軍隊橫掃義大利，盧多維科把要用來鑄馬的青銅送到費拉拉，他的岳父*16 埃爾柯萊·德埃斯特（Ercole d'Este）用這些材料造了3座小砲。幾年後，在寫給盧多維科的信件草稿裡，達文西似乎情緒低落，但也認命了。「那匹馬我就不提了，」他寫道，「因為我知道這是時機的問題。」*17

15 原注：《馬德里手稿》，2:143、149、157；《筆記／保羅·李希特版》，710–11；《溫莎手稿》，RCIN 912349；布蘭利，頁234；坎普《傑作》，頁194。

16 原文為brother-in-law，但埃爾柯萊·德埃斯特應是盧多維科妻子貝翠絲·德埃斯特的父親。

17 原注：《大西洋手稿》，914 ar/335v；《筆記／保羅·李希特版》，723。

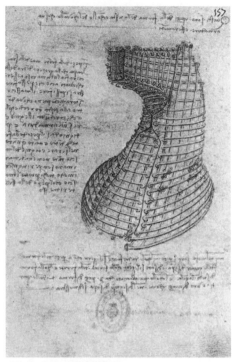

圖 48_ 紀念碑的澆鑄蓋。

　　火砲最後也沒什麼用，因為法國人在 1499 年輕鬆征服了米蘭。占領米蘭後，法國弓箭手用達文西的巨大黏土模型當練習箭靶，毀了整個模型。造出火砲的埃爾柯萊・德埃斯特或許感到很抱歉，因為過了兩年，他要求在米蘭的代理人去跟法國當局要回沒派上用場的模子：「鑑於米蘭有座駿馬的模子，原為盧多維科爵士意欲澆鑄，由達文西先生製作，他是此類物品的宗師，吾等深信若能得回模子為用，必是美事，供吾等自製駿馬。」[18] 但他的要求並未得到滿足。雖然不是達文西的錯，但他的駿馬跟他原本能完成的其他巨作一樣，變成無法實現的夢想。

18 原注：埃爾柯萊・德埃斯特寫給喬凡尼・瓦拉（Giovanni Valla）的信，1501年9月19日。

科學家

自學

　　達文西非常自豪，因為沒受過正式教育，他必須從自己的經驗中學習。約在 1490 年，他長篇大論申訴他「沒有文人的身分」，而且是「經驗的學徒」，抨擊那些引述古人智慧、不懂得自行觀察的人。「雖然我不能像他們一樣引用作者的話，」他的宣告有種自豪的感覺，「我只能依賴更有價值的東西，就是我的經驗。」*¹ 終其一生，他會不斷重複這項宣言，認為經驗勝過公認的學問。「能到噴泉取水的人不會只去水罐拿水，」他寫道。*² 典型的文藝復興人熱愛從古典時代重新發現的作品裡重生的智慧，而達文西跟他們不一樣。

　　然而，達文西在米蘭吸收的教育似乎軟化了他對傳承智慧的輕蔑。在 1490 年代早期，可以看到一個轉折點，他開始自學拉丁文。拉丁文不光是古人的語言，也是當時嚴肅學者使用的語言。他從教科書抄寫了一頁又一頁的拉丁字詞和詞形變化，有一本還是盧多維科·斯福爾扎年幼兒子的課本。他

1　原注：《大西洋手稿》，119v/327v；《筆記／保羅·李希特版》，10–11；《筆記／厄瑪·李希特版》，4。在評論中，卡洛·培德瑞提（1:110）指出這一頁的日期約莫是1490年。
2　原注：《大西洋手稿》，196b/596b；《筆記／保羅·李希特版》，490。

似乎不怎麼喜歡這種練習；在筆記本裡有一頁，他抄了 130 個詞，中間卻畫了胡桃鉗臉的人，皺著眉頭的怪相更甚以往（**圖 49**）。他一直沒把拉丁文學好。筆記本裡的記事和抄書主要仍用義大利文。

就這方面來說，達文西也算生對了時代。1452 年，古騰堡開始在他新開的印刷廠販賣聖經，造紙纖維處理技術的發展讓紙張更普及。達文西在佛羅倫斯當學徒的時候，古騰堡的技術已經越過阿爾卑斯山，來到義大利。阿伯提在 1466 年深感驚異，「德國發明家使之成真，用壓下字母的方法，100 天就能印出原本的 200 冊，用的人力不超過 3 個。」來自古騰堡故鄉美茵茲（Mainz）的金匠約翰・德史匹拉搬到威尼斯，1469 年開設了義大利第一家主要的商業出版社；這家出版社印製了許多古典作品，從西塞羅的書信到普林尼的百科全書《博物志》都有，達文西也買了一本《博物志》。到了 1471 年，米蘭、佛羅倫斯、拿坡里、波隆那、費拉拉、帕多瓦及熱那亞都有印刷鋪。威尼斯成為歐洲印刷業的中心，1500 年達文西去威尼斯的時候，那兒有將近 100 家印刷鋪，已經印製了 200 萬本書。*[3] 因此，達文西才能成為第一位獲取重要科學知識、卻未正式學過拉丁文或希臘文的重要歐洲思想家。

他的筆記本填滿了他手上有的書，和他抄來的段落。在 1480 年代晚期，他列出 5 本他擁有的書：普林尼、拉丁文文法書、礦物和寶石的文本、算術文本和好笑的史詩，路吉・普奇的《摩剛特》，其內容敘述一名武士的冒險，以及被他感化為基督徒的巨人，這部史詩經常在梅迪奇的宮廷裡演出。到了 1492 年，達文西有將近 40 本書。他的藏書涵蓋軍事機器、農業、音樂、外科手術、健康、亞里斯多德的科學、阿拉伯物理學、手相和知名哲學家的生活，也有奧維德和佩特拉克的詩作、伊索寓言及粗鄙的打油詩和諷刺作品，以及一本 14 世紀的輕歌劇，他畫的動物寓言集就從這本歌劇汲取靈感。到了

3　原注：布萊恩・理查森（Brian Richardson），《文藝復興時期義大利的印刷業、作者和讀者》（*Printing, Writers and Readers in Renaissance Italy*, Cambridge, 1999），頁3；洛特・海林伽（Lotte Hellinga），〈義大利的印刷業簡介〉（The Introduction of Printing in Italy），未出版手稿，曼徹斯特大學圖書館收藏，無日期。

1504 年，他列的書多了 70 本，包括 40 本科學書，將近 50 本詩集和文學書、10 本藝術和建築書、8 本宗教書和 3 本數學書。[*4]

　　他也常記下他想借閱或尋找的書。「史戴弗諾・卡波尼（Stefano Caponi）大師，一位醫生，住在皮辛那（Piscina），有歐幾里得的書，」他寫道，「喬凡尼・吉林加洛（Giovanni Ghiringallo）大師的繼承人有佩拉康諾（Pelacano）的作品。」、「維斯普奇要給我幾何學的書。」待辦事項上寫了：「馬里亞尼（Marliani）有一本代數書，他們的父親寫的……論述米蘭和當地教堂的書，去科爾杜西奧（Cordusio）的路上要去最後面那幾家文具店找。」他發現米蘭附近的帕維亞大學，也是很好的資源：「去找維托洛內（Vitolone），在帕維亞的圖書館裡，主題是數學。」在同一頁列出的待辦事項中：「畫家吉安・安傑羅（Gian Angelo）的孫子有一本關於水的書，是他父親的……找迪布雷拉修士（Friar di Brera）來解說重量。」他拚命吸收書裡的知識，閱讀範圍也很廣。

　　此外，他也喜歡請教別人。他常對著認識的人接二連三問問題，我們都該跟他學提問的方法。「問班奈德托・波提納里在法蘭德斯如何在冰上行走，」待辦事項上有這條看了難忘、很生動的問題。經過了數年，還有很多有趣的問題：「問安東尼奧大師迫擊砲白天跟晚上要怎麼放在堡壘上……找水力學專家了解怎麼用倫巴底人的方法修理水閘、運河和磨坊……問喬凡尼諾大師費拉拉的塔樓外牆為何沒有小孔。」[*5]

　　因此，達文西除了是經驗的學徒，也願意學習公認的智慧。更重要的是，他發覺科學的進步來自兩者的交流，進而明白，知識也來自相關的交流：經驗與理論之間的對話。

4　原注：更完整的敘述可以參見尼修爾，頁209，以及坎普《傑作》，頁240。

5　原注：《筆記／保羅・李希特版》，1488、1501、1452、1496、1448。前面提到的「維托洛內」是波蘭科學家寫的文本，主題是光學。

圖 49_ 苦著臉學拉丁文。

連結實驗與理論

　　達文西對自己缺乏公認智慧這件事很敏感，但他對第一手經驗的熱愛則更加深刻。因此他會盡量貶低理論的重要性，起碼早先是這樣。他天生熱愛觀察和實驗，沒有能力應付抽象概念，也沒接受過相關訓練。他喜歡從實驗歸納，而不會從理論原則演繹。「我想先參考經驗，然後推論為什麼這種經驗能如此運作，」他寫道。換句話說，他會檢驗事實，然後從其中找出導致這些事物的模式和自然力量。「儘管大自然從起因開始，結束於經驗，我們

必須遵循相反的方向，也就是從經驗開始，透過經驗來調查起因。」*6

　　跟很多東西一樣，這種經驗手法讓他超前同時代的人。中世紀的士林神學家曾融合亞里斯多德的科學與基督教教義，創造出權威的信條，幾乎容不下存疑的探索或實驗。文藝復興時代一開始時的人文主義者也偏好重複古代文本的智慧，而不加以檢測。

　　達文西打破了這個傳統，他的科學主要以觀察為基礎，辨別出形態，再透過更多觀察與實驗來測試正確度。在筆記本裡，他寫了好幾十次「這可以用實驗證明」的各種版本，接著再描述真實世界中能證實他想法的事物。在預示未來的科學方法時，他甚至指出怎麼重複和變化實驗，確保實驗的效度：「在歸納出一般原則前，測試 2、3 次，觀察效果是否一樣。」*7

　　他的心靈手巧也是助力，讓他能發明出各種玩意和聰明的方法來探索某種現象。比方說，1510 年左右，他在研究人的心臟，他假設血液從心臟打入動脈時，血液會打轉成漩渦狀，因此瓣膜才能完全關上；然後他發明了一種玻璃裝置，做實驗來證實他的理論（**見第 27 章**）。在這個過程中，視覺的呈現和繪畫非常重要。他不喜歡跟理論搏鬥，寧可面對他能觀察和畫下的知識。

　　但達文西並非一直都是經驗的學徒。從筆記本可以看出他進步了。1490 年代開始從書本吸收知識後，他發覺不能只靠經驗證據的指引，也要仰賴理論的架構。更重要的是，他明白了這兩種方法可以互補，攜手合作。「我們可以看到達文西出現戲劇性的企圖，想好好評估理論和實驗的相互關係，」20 世紀的物理學家利奧波德・英費爾德（Leopold Infeld）說。*8

　　他對米蘭大教堂燈塔的提案證實了他的轉變。為了了解怎麼處理有結構缺陷的老教堂，他寫下，建築師必須明白「重量的本質和力道的習性」。也

6　原注：《巴黎手稿》E，55r；《筆記／厄瑪・李希特版》，8；詹姆斯・亞克曼（James Ackerman），〈達文西作品中的科學與藝術〉（Science and Art in the Work of Leonardo），出自歐邁力，頁205。

7　原注：《巴黎手稿》A，47r；卡布拉《科學》，頁156、162。

8　原注：其他資訊可以參考利奧波德・英費爾德的〈達文西和科學的基本定律〉（Leonardo Da Vinci and the Fundamental Laws of Science），《科學與社會》（*Science & Society*），17.1（1953年冬季），頁26–41。

就是說，他們必須了解物理學理論。但他們也需要對照實際的模樣，來測試理論原則。「我會努力，」他向教堂管理人承諾，「用理論和實踐來滿足你們，有時候呈現出因果，有時候用實驗確認原則。」儘管之前對公認的智慧很反感，他也保證，「情況許可的話，會好好利用古代建築師的權威」。換句話說，他擁戴現代的方法，結合理論、實驗和傳授的知識——不斷對照與測試。*9

他研究的透視法也讓他看到，一定要結合經驗與理論。他觀察到，物體愈來愈遠的時候，看起來比較小。但他也用幾何學發展出規則，說明尺寸和距離之間的關係。在筆記本裡要描述透視法的定律時，他寫道，他「有時候會從起因推論出效應，有時候則用效應證明起因。」*10

對於仰賴實踐、不知道基本理論的實驗者，他甚至輕蔑以對。「喜愛實踐、不懂理論的人就像水手上了船，卻沒有船舵跟羅盤，永遠不確定自己要往哪裡去，」他在 1510 年的筆記寫著，「實踐務必以健全的理論為基礎。」*11

因此，在西方的主要思想家中，達文西雖然一直堅持自己動手，但也率先追求實驗與理論之間的交流，比伽利略早了一個世紀，之後帶動了現代的科學革命。在古希臘，亞里斯多德為伴隨歸納和演繹的方法奠定了基礎：透過觀察來制定一般原則，再用這些原則來預測結果。中世紀的人崇尚迷信，讓歐洲陷入黑暗，結合理論和實驗的作法主要是在伊斯蘭世界不斷進展。伊斯蘭教科學家也常製作科學儀器，因此他們都是測量和應用理論的專家。別名哈金（Alhazen）的阿拉伯物理學家海什木（Ibn al-Haytham）在 1021 年寫了一篇開創性的光學論文，結合觀察與實驗，發展出人類視覺運作的理論，也發明了更多的實驗來測試理論。他的想法跟方法變成 4 世紀後阿伯提和達文西的研究基礎。在 13 世紀，羅伯特・格羅斯泰斯特（Robert Grosseteste）和

9　原注：《大西洋手稿》，730r；《達文西論繪畫》，頁256。

10　原注：《大西洋手稿》，200a/594a；《筆記／保羅・李希特版》，13。

11　原注：《巴黎手稿》G，8a；《烏比手稿》，39v；《筆記／保羅・李希特版》，19；培德瑞提《評論》，頁114。

羅傑‧培根等學者在歐洲復興亞里斯多德的科學。培根使用的經驗法強調循環：觀察應該帶來假設，假設應該用確切的實驗測試，再用實驗修改原始的假設。培根也精確詳細地記錄了他的實驗，好讓其他人能獨立重複和驗證。

達文西的觀察力、性情和好奇心都符合這種科學方法的要求。「大家都以為這種嚴密的經驗法則首先由比達文西晚生 112 年的伽利略發展出來，他也常被讚譽為現代科學之父，」史學家佛利提獸夫‧卡布拉說，「毫無疑問地，達文西生前如果出版了科學著作，或在他死後立刻有人研究他的筆記本，他就應該獲得這項榮譽。」*12

我覺得這就有點過分了。達文西並未發明科學的方法，亞里斯多德、海什木、伽利略或培根也不是發明人。但達文西能讓經驗與理論交流的不尋常能力讓他成為重要的典範，敏銳的觀察、狂熱的好奇心、實驗測試、質疑教條的意願，以及辨別跨領域形態的能力，都能讓人類的知識大幅邁進。

形態與比擬

後來的哥白尼、伽利略和牛頓都用抽象的數學工具，從大自然擷取理論法則，但達文西沒有這種能力，他更仰賴更基本的方法：他能從自然中看出形態，利用比擬來制定理論。他的觀察能力敏銳，橫跨各種學科，能辨別出不斷重複的主題。哲學家米歇爾‧傅柯（Michel Foucault）指出，達文西那個時代的原科學（protoscience）根據的是類似之處和類推。*13

由於天生就能感知到自然的一致性，他的頭腦、觀察力和筆跨越了領域，感受到關聯。「一直在尋找基本的、押韻的、有機的形式，所以當他看著心臟如花朵般綻放到靜脈的網路裡，就在旁邊畫下種子萌發成新芽的模

12 原注：卡布拉《學習》，頁5。
13 原注：詹姆斯‧亞克曼，〈達文西：科學中的藝術〉（Leonardo Da Vinci: Art in Science），《代達羅斯》（Daedalus），127.1（1998年冬季），頁207。

樣，」亞當‧高普尼克寫道，「研究美女頭上的鬈髮時，他想到的是湍流轉動的模樣。」[14] 他畫的子宮中的胎兒很像殼裡的種子。發明樂器時，他想到喉頭的運作，以及滑音直笛可以用類似的方法演奏。參與米蘭大教堂燈塔的設計比賽時，他把建築師比喻成醫師，反映出藝術與科學之間最基本的相似之處：真實世界與人類解剖結構之間的類比。解剖肢體，畫出肌肉和肌腱時，他也畫出了繩子和槓桿。

我們在「主題紙」上看到這種形態分析的例子，他把分支的樹木比喻成人體內的動脈，這個比喻也套用在河流和支流。「樹木在不同高度時，把所有的枝幹放在一起，就等於下方的樹圍，」他在別處寫道，「河流不管流到哪裡，所有的支流流速都跟主流的水體一樣。」[15] 這個結論現在仍叫作「達文西規則」，樹枝還沒長大時，也證實能符合這個規則：在分支點上方，所有樹枝的橫斷面等於樹幹或分支點下方枝幹的橫斷面。[16]

他也比較過光線、聲音、磁力和錘子一敲造成的打擊回響都會散發成放射的形態，通常是各種波。在一本筆記本裡，他畫了一欄小圖，顯示各種力場傳播的方式。他甚至繪圖說明各種波撞到牆上一個小洞時的情況；他的研究比荷蘭物理學家克里斯蒂安‧惠更斯（Christiaan Huygens）早了快 2 個世紀，證實波通過孔洞時會出現的衍射現象。[17] 對他來說，波動力學只是轉眼即逝的好奇心，但他展現出的才智非常驚人。

達文西在各門學科間建立的連結也變成調查的指引。比方說，漩渦和空氣渦流的相似之處，為他提供研究鳥類飛行的架構。「要得出鳥兒在空中移動的知識，」他寫道，「必須先了解風的知識，可以用水的行動來證明。」

14 原注：高普尼克，〈文藝復興人〉（Renaissance Man）。
15 原注：《巴黎手稿》I，12b；《筆記／保羅‧李希特版》，394。
16 原注：南野良子（Ryoko Minamino）和立野正養（Masakai Tateno），〈樹的分枝：達文西規則與生物力學模型〉（Tree Branching: Leonardo da Vinci's Rule versus Biomechanical Models），《公共科學圖書館：綜合》（PLoS One）期刊，9.4（2014年4月）。
17 原注：《大西洋手稿》，126r-a；溫特尼茲，〈達文西與音樂〉，頁116。

*18 但他辨別出的形態不光是有用的研究指引。他覺得這些形態都是基本真相的顯露，表明大自然美麗的一致性。

好奇心與觀察

除了靠本能分辨跨領域的形態，達文西也磨礪了另外兩種特質，支持他的科學研究：幾乎流於狂熱、無所不包的好奇心，以及敏銳的觀察力，強烈到怪異的地步。跟達文西這個人一樣，這些特質互有關聯。一個人如果在待辦事項上列了「描述啄木鳥的舌頭」，他一定結合了過多的好奇心和敏銳度。

他的好奇心跟愛因斯坦一樣，大多數人過了10歲，就不再想去理解他有興趣的現象：天空為什麼是藍的？雲怎麼形成？我們的眼睛為什麼只能看到前面的東西？愛因斯坦說，他驚嘆的問題在別人眼中卻是尋常，因為他小時候學說話的速度很慢。對達文西來說，他的天分或許來自從小對自然的熱愛，以及沒有接受過多的學校教育。

他在筆記本裡列出其他感到好奇的東西，比較有雄心，也需要有觀察研究的本能。「兩隻眼睛為什麼會一起移動，是什麼神經導致的？」、「描述人的起源，在子宮裡的模樣。」*19 除了啄木鳥，他也列出他要描述的東西包括：「鱷魚的下巴」與「小牛的胎盤」。這些問題都不簡單。*20

敏銳的觀察力推動了他的好奇心，我們匆匆一瞥的東西，卻是他專注的目標。有天晚上，他看到閃電打在建築物後面，在那一刻，建築物看起來比較小，他因而開始一系列的實驗和控制觀察，確定物體被光圍繞時看起來比較小，在黑暗的薄霧中看起來比較大。*21 比較閉上一隻眼睛看東西和用兩隻

18 原注：《巴黎手稿》E，54r；卡布拉《學習》，頁277。
19 原注：《溫莎手稿》，RCIN 919059；《筆記／保羅·李希特版》，805。
20 原注：《溫莎手稿》，RCIN 919070；《筆記／保羅·李希特版》，818–19。
21 原注：《大西洋手稿》，124a；《筆記／保羅·李希特版》，246。

眼睛看，他注意到東西比較不圓，也去探索其中的道理。*22

　　肯尼斯·克拉克提到達文西「非人的敏銳觀察力」。他説的很好，但會誤導別人。達文西是人。他的觀察技能如此敏銳，並不是因為他有超能力。相反地，那是他努力的成果。這一點很重要，因為這意味著如果我們想要的話，除了驚嘆他的能力，也能向他學習，努力讓自己更有好奇心，更深入觀察。

　　在筆記本裡，他描述了他仔細觀察場景或物體的方法——簡直像戲法：小心看每個細節，也要分開來看。他用看一本書的頁面來比喻，看整頁的話沒有意義，需要一個字一個字看。深入觀察必須按步驟進行：「如果你希望對物體的外型有健全的知識，先從細節看起，除非牢牢記住第一個，不要進行第二個步驟。」*23

　　他建議的另一個方法則是：「讓你的眼睛好好練習」觀察，可以跟朋友玩一個遊戲：一個人在牆上畫一條線，其他人站遠一點，把一根稻草切成跟那條線一樣長，「長度最接近的人就贏了。」*24 要觀察動作時，達文西的目光特別鋭利。他發現，「蜻蜓飛的時候使用四片翅膀，前面的翅膀抬高時，後面的則落下。」想想看要多努力仔細看蜻蜓，才能注意到這種現象。在筆記本裡，他記下最適合觀察蜻蜓的地方是斯福爾扎城堡的護城河畔。*25 我們先停下來讚嘆達文西吧，傍晚時分出門，肯定穿著時髦的衣服，站在護城河邊，專心看著蜻蜓四片翅膀的動作。

　　敏鋭地觀察動作，幫他克服無法用繪畫捕捉動作的難題。有個悖論來自西元前 5 世紀的哲學家芝諾（Zeno），悖論提到很明顯的矛盾：在特定的時

22 原注：《巴黎手稿》H，1a；《筆記／保羅·李希特版》，232。
23 原注：《艾仕手稿》，1:7b；《筆記／保羅·李希特版》，491。
24 原注：《艾仕手稿》，1:9a；《筆記／保羅·李希特版》，507。
25 原注：《大西洋手稿》，377v/1051v；《筆記／厄瑪·李希特版》，98；柯萊恩（Stefan Klein），《達文西的遺產》（Leonardo's Legacy, De Capo, 2010），頁26。

刻，某個物體在動，卻又在同一個位置。達文西就想解決這個概念，描繪某個有趣的時刻，同時含有那一刻的過去和未來。

他比較動作的特定時刻與單一幾何點的概念。這個點沒有長度，也沒有寬度；但是如果會動，就會產生一條線。「點沒有維度；線是點經過的地方。」他透過比喻來制定理論，「那一刻沒有時間；時間來自那一刻的移動。」[*26]

按著這個比喻，達文西想在他的藝術作品中定格一起事件，同時展現出動態。「在河流裡，你碰到的水是最後經過的水，也是最早過來的水，」他做出這樣的觀察。「所以有了時間。」他在筆記本裡反覆提起這個主題。「觀察光線，」他指示大家，「眨眨眼睛，再看一次。你看到的光開始時不在那裡，曾在那裡的光已經消失了。」[*27]

達文西觀察動作的技能轉化成畫筆的動作，再進入他的藝術作品。此外，在斯福爾扎的宮廷裡，他開始把他對動作的喜愛轉化成科學和工程的研究，尤其是研究鳥類的飛行和人類的飛行機器。

26 原注：《阿倫德爾手稿》，176r。
27 原注：《巴黎手稿》B，1:176r、131r；《提福手稿》，34v、49v；《阿倫德爾手稿》，190v；《筆記／厄瑪·李希特版》，62–63；努蘭，《科學與藝術的先行者：達文西》，頁47；基爾《要素》，頁106。

鳥類與飛行

想像中的劇場飛行

「研究鳥翼的解剖結構以及移動翅膀的胸肌，」達文西在筆記本裡記下，「也研究人的，證實人也可能靠著拍動翅膀而停留在空中。」[1]

從約莫 1490 年起，達文西花了 20 多年的時間，以非凡的勤奮程度，研究鳥類的飛行，以及設計出能讓人類飛行的機器。他畫了 500 多幅畫，10 幾本筆記本裡算起來有 3 萬 5 千多字討論這些主題。努力與他對自然的好奇心、觀察技能以及工程直覺交織在一起。這也示範了他用來發現自然形態的類推法。但在這個例子裡，類比的過程延伸得更遠：相較於其他研究，他更加深入純粹理論的領域，包括流體力學和運動定律。

開始製作劇場的慶典活動時，達文西對飛行機器產生了興趣。加入維洛及歐的工作坊後，一直到最後在法國的日子，他熱情投入這種盛大的表演。他的機械鳥從一開始到最後，都在宮廷裡提供娛樂。[2]

在這樣的慶典中，他第一次看到巧妙的裝置，讓演員可以上升下降，或漂浮起來，彷彿在飛行。布魯涅內斯基這位佛羅倫斯的藝術家工程師前輩是

1　原注：《大西洋手稿》，45r/124r、178a/536a；《筆記／保羅‧李希特版》，374。
2　原注：羅倫薩，頁10。

「效果大師」，在 1430 年代製作了炫目的天使報喜劇，在 1471 年用同樣的機械裝置重現，達文西那年 19 歲，在佛羅倫斯工作。一個圈圈吊在椽子上，固定住 12 個打扮成天使的男孩。大型滑輪和手拉絞盤構成的新奇裝置移動和升高所有的東西。戴著鍍金翅膀的天使手裡拿著豎琴和燃燒的長劍，用機械裝置從天上飛下來，拯救被救贖的靈魂，同時舞台下方的地獄會射出魔鬼。加百列接著來報喜。「天使在歡騰的聲音間降下，」一名觀眾寫道，「他上下揮手，拍打翅膀，彷彿真的在飛。」

當時的另一齣戲《升天》（The Ascension）也有飛行的角色。「天空打開，天父現身，神奇地懸在半空中，」一份報導說，「扮演耶穌的演員似乎真的自己升上去，穩穩地升到很高的地方。」基督升天時，一群有翅膀的天使伴隨在旁，懸在舞台上的假雲朵裡。*³

達文西一開始研究飛行，就是為了這種戲劇盛事。1482 年，還沒離開佛羅倫斯去米蘭的時候，他畫的一組圖畫裡有蝙蝠般的翅膀，用曲柄移動，但不會真的飛起來，連結到看似劇院機械裝置的東西上。*⁴ 另一張圖上則是沒有羽毛的翅膀，連結到齒輪、滑輪、曲柄和纜繩上：曲柄的配置和齒輪的大小表示整個結構要用於劇場，而不是真的飛行機器。但即使只是劇場設計，他也很謹慎地觀察自然。在這張紙的背面，他畫了一條往下的鋸齒線，加上說明，「這是鳥兒往下降的方法。」*⁵

還有另一個線索指出，在佛羅倫斯畫的圖片應該是劇場用的，不是真正的飛行：在給盧多維科·斯福爾扎的求職信裡，他提到自己能造出很多巧妙的軍事裝置，卻沒有吹嘘他能製造出讓人飛上天的機器。等到了米蘭，他才把焦點從劇場的幻想轉移到真實世界的工程學。

3　原注：羅倫薩，頁8–10；佩倫，《瓦薩利論劇場》，頁15；保羅·庫里茨（Paul Kuritz），《創造戲劇的歷史》（The Making of Theater History, Prentice Hall, 1988），頁145；亞莉珊德拉·布凱里（Alessandra Buccheri），《壯觀的雲朵，1439-1650：義大利的藝術和劇院》（The Spectacle of Clouds, 1439–1650: Italian Art and Theatre, Ashgate, 2014），頁31。

4　原注：《大西洋手稿》，858r、860r。

5　原注：烏菲茲美術館，編號447Ev。

賞鳥

來做個測試。我們都看過鳥兒飛行的模樣，但你是否曾停下來，細看鳥兒的翅膀往上移的速度跟拍下來的速度是否一樣？達文西就看過，也觀察到不同種類的速度會不一樣。「有些鳥翅膀往下的速度比翅膀往上的速度快，鴿子之類的鳥就會這樣，」他的筆記本這麼寫，「也有一些鳥翅膀往下的速度比往上慢，烏鴉和類似的鳥屬於這一類。」喜鵲之類的鳥上下的速度則一樣。*6

達文西用一個策略來提升他的觀察技能。他會寫下給自己的行軍命令，決定怎麼有方法而按部就班排列觀察的順序，他寫下的一個例子：「先決定風的動向，再描述鳥兒怎樣只靠著翅膀和尾巴的簡單平衡在風中行進，描述解剖結構後，再做這件事。」*7

他的筆記本裡有不少觀察紀錄，大多數讓人看了很驚奇，因為我們在日常生活中從不花心思去細心觀察普遍的現象。盧多維科給了他一片位於佛羅倫斯北邊的菲佐雷（Fiesole）的葡萄園，去葡萄園的路上，他看著一隻石雞飛起來。「翼展很寬而尾巴很短的鳥要飛起來的時候，」他說，「牠會用力把翅膀抬起來，轉動翅膀以接收下方的風。」*8 從這樣的觀察裡，他歸納出鳥尾與鳥翼的關係：「尾巴很短的鳥都有很寬的翅膀，寬度能取代尾巴；要轉彎的時候，牠們主要依靠肩膀上的樞機。」之後又寫：「鳥兒下降到靠近地面的時候，頭會比尾巴低，牠們放下展開的尾巴，翅膀快速拍打；因此，頭就抬得比尾巴高，速度慢下來，鳥兒落到地上時就不會承受衝擊。」*9 你注意過這些細節嗎？

觀察了 20 年後，他決定把筆記彙整成論文。研究結果幾乎都集結到 18

6　原注：《巴黎手稿》L，58；《筆記／厄瑪‧李希特版》，95。
7　原注：《溫莎手稿》，RCIN 912657；《筆記／厄瑪‧李希特版》，84。
8　原注：《飛行手稿》，fol.17v。
9　原注：《巴黎手稿》E，53r；《巴黎手稿》L，58v；《筆記／厄瑪‧李希特版》，95、89。

頁的筆記本裡，現在叫作《鳥類飛行手稿》。[*10] 開頭先探索重力和密度的概念，結尾則想像他設計的飛行機器能夠升空，比較飛機的部件和鳥類的身體部位。但就像達文西大多數的作品，論文沒有寫完。他比較喜歡捕捉概念，但無法修訂出版。

編纂鳥類著述的時候，達文西在另一本筆記本裡寫了一段指示，擴大論文的範圍。「為了解釋鳥類飛行的科學，必須解釋風的科學，這點可以用水的移動來證明，」他寫道，「了解水的科學，就搭好了梯子，能得到飛行的知識。」[*11] 除了正確推論出流體力學的基本原則，他也能把他的洞察轉成基本理論，預示牛頓、伽利略和白努利（Bernoulli）的理論。

在達文西之前，並沒有科學家能有方法地證實鳥兒怎麼停在天空。大多數人只潤飾了亞里斯多德的說法，但他們搞錯了，以為鳥兒被空氣撐在半空中，就像船被水撐著一樣。[*12] 達文西發現，空中跟水中的力學基本上完全不同，因為鳥兒比空氣重，因此應該會被重力拉下來。《鳥類飛行手稿》的頭兩頁提到重力定律，他稱之為「物體對另一個物體的吸引力」。他寫道，重力的作用方向「是每個物體中間的想像線條」。[*13] 然後他描述怎麼計算出鳥兒、金字塔和其他複雜形狀的中心。

他觀察到一個很重要的現象，輔助他對飛行和水流的研究。「水不能像空氣一樣壓縮，」他寫道。[*14] 也就是說，拍打空氣的翅膀會把空氣壓縮進比較小的空間，因此翅膀下的氣壓會比上方稀薄空氣的壓力更高。「如果空氣

10 原注：義大利杜林皇家圖書館。史密森國家航空航天博物館的網站上有一份附翻譯的摹本：https://airandspace. si.edu/exhibitions/codex/。關於手稿結構的討論，參見馬汀·坎普和茱莉安娜·巴羅內，〈達文西的鳥類飛行手稿在寫什麼？〉（What Is Leonardo's Codex on the Flight of Birds About?），參見琴妮·歐葛洛迪（Jeannine O' Grody）編著，《達文西：出自杜林皇家圖書館的繪圖》（Leonardo da Vinci: Drawings from the Biblioteca Reale in Turin, Birmingham [Ala.] Museum of Fine Arts, 2008），頁97。
11 原注：《巴黎手稿》E，54r；《筆記／厄瑪·李希特版》，84。
12 原注：亞里斯多德，《動物的動作》（Movement of Animals），第2章。
13 原注：《飛行手稿》，fol.1r-2r。
14 原注：《大西洋手稿》，20r/64r；《筆記／厄瑪·李希特版》，25。

不能壓縮，鳥兒就無法把自己留在被翅膀拍打的空氣中。」[15] 往下拍打翅膀，把鳥兒推得愈來愈高，也把牠往前推。

他也發覺，鳥兒給空氣的壓力會碰到一股同等的相反壓力，由空氣施加在鳥兒身上。「看看拍擊空氣的翅膀在高空稀薄的空氣中怎麼撐住沉重的老鷹，」他又補充道，「物體對空氣施加的力等於空氣對物體施加的力。」[16] 200 年後，牛頓會提出改良後的陳述，也就是他的第三運動定律：「每個作用必有相等的反作用。」

達文西為這個概念加上的描述也是伽利略相對論的前驅：「流動空氣對靜止物體的效應就等於移動物體在靜止空氣中的效應。」[17] 換句話說，鳥兒飛過空氣時所承受的作用力等於鳥兒靜止時承受的力，只是有空氣流過去（例如在風洞中的鳥兒，或者在風很大的時候停在地上的鳥兒）。在同一本筆記本裡，他先記錄了對水流的研究，從中提出比擬：「拉過靜止水域的桿子，作用就像流過靜止桿子的流水。」[18]

他的一項宣言更像預言，200 多年後變成白努利的定律：空氣（或液體）流速加快時，施加的壓力變小。達文西畫了鳥翼的剖面圖，顯示上方的曲度超過下方（飛機的機翼也一樣，用上了這個原則）。空氣流過翅膀上方彎曲的部位時，路程比較長，超過流過下方的空氣。因此，上方的空氣速度必須更快。速度的差異意味著翅膀上方的空氣放出的壓力比下方的少，因此鳥兒（或飛機）可以停在空中。「鳥兒上方的空氣比較稀薄，」他寫道。[19] 達文西比其他科學家更早發覺，鳥兒能留在空中，不光是因為用翅膀把空氣往下拍，而是因為空氣衝過翅膀上方的彎曲面時，翅膀會把鳥兒往前推，氣壓也變低。

15 原注：《巴黎手稿》F，87v；《筆記／厄瑪‧李希特版》，87。
16 原注：《大西洋手稿》，381v/1051v；《筆記／厄瑪‧李希特版》，99。
17 原注：《筆記／厄瑪‧李希特版》，86。
18 原注：《大西洋手稿》，79r/215r。
19 原注：《巴黎手稿》E，45v；理查‧普蘭（Richard Prum），〈達文西與鳥類飛行的科學〉（Leonardo and the Science of Bird Flight），出自歐葛洛迪，《達文西：出自杜林皇家圖書館的繪圖》；卡布拉《學習》，頁266。

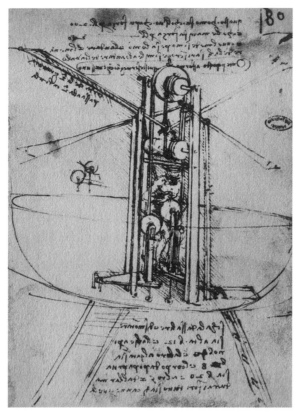

圖 50_ 人類動力的飛行機器。

圖 51_ 有鉸鏈的翅膀。

飛行機器

對解剖結構的觀察和物理學的分析，讓達文西相信，他能造出有翅膀的機械裝置，讓人可以飛起來。「鳥兒是按著數學定律運作的器械，人也能複製出這種器械，」他寫道，「人若有夠大的翅膀，適當地裝在身上，或許能學會克服空氣的阻力，讓自己浮起來。」[20]

結合工程及物理學和解剖學，達文西在 1480 年代晚期開始設計奇妙的機械來達成目標。他的第一個設計（圖 50）看起來像個大碗，有 4 片像槳的葉片，可以輪流成對上下移動，就像他之前研究過的四翼蜻蜓。因為相對來說，人類的胸肌比較弱，為了克服這點，這個東西宛如混合了飛碟和健康俱樂部的刑房，讓操作的人踩踏板，手臂則搖著齒輪滑輪機械，頭打著活塞，肩膀拉著纜繩。看不出來要用什麼方法操控機器的方向。[21]

同一本筆記再翻 7 頁，達文西畫了很優雅的圖（圖 51），用蝙蝠般的翅膀做實驗，細細的骨頭覆了一層皮膜，而不是羽毛，很像他之前在佛羅倫斯製作戲劇時畫的圖。他說得很清楚，翅膀連在厚實的木板上，應該重 150 磅，跟一個平常人的體重差不多，也連到幫翅膀打氣的槓桿器械上。達文西甚至畫了很有趣的人，在長槓桿的末端跳上跳下。下方的小素描是個聰明的元素：翅膀在鉸鏈上往上擺，翅膀尖端就可以向下指，減少阻力，用彈簧和滑輪慢慢移回牢固的位置。[22] 後來他也想到要發明翅膀上的皮瓣，向下擺的時候會關閉，向上擺的時候會打開，用以降低空氣的阻力。

達文西希望能造出自動推進的飛機，卻不得不改為設計滑翔機。其中有個想法在 500 年後，由英國的 ITN 電視台重建，證實基本上可行。[23] 然而，

20 原注：《大西洋手稿》，161/434r.、381v/1058v；《筆記／厄瑪·李希特版》，99。
21 原注：《巴黎手稿》B，80r；羅倫薩，頁45。
22 原注：《巴黎手稿》B，88v；羅倫薩，頁41；培德瑞提，《達文西的機械》，頁8。
23 原注：馬汀·坎普，〈達文西升空了〉（Leonardo Lifts Off），《自然》期刊，421.792（2003年2月20日）。

他一生幾乎都在努力造出人類動力的飛機，像鳥兒一樣，有可以拍打的翅膀。他畫了 10 多個版本，用踏板和槓桿，飛行員或趴或站，他也把他的機器取名為鳥兒（uccello）。

在老宮廷寬敞的住所中，達文西有他所謂的「我的工廠」（la mia fabrica）。除了在這裡幫斯福爾扎家族打造命運多舛的騎士紀念碑，也是實驗飛行機器的空間。他寫過記事給自己，記錄要怎麼在屋頂上進行飛行實驗，但不要給隔壁在幫大教堂建（他設計比賽失利的那座）燈塔的工人看到。「做出高大的模型，在上面的屋頂上有空間，」他寫道，「如果站在塔樓旁邊的屋頂上，建造燈塔的人就看不到你。」[24]

他一度想過穿著救生衣在水上測試機器。「你會在湖上實驗這座機器，腰上會戴著葡萄酒皮袋，萬一落進水裡，就不會溺水。」[25] 最後，所有的實驗都接近尾聲，他的計畫混合了幻想。「大鳥會從大天鵝的背上第一次飛出去，」他在《鳥類飛行手稿》的最後一頁寫道，大天鵝指菲佐雷附近的天鵝山（Monte Ceceri）。「用驚奇填滿宇宙，用名聲填滿所有的創作，把永恆的光榮帶給它誕生的鳥巢。」[26]

達文西用漂亮的圖畫描繪鳥兒扭身、轉動、改變重心中心和操控風的高雅。他也率先使用類似向量的線條和旋轉來顯示看不見的流動。但他的作品雖美，設計雖然巧妙，卻一直無法創造出自動推進的飛行機器。說句公平話，500 年後也沒有人造得出來。後來，達文西畫了一個圓筒，加上兩片微弱的翅膀，應該是個玩具。再細看的話，可以看出上面連了電線。有一張機械鳥的圖畫（可能是他這輩子的最後一張），則回復他 30 年前開始畫機械鳥那時的風格，尖銳又帶點悲哀：眩目而短暫的小玩意，暫時取悅宮廷劇場和公開慶典活動的觀眾。[27]

24 原注：《大西洋手稿》，1006v；羅倫薩，頁32。
25 原注：《巴黎手稿》B，74v。
26 原注：《飛行手稿》，fol. 18v和封底內頁；《筆記／保羅・李希特版》，1428。
27 原注：《大西洋手稿》，231av。

第 12 章

機械藝術

機器

達文西喜歡研究動作，所以對機械裝置很有興趣。他覺得機器和人類都是設計成可移動的器械，有類似的組件，例如韌帶和肌腱。他會畫解剖畫，也會用分解和分層的透視圖畫拆開的機器，顯示動作如何從齒輪和槓桿傳輸到輪子和滑輪，跨領域的興趣讓他能把來自解剖學的概念連結到工程學。

其他文藝復興時代工藝家也會畫機器，但他們會呈現出完整的形式，不會討論每個組件的功能和效用。達文西反其道而行，喜歡按著部件來分析動作的傳輸。描繪會移動的部件，如制輪、彈簧、齒輪、槓桿、輪軸等等，幫他了解部件的功能和工程學原則。他把繪畫當成思考的工具，在紙上實驗，把概念畫出來再加以評估。

比方說，來看看他畫的起重機，漂亮的明暗，完美的透視，其中的槓桿可以搖動，來升高齒輪，抬起重物（**圖 52**）。這張畫顯示上下轉動曲柄的動作可以轉換成持續的旋轉動作。組合起來的機械裝置在左邊，右邊則是每個組件的分解圖。[1]

他最好看、最完美的繪圖幾乎都在研究如何確認動作的速度能保持穩定，在捲起來的彈簧慢慢打開時，不會慢下來。一開始，盤得很緊的彈簧會輸出很多動力，讓機械裝置快速移動，但過了一會，動力減少，機械裝置就

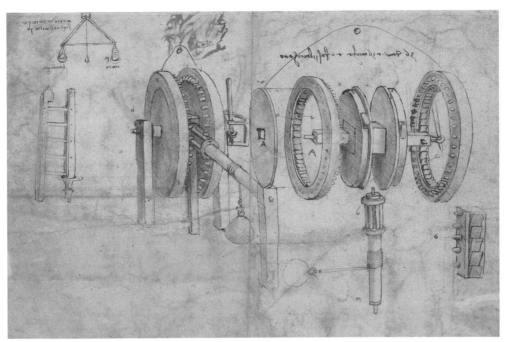

圖 52_ 起重機與其中的組件。

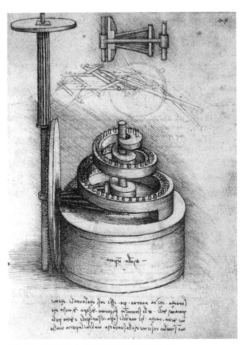

圖 53_ 用以讓力量平均的螺旋狀齒輪。

慢下來。這對很多裝置來說都是嚴重的問題，尤其是時鐘。在文藝復興晚期，很多人都把重點放在找到方法，讓鬆開的彈簧有均等的動力。達文西用他一輩子都很著迷的螺旋形式，第一個描繪出能解決這個問題的齒輪。這張圖特別雅致（**圖 53**），畫出螺旋狀的齒輪，讓鬆開的筒狀彈簧速度均等，輸送固定的力量給輪子，穩定地把輪軸往上推。[*2] 這張畫非常美，是他數一數二的作品。他用他的左撇子剖面線展現外形和明暗，筒子則用彎曲的剖面線。他的機械創造力結合了他藝術上對螺旋形的熱愛。

自古至今，機械裝置主要用於駕馭能量，把能量轉成動作，幫人類做有用的工作。舉例來說，達文西讓我們看到人類的能量能用來做繁重的工作或轉動曲柄；力量可以用齒輪和滑輪傳輸，執行功能。為了更有效利用人類的能量，他把人體分成很多塊；用圖片說明每塊肌肉的運作、計算力量，並提出利用的方法。在 1490 年代的筆記本裡，他算出人的二頭肌、腿、肩膀和其他肌肉群能抬起的重量。[*3]「人發出最大的力量時，」他寫道，「他的雙腳放在天平的一端，肩膀靠著穩定的支撐物。這時在天平的另一端，就能抬起跟他本身體重相同、再加上他能以肩膀扛起的重量。」[*4]

如果用肌肉來推動人操控的飛行機器，要決定哪些肌肉最適合，這些研究就很有幫助。但他也把他的發現運用到其他任務和力的源頭上。有一次，他列出如果能駕馭阿諾河的力量，能有哪些實際的應用：「鋸木廠、羊毛除塵機、造紙廠、鍛鎚、麵粉廠、刀具磨光和磨快、拋光臂、火藥製造、100 名女性的紡絲能力、緞帶編織、碧玉花瓶塑形」等等。[*5]

1　原注：《大西洋手稿》，8v/30v；拉迪斯勞・瑞提，〈機器的元素〉（Elements of Machines），出自瑞提《未知》，頁264；馬可・鄉奇，《達文西的機器》（*Leonardo da Vinci's Machines*, Becocci, 1988），頁69；艾瑞斯，頁11。

2　原注：《馬德里手稿》，1:45r。

3　原注：《巴黎手稿》H，43v、44r；林恩・懷特（Lynn White Jr.），《中世紀的科技與社會變遷》（*Medieval Technology and Social Change*, Oxford, 1962）；拉迪斯勞・瑞提，〈技術專家達文西〉（Leonardo da Vinci the Technologist），出自歐邁力，頁67。

4　原注：《巴黎手稿》A，30v。

5　原注：《大西洋手稿》，289r。

他研究的一種實際應用要用機械裝置把橋樁打在河岸上，來調節水流。一開始，他想到要用滑輪和輪子來抬起落錘。後來他又想到讓人爬上梯子，再從鐙筋下來，可以更有效抬高錘子。[*6]

同樣地，研究怎麼用水車駕馭水落下來的力量時，他的想法也很正確，用水填滿水桶，靠著重力從輪子的一邊拉下來，就很有效率。然後他設計了制輪系統，水桶到底部轉彎時，就會把水倒出來。進一步修改後，他設計了有水桶的輪子，形狀是有弧度的勺子。[*7]

達文西也發明了用來磨針的機器，原本對義大利的紡織業可以提供很有價值的貢獻。這座機器用人力轉動連到小研磨齒輪和磨光條的轉盤（**圖54**）。他覺得可以靠這座機器致富。「明天早上，1496 年 1 月 2 日，我要實驗寬版帶，」他在筆記本裡寫道。他估計 100 台這樣的機器每小時可以磨 4 萬支針，每根針賣 5 索爾迪。他寫了一組吃力的計算，乘錯了，所以多了 10 倍，他以為自己一年可以賺 6 萬杜卡特，這些金幣在 2017 年價值超過 800 萬美元。但即使算錯了，6 千杜卡特的收入也應該可以讓他放棄畫聖母和祭壇的裝飾。但不說大家也知道，達文西的計畫沒有實現。光有概念他就覺得夠了。[*8]

永動

達文西了解他稱為「推動力」的概念，力量推動物體，給予動能，就是一股推動力。「移動中的物體想讓行進的路徑跟起點是一直線，」他寫道，「每種動作都有自我維護的傾向；或者可以說，移動中的物體就持續移動，只要讓其移動的力量留存在物體內就可以。」[*9] 達文西的洞察力是 200 年後牛頓第

6　原注：《巴黎手稿》H，80v；《萊斯特手稿》，28v；瑞提，〈技術專家達文西〉，頁75。

7　原注：《巴黎手稿》B，33v–34r；《大西洋手稿》，207v-b、209v-b；《佛斯特手稿》，1:50v。

8　原注：《大西洋手稿》，318v；伯恩・迪布納，〈達文西：自動化的先知〉（Leonardo: Prophet of Automation），出自歐邁力，頁104。

9　原注：《飛行手稿》，12r。

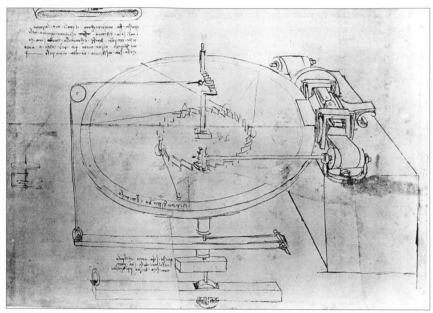

圖 54_ 磨針機。

一運動定律的前驅：除非施加外力，不然移動中的物體會一直保持動作。[10]

　　達文西認為，如果能消除所有讓移動中物體變慢的力量，物體應該可以永遠保持移動。因此在 1490 年代，他在筆記本裡寫了 28 頁，研究能不能造出連續動作的機器。他尋找防止物體的動能流失的方法，也研究系統怎麼能創造或補足自身的推動力。他考慮了很多機械裝置：鎚子裝在鉸鏈上的輪子，輪子往下移動時，鎚子就揮出來；把重量掛在輪子上，讓輪子保持轉動；構成雙螺旋的螺絲釘；以及在輪子上劃分出有弧線的隔間，輪子向下時，裡面的球會滾到最低處。[11]

10 原注：英費爾德，〈達文西和科學的基本定律〉，頁26。
11 原注：《佛斯特手稿》，第1卷；亞倫・米爾斯（Allan Mills），〈達文西與永動〉（Leonardo da Vinci and Perpetual Motion），《達文西》，41.1（2008年2月），頁39；班哲明・歐辛（Benjamin Olshin），〈達文西對永動的研究〉（Leonardo da Vinci's Investigations of Perpetual Motion），《國際科技史學會年刊》（Icon），15（2009），頁1。達文西最有趣的彈球輪可參見《佛斯特手稿》，2:91r；《大西洋手稿》，1062r。有半月形零件的輪子可見《阿倫德爾手稿》，263；《佛斯特手稿》，2:91v、34v；《馬德里手稿》，1:176r。桿子上有重量的輪子可見《大西洋手稿》，778r；《馬德里手稿》，1:147r、148r。阿基米德螺旋式抽水機可參見《大西洋手稿》，541v；《佛斯特手稿》，1:42v。

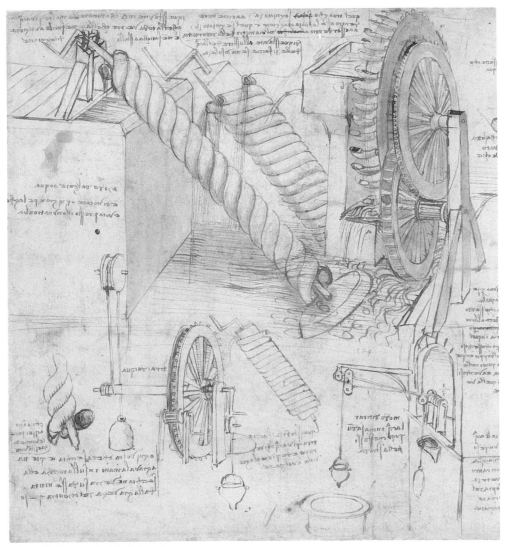

圖 55_ 使用螺旋式抽水機的永動機。

　　抽水裝置有可能永遠持續移動，特別勾起他的興趣。**圖** 55 的設計想到用流動的水轉動稱為阿基米德螺旋式抽水機的盤管，把水往上運送，然後在水往下流的時候繼續轉動抽水機。他問，往下流的水轉動抽水機時，能否有足夠的力量把水往上運，足以讓機器不停轉動？接下來 3 個世紀，技術專家試了各種方法來完成這個戲法，但達文西早就有了清楚而正確的結論：不可能

做到。「往下流的水無法從停息的地方把等量的水往上運送。」*12

　　他的圖畫也是視覺的思想實驗。在筆記本裡描繪機械裝置，但沒有真的造出來，他可以想像機器的運作方式，評估能否達成永動。看了許多不同的方法後，他終於做出結論，這些機器都無法持續動作。在推理過程中，他讓我們看到類似設計永動機的工作有其價值，就像人生一樣：有些問題我們永遠無法解決，但了解其中的原因也很有幫助。「人類有很多不可能的妄想，例如尋找持續轉動的輪子所需要的永動，」他在《馬德里手稿》第一卷的簡介這麼寫，「永動的理論家，在追求永動時，你們創造出多少徒然的狂想！」*13

摩擦力

　　達文西發覺，永動無法實現，因為系統碰觸到現實的時候，其中的動力一定會流失。摩擦力導致能量流失，防止動作永遠持續。空氣和水的阻力也一樣，他在研究鳥類飛行和魚兒游動時就發現了。

　　然後他開始有條理地研究摩擦力，成績斐然。透過一組實驗，把重物移下斜坡，他發現了摩擦力三個決定因素的關係：物體的重量、斜面的平滑度或粗糙度，以及斜坡的坡度。他率先發現，摩擦力的高低並非取決於物體和斜坡之間接觸的面積大小。「同樣重量產生的摩擦力在一開始移動時的阻力相等，不過接觸面可能有不同的寬度和長度，」他寫道。這些摩擦力的定律，尤其能領悟到摩擦力與接觸面積無關，都是很重要的發現，但達文西一直沒有出版研究結果。過了快 200 年，法國的科學儀器製造商紀堯姆・阿蒙頓（Guillaume Amontons）才重新發現了這些定律。*14

12 原注：《大西洋手稿》，7v-a/147v-a；瑞提，〈技術專家達文西〉，頁87。
13 原注：《馬德里手稿》，卷1 小冊子；拉迪斯勞・瑞提，〈達文西論軸承和齒輪〉（Leonardo on Bearings and Gears），《科學人雜誌》，1971年2月，頁101。
14 原注：瓦倫丁・波波夫，《接觸力學與摩擦力》（*Contact Mechanics and Friction*, Springer, 2010），頁3。

達文西繼續實驗以量化每個要素的效應。為測量物體滑下斜坡的力量，他發明了一種現在叫作摩擦計（tribometer）的儀器，到了 18 世紀才有人重新發明出來。他用這個裝置分析現在所謂的摩擦係數，也就是把一個平面移到另一個平面上的力跟平面間壓力的比例。他算出木頭摩擦另一塊木頭時的比例是 0.25，相當正確。

他發現，斜坡加以潤滑後，可以減少摩擦力，因此他也是最早在機械裝置上加入潤滑點的工程師。他還發明了使用鋼珠軸承和滾子軸承的方法，這些技術到 19 世紀末期才更為普及。[*15]

《馬德里手稿》的第一卷多半都是設計圖，畫出更有效率的機械，達文西也畫了新型的千斤頂（**圖 56**），這種裝置有巨大的螺釘，轉動後就能把重物往上推。這種裝置在 15 世紀廣泛使用。它的缺點是，重物往下壓的時候，摩擦力就很強。達文西的解決方法很有可能也是史上第一：把鋼珠軸承放在板子跟齒輪中間，他特別在千斤頂的左邊畫了透視圖。再左邊有個更近的概要圖。旁邊的說明文字寫著，「如果平面的重物在類似的平面上移動，插入其中的鋼珠或滾子就能讓重物移動，如果鋼珠或滾子移動時碰到彼此，跟彼此不碰觸的狀況比起來，動作的困難度更高，因為接觸後，摩擦力會導致相反的動作，因而彼此抵消移動。但如果鋼珠或滾子能保持距離……就很容易移動。」[*16] 因為他是達文西，所以他又畫了很多頁思想實驗，改變鋼珠軸承的大小跟排列。他發現，3 顆鋼珠比 4 顆好，因為 3 個點就能定義平面，因此 3 顆鋼珠一定可以碰到平面，但第 4 顆鋼珠就有可能造成平面歪斜。

達文西也率先記下最佳混合金屬的方法，以產生減少摩擦力的合金。應該是「3 份紅銅配 7 份錫熔合」，類似他用來做鏡子的合金。科技史學家拉迪

15 原注：《馬德里手稿》，1:122r、176a；《佛斯特手稿》，2:85v；《佛斯特手稿》，3:72r；《大西洋手稿》，72r；基爾《要素》，頁123；伊恩・哈欽斯（Ian Hutchings），〈達文西的摩擦力研究〉（Leonardo da Vinci's Studies of Friction），《磨損》期刊（*Wear*），2016年8月15日，頁51；安琪拉・皮坦尼斯（Angela Pitenis）、鄧肯・道森（Duncan Dowson）與葛雷格利・索耶（W. Gregory Sawyer），〈達文西的摩擦力實驗〉（Leonardo da Vinci's Friction Experiments），《摩擦學期刊》（*Tribology Letters*），56.3（2014年12月），頁509。
16 原注：《馬德里手稿》，1:20v、26r。

圖 56_ 使用鋼珠軸承的千斤頂。

斯勞・瑞提說，「達文西的配方就是完美的抗摩擦配方，」1965 年，拉迪斯勞・瑞提跟其他人發現了《馬德里手稿》，並將之付梓。達文西的發現再一次比其他科學家早了 300 年。第一種抗摩擦合金通常歸功給美國發明家艾薩克・巴比特（Isaac Babbitt），他在 1839 年為含有紅銅、錫和銻的合金申請了專利。[17]

17 原注：拉迪斯勞・瑞提，〈馬德里國家圖書館中的達文西手稿〉（The Leonardo da Vinci Codices in the Biblioteca Nacional of Madrid），《科技與文化》，84（1967年10月），頁437。

透過研究機械，達文西培養出世界的機械觀，預示牛頓的理論。他的結論是，宇宙中所有的移動——人的肢體和機器裡的齒輪、靜脈裡的血液與河裡的水——都按著同樣的定律運作。這些定律彼此很像；比較在一個領域中的動作跟另一個領域裡的，就能看出模式。「人是機器，鳥是機器，整個宇宙也是機器，」馬可‧鄉奇在分析達文西的裝置時這麼說。[*18] 達文西跟其他人帶領歐洲走入新的科學時代，也挪揄占星學家、鍊金術士以及其他相信非機械因果關係的人，他也貶低宗教奇蹟的想法，認為那是屬於神父的職權。

18 原注：鄉奇，《達文西的機器》，頁16。

數學

幾何學

達文西比以前更明白，要把觀察轉為理論，關鍵在於數學。數學是大自然用來撰寫定律的語言。他提出，「科學裡的必然性絕對都可以套用到數學上，」[1] 他說對了。用幾何學來了解透視法的定律後，他也明白，數學能從大自然採掘出自然之美的祕密，也能顯露這些祕密有多美。

觀察力敏銳的達文西天生就喜歡幾何學，這個數學的分支幫他制定一些自然運作的規則。然而，他能順利處理形狀，卻不能處理數字，所以算術不是天生的能力。例如，在筆記本裡，有一條是他要 4,096 的兩倍，卻忘了進位，得出 8,092。[2] 代數以數字和字母來編排大自然的定律和變量，是阿拉伯人和波斯人遺留給文藝復興時代晚期學者的禮物，是非常棒的工具，但達文西一竅不通，因此他無法把方程式當成畫筆，描繪他在大自然中辨認出的模式。

達文西喜歡幾何學，不喜歡算術，因為幾何形狀是連續的量，數字卻離

1 原注：《巴黎手稿》G, 95b；《筆記／保羅·李希特版》，1158、3；詹姆斯·麥凱比（James McCabe），〈達文西的幾何學遊戲〉（Leonardo da Vinci's De Ludo Geometrico），加州大學洛杉磯分校1972年博士論文。
2 原注：《馬德里手稿》，1:75r。

散開來，是不連續的單位。「算術處理不連續的量，幾何學處理連續的量，」他寫道。[3] 以現代術語來說，他比較喜歡類比而非數位工具，所以喜歡用形狀來比喻（analogies，沒錯，類比〔analog〕就源自於此）。他寫道，「算術就是計算的科學，有真實完美的單位，但對處理連續量卻毫無用處。」[4]

幾何學還有另一項優勢，要認真使用視覺──用眼睛和想像力。「看著貝殼的螺旋形狀，」馬汀‧坎普說，「以及葉子和花瓣從枝條上發出來的模樣，還有心臟瓣膜完全符合經濟效益的運作緣由，幾何學分析提供他想要的結果。」[5]

由於沒機會學代數，他就以幾何學來描述變量造成的比率變化。例如，用三角形和金字塔來代表落下物體速度、音量和遠方物體透視圖的變化比率。「比例不僅僅存在於數字和尺寸中，也存在於聲音、重量、時間和地點以及每種力當中，」他寫道。[6]

盧卡‧帕喬利

在米蘭宮廷裡，達文西有一位好友叫盧卡‧帕喬利，他是數學家，發展出複式簿記第一個廣泛發行的體系。跟達文西一樣，他在托斯卡尼出生，只上過算盤學校，那兒提供算術的交易教育，但不教拉丁文。他到處遊蕩，為有錢人家的兒子當家教，後來成為方濟會修士，但從未進駐修道院。他用義大利文寫了一本數學教科書，不像其他教科書都用拉丁文，這本書 1494 年在威尼斯出版；15 世紀晚期，印刷機普及後，用本國語言學習知識的人數暴增，他的書也很受歡迎。

3 原注：《馬德里手稿》，2:62r；基爾《要素》，頁158。
4 原注：《大西洋手稿》，183v-a。
5 原注：坎普《達文西》，頁969。
6 原注：《巴黎手稿》K，49r。

圖 57＿盧卡‧帕喬利。

　　書一出版，達文西就買了一本，在筆記本裡記下相當高的價格（他買了一本聖經，而這本書的價格是聖經的兩倍多），*⁷ 或許他也幫忙牽線，讓帕喬利進入米蘭的宮廷。帕喬利大約在 1496 年來到米蘭，跟達文西一起住在老宮廷裡。他們都很喜歡幾何形狀。在帕喬利的肖像畫中（**圖 57**），他跟學生站在桌前，桌上有量角器、圓規和尖筆；有 18 個正方形和 18 個三角形的多面體吊在天花板上，裡面的水裝到半滿。

7　原注：《大西洋手稿》，228r/104r。

大家比較不清楚，帕喬利跟達文西一樣，在宮廷裡也會參與短暫的娛樂活動和表演。帕喬利來了以後，開始寫新的筆記本，提到「數字的力量」（On the Powers of Numbers），他收集了謎語、數學的腦筋急轉彎、魔術戲法和室內遊戲，在宮廷的派對上作為娛樂活動。他的戲法包括讓雞蛋走過桌子（用蠟跟頭髮）、讓硬幣在杯子裡上下移動（醋和磁粉），以及讓雞跳起來（水銀）。他的室內遊戲也有標準撲克牌魔術最早的公開版本，就是猜別人從牌堆裡抽出哪一張卡（靠同夥幫忙）；智力題目，找出把 1 頭狼、1 隻羊和 1 顆高麗菜送過河的方法；數學遊戲，要觀眾想一個數字，做幾次運算，他再詢問結果，找出是多少。達文西尤其喜歡帕喬利的一個遊戲，用尺跟圓規就能畫出圍繞三角形和正方形的圓形。

帕喬利跟達文西都喜歡這種刺激頭腦的娛樂活動，友誼也因而更鞏固。達文西的名字常出現在帕喬利的筆記裡。比方說，寫了一個戲法的基本原理後，帕喬利說，「好的，達文西，你自己就能做得更好。」[8]

達文西用更認真的態度學數學，帕喬利是很棒的家教，教他歐幾里得的幾何學有哪些微妙和美麗之處，也教他平方相乘跟平方根，只是沒有幾何學那麼成功。有時候，達文西看到很難懂的概念，會把帕喬利的解釋逐字抄在筆記本裡。[9]

達文西報答帕喬利的教導，為他到米蘭後開始寫的書《論黃金比例》畫了一組數學插圖，美麗和優雅得令人讚嘆，這本書探討建築物、藝術品、解剖結構和科學中的比例和比率所扮演的角色。達文西本來就察覺到了藝術與科學的交會，所以很喜歡這個主題。

8　原注：金恩，頁164；露西‧麥當勞（Lucy McDonald），〈那就是文藝復興時代的魔法〉（And That's Renaissance Magic），《衛報》，2007年4月10日；提亞哥‧赫斯（Tiago Wolfram Nunes dos Santos Hirth），〈盧卡‧帕喬利與他1500年的書：數的次冪〉（Luca Pacioli and His 1500 Book De Viribus Quantitatis），里斯本大學2015年博士論文。

9　原注：《大西洋手稿》，118a/366a；《筆記／保羅‧李希特版》，1444。

帕喬利的書在 1498 年完成，達文西的插圖把稱為柏拉圖立體*10 的 5 種形狀加以變化。這些正多面體在每個頂點都會合了相同數目的平面：金字塔、立方體、八面體、十二面體跟二十面體。他也畫了更複雜的形狀，例如有 26 個面的小斜方截半立方體，其中 8 個是等邊三角形，連著正方形（**圖** 58）。他發明了一種新方法，讓這種形狀更容易懂：他沒把它們畫成實心體，而是透視的骨架，彷彿用木條構成。他幫帕喬利畫的 60 張插圖是唯一他還在世時就出版的圖畫*11。

從插圖的明暗也能看到達文西的才智，讓幾何繪圖看似在我們眼前擺盪的實物。光線來自一個角度，投下既大膽又細緻的陰影。物體的每個面都變成窗格。達文西對透視法的熟練增添了立體的感覺。他能在腦海裡把形狀想像成真實的物體，然後傳達到紙頁上。但他或許也把真實的模型掛在繩子上，就像帕喬利肖像畫裡掛著的多面體。達文西利用觀察力和數學推理，把學到的幾何形狀融入他研究的鳥類飛行，第一個發現三角形金字塔的重力中心（假設從底部到頂點有一條線，就在這條線往上四分之一的地方）。

帕喬利在書中表達感謝，說插圖「在那隻難以形容的左手下出現成形，他精通所有的數學學科，是凡人中的君主，第一位佛羅倫斯人，我們的達文西，在這個快樂的時刻，與我在米蘭這座神奇的城市裡，一起領著同樣的薪餉。」帕喬利後來說達文西是「最值得尊敬的畫家、透視法專家、建築師和音樂家，具備所有的完美，」他回憶起「那段快樂時光，真主 1496 到 1499 的年份，我們兩人都受雇於最顯赫的米蘭公爵，盧多維科‧斯福爾扎」。*12

帕喬利的書把重點放在黃金比例上，這是一個無理數，代表數列、幾何學和藝術中常看到的比率。約莫是 1.61803398，但（因為是無理數）小數點後的數字可以無限延續下去。把一條線分成兩段，全長跟較長那段的比例等

10 Platonic solids，又稱正多面體，柏拉圖的朋友泰阿泰德告訴柏拉圖這些立體，柏拉圖便將這些立體寫在《蒂邁歐篇》（*Timaeus*）內，所以稱為柏拉圖立體。

11 《論黃金比例》於1509年首次印行，而達文西逝於1519年。

12 原注：麥凱比，〈達文西的幾何學遊戲〉；尼修爾，頁304。

於較長那段和較短那段的比例，就是黃金比例。舉例來說，拿一條 100 英寸長的線，分成 61.8 英寸和 38.2 英寸長的兩段，這就接近黃金比例，因為 100 除以 61.8 大約等於 61.8 除以 38.2；兩個結果都差不多是 1.618。

歐幾里得在西元前 300 年寫出這個比例，讓數學家迷戀不已。帕喬利第一個努力宣傳黃金比例的說法。在同名的書籍裡，他描述在研究立方體和稜柱和多面體等幾何實體時怎麼會看到黃金比例。在流行知識中，例如丹·布朗（Dan Brown）的《達文西密碼》（*The Da Vinci Code*）這本小說裡，達文西的作品少不了黃金比例。*13 果真如此，就讓人懷疑是不是刻意的。雖然能畫出《蒙娜麗莎》和《聖傑羅姆》的圖解來確立這個概念，但沒有明確的證據能證明達文西故意用上這個確切的數學比率。

然而，達文西深入研究比率和比例在解剖結構、科學和藝術中的表現方式，反映出他對和諧比率的興趣。他也因此去尋找身體比例、音樂和聲以及其他自然之美的比率之間哪些相似之處。

形狀的轉換

身為藝術家，達文西對物體在移動時形狀轉換的方式特別有興趣。觀察水流時，他領悟到容量守恆的想法：大量的水在流動時，形狀會改變，但容量永遠一樣。

了解容量的轉換對藝術家來說很有用，尤其是像達文西這樣擅長描繪移動中物體的藝術家。他藉此畫出物體的形狀即使扭曲轉換，容積仍不變。「就會動的東西來說，」他寫道，「取得的空間跟留下的空間一樣大。」*14 這個想法不僅適用於大量的水，也適用於人彎曲的手臂和扭轉的軀幹。

13 原注：丹·布朗，《達文西密碼》（Doubleday, 2003），頁120–24；蓋瑞·邁斯納（Gary Meisner），〈達文西與藝術構圖中的黃金比例〉（Da Vinci and the Divine Proportion in Art Composition），《黃金數字》網站（*Golden Number*），2014年7月7日。
14 原注：《巴黎手稿》M，66v；《大西洋手稿》，152v；卡布拉《科學》，頁267；基爾《要素》，頁100。

圖58_ 達文西為帕喬利的書所畫的小斜方截半立方體。

　　他愈來愈有興趣研究幾何學能為自然的哪些現象提供類比，也開始探索更理論性的案例，在一個幾何形狀蛻變成另一個的時候，容積仍能守恆。一個例子是把方形變成面積一模一樣的圓形。立體的例子則是把球體轉換成容積相同的立方體。

　　達文西努力研究這些轉換，持續記下他察覺的道理，也開展了拓樸學的領域，這個學科研究形狀和物體在轉換時仍能保持某些相同的特質。在筆記本裡可以看到——有時候他專注得要命，有時候則心不在焉隨手亂塗——把彎曲的形狀轉換成同樣大小的長方形，或轉換金字塔和圓錐體。[*15] 他可以設

15 原注：《阿倫德爾手稿》，182v，《大西洋手稿》，252r、264r、471r，還有很多其他例子。

圖 59_ 找出相同的幾何面積。

想和畫出這種轉換，有時候用軟蠟做實驗，重現這些形狀。但他不擅長幾何
學的數學工具，例如把數字的平方、平方根、立體和立方根相乘。「向盧
卡大師學習平方根相乘，」指的是帕喬利。但他一直沒把數學學好，反而一
生都用圖畫，而不是用方程式推算幾何變換。*16

　　他開始收集這個題目的研究結果，並在 1505 年宣布他要寫「討論變換的

<hr />

16 原注：麥凱比，〈達文西的幾何學遊戲〉。

書，也就是把一個物體變成另一個，不需要減少或增加材料。」[17] 跟其他論文一樣，他留下了出色的筆記，但無法集結成書。

化圓為方

達文西對一個與容量守恆有關的主題特別有興趣，也沉迷其中，來自古希臘的數學家希波克拉底（Hippocrates）。這個題目有一個月牙形，就是月亮四分之一大時的新月形狀。希波克拉底發現了很討喜的數學事實：如果你把一個大的半圓跟小的半圓重疊來畫出月牙形，就可以在大的半圓裡畫出一個直角三角形，面積跟月牙形一樣大。這是人類發現的第一個方法，算出圓形或月牙形等彎曲形狀的確切面積，並畫出同樣面積的直線形狀，例如三角形或長方形。

達文西深受吸引。他在筆記本裡填滿了有陰影的圖畫，把兩個半圓疊在一起，畫出新月，再創造出面積一樣大的三角形和長方形。年復一年，他持續找方法來畫出面積等於三角形和正方形的圓邊圖案，彷彿迷上了這個遊戲。作畫時他從未訂定每個里程碑的確切日期，卻認真看待這些幾何練習，彷彿小小的成功就是值得正式記錄的歷史性時刻。有天晚上他寫下重要的紀錄，「花了很長的時間研究怎麼把直角變成兩條相同的曲線……現在是 1509 年，5 月初一的前夕（4 月 30 日），我在星期天的第 22 個小時找到答案。」[18]

對相同面積的追尋，除了基於美感，也是智力挑戰。過了一陣子，他實驗性的幾何形狀變成了藝術圖案，例如曲線三角形。筆記本裡有好幾頁（圖 59）畫了 180 個重疊的圓邊和直邊形狀的圖案，每個都標注了明暗的比例跟

17 原注：《佛斯特手稿》，1:3r。
18 原注：《溫莎手稿》，RCIN 919145；坎普《傑作》，頁290。

面積的關係。[19]

　　一如往常，他決定寫一本論文——取名為《幾何學遊戲》（*De Ludo Geometrico*）——想法填滿了一頁又一頁。可想而知，這本書也加入了其他從未完稿出版的論文行列。[20] 他選擇「ludo」這個詞，很有趣，因為「ludo」指消遣活動，讓人全心投入，但像一種遊戲。的確，他玩月牙形玩得快瘋了，就像月亮會影響人的情緒，引發精神失常。但他覺得這種益智遊戲很迷人，相信能因此更了解自然界美麗形態的祕密。

　　因著沉迷，達文西也碰到維特魯威、歐里庇得斯（Euripides）等人描述的古老謎語。面對西元前 5 世紀的瘟疫，狄洛斯島（Delos）的公民請示德爾菲（Delphi）的神諭。他們得知，如果能找到數學方法，把阿波羅祭壇的大小精確地變成原來的兩倍，瘟疫就會結束；而阿波羅的祭壇就是立方體。他們把每邊的長度加倍，瘟疫卻更嚴重；神諭解釋說，每邊都加倍，祭壇是原來的 8 倍大，而不是兩倍（舉例來說，一邊 2 英尺的立方體體積是一邊一英尺立方體的 8 倍）。為了用幾何學解決問題，每邊的長度必須乘以 2 的立方根。

　　儘管達文西記下了「向盧卡大師學習數根相乘」，他卻一直不太會平方根，立方根則更差。然而，就算他能學會，他跟為瘟疫所苦的希臘人也沒有工具能解決數學計算的問題，因為 2 的立方根是無理數。但達文西找出了視覺解法。要找出答案，原始立方體以對角線切割，在切割平面上畫出新的立方體，就像正方形的面積加倍時，在把正方形分成兩半的對角線上畫出新的正方形，也就是直角三角形斜邊的平方。[21]

　　達文西也想解答一個相關的謎語，是最有名的古老數學謎語：化圓為方。難題在於畫一個圓，然後只用圓規和直尺，畫出相同面積的正方形。希波克

19 原注：《大西洋手稿》，471。
20 原注：《大西洋手稿》，124v。
21 原注：麥凱比，〈達文西的幾何學遊戲〉，頁45。

拉底就因為這個挑戰而想找出方法，把圓形變成同樣面積的三角形。達文西鑽研這個問題就鑽研了 10 多年。

我們現在知道，化圓為方的數學程序會用到超越數（transcendental numbers），在這裡是 π，無法用分數表達，也不是有理係數多項式的根。[*22] 因此不可能光用圓規和直尺畫出來。在某一刻，他熬了整晚後精疲力竭卻又興奮無比，匆匆記下一條他以為是數學上重要突破的筆記：「在聖安德肋日（11 月 30 日），我來到化圓為方的終點；在晚間燭光即將熄滅時，在我寫的那張紙上，完成了。」[*23] 不過他白高興了一場，馬上又回去研究不同的方法。

他有一個方法是用實驗計算圓形的面積。他把圓形切成細細的三角形，然後量出每一片的面積。他也把圓周拉直，想算出長度。對月牙形的愛讓他想到更精密的方法。他把圓形剪成很多可以輕鬆測量大小的三角形，再用希波克拉底的方法找出跟剩餘圓邊部分差不多的面積。

他也花了特別長的時間把圓形分成很多塊，再分成三角形和半圓形。他把這些碎片拼成長方形，再反覆拼更小的碎片，最後的三角形可能小到快看不見了。這種衝動後來有可能引領微積分的發展，但達文西沒有這方面的技能，因此過了 2 個世紀，懂得數學技巧的萊布尼茲[*24] 和牛頓才發明出這種研究變化的數學方法。

終其一生，達文西都很迷戀形狀的轉換。筆記本的邊緣常填滿了裡面有正方形的圓形，正方形裡又有半圓形，半圓形裡則是三角形，有時候畫滿了一整頁，他反覆把一種幾何形狀變成面積或體積相同的另一種形狀。他研究出 169 條公式，算出圓邊形狀的平方，有一張紙畫了很多範例，多到看起來

22 原注：用這種方法化圓為方，數學上比立方倍積更複雜。到了1882年，才證實這不可能。這是因為 π 是超越數，而不僅是代數的無理數。因為不是任何有理係數的根，所以不可能用圓規和直尺畫出它的平方根。

23 原注：坎普《達文西》，頁247；《馬德里手稿》，2:12r。

24 Leibnitz，1646～1716，德意志哲學家、數學家，獲譽為17世紀的亞里斯多德。他和牛頓先後獨立發明了微積分，但他所使用的微積分數學符號受到更廣泛使用。他也對二進位的發展有所貢獻。

像圖樣書裡的一頁。即使在他生命快結束時留下的最後一頁筆記上——很出名的一頁,最後寫了一句「湯快冷了」——為了算出差不多的面積,也畫滿了三角形和長方形。

肯尼斯‧克拉克曾稱之為「數學家沒有興趣的計算,對藝術史學家來說更無趣。」[*25] 對,不過達文西覺得很有趣,好像患了強迫症似的。這些內容在數學上並未帶來歷史性突破,但對他覺察和描繪動作——鳥翼和水的動作、初生耶穌的蠕動、聖傑羅姆的搥胸——的能力來說非常重要,在藝術家中可說是獨一無二。

25 原注:肯尼斯‧克拉克,〈達文西的筆記本〉(Leonardo's Notebooks),《紐約書評》(*New York Review of Books*),1974年12月12日。

第 14 章

人的本質

解剖畫（第一階段，1487–1493）

在佛羅倫斯當畫家時，年輕的達文西研究過人類的解剖結構，就是為了畫得更好。同為藝術家工程師的前輩阿伯提寫道，藝術家必須研究解剖學，因為要正確描繪人物和動物，一定要先了解其內在。「把動物的每根骨頭獨立出來，在上面加上肌肉，然後用肉體覆蓋其外，」他在《繪畫論》寫道，這本書也是達文西的聖經。「幫人穿上衣服前，先畫他的裸體，然後用布匹包住他。因此在畫裸體時，先放好他的骨頭和肌肉，然後用肉體蓋住，就不難了解下面是哪一塊肌肉。」[*1]

達文西欣然接納他的勸告，熱烈程度遠超過其他藝術家或解剖學家的想像。在筆記本裡，他宣揚同樣的訓誡：「畫家一定要很了解解剖學，才能設計出赤裸身軀的各個部位，了解腱、神經、骨骼和肌肉的結構。」[*2] 達文西也遵循阿伯提的另一條信念，想知道心理情緒怎麼引導出生理動作。因此，他也對神經系統的運作方式和光影印象的處理很有興趣。

畫家最基本的解剖知識就是對肌肉的了解，佛羅倫斯的藝術家是這方面

1　原注：阿伯提，《繪畫論》，第2卷。
2　原注：《烏比手稿》，118v；《筆記／保羅‧李希特版》，488；《達文西論繪畫》，頁130。

的先驅。約在 1470 年，達文西在維洛及歐附近的工作坊工作時，波萊尤羅刻了影響力十足的銅版，刻出裸體男人的戰爭，展現他們值得誇耀的肌肉。瓦薩利說，波萊尤羅「解剖過很多身體來研究結構」，但很有可能只是表面的研究。達文西或許觀察過幾次解剖，自然就更有興趣深入探索，也跟佛羅倫斯的新聖母醫院展開長達一生的合作關係。[3]

搬到米蘭後，他發現當地研究解剖學的人主要是醫學專家，而不是藝術家。[4] 米蘭流行知識文化，而不是藝術文化，帕維亞大學是醫學研究的中心。著名的解剖專家不久就開始指導他，借他書，教他怎麼解剖。在他們的影響下，除了為藝術的努力，他也開始從科學角度研究解剖學，但他不覺得兩者涇渭分明。在解剖學上，就像他的其他研究，他覺得藝術和科學交織在一起。藝術需要深入了解解剖學，能深刻體會自然之美，也是研究解剖的助力。就像鳥類飛行的研究，達文西一開始想追求實用的知識，後來則出於好奇心和樂趣，追求純粹的知識。

在米蘭待了 7 年後，他坐下來，在筆記本新的一頁上列出他想研究的題目，可以看出他追求的是知識本身。他在最上面寫了日期，「1489 年 4 月的第二天」，這很難得，表示他開始一項很重要的工作。在左邊的頁面上，他用細緻的筆畫畫了上面有靜脈的人類頭骨，有兩種視角。右邊則列出要探索的題目：

眼睛移動靠哪一條神經，一隻眼睛移動時，哪一條神經讓另一隻跟著動？

闔上眼皮的神經。

挑眉的神經⋯⋯

咬緊牙關時張開嘴唇的神經。讓嘴唇嘟起來的神經。

笑的神經。

3　原注：多明尼科・羅倫薩，《文藝復興時期義大利的藝術和解剖學》（*Art and Anatomy in Renaissance Italy*, Metropolitan Museum of New York, 2012），頁8。

4　原注：羅倫薩，《文藝復興時期義大利的藝術和解剖學》，頁9。

表達驚奇的神經。

描述人的開端，他在子宮裡成形時的樣子，以及為什麼 8 個月大的胎兒活不下去。

什麼是打噴嚏。

什麼是打呵欠。

癲癇。痙攣。痲痹……

疲憊。飢餓。睡眠。口渴。

感官滿足……

讓大腿移動的神經。

從膝蓋到腳的神經，從腳踝到腳趾頭的神經。[*5]

列表從疑問開始，比如眼睛怎麼會動，嘴唇怎麼會微笑，對他的藝術創作很有用。但寫到子宮裡的胎兒跟打噴嚏的起因，看來他想找的資訊並不限於作畫。

在約莫同時開始寫的另一頁上，更能看出藝術與科學攪雜在一起。範圍很廣泛，涵蓋受孕到高興、到音樂，也只有達文西能這麼大膽，他想寫一本解剖的論文，列出了大綱：

這部作品一開始應該有人的概念，描述子宮的本質，以及胎兒怎麼活在裡面，胎兒在裡面要停留到哪個階段，用什麼方法開始活動跟取得食物。還有胎兒的成長，以及一個成長階段到另一個之間的間隔。什麼會把它推出母體，為什麼有時候胎兒會在預產期之前從母親的子宮出來。然後我會描述嬰兒出生後哪些部位會長得比較快，決定 1 歲大的孩子是什麼比例。再描述長成的男人和女人，及他們的比例，以及他們的氣色、膚色和面相。他們怎麼

5　原注：《溫莎手稿》，RCIN 919059v；《筆記／保羅・李希特版》，805。

由靜脈、肌腱、肌肉和骨骼組成。然後在4張畫裡呈現人的4種普遍狀況：也就是高興，有各種笑的方法，並描述笑的起因；哭泣，各種方式及起因；戰鬥、殺戮、逃跑、恐懼、殘暴、大膽、謀殺，以及跟這些情況有關的一切。然後呈現勞動，有拉、推、挑、撐之類的動作。然後是透視法，關於眼睛的機能和效果；以及聽覺——這裡我會討論音樂——並描述其他的感覺。[6]

在接下來的筆記裡，他描述組織、靜脈、肌肉和神經應該從各種角度呈現：「利用所有的表現方式，從3個不同觀點來畫每個部分；因為從前方看肢體的時候，肌肉、肌腱或靜脈都從相反邊漲大，再從側面或背面看同樣的肢體，就像你把它握在手裡，轉來轉去觀看，直到完全了解你想知道的東西。」[7]因此，達文西的確是提出解剖畫新形式（或許該稱之為解剖藝術）的第一人，目前依然通用。

顱骨畫

1489年開始研究解剖學後，達文西的重點在人類的顱骨上。他第一個用的顱骨從上往下鋸成兩半（**圖60**）。然後左半邊的前面也鋸掉了。他把這兩半畫在一起的技巧非常創新，可以清楚看到內部結構跟臉部的相對位置。比方說，額竇在眉毛的正後方，達文西也是第一個畫出正確位置的人。

來欣賞他的繪圖技巧有多聰明吧，用手蓋住圖畫的右邊，你會注意到透露出來的資訊變少了。「就獨創性而言，1489年的顱骨畫基本上就很不一樣，也比當時其他的插畫更優秀，完全不符合時代的特性，」這是外科醫生法蘭西斯・威爾斯（Francis Wells）的看法，他也是解剖畫專家。[8]

6　原注：《溫莎手稿》，RCIN 919037v；《筆記／保羅・李希特版》，797。
7　原注：《筆記／保羅・李希特版》，798。
8　原注：《溫莎手稿》，RCIN 919058v；克雷頓與斐洛，頁58；基爾與羅伯茲，頁47；威爾斯，頁27。

在臉的左邊，達文西畫了 4 顆牙齒，分別是 4 種人的牙齒，註記說人通常有 32 顆牙齒，包括智齒在內。因此，就目前的紀錄而言，他是史上第一個完整描述人類牙齒組成的人，對牙根的描寫幾乎完美。[*9]「上面的 6 顆大臼齒各有 3 根牙根，兩根在下巴外側，一根在內側，」他寫道，證實他切開了額竇壁，確定牙根的位置。如果達文西值得紀念的事蹟沒有這麼多，也可以頌讚他是牙科學的先驅。

在隨附的一張圖裡，達文西從左側展示顱骨，最上面的四分之一跟整個左側都鋸掉了（圖 61）。這張筆墨畫的藝術美感最為驚人：精細的線條、雅致的輪廓、暈塗法的效果、特有的左撇子交叉剖面線以及微妙的陰影和明暗，增添立體效果。達文西的科學貢獻很多，有一項就是證明能透過繪畫來發展概念。從他在維洛及歐工作坊裡的布料研究開始，達文西很懂得如何表現光線射在圓形和弧線物體上的模樣。現在他開展這門藝術，轉化解剖學研究，並為其增加美感。[*10]

在這張跟另一張顱骨畫上，達文西畫了一組軸線。在靠近腦部中心的交會點，他找到他認為含有「常識」（senso comune）的腔室；也就是感官匯集的地方。「靈魂似乎存在於判斷力裡，判斷力似乎位在所有感覺交會之處；這叫作『常識』，」他寫道。[*11]

為了連結腦部的動作和身體的動作，解釋情緒怎麼變成動作，達文西想找出那個變化的源頭。在一系列圖畫中，他想證明從眼睛進入的視覺觀察會怎麼處理，再送給「常識」，讓頭腦決定要怎麼行動。他推測，產生的腦部信號會透過神經系統傳輸給肌肉。在他的畫作裡，大多把視覺擺在首位；其

9　原注：彼得・傑里茲（Peter Gerrits）和言恩・凡寧（Jan Veening），〈達文西「剖面的顱骨」：再談顱骨和齒式〉（Leonardo da Vinci's 'A Skull Sectioned': Skull and Dental Formula Revisited），《臨床解剖學》（Clinical Anatomy），26（2013），頁430。

10　原注：《溫莎手稿》，RCIN 919057r；法蘭克・菲潤巴赫（Frank Fehrenbach），〈功能的情感訴求：達文西的工程圖〉（The Pathos of Function: Leonardo's Technical Drawings），出自荷爾瑪・施蘭姆（Helmar Schramm）編著，《藝術和科學中的器械》（Instruments in Arts and Science, Theatrum Scientarum, 2008），頁81；卡門・班巴赫，〈人類顱骨習作〉（Studies of the Human Skull），出自班巴赫《草圖大師》；克拉克，頁129。

11　原注：《筆記／保羅・李希特版》，838。

他感官沒有專屬的腦室。*12

　　在這個時期的一張畫裡，上面畫了手臂的骨頭和神經，他也用很淡的筆觸畫了從其中出現的脊椎神經。附錄則是解剖青蛙的筆記，現在是生物課的必經過程，而第一位記錄的科學家就是達文西。「青蛙的脊椎一打洞，就立刻死了，」他寫道，「之前沒有頭、沒有心臟或其他器官、沒有腸子或皮，都可以活下去。因此，這裡似乎就是活動和生命的基礎。」他也用狗做了同樣的實驗。他畫的神經和脊椎標記得很清楚；到了 1739 年，這項穿髓實驗才再度得到正確的圖解和描述。*13

　　1490 年代中期，達文西先擱下了解剖學；再過 10 年才會重拾這個題目。儘管他不是原創者，對「常識」的描述也有誤，但他的想法正確，認為人腦會接收視覺和其他刺激，處理後轉成感覺，再透過神經系統把反應傳輸給肌肉。更重要的是，他對頭腦與身體的連結很有興趣，這點變成他藝術天分的基本要素：展示內心情緒怎麼用外在的手勢展現。「在繪畫中，在所有情況下，人物的動作都會表達心裡的目的，」他寫道。*14 第一回合的解剖研究快結束時，他開始繪製藝術史上最能表達這句格言的作品，《最後的晚餐》。

研究人的比例

　　為米蘭和帕維亞大教堂提供意見時，達文西也在研究維特魯威，迷上了這位古代羅馬建築師對人體比例和尺寸的詳細研究。此外，為斯福爾扎的紀

12 原注：馬汀・克雷頓，〈解剖學和靈魂〉（Anatomy and the Soul），出自馬拉尼與菲歐力歐，頁215；強納森・佩夫斯納（Jonathan Pevsner），〈達文西的人腦和靈魂研究〉（Leonardo da Vinci's Studies of the Brain and Soul），《科學心智》（Scientific American Mind），16:1（2005），頁84。

13 原注：《溫莎手稿》，RCIN 912613；克雷頓與斐洛，37；肯尼斯・基爾（Kenneth Keele），〈達文西的自然解剖學〉（Leonardo da Vinci's 'Anatomia Naturale'），《耶魯大學生物學和醫學期刊》（Yale Journal of Biology and Medicine），52（1979），頁369。蘇格蘭的醫生亞歷山大・史都華（Alexander Stuart）在1739年重做達文西的實驗，這個實驗才再度有人加以描述和圖解。

14 原注：馬汀・坎普，〈達文西早期顱骨習作中的「靈魂概念」〉（'Il Concetto dell'Anima' in Leonardo's Early Skull Studies），《華堡學院與果道研究所期刊》，34（1971），頁115。

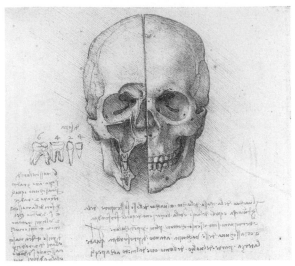

圖 60

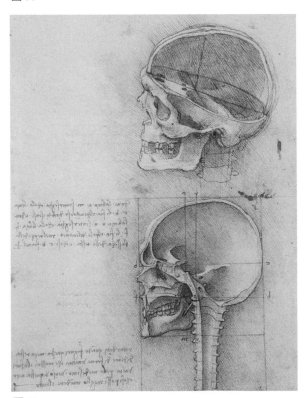

圖 61

顱骨畫，1489 年。

圖 62

圖 63_

臉部的比例。

念碑測量馬匹時，他很想知道這些尺寸跟人的比例有什麼關係。他天生就愛尋找跨越不同題材之間的模式，因此很受比較解剖學的吸引。因此，在 1490 年，他開始測量和繪製人體的比例。

　　他在老宮廷的工作坊裡，用了至少 10 多名年輕男子當模特兒，從頭到腳測量每個身體部位，畫了 40 多張畫，寫了 6 千多字。他的描述包括身體部位的平均大小以及不同部位間的比例關係。「嘴巴到鼻子最下面的長度是臉的七分之一，」他寫道，「嘴巴到下巴最下面的長度是臉的四分之一，等於嘴的寬度。下巴到鼻子最下面的長度是臉的三分之一，等於鼻子的長度，也等於額頭的長度。」這些描述跟其他的描述都附有著詳細的繪圖和圖解，用字母表示不同的尺寸（**圖 62 和 63**）。

　　他的筆記本寫滿了一頁又一頁更精確的細節——總共有 51 段。他的描述

從維特魯威得到靈感，但更深刻，也根據他自己的觀察。下面是一小段例子：

鼻子最上面到下巴最下面的距離是臉的三分之二……臉的寬度等於嘴巴到髮根之間的距離，是身高的十二分之一……從耳朵最上面到頭頂的距離等於下巴最下面到眼睛淚管的距離，也等於從下巴凸出的地方到下頜凸出位置的距離……顴骨凹陷的地方在鼻尖和頜骨頂部的中間……大拇趾的長度是腳的六分之一，從側面量的話……從一邊肩膀的關節到另一邊，長度等於臉長的兩倍……從肚臍到生殖器的距離則是臉的長度。[15]

我很想繼續引用他的發現，因為這個壯舉非常偉大，也凸顯他的強迫症，不光記錄了每個尺寸，累積的數量也非常驚人。他量個沒完，努力不懈。光在一個條目裡，就有至少 80 項類似的計算或比例。除了驚人，也讓人眼花撩亂。讀者可以想像他在工作坊裡拿著量尺的模樣，幾名順從的助手盡責地記下每個身體部位。這種執著就是天才的要素。

量了每個身體部位的各種尺寸，達文西還不滿足。此外，他覺得一定要記錄這些部位移動時的情況。關節移動或人體扭轉時，每個人體特徵的相對形狀會有什麼變化？「觀察手臂向上和向下、向內和向外、向前和向後，以及繞圈和做其他形態的移動時，肩膀的位置會怎麼改變，」他在筆記本裡對自己寫下指示，「脖子、雙手、雙腳和胸部也要觀察。」

我們可以想像他在工作坊裡，叫模特兒移動、轉動、蹲下、坐下和躺下。「手臂彎曲時，有肉的地方會縮短成原來三分之二的長度，」他做了這樣的紀錄，「人跪下的時候，身高會減少四分之一……抬起腳跟時，肌腱和腳踝會接近一指寬的距離……人坐下的時候，座位到頭頂的距離是身高的一半加上睪丸的厚度和長度。」[16]

15 原注：《筆記／保羅・李希特版》，308–59；佐爾納，2:108。
16 原注：《筆記／保羅・李希特版》，348–59。

加上睪丸的厚度和長度？再一次，我們該停下來，好好驚嘆一下。為什麼如此執著？為什麼需要這麼多資料？有一個原因（起碼在剛開始的時候）：幫他畫出各種姿勢和動作的人類或馬匹。但還有更重要的理由。在涉及人類心智的任務中，達文西為自己設定了最宏大的一項：充分了解人類的測量成果，以及人類在宇宙間的地位。在他的筆記本裡，他宣布要測量他口中的「人類的普遍計量」。*17 這項尋求界定了達文西的一生，把他的藝術和他的科學綁在一起。

17 原注：《筆記／保羅·李希特版》，第7章序言。

第 15 章

岩間聖母

委任工作

1482 年，達文西初到米蘭，他期待能擔任軍事和土木工程師，寫信向握有實權的公爵盧多維科·斯福爾扎求職時，也提出這個願望。他的心願並未實現。在接下來的 10 年中，他在宮廷裡主要負責戲劇演出，然後雕塑未完成的騎士紀念碑，也是教堂設計的顧問。但他主要的才華仍是繪畫，從他在佛羅倫斯開始，一直到生命結束，都是優秀的畫家。

剛到米蘭那幾年，還沒有住進老宮廷之前，他可能跟盧多維科頗為喜愛的肖像藝術家安布羅奇奧·普瑞第斯（Ambrogio de Predis），還有他的異母哥哥伊凡基斯塔（Evangelista）與克里斯多福（Cristoforo）共用工作坊，克里斯多福失聰，也不會講話。後來達文西寫過，觀察聾啞人士溝通，非常有助於研究人類手勢與思緒之間的關係：「要讓人物的動作符合他們的想法或言語，模仿失聰者就可以學到，他們用雙手、眼睛、眉毛和全身的動作，努力表達出內心的情感。」[*1]

達文西開始跟普瑞第斯兄弟合作後，由有錢信徒組成的敬拜團體，無玷

1　原注：《達文西繪畫論／里高德版》，第165章。

受孕會（Confraternity of the Immaculate Conception），委託這幾位藝術家幫他們的方濟會教堂繪製祭壇畫。達文西負責繪製中間的畫框，指示很清楚：主題是聖母瑪利亞（「她的裙子是深紅色，上面有金色織錦，用油彩，再用漆加上光澤」）和嬰孩耶穌，旁邊圍繞著「完美用油彩畫出的天使，及兩位先知」。達文西沒管這些指示，決定畫聖母瑪利亞、嬰孩耶穌、年輕的施洗者約翰、一名天使，但不畫先知。他從次經（Apocrypha）和中世紀故事選出的場景裡，希律王（King Herod）下令屠殺所有無辜的幼兒，聖家逃離伯利恆，在路上碰到約翰。

達文西這幅畫最後畫了兩個很像的版本，後來稱為《岩間聖母》。無數學者不斷辯論這兩幅畫作的時機和背景故事。我認為，最有說服力的說法是第一個版本在 1480 年代畫好，卻跟無玷受孕會談不攏價錢，就賣掉或送往別處；現存於羅浮宮（**圖 64**）。達文西後來跟安布羅奇奧・普瑞第斯合作，在他的工作坊裡幫忙再畫了一幅來代替，1508 年左右完成；現在典藏於倫敦的國家美術館（**圖 65**）。*2

協會想要一幅畫來頌讚無玷受孕，方濟會修士極力推廣這條教義，聲稱

2　原注：我的說法與下列一致：馬汀・坎普，〈比較之外〉（Beyond Compare），《藝術論壇國際期刊》（*Artforum International*），50.5（2012年1月），頁68；佐爾納，1:223；W. S.坎奈爾（W. S. Cannell），〈岩間聖母：文獻重審與新的詮釋〉（The Virgin of the Rocks: A Reconsideration of the Documents and a New Interpretation），《美術雜誌》（*Gazette des Beaux-Arts*），47（1984），頁99；西森，63、161、170；賴瑞・凱斯（Larry Keith）、艾索克・羅伊（Ashok Roy）等人，〈達文西的岩間聖母：處理、技巧與展示〉（Leonardo da Vinci's Virgin of the Rocks: Treatment, Technique and Display），《英國國家美術館技術會報》（*National Gallery (London) Technical Bulletin*），32（2011）；馬拉尼，137；羅浮宮和英國國家美術館的網頁資料；與文生・德留旺的私人訪談。相反的看法則認為倫敦的版本先畫成，可參見塔姆辛・泰勒（Tamsyn Taylor），〈不同的意見〉（A Different Opinion），《達文西與岩間聖母》（*Leonardo da Vinci and "the Virgin of the Rocks"*）網站，2011年11月8日，http://leonardovirginoftherocks.blogspot.com/（網址已失效）。關於兩幅畫畫成時間的其他看法，參見查爾斯・霍普（Charles Hope），〈不是達文西？〉（The Wrong Leonardo?），《紐約書評》，2012年2月9日。看過目前對委託工作和法律的爭議，霍普認為，「這表示真正的問題在於不一樣的東西，也就是當贊助人說畫沒畫完的時候，他們的意思是沒有按著合約條款完成。上面不是他們要的聖母子和天使，而是聖母和聖嬰與一位天使和聖約翰。」他主張，「因此有人爭議，可能在1490年代，巴黎那幅畫移出了教堂，然後用倫敦那幅畫來取代。但文獻排除了這個可能性。文獻清楚指出，畫作的委託時間是1483年，1508還在教堂裡，不容懷疑。如果贊助人在那之前就不要那幅畫，畫家就沒有契約責任要提供另一個版本，也不會拿到這幅畫的錢。同樣地，文獻指出贊助人沒有把畫還給達文西。為了畫第二個版本，他需要原本那張畫，到1508年才拿到。因此，其中一幅畫，顯然就是羅浮宮那幅，在1483到1490年間提供給客戶，倫敦的版本不可能在1508年前畫出來。」

聖母瑪利亞在受孕時沒有受到原罪的玷污。*3《岩間聖母》中的圖像支持這個想法，最明顯的就是環境：光禿禿而怪石嶙峋的洞穴，奇蹟似地冒出會開花的植物和 4 個聖潔的角色。我們覺得自己看進了地球的子宮。洞穴前的人物沐浴在溫暖的光線裡，但陰暗的洞穴又黑又駭人。這個地點很像達文西回憶中，他去爬山的時候看到的那個神祕洞穴。

但是這個場景跟無玷受孕的關聯不明顯。儘管主角是聖母瑪利亞，圖畫的敘事卻集中在施洗者約翰身上，他是佛羅倫斯的守護神，也是達文西最喜歡的一個主題。在第一個版本（羅浮宮）裡，焦點更清楚就是在約翰身上，天使用誇張的手勢指著他，或許就是達文西跟無玷受孕會起爭執的一個原因。

第一個版本（羅浮宮）

達文西很會說故事，擅長傳達強烈的動作感，從《三王朝拜》開始，他的許多畫作都是敘事畫，《岩間聖母》也是。在第一個版本裡，帶有中性美的鬈髮天使是敘事的起點，眼神離開了場景，看著我們，臉上是謎樣的微笑，伸出手指讓我們看著年幼的聖約翰。約翰則跪下來，扣著雙手敬拜嬰孩耶穌，耶穌則回以祝福的手勢。聖母的身體扭轉，往下看著約翰，抓著他的肩膀來保護他，另一隻手則懸在耶穌頭上。我們的眼睛順時針繞著看了一圈，會注意到天使靠在池塘邊的石壁上，扶著耶穌的左手放在凸出的岩石上。整體看來，就是連續的手勢集錦，後來也出現在《最後的晚餐》裡。

天使伸出的手指是第一幅和第二幅之間的主要差異。在現代科技的輔助下，我們知道達文西為了要不要納入這個手勢而費盡心思。2009 年，羅浮宮的技師用先進的紅外線成影技術分析《岩間聖母》第一個版本，發現達文西用來構圖的素描圖。我們看到一開始，他並未規劃天使要指著約翰。在背景的岩石幾乎都畫完

3 原注：雷吉娜・史蒂芬妮亞克（Regina Stefaniak），〈看進混沌：達文西的岩間聖母〉（On Looking into the Abyss: Leonardo's *Virgin of the Rocks*），《藝術史》期刊，66.1（1997），頁1。

後，才加上那個手勢。*4 達文西兩次推翻自己的想法，或許是因為贊助人施加的壓力。原始素描圖上沒有這個手勢，第一個版本裡有，而第二個版本裡沒有。

可以了解他遲疑的理由。這個指著約翰的手勢不太恰當，達文西在畫第二個版本的時候似乎也感覺到了。天使瘦削的手指有點衝突，在聖母懸著的手和嬰孩的頭之間造成干擾。太多手在一起，無法共存的手勢帶來不和諧。*5

流暢的光線拯救了敘事的流動，帶給畫作一種整體感。在這幅傑作裡，達文西開創了藝術的新時代，光線和陰影並列，產生強烈的流動感。

在佛羅倫斯，達文西悄悄放棄只用蛋彩作畫的方法，比較依賴在荷蘭已經很流行的油畫顏料；而達文西在米蘭時期也更嫻熟這種媒材的用法。他能慢慢一層又一層塗上半透明的顏色，創造出陰影，讓輪廓線輕柔地變模糊，正是他擅長的明暗對照和暈塗技巧。他也能創造出帶有光澤的色調。光線穿過一層層顏料，在底漆上反射回來，彷彿光線從人物和物體上散發出來。*6

達文西之前的藝術家在畫上區分光線明亮和陰影的區域時，多半會在顏料裡多加一點白色。但達文西知道，光線不光會讓顏色變亮；也更能顯露出真實和暗色的色調。看看陽光照在天使的紅色外衣、聖母的藍色長袍和金色布料上的位置；顏色很飽和，色調更濃。在繪畫論的筆記裡，達文西解釋，「因為顏色的質地要透過光線來顯露，在光線較多的地方，顏色被照亮的時候，更能看到這個顏色的真實特質。」*7

4 原注：賴瑞‧凱斯，〈追求完美〉（In Pursuit of Perfection），出自西森，頁64；西森，162n；克萊爾‧法拉戈，〈達文西的技術實踐大會〉（A Conference on Leonardo da Vinci's Technical Practice），《達文西協會通訊》（*Leonardo da Vinci Society Newsletter*），38（2012年5月）；文生‧德留旺等人，〈巴黎的岩間聖母：根據科學分析的新方法〉（The Paris *Virgin of the Rocks*: A New Approach Based on Scientific Analysis），出自米歇爾‧門努（Michel Menu）編著，《達文西的技術實踐》（*Leonardo da Vinci's Technical Practice*, Hermann, 2014），第9章。

5 原注：麥克‧湯瑪斯‧亞歐斯基（Michael Thomas Jahosky），〈不可思議的事：達文西、卡特麗娜和岩間聖母〉（Some Marvelous Thing: Leonardo, Caterina, and the *Madonna of the Rocks*），南佛羅里達大學2010年碩士論文；朱利安‧貝爾（Julian Bell），〈達文西在倫敦〉（Leonardo in London），《泰晤士報文學增刊》（*Times Literary Supplement*），2011年11月23日。

6 原注：布蘭利，頁106；卡布拉《科學》，頁46。

7 原注：坎普《傑作》，頁75；《烏比手稿》，67v；愛德華‧歐斯祖斯基（Edward J. Olszewski），〈達文西發明暈塗法的過程〉（How Leonardo Invented Sfumato），《美術史筆記》，31.1（2011年秋季），頁4–9。

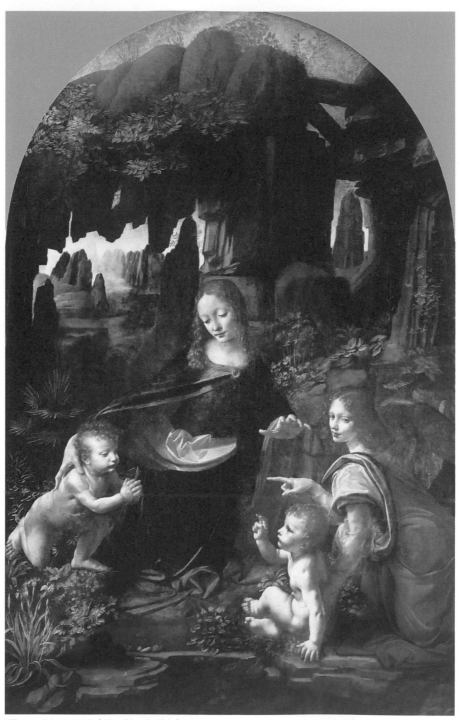

圖 64_《岩間聖母》(第一版，羅浮宮)。

圖65_《岩間聖母》(第二版,倫敦)。

《岩間聖母》的第一版生動地證明了達文西懂得把科學知識運用在藝術創作上。主題有聖母，也有岩石。安・皮佐魯索（Ann Pizzorusso）在她的研究〈達文西的地質學〉中指出，洞穴的組成「用驚人的地質正確度呈現」。*8 岩層多半是風化的砂岩，一種沉積岩。但在聖母的頭上，還有畫作的右上角，則凸出輪廓分明的岩層，切面在陽光中閃耀。

　　這是輝綠岩，一種侵入火成岩，由火山岩漿冷卻而成。連冷卻構成的垂直裂縫也精確描繪。聖母頭上有條縫，在砂岩和火山岩之間，也一樣精確。達文西會忠實描繪大自然，但這不是他看到的情景。這個洞穴顯然是他想像出來的，而不是他去過的真實地點。要能深入鑑賞地質學，才能產生這麼有想像力、這麼真實的美景。

　　畫裡的植物跟在自然中一樣，只會生長在風化程度足以讓植物紮根的砂岩區，在洞穴頂部和地上都有，但不會生在堅硬的侵入火山岩上。他選對了種類，也符合季節：他只畫出在這個時候會在潮濕洞穴裡生長的植物。雖然有這些限制，他仍能選出傳達象徵與藝術目標的植物。威廉・恩博登（William Emboden）在他的著作《達文西論植物和花園》（*Leonardo da Vinci on Plants and Gardens*）裡指出，「他把植物放進畫裡，使用它們的象徵意義，但他也很謹慎，在恰當的情境裡呈現出來。」*9

　　舉例來說，白玫瑰常用來象徵基督的純潔，但不會在這種洞穴裡生長；因此達文西在基督抬起的手臂下畫了一叢櫻草（*Primula vulgaris*），因為會開白花，所以是美德的象徵。在聖母的左手上面，則是模模糊糊的一叢蓬子菜（*Galium verum*）。「這種植物從以前就取名為聖母的床薦（our lady's bedstraw），向來就是馬槽裡的植物，」恩博登寫道。約瑟用這種草幫瑪利亞

8　原注：安・皮佐魯索，〈達文西的地質學：岩間聖母的真實性〉（Leonardo's Geology: The Authenticity of the *Virgin of the Rocks*），《達文西》，29.3（1996年秋季）。另可參見安・皮佐魯索，《幫達文西發推特》（*Tweeting Da Vinci*, Da Vinci Press, 2014）；巴斯・登洪德（Bas den Hond），〈科學為孟克和達文西的畫作提供新線索〉（Science Offers New Clues about Paintings by Munch and da Vinci），《伊厄斯》（*Eos*），98（2017年4月）。

9　原注：威廉・恩博登，《達文西論植物和花園》（Timber Press, 1987），頁1、125。

鋪床，耶穌出生時，白色的葉子轉為金色。沉迷於螺旋形狀的達文西有時候會把植物稍作改動，來滿足他的藝術品味。例如，在左下角有棵黃菖蒲（*Iris pseudacorus*），長劍般的葉子並沒有排成扇形，而是稍微扭曲以呈現出螺旋狀，來反映聖約翰和聖母細微的扭轉動作。

1485 年，第一個版本完工時，達文西和夥伴收到約 800 里拉的費用。但畫家們堅持他們的材料費超過這個數字，尤其是貼上去的金箔，從此展開長期的爭執。無玷受孕會卻步了，這幅畫可能從未掛在他們的教堂裡。結果賣給另一個顧客，可能是法國國王路易十二世，或盧多維科·斯福爾扎付錢買下，送給他的姪女碧雅卡和未來的神聖羅馬帝國皇帝馬克西米連一世作為結婚禮物。最後則由羅浮宮收藏。

第二個版本（倫敦）

在 1490 年代，達文西和安布羅奇奧·普瑞第斯合作，為無玷受孕會畫一幅新的《岩間聖母》，代替之前沒交出去的那一幅。2009 年的技術研究指出，達文西一開始的素描圖完全不一樣。聖母跪著，做出崇拜的姿勢，一隻手橫過胸前。然後達文西改變心意，用底漆蓋過新的素描圖，再畫了一次，很像第一版的《岩間聖母》，只是天使並未指著施洗者約翰（跟第一版的原始素描圖一樣）。[*10] 此外，天使並未從圖上看著觀畫者。他朦朧的目光似乎在觀賞整個場景。

10 原注：路克·西森和瑞秋·比林格，〈達文西在國家美術館的《岩間聖母》與梵蒂岡的《聖傑羅姆》中使用的素描圖〉Leonardo da Vinci's Use of Underdrawing in the 'Virgin of the Rocks' in the National Gallery and 'St. Jerome' in the Vatican，《伯林頓雜誌》，147（2005年7月），頁450；凱斯等人，〈達文西的岩間聖母〉；法蘭切絲卡·菲奧拉尼，〈倫敦和巴黎達文西展覽的反思〉（Reflections on Leonardo da Vinci Exhibitions in London and Paris），出自《從法國到羅馬，歷史上學術藝術的小工作坊地點》（*Studiolo revue d'histoire de l'art de l'Académie de France à Rome*, Somogy, 2013）；賴瑞·凱斯，〈追求完美〉，出自西森，頁64；坎普，〈比較之外〉，頁 68；〈看不見的達文西〉（The Hidden Leonardo），英國國家美術館網站https://www.national gallery.org.uk/paintings/learn-about-art/paintings-in-depth/the-hidden-leonardo。

因此，敍事不像第一版那麼令人分心。聖母瑪利亞成為無庸置疑的注意力焦點。我們的眼睛從她平靜的臉龐開始，她看著約翰跪下，她的手懸在孩子頭上保護他，這次沒有天使干擾的手指頭。場景變成強調聖母瑪利亞的手勢和情緒，而非天使和約翰。

另一個細微的差異則是洞穴較封閉，上面的天空面積較小。因此光線沒那麼發散，而是有方向性，從畫的左邊射進來，選擇性地落在 4 個角色上，照亮他們。因此，大大加強了形狀的造型、柔軟度和立體感。在第一版和第二版之間，達文西研究了光線和光學，學會以藝術手法使用光線，寫下藝術史上新的一頁。「這幅畫的變化性和選擇性充滿動感，不像羅浮宮版本的光線很靜態，太過於平均，因此是新時代的光線，」藝術史學家約翰・斯爾曼（John Shearman）說。[11]

第二個版本的構圖顯然是達文西的作品。然而，又有問題了，實際的畫可能畫了將近 15 年，有多少是他畫的，又有多少委派給安布羅奇奧和工作坊裡的助手？

有一個跡象可以看出達文西把一些工作委派出去：畫裡的植物不像第一個版本那麼真實。「很明顯，因為完全不像達文西平日會畫的植物，」園藝學家約翰・格里姆蕭（John Grimshaw）說，「不是真的花。很奇怪的混合物，揉合了想像的耬斗菜。」[12] 地質學上也看得到同樣的分歧。「國家美術館畫作中的岩石是虛假的、誇張的、古怪的創造，」皮佐魯索寫道，「前方的岩石沒有精細的岩床，但有粗糙的風化感，很巨大，看起來像石灰岩，而不是砂岩。在這個地質設定裡，不適合出現石灰岩。」[13]

11 原注：約翰・斯爾曼，〈達文西的顏色和明暗對照〉（Leonardo's Colour and Chiaroscuro），《美術史期刊》，25（1962），頁13。

12 原注：多雅・亞爾伯治（Dalya Alberge），〈黃水仙密碼：達文西在倫敦的岩間聖母重掀質疑〉（The Daffodil Code: Doubts Revived over Leonardo's *Virgin of the Rocks* in London），《衛報》，2014年12月9日。

13 原注：皮佐魯索，〈達文西的地質學〉（Leonardo's Geology），頁197。關於其他對國家美術館宣言的攻擊，參見麥克・戴理（Michael Daley），〈羅浮宮的《聖母子與聖安妮》是否能證明英國國家美術館的《岩間聖母》不是達文西畫的？〉（Could the Louvre's 'Virgin and St. Anne' Provide the Proof That the (London) National Gallery's 'Virgin of the Rocks' Is Not by Leonardo da Vinci?），《英國藝術守望學刊》（*ArtWatch UK*），2012年6月12日。

在 2010 年以前，倫敦的國家美術館一直聲稱他們的畫作並非主要出自達文西之手。但經過徹底清理和修復畫作後，當時的策展人路克·西森和其他專家宣布，這幅畫事實上主要是達文西畫的。西森承認植物和岩石有些不正確的地方，但他認為，這反映達文西從 1490 年代開始追求的畫法，用更成熟、更「形而上」的方法來描繪自然：「這不再是忠實表達自然的畫作。達文西把他覺得必要的成分（有時候只是最美麗的要素）結合起來，創造出植物、風景、人物，比大自然的產物更完美，也更完整。」[14]

尤其在最近這次清理後，倫敦的版本看起來確實呈現出達文西的特徵。天使就是一個例子，他特有的光亮鬈髮是達文西的特色，薄薄的袖子在陽光照耀下有明顯的半透明感，則來自達文西逐層上油彩的天分。「細看這幅畫，就不會質疑誰畫了嘴巴和下巴，還有那頭很有特色的鬈曲金髮，」肯尼斯·克拉克如此描述畫上的天使。[15] 聖母的頭也是，跟天使很像，可以看出達文西用手指揉合油彩的習慣。「這些效果絕對都不是安布羅奇奧的才能，也不屬於其他我們認識的學徒，」馬汀·坎普說。[16]

第二版跟第一版一樣，也受制於跟無玷受孕會的契約爭議，談判拖得很長，也提供進一步的證據，證實達文西本人負責完成畫作。1499 年他離開米蘭的時候，還沒全部畫完，1506 年又因為要不要付尾款而起了爭執。達文西最後回去畫上收尾的幾筆。那時才算畫完了，之後他跟安布羅奇奧也收到無玷受孕會剩餘的款項。

團隊合作

第二幅《岩間聖母》裡有多少來自達文西同僚的貢獻？這個問題凸顯

14 原注：西森，頁36。
15 原注：克拉克，頁204。
16 原注：坎普《傑作》，頁274。

了合作在工作坊裡的角色。我們總以為藝術家是孤獨的創造者，躲在小閣樓裡，等著靈感乍現。但從他的筆記本以及他畫出《維特魯威人》的過程中可以看出，達文西的思考多半走合議過程。從少不更事時進入維洛及歐的藝品鋪子，達文西就知道團隊合作的喜悅與優勢。在國家美術館負責修復《岩間聖母》的賴瑞·凱斯說，「達文西需要在短時間內成立工作坊，能創作畫作、雕塑、宮廷娛樂和其他活動，表示他跟信譽卓著的米蘭畫家密切合作，也在訓練他自己的學徒。」[17]

為了賺錢，達文西偶爾會幫學徒製作藝品，就像一條生產線，跟維洛及歐工作坊的做法一樣。「師傅與學徒用一種複製、貼上的技巧，輪流參與設計，包括重要的畫作和諷刺畫，」西森解釋道。[18] 達文西會創造構圖、諷刺畫、習作和素描。他的學生用針刺複製，一起畫完最終的版本，通常達文西還會加上自己的修飾和修正。有時候變化很多，一張畫上可以分辨出不同的風格。工作坊的訪客說，「達文西的兩名學生在畫肖像畫，他不時會過去加一筆。」[19]

達文西的學徒和弟子不光複製他的設計。2012 年在羅浮宮舉辦的展覽就有工作坊裡弟子和助手的仿作。很多跟著他的原畫一起畫出來，加以改變，表示他跟同事在計畫好的畫作上一起探索各種畫法。達文西創作主要的版本時，其他版本則在他的監督下畫出來。[20]

年輕女子的頭像

根據選擇的宗教故事不同，《岩間聖母》裡的天使應該是加百列或烏列

17 原注：凱斯，〈追求完美〉，出自西森，頁64。

18 原注：克莉絲汀·林（Christine Lin），〈達文西的團隊工作室〉（Inside Leonardo Da Vinci's Collaborative Workshop），《大紀元時報》（*Epoch Times*），2015年3月31日；路克·西森，〈達文西：單數與複數〉（Leonardo da Vinci: Singular and Plural），紐約大都會博物館演說，2013年3月6日；作者與西森的訪談。

19 原注：克拉克，頁171；諾維拉那的皮耶特羅修士寫給伊莎貝拉·德埃斯特的信，1501年4月3日。

20 原注：菲奧拉尼，〈倫敦和巴黎達文西展覽的反思〉（Reflections on Leonardo da Vinci Exhibitions in London and Paris）；德留旺。

爾（Uriel，羅浮宮的網站上說他是加百列，但博物館裡畫作旁邊的說明叫他烏列爾，證實就連羅浮宮內部都沒有共識）。不論是哪一個，達文西畫的天使很女性化，有些藝術評論家甚至稱他為她。[21]

就像他幫維洛及歐的《基督的洗禮》畫的天使，《岩間聖母》的天使也顯現出達文西偏好的性別流動。有些 19 世紀的評論家覺得這表明了他的同性戀傾向，這名天使誘人到令人不安的程度，尤其是他的姿勢和向畫外看的眼神，都像藝術家本人的化身。[22]

達文西有一張畫叫《年輕女子的頭像》（*Head of a Young Woman*，**圖66**），一般認為就是《岩間聖母》的習作，把天使跟畫中人物比較，更凸顯天使的中性感。[23] 年輕女子的面部特徵基本上就像烏列爾／加百列。

這張畫非常美，因為用最好的方法展示達文西的製圖天分。簡單的幾條線和出色的筆觸，簡潔而精確，就能創造出魅力無比的素描。第一眼就能讓你迷惑，然後難以捉摸的簡潔讓你無法移開目光。文藝復興時期藝術史學家先驅伯納德・貝倫森稱之為「一項最優秀的製圖成就」，他的愛徒肯尼斯・克拉克則宣告，「我敢說，這是世界上最美的一張畫」。[24]

達文西有時候用墨水或粉筆畫圖，但在這個案例中，他先用單色顏料塗在紙上，然後用銀針筆雕出線條；仍能看到溝槽。打亮的地方使用白色水粉顏料或水彩，例如女子左邊顴骨上的光澤。

這張畫很精緻，讓我們看到達文西用剖面線創造出陰影和質地。這些平行的筆觸在某些地方很細緻、很緊湊（左頰上的陰影），有些地方則大膽留白（肩膀後方）。剖面線的變化只需要幾筆，就能做出奇妙的陰影漸層和微

21 原注：喬納森・瓊斯，〈岩間聖母：解碼達文西〉（*The Virgin of the Rocks*: Da Vinci decoded），《衛報》，2010年7月13日。
22 原注：安德魯・葛蘭姆–狄克森（Andrew Graham-Dixon），〈達文西的兩位聖母之謎〉（The Mystery of Leonardo's Two Madonnas），《電訊報》，2011年10月23日。
23 原注：這張畫的特徵跟畫中天使幾乎一模一樣，大多數評論家認為是習作。但在班巴赫的《草圖大師》中，有一篇文章（卡洛・培德瑞提，頁96）說是習作，另一篇（皮耶特羅・馬拉尼，頁160）則認為不是。
24 原注：克拉克，頁94。

圖 66_《岩間聖母》習作。

妙的模糊輪廓。看她的鼻子，讚嘆剖面線怎麼塑造出左邊鼻孔的形狀。然後
再看稍微寬一點的線怎麼製造出她左頰的輪廓和陰影。有力的兩條線畫出脖
子上的皺褶，還有勾畫脖子前方輪廓的三筆，似乎都很匆忙，但也傳達出動
作。頭部左邊和右邊的自由曲線有現代感，但也透露出達文西的腦力激盪流
過筆尖的過程。抽象的線條從她的頸背落下，暗示他會畫出代表特色的鬈髮。

　　還有她的眼睛，達文西畫出流動而有魔力的眼神。她右眼的瞳孔是圓
形，認真凝望，但左眼皮很重，壓著左邊的瞳孔，彷彿她恍恍惚惚，很閒
散。就像羅浮宮《岩間聖母》裡的天使，即使左眼飄開了，她仍在看著我們。
你可以前後走動，她的眼睛會跟著你。她會吸引你全副的注意力。

第 16 章

米蘭肖像

音樂家肖像

　　達文西有很多耐人尋味的事蹟，尤其是他大多數作品都神祕莫測。比方說，有一幅 1480 年代中期畫的《音樂家肖像》（*Portrait of a Musician*，**圖67**）。他只留下這幅男性的肖像畫，沒有伴隨的紀錄，當時也沒有人提過這件事。不知道主角是誰，也不知道是否有人委託作畫，或是否交貨了；甚至不確定整幅畫是否都是達文西畫的。跟他大多數作品一樣沒有畫完，也不知道理由。

　　當時達文西轉為愛用胡桃木畫板，這幅肖像就畫在胡桃木上，裡面的年輕男性一頭緻密的小鬈髮（想當然耳），四分之三的側面，拿著摺起來的樂譜。他的軀體、棕色背心和雙手都沒畫完。臉部似乎也少了一些達文西最後通常會加的塗層。不像達文西其他作品，他的身體跟他的眼神朝著同一個方向，沒有動作感。因為僵硬的感覺，有些人懷疑達文西不是作者。但其他元素——鬈髮、感情豐富而流動的眼神、光影的用法——都讓大多數學者認為他至少畫了臉龐，或許他的學生或助手加上了畫得很普通也沒畫完的軀體，例如喬凡尼・安東尼奧・博塔費奧（Giovanni Antonio Boltraffio）。[*1] 那張臉最能看出是達文西的創作，因為充滿了感情，像個真人，內心充滿思緒，帶著一絲憂鬱，內心的思緒就要從嘴唇上流洩出來。

　　沒有證據能證明這幅畫來自付費委託，也不是名人的畫像。似乎達文西

就自行決定要畫出這名年輕男子。或許達文西為他的俊美和金色鬢髮所動，或許跟他有私人情誼。有些人認為主角是達文西的朋友法蘭契諾‧加富里奧（Franchino Gaffurio），他在 1484 年成為米蘭大教堂唱詩班的指揮，正好是肖像畫成的時間。但畫作跟其他已知的加富里奧畫像不太像，他那時 30 多歲，比畫裡的男人年長。

我寧可相信這是阿塔蘭特‧米格里歐羅提的肖像，幾年前背著里拉琴、陪同達文西從佛羅倫斯來到米蘭的年輕音樂家。[*2] 他後來成為出色的演奏家，但 20 出頭的時候，他仍在斯福爾扎的宮廷跟達文西共事。如果他真是畫中人，這幅肖像應該是達文西的自娛之作。我們知道達文西很迷戀阿塔蘭特的外貌。在他 1482 年的財產清單裡，有一項是「阿塔蘭特抬起臉的肖像畫」。或許是這幅肖像畫的習作，也有可能是這幅畫的初稿。

不過《音樂家肖像》並沒有「抬起臉」，而是凝望著光源。畫中最顯眼的，就是達文西在他臉上畫的光線。清澈眼球裡的光輝顯露出光線落下的地方。這幅畫裡的照明比達文西其他的畫都要強烈，達文西說過，肖像畫最適合柔和的光線。但這張畫裡的強烈光線給他表現的機會，示範光線怎麼照在臉部的輪廓線上。顴骨和下巴的下方，以及右眼皮上的陰影，都讓這幅畫比當代其他畫作更栩栩如生。事實上，這幅畫有個缺點，陰影太粗糙了，尤其是鼻子下面。達文西後來也警告大家小心強烈光線產生的粗糙感：

物體在最強烈的光線下，會展現出光影之間最強烈的差異……但作畫時不要常用，因為作品會看起來粗陋而不夠優雅。在適中的光線下，物體光影的差異不大，就像在傍晚或陰天的時候；那時候的作品比較柔和，各種類型的面孔都有優雅的感覺。因此，要避免一切的極端：太多光線帶來粗糙；太

1　原注：佐爾納，2:225；馬拉尼，頁160；西森，頁86、95。
2　原注：西森，頁86。

少光線讓我們看不清楚。[3]

《音樂家肖像》闡明光線的效果，以及太多光線會引發的危險。或許因為沒畫完，所以才有缺陷。臉龐有些地方沒塗上達文西慣用的好幾層薄薄油彩。如果他繼續畫到完美的地步，通常要花好幾年的時間，很有可能會多加幾筆，質地也會更微妙，起碼鼻子下面那塊會改進很多。

光線還有一個值得注意的特質。「眼睛的瞳孔在光線變少或變多時，會擴大和收縮，」達文西開始研究人類的眼睛和光學的時候，就留下這樣的筆記。[4] 他也觀察到瞳孔大小的變化要等一下子，等眼睛適應光線。達文西把音樂家的兩顆瞳孔畫成不同的擴大程度，近乎怪異：他的左眼比較直接對著光線，瞳孔比較小，這也沒錯。達文西的科學這次用最微妙的方式再度與藝術交會，我們的眼睛掃過音樂家的臉，從他的左眼再到他的右眼，感受到時間的流逝。

抱銀貂的女子，西西莉亞・加勒蘭妮

西西莉亞・加勒蘭妮（Cecilia Gallerani）的姿色驚人，出身米蘭受過教育的中產階級家庭。她的父親是公爵的外交官和財務代理人，母親是知名法律教授的女兒。他們不算非常富裕；她 7 歲時父親過世，6 名兄弟分走了遺產。但他們受過教育，很有教養。西西莉亞會作詩、能演講、寫拉丁文書信，後來馬泰奧・邦戴羅（Matteo Bandello）為她寫了兩本小說。[5]

1483 年，她 10 歲，家人為她說親，安排她嫁給喬凡尼・史提芬諾・維斯

3　原注：《艾仕手稿》，1:2a；《筆記／保羅・李希特版》，516。

4　原注：《阿倫德爾手稿》，64b；《筆記／保羅・李希特版》，830；《佛斯特手稿》，3:158v。

5　原注：珍妮絲・薛爾（Janice Shell）和格拉修索・司隆尼（Grazioso Sironi），〈西西莉亞・加勒蘭妮：達文西的《抱銀貂的女子》〉（Cecilia Gallerani: Leonardo's *Lady with an Ermine*），《藝術與歷史》，13.25（1992），頁47–66；大衛・亞倫・布朗，〈達文西與抱銀貂的女子與書〉（Leonardo and the Ladies with the Ermine and the Book），《藝術與歷史》，11.22（1990），頁47–61；西森，頁11；尼修爾，頁229；葛雷格利・盧布金（Gregory Lubkin），《文藝復興時期的宮廷：卡雷阿佐・馬利亞・斯福爾扎統治下的米蘭》（*A Renaissance Court: Milan under Galleazzo Maria Sforza*, University of California, 1994），頁50。

圖 67_ 音樂家肖像。

孔蒂（Giovanni Stefano Visconti），他出身統治過米蘭的維斯孔蒂家族。但 4 年後，婚禮還沒舉行，婚約就失效了，因為她的兄弟們未能備好妝奩。解約合議上注明他們並未圓房，維護她的貞潔名聲。

解除合約並提及貞操條文，還有另一個理由。約在那時，她吸引了盧多維科‧斯福爾扎的注意。握有實權的米蘭公爵殘忍無情，但他品味還不錯。西西莉亞的美貌和頭腦都投其所好。到了 1489 年，她 15 歲，就不再跟家人同住，而是住進了盧多維科提供的居所。隔年她就懷了他的兒子。

他們的愛情有個大問題。盧多維科從 1480 年就已經立約要娶貝翠絲‧德埃斯特，費拉拉公爵埃爾柯萊‧德埃斯特的女兒。這份合約代表盧多維科將與義大利最古老的貴族王朝結盟，在貝翠絲 5 歲的時候就簽訂，要在 1490 年她滿 15 歲時舉行婚禮。這場婚禮將同時舉辦著盛大的典禮和慶祝活動。

盧多維科卻意興闌珊，因為他愛上了西西莉亞。1490 年末，費拉拉公爵派到米蘭的大使送回率直的報告。他告訴貝翠絲的父親，盧多維科因為「情婦」而昏了頭。「盧多維科讓她跟他一起住在城堡裡，到哪裡都帶著她，什麼都想給她。她懷孕了，貌美如花，他常常帶我去看她。」因此，盧多維科跟貝翠絲的婚禮推遲了。最後在隔年舉辦，先後在帕維亞和米蘭舉辦了壯觀的慶祝儀式。

過了一段時間，盧多維科愈發尊重貝翠絲，後來我們也會看到，她死後，他也深深感受到喪妻之痛。但一開始，他仍不肯跟西西莉亞分手，讓她留在斯福爾扎城堡的房間裡。在那個時候，統治者不需要裝得道貌岸然，所以盧多維科繼續把他的感受吐露給消息靈通的費拉拉大使，大使又把這些事回報給貝翠絲的父親。盧多維科告訴大使，「他希望能去跟西西莉亞雲雨一番，然後靜靜跟她待在一起，他妻子也願意配合，因為她不願意臣服於他。」最後，西西莉亞生下他們的兒子，宮廷詩人用十四行詩大肆讚揚，盧多維科也安排她嫁給一名富有的伯爵，她亦安於當一名受人尊敬的文學贊助者。

西西莉亞‧加勒蘭妮迷人的美貌也會永久留存。1489 年她 15 歲的時候，跟盧多維科的關係正值最佳時期，盧多維科委託達文西幫她畫肖像畫（**圖**

68）。達文西已經在米蘭7年，一直在宮廷裡擔任表演者，也才剛開始製作騎士紀念碑，這是盧多維科第一次委託他作畫。結果非常驚人，也是充滿新意的傑作，就各方面來說，都是達文西最美好、最迷人的畫作。除了《蒙娜麗莎》，這是我最喜歡的達文西畫作。

西西莉亞的肖像用油彩畫在胡桃木畫板上，現在名為《抱銀貂的女子》（*Lady with an Ermine*），非常有新意，充滿了情感和活力，從此改變了肖像畫藝術。20世紀的藝術史家約翰‧波普－軒尼詩（John Pope-Hennessy）稱之為「第一幅現代肖像畫」，以及「歐洲藝術史上第一幅告訴大家肖像畫能透過姿勢和手勢來表達模特兒思緒的畫作。」[6] 西西莉亞的肖像並非傳統的半側面，而是四分之三側面。她的身體轉向我們的左邊，但她的頭似乎稍微偏向我們的右邊，看著什麼，可能是從光的方向過來的盧多維科。她懷裡的銀貂似乎也在高度警戒的狀態，豎起耳朵。非常有活力，都沒有當時其他肖像畫（包括達文西之前唯一的一幅女性肖像畫，《吉內芙拉‧班琪》）裡空洞或茫然的眼神。場景裡有動作。達文西抓住了某一秒的敘事，涵蓋外在與內在的生命。雙手、腳爪、眼睛和神祕的微笑混雜在一起，我們看見身體的動作，也看到內心的激盪。

達文西喜歡雙關語，包括視覺的雙關，例如用杜松枝暗指吉內芙拉‧班琪的名字，銀貂（希臘文是 galée）就讓人想起加勒蘭妮。白色的貂鼠也是純潔的象徵。「貂鼠寧可死，也不肯弄髒自己，」達文西的動物寓言集有一條這麼說。還有：「銀貂因著節制，一天只吃一次，寧願讓自己被獵人抓到，也不肯躲進骯髒的洞穴裡，避免玷污自己的純潔。」此外，銀貂也指盧多維科，拿坡里國王曾授予他銀貂勳章，因此宮廷詩人在詩中描述，他是「義大利摩爾人，白色的銀貂」。[7]

6　原注：約翰‧波普－軒尼詩，《文藝復興時期的肖像畫》（*The Portrait in the Renaissance*, Pantheon, 1963），頁103；布朗，〈達文西與抱銀貂的女子與書〉，頁47。

7　原注：《巴黎手稿》H，1:48b、12a；《筆記／保羅‧李希特版》，1263、1234；西森，頁111。

扭轉的頭部和身體形成對立式平衡，也變成達文西最生動的一項特徵，如《岩間聖母》中的天使。扭動著但仍保持平衡的銀貂模仿西西莉亞的動作，跟她一起轉動。西西莉亞的手腕和銀貂相對的部位都稍微立起，呈現保護的感覺。女子與銀貂共享的活力讓他們看起來不只是畫作中的角色，而是真實情境裡的演員，這個場景裡還有第三個參與者：在畫外與她眼神交會的盧多維科。

　　那時，達文西正在制定心智運作的理論。西西莉亞顯然滿腦子心事。從她的眼神和臉上那一絲微笑都可以看出來。就跟《蒙娜麗莎》一樣，她的微笑很神祕。看西西莉亞 100 次，會感覺到 100 種不一樣的情緒。她看到盧多維科的時候有多開心？好，再看一次。連她的寵物也一樣。達文西就有這種本事，能讓銀貂看起來也很聰明。

　　達文西細心照顧到每個細節，從西西莉亞手上的指節和肌腱，到她編成辮子並覆上薄紗的頭髮。這種髮型加上護套叫作 coazzone，她穿著 1489 年在米蘭很流行的西班牙風格洋裝，因為那年亞拉岡的依莎貝拉嫁給命運多舛的吉安·卡雷阿佐·斯福爾扎。

　　西西莉亞身上的光比達文西放在音樂家身上的柔和。鼻下的陰影也更細緻。達文西在他的光學研究中指出，光束直接照在平面上的時候，也是光線最強的模樣，會比傾斜的角度更強。在西西莉亞的左肩和右邊臉頰上可以看到。臉上其他輪廓線的照明程度則非常精確，按照他為光線強度在不同角度的入射角發展出比例變化。他對光學的科學知識因此強化了畫作的立體幻覺。[*8]

　　有些陰影用反射光或次要光變得柔和。例如，她右手的下邊捕捉到銀貂白色毛皮的光輝，在她的臉頰下，陰影則因胸口反射的光變得柔和。「手臂在胸前交叉的時候，」達文西在筆記本裡寫道，「你應該知道，手臂在胸脯上造成的陰影和手臂本身的陰影之間，光線似乎落在胸脯和手臂之間的一小

8　原注：坎普《傑作》，頁188；《大西洋手稿》，87r、88r。

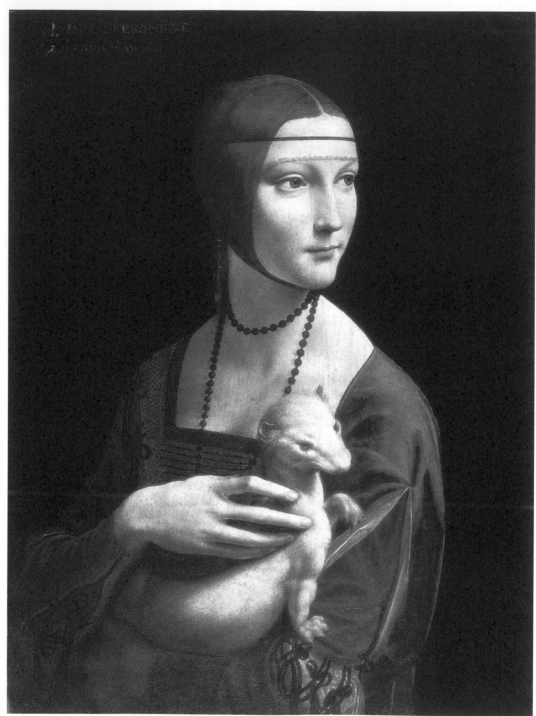

圖 68_《抱銀貂的女子》，西西莉亞・加勒蘭妮。

塊地方；你希望手臂要跟胸脯分開的話，那塊有光的地方就應該大一點。」*9

來好好欣賞達文西的才華吧，看看畫上銀貂毛絨絨的頭放在西西莉亞柔軟的胸脯前面。銀貂的頭是塑形的奇蹟，描繪出立體的清晰度，在輪廓線巧妙的頭骨上，光線照在每一根毛上。西西莉亞的肌膚柔和地混合了淡紅色調，質地正好與散發著光輝的硬質珠子形成對比。*10

宮廷詩人柏南多・北林喬尼用他一貫做作的豐富感情，寫了一首十四行詩來頌讚這張肖像畫，但在此倒也情有可原：

大自然啊，你為何發怒？誰惹你嫉妒？

文西，畫了你的一顆明星；

西西莉亞，她現在如此美麗，

她可愛的眼睛讓太陽黯然失色……

他讓她形似在聆聽，但不會開口……

然後你要感謝盧多維科，

感謝達文西的天分與技巧，

讓她的美流傳後世。*11

注意到她似乎在聆聽，但不會開口，北林喬尼傳達出這幅畫為什麼這麼重要：它抓住了內心思潮起伏的時刻。她的眼神、難解的微笑以及她抓住銀貂輕撫牠流露出的情慾，似乎顯露了她的情緒，或至少給了我們一些線索。她顯然在想心事，臉上也閃過情緒。這幅肖像畫與眾不同，達文西在描繪她的心智和靈魂時，也在撩撥我們內心的想法。

9　原註：《艾仕手稿》，1:14a；《筆記／保羅・李希特版》，552；貝爾，〈暈塗法和敏度透視〉；馬拉尼，〈靈魂的動作〉（Movements of the Soul），頁230；克雷頓，〈解剖學和靈魂〉，頁216；潔姬・沃舒拉格（Jackie Wullschlager），〈你再也看不到的達文西〉（Leonardo As You'll Never See Him Again），《金融時報》（Financial Times），2011年11月11日。

10　原註：大衛・布爾（David Bull），〈達文西的兩幅肖像畫〉（Two Portraits by Leonardo），《藝術與歷史》，25（1992），頁67。

11　原註：薛爾和司隆尼，〈西西莉亞・加勒蘭妮：達文西的《抱銀貂的女子》〉，頁47。

美麗的費隆妮葉夫人

達文西的光影實驗也出現在這個時期的另一幅肖像畫裡，畫中的女性也在斯福爾扎的宮廷裡，畫的標題是《美麗的費隆妮葉夫人》（*La Belle Ferronnière*，圖 69）。主角可能是魯克雷齊亞‧克里薇莉（Lucrezia Crivelli），繼西西莉亞後成為盧多維科的首席情婦（maîtresse-en-titre，正式情婦），但她也是盧多維科新婚妻子（貝翠絲‧德埃斯特）的侍女，所以似乎跟情婦的職務有點衝突（或許也沒關係）。*12 跟西西莉亞一樣，魯克雷齊亞為盧多維科生了一個兒子，得到的獎賞也很像，就是達文西的肖像畫。的確，這幅畫用的胡桃木畫板可能跟西西莉亞的肖像畫來自同一棵樹。

在魯克雷齊亞的左頰下，達文西描繪的反射光最為明顯。她的下巴和脖子用了柔和的陰影。但從畫作左上角進來的光線直接落在她肩膀的光滑平面上，然後彈回來，導致一道光線落在她左邊的下頜上——有點誇張，而且是奇怪的斑駁色澤。達文西在筆記本裡寫道，「本身就很明亮、表面平坦而半透明的物體會造成反射；光照到這些物體的時候，光線會像球一樣彈回去。」*13

達文西當時在專注研究光線碰到曲線表面時，怎麼依據角度而變化，他的筆記本寫滿了細心測量和註記的圖解（圖 71 和 72）。沒有人能像他這麼完美地記錄平面上的陰影和照亮的地方如何造成立體感和完美塑形。問題是魯克雷齊亞顴骨上的那道光太耀眼，看起來很不自然，導致某些人推論後來有個太急切的學徒或修復專家畫了這道光。我覺得不太可能，比較可能的是，達文西太想展露出光線反射到陰影裡的模樣，所以下手有點重了，勇於大膽一些。

在這幅肖像畫裡，達文西繼續實驗他給人強烈感受的方法，讓畫中人的凝望似乎跟著觀畫者一起移動。這種「蒙娜麗莎效應」不是魔法；只是畫一

12 原注：大多數學者現在同意畫中人是魯克雷齊亞‧克里薇莉，似乎也符合3首宮廷詩人用來讚美這幅畫的十四行詩。然而，2011年在倫敦負責達文西米蘭畫作展覽的路克‧西森在目錄（頁105）中指出，「不是不可能」主角其實是貝翠絲‧德埃斯特，儘管跟她別的畫都不像，也沒有讚美的詩作；通常肖像畫一定附有詩作。

13 原注：《達文西繪畫論／里高德版》，章213；《艾什手稿》，2:14v。

對真實的眼睛，加上恰當的視角、陰影和塑形，讓這雙眼睛直接看著觀眾。但達文西發現，熱切的注視加上稍微有點怪的眼睛，會達成最好的效應，因而更容易引起觀眾注意。他改善了畫《吉內芙拉·班琪》時的技巧。吉內芙拉似乎有點轉開了眼神，看著遠處，除非分別直視著兩隻眼睛；你會看到兩隻眼睛分別用自己的方法看著你。

同樣地，在《美麗的費隆妮葉夫人》裡，魯克雷齊亞的直視太直接，會讓我們覺得不自在。分開看著兩隻眼睛，會看到它們分別看著你；在畫前前後走動，它們還是看著你。但當你試著同時看著她的兩隻眼睛，會覺得有點歪掉了。她的左眼似乎看著遠處，或許有點飄向左方，因為眼球換了位置。很難同時注視她的雙眼。

《美麗的費隆妮葉夫人》不如《抱銀貂的女子》和《蒙娜麗莎》那麼出色。有一絲微笑，但沒那麼誘人和神祕。左下頜上的反射光似乎太刻意了。頭髮很扁，髮型乏味，跟達文西平常的標準一比，似乎是別人畫的。她轉過頭，但身體很僵硬，完全不是達文西特有的扭轉方式。髮帶和項鍊並未展現出熟練的塑形技巧，看似沒畫完。只有肩膀上的緞帶有流動感，抓住光線的模樣有大師風味。

偉大的伯納德·貝倫森在 1907 年寫道，「承認這是達文西自己的作品，會讓人後悔，」不過貝倫森最後還是承認了。他的愛徒肯尼斯·克拉克指出，他為了討好公爵而快速畫出這幅畫，而不是為了打動後代的人。「我現在傾向於認為這幅畫是達文西的作品，讓我們看到這些年他願意壓抑自己的天分，來滿足宮廷的要求。」我想，下列證據也足以證明這幅畫有達文西的手澤：用的胡桃木畫板紋路很像《抱銀貂的女子》、提到他畫這幅畫的宮廷十四行詩，以及畫中有些元素的確美到符合大師的風格。或許這是工作坊的合作成果，用以履行公爵的委託，而達文西也塗了幾筆，但他並未付出心神。[*14]

14 原注：伯納德·貝倫森，《北義大利的畫家》（*North Italian Painters*, Putnam, 1907），頁260；克拉克，頁101。

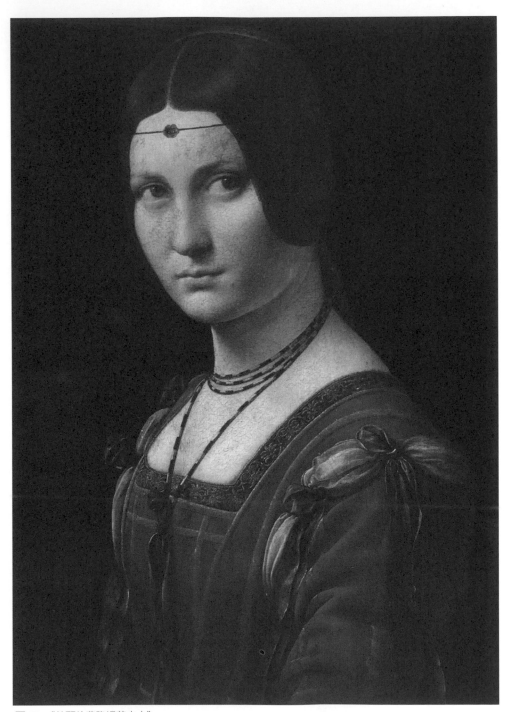

圖 69_《美麗的費隆妮葉夫人》。

年輕未婚妻的肖像，別名美麗公主

1998 年初，用彩色粉筆在羊皮紙上畫的年輕女性肖像進了佳士得在曼哈頓舉行的拍賣會（圖 70）。藝術家和主題都屬未知，在目錄上的描述說這是 19 世紀早期一位德國藝術家模仿的義大利文藝復興時期畫作。[15] 一名眼光獨到的收藏家彼得·西爾弗曼（Peter Silverman）在目錄上看到，被勾起了好奇心，想在展示間細看這幅畫。「真的很棒，」後來他回憶，「我不知道為什麼被編成 19 世紀的作品。」他覺得應該是在文藝復興時期畫成。因此他投標 1 萬 8 千美元，是拍賣會底價的兩倍。不太夠。另一人出價 21,850 美元，超過他的標價，西爾弗曼以為他再也不會看到這幅肖像了。[16]

9 年後，因緣際會下，西爾弗曼去了曼哈頓上東城的畫廊，畫廊老闆是一位很受尊敬的畫商凱特·岡茨（Kate Ganz），專精於義大利古典畫作。在門邊的桌子上，中間放了畫架，上面就是這幅迷人的肖像畫。他再一次認定，這是文藝復興時期的大師作品。「年輕女性似乎有生命，在呼吸，五官完美，」他回憶當時的情景，「她的嘴很安詳，嘴唇稍微打開，流露出最細微的表情，側臉上的眼睛因感情而發亮。肖像的正式感遮不住她臉頰泛紅的青春。她好精緻。」[17] 他裝著漠不關心的樣子，向岡茨詢問價格。她願意用 9 年前買畫的價格賣出。西爾弗曼的妻子急忙安排匯款，他把用信封包起來的畫夾在手臂下，走出畫廊。

作為藝術品，這張畫很吸引人，但不算特別。裡面的主角用傳統的側面，

15 原注：〈19世紀初期德國學派，年輕女性向左的側面頭像〉（Head of a Young Girl in Profile to the Left in Renaissance Dress, German School, Early 19th Century），佳士得拍賣會8812，貨品編號402，1998年1月30日，http://www.christies.com/LotFinder/lot_details.aspx?intObjectID=473187。

16 原注：彼得·西爾弗曼的訪問，出自〈名作的謎團〉（Mystery of a Masterpiece），NOVA／國家地理頻道／美國公共電視台（PBS），2012年1月25日；彼得·西爾弗曼，《達文西失落的公主：鑑定達文西默默無聞肖像畫的追尋過程》（Leonardo's Lost Princess: One Man's Quest to Authenticate an Unknown Portrait by Leonardo Da Vinci, Wiley, 2012），頁6。把畫交給佳士得拍賣的畫主控告他們違反誠信忠實義務和過失。訴訟遭到駁回，因為時效已過。

17 原注：西爾弗曼，《達文西失落的公主》，頁8。

身體僵直，少有達文西作品中常見身體和心靈的動作。主要的藝術特色在於主角那一絲隨著觀畫者角度和距離而稍微變化的微笑，像是《蒙娜麗莎》的先驅。

這幅肖像最有趣的，是西爾弗曼證實它是達文西作品的過程。跟同時代大多數的藝術家一樣，達文西從不在作品上簽名，也不留紀錄。因此鑑定的問題——找出是否能稱為達文西的親筆作品——就變成另一個解讀達文西才華的好方法。至於西爾弗曼買的這幅肖像，冒險過程結合了偵探工作、技術魔法、歷史研究和鑑賞家。跨領域的努力交織了藝術與科學，正適合達文西，他會欣賞喜愛人文學科和喜愛科技的人之間的相互作用。

這個過程從鑑賞家開始，他們依據多年來培養出的眼光，對藝術品有奇妙的直覺。19世紀和20世紀的正名有許多來自藝術權威的鑑賞，例如華特·佩特（Walter Pater）、伯納德·貝倫森、羅傑·弗萊（Roger Fry）和肯尼斯·克拉克。但鑑賞很有爭議性。舉例來說，1920年代有個案例上了法庭，在堪薩斯城出現了傳說可能是達文西的作品，一幅複製的《美麗的費隆妮葉夫人》。「這不是初學者的工作，」貝倫森以鑑定人的身分解釋，「要花很長的時間，你才會從累積的經驗中培養出某種第六感。」他宣稱，那幅爭議的畫作不是達文西的作品，擁有人要求撤銷他的鑑定人身分，說他是「猜圖片的管家」。過了15個小時，陪審團宣布他們無法達成定論，案件以和解告終。在這個例子裡，鑑定人是對的。那幅畫不是達文西畫的。但這個案件變成民粹派的鬥爭起點，他們覺得藝術鑑賞家的世界是菁英分子的陰謀集團。*18

鑑賞家一開始看到西爾弗曼買的那張畫，包括佳士得的專家和畫商凱特·岡茨諮詢的專家，都立即反駁那不是真的文藝復興時期作品。但西爾弗曼認為一定是。他在巴黎有間公寓，他把畫帶去給藝術史學家米娜·格雷戈

18 原注：約翰·布魯爾（John Brewer），〈藝術與科學：達文西的偵探故事〉（Art and Science: A Da Vinci Detective Story），《工程與科學》（*Engineering & Science*），1.2（2005）；約翰·布魯爾，《美國的達文西》（*The American Leonardo*, Oxford, 2009）；卡羅爾·沃格爾，〈不是達文西的作品，但蘇富比賣了150萬美元〉（Not by Leonardo, but Sotheby's Sells a Work for $1.5 Million），《紐約時報》，2010年1月28日；西爾弗曼，《達文西失落的公主》，頁44。

里（Mina Gregori）看。她告訴他，「這張畫顯示出雙重的影響：細緻的美來自佛羅倫斯，服飾和辮子來自倫巴底，是 15 世紀末期宮廷女性典型的髮型 coazzone。當然第一個想到的藝術家就是達文西，從佛羅倫斯轉移到米蘭的藝術家就只有幾個。」她鼓勵西爾弗曼繼續調查。[19]

有一天，西爾弗曼在羅浮宮欣賞喬凡尼・安東尼奧・博塔費奧的肖像畫，他曾在達文西的工作坊工作。然後他巧遇曾在大英博物館和洛杉磯蓋蒂博物館（Getty）擔任策展人的尼古拉斯・透納（Nicholas Turner）。西爾弗曼拿出數位相機，給他看肖像的照片。透納說，「我前一陣子才看到這幅畫的幻燈片，」他稱這幅畫「很卓越」。那時，西爾弗曼仍假設畫家是達文西的弟子或追隨者。透納表示不同意，嚇了他一跳。他指出左撇子的斜剖面線是達文西的標誌，很有可能就是大師自己畫的。「這幅肖像畫所有的陰影都提供視覺證據，證實達文西的照明理論，」透納後來判定。[20]

鑑賞師有個問題，碰到困難的案例時，通常會有對等的反對意見。持反對意見的重要人士包括紐約大都會博物館的館長湯瑪斯・霍文（Thomas Hoving），以及該博物館的畫作策展人卡門・班巴赫。霍文是個很有舞台魅力的人，他說這幅畫太「甜」；班巴赫是位受人尊敬、很勤奮的學者，她出於直覺主張，「這幅畫不像達文西。」[21]

班巴赫也指出，在達文西已知的畫作裡，並沒有使用羊皮紙的作品。的確，他有 4 千張已知的親筆畫作，都不是羊皮紙，但他為盧卡・帕喬利的《黃金比例》畫了兩個版本的幾何插圖，都畫在羊皮紙上。這也是個線索：表示這幅年輕女子的肖像畫如果是達文西的作品，或許是為別人寫的書而畫。

19 原注：西爾弗曼，《達文西失落的公主》，頁16。
20 原注：尼古拉斯・透納，為馬汀・坎普和帕斯卡・科泰（Pascal Cotte）寫的引言，《美麗公主》（La Bella Principessa, Hodder & Stoughton, 2010），頁16；尼古拉斯・透納，〈關於羊皮紙肖像畫的陳述〉（Statement concerning the Portrait on Vellum），照明科技公司（Lumiere Technology），2008年9月，http://www.lumiere-technology.com/images/Download/Nicholas_Turner_Statement.pdf；西爾弗曼，《達文西失落的公主》，頁19。
21 原注：大衛・格雷恩（David Grann），〈名作的標記〉（The Mark of a Masterpiece），《紐約客》，2010年7月12日。

把畫賣給西爾弗曼的岡茨則公開支持抱持懷疑態度的紐約鑑賞家，捍衛自己的判斷力。她告訴《紐約時報》，「總之，提到藝術鑑賞，重點在於某樣東西是否美到稱得上是達文西的作品，是否能呼應他手跡的所有特質：出眾的塑形、精細的靈巧度、無人可比的解剖學知識，這張畫對我而言一項也沒有。」*22

既然鑑賞家分成兩派，接下來就要採用達文西風格的解法，利用直覺和科學實驗的相互作用來解題。西爾弗曼先找人做了碳—24測試，定出羊皮紙的日期，也就是測量有機材料裡的碳衰變來決定年份。結果指出，羊皮紙來自1440到1650年之間。沒什麼幫助，因為偽造或仿作畫作的人會找一張舊的羊皮紙。但起碼這項證據並未完全排除達文西的可能性。

西爾弗曼又把畫帶去巴黎的照明科技，這家公司專精於藝術品的數位、紅外線和多光譜分析。他把畫夾在手臂下，搭朋友騎的偉士牌機車去這家公司。照明科技的創立人兼技術長帕斯卡・科泰拍了一系列超高解析度的數位相片，可以在每平方公釐上捕捉1,600個像素。影像放大了幾百倍，每根頭髮都變得很清楚。

影像放大後，就可以把畫上的細節跟達文西已知的作品進行精確比較。比方說，年輕女子服飾上的交織裝飾有圈圈和編結，纏在一起的方法就像《抱銀貂的女子》中的裝飾，在裝飾逐漸後退的地方，也畫出無懈可擊的陰影和恰當的透視。*23 瓦薩利這樣描述過達文西，「他甚至會浪費時間，畫出線繩的編結。」另一個例子則是瞳孔。跟《抱銀貂的女子》一比，西爾弗曼說，「每個細節都有相同的處理，看了令人震顫，包括眼皮外側的眼角、上眼皮的打

22 原注：伊麗莎白・波沃萊多（Elisabetta Povoledo），〈賣出肖像畫的畫商加入達文西作品的辯論〉（Dealer Who Sold Portrait Joins Leonardo Debate），《紐約時報》，2008年8月29日。

23 原注：帕斯卡・科泰，〈與西西莉亞・加勒蘭妮的進一步比較〉（Further Comparisons with Cecilia Gallerani），出自坎普和科泰，《美麗公主》，頁176。

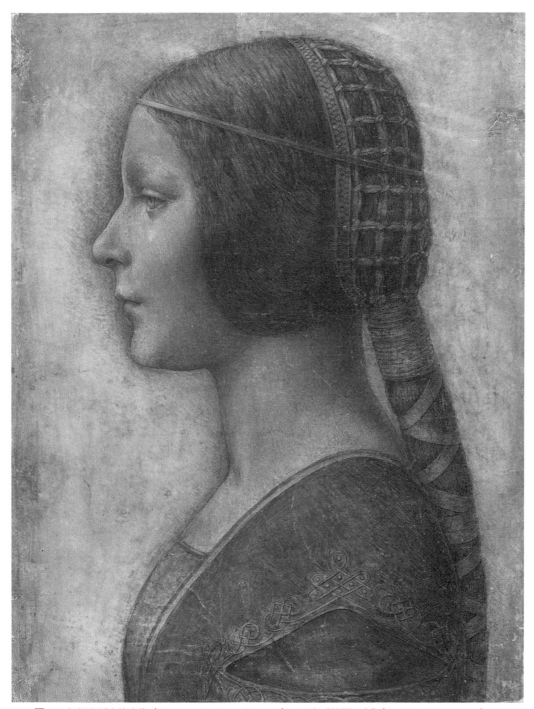

圖 **70**_ 年輕未婚妻的肖像（*Portrait of a Young Fiancée*），別名《美麗公主》（*La Bella Principessa*）。

褶、瞳孔的輪廓、下方的睫毛，以及下眼皮的邊緣和瞳孔下緣的並列。」[*24]

西爾弗曼和科泰把高解析度的研究給其他專家看。第一位是日內瓦大學的克莉絲汀娜·格多（Cristina Geddo），研究達文西的學者。她很驚訝這張畫用了3種顏色的粉彩鉛筆（黑色、白色、紅色），達文西率先使用這種技巧，也在筆記本裡討論過。「細看肖像畫的表面，可以看到用了很多左撇子畫的細緻陰影（從左上斜向右下），肉眼可見，用紅外線照射的數位掃描圖則更容易看到，」她的期刊論文寫道。[*25]

在研究達文西的學者中，最為權威的卡洛·培德瑞提也介入了，他寫道，「模特兒的側面很莊嚴，眼睛的畫法跟達文西在這個時期的很多畫一模一樣。」[*26] 比方說，頭和脖子的比例，以及勾畫眼睛輪廓的方法，都密切對應到1490年左右的一幅畫，現存於溫莎堡的皇家收藏，名為《年輕女子的側面肖像畫》（*Portrait of a Young Woman in Profile*）[*27]，還有1500年達文西在曼圖亞幫伊莎貝拉·德埃斯特畫的肖像。[*28]

那時，西爾弗曼跟科泰去找牛津大學導師（don）馬汀·坎普，他以正直無瑕聞名，專心研究達文西。坎普常收到來信，要他鑑定可能是達文西創作的作品，2008年3月，他打開電子郵件，裡面是照明科技的高解析度肖像畫，而他並不覺得樂觀，心想：「天啊，又要痛苦的郵件往返了。」但在電腦上放大影像，細細研究左撇子的剖面線和細節，他興奮到顫抖。「看看她的髮帶，拉扯著頭髮後面這個往下的地方，」他說，「達文西有那種奇妙的

24 原注：西爾弗曼，《達文西失落的公主》，頁64；〈名作的謎團〉；照明科技對《美麗公主》的研究，http://www.lumiere-technology.com。

25 原注：克莉絲汀娜·格多，〈找到的「粉彩」：新發現的達文西肖像畫？〉（The 'Pastel' Found: A New Portrait by Leonardo da Vinci?），出自《藝術》期刊（*Artes*），14（2009），頁63；克莉絲汀娜·格多，〈達文西：最後一幅肖像畫的離奇發現〉（Leonardo da Vinci: The Extraordinary Discovery of the Last Portrait），在日內瓦義大利研究協會（Société genevoise d'études italiennes）發表的演說，2012年10月2日。

26 原注：卡洛·培德瑞提，亞歷山卓·韋佐為《無限的達文西：他的人生、完整作品和現代性》（*Leonardo Infinito: La vita, l'opera completa, la modernità*）寫的引言摘要，照明科技，2008，http://www.lumiere-technology.com/images/Download/Abstract_Pr_Pedretti.pdf。

27 原注：《溫莎手稿》，RCIN 912505。皇家收藏把這張畫的日期訂在1490年左右。

28 原注：參見第21章。

感覺，能感受到材料的僵硬，還有材質受壓的反應。」[*29]

坎普提供專業意見時並不求金錢回報或經費補助，他同意搭飛機去蘇黎世，觀看當時放在銀行保險櫃裡的原畫。他很謹慎，但從各個角度研究那幅畫，研究了幾個小時後，他更確定了。「她的耳朵在柔和的鬢髮下玩著一場微妙的捉迷藏，」他指出，「沉思眼睛中的瞳孔有著一個活生生的人才有的清澈光輝。」[*30]

坎普信了。「研究達文西研究了40年，我以為我都看過了，」他對西爾弗曼說，「其實不然，第一次看到這幅畫的喜悅大大加倍了。我完全沒有疑問。」他跟科泰合力收集了更多證據，出了一本書《美麗公主：達文西新出土名作的故事》（*La Bella Principessa: The Story of the New Masterpiece by Leonardo Da Vinci*）。[*31]

主角的洋裝和她的 coazzone 髮型表示她跟1490年代米蘭的盧多維科·斯福爾扎宮廷有關係。達文西已經畫了兩位盧多維科的情婦，《抱銀貂的女子》中的西西莉亞·加勒蘭妮和《美麗的費隆妮葉夫人》中的魯克雷齊亞·克里薇莉。這名女子是誰？透過篩除，坎普認為她是碧雅卡·斯福爾扎，公爵的私生女（後來也取得合法身分）。1496年，她差不多13歲，嫁給宮廷裡的一位重要成員：盧多維科的軍隊司令官卡雷阿佐·桑瑟夫內洛，也是達文西的好友，達文西為了騎士紀念碑，常去他的馬廄裡畫馬。婚後幾個月，碧雅卡死了，可能出於懷孕所致的問題。坎普決定把這幅畫叫作《美麗公主》，儘管公爵的女兒並不是正式的公主。[*32]

29 原注：格雷恩，〈名作的標記〉；〈名作的謎團〉；作者與馬汀·坎普的訪談；西爾弗曼，《達文西失落的公主》，頁73。

30 原注：坎普和科泰，《美麗公主》，頁24；西爾弗曼，《達文西失落的公主》，頁74；格雷恩，〈名作的標記〉。

31 原注：西爾弗曼，《達文西失落的公主》，頁103。

32 原注：坎普和科泰，《美麗公主》，頁72；帕斯卡·科泰和馬汀·坎普，〈《美麗公主》與華沙的斯福爾扎紀錄〉（*La Bella Principessa* and the Warsaw Sforziad），2011，照明科技，http://www.lumiere-technology.com//news/Study_Bella_Principessa_and_Warsaw_Sforziad.pdf；馬汀·坎普，《美麗公主》展覽目錄，烏爾比諾公爵宮，2014；西爾弗曼，《達文西失落的公主》，頁75；格雷恩，〈名作的標記〉；作者與坎普的訪談。

還有另一項很重要的科學證據確定了鑑定的結果（起碼一開始看似有力的證據）。科泰在掃描影像上找到肖像畫上方有個指印。達文西常用手掌和手指撫平顏料，如果能符合他在其他作品上留下的指紋，就更接近解答了。

科泰把指紋影像送給克里斯多福・尚波（Christophe Champod），他是洛桑犯罪學和刑法研究院的教授。他發現指紋幾乎無法辨認，便利用網路上的群眾力量，把指紋發布在網站上，有將近 50 個人提供注解。唉，沒有結論；無法確定樣本。「我覺得這個記號沒有價值，」尚波如此主張。[33]

這時，頗受爭議的人物上場了。住在蒙特婁的彼得・保羅・彼羅（Peter Paul Biro）是藝品鑑識專家，專精於找出指紋和用指紋來鑑定藝品。他鑑定過的藝術家（或按他自己的聲稱），包括英國浪漫主義畫家泰納（J. M. W. Turner）和美國抽象畫家傑克遜・波洛克（Jackson Pollock），讓自成一國的藝術鑑賞家大受震撼。坎普、科泰和西爾弗曼在 2009 年初跟他聯絡，詢問他對《美麗公主》的意見。

彼羅用圖片的數位放大版，宣稱能辨認出指紋的線條細節，跟達文西留在《荒野中的聖傑羅姆》上的指紋相比。他宣布，至少有 8 個相似點，也主張這些點符合《吉內芙拉・班琪》上的指紋。

彼羅把他的發現告訴很受敬重的暢銷作者大衛・格雷恩，他也是《紐約客》雜誌的專職作者，正在寫彼羅的傳略。彼羅放大模糊的線條，給他看一系列用多光譜攝影機拍的影像。但指紋仍不夠清晰。他告訴格雷恩，他用了「專利」技術來產生更清楚的影像，但他沒有展示這個技術給格雷恩看。他說，這個新的影像讓他能準確找出跟《聖傑羅姆》指紋類似的 8 個點。「有一刻，彼羅靜靜盯著指紋，彷彿仍在驚嘆他的發現，」格雷恩說，「他說，這項發現確立了他一生工作的價值。」[34]

彼羅把他的判斷詳細寫出來，納入坎普和科泰的著作，在 2010 年出版。

33 原注：〈名作的謎團〉。
34 原注：格雷恩，〈名作的標記〉。

「這本書呈現了無數的分析結果，而達文西的《聖傑羅姆》和《美麗公主》上的指紋相符，更提供了非常有價值的證據。」

　　雖然他說這樣的證據不足以判定犯罪的法律案件，「8 個顯著的特徵相符，十足能夠證明這是達文西的作品。」*35

　　2009 年 10 月，指紋證據發布時，登上了全世界的頭條。「藝術界議論紛紛，因為最近發現，一幅原本以為是 19 世紀無名德國藝術家的畫作，現在鑑定為義大利大師達文西的作品，」《時代》雜誌報導，「揭露的過程簡直就是福爾摩斯的小說：研究人員用 500 年前的指紋查考出這幅畫屬於達文西。」《衛報》宣布，「感謝 500 歲的指紋，藝術專家相信他們發現了達文西的另一幅肖像畫，」英國國家廣播公司的頭條則是「指紋指向新的達文西畫作」。西爾弗曼把內幕告訴在《古董交易公報》（Antiques Trade Gazette）的朋友，他們的報導說，「《古董交易公報》獨家取得那項科學證據，可以告訴大家，作品上面真的有藝術家的手——和指紋。」西爾弗曼花了 2 萬美元買的畫，現在估計價值接近 1 億 5 千萬美元。*36

　　好看的偵探故事總有轉折，這一個也不例外。2010 年 7 月，大消息爆發後不到一年，大衛·格雷恩為彼羅寫的傳略登上《紐約客》，既精采又深入。「一路走來，」格雷恩描述彼羅為自己投射的形象時說，「我注意到這個形象有些小小的不完美，愈看愈顯眼。」*37

　　格雷恩 1 萬 6 千字的敘事描繪出彼羅令人憂慮的形象，提到他的方法和動

35 原注：彼羅，〈指紋檢驗〉（Fingerprint Examination），出自坎普和科泰，《美麗公主》，頁148。

36 原注：傑夫·以斯瑞里（Jeff Israely），〈達文西「新作」的發現過程〉（How a 'New' da Vinci Was Discovered），《時代》雜誌，2009年10月15日；海倫·皮德（Helen Pidd），〈「發現了」新的達文西畫作〉（New Leonardo da Vinci Painting 'Discovered'），《衛報》，2009年10月13日；〈指紋揭露原始的達文西畫作〉（Fingerprint Unmasks Original da Vinci Painting），CNN，2009年10月13日；〈指紋指向新的達文西畫作〉，BBC，2009年10月13日；賽門·休伊特（Simon Hewitt），〈指紋指出19,000美元的畫作可重新估價為價值1億英鎊的達文西作品〉（Fingerprint Points to $19,000 Portrait Being Revalued as £100m Work by Leonardo da Vinci），《古董交易公報》，2009年10月12日。

37 原注：格雷恩，〈名作的標記〉。

機。文中指出，他談到分析傑克遜·波洛克的顏料樣本時有些不一致的地方，也講述他碰到過的許多訴訟案件和指控，引述控訴他的人，據說他想用鑑定畫作來詐財。文章質疑他「強化」的指紋影像到底有多可靠，並引述一位知名指紋檢驗專家的話，那人說彼羅找到的 8 個類似點其實不存在。更勁爆的是，文中指出彼羅聲稱是波洛克指紋的痕跡看起來太一致，調查人員認為可能是有人用橡皮章偽造的。指紋「尖聲叫著我是假的」，調查人員這麼告訴格雷恩。[*38] 彼羅竭力否認文中的指控和暗示。他控告格雷恩和《紐約客》誹謗他的名譽，但聯邦法官駁回他的訴案，後來上訴法院也同意維持法官的裁決。[*39]

《紐約客》攻擊彼羅的可信度，顛覆了他對《美麗公主》上達文西指紋的評估。坎普和科泰在出義大利文版的時候，把彼羅寫的那章刪了。不過他們堅持彼羅的指紋證據只是其中一個因素，但這個因素已經傳遍全世界。懷疑那方的聲浪似乎又升高了。

然後，就像達文西的螺旋形，故事又來了一個轉折。科泰注意到畫的左邊看起來像被人用利刃割過了堅韌的羊皮紙，劃出兩小道痕跡，邊緣上則有 3 個小洞。坎普開始探索這張圖原本裝訂在書裡的可能性。這或許能解釋為什麼這張畫用了當時用於書本的羊皮紙。「在這個階段，我假設那是一本獻給碧雅卡的詩卷，」坎普回憶道，「這張畫可能是卷首的插圖。」[*40]

坎普接著收到了大衛·萊特（David Wright）的電子郵件，他原本在南佛羅里達大學擔任藝術史教授，已經退休了，他提到波蘭華沙國家圖書館的一本書。那是斯福爾扎家族的歷史，寫在羊皮紙上，有很多插圖，用以紀念碧雅卡·斯福爾扎的婚禮。原始版本的每一版都有不一樣的卷首插圖，畫上書中的主角。華沙的版本在 1496 年製作，曾屬於法國國王，他在 1518 年把它

38 原注：這篇文章很值得從頭讀到尾：格雷恩，〈名作的標記〉，www.newyorker.com/magazine/2010/07/12/the-mark-of-a-masterpiece。

39 原注：芭芭拉·雷納德（Barbara Leonard），〈藝術評論家指控《紐約客》誹謗敗訴〉（Art Critic Loses Libel Suit against the New Yorker），《美國法院新聞服務網》（Courthouse News Service），2015年12月8日。

40 原注：〈名作的謎團〉。

送給娶了波娜・斯福爾扎（Bona Sforza）的波蘭國王，波娜的父親就是盧多維科命運多舛的姪子吉安・卡雷阿佐・斯福爾扎。[*41]

這時大家對這個故事起了濃厚的興趣，因此國家地理頻道與美國公共電視台合作，在 2011 年派攝影團隊跟著坎普和科泰去波蘭的國家圖書館，看看能找到什麼。他們用高解析度的攝影機追蹤每一頁怎麼裝訂在書卷上，發現有一張顯然被割下來了。那章羊皮紙正好對得上《美麗公主》的羊皮紙。遺失的這一頁就在簡介文字後面，恰巧是會放插圖的地方。此外，圖上的 3 個洞也對到裝訂書卷上 5 個縫洞裡的 3 個。他們猜測，洞的數目不一樣是因為肖像畫被草草割下的關係，也有可能另外兩個洞是 18 世紀重新裝訂時加上的。[*42]

達文西的謎團重重，能完全確定的只有少數幾樣，《美麗公主》是否為達文西的作品，仍有人懷疑。[*43] 圖中的形狀輪廓太明顯，少了達文西的暈塗法，眼球的外框和面部的輪廓太銳利。五官缺乏深刻情緒，頭髮沒有光澤和鬈髮。「《美麗公主》不是達文西的作品，」《衛報》藝術評論家喬納森・瓊斯在 2015 年寫道，「我真不知道喜歡達文西的人怎麼會犯下這種錯誤。這名女性的眼睛死氣沉沉，她擺出的姿勢、被畫的模樣都很冷酷，一點也沒有達文西的能量或活力。」瓊斯最後開玩笑地提到一位出名的偽畫大師宣稱，他在 1970 年代偽造這張畫，裡面的模特兒是他在英格蘭博爾頓（Bolton）認識的女性（可信度很低），而瓊斯的結論是，「她看起來好悲慘，應該在 1970 年代博爾頓的超市工作，可能正是休息時間。」[*44] 英國國家美術館辦了一場重要的展覽，以達文西在米蘭的作品為重點，就刻意排除了這幅畫。「所謂的公主不需質疑，就是不能掛在達文西的大作中間，」其中一位策展人亞圖洛・加蘭西諾（Arturo Galansino）說。

41 原注：〈達文西的新作《美麗公主》得到證實〉（New Leonardo da Vinci *Bella Principessa* Confirmed），照明科技網站，2011年9月28日；科泰和坎普，〈《美麗公主》與華沙的斯福爾扎紀錄〉；〈名作的謎團〉。

42 原注：科泰和坎普，〈《美麗公主》與華沙的斯福爾扎紀錄〉；賽門・休伊特，〈新證據鞏固達文西對肖像畫的所有權〉（New Evidence Strengthens Leonardo Claim for Portrait），《古董交易公報》，2011年10月3日。

另一方面，坎普愈發相信，這「簡直是一目瞭然」，《美麗公主》是達文西畫的。「肖像畫的日期是 1496 年，模特兒是碧雅卡，就證實了非常有可能，」他跟科泰檢驗了波蘭那本斯福爾扎的書卷後，就提出這個說法。「肖像畫出自達文西之手，也有充分證據。不需要考慮這是現代偽畫、19 世紀仿作，還是複製丟失的達文西畫作。」[*45]

不論誰說的對，《美麗公主》的故事讓我們看到，我們對達文西的藝術懂了多少，又有多少還在理解的範圍外。在鑑定這幅畫和揭穿真相的過程中，我們看到戲劇性十足的人性和科學技術，更能了解達文西的手跡必須符合哪些條件。

43 原注：史考特‧瑞伯恩（Scott Reyburn），〈配得上達文西的藝術界之謎〉（An Art World Mystery Worthy of Leonardo），《紐約時報》，2015年12月4日；卡塔芝娜‧克瑞茲札戈斯卡－皮薩瑞克（Katarzyna Krzyzagórska-Pisarek），〈美麗公主：認定非達文西作品之爭論〉（*La Bella Principessa*: Arguments against the Attribution to Leonardo），《藝術與歷史》，36（2015年6月），頁61；馬汀‧坎普，〈錯誤、誤解和偽造的控訴〉（Errors, Misconceptions, and Allegations of Forgery），照明科技，2015，http://www.lumiere-technology.com/A&HresponseMK.pdf；〈美麗公主的問題，第三部：皮薩瑞克博士給坎普教授的回覆〉（Problems with La Bella Principessa, Part III: Dr. Pisarek Responds to Prof. Kemp），《英國藝術守望學刊》，2016，artwatch.org.uk/problems-with-la-bella-principessa-part-iii-dr-pisarek-responds-to-prof-kemp/；馬汀‧坎普，〈鑑定作者和其他問題〉（Attribution and Other Issues），《馬汀‧坎普的大小事》（*Martin Kemp's This and That*），2015年5月16日, martinkempsthisandthat.blogspot.com/；喬許‧鮑斯威爾（Josh Boswell）和提姆‧雷蒙特（Tim Rayment），〈不是達文西的畫，是合作社的莎莉〉（It's Not a da Vinci, It's Sally from the Co-op），《週日泰晤士報》，2015年11月29日；羅瑞娜‧木諾茲－阿隆索（Lorena Muñoz-Alonso），〈偽造者聲稱達文西的《美麗公主》其實是他畫的超市收銀員〉（Forger Claims Leonardo da Vinci's *La Bella Principessa* Is Actually His Painting of a Supermarket Cashier），《藝術新聞網》（*Artnet News*），2015年11月30日；〈格林浩爾「偽造者故事」中的許多不一致和可疑說法〉（Some of the Many Inconsistencies and Dubious Assertions in Greenhalgh's 'A Forger's Tale），照明科技，http://www.lumiere-technology.com/Some%20of%20the%20Many%20Inconsistencies.pdf；文生‧諾斯（Vincent Noce），〈《美麗公主》：仍是個謎〉（*La Bella Principessa*: Still an Enigma），《藝術新聞》（*Art Newspaper*），2016年5月，出自在海牙洛曼博物館（Louwman Museum）舉辦的藝術鑑定大會（The Authentication in Art Congress），2016年5月11日。

44 原注：喬納森‧瓊斯，〈這是達文西的畫？〉（This Is a Leonardo da Vinci?），《衛報》，2015年11月30日。

45 原注：科泰和坎普，〈《美麗公主》與華沙的斯福爾扎紀錄〉；作者與馬汀‧坎普的訪談。

藝術的科學

藝辯

1498 年 2 月 9 日傍晚，在斯福爾扎城堡有一場辯論，主題是幾何學、雕塑、音樂、繪畫和詩歌的價值，達文西表現得非常出色。當時的人認為繪畫是機械藝術，但達文西從科學和美學的角度縝密地捍衛繪畫，指出繪畫應該是人文藝術裡最崇高的，超越詩歌、音樂和雕塑。宮廷數學家盧卡・帕喬利也在場，捍衛幾何學的重要性，他寫道，觀眾有主教、將軍、廷臣，以及「知名的演說家、醫學和天文學等崇高學科的專家。」帕喬利把讚美幾乎都給了達文西。「在場的人中最傑出的，」他寫道，就是「心靈手巧的建築師、工程師和發明家達文西，雕塑、澆鑄和繪畫方面的成就都證實他的名。」除了用他的名字玩雙關（文西也有勝利的意思），也讓我們看到，不光達文西自己認為，他在別人眼中是工程師和建築師，也是畫家。[*1]

上台辯論的題目是各種學術活動的相對價值，從數學到哲學到藝術，是斯福爾扎城堡常在晚間舉辦的主要活動。這種活動叫作「藝辯」，義大利文

1　原注：佐爾納，2:108；莫妮卡・阿佐里尼（Monica Azzolini），〈爭論的解剖學：達文西、帕喬利和文藝復興時期米蘭的宮廷娛樂〉（Anatomy of a Dispute: Leonardo, Pacioli and Scientific Courtly Entertainment in Renaissance Milan），《早期的科學與醫學》（*Early Science and Medicine*），9.2（2004），頁115。

是 paragone，意思是「對照」，在義大利的文藝復興時期，藝術家和學者透過對話吸引贊助人以及提高社會地位。達文西熱愛舞台表演和聰明的討論，在這個領域也表現得很好，為宮廷增添光彩。

跟其他形式的藝術和工藝相比，繪畫具備的相對價值一直是文藝復興時期開展以來的辯論題目，認真程度遠超過今日的類似討論，如電視與電影價值相比。切尼諾·切尼尼（Cennino Cennini）在他 1400 年左右的論文《藝術之書》（*The Book of Art*）中討論繪畫需要的技巧和想像力，他主張，「繪畫應當跟理論一樣值得尊崇，以詩歌為其加冕。」*2 阿伯提在他 1435 年的《繪畫論》裡提出類似的頌揚，認為繪畫很重要。1489 年，弗朗切斯科·普泰歐朗諾提出反駁，主張詩歌和史學最重要。他說，偉大統治者的名聲和記憶都來自史學家，例如凱撒和亞歷山大大帝，而不是雕塑家或畫家。*3

達文西的藝辯似乎已經先寫好並修改過好幾次，偶爾會滔滔不絕，但要記得，這種辯論跟他的許多預言和寓言一樣，要表演出來，而不是出版成書。有些學者把藝辯當成論文來分析，沒有想到這也是一個例子，說明把戲劇活動搬上舞台對達文西來說有多重要。我們可以想像他站在宮廷的觀眾面前，大家都很佩服他，看著他慷慨陳詞。*4

達文西的論點把畫家的技藝與光學的科學和透視法的數學連在一起，目的在於提升畫家的工作，以及他們的社會地位。藉由強調藝術與科學的相互影響，達文西編織出來的論據也幫我們了解他的天分：他具有真正的創造力，來自結合觀察與想像的能力，因此現實與幻想之間的界線會變得模糊。他

2　原注：切尼諾·切尼尼，《藝術之書》（*Il Libro dell' Arte*），大衛·湯普森（Daniel V. Thompson Jr.）翻譯（Dover, 1933）。

3　原注：卡洛·迪奧尼索提（Carlo Dionisotti），〈文人達文西〉（Leonardo uomo di lettere），《中世紀的人文主義義大利》（*Italia Medioevale e Umanistica*），5（1962），頁209。

4　原注：克萊爾·法拉戈，《達文西的藝辯：批判性的詮釋》（*Leonardo da Vinci's Paragone: A Critical Interpretation*, Leiden: Brill Studies, 1992）。我的引用多半來自她的翻譯。達文西的藝辯以及他想寫的繪畫論主要來自一份手稿，或許是梅爾齊彙整的，叫作《烏爾比諾手稿1270》，現存於梵蒂岡。藝辯構成論文的開頭；源頭是《巴黎手稿》A，叫作遺失的書卷A，後來由卡洛·培德瑞提從《烏爾比諾手稿》中的段落重整而成。見下面的注腳12。

説，好的畫家能描繪現實，也能描繪幻想。

他的論點有一個前提，就是視覺比其他感官更重要。「眼睛被稱為靈魂之窗，也是腦部感覺受器用以凝視大自然無窮無盡創造的主要方法，才能有完整而宏偉的感受。」聽覺比較沒有用，因為聲音一產生就消失了。「聽覺沒有視覺那麼崇高；一出生就死了，死亡與誕生一樣迅速。這不適用於視覺，因為如果你讓眼睛看到美好的人體，由比例美好的部位組成，這種美……更持久，會一直留在我們眼前。」*5

至於詩歌，達文西認為沒有繪畫那麼崇高，因為要用很多詞才能傳達一張畫就能傳達的東西：

詩人啊，如果你用筆說了一個故事，畫家用畫筆能更容易說出來，簡單而完整，沒那麼冗長，更容易領會。讓詩人描述女子的迷人之處給她的愛人聽，也讓畫家把她呈現出來，你將看到大自然會把傾心於她的批評家帶往哪個方向。你們把繪畫歸類成機械藝術，但是，說真的，如果畫家也像你們寫作的人一樣愛讚美自己的作品，就不會落得這種恥辱的污名。*6

他再次坦承，他「不是文人」，因此無法閱讀所有的經典書籍，但身為畫家，他的行事更有榮耀，那就是閱讀大自然。

他也主張，繪畫比雕塑更崇高。畫家必須描繪「光、影、色」，雕塑家一般都不管這些。「因此，雕塑家要考慮的事情比較少，需要的獨創性也遜於繪畫。」*7 此外，雕塑比較容易弄得亂七八糟，不適合宮廷裡的紳士。雕塑家「黏滿、塗滿了大理石粉……他的住處很髒，滿是灰塵和石屑」，而畫家「輕輕鬆鬆坐在他的作品前，打扮得體，用輕巧的畫筆塗上細緻的顏料。」

5　原注：《艾仕手稿》，2:19r-v。
6　原注：《艾仕手稿》，2:20r；《筆記／厄瑪・李希特版》，189；《筆記／保羅・李希特版》，654。
7　原注：《烏比手稿》，21v。

（第 17 章）藝術的科學　　271

自古以來，創造就分成兩類：機械藝術和地位更高的人文藝術。繪畫算是機械藝術，因為繪畫是手工藝品，就像金匠或掛毯編織者的產品。達文西不同意，主張繪畫不僅是藝術，也是科學。為了在平面上表現出立體的物品，畫家需要了解透視法和光學。這兩門科學的基礎都是數學。因此，繪畫除了用手創作，也要用智力。

　　達文西更進一步。他說，繪畫不光需要智力，也需要想像力。這個幻想的元素讓繪畫有創造力，因此更崇高。除了描繪現實，也讓充滿想像力的發明出現在我們眼前，例如巨龍、怪獸、有神奇翅膀的天使，以及超越現實、充滿魔力的風景。「因此，作家啊，從人文藝術的類別刪去繪畫就錯了，因為繪畫不僅涵蓋了大自然的作品，也有自然尚未創造出的無盡事物。」[*8]

幻想和現實

　　簡言之，那就是達文西特有的天才：結合觀察和想像的表達能力，「不只涵蓋了大自然的作品，也有自然尚未創造出的無盡事物。」

　　達文西相信知識必須以經驗為基礎，但也縱情於幻想。他喜愛可以用眼睛看到的奇觀，但也喜愛只能靠想像力看到的東西。因此，他的腦袋能跳出魔幻的舞步，有時候跟發狂一樣，來回跨過那條分隔現實與幻想的模糊界線。

　　舉例來說，他告訴大家怎麼看一面「沾了污漬或混合不同石頭的」牆。達文西可以看著這面牆，精準觀察每塊石頭上的紋路和真實的細節。但他也知道怎麼把這面牆當成想像力的跳板，作為「刺激頭腦發明出不同東西的方法」。他在給年輕藝術家的勸告中寫道：

　　你或許會在牆上的圖案中發現類似各種風景的地方，裝飾了用各種方法排列的山脈、河流、岩石、樹木、平原、寬闊的山谷和山丘；或者，你又會

8　原注：《烏比手稿》，15v。

看到戰爭和行動中的人物；或奇怪的臉龐和服裝，以及各式各樣的物品，可以轉換為畫得很好的完整外形。這些斑駁牆面產生的效果就像鐘聲，你或許會聽到你選擇想像出來的名字或字詞……看著牆上的污點、火燒出的灰燼、雲朵或泥巴，都不難，如果你認真思考，會發現了不起的新想法，因為模糊的東西會刺激頭腦發明新事物。[*9]

達文西是歷史上最有紀律的自然觀察家，但他的觀察技能與他的想像力並不衝突，反而相輔相成。就像他對藝術和科學的熱愛，他的觀察和想像能力交織在一起，進而交織出他的才華。他擁有組合起來的創造力。就像他能用不同的動物部位裝飾真正的蜥蜴，把牠變成似龍的怪獸，用於娛樂大眾或奇幻畫，他也能察覺自然的細節和型態，重新混合成想像的組合。[*10]

可想而知，達文西想為他的能力找出科學的解釋。在研究解剖學的時候，他繪製出人腦，也把幻想的天分定位在某個腦室裡，在這裡，幻想可以和理性思考的能力緊密互動。

論著

達文西的藝辯讓盧多維科公爵大為讚賞，他建議達文西把想法寫成一本簡單的論文。達文西也開始寫了，筆記本裡的一些草稿顯然也集結成有條理的模樣，因此他早期的傳記作家洛馬奏說那是一本書。[*11] 同樣地，達文西的朋友帕喬利在 1498 年說，「達文西勤奮地寫完了一本值得稱讚的書，主題是

9　原注：《艾仕手稿》，1:13a、2:22v；《烏比手稿》，66；《筆記／保羅・李希特版》，508；《筆記／厄瑪・李希特版》，172。亦參見肯尼斯・克拉克，〈論他的科學與藝術的關係〉（A Note on the Relationship of His Science and Art），《今日歷史》（*History Today*），1952年5月1日，頁303；坎普《傑作》，頁145；馬汀・坎普，〈萊斯特手稿中的比喻與觀察〉（Analogy and Observation in the Codex Hammer），出自馬力歐・培迪尼（Mario Pedini）編著，《紀念南多・德東尼的文西研究》（*Studi Vinciani in Memoria di Nando di Toni*, Brescia, 1986），頁103。

10　原注：範例可參見《溫莎手稿》RCIN 912371。

11　原注：這個說法來自他早期的傳記作家吉安・保羅・洛馬奏，他堅持盧多維科・斯福爾扎要求達文西寫這本論文。培德瑞提《評論》，1:76；法拉戈，《達文西的藝辯》，頁162。

繪畫和人的動作。」但跟他的許多畫作和所有的論著一樣，達文西對於「**完成**」的標準很高，他從未將他的藝辯或繪畫的論文交付出版。帕喬利說達文西具備勤奮的美德，那是因為帕喬利人太好了。

達文西沒出版繪畫的筆記，而是放在手邊撥弄了一輩子，跟他很多幅畫作一樣。過了 10 多年，他還在加想法，為論著擬定新的大綱。結果只是各種形式的筆記雜燴：他在 1490 年代初期寫的兩本筆記本，稱為《巴黎手稿》A 和 C；1508 年左右彙整的想法，後來重新組合成現在的《大西洋手稿》；以及 1490 年代遺失選集，叫作書卷 W。達文西死後，他的助手兼繼承人法蘭切司科・梅爾齊把這些筆記本頁面集結起來，在 1540 年代製造出達文西的《繪畫論》，這本書有好多不同的版本和篇幅。*12 在那本書大多數的版本裡，達文西的藝辯都放在一開始的篇章裡。

梅爾齊收集的段落大多是達文西在 1490 到 1492 年間寫成，那時他也開始畫《岩間聖母》的第二版（倫敦版本），並成立工作坊，收了年輕的學生和學徒。*13 因此，閱讀達文西的文字就很有用，因為那時他跟同僚一起畫那幅畫，想克服複雜的照明挑戰，他寫的東西就是工作坊成員研讀的目標。

在這些著作裡，我們可以看到最純粹的例子，了解對達文西而言，藝術的科學如何幻化成科學的藝術。帕喬利把達文西設想中的論著命名為「論繪畫和人的動作」，指出他把這兩樣東西連結在一起。他編織在一起的題目包

12 原注：關於手稿的完整年表和繪畫論版本的歷史，參見卡洛・培德瑞提，《達文西的繪畫論》（University of California, 1964），這本書從梅爾齊的《烏爾比諾手稿1270》和其他手稿重組出一版《繪畫論》（見第9頁帕喬利的說法）。梅爾齊列出他參考的18本達文西手稿，但目前知道還在的只有7本。關於手稿的比較，參見網站《達文西與他的「繪畫論」》（Leonardo da Vinci and His "Treatise on Painting"），www.treatiseonpainting.org。亦請參見克萊爾・法拉戈，《重讀達文西：1550-1900年間歐洲各地的繪畫論》（*Re-reading Leonardo: The Treatise on Painting across Europe, 1550–1900*, Ashgate, 2009），以及馬汀・坎普和茉莉安娜・巴羅內寫的那本書裡面的論文，〈達文西自己的論著看起來會是什麼模樣？〉（What Might Leonardo's Own Trattato Have Looked Like?），以及克萊爾・法拉戈，〈誰節略了達文西的《繪畫論》？〉（Who Abridged Leonardo da Vinci's Treatise on Painting?）；莫妮卡・阿佐里尼，〈讚美藝術：達文西「藝辯」的文字和背景及其對藝術和科學的評論〉（In Praise of Art: Text and Context of Leonardo's 'Paragone' and Its Critique of the Arts and Sciences），《文藝復興研究》，19.4（2005年9月），頁487；菲奧拉尼，〈達文西《聖告圖》中的陰影與被人遺忘的意義〉（The Shadows of Leonardo's Annunciation and Their Lost Legacy），頁119；菲奧拉尼，〈達文西用在陰影上的顏色〉，頁271。克萊爾・法拉戈質疑梅爾齊是不是負責編輯的人。

13 原注：克萊爾・法拉戈，〈簡論達文西《繪畫論》中的手工知識論〉（A Short Note on Artisanal Epistemology in Leonardo's Treatise on Painting），出自摩法特與塔格利亞拉甘巴，頁51。

括陰影、照明、顏色、色調、透視、光學和動作的感知。跟他的解剖學研究一樣，他開始研究這些主題，提升他的繪畫技巧，卻讓自己沉浸在科學的錯綜複雜裡，享受了解自然的純粹樂趣。

陰影

在分辨光影的效果時，達文西的觀察力特別敏銳。他研究各種類型的光線怎麼造成不同類型的陰影，把這些類型配置成主要的塑形工具，讓他畫出的物體有體積的效果。他注意到，從物體上反彈的光線會讓附近的陰影有微妙的生氣，或在面孔的下方投射出光亮。他可以看到陰影逐漸投射到物體上的時候，物體的顏色會受到什麼影響。他也投入觀察和理論的相互作用，這一點也是他研究科學的特色。

在維洛及歐的工作坊裡，畫布料當練習的時候，他第一次處理陰影的複雜之處。他因此學會，要在平面上塑造出立體物體，祕訣在於陰影，而不是線條。達文西主張，畫家最主要的目標「是讓平面展示出物體，彷彿從這塊平面上形塑出來，並跟平面分開。」這項繪畫的最高成就「來自光線與陰影」。他知道，要畫得好，以及讓物體有立體感的關鍵，就是把陰影畫對，那就是為什麼他花在陰影上的時間遠超過其他的藝術主題，寫的筆記也比較多。

他覺得陰影對藝術來說很重要，因此在論著的大綱裡，他計畫第一段就要寫陰影。「對我來說，陰影是透視法中最重要的東西，因為，沒有陰影，不透明和實心的物體就不清楚了，」他寫道，「陰影是物體呈現自身形體的方法。沒有陰影，就無法了解物體的外形。」[*14]

強調陰影的使用是繪畫中形塑立體物品的關鍵，也脫離了當時普遍的做法。大多數藝術家跟隨阿伯提，強調輪廓線的重要性。「陰影或輪廓線，在

<hr>

14 原注：《烏比手稿》，133r-v；《大西洋手稿》，246a/733a；《達文西繪畫論／里高德版》，第178章；《達文西論繪畫》，頁15；《筆記／保羅‧李希特版》，111、121。

圖 71_ 研究照在人頭上的光。　　　　　　圖 72_ 研究陰影。

繪畫中哪一個最重要？」達文西在論文的筆記中提出這個問題。他相信，前者才是正確的答案。「在圖畫上畫出完美的陰影，比單純畫線更需要觀察和研究。」他常用一個實驗來證明畫陰影的技藝為什麼比畫線更精湛。「證據在於，在眼睛和要模仿的物體之間放一塊薄紗或扁平的玻璃，就可以在上面描出線條。但那對畫陰影而言沒有用，因為陰影有無止境的漸層與融合，不允許明確的界線。」[*15]

　　達文西繼續描寫陰影，跟著了魔一樣。源源不絕寫了 1 萬 5 千多字，留存到現在，可以填滿一本書的 30 頁，這或許還不到他原本寫的一半。他的觀察、圖表和圖解變得愈來愈複雜（**圖 71 和 72**）。用他對比例關係的感覺，他算出光線從不同角度打在曲線物體上的效應。「如果物體比光線大，陰影就

15 原注：《達文西繪畫論／里高德版》，第177章。

像反過來的金字塔，而且截斷了，長度也沒有明確的終點。但如果物體比光線小，陰影就像金字塔，而且有終點，就像在月食時看到的一樣。」

陰影的靈巧使用變成達文西畫作中一致的力量，讓他的畫作與當時的藝術家不一樣。用漸層的色調來創造陰影，是他特別熟練的技巧。場景中直接光線最多的地方也會有最飽和的顏色。了解陰影和色調之間的關係後，他的藝術作品也有統一的感覺。

這時，達文西除了是經驗的學徒，也愛上公認的知識，他研究了亞里斯多德討論陰影的作品，把他的說法結合到各種巧妙的實驗中，用上不同大小的燈和物體。他歸納出陰影的各種類別，為每種類別策劃章節：直接的光線照在物體上造成的主要陰影、環境光透過空氣擴散產生的衍生陰影、附近物體反射的光線細微染色的陰影、多個光源投射的複合陰影、黎明或日落的較弱光線製造的陰影、透過亞麻布或紙張過濾的光線造成的陰影，以及其他各種變化。在每個類別下，他納入驚人的發現，例如：「光線落下和反射回光源的地方中間總有一塊空白；會跟原本的陰影會合，與之混合，稍作修改。」[16]

閱讀他對反射光線的研究，再看《抱銀貂的女子》中西西莉亞的手部邊緣，以及《岩間聖母》中聖母的手，讓我們更能深入領會微妙之處，也提醒我們這兩幅畫為何是創新的名作。另一方面，研究畫作讓我們更能了解達文西對光線彈回和反射的科學研究。他也經歷了同樣的反覆過程：他對自然的分析提供資料給藝術，他的藝術作品又推動他對自然的分析。[17]

16 原注：《筆記／保羅·李希特版》，160、111–18；內格爾，〈達文西與暈塗法〉，頁7；雅妮絲·貝爾，〈16世紀後，亞里斯多德為達文西的色彩透視法提供理論源頭〉（Aristotle as a Source for Leonardo's Theory of Colour Perspective after 1500），《華堡學院與果道研究所期刊》，56（1993），頁100；《大西洋手稿》，676r；《艾什手稿》，2:13v。

17 原注：尤根·雷恩（Jürgen Renn）編著，《在脈絡中的伽利略》（Galileo in Context, Cambridge, 2001），頁202。

沒有線條的形狀

　　從觀察和數學得來的激進看法，讓達文西不用輪廓線，而是用陰影來界定大多數物體的形狀：大自然中的物體沒有明確可見的輪廓線或界線。我們感知物體的方法會讓它們的界線看起來模模糊糊。此外，他也發覺，不論我們的眼睛看到什麼，大自然本來就沒有確切的線條。

　　在數學研究中，他認為有兩種數量：第一種包含不連續和不能整除的單位；第二種則是幾何學中的連續數量，涉及無窮可分的測量結果和級配。陰影屬於第二種；是連續無縫的級配，而不是可以畫出輪廓的不連續單位。「在光和影中間有無限的變化，因為光和影的量是連續的，」他寫道。[*18]

　　這個主張不算激進，但達文西又更進一步。他發覺，大自然中的東西都沒有明確的數學線條或界線，他寫道，「線條不屬於物體表面上的數量，也不屬於環繞這個表面的空氣。」他發現，點和線不是數學概念。點和線沒有實質存在或體積，都是無限小。「線條本身沒有實質，可以稱之為想像的想法，而不是真實的物體；因著這個本質，線條不占空間。」

　　達文西以他獨到的方法混合觀察、光學和數學，發展出這個理論，也讓他堅定信念，藝術家不該在畫作裡使用線條。「不要用明確的線條畫出輪廓的邊緣，因為輪廓是線條，而且是看不見的線條，不僅從遠處看不見，近看也看不見，」他寫道，「如果線條和數學上的點都是隱形的，物體的輪廓線也是線條，所以也看不見，就算近在眼前也一樣。」藝術家必須仰賴光線和陰影來呈現物體的形狀和體積。「構成表面界線的線條只有看不到的粗細。因此，畫家啊，物體不要用線條圍起來。」[*19]佛羅倫斯有個傳統叫線條設計（disegno lineamentum），基礎便是圖畫中的線條精準度，以及用線條創造出

18 原注：《筆記/保羅・李希特版》，121；內格爾，〈達文西與暈塗法〉。
19 原注：《達文西繪畫論/培德瑞提版》，第443章，頁694；《筆記/保羅・李希特版》，49、47；貝爾，〈暈塗法和敏度透視〉；卡羅・維契，〈現實衰退的證據：達文西與終點〉（The Fading Evidence of Reality: Leonardo and the End），2015年11月4日在杜倫大學（University of Durham）發表的演說。

形狀和設計，瓦薩利讚美說，這個想法顛覆了前述傳統。

達文西堅持，自然和藝術中所有的界線都是模糊的，因此成為暈塗法的先驅，這種技巧使用模糊朦朧的輪廓線，最知名的例子就是《蒙娜麗莎》。暈塗法不只是在畫作中正確形塑現實的技巧，也可以用來比喻已知和神祕之間模糊的區別，這是達文西一生的其中一個中心思想。他讓藝術與科學之間的界線變得模糊，現實和幻想、經驗與神祕、物體與周遭環境的界線也比照辦理。

光學

以畫家的身分觀察事物，加上數學的知識，促使達文西發覺自然中看不到明確的界線。還有一個理由：對光學的研究。就像他的科學，他開始研究光學以精進藝術技能，但到了1490年代，他對光學知識的追求則出自持續不斷、看似無饜而純粹的好奇心。

一開始，他跟其他人一樣，以為光線聚合在眼睛裡的某個點。但他馬上發現這個想法不對勁。點跟線一樣，是數學概念，在真實世界裡沒有大小或實質的存在。「如果眼睛看到的影像都匯集在數學的點上，而這個點已經證實是看不見的，」他寫道，「那麼宇宙中所有的東西看起來就是一個，無法分割。」相反地，他相信視覺感知涵蓋整個視網膜；他的想法很正確。他做了簡單的實驗，解剖眼睛，發展出這個想法。他也用這個想法來解釋為什麼自然中沒有銳利的線條。「不透明物體的真實輪廓絕對不鮮明。」他寫道，「因為視覺機能不在一個點上；而是四散到眼睛的瞳孔裡（其實是視網膜）。」[20]

他向11世紀的阿拉伯數學家海什木取經，做了一個實驗，把針對著一隻

20 原注：達文西，《繪畫論》，菲利浦·麥克馬洪（A. Philip McMahon）翻譯（Princeton, 1956），1:806（根據《烏爾比諾手稿》）；馬汀·坎普，〈達文西和視覺金字塔〉（Leonardo and the Visual Pyramid），《華堡學院與果道研究所期刊》，40（1977）；詹姆斯·亞克曼，〈達文西的眼睛〉（Leonardo's Eye），《華堡學院與果道研究所期刊》，41（1978）。

眼睛愈移愈近。靠近的時候，不會完全擋住眼睛的視覺，但如果視覺只從視網膜的一個點來處理，就會擋住。相反地，針變得很模糊，像團透明的煙霧。「把縫衣針放在瞳孔前面，盡量靠近眼睛，你會看到這根針後面的物體不論距離遠近，感知都不會受礙。」[21] 那是因為針比瞳孔（眼睛中間的洞，讓光線可以進去）和視網膜（位於眼球後面，把光脈衝傳給大腦）窄。眼睛最左邊和最右邊仍能收到針後物體傳來的光線。同樣地，如果物體很靠近眼睛，眼睛就看不到物體的邊緣，因為眼睛的不同部位用不同方式接收物體和環境的光。

有個問題令他大惑不解，影像在腦子裡為什麼看起來不是左右上下顛倒。他研究過叫作暗箱（camera obscura）的裝置，知道暗箱產生的影像會上下顛倒，因為來自物體的線條穿過光圈時會交叉。他假設眼睛或腦部的深處有另一個光圈，會矯正影像；他弄錯了。雖然他自己就能讀寫倒寫的文字，但他沒發現腦部本身就能調整影像。

為了了解影像通過眼睛後怎麼轉正，達文西開始解剖人眼和牛眼，繪製出從眼球到大腦的視覺感知路徑。筆記本上有一頁的繪圖和筆記令人稱奇（圖73），他畫出顱骨的透視圖，頂部鋸開了。眼球在前面，下面則是視神經和神經形成的 X 形視交叉，正要傳到腦部。他也說明了他的方法：

從硬膜（包圍腦部三塊膜裡最硬的一塊）的邊緣撥開腦部的物質……然後記下所有硬膜穿過枕骨的地方，枕骨裡面套了神經，還有軟腦膜（包圍腦部三塊膜裡最裡面的那塊）。你會學到，一點一點小心抬起軟腦膜，從邊緣開始，一點一滴記錄穿孔的情況，先從右邊或左邊開始，然後整個畫下來。[22]

解剖眼球時，他碰到一個問題：下刀時眼球很容易變形。因此他想到一

21 原注：《筆記／麥克迪版》，224。
22 原注：達文西，〈腦神經〉（The Cranial Nerves），《溫莎手稿》，RCIN 919052；基爾與羅伯茲，頁54。

圖 73_顱骨的透視圖。

個很有新意的方法：「把整個眼睛放入蛋白，煮到變成固體，把蛋跟眼球橫切開來，因此眼睛中間的東西就不會流出來。」

　　達文西的光學實驗帶來的發現要再等一個世紀才有人重新發現。*[23] 此外，這些發現非常重要，磨練他的能力，為理論搭配實驗，也成為透視法研究的基礎。

23 原注：《筆記／麥克迪版》，253；拉米‧西盧瓦拉（Rumy Hilloowalla），〈達文西、視覺透視法和水晶球（鏡片）：要是達文西有冷凍櫃〉（Leonardo da Vinci, Visual Perspective and the Crystalline Sphere (Lens): If Only Leonardo Had Had a Freezer），《維薩里》（*Vesalius*），10.5（2004）；亞克曼，〈達文西的眼睛〉，頁108。關於達文西光學研究較為貶抑的評價，參見戴維‧林德伯格（David C. Lindberg），《從肯迪到克卜勒的視覺理論》（*Theories of Vision from Alkindi to Kepler*, University of Chicago, 1981），第8章；多明尼克‧雷諾（Dominique Raynaud），〈達文西、光學和眼科學〉（Leonardo, Optics, and Ophthalmology），出自菲奧拉尼和諾華，《達文西與光學》，頁293。

透視法

　　達文西發覺，繪畫的藝術和光學的科學脫離不了透視法的研究。除了適當配置陰影的能力，精熟各種透視法後，畫家就能在平面上傳達出立體的美。要真正了解透視法，不光只會按著公式正確畫出物體的大小，也需要研究光學。「繪畫的基礎是透視法，」他寫道，「透視法就是對眼睛機能的完整理解。」因此，在撰寫計畫中的繪畫和光學論著時，他也收集想法，準備寫透視法的論文。[*24]

　　這個領域已經有不少人研究。海什木的書講到透視法的光學科學，達文西的藝術前輩已經精煉過把透視理論應用在繪畫上的技巧，包括喬托[*25]、吉伯第、馬薩其奧[*26]、烏切羅[*27]和多那太羅。最重要的進展來自布魯涅內斯基，他做了一個很有名的實驗，用鏡子比較他畫的佛羅倫斯洗禮堂和真實的景色。在阿伯提出色的《繪畫論》裡也列出透視法的規則。

　　在佛羅倫斯的少年時期，達文西在《三王朝拜》的稿本裡費盡心思處理透視法的數學。他畫出的格子就是嚴密套用阿伯提的概念，看起來非常不自然，跟馬兒和駱駝討喜的想像動作一比，更有這種感覺。可想而知，他開始畫最終版本時，調整了比例來展現出更像想像的畫作，其中的線性透視法無法束縛動感和幻想。

　　跟其他很多主題一樣，在1490年代早期正式加入米蘭公爵宮廷的智力溫床後，也刺激達文西認真研究透視法。1490年到附近的帕維亞大學參觀時（也在那次旅途後畫出《維特魯威人》），他跟法齊奧·卡爾達諾（Fazio

24 原注：《大西洋手稿》，200a/594a；《巴黎手稿》A，3a；《筆記／保羅·李希特版》，50、13。

25 Giotto，指Giotto di Bondone，約1267－1337，義大利畫家與建築師，被認定是義大利文藝復興時期的開創者，被譽為「歐洲繪畫之父」、「西方繪畫之父」。

26 Masaccio，1401-1428，15世紀義大利文藝復興時期畫家，他是第一位使用透視法的畫家，在他的畫中首次引入了消失點。

27 Uccello，指Paolo Uccello，1397－1475，義大利畫家。烏切羅生活於中世紀末期和文藝復興初期，因此他的作品相對也呈現出跨時代特徵：他將哥德式和透視法這兩種不同的藝術潮流融合在一起。

Cardano）討論了光學和透視法，這位教授為約翰・派開姆[28] 在 13 世紀寫的透視法研究編輯出第一本印刷版。

達文西的透視法筆記混在光學和繪畫的筆記裡，但他似乎想為這個主題獨立寫一本論著。16 世紀的藝術家本威奴托・切利尼說他有一本達文西的透視法手稿，他說這是「人類創造出最美的書籍，顯示物體不只按透視法縮短深度，也會縮短寬度和高度。」洛馬奏則說這本書「寫得很晦澀」。他對透視法的訓誡有不少流傳下來，可惜這本手稿已經佚失了。[29]

達文西擴展了透視法的概念，不光納入線性透視法，用幾何學來找出繪畫中前景和背景中物體的相對大小，也透過顏色和清晰度的變化來傳達深度，這是他對透視法研究最重要的貢獻。「透視法有三個分支，」他寫道，「第一個處理物體從眼前往後退時的明顯縮小。第二個講到後退時的顏色變化。第三個則涉及圖畫中的物體變得更遠的時候會怎麼流失細節。」[30]

至於線性透視法，他接受比例的標準規則：比另一個物體離眼睛兩倍遠的物體「看起來只有第一個一般大，但真實的尺寸可能一樣，在空間加倍時，縮小度也加倍。」他發現這個規則可以用來畫正常的大小，這時候邊緣跟觀畫者的距離並不會超過中心和觀畫者的距離太多。但如果是大型壁畫或壁飾呢？邊緣跟觀畫者的距離可能是圖畫中心和觀畫者距離的兩倍。「複雜的透視法，」這是他的說法，此時「表面看起來絕對不會跟平面本身一樣，因為看到表面的眼睛跟四邊有不一樣的距離。」他馬上會讓我們看到，牆壁大小的畫作需要混合自然的透視法和「人工的透視法」。他畫圖解釋說，「非人工的透視法，指不一樣大小的物體放在不同的距離時，最小的比最大的更靠近眼睛。」[31]

28 John Peckham，約1230-1292，1279-1292為坎特伯里大主教。他寫了相當多關於光學、哲學、神學和詩歌的作品。

29 原注：亞克曼，〈達文西的眼睛〉；安東尼・格拉夫頓，《卡爾達諾的宇宙》（*Cardano's Cosmos*, Harvard, 1999），頁57。

30 原注：《烏比手稿》，154v；《筆記／保羅・李希特版》，14–16。

31 原注：《筆記／保羅・李希特版》，100、91、109。

他並不是研究線性透視法的先驅。阿伯提已經解釋得差不多了。但達文西更為創新，把重點放在敏度透視法上，描述遠處的物體怎麼變得更模糊。「物體離觀眾的眼睛愈來愈遠，你必須按著距離增加的比例降低這些物體輪廓的鮮明度，」他這麼指示其他畫家，「在前景比較近的部分，要用大膽、有決心的方法畫完；但在遠處的必須有未完成的感覺，輪廓模模糊糊。」他解釋，因為遠處的東西看起來會比較小，物體上的微小細節消失了，然後連比較顯眼的細節也開始消失。在很遠的地方，連形體的輪廓也難以分辨。[*32] 他用城牆外的城市和塔樓當成例子，觀畫者看不到底部，可能也不知道大小。把它們的輪廓變模糊，敏度透視法就能指出這些結構在很遠的地方。「很多人在呈現離眼睛很遠的小鎮和其他物體時，把建築物的每個地方都畫得跟很近的事物一樣，」他寫道，「這不是大自然中的景況，因為我們無法察覺遠處物體的確切形體。畫家要是像某幾個那樣，凸顯出這些輪廓，以及各部位的微小區別，就呈現不出物體很遙遠的感覺，犯了這樣的錯誤，會讓它們看起來非常近。」[*33]

他的筆記本裡有一張小素描圖，是晚年時畫的，歷史學家詹姆斯‧亞克曼稱之為「西方藝術史上重大變化的象徵」，這張圖是一排離我們愈來愈遠的樹。每棵樹都會少一點細節，靠近地平線的那幾棵只是簡單的形狀，少了一根根的樹枝。即使在植物繪圖和在畫作中描繪植物時，前景的樹葉也比背景中的更清楚。[*34]

敏度透視和達文西所謂的空中透視有關：遠處的東西變得比較模糊，除了因為變小，也因為空氣和霧氣讓遠處的物體變得更柔和。「物體很遠的時

32 原注：《巴黎手稿》E，79b；《筆記／保羅‧李希特版》，225；《達文西繪畫論／里高德版》，章309、315；雅妮絲‧貝爾，〈達文西的陰影透視法〉（Leonardo's prospettiva delle ombre），出自菲奧拉尼和諾華，《達文西與光學》，頁79。

33 原注：《達文西繪畫論／里高德版》，章305。

34 原注：貝爾，〈暈塗法和敏度透視〉；亞克曼，〈達文西：科學中的藝術〉，頁207；《巴黎手稿》G，26v。

候，中間插入了很多空氣，讓形體的外形變弱，讓我們看不清楚這些物體的細小部位，」他寫道，「畫家必須輕觸這些地方，留下未完成的感覺。」*35

我們可以看到達文西在許多畫作中實驗這個概念。為《安吉亞里戰役》畫的馬匹竄逃初稿中，前景的馬匹畫得很清楚，焦點明確，背景的則比較柔和，沒那麼鮮明。這是達文西常做出的效果，在靜態的藝術裡傳達動作的感覺。

物體的距離拉開後，細節會變少，顏色也一樣。要正確描繪場景，兩者都要注意。「光靠線性透視法，不用顏色的透視加以協助的話，眼睛無法完美看到兩個物體間的間隔，」他寫道，「依照距離遠近，讓顏色按比例消失，跟物體逐漸變小一樣。」*36

他再次混合了理論和實驗。他在一片玻璃上描出附近一棵樹的輪廓線，然後在紙上精確上色。然後他再畫遠處的一棵樹，跟雙倍距離的樹。他寫道，這樣就可以看出顏色怎麼跟著尺寸慢慢變少。*37

達文西對光線和色彩的研究很成功，因為他熱愛科學，如同熱愛藝術。其他的透視法理論家，例如布魯涅內斯基和阿伯提，想知道物體怎麼投射在平面上；達文西也追求這方面的知識，但他來到另一個層次：他想知道來自物體的光線怎麼進入眼睛，在腦子裡怎麼處理。

達文西追求的科學超越了繪畫技巧的範圍，很有落入學院派的危險。有些批評家說他用太多圖表來顯示光線如何照在曲線物體上，又寫了一堆關於陰影的筆記，充其量只是浪費時間，從最壞的結果來看，在晚期的作品中流於做作。要反駁這一點，只需要看《吉內芙拉·班琪》跟後來的《蒙娜麗莎》，就能看出他對光影的深刻了解，出於直覺，也有科學基礎，讓後者成為歷史上的名作。只需要看《最後的晚餐》，好好讚嘆一番，就能相信他懂得變通，也夠聰明，能改變透視法的規則，適應複雜的情境。*38

35 原注：《達文西繪畫論／里高德版》，306。
36 原注：《達文西繪畫論／里高德版》，283、286；《筆記／保羅·李希特版》，296。
37 原注：《艾仕手稿》，1:13a；《筆記／保羅·李希特版》，294。
38 原注：亞克曼，〈達文西的眼睛〉；坎普，〈達文西和視覺金字塔〉，頁128。

最後的晚餐

委託案

　　達文西在畫《最後的晚餐》（**圖** 74）時，會有觀眾前來，靜靜坐著看他工作。藝術創作跟科學討論一樣，也變成公開活動。據一位神父說，達文西會「一大早過來，爬上鷹架」，然後「拿著畫筆，留在那裡，從日出到日落，忘了吃飯、喝水，畫個不停。」然而，也有什麼都沒畫的日子。「他會在那裡坐一、兩個小時，一個人苦苦思忖，檢查他創造出的人物，對著自己品頭論足。」也有戲劇性十足的日子，結合了他的執著，以及愛拖延的傾向。彷彿一時興起或被熱情推動，他會突然在午間到達，「爬上鷹架，抓一支畫筆，在一個人物上畫一、兩筆，突然又離開了。」[*1]

　　達文西古怪的工作習慣或許能吸引民眾的注意，卻讓盧多維科・斯福爾扎擔心起來。姪兒死後，他在 1494 年初正式成為米蘭公爵，想透過藝術贊助和公開的委託工作，讓自己名留青史。他選定位於米蘭中心的聖瑪利亞感恩修道院，為自己和家族建造神聖的陵墓，這座教堂兼修道院雖然小，但很高

I　原注：馬泰奧・邦戴羅，《所有的作品》（*Tutte le Opere*），弗朗切斯科・夫羅拉（Francesco Flora）編輯（Mondadori, 1934；1554年首刷），1:646；諾曼・蘭德（Norman Land），〈馬泰奧・邦戴羅説的故事中的達文西〉（Leonardo da Vinci in a Tale by Matteo Bandello），《發現》（*Discoveries*）（2006），頁1；金恩，頁145；坎普《傑作》，頁166。

雅，達文西的朋友多納托‧布拉曼帖領命負責重建。在新建晚宴廳北面的牆上，他委託達文西畫「最後的晚餐」，這是宗教藝術中最受歡迎的一個場景。

一開始，達文西愛拖延的毛病反而引來趣事，那時教堂的修道院院長覺得很挫折，向盧多維科抱怨。「他想要達文西一直不放下畫筆，彷彿他是在院長花園裡拿著鋤頭挖地的工人，」瓦薩利寫道。公爵召見達文西，兩人最後討論起創意的起源。有時候需要慢慢來，停下腳步，甚至拖延一下。達文西解釋，這樣想法才能浸潤入味。直覺需要培育。「天分極高的人做得最少的時候，反而成就最高，」他對公爵說，「因為他們的腦子裝滿了想法，要讓概念盡善盡美，之後概念才會成型。」

達文西又說，有兩顆頭還沒畫：基督和猶大的。他說，他找不到猶大的模特兒，但如果院長繼續煩他，他會把猶大畫成院長的樣子。「公爵驚奇大笑，說達文西給自己找了1千個理由，」瓦薩利寫道，「可憐的修道院院長狼狼離開，回去擔憂他的花園，不敢再煩達文西。」

然而，公爵最後沒耐性了，尤其是1497年初他的妻子貝翠絲以22歲之齡去世後。儘管情婦不斷，他仍十分哀慟；他後來很欣賞貝翠絲的才智，仰賴她的建議。她的遺體葬在聖瑪利亞感恩修道院，公爵開始每星期一次到那裡的餐廳吃晚餐。1497年6月，他指示書記，「催促佛羅倫斯人達文西完成他在聖瑪利亞感恩修道院已經開始的工作，才能處理晚宴廳的另一面牆；讓他親手簽下合約，迫使他在同意完工的時間內結束工作。」[*2] 結果，等待是值得的。他的創作是史上最吸引人的敘事畫，展現出他各方面的才華。巧妙的構圖讓我們看到他精通自然與人工透視法的複雜規則，但也顯現他在有需要的時候，能靈活擺弄這些規則。每位門徒的手勢證實他傳達動感的能力，大家也知道他能領會阿伯提的訓示，透過身體的動作透露靈魂的動作──情緒。就像用暈塗法把物體堅硬的輪廓線變得模糊，達文西讓觀點和時間也失去了

2 原注：比寧‧布拉姆比拉‧巴西隆（Pinin Brambilla Barcilon）和皮耶特羅‧馬拉尼，《達文西的最後的晚餐》（*Leonardo's Last Supper*, University of Chicago, 1999），頁2。

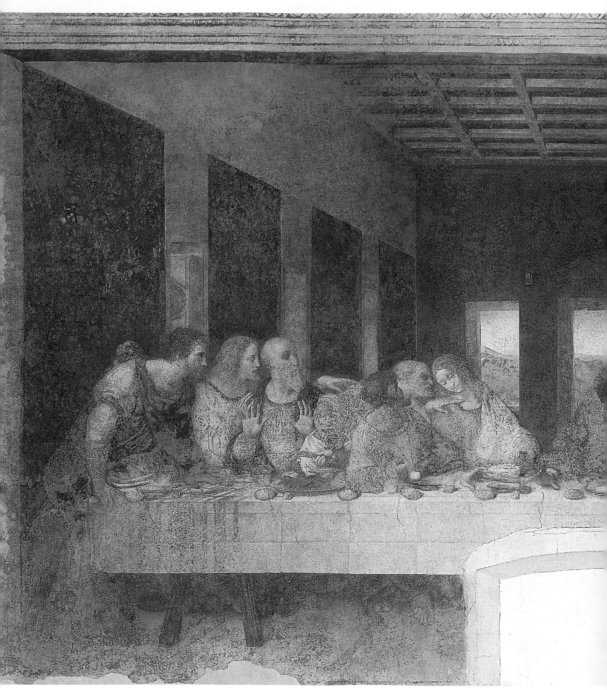

圖74_《最後的晚餐》。

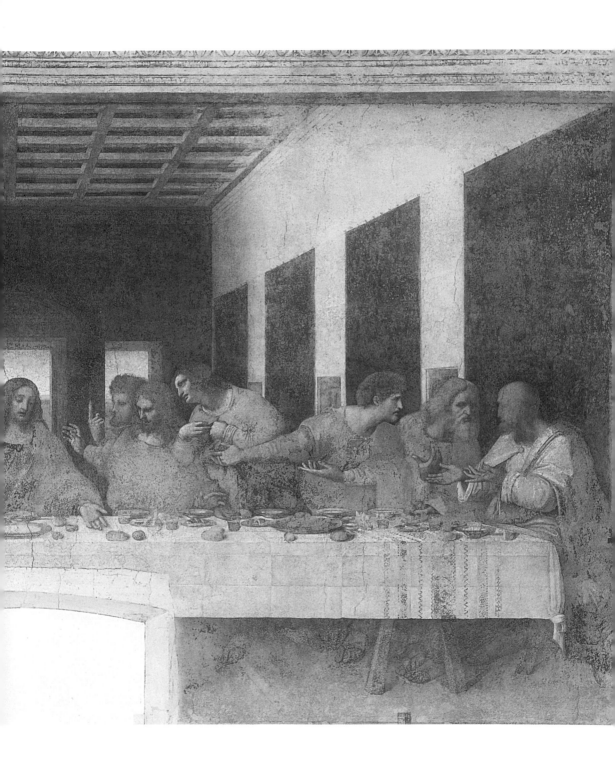

精確度。

　　傳達一波波動作和情緒的時候，達文西除了能捕捉某個時刻，也能把戲劇搬上舞台，彷彿在精心設計劇場表演。《最後的晚餐》不自然的舞台擺設、誇張的動作、透視法的戲法與手勢的戲劇風格，都能看出達文西擔任宮廷演員和製作人的影響。

動感的一刻

　　耶穌告訴聚在一起的門徒，「你們中間有一個人要賣我了。」達文西的畫就描繪這句話之後的反應。[3] 一開始看起來像定格的一刻，彷彿達文西用他敏銳的眼睛，能抓住蜻蜓翅膀停格影像的眼睛，擷取了某一秒的畫面。肯尼斯‧克拉克說《最後的晚餐》是「歐洲藝術的基礎」，但這張凝結了精心設計手勢的快照也讓他覺得心神難定：「動作凍住了……相當駭人。」[4]

　　我不覺得。繼續看這張畫。它展現出達文西的領悟，動作不會不連續、獨立存在、凝結、有輪廓，就像自然界的界線都沒有鮮明的輪廓線。就像達文西描述的河流，每個動作都剛剛結束，也正要開始。這就是達文西藝術作品的重要本質：從《三王朝拜》到《抱銀貂的女子》到《最後的晚餐》和《蒙娜麗莎》，動作都不是截然分明，而是跟敘事連接。

　　耶穌一說完話，戲劇就開始了。他的頭靜靜垂下，但他的手仍繼續朝著麵包伸過去。彷彿丟進池塘裡的石頭，他的宣言引起向外的漣漪，從他向著圖畫的邊緣散開，創造出敘事的反應。

　　耶穌的話還在回響，門徒後續的動作也進入了戲劇。《馬太福音》接著說：「他們就甚憂愁，一個一個的問他說：主，是我麼？」《約翰福音》則是：

3　原注：《馬太福音》，26:21。
4　原注：克拉克，頁149、153。

「門徒彼此對看，猜不透所說的是誰。」*5 在最左邊的 3 名門徒仍在反應耶穌的話，其他人已經開始回應或相互詢問了。

除了描繪某一刻的動作，達文西也能出色傳達靈魂的動作（moti dell'anima）。「人物的畫像應該要畫得讓看畫的人可以從他們的態度看出心中的意圖，」他寫道。在藝術史上，《最後的晚餐》就是最偉大、最充滿生氣的例子。*6

達文西展現內心意圖的方法就是透過手勢。從那時到現在，義大利人都熱愛手勢，達文西在筆記本裡記下了很多種。舉個例子，下面是他描繪某人在發表論據的模樣：

讓說話的人，用右手的手指握著左手的一根手指，另外兩根比較小的指頭合起來；他的臉充滿警戒，嘴巴稍微張開，對著其他人，看起來彷彿開口說了話。如果他坐著，讓他看起來像正要起身的樣子，頭往前伸。如果你畫他站著，讓他身體和頭對著其他人，稍微往前傾。其他人應該看起來是靜靜聆聽的模樣，全都看著演說者的面龐，手勢流露出欽佩；也讓幾名老人看似聽到令他們驚異的事情，嘴角往下拉、往裡面擠，臉頰布滿皺紋，他們挑起眉毛，眉頭跟額頭交會的地方也皺在一起。*7

他觀察米蘭另一位畫家失聰的哥哥克里斯多福·普瑞第斯，學到手勢可以溝通的範圍。在聖瑪利亞感恩修道院晚宴廳吃飯的僧侶也很依賴手勢，因為他們幾乎一整天都要保持緘默，吃飯時多半不能說話。在隨身攜帶的筆記本裡，達文西記下一群人坐在桌旁邊講話邊做手勢的模樣：

5　原注：《馬太福音》，26:22–23；《約翰福音》，13:22。
6　原注：《大西洋手稿》，137a/415a；《筆記／保羅·李希特版》，593；馬拉尼，〈靈魂的動作〉，頁233。
7　原注：《大西洋手稿》，383r；《筆記／保羅·李希特版》，593–94。

一個在喝東西的人把杯子定住，頭轉向說話的人。另一個把手指絞在一起，皺著眉轉頭看他的同伴。另一個攤開雙掌，肩膀聳到耳朵那麼高，做出吃驚的怪相。另一個跟旁邊的人咬耳朵，一手拿著刀，另一隻手拿著被刀切到一半的麵包。另一個拿著刀的人轉過身，用手打翻了桌上的杯子。另一個人把手放在桌上，看著其他人。另一個人噴出滿口的東西。另一個人往前靠，用手擋著照到眼睛的陽光，好看清楚講話的人。*8

讀起來像舞台的指示，在《最後的晚餐》裡有這麼多手勢，可以看到達文西刻意安排的動作。

十二門徒三人一組。從左邊開始，可以感受到時間的流動，彷彿敘事從左向右移動。最左邊那組是巴多羅買、小雅各和安得烈，仍展現出聽到耶穌的話後很驚訝的反應。機敏而堅韌的巴多羅買正要跳起來，「正要起身的樣子，頭往前伸，」如同達文西前面的筆記。

左邊的第二組是猶大、彼得和約翰。猶大皮膚黝黑，面貌醜陋，有隻鷹鉤鼻，右手緊抓著一袋銀幣，這是出賣耶穌的報酬，他知道耶穌的話指的就是他。他向後靠，用後來變得惡名昭彰的手勢打翻了鹽罐（在早期的版本裡應該看得到，但不在目前的畫裡）。他遠離耶穌，被畫入了陰影。即使他的身體畏縮著往後轉，左手卻仍伸向暗示有罪的麵包，也是他會跟耶穌分享的麵包。「同我蘸手在盤子裡的，就是他要賣我，」這是耶穌在《馬太福音》裡說的話。《路加福音》則說，「看哪！那賣我之人的手與我一同在桌子上。」*9

彼得的個性好戰而激動，手肘往前一推，十分憤怒。他問，「他說的這個人是誰？」他似乎準備好要採取行動了。右手拿著長刀；等一下，在那天晚上，為了保護耶穌逃離前來逮捕他的暴徒，他會削掉大祭司僕人的右耳。

8　原注：《佛斯特手稿》，2:62v/1v-2r；《筆記／保羅·李希特版》，665–66。
9　原注：《馬太福音》，26:23、26:25；《路加福音》，22:21；馬修·蘭德魯斯，〈達文西《最後的晚餐》的比例〉（The Proportions of Leonardo's Last Supper），《文西選集》（Raccolta Vinciana），32（2007年12月），頁43。

相較之下，約翰很安靜，知道自己沒有嫌疑；他似乎很難過，只能認命接受他知道無可避免的結果。傳統會把約翰畫成睡著了，或躺在耶穌的胸口。達文西畫的是幾秒後的約翰，聽到耶穌的宣言後，因為難過而變得憔悴。

丹·布朗的小說《達文西密碼》從琳恩·皮克內特（Lynn Picknett）和克萊夫·普里茲（Clive Prince）的《聖殿騎士啟示錄》（*The Templar Revelation*）汲取靈感，編織出陰謀論，斷言有一項證據指出，外表女性化的約翰其實私底下應該是抹大拉的馬利亞（Mary Magdalene），耶穌忠實的追隨者。儘管在嬉鬧的小說中是很棒的情節扭轉，但不符合事實。小說裡的角色認為，這個人物女性化的外表是個線索，因為「達文西擅長畫出兩性的差異。」但羅斯·金恩在關於《最後的晚餐》的著作中指出，「相反地，達文西擅於模糊兩性之間的差異順服。」*10 從維洛及歐《基督的洗禮》中的天使開始，一直到晚年畫的《施洗者約翰》，都可以看到他畫出的迷人中性人物。

在《最後的晚餐》中間，耶穌獨自坐著，嘴巴微微張開，剛講完上面那句話。其他人物的表情很強烈，近乎誇張，彷彿他們是慶典活動中的演員。但耶穌的神情安詳而順服。他看起來很平靜，一點也不激動。他的身型比門徒大一點，不過達文西很聰明地掩蓋了他用的技巧。打開的窗戶外有明亮的風景，形成天然的光環。他的藍色外衣用了群青色，是最貴的顏料。研究過光學後，達文西發現明亮的背景會讓物體看起來更大。

耶穌右邊的三人組有多馬、大雅各和腓力。多馬舉起食指，手則向內轉，這種用手指指的姿勢是達文西的標誌（在很多畫作裡都能看到，如《施洗者約翰》，拉斐爾在描繪柏拉圖的時候也用到了，據信是模仿達文西）。後來大家稱他多疑的多馬，因為他要耶穌提出復活的證據，耶穌讓多馬把指頭探進他的傷口。腓力和雅各的草稿留存下來了；前者非常中性，似乎也是倫敦版《岩間聖母》中聖母瑪利亞的模特兒。

10 原注：布朗，《達文西密碼》，頁263；金恩，頁189。

右邊的最後一個三人組有馬太、達太和西門。他們已經在熱烈討論耶穌話中的意思。看達太彎起的手。達文西是手勢大師，但他也知道怎麼讓手勢帶有神祕感，吸引看畫的人。他是否要往下一拍，彷彿要說，我早就知道了？他是否猛地一拉大拇指，就想指著猶大？再看馬太。他朝上的雙掌對著耶穌，還是猶大？看畫的人如果覺得困惑也沒關係；馬太和達太也很困惑剛才發生了什麼事，他們想找出答案，也想問西門知不知道解答。

耶穌伸出右手去拿裝了三分之一杯葡萄酒的無腳酒杯。透過玻璃可以看到他的小指，精細得令人咋舌。杯子旁邊是盤子和一塊麵包。他的左手掌心朝上，指著另一塊麵包，下垂的目光也對著這裡。這幅畫的透視和構圖會引導看畫的人跟著耶穌的目光，順著他的左臂來到那塊麵包，尤其是從僧侶們進入大廳的那道門來看的話。

那個手勢和視線創造出在畫中敘事裡發光的第二個時刻：聖餐的習俗。在《馬太福音》裡，這個時刻出現在背叛宣言之後：「耶穌拿起餅來，祝福，就擘開，遞給門徒，說：你們拿著吃，這是我的身體；又拿起杯來，祝謝了，遞給他們，說：你們都喝這個；因為這是我立約的血，為多人流出來，使罪得赦。」這段敘事從耶穌身上向外回響，涵蓋眾人對猶大賣主的反應，以及聖餐禮。*11

《最後的晚餐》中的透視法

在《最後的晚餐》中，關於透視的元素，直接了當的只有消失點；達文西說，消失點是每一條視線「走向與會合」的地方。這些逐漸後退的線條叫作

11 原注：《馬太福音》，26:26–28；李奧納多‧斯坦伯格（Leonardo Steinberg），《達文西持續不結束的最後的晚餐》（*Leonardo's Incessant Last Supper*, Zone, 2001）頁38；傑克‧華瑟曼（Jack Wasserman），〈重新思考達文西的《最後的晚餐》〉（Rethinking Leonardo da Vinci's Last Supper），《藝術與歷史》，28.55（2007），頁23；金恩，頁216。查爾斯‧霍普，〈最後的《最後的晚餐》〉（The Last 'Last Supper,'），《紐約書評》，2001年8月9日，斯坦伯格跟其他人相信達文西要描繪聖餐禮，但這篇文章提出反對意見：「達文西省略了聖餐禮不可或缺的元素，也就是聖杯，在描繪這個習慣的作品裡通常都有聖杯。桌上擺滿了水果、麵包和酒杯，因此耶穌的手一定很靠近這些東西；但很難相信文藝復興時期的天主教徒會用半滿的無腳酒杯當成聖杯。聖餐的主題常出現祭壇裝飾中，也情有可原，但無論如何，並不適合在食堂裡舉辦。」

波面垂直線，都指向耶穌的額頭（**圖** 75）。開始畫的時候，達文西在牆面中間釘了一根小釘子。我們可以看到這個洞在耶穌右邊的太陽穴上。然後他在牆上畫出輻射發散的刻痕。這些線條有助於引導那個想像房間中的平行線，例如天花板上的和掛毯上方的梁木，讓這些線條一起指向畫中的消失點。[12]

要了解達文西怎麼巧妙地運用透視法，看看左右兩面牆上掛成一排的掛毯。掛毯頂部構成的線條一直退到耶穌的額頭，跟透視線一樣。這些掛毯畫得就像對齊了教堂晚宴廳裡真正的掛毯，創造出一種幻覺，彷彿畫作延伸了這個房間。但並不是完美的視覺幻象，也無法達到完美。因為畫作尺寸的關係，依據觀畫者的位置，透視法會跟著改變（**圖** 76）。如果你站在房間的左邊，你旁邊的牆看起來就無縫地流入畫作左邊的牆，但如果你掃視過房間，看到右邊的牆，你會發現牆跟畫作沒有完全對齊。

畫作會從房間的不同位置觀賞，達文西會用很聰明的方法來加以調和，這只是其中一例。阿伯提在論文中討論透視法的時候，假設所有人都會從同一個點看畫。但是像《最後的晚餐》這麼大的畫，觀畫者可能從前面、旁邊或側面看畫。這就需要達文西所謂的「複雜透視法」，混合自然和人工透視法。觀看一張大尺寸畫作的時候，觀畫者可能會比較靠近某些地方，離某些地方比較遠，所以需要用人工透視法來調整。「沒有一個平面看起來能確實符合原本的模樣，」達文西寫道，「因為看到平面的眼睛離每一邊都不一樣遠。」[13]

如果站得離畫夠遠，即使畫很大，每邊距離不一樣的問題就沒那麼嚴重。達文西決定，大幅畫作適合的觀賞點應該是畫作寬度或高度的 10 到 20 倍。「往後退到眼睛跟畫的距離至少是畫作最大高度和寬度的 20 倍，」他寫道，「觀畫者的眼睛移動時，變化就不大，不怎麼明顯。」[14]

以《最後的晚餐》來說，高度是 15 英尺，寬 29 英尺，表示恰當的觀畫

12 原注：《筆記／保羅・李希特版》，55；金恩，頁142。
13 原注：《筆記／保羅・李希特版》，100、91、109。
14 原注：《筆記／保羅・李希特版》，545。

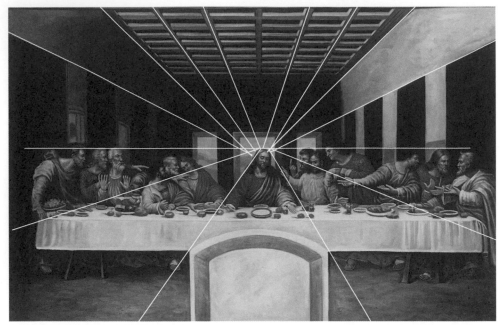

圖 75_《最後的晚餐》中的透視線。

點是往後退 300 到 600 英尺——這當然不可能。因此達文西創造出人工的理想觀畫點，離牆約 30 英尺。此外，這個點也要離地 15 英尺，跟耶穌的眼睛一樣高。當然，修士們不會從這個位置看畫。但把這個點定為最佳觀賞點後，達文西就繼續使用光學戲法，從房間的各個位置看畫時，扭曲度都降低了。

最聰明的地方是，他稍微做了調整和撥弄，僧侶從右邊牆上的門進來後，會覺得圖上的透視很自然。這表示他們會第一眼看到耶穌的左手，掌心朝上，正對著他們，彷彿歡迎他們進來。天花板的角度在右側也比較高。這讓看畫的人從那個門進來的時候，會覺得圖畫的平面就在視線的高度。因為看畫的人進來的時候，比較靠近畫右邊的牆，這面牆也比較亮，所以看起來比較大，感覺也是食堂的自然延伸。*15

15 原注：莉莉安・史華茲（Lillian F. Schwartz），〈達文西《最後的晚餐》的舞台設計：用電腦探究畫中的透視法〉（The Staging of Leonardo's Last Supper: A Computer-Based Exploration of Its Perspective），《達文西》補篇，1988，頁89–96；坎普，《達文西》，頁1761；坎普《傑作》，頁182。

圖 76_《最後的晚餐》所在的食堂。

　　達文西用了幾個技巧來遮掩他改造的透視。地板碰到後面跟旁邊牆壁的地方完全被餐桌蓋住。細看這張圖，想像地板的線條，你可以感覺到線條會變得扭曲。此外，天花板並未一路延伸到餐桌上方，也用畫上去的壁帶掩蓋。否則看畫的人會注意到達文西讓天花板的透視線條跑得有點快了。

　　這種加快的透視，讓牆壁和天花板退後到消失點的速度比平常快，也是達文西從他製作的戲劇活動中學到的一項技巧。在文藝復興時期的劇作中，舞台不是一個長方形的房間，而是會快速變窄、變短，創造出更深的感覺。舞台會對著觀眾傾斜，而布景的人工感用華麗的壁帶掩蓋，就像達文西用在《最後的晚餐》上方的一樣。他運用這種巧妙的方法也說明了他製作的戲劇

和慶典活動經得起時間的考驗。

在《最後的晚餐》中，畫上去的房間急速變小，因此後方的牆壁只放得下3扇窗戶，展現外面的風景。掛毯不符合比例。桌子太窄，不能好好吃飯，門徒都坐在同一邊，沒有足夠的座位。地板跟舞台一樣往前傾斜，桌子也有點向著我們傾斜。角色都在最前面，跟演戲一樣，就連他們的手勢也有戲劇效果。

透視的技法搭配了其他聰明的做法，用小小的潤飾讓場景看似連接到在食堂裡進餐的僧侶。畫裡的光線看似來自食堂左邊牆上高處的真實窗戶，混合了現實與想像（**圖76**）。看看畫裡右邊的牆：沉浸在午後的光線裡，彷彿也來自同一扇窗。也要注意桌腳：投射的陰影似乎就來自這個光源。

桌布展現出凹凸交替的皺褶，彷彿在僧侶的洗衣房燙好後存放在那裡，然後才拿來鋪在桌上。兩只小的餐盤放了用切片水果裝飾的鰻魚。沒有明顯的宗教或肖像的意義；不過，當時的義大利流行吃河鰻，我們知道達文西一般吃素，但也至少有一次購物清單上寫了「鰻魚和杏桃」。[*16]

總之，《最後的晚餐》混合了科學的透視法和劇院的放縱，混合了智力與幻想，正是達文西的風格。研究透視科學後，他並沒有變成僵化或學術派的畫家，反而用透視法補足了他在舞台演出中學到的巧技與獨創性。等他明白規則，就成為融會貫通的大師，彷彿創造出透視法的暈塗法。

惡化與修復

達文西用油彩顏料時，會畫一、兩筆，潤飾再潤飾，沉思一下，再加幾層，直到完美。這讓他可以展現出陰影中微妙的漸層，讓物體的界線變得模

16 原注：宮布利希，〈獻給達文西《最後的晚餐》的專文〉（Paper Given on the Occasion of the Dedication of The Last Supper (after Leonardo)），1993年3月10日在牛津莫德林學院（Magdalen College）發表（包括他翻譯的歌德作品）；坎普《傑作》，頁186；約翰·瓦里亞諾（John Varriano），〈與達文西共進晚餐〉（At Supper with Leonardo），《美食盛會》（*Gastronomica*），8.1（2014）。

糊。他的筆畫很輕，一層層塗上去，看不出個別的筆觸，有時候他會等幾個小時或幾天，然後再輕輕塗上更多層顏料和潤飾。

不巧的是，壁畫的畫家得不到這種悠閒的樂趣，壁畫的顏料要塗在濕的灰泥上，才能固定。在牆上塗了灰泥後，那塊地方的畫要趕在灰泥變乾以前，在一天之內完成，而且之後就很難重畫上去。

維洛及歐不會畫壁畫，也沒有把技巧教給學徒，這個技法顯然也不適合達文西從容不迫的風格。相反地，他決定直接畫在乾掉的灰泥牆上，他先塗了一層磨碎的白石，然後塗上白鉛底漆。他使用了蛋彩顏料和油彩顏料，前者把顏料混入水和蛋黃，後者把顏料混入胡桃油或亞麻油。近期對《最後的晚餐》做的科學分析顯示，在畫作的各個部位，他實驗了不同的油彩和蛋彩比例。混合水性顏料和油性顏料就可以（或他自以為）盡情塗上一層又一層細微的筆觸，用好幾個星期的時間創造出他想要的形狀和色調。*[17]

達文西在 1498 年初完工，公爵另外賞給他教堂附近的葡萄園，他一直留著這塊產業。但過了 20 年，這幅畫開始剝落，達文西實驗的技巧顯然失敗了。1550 年瓦薩利出版達文西的傳記時，他說畫已經「毀了」。到了 1652 年，顏色淡到快看不見，僧侶們甚至在下面開了個出入口，切掉耶穌的腳，他的雙腳應該本來是交叉放著，預示在十字架上的模樣。

多年來，至少有 6 次重大的修復計畫，但多半只讓狀況更糟糕。第一次的紀錄在 1726 年，一名策展人用油彩顏料塗滿缺失的區塊，然後塗了一層亮光漆。不到 50 年，另一名修復者把前面那人的修補全揭掉，開始自行重畫所有的面孔；在公眾強烈的反應下，他不得不停筆，那時只剩下 3 張臉還沒畫完。在法國大革命期間，反教權的勢力刮掉了耶穌的眼睛，食堂也變成監

17 原注：巴西隆和馬拉尼，《達文西的最後的晚餐》，頁327；克萊爾·法拉戈，〈達文西的《安吉亞里戰役》：研究理論與實踐之間的交流〉（Leonardo's Battle of Anghiari: A Study in the Exchange between Theory and Practice），《藝術公報》（*Art Bulletin*），76.2（1994年6月），頁311；皮耶特羅·馬拉尼，《天才與熱情：達文西的最後的晚餐》（*The Genius and the Passions: Leonardo's Last Supper*, Skira, 2001）。

獄。下一個修復者以為這是一副壁畫，想把顏料從牆上弄掉。20 世紀初，這幅畫經過兩次清理，避免顏料繼續受損，減緩惡化的速度。在二次世界大戰期間，同盟國的炸彈打中了食堂，但這幅畫在沙包的保護下沒有炸壞。

最近一次修復從 1978 年開始，持續了 21 年，也是規模最大的一次。主要策展人比寧・布拉姆比拉・巴西隆跟團隊用紅外線反射儀和顯微樣本盡量找出畫作的原始元素。她也讓修復人員研究達文西的畫作和他在世時的畫作副本。一開始，他們希望能讓牆面只展示達文西當初畫下的東西，但結果令人很不滿意，因為留下的不多。因此修復人員重建缺失的區域，指出哪些地方是原始的畫作；分辨不出原始作品時，他們用顏色比較淡的水彩薄薄塗上，製造原作的感覺，也指明這些區域是後人的推測。[18]

並非每個人都覺得滿意。藝術評論家麥克・戴理說，結果「明顯就是雜種作品，很令人擔憂，只展現出一點點原始的顏料，跟許多不相容的『補償』和『重建』新顏料」。但布拉姆比拉・巴西隆的創作和再創作成果，事實上看起來非常忠於原作，得到不少讚譽。「不光復原了原始的顏色，還有建築結構的清晰度、透視技巧和人臉，」她說，「那些臉孔擔負了許多次修復留下的古怪五官，得以再度展現出真實的豐富表情。現在門徒的面孔看起來真的參與在那一刻的戲劇裡，達文西想表達出眾門徒對耶穌那句話的情緒反應全都激發了出來。」[19]

因此，《最後的晚餐》不論是原始創作，還是目前的狀態，都是達文西天分的證據和象徵。這幅畫的藝術美感很創新，作畫的方法則太有新意。概念很傑出，但實踐上有缺陷。情感敘事很深刻，但也帶點神祕，目前的狀態則加上另一層神祕的面紗，正如達文西的一生和他的作品向來籠罩著的神祕感。

18 原注：亞莉珊德拉・史坦利（Alessandra Stanley），〈經過20年的清理，更明亮、更清楚的《最後的晚餐》現身了〉（After a 20-Year Cleanup, a Brighter, Clearer 'Last Supper' Emerges），《紐約時報》，1999年5月27日；霍普，〈最後的《最後的晚餐》〉。

19 原注：麥克・戴理，〈達文西《最後的晚餐》的長期修復〉（The Perpetual Restoration of Leonardo's Last Supper），第二部，《英國藝術守望學刊》，2012年3月14日；巴西隆和馬拉尼，《達文西的最後的晚餐》，頁341。

私人生活的紛亂

卡特麗娜過世

　　達文西很少在筆記本裡記家事，有時候記了，則會表現出公證人的癖性，重複日期。因此，他記下了母親卡特麗娜到米蘭與他同住的日期，寡居的卡特麗娜那時 60 多歲：

7 月 16 日。
1493 年 7 月 16 日，卡特麗娜來了。*1

　　嫁給大聲公後，卡特麗娜生了 4 個女兒跟 1 個兒子。但約莫在 1490 年，她的丈夫去世，兒子被十字弓射死。在之後的筆記本裡，達文西草草寫著，「你可以告訴我卡特麗娜的期望是什麼嗎？」看來她想與他同住。在記下卡特麗娜到達日期頁面旁邊的那一頁，達文西畫了簡單的家譜，應該是靠母親

1　原注：《佛斯特手稿》，3:88r；《筆記／保羅·李希特版》，1384。包括李希特在內的某些學者假設卡特麗娜是僕人；後來有人發現醫院發出的「佛羅倫斯的卡特麗娜」的死亡通知，加上近期的研究成果，證實她是他的母親。參見安傑羅·帕拉蒂科，《超越三十九》（*Beyond Thirty-Nine*）部落格，2015年5月18日；瓦娜·阿瑞吉（Vanna Arrighi）、安娜·貝里納茲（Anna Bellinazzi）和艾德瓦多·維拉塔（Edoardo Villata），《達文西：真實的形象。人生與作品的文件與證明書》（*Leonardo da Vinci: La vera immagine. Documenti E Testimonianze Sulla Vita E Sull'opera*, Giunti, 2005），頁79。

幫忙畫出來的，列出了父親和祖父母的名字。1494 年 6 月，她的名字出現在達文西的帳目裡：他給了沙萊 3 索爾迪，給她 20 索爾迪。[2]

她應該在那個月過世。米蘭政府的文件紀錄說，「6 月 26 日星期四，於維切里納門（Porta Vercellina）的納伯瑞和斐理斯聖人（Saints Nabore and Felix）教區，來自佛羅倫斯的卡特麗娜，60 歲，死於瘧疾。」這份檔案紀錄日期較早，證明她其實是 58 歲左右，由於當時的紀錄雜亂無章，這應該很接近她真實的年歲。[3]

達文西的情緒都昇華了；他沒記下跟母親死亡有關的事件，只有喪禮花費的帳目。列出他付出去的索爾迪時，他甚至劃掉「死亡」，寫上「葬禮」。[4]

卡特麗娜死亡葬禮的花費：

3 磅的燭用蠟	27 索爾迪
連架的棺材	8 索爾迪
棺材的外罩	12 索爾迪
運送和安放十字架	4 索爾迪
抬棺人	8 索爾迪
4 位神父和 4 位書記	20 索爾迪
鐘、書、海綿	2 索爾迪
掘墓工人	16 索爾迪
司祭長	8 索爾迪
許可證	1 索爾迪
	106 索爾迪
（之前的花費）	
醫生	5 索爾迪
糖與蠟燭	12 索爾迪
	123 索爾迪

2　原注：《佛斯特手稿》，3:74v、88v；《筆記／保羅・李希特版》，1517；布蘭利，頁242；尼修爾，頁536。
3　原注：阿瑞吉等，《達文西：真實的形象》。
4　原注：《佛斯特手稿》，2:95a；《筆記／保羅・李希特版》，1522。

這種感情的抽離有點奇怪，有些人認為母親的喪禮只花這些錢似乎太少了。他在 1497 年幫沙萊訂製披風，銀色布匹、天鵝絨滾邊和裁縫的費用是這筆錢的 4 倍。[*5] 但仔細看看，這場喪禮適合母親的身分，卡特麗娜並不是他家的傭人。照明充足、請了 4 位神父、經過審慎規劃，並留下紀錄給後世子孫。[*6]

仕途坎坷

1495 年左右開始畫《最後的晚餐》時，達文西來到事業的高點。在斯福爾扎宮廷被正式任命為藝術家兼工程師後，他在米蘭的老宮廷有了安適的住所，助手和學生也隨侍在旁。他成為知名畫家，因為巨大的騎士紀念碑黏土模型而成為眾人仰慕的雕塑家，大家也喜愛他製作的慶典表演，因為研究光學、飛行、水力學和解剖學而受人尊敬。

但 1490 年代晚期，卡特麗娜死後，《最後的晚餐》也畫完了，他的生活變得不穩定。要用來雕塑騎士紀念碑的青銅在 1494 年被送去製成大砲，抵抗法國人入侵，後來盧多維科顯然也不想取回那些材料。他沒接到重要的委託工作或幫公爵的情婦畫像，反而開始室內裝潢，因為付款和表演的問題起了爭執。在這段期間，盧多維科公爵愈來愈忙，他也有理由，因為法國人威脅到他脆弱的政權。

達文西得到一項工作，要裝潢斯福爾扎城堡東北角塔樓裡的一組小房間，義大利文稱為 camerini，公爵預備把這裡當成他私人休養生息的地方。一間鑲嵌了木板的圓頂房間叫作樹之廳（Sala delle Asse），由達文西設計成畫了 16 棵樹的魔幻森林，這些柱子用象徵手法實現奇幻的建築設計。樹木的枝幹纏繞成複雜的圖案，正符合達文西的數學頭腦，透過無數的變化以金色繩子交織出美麗複雜的編結──他一生最愛的圖形。「在樹木間，我們找到達文

5　原注：《筆記／保羅・李希特版》，1523。

6　原注：布蘭利，頁243。

西美麗的發明，所有的枝幹都轉化成奇異的編結，」洛馬奏寫道。[7]

　　一如達文西的其他作品，執行並不如構想那麼順利。有一場爭論，公爵的一名書記在 1496 年 6 月寫道，「裝潢小房間的畫家今天引發了醜聞，因此他離開了。」[8] 書記官問能否從威尼斯派人來完成工作。

　　並無此事，達文西在 1498 年初重新開始這份工作，那時《最後的晚餐》也快畫完了。但在筆記本裡的信件草稿披露了別的爭執。1497 年的一封書信口氣憤怒，被撕成兩半，因此我們只能看到片段的句子，表達出他的挫折。有一句這麼寫，「您記得繪製小房間的委託工作，」另一句則是「那匹馬我就不提了，因為我知道這是時機的問題。」然後則是一大串抱怨，包括「兩年的薪水尚未給付。」[9] 在另一封給公爵的信件草稿裡，達文西又抱怨錢的事情，暗示他必須放下《最後的晚餐》，靠裝潢樹之廳來賺錢。「或許閣下未繼續下令（付給我款項），認為我有足夠的金錢，」他寫道，「我非常苦惱，為了維生，必須中斷工作，處理小事情，無法延續閣下交付我的工作。」[10]

　　跟《最後的晚餐》一樣，達文西繪製樹之廳的步調太慢，無法採用傳統的壁畫方法，在濕灰泥乾掉前快速畫好每一個區塊。他還是在乾牆上混合使用蛋彩跟油彩顏料，而不巧的是，房間裡的木板都拆掉了。乾灰泥無法吸收顏料，他的作品惡化情況如同《最後的晚餐》。1901 年有一次胡亂的修復，1950 年代再次搶救，2017 年本書英文版出版時，修復人員正使用雷射技術小心修復。

　　發了一頓樹之廳的脾氣後，達文西遭逢低潮。他又開始找工作，以第三人稱寫了一封信給附近皮亞琴察鎮的地方議會，他們正要找人做大教堂的銅

7　原注：派翠西亞・科斯塔（Patrizia Costa），〈斯福爾扎城堡中的樹之廳〉（The Sala Delle Asse in the Sforza Castle），匹茲堡大學2006年碩士論文。這些房間目前正在翻修，也開放給訪客和研究人員參觀。

8　原注：麥克迪，《達文西的頭腦》，頁35。

9　原注：《大西洋手稿》，335v；麥克迪，《達文西的頭腦》，頁25；《筆記／保羅・李希特版》，1345。

10　原注：《大西洋手稿》，866r/315v；《筆記／保羅・李希特版》，1345。

門。他寫信讚美自己，似乎計畫要讓支持者幫忙送信。「睜開眼睛看仔細，貴方的金錢不要用於遺憾，」信上這麼寫，「沒有人能做得到——相信我——除了佛羅倫斯人達文西，他正在為弗朗切斯科公爵打造青銅駿馬。」*11

更強的力量介入，導致達文西無法解決就業問題。1499 年夏天，法王路易十二世派兵入侵，擊潰了米蘭的軍隊。達文西清算錢箱裡有 1,280 里拉，分了一些給沙萊（20 里拉）跟其他人，然後把剩下的用紙袋藏在工作坊各處，免得被入侵和打劫的人拿走。9 月初，盧多維科公爵逃離米蘭，一個月後，法國國王進駐。正如達文西所擔憂的，他有不少朋友的家都毀在暴民手中，財物也被搶光。他的工作坊倖免於難，但他尚未打造完成的騎士紀念碑黏土模型成為法國軍隊的箭靶，毀在他們手下。

到頭來，法國人卻挺保護達文西。路易十二世到米蘭的第二天，就去看《最後的晚餐》，甚至問工程師能否運回法國；還好工程師說沒有辦法。達文西並未逃離，接下來的幾個月就幫法國人工作。他做筆記提醒自己，要去聯絡跟路易一起來到米蘭的一位畫家，跟他學「乾性顏料和白鹽的用法，以及怎麼製作塗料紙」。在同一頁上，他列出從米蘭回到佛羅倫斯和文西的準備工作，並不算緊湊，而且要 12 月才會成行。「準備兩個有蓋的盒子，用騾子搬運。一個要留在文西。買一些桌布、餐巾、斗篷、帽子和鞋子，四雙長統襪，一件羚羊皮背心跟做新背心的皮。帶不走的就賣掉。」換句話說，他並不急著逃離法國人。事實上，他跟米蘭新上任的法國總督路易·德理尼（Louis de Ligny）私下約好在拿坡里會面，擔任他的軍事工程師，檢查防禦工事。在筆記本稀奇古怪的紀錄裡，跟行程準備的同一頁上，達文西不只用倒寫文字，還用了過分簡單的密碼，把人名跟城市名倒過來寫：「去找尼理（理尼），告訴他你會在馬羅（羅馬）等他，而且你會跟他一起去里坡拿（拿坡里）。」*12

11 原注：《大西洋手稿》，323v；《筆記／厄瑪·李希特版》，302；《筆記／保羅·李希特版》，1346；培德瑞提《評論》，2:332。
12 原注：《大西洋手稿》，243a/669r；《達文西論繪畫》，頁265；《筆記／保羅·李希特版》，1379。

他的規劃並未實現。達文西最終離開米蘭，是因為前任贊助人盧多維科密謀捲土重來。12 月底，達文西安排好把 600 弗羅林從米蘭的銀行轉到佛羅倫斯的帳戶，帶著隨行的助手和數學家盧卡‧帕喬利離開。從帶著魯特琴前往米蘭，寫信給盧多維科聲明他當工程師和藝術家的才能，過了 18 年，達文西終於要返回家鄉佛羅倫斯。

重回佛羅倫斯

返鄉

1500 年初，達文西返回佛羅倫斯途中，第一站在曼圖亞停留。他在那裡接受伊莎貝拉・德埃斯特的招待，她是盧多維科已故妻子貝翠絲的姊姊。伊莎貝拉出身義大利最受人尊敬的家族，是狂熱的藝術收藏家，也有點被寵壞了，她很想要達文西幫她畫肖像畫，在短暫停留期間，他也盡責地用粉筆畫了草稿。

他從曼圖亞又去了威尼斯，在當地提供軍事建議，防禦土耳其人入侵。他對水的流動和軍事用途一直很有興趣，也發明了活動木頭水閘，他認為可以用在伊松佐河（Isonzo River）上，用河水淹沒山谷，抵擋入侵者。[1] 這當然沒有實現，就跟他各種空想的系統一樣。

他也想到水下防衛軍隊的設備，包括潛水衣、呼吸裝置、護目鏡、面罩和葡萄酒皮袋做的氣囊，讓他們保護威尼斯的港口。面罩上的藤莖通往水面上的潛水鐘。在筆記本裡畫了幾樣東西後，他寫下有幾項計畫必須保密：「我為何不描述留在水面下的方法？我可以在水底留多久再上來呼吸？我不希望

1 原注：《大西洋手稿》，638bv；布蘭利，頁313。

公開，因為人的本質很邪惡，可能用來在水底害人。」*² 就跟他許許多多的發明一樣，起碼在他那個時代，這些潛水設備無法成真。要過了好幾個世紀，他的想法才得以實現。

1500 年 3 月底，達文西到了佛羅倫斯，他發現這座城市剛經歷了反動的打擊，文藝復興文化先鋒的地位差點不保。1494 年，一名激進的修士薩佛納羅拉（Girolamo Savonarola）率眾發起宗教運動，反叛統治的梅迪奇家族，設立基本教義派的政權，制定嚴格的法律，反對同性戀、雞姦和通姦。有些罪犯得到的懲罰是被石頭打死或燒死。年輕男孩組成民兵，巡邏街道和執行風紀。在 1497 年的懺悔星期二（Mardi Gras），薩佛納羅拉點燃所謂的「虛榮之火」（Bonfire of the Vanities），燒掉書本、藝術品、衣物和化妝品。隔年，民意開始反對他，在佛羅倫斯中心的廣場把他吊死後燒成灰。在達文西回來前，佛羅倫斯又回復共和政體，熱愛古典作品和藝術，但信心不如從前，榮景變得消沉，政府和同業公會的財源也已經耗盡。

在 1500 到 1506 年間，達文西幾乎都待在佛羅倫斯，跟隨員舒舒服服地住在聖母領報教堂。就各方面來說，這是他一生中生產力最高的時期。他在這裡開始兩幅最偉大的木板畫，《蒙娜麗莎》和《聖母子與聖安妮》，以及《麗達與天鵝》的圖稿（目前已佚失）。他以工程師的身分為建築物提供意見，例如結構有問題的教堂，也完成切薩雷・波吉亞的軍事目標。空暇之餘，他就認真研究數學和解剖學。

半百人生

達文西快 50 歲的時候，回到佛羅倫斯，他跟家人在當地很出名，他也很樂意當個名人。但他不想隨俗，努力讓自己與眾不同，穿著打扮都很時髦。

2　原注：《萊斯特手稿》，22b。

他曾在筆記本中清點放在行李箱裡的衣物。「塔夫塔綢的長袍，」這是第一件；「天鵝絨內裡布，可以當長袍穿；一件阿拉伯連帽斗篷。灰粉色長袍；玫瑰色的加泰隆尼亞長袍；深紫色的斗篷，寬領，有天鵝絨的兜帽；深紫色緞布外衣；深紅色緞布外衣；一雙灰粉色長統襪；粉色帽子。」[3] 看起來像是戲服或化妝舞會的服裝，但從當時的說法來看，我們知道他在鎮上閒逛時真的會穿成這樣。應該是很可喜的景象：達文西穿著阿拉伯風的連帽外衣，或穿著紫色和粉紅色的衣服，質料多半是緞布和天鵝絨。曾經反對薩佛納羅拉「虛榮之火」的佛羅倫斯正為達文西量身打造，這座城再度樂於接納浮華、奇特、有藝術美感的自由精神。

達文西也一定會讓他的伴侶、這年 24 歲的沙萊穿上類似的活潑服飾，通常是粉色和玫瑰色。達文西在一條筆記裡記下，「這天我給了沙萊 3 杜卡特金幣，他說要買玫瑰色的長統襪，有他們的滾邊。」長統襪上的滾邊應該是寶石。4 天後，他買了一件外衣給沙萊，用銀色布料配上綠色天鵝絨滾邊。[4]

從達文西列出放在行李箱的衣物清單可以看出，他跟沙萊的衣服混在一起，不像家裡其他人的所有物。衣服包括「法式斗篷，以前是切薩雷·波吉亞的，現在屬於沙萊」。那惡名昭彰的軍事強人在他心中一度是父親般的人物，看來他把波吉亞送的斗篷給他年輕的伴侶了。要是佛洛伊德知道了，不知會怎麼詮釋。行李箱裡也有「法式蕾絲鑲邊的束腰外衣，沙萊的」，以及「灰色法蘭德斯布料的束腰外衣，沙萊的」。[5] 這些都不是達文西或當時的人會買給普通家僕的衣服。

大家可以安心，達文西花在書本上的錢跟衣服一樣多。在 1504 年清點時，他列出 116 本書。裡面有托勒密的《宇宙結構學》（*Cosmography*），後來他引用這本書，描述人體循環及呼吸系統有如地球的小宇宙。他也買了更

3　原注：《馬德里手稿》，2:4b；培德瑞提《評論》，2:332。
4　原注：《阿倫德爾手稿》，229b；《筆記／保羅·李希特版》，1425、1423；《筆記／厄瑪·李希特版》，325。
5　原注：《馬德里手稿》，2:4b；《大西洋手稿》，312b/949b。

多數學書籍，包括 3 卷歐幾里得的譯本，跟一本他説是「化圓為方」的書，可能是阿基米德寫的文本。還有其他關於外科手術、醫藥和建築的文本，但他的愛好也擴展到比較大眾化的讀物，這時他有 3 種版本的伊索寓言以及很多本粗鄙的詩作。他也買了一本建築學的書，作者是他在米蘭的朋友、跟他一起構想出《維特魯威人》的弗朗切斯科・迪喬治歐。他在整本書上寫了滿滿的註記，也把一些段落和圖片複製到他的筆記本裡。[*6]

難產的伊莎貝拉・德埃斯特肖像畫

　　來看一個有趣的故事，其中提到達文西不肯接下的委託工作，可以一窺達文西這時在佛羅倫斯的生活。剛結束行程時，伊莎貝拉・德埃斯特不斷懇求他幫她畫一幅畫，可能用他經過曼圖亞時幫她畫的粉筆畫當作草稿，畫她的肖像畫，不然他自己選擇主題也可以。兩個固執的人就此展開一場傳説，中間夾著一個遭到圍攻的修士，故事拖長了變得趣味十足，起碼回顧起來有點好笑，讓我們看到達文西很不願意完成他覺得無聊的工作；也讓我們看到他對佛羅倫斯的關心、愛拖延的個性，以及對待富裕贊助人的冷漠態度。

　　曼圖亞的第一夫人伊莎貝拉個性固執，説到藝術贊助，更加固執，那年她 26 歲。她是費拉拉公爵的女兒，埃斯特家族的後裔，他們是義大利最有錢、最古老的貴族家庭。她接受嚴格的古典教育，學了拉丁文、希臘文、歷史和音樂。6 歲時跟曼圖亞的侯爵弗朗切斯科・剛薩加[*7]訂婚。伊莎貝拉的妝奩高達 2 萬 5 千杜卡特金幣（換算成 2017 年的金價，超過 300 萬美元），1491 年的婚禮奢華無比。她從費拉拉前往曼圖亞的船隊有 50 多艘船，搭著金

6　原注：典藏於佛羅倫斯的羅倫佐圖書館（Biblioteca Medicea Laurenziana）。

7　Francesco Gonzaga，1466-1519，被認為是當時義大利最佳騎士，曼圖亞的統治者。在他和妻子伊莎貝拉・德埃斯特統治期間，曼圖亞的文化藝術發展達到巔峰。

馬車穿越街道,有 1 萬 7 千多人夾道歡迎,還有來自 10 多國的大使陪同。[8]

在一個炫耀性消費和競爭性收藏的時代,伊莎貝拉的炫耀性跟競爭性都名列前茅。她也在紛亂的婚姻中贏得勝利。她的丈夫領導能力薄弱,經常不在家,曾在威尼斯當了 3 年的人質,她手握攝政權,掌控城邦的軍隊,抵抗敵人。而她不知感激的丈夫回報給她的,卻是一段熱烈而公開的長期婚外情,對象是惡名在外的路克雷齊亞·波吉亞,她美麗而邪惡,嫁給伊莎貝拉的弟弟(這是路克雷齊亞的第三段婚姻。她哥哥是殘暴的切薩雷·波吉亞,下令在她眼前勒死她的第二任丈夫)。

伊莎貝拉靠著收藏藝品來紓解情緒,更具體來說,她想找人幫自己畫出適合的肖像畫。這其實不容易,因為藝術家希望創作有合理的相似度,她很不高興,認為這就是他們犯的錯誤,說每一幅畫都讓她看起來很胖。眾人敬佩的曼圖亞宮廷藝術家安德列阿·曼帖那[9]在 1493 年也畫了一幅,但伊莎貝拉宣稱,「畫得很糟糕,看起來一點也不像我。」

又畫了幾幅不滿意的肖像畫後,她找來在費拉拉為她的家族作畫的畫家,但把畫當作禮物送到米蘭時,她向盧多維科·斯福爾扎道歉。「非常抱歉,我將讓殿下和全義大利的人因為看到我的肖像畫而感到厭煩,」她寫道,「我送來的這幅畫,其實畫得不好,也讓我看起來比實際胖多了。」盧多維科顯然不知道當女士說肖像畫讓她看起來很胖時該怎麼回覆,他回信說,他覺得畫得很像。伊莎貝拉也悲嘆過,「只希望畫家提供的服務能跟文人一樣優秀。」看來,那些寫詩獻給她的詩人在主題上可以享有更高的文學自由度,遠超過畫家。[10]

伊莎貝拉繼續尋找適合幫她畫像的藝術家時,注意到達文西這個人。

8　原注:茱莉亞·卡萊特(Julia Cartwright),《伊莎貝拉·德埃斯特》(*Isabella d'Este*, Dutton, 1905),頁15。

9　Andrea Mantegna,1431–1506,北義大利第一位文藝復興畫家。他在透視法上做了很多嘗試,想藉此創造更宏大更震撼的視覺效果。他領導的工作坊是1500年以前威尼斯主要的版畫工作坊。

10　原注:卡萊特,《伊莎貝拉·德埃斯特》,頁92、150;布朗,〈達文西與抱銀貂的女子與書〉,頁47。

1498 年，她妹妹貝翠絲（盧多維科的妻子）去世後不久，伊莎貝拉寫信給盧多維科的情婦西西莉亞·加勒蘭妮，也就是達文西《抱銀貂的女子》的模特兒。她想拿這幅肖像畫跟威尼斯畫家喬凡尼·貝里尼[11]的作品比較，決定哪一位藝術家是她下一個目標。「今天看過喬凡尼·貝里尼畫的精緻肖像畫以後，我們開始討論達文西的作品，希望能拿來跟這些畫比較，」她寫道，「我們記得他畫過妳的模樣，希望妳能好心把妳的肖像畫交給這位騎馬的使者，所以我們可以比較兩位大師的作品，也有榮幸再度看到妳的面貌。」她承諾會把畫還回去。「我馬上送過去了，」西西莉亞回覆，補充說畫像跟她不像了。「但殿下不該認定這是大師的缺陷，因為我確實覺得世界上沒有其他畫家比得上他，只是因為這幅畫是在我比較年輕的時候畫成。」伊莎貝拉很喜歡這幅畫，但她信守承諾，也把畫還給了西西莉亞。[12]

1500 年初，達文西在從米蘭前往佛羅倫斯的路上幫伊莎貝拉畫了粉筆畫，也多畫了一張。他帶在身上，給朋友看過，那人告訴伊莎貝拉，「那幅肖像畫跟妳很像，不可能畫得更好了。」[13] 達文西把原畫留給伊莎貝拉，在後續紛亂的訊息往返中，她要他送來取代的畫作，因為她丈夫把畫送人了。「你也請他再送一幅肖像畫來，」她寫信給代理人的時候說，「因為爵爺，我的配偶，把他留在這裡的畫送給別人了。」[14]

達文西帶走的那張畫夠大，可以當成畫作草稿，很有可能是現存於羅浮宮的那一張（**圖** 77）。達文西在米蘭畫的肖像畫裡，模特兒穿著西班牙風格的洋裝，是當時流行的服飾。但伊莎貝拉是領導流行的人，在達文西的畫作裡，她穿著法國最新服飾。這種衣服有個優點：寬鬆的袖子和馬甲藏住了她

11 Giovanni Bellini，1430－1516，知名文藝復興藝術家雅科波·貝里尼（Jacopo Bellini）的兒子，他的姐姐嫁給了安德列阿·曼帖那，所以早期作品受曼帖那影響頗深。新穎的筆法和神韻的氣質是他後期畫作的特色。

12 原注：布朗，〈達文西與抱銀貂的女子與書〉，頁49；薛爾和司隆尼，〈西西莉亞·加勒蘭妮〉，頁48。

13 原注：布朗，〈達文西與抱銀貂的女子與書〉，頁50。

14 原注：所有的書信，包括義大利文和英文翻譯，都出自法蘭西斯·艾米斯－路易斯（Francis Ames-Lewis）的著作《伊莎貝拉和達文西》（*Isabella and Leonardo*, Yale, 2012），頁223–40，也在書中的第2章和第4章討論。書信和故事也可以參見卡萊特的《伊莎貝拉·德埃斯特》，頁92；尼修爾，頁326–36。尼修爾重譯了所有信件，也完整講述來龍去脈。

的豐滿，不過達文西也畫了一點雙下巴，只是用粉筆的暈塗法掩蓋了。她的嘴唇帶著固執，側臉的選擇也有莊嚴的正式感，因為貴族的肖像畫都使用側臉。

　　達文西大多數的肖像畫，特別是已經畫完的每一幅，都避開當時的傳統手法，也就是展現出主角的側臉。他比較喜歡讓主角用四分之三的側面對著看畫的人，讓他可以為他們灌輸動感，產生心理上的聯繫。吉內芙拉・班琪、西西莉亞・加勒蘭妮、克雷齊亞・克里薇莉和蒙娜麗莎都採用這個姿勢。

圖 77_伊莎貝拉・德埃斯特的畫。

但這些女性不是皇室;兩人是盧多維科的情婦,另外兩人是上流社會的夫人。伊莎貝拉堅持要畫經典的側臉像,符合宮廷的禮儀。因此,達文西畫的伊莎貝拉毫無生氣。我們看不到她的眼睛、心思和靈魂。她似乎就是在擺姿勢,內心沒有翻騰的思緒或情感。她看過西西莉亞的《抱銀貂的女子》,卻還是要達文西幫她畫傳統的姿勢,表示她有錢但沒有品味。或許這也是一個理由,讓達文西不想把那張畫變成正式的畫作。*15

儘管這幅畫已經用針刺過,要轉換到畫板上,但達文西似乎無意履行伊莎貝拉的要求,幫她畫肖像畫。她向來要什麼有什麼,然而,等了一年以後,她決定開始遊說活動。諾維拉那的皮耶特羅是位交遊廣闊的修士,也是伊莎貝拉的告解神父,因而變成了中間人。

「如果佛羅倫斯人達文西,那位畫家,能在佛羅倫斯找到人,我們懇求您通知我們他在做什麼,以及他是否開始作畫,」1501 年 3 月底,她寫信給皮耶特羅,「閣下應該完全明白該如何進行,了解他是否願意為我們的工作坊作畫。」*16

修士在 4 月 3 日回覆,讓我們看到達文西在做什麼,他也很不願意做出承諾。「從我聽到的消息,達文西的生活很不規律,也不穩定,似乎活一天算一天,」皮耶特羅寫道。修士說,他唯一的作品是一張草稿,後來會變成偉大的作品,《聖母子與聖安妮》。「其他什麼也不做,只有他的兩名學徒在畫肖像畫,他有時會加點潤飾。」

達文西跟平常一樣,分心去做別的事情。修士在信末說,「他的時間幾乎都用來研究幾何學,對提起畫筆意興闌珊。」沙萊安排他跟達文西會面後,他送出同樣的訊息。「透過達文西的學生沙萊和幾名朋友的安排,我在星期三跟他見面,我終於明白了畫家達文西的意向,」皮耶特羅在 4 月 14 日的信

15 原注:艾米斯-路易斯,《伊莎貝拉和達文西》,頁109。提香幫伊莎貝拉畫了兩幅比較正面的肖像,但要到1529年和1534年才會完成。
16 原注:1501年3月,伊莎貝拉・德埃斯特給諾維拉那的皮耶特羅修士(Friar Pietro da Novellara)的信。

裡寫道，「事實上，他全心投入數學實驗，連看到畫筆都受不了。」

即使不肯與人方便，達文西仍跟平時一樣迷人。還有一個問題，法王路易十二世占領米蘭後，達文西承諾要幫他跟他的書記官佛洛杭蒙‧侯貝泰（Florimond Robertet）畫幾幅畫。「如果能實踐他對法國國王的承諾，又不激怒他，他希望最晚能在月底完成那些工作，在這個世界上，他只願為陛下服務，」皮耶特羅誇大了事實。「但是，無論如何，只要他幫某個叫侯貝泰的人畫完一張小畫，那人是法國國王最寵愛的人，達文西就會立刻為您畫像。」修士描述達文西正在畫的作品，後來會取名為《紡車邊的聖母》。信末他表達出無可奈何：「現在我也只能這樣了。」[17]

他如果願意聽命於伊莎貝拉，這項委託工作的報酬相當豐厚，而且工作幾乎都可以交給助手。不過達文西雖然不富裕，卻也很有骨氣。他偶爾會誤導贊助人——可能他自己也以為最後能滿足他們的要求，但他不太可能屈膝奉承。1501 年 7 月，伊莎貝拉直接寫信給他，他甚至不肯送回正式的回覆。「我要他明白，如果他願意回覆，我可以把他的信轉給夫人，節省他的花費，」伊莎貝拉的代理人說，「他讀了您的信，說他會回，但我再也沒得到消息，最後派我的屬下去他那邊，了解他想怎麼辦。他回覆說，他現在還不能給夫人回應，但我應該通知您，他已經開始進行夫人想要的作品。」在信末，他的口氣跟皮耶特羅一樣無可奈何。「簡單來說，我也只能從那位達文西身上問到這麼多。」[18]

3 年後，達文西無視所有懇求，依舊沒交出畫作，也無法證實他到底開始畫了沒。最後，1504 年 5 月，伊莎貝拉改變策略，要他幫她畫一幅耶穌小時候的畫像。「你來這裡幫我們畫粉筆畫的時候，答應有天會用顏料畫出來，」她寫道，「但這件事幾乎不可能實現，因為你不能過來，我們懇求你信守承諾，把我們的肖像換成另一個人物，也就是大約 12 歲的年輕基督，對我們來

17 原注：1501年4月14日，諾維拉那的皮耶特羅修士給伊莎貝拉‧德埃斯特的信。
18 原注：1501年7月31日，曼弗雷多‧曼弗雷迪（Manfredo de' Manfredi）給伊莎貝拉‧德埃斯特的信。

說也比較好接受。」*19

　　儘管她暗示他可以隨口開價，達文西卻不為所動。我們早也知道沙萊比較貪財，在 1505 年 1 月，他自告奮勇要接下這幅畫。「達文西的學生，名叫沙萊，年紀很輕但很有才華……亟欲為陛下提供服務，」她的代理人向她報告，「所以如果您想讓他畫一幅小畫，只需要告訴我您願意支付的費用。」*20 伊莎貝拉拒絕了他的提議。

　　1506 年迎來了故事的最終章，伊莎貝拉親自前往佛羅倫斯。她見不到達文西，因為他在鄉間研究鳥類飛行，但她見到了達文西繼母亞貝拉的哥哥亞歷山卓·阿馬多里（Alessandro Amadori）。他承諾會想辦法。「在佛羅倫斯，我無時無刻都能擔任陛下的代表，去聯絡我外甥達文西，」伊莎貝拉回到曼圖亞後，亞歷山卓在 5 月寫了一封信給她，「我會不懈運用我的力量，說服他滿足您的要求，畫出您要他畫的人物。這次他真的答應我馬上就會開始作畫，滿足您的期望。」*21

　　不必明言，達文西沒畫出來。他正在畫更有雄心的畫作，也努力研究解剖學、工程學、數學和科學。為執意強求的贊助人繪製傳統的肖像畫，一點也引不起他的興趣。金錢也不能給他動力。如果他喜歡主角，例如那位音樂家，或有很勢力的統治者要他作畫，例如盧多維科的情婦，他會畫肖像畫。但他不會屈從於贊助人的品味。

紡車邊的聖母

　　皮耶特羅修士寫信給堅持己見的伊莎貝拉時，提到達文西為路易十二世的書記官佛洛杭蒙·侯貝泰畫的一幅畫。「在那幅他正在畫的小圖裡，聖母

19 原注：1504年5月14日，伊莎貝拉·德埃斯特給達文西和安傑羅·托瓦利亞（Angelo del Tovaglia）的信。
20 原注：1505年1月22日，阿洛伊修斯·喬卡（Aloisius Ciocca）給伊莎貝拉·德埃斯特的信。
21 原注：1506年5月3日，亞歷山卓·阿馬多里給伊莎貝拉·德埃斯特的信。

圖 78_《紡車邊的聖母》（蘭斯登版本）。

坐著，彷彿準備紡紗，」他寫道，「聖子的一隻腳踩在裝了紗線的籃子裡，抓著紡車，認真看著那 4 根構成十字架形狀的輻條，他微笑著緊抓住紡車，彷彿很想要這個十字架，不肯放手還給母親，她似乎想把十字架從他手裡拿走。」[22]

　　這幅畫有幾十個版本，目前都還在，有達文西畫的，也有他的助手和追隨者畫的，專家一直爭論哪一幅才是達文西自己畫好、送給侯貝泰的畫，畫作擁有人和畫商也各有擁戴的版本。現存版本中有兩幅分別是貝克魯聖母（Buccleuch Madonna）和蘭斯登聖母（Lansdowne Madonna，**圖 78**），是專家認為最能反映出達文西參與度的畫作。但要找到「真正的」或「原始的」達文西版本，就錯過了紡車故事更深層的意義。1500 年回到佛羅倫斯後，達文西成立工作坊，產出的幾幅畫都是團隊協力畫成，尤其是小尺寸的宗教畫，就跟在維洛及歐的工作坊一樣。[23]

　　紡車場景的強烈情感來自嬰孩耶穌的心理複雜度和力度，他打量著紡車，緊緊抓住，而紡車是十字架的形狀。其他畫家把耶穌畫成看著預示受難的物體，像達文西畫的聖母子宗教畫，例如《柏諾瓦的聖母》和他年輕時的小畫作。但紡車畫的能量則來自達文西的特殊能力，能傳達心理的敘事。

　　耶穌伸手抓著十字架模樣的東西，身體動作就開始流動了，他的手指指向天堂，正是達文西最愛的手勢。他濕潤的眼睛中閃出一小點光輝，雙眼也有自己的敘事：他還是嬰孩，剛能分辨物體，聚焦看見它們，而他有協同能

22 原注：1501年4月14日，諾維拉那的皮耶特羅修士給伊莎貝拉・德埃斯特的信；尼修爾，頁337；克里斯蒂娜・阿西蒂尼（Cristina Acidini）、羅貝多・貝魯奇（Roberto Bellucci）和西西莉亞・佛羅辛尼，〈關於諸多《紡車邊的聖母》的新假設〉（New Hypotheses on *the Madonna of the Yarnwinders* Series），出自米歇爾・門努編著《達文西的技術實踐：繪畫、書圖與影響》（*Leonardo da Vinci's Technical Practice: Paintings, Drawings and Influence*），神授能力大會（Charisma Conference）的會議紀錄（Paris: Hermann），頁114–25。這幅畫的原始版本或已知的臨摹版本中，都看不到基督腳邊有紗線的籃子。

23 原注：馬汀・坎普斯和和泰瑞莎・威爾斯（Thereza Wells），《達文西的紡車邊的聖母》（*Leonardo da Vinci's Madonna of the Yarnwinder*, National Gallery of Scotland, 1992）；馬汀・坎普，〈從達文西的工作坊合作方式重審貝克魯收藏中的《紡車邊的聖母》〉（*The Madonna of the Yarn Winder* in the Buccleuch Collection Reconsidered in the Context of Leonardo's Studio Practice），出自皮耶特羅・馬拉尼和瑪利亞・泰雷莎・菲歐力歐編著，《米蘭的達文西作品：運氣與收藏品》（*I Leonardeschi a Milano: Fortuna e collezionismo*, Milan 1991），頁35–48；阿西蒂尼等人，〈關於諸多《紡車邊的聖母》的新假設〉，頁114。

力，結合了視覺和觸覺。我們感覺到他能把目光焦點放在十字架上，這是他命運的徵兆。他看起來很無邪，一看好像很愛玩，但看看他的嘴巴和眼睛，能感覺到一種無奈，忠誠地接納未來的命運。比較《紡車邊的聖母》和《柏諾瓦的聖母》（圖 13），可以看到達文西從以前到現在的躍進，把靜態場景轉成充滿情感的敘事。

我們的眼睛逆時針轉動，敘事繼續訴說瑪利亞的動作和情緒。她的面龐和手勢流露出焦慮，想阻擋耶穌，但也願意理解和接納未來會發生的事。在《岩間聖母》（圖 64 和 65）中，瑪利亞懸在空中的手賜予平靜的祝福；在紡車畫中，她的手勢比較矛盾，彷彿蜷曲手指，想抓住孩子，同時也退縮了，不敢干預。她很緊張地伸出手，彷彿想決定是否要阻止他接受他的命運。

紡車畫只有小報的一頁大，但處處看得到達文西的才華，尤其是蘭斯登版本。母與子都有緊密光亮的鬢髮。河流從帶著薄霧的神祕山脈蜿蜒而下，彷彿是地球大宇宙的動脈連接到兩個人體的靜脈。他知道怎麼讓光線影響她薄薄的面紗，讓面紗看起來顏色比她的皮膚淡，但仍讓陽光照在她的額頭上，反射出亮光。陽光凸顯了最靠近她膝蓋那棵樹木上的葉子，但樹木往後退的時候，也變得愈來愈不清楚，達文西在關於敏度透視的著作中特別叮嚀過這件事。耶穌靠著的石頭上有沉積層，反映出他科學上的嚴謹度。

達文西的畫於 1507 年送達法國宮廷，沙萊去世時，在他的財產帳目中，也有類似的畫作。但沒有清楚的歷史文件指出這兩幅畫跟蘭斯登或貝克魯版本有關係，現存 40 多個版本中，有些據說來自達文西的工作坊，但也沒有關聯。

少了歷史紀錄或文件，只能用其他方法決定哪一幅紡車畫是「原畫」。一個方法是鑑賞，真正的藝術專家經過鍛鍊的眼光可以判斷出大師的畫作。可惜多年來，對於這幅畫跟其他畫作，鑑賞產生的分歧比解決的更多，有時候新證據出現，也證實鑑賞的結果錯誤。

另一個方法則是科學和技術分析，近來靠著紅外線反射影像和其他使用多光譜影像的工作，變得更加強大。牛津大學的教授馬汀‧坎普和研究生泰

瑞莎‧威爾斯在 1990 年代早期開始用這些方法分析貝克魯版本，接下來則是蘭斯登的聖母。他們有個意想不到的發現：兩幅畫的素描圖似乎都是達文西直接畫在木板上的。也就是說，並非臨摹或從大師的草稿轉過來。兩幅素描圖非常相像，但有趣的是，在繪畫過程中都大幅修改過。

舉例來說，在兩幅素描圖中，都有一群模糊的人物，包括幫耶穌製作學步車的約瑟。看來在繪製這兩幅畫時，達文西決定去掉那個小場景，因為太讓人分心了。再加上別的技術證據，指出蘭斯登和貝克魯版本可能同時在工作坊繪製，達文西負責監督，或許也做了些潤飾。蘭斯登版本看起來參與度比較高，也是他看著畫完的，因為風景比較有達文西的風格，還有充滿光澤的鬈髮。

這幅畫至少有 5 個留存下來的版本還留著約瑟在製作學步車的場景。這表示這些版本都在達文西的工作坊繪製，然後他才決定去掉約瑟的場景。換句話說，要了解這幅畫的版本和變化，最好能想像達文西在工作坊裡創造和修改這幅畫，助手們則在一旁繪製副本。

在諾維拉那的皮耶特羅修士寫給伊莎貝拉‧德埃斯特的信中，他描述達文西工作坊中的情況，「他的兩名學徒在畫肖像畫，他有時會加點潤飾」，正符合上述的情況。也就是說，我們不該有浪漫的幻想，以為藝術家獨自在工作室裡創作充滿才華的作品。達文西的工作坊反而像間店鋪，他設計好作品，助手跟他合作，畫出很多幅類似的畫。這就像維洛及歐鋪子裡的做法。「生產過程就像委託知名設計師工匠造出的精美座椅，」坎普在技術分析的結果後面寫道，「我們不問椅子某個黏牢的接頭是否出自工作坊主腦或助手之手──只要接頭不會脫落，看起來很好，就夠了。」

以《紡車邊的聖母》而言，跟《岩間聖母》的兩個版本一樣，我們應該改一下藝術史家會問的傳統問題：哪個版本是「真的」或「親筆畫的」或「原始的」？哪些只是「副本」？不如把問題改得更有意思，也更恰當：他們怎麼協力創作？團隊和團隊合作的本質是什麼？在歷史上有很多例子，將創意轉化為產品，達文西在佛羅倫斯的工作坊也把個人才華結合團隊合作。要有

眼光，也要有執行力。

　　由於《紡車邊的聖母》被送到法國宮廷，有許多人仿造，這幅畫也變成達文西最有影響力的一幅畫。追隨達文西的伯納第諾・盧伊尼（Bernardino Luini）和拉斐爾，後來還有歐洲各地的畫家，顛覆了固定的聖母子宗教畫，創造出充滿情感的戲劇敘事。比方說，拉斐爾 1507 年的畫作《粉紅色的聖母》（*Madonna of the Pinks*）縝密地模仿達文西的《柏諾瓦的聖母》，兩者也常拿來相比，但事實上，我們可以看到拉斐爾也從《紡車邊的聖母》學到達文西讓畫作充滿心理活動的能力。盧伊尼的《持康乃馨的聖母》和《聖母子和年輕的聖約翰》也一樣。

　　此外，《紡車邊的聖母》也為達文西層次更豐富的傑作做好準備，這一次要描繪嬰孩耶穌了解他的命運時的情緒波動，也會把瑪利亞的母親聖安妮加入劇本中。

第 21 章

聖安妮

委託

　　諾維拉那的皮耶特羅修士忙著説服達文西接受為伊莎貝拉·德埃斯特繪製畫像的任務，他在 1501 年 4 月寫信向她説明情況：「自從他來到佛羅倫斯，只完成了一幅素描：草圖描繪約一歲大的基督聖嬰，幾乎要從母親雙臂跳出，想要抓住羔羊；而聖母正從聖安妮腿上起身，把聖嬰由象徵犧牲的羔羊處抱回來。」[*1]

　　修士形容的草圖，是達文西最偉大傑作之一《聖母子與聖安妮》（圖 79）的同尺寸畫作稿本，描繪聖母瑪利亞坐在母親的腿上。最終畫作結合了許多達文西的藝術天賦：將瞬間轉為敍事，反映出精神情緒的肢體動作，精采的光線描繪，細膩的暈塗法，還有以地質與色彩研究為基礎的地景。2012 年羅浮宮為慶祝修復這幅畫所發行的展覽專刊，在刊名上宣稱此作為「達文西的最終傑作」（l'ultime chef d'oeuvre）——如此讚譽來自同樣藏有《蒙娜麗莎》的博物館。[*2]

1　原注：諾維拉那的皮耶特羅修士致伊莎貝拉·德埃斯特書信，1501年4月3日；艾米斯－路易斯，《伊莎貝拉與達文西》，頁224；尼修爾，頁333。
2　原注：德留旺。法文版稱之為「l'ultime chef doeuvre」，亦可指「最後的傑作」。這個專刊是探索達文西繪畫與油畫及其仿作的極佳指引。

這幅畫的委託故事也許要從 1500 年達文西由米蘭返回佛羅倫斯，並入住聖母領報教堂說起。這座教堂的修士經常提供住宿給傑出藝術家，達文西與助手因此獲得 5 間房。這個安排對他來說相當便利：修院圖書館擁有 5 千冊藏書，而且距離他進行解剖工作的新聖母醫院僅有 3 個街區。

先前修士已經委託佛羅倫斯畫家菲利皮諾‧利比繪製一幅祭壇畫作。利比接手過附近教堂中達文西放棄的委託案，繪製一幅《三王朝拜》。達文西卻放出風聲，自己樂意接受委託繪製這件祭壇畫。正如瓦薩利所寫：「當菲利皮諾聽到消息，由於他秉性良善，所以決定退出。」另一個因素也對達文西有利：他父親正是教堂的公證人。

不同版本

獲得委託後，達文西一如往常拖延不前。「他讓他們長久等待，甚至未曾起筆。」瓦薩利寫道：「然後他終於畫下紙板底圖，描繪聖母、聖安妮和基督嬰孩。」紙板底圖造成一陣轟動，正是達文西已在家鄉廣為周知，並引領藝術家從無名藝匠晉身公眾巨星的證據。「兩天內，男女老幼群聚展示房間，爭睹畫作；他們有如前往盛大祭典，來此見證達文西的傑作。」瓦薩利這麼記錄。

瓦薩利所指的底圖，應該是皮耶特羅修士向伊莎貝拉‧德埃斯形容的圖稿。不幸的是，在瓦薩利的紀錄中，這幅作品還包括「聖約翰，被描繪為跟羔羊玩耍的小男孩」，這點卻讓事情顯得複雜。修士信中並未提及聖約翰，而瓦薩利的描述跟修士所寫的不完全吻合，並不令人意外。可能僅是筆誤。寫於 50 年後的瓦薩利紀錄並不完美精確，他也從未親眼目睹爭議底圖。但是他在畫作中加入聖約翰，卻反映出一樁有趣的歷史謎團，讓今日的達文西研究者仍舊爭論不休。因為這個主題的部分達文西版本與變異創作確實以聖約翰取代羔羊，而非跟羔羊一起玩耍。

皮耶特羅修士所寫的稿本——包含安妮、瑪利亞、耶穌與羔羊，跟目前典藏於羅浮宮的畫作擁有相同的 4 項元素。然而不順之處在於，這椿委託

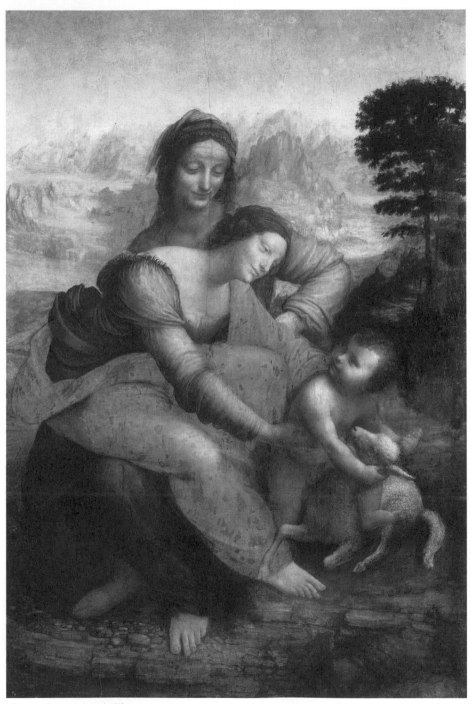

圖 79_《聖母子與聖安妮》。

圖 80_ 聖安妮的伯林頓學院草圖。

案相關的僅存達文西所繪底圖，是目前收藏於倫敦的炭筆畫《伯林頓學院草圖》（Burlington House cartoon，依作品長期展示的皇家藝術學院總部命名；**圖80**）。這件優美、令人難忘的大型作品，描繪聖安妮、童貞聖母瑪利亞、耶穌嬰孩與年幼的聖約翰，而非羔羊。換句話說，這並不是 1501 年皮耶特羅修士所見的圖稿。

　　許多達文西學者對此主題不同版本間的前後順序感到困惑。皮耶特羅修士形容的畫作稿本曾公開展示卻明顯散失；留存的是《伯林頓學院草圖》與羅浮宮畫作。達文西創作這些作品的順序究竟是什麼？

　　20 世紀末期多數時間中，包含亞瑟・波潘姆（Arthur Popham）、菲力普・龐西（Philip Pouncey）、肯尼斯・克拉克與卡洛・培德瑞提等學者的共識，認定達文西在 1501 年先畫的是皮耶特羅修士描述的圖稿（有羔羊、無聖約翰）；然後改變想法，幾年後畫下《伯林頓學院草圖》（有聖約翰、無羔羊）；接著再次改變想法，返回最終畫下的 1501 年版本（有羔羊、無聖約翰）。這個理論是基於繪畫風格，加上《伯林頓學院草圖》素描背面的部分機械繪畫似乎是在 1508 年完成。[*3]

　　這份扭曲排序在 2005 年開始修正。當時，在一本西塞羅作品的書頁空白處，發現馬基維利祕書，也是達文西友人的阿果斯提諾・維斯普契所留下的註腳。這位古羅馬哲學家寫到畫家阿培勒斯「以最精妙的藝術完美刻劃維納斯的頭與胸，身體卻草草帶過。」維斯普契在這段文字旁寫下：「達文西在所有畫作中也是如此，如同麗莎・喬宮多（Lisa del Giocondo）與聖母之母安

3　原注：認為《伯林頓學院草圖》可能是在1501年稿本之後所繪者，包括亞瑟・波潘姆，《李奧納多・達文西的繪畫》（*The Drawings of Leonardo da Vinci*, Harcourt, 1945），頁102；波潘姆與龐西，《大英博物館中的義大利繪畫》（*Italian Drawings in the British Museum*, British Museum, 1950）；克拉克，頁164；培德瑞提《年代》，頁120；尼修爾，頁334、424；艾瑞克・哈丁（Eric Harding）、亞倫・布拉罕（Allan Braham）、馬汀・威爾德（Martin Wyld）與亞維娃・波恩史托克（Aviva Burnstock），〈達文西底稿修復〉（The Restoration of the Leonardo Cartoon），《國家美術館技術通訊》，13（1989），頁4。另見維吉尼亞・布德尼（Virginia Budny），〈達文西《聖母子與聖安妮及施洗者聖約翰》素描之時序研究〉（The Sequence of Leonardo's Sketches for *The Virgin and the Child with Saint Anne and Saint John the Baptist*），《藝術通訊》，65.1（1983年3月），頁34；約翰・納森（Johannes Nathan），〈一些達文西繪畫練習：聖安妮新見〉（*Some Drawing Practices of Leonardo da Vinci: New Light on the St. Anne*），《佛羅倫斯藝術史研究所通訊》，36.1（1992），頁85。

妮。」註腳日期是 1503 年 10 月。在這個小小發現中，可以確認 1503 年達文西已經開始畫《蒙娜麗莎》，也開始創作《聖安妮》。[*4]

如果達文西在 1503 年已經開始進行最終畫作，《伯林頓學院草圖》在此後才完成的想法就毫無意義。相反地，這幅作品可能在他返回佛羅倫斯後不久，甚或早在 1499 年離開米蘭前就完成。他可能在獲得委託之前，就已經開始計畫這幅作品；甚至可能早就有一份原本是為了其他贊助人所畫的構圖，因此自願接受這份委託。「達文西很可能在米蘭時，就開始創作《伯林頓學院草圖》。」路克・西森在包含這件《草圖》的 2011 年倫敦展覽專刊中寫道，「他的贊助人很可能是法王路易十二世，他的妻子正是布列塔尼的安妮（Anne of Brittany）。」[*5]

《伯林頓學院草圖》才是時序上第一件作品的理論，在 2012 年歡慶《聖安妮》畫作歷經 12 年修復的羅浮宮精采展覽上更加強化。這次展覽是達文西去世後，首度讓畫作與《伯林頓學院草圖》共聚一堂，同時展出的還有構圖素描、畫作稿本及達文西弟子與其他畫家的仿作。此外，還包含畫作與草圖的技術性研究，如多光譜分析。結論十分明確，策展人文生・德留旺表示：「經過研究後，達文西放棄在《伯林頓學院草圖》上展現的解決之道，並在 1501 年畫了第二幅底圖……施洗者約翰則為羔羊所取代，正是諾維拉那的皮耶特羅修士寫給伊莎貝拉・德埃斯信中所描述的。」最終畫作以 1501 年底圖為本，卻有一點不同：畫中主角的方向對調。利用紅外線反射映像分析，發現畫作底圖上，羔羊與小耶穌是在右側，而非左側。[*6]

研究達文西較小幅的素描，我們可以看到他嘗試畫出小耶穌掙脫母親大腿、攬抱羔羊的各種可能動作。他透過素描來思考。透過他稱為「非養成性

4　原注：頁面空白處註記一開始是由亞爾敏・史勒克特（Armin Schlecter），在海德堡大學圖書館的2005年書展目錄中出版。見吉兒・柏克（Jill Burke），〈官僚、《蒙娜麗莎》與潦草行事〉（The Bureaucrat, the *Mona Lisa*, and Leaving Things Rough），《達文西協會通訊》，2008年5月。

5　原注：傑克・衛瑟曼（Jack Wasseman），〈達文西伯林頓學院草圖定年與贊助研究〉（The Dating and Patronage of Leonardo's Burlington House Cartoon），《藝術通訊》，53.3（1971年9月），頁312；西森，〈服務報償〉（The Rewards of Service），見西森，頁44。

6　原注：德留旺，頁49、56；2011年12月1日羅浮宮新聞稿；作者訪問德留旺，2016年。

構圖」（componimento inculto）的直覺過程來發展想法。同時研究工作室內完成的作品仿作也很有助益。「一般認為，達文西弟子與助手模仿他的畫作、底圖，甚至草稿來創作這些作品，」法蘭切絲卡・菲奧拉尼注意到，「這些『仿作』實際上跟原作同時間進行，反映出達文西想像中的其他構圖。」[7]

畫作

　　達文西寫下：「人的肢體動作呼應其精神動作」是很重要的。他的《聖母子與聖安妮》畫作正展現前面字句的意涵。聖母瑪利亞的右臂伸展，試圖護住基督嬰孩，顯現出保護又溫柔的愛。基督嬰孩卻執意攬取羔羊，右腿跨上羊頸，雙手則抓著羊頭。如同皮耶特羅修士所説，這羔羊代表著犧牲，亦即耶穌的命運，他將不受拘束，迎向命運。

　　聖母瑪利亞與母親都樣貌年輕，幾乎就像姊妹，即使在杜撰故事中，聖安妮也是超過孕齡後，才因奇蹟而生下瑪利亞。皮耶特羅修士描述的圖稿中，達文西描繪的聖安妮較為年長。我們會知道這一點是因為稿本即使已經逸失，卻留下一件好仿作。仿作本身在二次大戰期間的布達佩斯消失，但照片刻版畫仍留存於世。照片顯示，達文西將聖安妮描繪成較年長的婦人，戴著母輩的布頭飾。[8] 但到了繪製最終畫作時，他卻改變主意，讓聖安妮看來年輕許多。在畫中，兩位婦人寵愛嬰孩時，她的上身看來似乎跟女兒融為一體。

　　掙扎的小男孩，加上看似兩名母親的畫面，令人想起達文西由生母卡特麗娜與較年幼繼母養育的童年經驗。佛洛伊德對這點大作文章：「達文西給了男孩兩位母親，一位在他身後伸長手臂，另一位則看似在背景之中，兩位都帶著母親歡愉的幸福微笑。達文西的童年正如這幅畫般不凡。他有兩位母親。」佛洛伊德接著指出，構圖裡橫向躺著一隻禿鷹，但是因為他搞錯鳥名，

7　原注：菲奧拉尼，〈倫敦和巴黎達文西展覽的反思〉。
8　原注：此仿作稱為《列斯塔－埃斯特哈齊底稿》（Resta-Esterha y Cartoon），二次大戰期間於布達佩斯消失，但仿作的照片與仿作仍留存。德留旺，頁108。

圖 82_ 達文西的《麗達和天鵝》素描圖稿。

傳言中的達文西畫作，只除了在現存畫作稿本及仿作中，麗達都是全裸。*1 這幅作品有個情趣盎然的故事，雖然可惜並不一定真實。傳說路易十四世（Louis XIV）的情婦與祕密的第二任妻子曼特農夫人（Madame de Maintenon），認為畫作過於猥褻而將其銷毀。

l 原注：芭芭拉・赫齊斯特勒・梅爾（Barbara Hoschsteler Meyer），〈達文西的假設畫《麗達與天鵝》〉（Leonardo's Hypothetical Painting of Leda and the Swan），《佛羅倫斯藝術史研究所通訊》，34.3（1990），頁279。

麗達與天鵝的神話中，訴說希臘神祇宙斯喬裝為天鵝，誘惑美麗的凡人麗達公主。她生下 2 顆蛋，分別孵出兩對雙生子：海倫（後來以特洛伊的海倫著稱）與克呂泰涅斯特拉（Clytemnestra），及卡斯托耳與波魯克斯（Castor and Pollux）。[*2] 達文西的描繪更著重生育繁衍，而非性愛；因此他不像其他畫家刻劃誘惑場景，而選擇描繪生產的瞬間，展現出 4 名嬰孩掙扎破殼時，麗達撫慰著天鵝的畫面。最生動的仿作是由弟子法蘭切司科‧梅爾齊所畫。（圖81）

　　1500 年代初，達文西第二次在佛羅倫斯時期，他在繪製這幅畫期間，也同時針對鳥類飛行進行最密集的研究，並計畫測試一具飛行器。他希望從附近的天鵝山升空起飛。他童年記憶中鳥飛進搖籃、在他嘴中搖尾的筆記，也出自這段時期。

　　達文西在 1505 年某個時間點為即將進行的畫作畫下素描圖稿（圖 82）。畫面中麗達跪著，身體扭曲，似乎因為天鵝的磨蹭而歡愉扭動著。達文西招牌的左手細線帶著弧線，這是他從 1490 年代機械畫中開始使用的技巧，現在則用來展現弧形表面的造型與量體。這個技巧在麗達的圓潤小腹及天鵝胸腔上特別明顯。就像達文西一貫的作品，畫作也傳達敘事。天鵝誘惑地磨蹭麗達，她則指向兩者成果：在植物叢的動感漩渦中孵化的孩子。這幅素描充滿動感與能量，沒有任何停滯不動的成分。

　　達文西把草圖發展成完整畫作時，他改變了姿態，讓麗達站著，她的裸體顯得更為輕盈柔和。她的頭輕輕偏離天鵝向下端凝，上身卻又轉向他。她愛撫著他的脖子，他的一翼則牢牢環住她的臀部。兩者都散發出迂迴和感官之美。

2　克呂泰涅斯特拉與海倫為雙生姊妹，嫁給邁錫尼國王阿伽門農，在阿伽門農發動對特洛伊戰爭，擔任希臘聯合遠征軍統帥期間，與情夫一起統治邁錫尼。後因記恨特洛伊戰中，阿伽門農以長女獻祭雅典娜，遂設計殺害阿伽門農。後遭為父報仇的兒子俄瑞斯忒斯所殺害，故事也成為古希臘悲劇重要作品。卡斯托耳與波魯克斯雖是雙生子，後者的父親是天神宙斯，前者則是麗達王后之夫，因此一為神身一為人身。前者因鬥爭而亡時，波魯克斯向宙斯請求，兩人皆升至天空，成為雙子座。

那份塵世、天然的性感讓這幅畫獨樹一格。這幅非宗教、敘事性的木板畫（假設您不認為希臘諸神的性生活是個宗教主題），是達文西唯一明顯刻劃性或情慾場景的作品。

至少在今日仍然看得見的仿作中，它看來並非情慾十足。達文西不是提香（Titian）。他從未描繪羅曼史或情慾。相對地，支配性的主題有二。畫作傳遞一種家戶或家庭的和諧，描述一對夫妻在家中湖邊，摟抱著關愛新生嬰孩的幸福場景。同時更超越情慾，專注在故事的生育繁衍面向。從繁盛的發芽植物，到豐饒大地與鵝蛋孵化，這幅畫作讚美著自然的豐饒。不像一般刻劃麗達神話的畫作，達文西的作品與性慾無關，重點是誕生。*3

世代與自然的重生主題，明顯與他此刻的生命相呼應；他已經 50 多歲，卻無子嗣。他開始創作《麗達》時，也收養法蘭切司科・梅爾齊成為他的養子與繼承人；梅爾齊畫出了（圖 81）的《麗達》仿作。

《救世主》

2011 年，一幅重新問世的達文西畫作震驚了藝術界。每 10 年，都有 10 多件作品宣稱是擁有合理證明，先前卻默默無聞的達文西作品。然而現代之前僅有兩起這類主張最後廣為接受：1909 年公開的莫斯科隱士廬博物館館藏《柏諾瓦的聖母》，以及一個世紀後坎普與其他人認定為達文西真跡的《美麗公主》粉筆畫。

這幅 2011 年加入真跡清單的畫作，名為《救世主》（*Salvator Mundi*），耶穌基督右手呈祝福姿態，左手持一顆實心的水晶球（圖 83）。基督手持上面有十字的圓球，亦即「十字聖球」（globus cruciger）的救世主主題，在 16 世紀初期十分風行，尤其是在北歐畫家之間。達文西的版本具有某些特色：同

3　原註：坎普《傑作》，頁265；佐爾納，1:188、1:246；尼修爾，頁397。

圖 83_《救世主》。

時展現令人安心與不安的形象，神祕直視，難以捉摸的微笑，流瀉鬢髮以及暈塗法造成的溫和色澤。

這幅作品獲得正名前，歷史證據證明確實有這幅畫存在。在沙萊遺產目錄中有一幅畫作，名為《聖父姿態的基督》。這件作品也列在 1649 年遭斬首的英國國王查理一世，以及 1660 年恢復王治的查理二世收藏品中。畫作由查理二世轉到白金漢公爵手中，其子於 1763 年出售後，這幅達文西版本就失去了歷史蹤影。但歷史參考資料依然留存：查理一世遺孀委託溫斯勞斯‧霍拉為畫作製作蝕刻版。部分達文西追隨者也留下至少 20 件仿作。

畫作行蹤在 1900 年再次出現，當時落入一名英國收藏家手中，他不曾懷疑這可能是達文西作品。畫作曾經遭受過破壞，上面覆蓋了別的作品，甚至有極厚的漆層，令人難以辨識；當時認為是達文西弟子波爾特拉菲歐（Boltraffio）的作品。這幅作品後來被列為波爾特拉菲歐作品的仿作。1958 年收藏家遺產在拍賣中售出，售價還不到 100 美金。

2005 年，這幅畫再度出售，一群藝術交易商與收藏家聯盟相信這可能不僅是達文西仿畫的仿畫。如同《美麗公主》的故事一般，後續鑑定過程揭露了許多關於達文西作品的知識。這個聯盟把畫作交給曼哈頓的藝術史家兼交易商羅伯特‧西蒙（Robert Simon），他負責監督 5 年的謹慎清理過程，並暗地裡向專家展示這幅作品。

接受諮詢的專家包括當時倫敦國家美術館館長尼可拉斯‧潘尼（Nicholas Penny）與紐約大都會博物館的卡門‧班巴赫（Carmen Bambach）。2008 年畫作送往倫敦，直接跟國家美術館藏的《岩間聖母》做比對，其他與會專家包括當時國家美術館義大利繪畫策展人路克‧西森、華盛頓特區國家藝廊的大衛‧亞倫‧布朗及米蘭理工大學藝術史教授皮耶特羅‧馬拉尼。當然馬汀‧坎普也接到通知，他當時正參與《美麗公主》的鑑定過程。潘尼告訴坎普，「我們有樣東西，你可能會想看看。」坎普看到這幅畫時，他對圓球及頭髮感到震驚。「畫中有達文西的存在感。」他回憶。*4

然而鑑定《救世主》靠的並非感受、直覺與鑑賞。這幅畫與 1650 年溫斯

勞斯‧霍拉依照原畫留下來的版畫幾乎精確相合；有著相同的波浪光澤鬢髮，飾帶上有同樣的達文西式繩結，基督藍袍上的不規則褶襉，也曾出現在達文西的稿樣。

然而，這些相同之處並不是決斷的依據。達文西追隨者繪製了許多仿作，這幅最近重見天日的作品是否可能也是仿作呢？技術分析協助回答了這個問題。畫作清理完成後，高解析度照片與 X 光揭露了修飾痕跡，耶穌的右手拇指原本呈現不同的姿勢。這並非仿作者會做的事。此外，木板白色底漆反射紅外線照射，顯示出畫家曾把手掌壓在基督的左眼上，以達到暈塗的模糊效果。這是達文西的標誌技法。這幅作品畫在胡桃木板上，以多層非常輕薄而幾近透明的油彩堆疊，就像同時期其他達文西畫作一樣。到此時，多數專家都同意這是一幅達文西真跡。因此，2013 年交易商聯盟得以近 8 千萬美金的價格，賣給一名瑞士藝術交易商，後者又以 1 億 2700 萬轉售給俄羅斯肥料業億萬富豪。[*5]

不像其他《救世主》畫像，達文西的作品帶給觀眾的情緒互動變化不定，類似觀看《蒙娜麗莎》的感受。霧般迷濛氛圍與模糊的暈塗線條，特別是嘴唇，製造出精神神祕性及曖昧的微笑，似乎每一眼都有微妙變化。那是微笑的暗示嗎？再看一眼。耶穌看著我們還是遠方？移動到不同位置，再問一次同樣的問題。

盤蜷能量的鬢髮，似乎在垂抵肩膀之際躍躍欲動，彷彿達文西畫的是淙

4 原注：馬汀‧坎普，〈視覺與聽覺〉（Sight and Sound），《自然》，479（2011年11月）；安德魯‧戈登史坦（Andrew Goldstein），〈男性蒙娜麗莎？〉（The Male Mona Lisa?），《Blouin Artinfo》，2011年11月17日；坎普《達文西》，頁208；密爾頓‧艾斯特洛（Milton Esterow），〈一件長久失落的達文西作品〉（A Long Lost Leonardo），《藝術新聞》，2011年8月15日；西森，頁300；史考特‧瑞柏恩與羅伯特‧西蒙（Scot Reyburn and Robert Simon），〈發現達文西畫作〉（Leonardo da Vinci Painting Discovered），《公關新聞通訊》，2011年7月7日。

5 原注：葛拉罕‧鮑利（Graham Bowley）與威廉‧拉許朋（William Rashbaum），〈蘇富比試圖阻止達文西畫作以高價出售與再售的法律訴訟〉（Sotheby's Tries to Block Suit over a Leonardo Sold and Resold at a Big Markup），《紐約時報》，2016年11月28日；山姆‧奈特（Sam Knight），〈布維爾事件〉（The Bouvier Affair），《紐約客》，2016年2月8日。

淙溪水的渦流。當它們來到胸膛時，形狀變得明顯、較不柔軟。這是來自他對視覺矯正的研究：物體愈靠近觀看者，看起來愈明顯。

　　繪製《救世主》前後，達文西也正在研究光學，探索眼睛如何聚焦。[*6] 他知道可以透過讓前景物體明晰，在畫作上創造出立體景深的幻覺。基督右手兩隻手指最靠近我們，以乾淨明晰線條畫成。這讓手看來似乎朝我們伸出，彷彿正在動、正在賜福。達文西多年後會重複這個技巧，刻劃兩幅施洗者約翰畫作中的手。

　　然而，畫作中有個謎樣的不尋常處，彷彿因為達文西的反常失誤或不情願，而沒有連結藝術與科學。這是關於耶穌手握的清澈水晶球。球中有 3 顆鋸齒狀泡泡，其中不規則形狀的缺口，稱為內含物。當時達文西曾為想購買水晶的伊莎貝拉・德埃斯評估水晶岩，因此他精確掌握了內含物的光輝。此外，他也流暢地運用符合科學的正確筆法，顯現他試著想畫出的正確畫面：握著球底的耶穌手掌平坦且顏色較淡，正如現實狀況一般。

　　可是達文西並沒有畫出透過實心清澈球體觀看未觸及球體的物體時，會發生的扭曲影像。實心玻璃或水晶，無論是球體或鏡片，都會產生放大、上下顛倒及左右相反的影像。然而，達文西所畫的圓球卻看似空心玻璃球，不會折射或扭曲經過的光線。第一眼看來，基督的掌根似乎有點折射跡象，但進一步觀察則顯示出，微弱雙重影像是發生在手上，而非球體之後。這是達文西決定微調手部位置時所留下的修飾痕跡。

　　透過圓球觀看時，基督的身體及衣袍褶痕並未上下顛倒或扭曲。這時涉及的是複雜的光學現象。請試著以實心玻璃球實驗（**圖 84**）。碰觸球體的手並不會扭曲。但是透過圓球看見的一英寸以外的事物，例如基督衣袍，看來會是上下顛倒，左右相反。影像扭曲程度則依物件距離而定。如果達文西精確描繪扭曲影像，觸摸圓球的手掌確實應該依其所繪，然而圓球內影像應該

6　原注：《巴黎手稿》D，寫於1507年左右。

圖 84_ 透過水晶球產生的影像。

是基督衣袍與手臂的縮小版、上下顛倒鏡面影像。*7

　　達文西為什麼沒這麼做？也許他並沒有注意到實心球體中光線怎麼折射。但我認為這很難相信。當時，他正深入光學研究，執著於解光的反射與折射。無數筆記頁面充斥著光在不同角度折射的示意圖。我懷疑他很清楚水晶球體會扭曲物體影像，但他選擇不這麼畫。也許他認為會造成干擾（看來確實會非常奇怪）；或是他的微妙嘗試，為基督與圓球塑造一絲神奇的氣息。

7　原注：安德烈‧諾斯特（André J. Noest），〈達文西的球中沒有折射〉（No Refraction in Leonardo's Orb），與馬汀‧坎普的回應，於《自然》，480（2011年12月22日）。諾斯特正確指出缺乏衣袍與身體的扭曲或倒置影像，但我認為，他說碰觸玻璃的手掌也應有類似扭曲是不正確的看法。

切薩雷・波吉亞

無情戰士

達文西的米蘭贊助人盧多維科・斯福爾扎以無情聞名，傳說行為還包括毒殺姪子以奪取公爵寶座。但是比起達文西下一位贊助人切薩雷・波吉亞，盧德維科簡直就像個唱詩班男孩。列舉任何惡行，波吉亞都是箇中翹楚：謀殺、詐欺、不倫、放蕩、殘酷、背叛與貪腐。他像殘酷暴君般渴求權力，更結合嗜血的反社會人格。他曾經因為覺得自己遭到誹謗，於是剪下對方的舌頭，砍斷右手，將舌頭釘在右手的小指頭上，掛在教堂窗戶外。唯一一點點並不值得的歷史讚譽，是馬基維利以他為《君王論》中的狡詐範本，並教導讀者波吉亞的無情是爭權奪利的工具。[*1]

切薩雷・波吉亞是西班牙－義大利樞機主教羅德里格・波吉亞之子，羅德里格很快成為教宗亞歷山大六世，更是文藝復興時期最放蕩教宗頭銜的熱門人選。「他全面體現一切肉體與精神罪惡，」與教宗同時期的法蘭切斯可・喬治迪尼（Francesco Giucciardini）如此寫道。他是第一位公開承認私生子的

1　原注：拉斐爾・沙巴提尼（Rafael Sabatini），《切薩雷・波吉亞傳》（*The Life of Cesare Borgi*，Stanley Paul, 1912），頁311；馬基維利，《君王論》，第7章。

教宗：共有 10 名，由不同情婦生下，其中包括切薩雷與路克雷齊亞*²。他甚至為切薩雷除掉私生身分，讓他得以出任教職。他讓 15 歲的切薩雷出任潘普隆納（Pamplona）主教，3 年後升為樞機主教，但這個兒子毫無任何宗教虔誠。事實上，他甚至並未領受聖職。比起宗教人物，切薩雷更想成為統治者，也因此成為歷史上第一個完全辭掉並脫離樞機主教職務的人。他也可能讓自己的兄弟被捅死扔進台伯河（Tiber），並取而代之，成為教宗軍隊指揮官。

身為軍隊指揮官，他與法國人結為同盟，並在 1499 年會同法王路易十二揮軍米蘭。大軍抵達次日，他們看了《最後的晚餐》，波吉亞在這裡首次見到達文西。依照達文西的個性，很可能接下來幾週間，他就向波吉亞展示了他的軍事工程設計。

波吉亞接下來發動計畫，希望在政治動盪的羅馬涅（Romagna）地區，從佛羅倫斯以東到亞德里亞海岸間，打造自己的公國。這些土地理論上在他的教宗父親名下，但城鎮卻由各自獨立的君主、小獨裁者和教區主事所控制。他們之間的暴力對峙經常爆發狂亂圍城與劫掠，伴隨著猖獗的強暴與謀殺。1501 年，波吉亞已經攻克伊摩拉（Imola）、佩薩羅（Pesaro）、里米尼（Rimini）及切賽納（Cesena）。*³

波吉亞的下一個目標是畏懼膽怯的佛羅倫斯。佛羅倫斯的財庫已然枯竭，也沒有軍隊防禦。1501 年 5 月，波吉亞軍逼近佛羅倫斯城牆時，統治的領主投降，同意每年支付 3 萬 6 千弗羅林作為保護費，並答應波吉亞，在他想要征服更多城鎮時，他的軍隊可以隨時通過佛羅倫斯領土。

2　Lucrezia，1480～1519，教宗亞歷山大六世的私生女，長期贊助藝術家從事藝術活動，是歐洲文藝復興時期的幕後支持者。盧克雷齊亞先後嫁給了佩薩羅領主喬凡尼・斯福爾扎、比謝列公爵阿拉貢的阿方索王子，以及費拉拉公爵阿方索一世・埃斯特。

3　原注：保羅・史特拉森（Paul Strathern），《藝術家、哲學家與戰士：達文西、馬基維利與波吉亞交織的生命與形塑的世界》（*The Artist, the Philosopher, and the Warrior: The Intersecting Lives of Da Vinci, Machiavelli, and Borgia and the World They Shaped*，Random House, 2009），頁83－90。（多年後小阿爾迪西諾・德拉波塔樞機主教試圖辭職，卻又重返崗位。）

尼可洛・馬基維利

　　這筆賄賂為佛羅倫斯買到一年的和平，1502 年波吉亞再度返回。隨著軍隊洗劫更多附近村落，他要求佛羅倫斯領袖派出代表團來聆聽最新要求。有兩人獲選去應對波吉亞。年長者是法蘭切斯可・索德里尼（Francesco Soderini），這位狡詐教會領袖是佛羅倫斯反梅迪奇家族派系之一的領導者；陪同他一起的是一名破產律師之子尼可洛・馬基維利，貧窮但受過良好教育，出色寫作能力及對政治遊戲的精明洞察讓他成為佛羅倫斯最聰明的青年外交官。

　　馬基維利的微笑就像從達文西畫中走出來一般：謎樣，有時簡潔，看來總像是藏著祕密。他跟達文西有同樣的特質，都是敏銳的觀察者。他還不是知名作家，但已經以創作清楚明晰的報告聞名，在洞察政治平衡、策略與個人動機上，富有灼見。他成為一位重要的公務員及佛羅倫斯大臣的祕書。

　　離開佛羅倫斯時，馬基維利收到訊息，波吉亞在位於佛羅倫斯以東，介在亞平寧山脈與亞德里亞海岸間的烏爾比諾。波吉亞以詐欺方式攻下烏爾比諾，先假裝友好，再發動無預警攻擊。「眾人知曉他離去之前，他已抵達另一處，」馬基維利在通信中寫道，並且能夠「在任何人注意之前，於他人寓所建立地位」。

　　他們抵達烏爾比諾後，索德里尼與馬基維利被送入公爵宮殿。波吉亞深明要怎麼上演一場政治大戲。他坐在黑暗房間中，單支燭光映著鬍鬚橫生的麻瘡臉。他要求佛羅倫斯展現敬意與支持。再一次，雙方似乎達成某種模糊妥協，波吉亞並未發動攻擊。幾天後，可能出於馬基維利協助談判的協議，波吉亞取得該城最知名藝術家與工程師達文西的服務。[*4]

4　原注：拉迪斯勞・瑞提，〈達文西與波吉亞〉，《行者》（*Viator*），1973年1月號，頁333；史特拉森，《藝術家、哲學家與戰士》，頁1、59；尼修爾，頁343；羅傑・馬斯特斯（Roger Masters），《財富如河》（*Fortune Is a River*, Free Press, 1998），頁79。

達文西與波吉亞

達文西可能是在馬基維利與佛羅倫斯領袖的命令下,為了表現親善而為波吉亞工作;20 年前他也曾在類似情況下被派往米蘭,交好盧多維科‧斯福爾扎。或者他也可能是佛羅倫斯派入波吉亞軍隊的密探;也或許兩者都是。不論如何,達文西並不僅是籌碼或密探。除非本人有意願,他永遠也不會為波吉亞工作。

出任波吉亞麾下的旅途上,他在隨身口袋筆記本的第一頁,列出行囊中的器材:一對指南針、一條劍帶、一頂輕盈帽子、一本繪畫用白紙、一件皮背心,以及一條「游泳帶」。最後這項是早前他描述過的軍事發明之一。「找一件皮製外套,胸前必須為兩層,兩側有一指寬縫邊。」他寫道,「當你想跳進海中,朝外套下方的雙層縫邊中吹氣。」*5

雖然波吉亞在烏爾比諾,達文西卻先由佛羅倫斯往西南,前往波吉亞軍占領的海岸城市皮翁比諾(Piombino)。顯然他收到了波吉亞的命令,視察他控制下的堡壘。他在實務工程與純科學好奇之間輕鬆穿梭,除了研究堡壘防衛,他還了解如何抽乾沼澤地,並研究潮浪與潮汐的運動方式。

他從這裡往東穿越亞平寧山脈,進入義大利半島的另一側,為地圖蒐集地形資料;他觀察到的地景與橋梁後續反映在《蒙娜麗莎》上。1502 年夏天,他終於抵達烏爾比諾,加入波吉亞的行列;此時離他們在米蘭首次會面已將近 3 年。

達文西素描了烏爾比諾宮殿的樓梯與鴿舍,同時留下一系列 3 幅紅色粉筆畫,描繪的可能是波吉亞(**圖 85**)。畫中的左手細線畫,凸顯了波吉亞眼下陰影;他看來深沉且若有所思,數縷鬈曲鬍鬚掩蓋不了臉上漸增的歲月痕跡,也許還有梅毒痘瘡。他已不再是以前人稱的「義大利最英俊男人」。*6

5　原注:《巴黎手稿》L,1b;《巴黎手稿》B,81b;《筆記/保羅‧李希特版》,1416、1117。
6　原注:史特拉森,《藝術家、哲學家與戰士》,頁112。

圖 85._ 達文西素描，被畫者可能是切薩雷·波吉亞。

波吉亞看似若有所思，也許因為（正確地）憂慮法王路易十二世正縮減對他的支持，並保證保護佛羅倫斯人。法國宮廷與梵蒂岡圍繞著許多陰謀者，過去曾遭不同波吉亞家族成員背叛或拋棄，此刻正尋求報復。達文西抵達烏爾比諾一週左右，在筆記本上寫下：「瓦倫提諾（Valentino）在哪？」[7]用的是波吉亞的暱稱，他被法王封為瓦倫提諾公爵（Duke of Valentinois）。原來波吉亞喬裝為聖約翰醫院騎士[8]，帶著 3 名信賴的侍衛悄悄向北狂奔，重新爭取法王路易的寵信。他確實成功了。

波吉亞並未遺忘達文西。抵達當時路易朝廷所在的帕維亞後，1502 年 8 月 18 日，他為達文西發出一份措辭華麗的「護照」，給予他特別優惠與通行權利：

致此份文件可能出示之所有副將、城主、隊長、傭兵隊長、士兵與屬民：汝等受命，為我等最傑出且深受敬愛的家族友人（dilectissimo familiare），本文件持有者，建築師與總工程師李奧納多·達文西，受我等委託，視察治下所有戰略據點與堡壘，並令其得依需求提供修繕。他應得自由進出，豁免所有

7　原注：《阿倫德爾手稿》，202b；《筆記／保羅·李希特版》，1420。奇怪又引人好奇的是，也許反映出達文西心中所想，達文西筆記中未曾再多提及波吉亞。

8　Knight Hospitaller，成立於第一次十字軍東征之後，原本是本篤會在耶路撒冷為保護其醫護設施而設立的軍事組織，後來演變為天主教在聖地的主要軍事力量之一，其影響一直持續至今日。

公共稅金，包含他本人與其隊伍，且應獲熱忱接待，得依其所需進行測量與檢視。就此目的，應依其需求提供人力，提供一切協助及所要求之救助與優惠。我等期待治下所有工程人員應與其商議，並聽從建議。任何不欲觸怒我等之人，不得有違前令。*⁹

波吉亞護照形容達文西的方式，正如達文西 20 年前致米蘭公爵信中自詡：作為一名工程師與發明家，而非畫家。他受到當時代最有力的戰士，以溢美與親切詞彙溫暖擁抱著。此時此刻，曾被形容已無法忍受再看到畫筆的男人，扮演起行動者的角色。

9 月，波吉亞離開帕維亞與軍隊會合，達文西隨他向東，此時波吉亞以詐欺、背叛與意外之舉征服了佛森布朗（Fossombrone）。這一戰讓達文西上了一課，了解城堡與堡壘的內部設計：「須確保撤離地道不可通向堡壘內部，以免堡壘因詐欺或領主背叛所奪。」*¹⁰ 他同時也建議，堡壘城牆應採曲線，以降低砲火衝擊的威力。「城牆愈斜，撞擊力道愈弱。」他寫道。*¹¹ 接著，他隨波吉亞軍隊向亞德里亞海推進。

在里米尼城，達文西因為「不同瀑布的和諧」而感到興奮。*¹² 幾天後，在切賽納提科港（Cesenatico），他畫下港口素描，並提出堤防防衛設計，「讓它們不會輕易遭受砲火襲擊」。他同時要求浚清港口淤泥，以維持與海洋的聯繫。達文西向來對大型水利計畫感到興奮，他也研究了怎麼將港口運河向內陸延伸 10 英里，連接切賽納。*¹³

波吉亞以切賽納作為羅馬涅征服區的首都，達文西則畫下此地的堡壘樣貌。但這時他的腦袋已不在軍事事務上。他畫下一扇房屋窗戶的素描，上方

9 原注：布蘭利，頁324。
10 原注：《大西洋手稿》，121v/43v-b；坎普《傑作》，頁225；史特拉森，《藝術家、哲學家與戰士》，頁138。
11 原注：史特拉森，《藝術家、哲學家與戰士》，頁138；《大西洋手稿》，43v, 48r。
12 原注：《巴黎手稿》L，78a；《筆記／保羅·李希特版》，1048。
13 原注：《巴黎手稿》L，66b；《筆記／保羅·李希特版》，1044、1047；《大西洋手稿》，3、4。

是四分之一圓的窗框；這幅作品反映出他對曲線與直交幾何形狀的興趣。他還畫下掛著兩串葡萄的鉤子。「這是他們在切賽納運送葡萄的方式。」他解釋。*14 他更結合畫家構圖眼光與工程師視野，記下工人如何在金字塔中挖掘壕溝。當地人的工程知識並不令他驚豔；他曾畫下一架台車，並認為切賽納地區「在一切愚蠢之事的主要國度（capo d'ogni grossezza d'ingegno）羅馬涅使用四輪車，然而兩個前輪較小，兩後輪較大，這種安排十分不利於運動，因為較多重量落在前輪。」*15 建造更好手推車的想法，是達文西某份機械力學草稿討論的主題。

數學家盧卡・帕喬利後來回憶一則關於達文西在戰鬥中的故事。「有一天，切薩雷・波吉亞……發現自己和軍隊面對一條 24 步幅寬的河流，卻找不到橋梁或造橋的材料，只有一疊全部切成 16 步幅長的木頭。」帕喬利寫道，也許這是從達文西聽來的故事。用這疊木頭，沒有用鐵或繩索或其他建築，他的高貴工程師建造了一座強壯的橋，足以讓軍隊通行。」*16 達文西筆記本中有一幅素描，描繪一座自撐橋（**圖 86，圖 53** 為較模糊版本），有 7 根短棒與 10 根長棒，各自鑿孔，以便當場組合。*17

隨著 1502 年秋天接近，波吉亞將朝廷移往堡壘高築的伊摩拉城，從切賽納往內陸推進 30 英里，在往波隆那的路上。達文西畫下堡壘內場的景象，注意到護城河深達 40 英尺，城牆厚達 15 英尺。圍繞城鎮的城牆唯一出入口前，護城河被一座人工島分隔；任何入侵者都必須跨越兩座橋梁，因此暴露在防衛攻擊之下。波吉亞的計畫是把這座城轉為永久軍事總部，希望達文西協助讓它更加難以入侵。*18

14 原注：《巴黎手稿》L，47a、77a；《筆記／保羅・李希特版》，1043、1047。

15 原注：《巴黎手稿》L，72r；《筆記／保羅・李希特版》，1046。

16 原注：尼修爾，頁348。

17 原注：《大西洋手稿》，22a/96r；另見71v。

18 原注：克蘭（Klein），《達文西遺產》，頁91；尼修爾，頁349；《大西洋手稿》，133r/48r-b；《巴黎手稿》L，29r。

圖 86_自撐橋。

　　馬基維利在 10 月 7 日抵達，佛羅倫斯派遣他擔任使者與線人。在他每天送回佛羅倫斯的信件，因為清楚會受到波吉亞密探查閱，馬基維利明顯只用「也熟知波吉亞祕密的另一人」及「知識『值得』注意的朋友」來稱呼達文西。[19] 想像這個畫面：1502 到 1503 年冬天的 3 個月中，看似一場歷史幻想電影，3 位文藝復興時期最精彩的人物——殘暴且渴求權力的教宗之子、狡詐而缺乏道德的作家／外交官，以及渴望成為工程師的閃亮畫家——躲在城牆環繞的狹小堡壘城鎮中，約莫 5 個街區寬，8 個街區長的空間裡。

　　達文西跟馬基維利、波吉亞在伊摩拉時，他做出了也許是他對戰爭藝術與科技最重大的貢獻——伊摩拉地圖，但這並非一般地圖（**圖 87**）。[20] 這張地圖是美、創新風格與軍事利益的作品。以他獨特的方式結合了藝術與科學。

　　伊摩拉地圖以墨水、水彩及炭筆繪製，是製圖學創新的一步。圍繞堡壘城鎮的護城河帶著微妙藍色，城牆則泛銀光，房舍屋頂呈磚紅色。跟當時多

19 原注：史特拉森，《藝術家、哲學家與戰士》，頁163。
20 原注：《溫莎手稿》，RCIN 912284。

圖 87_ 達文西的伊摩拉地圖。

圖 88_ 計步器。

數地圖不同，鳥瞰圖是由上方直接俯視。他在地圖邊緣標出通往鄰近城鎮的距離，這是對軍事行動非常有用的資訊，卻是以他優雅的鏡像文字寫成。表示這個留存版本是他為自己、而非波吉亞所畫。

達文西使用磁鐵指南針，八個主要方位（北、東北、西、西南等）以細線繪成。在初步素描中，他標出每間房屋的位置與尺寸。地圖本身經過多次摺疊，顯示在他與助理長途奔波時，他都把地圖裝在口袋或袋子裡。

在這前後，他改善了自行研發來丈量遠程的計步器（odometer，**圖 88**）。*21 他在車輛上裝了垂直齒輪，看來就像手推車的前輪，並與水平齒輪相交。垂直齒輪每轉完一圈，就會推動水平齒輪往前一格，並將一顆石頭投入箱中。在他的機械設計畫中，達文西寫下這「將讓耳朵聽到一顆小石子墜入盆底的聲音」。*22

此時達文西所繪的伊摩拉與其他地圖應當對波吉亞非常有用，他的勝利來自於閃電突擊，並如同馬基維利所說的，能在「任何人注意之前，於他人寓所建立地位」。作為一名藝術家／工程師，達文西設計出一種新的戰爭武器：精確、仔細且便於閱讀的地圖。多年以後，視覺清晰的地圖將成為戰爭關鍵。例如，美國國家地理空間情報局（US National Geospatial-Intelligence Agency，原為國家圖像測繪局〔Defense Mapping Agency〕）在 2017 年擁有 14,500 名員工與 50 億美金的年度預算。總部牆上投影的地圖兼具精確與美感，部分甚至跟達文西的伊摩拉地圖相似得驚人。

從更廣的角度來說，達文西的地圖正展現出他另一項偉大卻經常受忽略的創新成就：發展新的資訊視覺呈現方法。達文西為帕喬利的幾何學書籍所繪的插畫中，他展現了數種不同多面體模型的正確陰影，讓它們看似立體。在關於工程與動力機械的筆記中，他也以微妙精確的方式畫下機械零組件，

21 原注：《大西洋手稿》，fol. 1.r。
22 原注：《大西洋手稿》，1.1r；羅倫薩，頁231；雪菲爾德（Schofield），〈關於達文西與維特魯威人〉，頁129；克蘭，《達文西遺產》，頁91；基爾《要素》，頁134。

包含不同組件的剖面。他是最早開始解構複雜機械並為不同組成分別作畫的人。同樣地,在解剖學素描中,他從不同角度畫出肌肉、神經、骨骼、器官以及血管。他也首創以多層方式描繪人體組成,一如數世紀後在百科全書中看到的人體層次投影片。

離開波吉亞

1502 年 12 月,切薩雷·波吉亞犯下一件常見的殘暴行為。他先前鼓動一名副將羅米洛·德洛卡(Romiro de Lorca)殘暴統治切賽納及附近區域,持續不斷以殘酷恐怖屠殺恫嚇當地人民。羅米洛激發了足夠的恐懼後,波吉亞卻認為該是犧牲他的時候。聖誕節次日,他讓人把羅米洛帶到切賽納的中央廣場,一劈為二。他的身軀殘塊留在廣場上展示。「切薩雷·波吉亞決定不再需要過度權力,」馬基維利後來在《君王論》中解釋,「為了清洗人民的腦袋,並贏得民心,切薩雷決定要向人民展示,羅米洛的殘酷是個人行為,而非切薩雷授意。一天早上,羅米洛的軀體在切賽納廣場上被發現砍成了兩半,背後有一塊木頭與一柄血淋淋的刀。這齣殘酷奇景安撫且愚弄了羅馬涅人民。」波吉亞的殘酷冷血讓馬基維利印象深刻,並稱為「值得他人進一步研究與複製的範本」。*23

波吉亞接著向海岸城市賽尼伽利亞(Senigallia)前進,當地領袖反抗占領。他提議召集會議談判和解,並保證他們如果宣誓效忠,則領袖地位無虞。他們同意了。但波吉亞抵達後卻逮捕眾人,予以絞殺,並下令洗劫這座城。至此,即使是冷血算計的馬基維利也惶恐不安。「此刻雖已經 23 點,但城內劫掠仍舊持續。」他在一封通信中寫下,「我非常不安。」

被絞殺者中有一位是達文西的友人維帖洛佐·維帖利(Vitellozzo

23 原注:馬基維利,《君王論》,第7章。

Vitelli），曾借他阿基米德的書。幾週後，達文西隨著波吉亞軍進攻西恩納，但他的筆記顯示，他藉由專注於其他事物，而在精神上屏除波吉亞的恐怖行徑。他畫下西恩納教堂大鐘的素描，直徑達 20 英尺，並形容「它的運動方式及固定鐘擺的位置」。[24]

數天後，馬基維利受召回佛羅倫斯沒多久，達文西也離開波吉亞麾下。1503 年 3 月，他返回佛羅倫斯安頓，並從新聖母醫院的銀行帳戶提領現金。

達文西曾寫過，「將我由衝突戰鬥最野蠻的瘋狂中解救出來。」但他卻在波吉亞麾下服務，並跟他的軍隊同行長達 8 個月。當一個人的筆記格言譴責殺戮，個人道德也讓他成為素食者時，為何選擇為當時最殘暴的殺人者工作？這個抉擇部分反映了達文西的務實主義。在梅迪奇、斯福爾扎與波吉亞爭奪權力的土地上，達文西頗能審度贊助者關係，知道何時該行動。但不只如此。即使對當時多數時事不甚關心，他看來仍受到權力吸引。

如果要解釋達文西親近強人的傾向，確實需要佛洛伊德式的分析；佛洛伊德本人確實也嘗試解析。他認為達文西傾向這些人，代替了童年時經常缺席卻富有男子氣概的父親。另一個比較簡單的解釋是，剛滿 50 的達文西，20 多年來一直夢想成為軍事工程師。如同伊莎貝拉・德埃斯的密探呈報，他已經厭倦了繪畫。波吉亞才 26 歲，是勇猛與優雅的結合。「這位領主真正光輝雄偉，戰爭中任何偉大事業在他眼前都變得渺小。」馬基維利在會見波吉亞後寫下。[25] 雖然達文西對義大利變化莫測的政治無感，卻受到軍事工程與強人吸引，讓他有機會實踐他的軍事幻夢。他也確實這麼做了，直到終於發現它們可能變成一場惡夢。

24 原注：《巴黎手稿》L，33v；《筆記／保羅・李希特版》，1039；《筆記／厄瑪・李希特版》，320。
25 原注：史特拉森，《藝術家、哲學家與戰士》，頁105。

水力工程

阿諾河改道

　　向盧多維科·斯福爾扎提出的工作申請中，達文西曾自誇在「將水流由一處轉向他處」方面的長才。這不過是夸夸其言；1482 年首度抵達米蘭時，他沒有完成過任何水力工程。但就像其他許多充滿想像的抱負，達文西以意志力付諸實踐。在米蘭的歲月裡，他積極研究城市運河系統，並在筆記中寫下水閘動力設計細節和其他水力工程的優勢。他對都市人工運河特別感興趣，包含 12 世紀開始興建的大運河（Naviglio Grande），以及米蘭居留期間興建的馬爾特薩納運河（Naviglio Martesana）。[*1]

　　米蘭的水道系統已存在數世紀之久，甚至早於西元前 200 年羅馬人在波河河谷（Po Valley）興建的知名引水道。每年春季，阿爾卑斯山融雪水流以古老部落設計的原則小心管理，為農地創造出受控洪水。灌溉網絡與運河同時供應引水與駁船運輸。達文西遷往米蘭的時候，大型運河系統已有 300 年歷史，當地公國的主要收入也來自水權分配。達文西本人的收入一度來自水權分配收益，他在米蘭附近建立理想城市的設計也奠基於這些人工運河與水道。[*2]

1　原注：克勞迪歐·喬治歐涅（Claudio Giorgione），〈達文西與倫巴底水道〉（Leonardo da Vinci and Waterways in Lombardy），加州大學洛杉磯分校演講，2016年5月20日。

然而，佛羅倫斯自古就沒有大型水力工程。佛羅倫斯沒什麼運河、排水工程、灌溉系統或河川截流工程。達文西帶著他在米蘭吸收的知識與對水流的興趣，打算改變這種情況。在筆記中，他開始畫下佛羅倫斯可以效法米蘭之處。

15 世紀泰半時間，佛羅倫斯控制著阿諾河下游 50 英里處，靠近地中海岸的比薩。由於佛羅倫斯缺乏出海口，這段控制關係非常重要。但在 1494 年，比薩成功脫離，成為自由共和國。佛羅倫斯戰力一般的軍隊無法攻破比薩城牆，也無法全面包圍比薩，比薩透過阿諾河取得海上補給。

就在比薩脫離之前，一件世界大事讓佛羅倫斯更急於重新控制出海口。1493 年 3 月，克里斯多福・哥倫布（Christopher Columbus）首度橫越大西洋航行後安全返航，他的發現報告迅速傳遍歐洲。其他驚人探險報告也接著迅速出現。亞美利哥・維斯普奇（Amerigo Vespucci，他的堂兄弟阿果斯提諾・維斯普奇是馬基維利在佛羅倫斯市政廳的同事）協助張羅哥倫布 1498 年第三次出航補給，次年自己也展開跨大西洋航行，並抵達今日的巴西。不像哥倫布認定自己發現了通往印度的新航路，維斯普奇正確地向佛羅倫斯贊助人報告：「抵達一片新土地，從很多方面……觀察下應是一片大陸。」他的正確猜測讓這片大陸以他之名，命名為亞美利加（America）。對探險新時代的興奮預期，讓佛羅倫斯奪回比薩的欲望更為熱切。[*3]

1503 年 7 月，離開波吉亞麾下數月後，達文西被派往佛羅倫斯軍隊的維盧卡（Verruca）堡壘。維盧卡是一處岩石露頭上的方形堡壘（維盧卡為「疣」之意），在比薩東方 7 英里處俯視阿諾河。[*4]「達文西本人協同夥伴來到此

2 原注：卡洛・查馬提歐（Carlo Zammattio），《科學家達文西》（*Leonardo the Scientist*, London, 1961），頁10。

3 原注：馬斯特斯，《財富如河》，頁102。

4 原注：現在稱為維盧卡岩（Rocca della Verruca），不要跟比薩北方的維盧卡城堡（Castello dells Verruca）混淆。見卡洛・培德瑞提，〈維盧卡〉（La Verruca），《文藝復興季刊》，25:4，1972年冬季號，頁417。

地，我們向他展示一切，並認為他很喜歡維盧卡。」一位戰地代表向佛羅倫斯當局回報，「他說他正在思考如何讓堡壘堅不可摧。」[*5] 佛羅倫斯當月帳本中一項紀錄列出整批支出，並說明：「這筆錢用來提供達文西前往比薩領地視察，將阿諾河水由比薩轉向之 6 輛馬車與住宿費用。」[*6]

將阿諾河水由比薩轉向？這是不破城牆、不興兵戎，卻要重新攻下該城的野心計畫。如果河水能改道他向，那麼比薩將與海洋隔絕，失去補給來源。這個計畫的兩大主要倡議者，是去年冬天一起窩在伊摩拉的兩個聰明好友——達文西與馬基維利。

「想讓河流轉向，須徐徐圖之，而非暴力粗魯相待。」達文西在筆記中寫下。他的計畫是在比薩上游挖一條 32 英尺深的大壕溝，再以攔水壩把水從河道導向壕溝。「為此，必須在河中置入某種水壩，接著在下游再做一個略微凸出的水壩，同理置入第三、四、五個水壩，以讓河水順流進入安排好的溝渠。」[*7]

計畫需要移動百萬噸土石，達文西則以史上第一個操作工時研究，算出計畫所需人時。他從一鏟土的重量開始（25 磅），到多少鏟會填滿一部手推車（20 鏟），得到答案：大約會需要 130 萬人時，或 540 個人工作 100 天，來挖出阿諾河改道壕溝。

一開始，他思考各種使用輪車運送河土的方式，並展示三輪為何比四輪更有效率。當他發現將輪車推上壕溝岸邊顯有困難時，達文西設計出最別出心裁的機器（**圖 89**），兩具起重機般的機械臂操作繩索吊動 24 個水桶。水桶將泥土倒在壕溝岸頂後，一名工人會爬進水桶並隨之向下，以維持重量平衡。達文西同時也設計了腳踏系統，進一步運用人力來轉動吊臂。[*8]

5 　原注：皮耶‧法蘭切斯可‧托辛吉（Pier Francesco Tosinghi）致佛羅倫斯共和國，1503年6月21日，見培德瑞提，〈維盧卡〉，頁418；馬斯特斯，《財富如河》，頁95；尼修爾，頁96。
6 　原注：1503年7月26日佛羅倫斯領主帳簿，見馬斯特斯，《財富如河》，頁96。
7 　原注：《萊斯特手稿》，13a；《筆記／保羅‧李希特版》，1008。
8 　原注：《大西洋手稿》，4r/1v-b（機械畫）與562r/210-r-b；尼修爾，頁358；史特拉森，《藝術家、哲學家與戰士》，頁318；坎普《傑作》，頁224；馬斯特斯，《財富如河》，頁123；《馬德里手稿》，2:22v。

1504 年 8 月，河流改道壕溝開挖時，卻是由另一名新的水力工程師監工。他修改了達文西的計畫，決定不建挖土機。新工程師決定要挖兩道比阿諾河床淺的溝渠，而不是達文西設計的單一較深溝渠。達文西知道這樣做會不管用。事實上，真正挖出的溝渠僅有 14 英尺深，而非達文西要求的 32 英尺。徵詢過人在佛羅倫斯的達文西後，馬基維利寫了一封嚴正警告信給工程師：「我們擔憂溝渠深度比阿諾河床還淺，將導致負面影響。我們認為這樣無法達到想要的結果。」

警告雖然遭到忽視，卻非無的放矢。溝渠開通時在場的馬基維利助理回報：「除了漲洪外，河水並不會流入溝渠；只要漲洪一紓解，水就流回河道。」幾個星期後，10 月初的一場暴風雨導致溝渠潰堤，淹沒附近農田，卻仍然沒有讓阿諾河改道。這項計畫於是遭到放棄。[*9]

雖然失敗，阿諾河改道計畫重新燃起了達文西對於大型計畫的興趣：在佛羅倫斯與地中海間造出可供航行的水道。佛羅倫斯附近的阿諾河經常淤積，同時還有一系列瀑布急流，導致船隻難以通行。達文西的解決方式，是以運河繞過這些河段。「在阿雷佐（Arezzo）地區的奇亞納（la Chiana）河谷興建水閘門，因此當阿諾河夏季水枯時，運河不至於枯竭。」他寫道，「這條運河須有 20 臂（braccia，40 英尺）寬。」他指出，這項計畫將有助於附近區域的磨坊與農業，因此其他城鎮也可能資助。[*10]

1504 年達文西畫出各種地圖，顯示這條運河如何運作。有一幅以筆墨繪製，以針穿刺，說明他繪製過複本。[*11]另一幅以細膩色彩繪出小城與要塞的精采細節，顯示出他有意把奇亞納河谷的沼澤溼地轉成蓄水池（**圖 90**）。[*12]但阿諾河改道計畫的鬧劇，也許讓現金短缺的佛羅倫斯領袖不願意再嘗試更

9 原注：馬基維利致柯倫比諾的信，1504年9月21日；史特拉森，《藝術家、哲學家與戰士》，頁320；尼修爾，頁359；馬斯特斯，《財富如河》，頁132。
10 原注：《大西洋手稿》，127r/46r-b；《筆記／保羅・李希特版》，774、1001。
11 原注：《溫莎手稿》，RCIN 912279。另見其他地圖：RCIN 912678、912680、912683。
12 原注：達文西，〈瓦爾第奇亞納地圖〉，《溫莎手稿》，RCIN 912278；《筆記／保羅・李希特版》，1001；培德瑞提《評論》，2:174。

圖 89_ 挖掘運河的機器。

圖 90_ 奇亞納河谷地形圖。

有野心的計畫，因此達文西的運河提案就此束之高閣。

抽乾皮翁比諾濕地

　　這些計畫的失敗，並沒有讓達文西立即放棄水力工程，贊助者也不希望他放棄。1504 年 10 月底，阿諾河改道計畫放棄數週後，在馬基維利請求下，佛羅倫斯當局派他到皮翁比諾統治者身邊提供技術協助。皮翁比諾是比薩南方 60 英里的港市，佛羅倫斯希望能與之結盟。達文西曾在 2 年前在波吉亞麾下服務時，研究過皮翁比諾堡壘，並尋求抽乾附近沼澤溼地的方法。這次再訪，他花了 2 個月時間，設計出一系列堡壘、城池，以及統治者遭叛變時可以派上用場的祕密通道。「如同佛森布朗的狀況。」意指波吉亞以詐欺方式攻下該城。

　　達文西設計的核心是一座圓形環狀堡壘。堡壘內部有三環城牆，中隔空間可以在遭遇外侮時放水，轉成護城河。達文西一直在研究物體以不同角度撞擊城牆時的作用力，他知道隨著角度傾斜，攻擊力道會減弱。因此圓形而非垂直城牆更能抵禦砲擊。「這是達文西在軍事工程上最非凡的構想，代表著全盤重新思考堡壘設計的原則。」坎普寫道，「沒有什麼比圓形環狀堡壘設計，更能體現達文西理論原則、造型概念與敏銳觀察的精采結合。」[13]

　　達文西在皮翁比諾的水力挑戰，是抽乾城堡附近的沼澤濕地。他一開始的想法，是把河中泥水引入濕地，讓泥沙碎石沉澱，堆積成土地，類似今日在路易斯安那州南部沼澤區嘗試的方法。淺溝讓表層清澈河水流出，接著流入更多泥水。

　　他接著又想出另一個更具野心的方法。第一眼看來，這項計畫似乎跟模糊幻想邊際擦肩而過，但就像他許多幻想的基本概念，都是超越時代的好想

13 原注：坎普《傑作》，頁225；《大西洋手稿》，121v、133r；《馬德里手稿》，2:125r。

法。取自他對渦流、水流與旋轉流體的熱愛，達文西畫出一種「離心幫浦」，放置在靠近濕地的海中。概念是以迴旋方式攪動海水，創造出人工渦流。接著以管線吸取溼地中的水，抽入海水渦流裡，後者的高度低於沼澤地。在兩冊不同筆記中，達文西形容並畫出「抽乾臨海沼澤溼地的方法」。海中的人工渦流是透過「軸心轉動的板子」創造，同時，「虹吸管線會把水推到轉板背後」。他的描繪極為詳細，甚至包含人工渦流必須達到的寬度與速度。[14] 雖然並不實際，理論卻正確。

一如往常，達文西在皮翁比諾時，也寫下並畫下對顏色的觀察，他詳細觀察太陽光及海面反射光對船艙顏色的影響：「陽光照射下，我看到纜繩與桅桁在白牆上投下的綠色陰影。沒受到陽光照射的牆面，則呈現出海色。」[15]

阿諾河計畫、圓形環狀堡壘與皮翁比諾濕地抽乾計畫，以及許多達文西最大型計畫，甚至部分較小計畫，都有個相同特點：從未實現。它們展現出達文西最天馬行空的夢想計畫，在實用與幻想的邊際來回。如同他的飛行器，過於空想而難以實踐。

一般認為，缺乏落實想像的能力是達文西主要弱點之一。然而，如果要成為真正的夢想家，就得願意超越邊界，有時也會失敗。創新來自於現實扭曲之地。他為未來想像的事物經常會實現，即使要在許多世紀之後。如今，潛水工具、飛行器跟直升機確實存在。沿著達文西繪製的運河沿線，現在建了一條主要高速公路。有時，幻想是通往現實之路。

14 原注：《巴黎手稿》F，13 r-v, 15r-16r；《阿倫德爾手稿》，63 v；瑞提，〈科學家達文西〉，頁90。
15 原注：《馬德里手稿》，2:125r。

米開朗基羅與佚失的《戰役》

委託

達文西在 1503 年 10 月接到委託,在領主廣場上的佛羅倫斯市政廳繪製一幅大型戰爭景象,原本可能成為他生命中最重要的作品之一。如果他依照畫作稿本完成這幅壁畫,結果可能是如同《最後的晚餐》這般震懾人心的敘事傑作。這幅作品的身體動作與心智情緒將不像《最後的晚餐》受到逾越節筵席*¹ 的場景限制。最後完成作品或可比擬《三王朝拜》暗喻生命的情感風暴,只是更為龐大。

但是如同達文西的許多作品,他最終並未完成《安吉亞里戰役》,當時所畫作品,如今已然佚失。我們主要透過仿作來想像這幅作品。最好的參考是達文西未完成畫作遭到覆蓋後,彼得・保羅・魯本斯(Peter Paul Rubens,**圖** 91)在 1603 年依循其他仿作完成的作品,但也僅僅展現出大型壁畫的中間部分。

這項委託更引人注目的是,達文西將對決個人與專業生命上的年輕敵手——米開朗基羅,後者於 1504 年初獲選繪製市政廳的另一幅大型壁畫。即使兩幅作品都沒有完成——如同達文西的作品,我們也僅能從仿作與畫作草稿

I　Passover Seder,又稱逾越節晚餐,是猶太教儀式筵席,標誌著逾越節開始。逾越節從猶太曆正月(西元紀年的三、四月)15日的晚上開始。

圖91_ 彼得‧保羅‧魯本斯的達文西《安吉亞里戰役》仿作。

中了解米開朗基羅的作品──這段精采的傳說讓人得以一窺,時年 51 的達文西與年方 28 的米開朗基羅,兩人的相異風格如何各自改變了藝術史。*2

　　佛羅倫斯的領導人希望以達文西的壁畫來歡慶 1440 年對米蘭的勝利,這是佛羅倫斯在戰場上少數的勝仗。他們期望讚揚戰士榮光,達文西卻希望創造更深沉的作品。對於戰爭,他的感受強烈又衝突。長期自詡為軍事工程師,近期也才在殘暴的波吉亞麾下,首次近距離體驗戰爭。他一度在筆記中稱戰爭為「最野蠻的瘋狂」,部分寓言也擁抱和平主義情感。另一方面,他一直受到武力吸引,甚至魅惑。我們可以在畫作草稿中看到,他計畫傳達戰

2 原注:強納森‧瓊斯(Jonathan Jones),《佚失的戰役:達文西、米開朗基羅與定義文藝復興的藝術決鬥》(*The Lost Battles: Leonardo, Michelangelo, and the Artistic Duel That Defines the Renaissance*, Knopf, 2010);麥可‧柯爾(Michael Cole),《達文西、米開朗基羅與造型藝術》(*Leonardo, Michelangelo, and the Art of the Figure*, Yale, 2014);寶拉‧拉‧鄧肯(Paula Rae Duncan),〈米開朗基羅與達文西:舊領主宮的濕壁畫〉,蒙大拿大學2004年碩士論文,;克拉克,頁198。

爭扣人心弦的強烈熱情，以及令人憎惡的殘暴。最終結果將不只像《貝葉掛毯》*³ 般頌揚征服，但也不是畢卡索《格爾尼卡》*⁴ 式的反戰聲明。在達文西的性格與藝術中，他對戰爭的態度是複雜的。

這幅壁畫的預定地點十分巨大，預計要裝飾佛羅倫斯領主宮雄偉大議會廳，174 英尺長牆面將近三分之一的面積；大議會廳位於現在稱為「舊宮」的二樓（**圖 92**）。大議會廳於 1494 年由薩佛納羅拉擴大，以容納大議會（Grand Council）的 500 名成員。薩佛納羅拉去世後，議會領導人稱為正義旗手（gonfaloniere）。這點有助於達文西決定《安吉亞里戰役》壁畫的主要畫面：戰爭高潮時搶奪軍旗的情景。

達文西得到新聖母教堂修道院的教宗室，作為自己和助手的工作坊空間，大小足以容納全尺寸的畫作稿本。馬基維利的祕書阿果斯提諾·維斯普奇則提供原始戰爭的冗長敘述，包含 40 支騎兵團與 2 千名步兵的詳細編年紀錄。達文西認真地將紀錄納入筆記（還用頁面空白處畫下一具飛行器的絞鍊機翼），接著就拋諸腦後。*⁵ 他決定要專注在兩幕緊張衝突包圍下的幾名騎兵身上。

構想

畫出一幅既光榮又恐怖的戰爭場景，對達文西來說並不陌生。10 多年前在米蘭，他就寫下長篇文字描述怎麼進行。他特別注意塵土與烟霾的顏色。「首先你必須表現空氣中揮之不去的炮火烟霾，以及馬與戰鬥者揚起的塵土。」他這麼指示。「塵土細者揚升得最高，因此也最不清晰，顏色看似與

3　*Bayeux Tapestry*，創作於11世紀。貝葉掛毯長70公尺，寬0.5公尺，而現今只存62公尺。掛毯上共出現623個人物、55隻狗、202匹戰馬、49棵樹、41艘船，超過500隻鳥和龍等生物，約2千個拉丁文字，描述了整個黑斯廷斯戰役的前後過程。

4　*Guernica*，畢卡索名作之一。西班牙內戰中納粹德國受佛朗哥元帥之邀對西班牙共和國所轄的格爾尼卡城做了人類歷史上第一次地毯式轟炸。畢卡索受西班牙共和國政府委託為巴黎世界博覽會的西班牙區繪製一幅裝飾性的畫，催生了這幅偉大的立體派藝術作品。作品描繪了遭受炸彈踐躪後的格爾尼卡城。

5　原註：《大西洋手稿》，74RB-VC/202R；《筆記／保羅·李希特版》，669。

空氣無異……上方烟霾與塵土較為分離，會呈現出藍色調。」他甚至解釋馬匹如何踢出塵土煙雲：「依照奔馳馬匹的步幅，畫出等距分離的小團塵土雲；離馬愈遠的雲應該愈不明顯，應該比較高、比較分散且稀薄；較近的雲則比較顯著、比較小且密集。」

帶著混合驚奇與厭惡的衝突情緒，他繼續描述如何描繪戰爭的殘酷：「如果你想表現倒在地上的人，畫出他作為一灘泥血拖行而過的地面。馬會拖著死去騎士的屍體，把死屍的血跡留在塵土泥地上。逝者應該臉色蒼白且充滿苦痛，眉毛高揚或交織悲痛，臉部痛苦線條緊繃。」這段說明超過千字，隨著他進入狀況而更加駭人。殘暴戰爭帶來的厭惡，似乎比不上它惑人的程度；而他所形容的殘酷場景將反映在戰役壁畫的底稿上：

你必須讓死者滿覆塵土，當塵土與屍體流出的血流混合時，將轉成紅色泥濘。瀕死之人緊咬牙關，眼球望向天空，他們會以拳頭擊打身軀，四肢扭曲。有些人可能失去武器，遭敵人痛毆時，轉而以牙齒、指甲對敵人施以不人道的痛苦反擊……部分身軀殘缺的戰士可能倒落在地，以盾牌護身，而敵人彎身向他，欲施以致命一擊。

僅僅想到戰爭就帶出達文西的黑暗面，並改變這位溫和的藝術家。「沒有任何平地未遭踐踏，或未染鮮血。」他這樣結論。*⁶ 從他 1503 年投入新委託時所畫的狂亂素描中，明顯可見其熱情。

畫作草稿

達文西為《安吉亞里戰役》準備的初期草圖顯示出戰爭中的幾個片段，包

6　原注：《艾仕手稿》，30v-31r；《筆記／保羅·李希特版》，601。

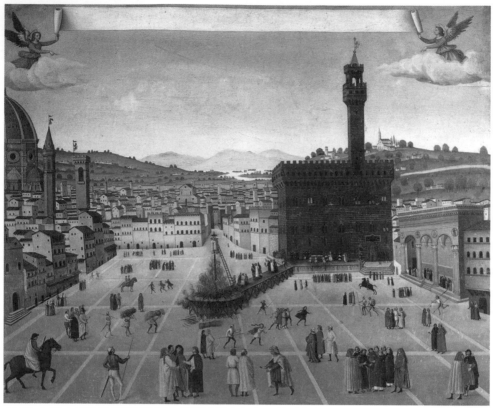

圖92＿1498 年薩佛納羅拉被燒死時的佛羅倫斯領主宮（現稱為舊宮）。聖母百花大教堂圓頂位於左側。

含一幅顯示騎兵隊湧入，另一幅則是佛羅倫斯軍隊抵達，還有一幅顯示他們追逐米蘭人所持的軍旗。但他逐漸集中在單一衝突場景。他最終為中央場景選擇的畫面，是 3 名佛羅倫斯騎兵試圖從負隅頑抗的米蘭敗將手中奪走軍旗。*7

7 原注：鈞特‧紐菲爾德（Günther Neufeld），〈達文西的《安吉亞里戰役》：基因重建〉（Leonardo Da Vinci's Battle of Anghiari: A Genetic Reconstruction），《藝術通訊》，31:3（1949年9月），頁170-183；法拉戈，〈達文西的《安吉亞里戰役》〉（Leonardo's *Battle of Anghiari*）；克萊兒‧法拉戈，〈達文西的《安吉亞里戰役》：達文西設計過程的揣測重建〉（*The Battle of Anghiari*: A Speculative Reconstruction of Leonardo's Design Process），《達文西學》，9（1996年），頁73-86；芭芭拉‧赫齊斯特勒‧梅爾（Barbara Hochstetler Meyer），〈達文西的《安吉亞里戰役》：部分來源可能與反思〉（Leonardo's *Battle of Anghiari*: Proposals for Some Sources and a Reflection），《藝術通訊》，66:3（1984年9月），頁367-82；塞西爾‧顧爾德，〈達文西的偉大戰爭畫作之推測重建〉（Leonardo's Great Battle-piece: A Conjectural Reconstruction），《藝術通訊》，36:2（1954年6月），頁117-29；保羅‧瓊安奈德斯（Paul Joannides），〈達文西、魯本斯、柏格瑞特與軍旗之爭〉（Leonardo Da Vinci, Peter Paul Rebens, and Pierre-Nolasque Bergeret and the Fight for the Standard），《達文西學》，1（1988），頁76-86；坎普《傑作》，頁225；瓊斯，《佚失的戰役》，頁227。

圖 93_《安吉亞里戰役》習作。　　　　圖 94_《安吉亞里戰役》的戰士。

　　系列草稿的其中一幅（圖 93），達文西以咖啡色墨水的快速銳利筆觸，表現出 4 匹馬與騎士憤怒的掙扎。頁面下半部，他素描了一名裸體士兵揮劍時狂亂擺動的 9 種版本。這系列的另一幅草圖則展現士兵遭憤怒騎士踩踏、拖行與刺穿，一如他在筆記中的描述。他描繪的人馬狂亂衝突看似雜亂糾葛，卻也冷酷精準。其中一幅展現巨大公馬前肢躍起，猛烈向下踩踏在地上扭動的裸體士兵。伏在馬上的騎士揮劍刺穿墜地者的身體。另一幅素描中，他則畫出一名士兵毆打痛苦扭動的敵方戰士，後者同時也遭一名騎士刺穿。殘暴狂亂，野蠻無序。達文西使用簡單筆觸捕捉動作的驚異能力已登峰造極。如果盯著頁面夠久，這些馬與軀體將看似影片般生動。

　　他極度仔細計畫臉部表情。在某一幅粉筆畫作稿本上，他專注在一名年長戰士的臉部，他在憤怒中向下瞪視咆哮時，凸出眉頭深鎖，鼻翼紋路明顯（圖 94）。從眉毛、到眼睛與嘴巴，達文西展現出他透過臉部各種結構傳遞

情緒的大師功力。解剖學研究讓他知道牽動嘴唇的臉部肌肉，同樣影響鼻孔與眉毛。這讓他得以追求 10 年前所寫的方向，怎麼展現出憤怒苦澀的臉：「鼻翼應有溝紋，由鼻子往上一英寸，直到眼睛周圍。讓鼻孔張大，創造這些溝紋，嘴唇掀起露出上排牙齒，牙關張開尖叫呻吟。」*8 這幅素描最後成為最終全尺寸畫作稿本的中央戰士範本。

達文西長期以來都對馬很感興趣，他癡迷於畫馬，甚至在米蘭製作盧多維科・斯福爾扎的騎士雕像時解剖了馬匹。他的《安吉亞里戰役》壁畫稿本中，再次碰觸這個主題。此時他的財產中包含「一本為稿本準備的馬素描」*9，它們流露出跟達文西人臉素描類似的動作與情感強度。對於達文西如何讓馬與人同樣成為物理與情感戰爭的一部分，瓦薩利深受撼動：「人與馬身上都感受到暴怒」、「怒火與報復，兩匹馬前肢交纏，齒牙激烈撕扯的程度不下於身上的騎士。」

其中一幅草稿中（圖 95），達文西以狂亂的炭筆筆觸結合兩個前後瞬間，如同停格攝影師或實驗藝術先驅杜象（Duchamp）的前身。這項技巧讓他得以傳遞戰鬥中馬匹的狂野搖晃與跳動，激烈程度跟騎士不相上下。在他最傑出的畫稿中，達文西以觀察者雙眼所見，精準捕捉世界，令人驚豔。從狂亂奔馳的馬匹上，他甚至更進一步捕捉到人眼看不見的動作。「這是整部藝術史中，召喚動作最偉大的瞬間之一。」英國藝術評論家強納森・瓊斯寫道，「從早期畫作試圖捕捉貓扭動肢體的模糊瞬間開始，達文西一直執著的動作，此刻則明確呈現為血紅鮮明的主題。」*10

馬匹畫作的另一頁，他展現了馬也能像人一樣表達情感（圖 96）。這一頁有 6 顆馬頭，各自展現不同程度的怒意。有的露出牙齒，像前述老戰士，眉頭緊蹙，鼻孔高張。在這批大膽描繪的馬匹之間，他輕輕素描了人和獅子

8　原注：《艾仕手稿》，2:30v；坎普《傑作》，頁235。

9　原注：《馬德里手稿》，2:2。

10　原注：瓊斯，《佚失的戰役》，頁138。

的頭像，帶著類似憤怒的神情，似乎意在比對。他們露出牙齒，緊促眉頭向外凸出。我們在這裡看到了藝術與比較解剖學研究的交會。從畫作稿本開始，部分成分確實已納入了他開始創作的戰爭場景中，同時也以達文西的獨特方式，轉變成對肌肉與神經的探索。

最後則是他多重熱情與興趣的提醒。翻過馬匹素描頁面，會發現他當時的其他思考。頁面背後同樣也是馬頭活力素描，上方卻仔細勾勒出太陽系圖示，地球、太陽與月亮帶著投射線，解釋會看到月亮盈缺的原因。在一則筆記中，他分析了比起月正當中，地平面附近的月亮為什麼看起來比較大的幻象。透過凹面鏡看物體，物體會顯得較大，他寫道，「這表示你必須要製造同樣的大氣層。」在頁面下方，則是方形與圓形切塊的幾何圖示，因為達文西持續追求將幾何圖形轉變成面積相等的其他形狀，以解決化圓為方的挑戰。就連馬匹也看來有些敬畏，似乎對達文西在牠周遭散落的種種偉大心靈證據感到驚奇。[*11]

畫作

達文西沉浸在草稿習作，是出於狂熱的好奇心，並不只是為了畫作準備的實用性；這也表示，他的進度並不如佛羅倫斯領主期待。某個時間點爆發了報酬爭議；達文西領取每月報酬時，出納卻給他一堆小額零錢。達文西拒絕領收這些錢，並提出抗議：「我不是銅板畫家。」隨著緊張升高，他向朋友籌錢來返還委託費，並放棄這個計畫。然而佛羅倫斯領主的正義旗手皮耶羅·索德里尼（Piero Soderini，參與波吉亞談判的外交官的兄弟）拒絕接受返還，並說服達文西繼續工作。

11 原注：《溫莎手稿》，RCIN 912326。

圖 95_ 表現馬匹的動作。

圖 96_ 表現憤怒的馬，中間有憤怒的獅子與人。

1504 年 5 月，達文西簽下修訂合約，並由友人馬基維利見證。此時，佛羅倫斯人已經開始憂慮達文西的拖拉傾向，因此在新合約中明訂，假如他無法在 1505 年 2 月完成這幅作品，就必須返還所有費用，並放棄已完成的部分作品。合約載明：

數月前，李奧納多，皮耶羅・達文西先生之子，佛羅倫斯公民，受託進行大議會廳（Sala del Consiglio Grande）畫作。查前述李奧納多已展開該畫底稿，並因此收取 35 弗羅林，並期望此作盡快完成⋯⋯領主決議，李奧納多・達文西應於下一個 2 月底前完成畫作，臻至完美，不得異議⋯⋯倘若李奧納多未能於前訂時間內完成畫作，領主得以任何適當手段，要求他返還與此作有關之所有金錢。李奧納多應如實返還領主。*12

簽下新約不久後，達文西建造了一座剪刀型平台，瓦薩利記錄：「收縮時上升，舒張時下降」。他買了 88 磅麵粉製作漿糊以黏貼畫作底稿，還預備了牆面用的白堊灰漿原料。當年年底花了幾個月時間，在皮翁比諾進行抽乾溼地與軍事任務後，達文西終於在 1505 年初回到《安吉亞里戰役》上。

如同《最後的晚餐》，達文西希望以油性顏料與釉色來繪製壁畫，讓他能夠創造出發光的錯覺。油質也讓他可以慢慢畫，而有較細膩的筆觸，光影間更多色調變化，也特別適合《安吉亞里戰役》中煙塵迷濛氛圍的構想。*13 然而已有跡象顯示，他把油彩用在乾石膏牆面，導致《最後的晚餐》開始剝落，因此達文西決定試驗新技術。不幸的是，牆上作畫是他創新科學實驗中持續失敗的項目。

為了《安吉亞里戰役》，他在石膏牆面上敷了所謂的「希臘瀝青」（pece grecha per la pictura），可能是松節油蒸餾殘留物，或是蠟與樹脂的混合物。他的補給清單還包含了近 20 磅的亞麻子油。這些材料的小型實驗似乎是成功

12 原注：「至高偉大領主、自由先鋒及佛羅倫斯人民正義旗手」合約，1504年5月4日。
13 原注：柯爾，《達文西、米開朗基羅與造型藝術》，頁31。

的，因此讓他相信可以用在整面牆上。但他幾乎立刻發現這些混合物的黏著力不佳。有位早期傳記作者認為達文西遭供應商欺騙，亞麻子油是劣質品。為了讓顏料乾燥，也許還為了濃縮油料，達文西在畫下生火。

1505年2月的到期日來了又走了，離畫作完成仍舊遙遙無期。6月，他還在牆上進行細緻筆觸的油畫時，一切差點遭到滂沱大雨摧毀。「1505年6月6日星期五，13點時我開始在廳中作畫。」他在筆記中寫道。他對於場景的簡單描述並不清楚，但似乎指出暴雨導致嚴重漏水，甚至連舀水搶救都來不及。「我放下畫筆，天氣愈來愈糟，鐘聲開始大響，呼叫眾人前往廣場。底圖破損，大雨傾瀉，用來運水的容器也破了。突然間，天氣愈形惡劣，大雨傾盆直到入夜。」[*14]

部分人士認為，這段話記錄了達文西開始描繪《安吉亞里戰役》的重大日期，但我不這樣想。他在一年前簽下新約並購置材料，可能從那時起就斷斷續續展開工作。沒有其他案例顯示他記錄過開始或完成一幅畫的時間，但他經常記錄符合末日想像的暴風雨、強降雨以及其他天氣現象。我懷疑他的筆記是為了記錄這場暴風雨，而不是某種繪畫里程碑。

看過達文西未完成壁畫的瓦薩利，形容得栩栩如生：

一名頭戴紅帽的老兵，嚎叫著，一手緊握槍桿，另一手舉著大彎刀，瘋狂追擊、咬牙抗爭極力捍衛軍旗者，想要砍下他們的手。戰場上，馬腿之間，兩人正在纏鬥，壓制地上之人的軍士，盡可能高舉臂膀，想以斧頭強力一擊，砍入對方喉嚨取其性命。另一人以手腳掙扎，正試圖逃離死亡。我們無法描述達文西在士兵衣著上的創新；他以件件不同的方式描繪，頭盔和其他裝飾也是如此。更別說在馬匹造型與線條上所展現的，難以置信的卓越技巧。透過牠們充滿激情的氣魄、肌肉和優美的外型，達文西畫出沒有任何大師能企及的馬。

14 原注：《馬德里手稿》，2:1r；安娜‧瑪麗亞‧布利奇歐（Anna Maria Brizio），〈馬德里手稿〉（The Madrid Notebooks），《聯合國教科文組織通訊》（*The UNESCO Courier*），1974年10月，頁36。

1505 年夏天，達文西試著完成畫作並讓其黏著牆上的過程中，他可以感覺到項背之後一名年輕人的目光——心理上，也是實際上的說法。在廳裡準備要畫出競爭壁畫的，是佛羅倫斯藝術界的新星——米開朗基羅・博納羅蒂。

米開朗基羅

1482 年達文西離開佛羅倫斯前往米蘭時，米開朗基羅年僅 7 歲。他的父親是佛羅倫斯低階貴族，以低層公職維生；他的母親已經去世，因此他跟一個切石匠家庭住在鄉間。達文西待在米蘭的 17 年間，米開朗基羅變成佛羅倫斯炙手可熱的新星藝術家。他在佛羅倫斯畫家吉爾蘭達興隆的工作坊中擔任學徒，贏得梅迪奇家族的贊助，1496 年前往羅馬，完成刻劃聖母哀悼耶穌屍體的《聖殤像》（Pietà）。

1500 年，兩位藝術家都返回佛羅倫斯。當時 25 歲的米開朗基羅是知名但易怒的雕刻家，而 48 歲的達文西則是溫和慷慨的畫家，擁有大批友人和年輕弟子。令人不禁想像，假如米開朗基羅視達文西為導師，將會是何種狀況。但這件事並未發生。如同瓦薩利所寫，他反而對達文西顯露出「極大厭惡」。

有一天，達文西和友人穿越佛羅倫斯城中廣場，穿著個人獨特的玫瑰色上衣。旁邊有一小群人討論但丁的詞句，並詢問達文西的意見。這時米開朗基羅經過，達文西建議也許他能夠解釋。米開朗基羅覺得受到侮辱，彷彿達文西正嘲笑他。「你自己解釋。」他喊回去，「你是那個弄了一匹馬型要灌銅卻做不到，最後只能被迫在恥辱中放棄的人。」接著他轉身走開。另一次，米開朗基羅遇到達文西時，他再一次提及斯福爾扎騎士紀念像的鬧劇，並說：「那些米蘭白癡（caponi）竟然相信你？」*15

不像達文西，米開朗基羅經常很好辯。他曾經污辱年輕藝術家皮耶特

15 原注：故事載於加迪氏。另見《筆記／厄瑪・李希特版》，356；尼修爾，頁376、380。

羅‧托里賈諾（Pietro Torrigiano），當時兩人正在一間佛羅倫斯禮拜堂作畫。托里賈諾回憶，「我握緊拳頭，對他的鼻子重擊一拳，我覺得關節下的骨頭跟軟骨像餅乾落下。」米開朗基羅的鼻梁終身歪曲。加上微駝的背與不修邊幅的外表，跟英俊、肌肉結實且時髦的達文西，形成對比。米開朗基羅跟許多其他畫家也不對盤，其中包含彼得羅‧佩魯吉諾，並稱他是「笨拙（goffo）藝術家」；佩魯吉諾曾控告他誹謗未果。

「達文西英俊、有禮、優雅且裝扮時髦，」米開朗基羅傳記作者馬汀‧蓋佛德（Martin Gaydord）寫道，「相反地，米開朗基羅則神經質又神祕兮兮。」另一位傳記作者米爾斯‧溫格（Miles Unger）則說，他還「精神緊張、不修邊幅且暴躁易怒」。他對身邊的人有強烈愛憎情緒，卻少有親近伴侶或弟子。「我喜歡沉浸於憂鬱之中，」米開朗基羅一度承認。*16

達文西對個人宗教行為毫無興趣，米開朗基羅則是經常為信仰的苦悶與狂喜所吞噬的虔誠基督徒。兩人都是同性戀，然而米開朗基羅卻苦於性向，明顯強迫自己禁欲；相對地，達文西卻相當自在，公開擁有男性伴侶。達文西喜愛衣飾，穿戴鮮豔的短上衣與毛皮滾邊披風。米開朗基羅的穿著與行為風格卻像隱士：他睡在滿是塵埃的工作坊，很少洗澡或脫下狗皮鞋，以麵包皮為食。「他怎麼可能不忌妒或厭恨達文西的輕鬆魅力，優雅斯文，親切態度，愛好藝文，甚至是他的深思熟慮？這位來自另一個世代，據說沒有宗教信仰的人，身邊卻總是圍繞著一群以令人不耐的沙萊為首的美貌弟子？」塞吉‧布蘭利寫道。*17

米開朗基羅返回佛羅倫斯後不久，就受委託將一塊不完美的巨大白色大理石，塑造成聖經中擊敗哥利亞的大衛。慣常的祕密工作下，1504 年初他完

16 原注：馬汀‧蓋佛德，〈米開朗基羅是比達文西優秀的藝術家嗎？〉（Was Michelangelo a Better Artist Than Leonardo Da Vinci?），《電訊報》，2013年11月16日；馬汀‧蓋佛德，《米開朗基羅：傳奇一生》（Michelangelo: His Epic Life, Penguin, 2015），頁252；米爾斯‧溫格，《米開朗基羅：六大傑作中的一生》（Michelangelo: A Life in Six Masterpieces, Simon & Schuster, 2014），頁112。
17 原注：布蘭利，頁343。

圖 97_ 米開朗基羅的《大衛像》。

成了最知名的雕塑作品（**圖** 97）。17 英尺高的閃亮雕像，迅速讓所有過往的大衛像失色，包含當年由少年達文西擔任模特兒的維洛及歐美少年版大衛像，以及其他把大衛描繪成勝利少年的作品，通常腳邊會有哥利亞的頭顱。然而米開朗基羅則展現出大衛身為男人，全裸，預備展開戰鬥的模樣。他的視線警戒，眉頭堅定。帶著戒備的自在神氣，以對立式平衡（contrapposto）站姿，重心在一腿上，另一腿則往前伸。就像達文西在畫作中展現的，米開朗基羅也表現出身體在動作，軀體輕微向右扭轉，頸部則朝左。雖然大衛看來放鬆，我們卻能感受到頸部肌肉的緊張，看到右手背鼓起的血管。

　　佛羅倫斯的領導人們現在面對的問題是，要把這座驚人巨像放置在哪裡。這個議題爭議之大，甚至引發部分抗議者丟擲石塊。由於是共和國，佛羅倫斯成立了由 30 多位藝術家與公民領袖組成的委員會討論此事，成員包含菲利皮諾·利比、佩魯吉諾、波提且利，當然還有達文西。他們在 1504 年 1 月 25 日聚集在聖母百花大教堂附近的會議廳開會，面對著完成的雕像，討論 9 個可能地點，其中 2 個進入決選。

　　米開朗基羅原本希望他的雕像可以立在聖母百花大教堂廣場（Piazza del Duomo）上，教堂的入口前。但他很快理解到，這座雕像更適合作為佛羅倫斯的市民象徵，因此希望將它立在領主宮前的廣場。佛羅倫斯最優秀的建築師及雕刻家之一的朱利安諾·桑迦洛（Giuliano da Sangallo），則傾向放在廣場角落的傭兵涼廊（Loggia della Signoria）寬闊拱門之下。他與支持者認為把大衛像置於此處，最能保護雕像不受環境侵襲，但這個地點同時也不夠明顯醒目，不夠奪人目光。「我們會去看雕像，而不是讓雕像來看我們。」另一位傭兵涼廊的擁護者說。

　　毫不意外地，達文西也支持將雕像塞在柱廊。輪到他發言時，他說：「我同意它應該放在朱利安諾提議的傭兵涼廊，但是靠近掛織毯的護牆。」顯然，他傾向把米開朗基羅的雕像放在不顯眼的空間。*18

　　達文西繼續添加令人驚訝的意見。他認為這座雕像的陳設應該「加上適當裝飾」（chon ornament decente）。言下之意很清楚。米開朗基羅所雕的大衛

像毫不掩飾赤裸，陰毛與生殖器官相當明顯。達文西建議應該加上適當的裝飾，「不至於影響官員儀禮進行」。此時的筆記中，他畫下一小幅素描，以米開朗基羅的《大衛像》為底（**圖 98**）。仔細觀察會發現他所建議的增添，他以看似銅葉的東西，遮掩住大衛的生殖器官。[*19]

達文西一般並不會對裸體感到拘謹。從《維特魯威人》到沙萊畫像，他開心描繪裸體男性；筆記本中，他曾一度寫下應當展示陽具，毫不掩飾。事實上，他在 1504 年畫下一幅紅粉筆與墨水裸體畫，大約跟大衛雕像設置地點討論同時，看似以精神上別有趣味的方式，結合了當時 24 歲沙萊的肉感臉龐，與米開朗基羅《大衛像》的陽剛面相（**圖 31**）。[*20] 他還畫過海克力斯的素描，肌肉裸體，正面與背面；也許是預備有朝一日對抗《大衛像》的雕像。[*21] 然而米開朗基羅版的肌肉結實、帶侵略感的男性裸像，顯然有些達文西不甚認同之處。

米開朗基羅贏得了位置之戰。他的《大衛像》花了 4 天時間，小心地從工作坊移出，裝置在領主宮的入口。《大衛像》屹立於此，直到 1873 年移入佛羅倫斯學院藝廊（Accademia Gallery）；1910 年一尊複製雕像放置在當時已經改稱為舊宮的建築之前。然而達文西認為應添加「適當裝飾」的意見也勝

18 原注：會議紀錄由香料商暨日記作者路卡・蘭杜奇（Luca Landucci）。掃爾・勒文（Saul Levine），〈米開朗基羅《大衛像》地點：1504年1月25日會議〉（The Location of Michelangelo's *David*: The Meeting of January 25, 1504），《藝術通訊》，56.1（1974年3月），頁31-49；羅娜・戈芬（Rona Goffen），《文藝復興時代的對手：米開朗基羅、達文西、拉斐爾與提香》（*Renaissance Rivals: Michelangelo, Leonardo, Raphael, Titian*, Yale, 2002），頁124；藍道夫・帕克斯（N. Randolph Parks），〈米開朗基羅《大衛像》定位：文獻回顧〉（The Placement of Michelangelo's David: A Review of the Documents），《藝術通訊》，57.4（1975年12月），頁560-70；約翰・帕歐雷提（John Paoletti），《米開朗基羅的大衛像》（*Michelangelo's David*, Cambridge, 2015），頁345；尼修爾，頁378；布蘭利，頁343。

19 原注：《溫莎手稿》，RCIN 912591；瓊斯，《佚失的戰役》，頁82；強納森・瓊斯，〈達文西與米開朗基羅的陽具之戰〉（Leonardo and the Battle of Michelangelo's Penis），《衛報》，2010年11月16日；大衛・古恩（David M. Gunn），〈遮蓋大衛〉（Covering David），Monash University，澳洲墨爾本，2001年7月，網址：www.gunnzone.org/KingDavid/CoveringDavid.html。達文西在《溫莎手稿》上的素描（他在那張筆記背面也畫了一幅相似的素描），非常接近米開朗基羅《大衛像》的姿態。達文西輕輕畫下看似勒韁的海馬，因此他可能想把畫像轉變成海神。

20 原注：《溫莎手稿》，RCIN 912594。

21 原注：班巴赫《草圖大師》，展品目錄101v-r 及102，頁538-48；〈舉斧海克力斯之正面背面圖研究〉（Studies for Hercules Holding a Club Seen in Frontal and Rear View），紐約大都會博物館入藏編號：2000.328a 及b。

圖 98_ 米開朗基羅的《大衛像》。

出。雕像戴上了一串黃銅鎏金帶 28 片銅葉的花圈，蓋住了大衛的生殖器，並一戴至少 40 年。[*22]

競爭

米開朗基羅的《大衛像》一豎立在佛羅倫斯最重要的市民廣場上，他就

22 原注：安東‧吉兒（Anton Gill），《偉大巨像：米開朗基羅、佛羅倫斯與大衛像》（*Il Gigante: Michelangelo, Florence, and the David*, St. Martin's, 2004），頁295；維克多‧庫寧（Victor Coonin），《從大理石到肉身：米開朗基羅《大衛像》傳》（*From Marble to the Flesh: The Biography of Michelangelo's David*, Florentine Press, 2014），頁90－93；瓊斯，《佚失的戰役》，頁82。

圖99_ 米開朗基羅《卡西納之役》仿作。

受託繪製一幅戰爭場景，將與大議會廳中達文西的畫比鄰而處。對領主及其領袖索德里尼來說，這項決定是明顯玩弄當代兩大藝術家之間的敵對。當時所有紀錄都使用同一形容字眼：競爭（concorrenza）。數年後索德里尼的葬禮上，頌者讚其成就：「為製造與達文西的競爭，他將另一面牆給了米開朗基羅；為了征服達文西，米開朗基羅開始作畫。」時代接近的畫家與作家本威奴托‧切利尼讚美米開朗基羅底圖時曾說：「他為了與另一位畫家達文西競爭而畫。」*23 瓦薩利也用了同一個字，「當世上罕見的畫家達文西在大議會廳作畫時，

23 原注：戈芬，《文藝復興時代的對手》，頁143。

當時的正義旗手皮耶羅‧索德里尼看中米開朗基羅的高超能力，將議會廳一部分交給他。這是他以另一面壁畫與達文西競爭的由來。」

交付米開朗基羅的主題，是佛羅倫斯另一次難得的勝仗；這一次是 1364 年在卡西納之役（Battle of Cascina）擊敗比薩。如同達文西，米開朗基羅也未能完成畫作。我們僅能從他全尺寸畫作底稿的仿作，包含弟子巴斯提安諾‧桑迦洛（Bastiano da Sangallo）的作品，來一窺究竟。（**圖 99**）

就像達文西選擇爭奪軍旗，米開朗基羅也沒有專注在事件高潮，而是選擇描繪以 10 幾名肌肉結實裸男為主的奇特邊緣場景。這一刻，佛羅倫斯士兵泡在阿諾河中，卻收到敵人攻擊的警訊，導致他們匆忙上岸抓取衣袍。這場軍事史上難得以濕漉裸男身軀為主的事件，卻非常適合米開朗基羅。他從未上過戰場或見過戰爭，卻對男性身軀情有獨鍾。「在米開朗基羅所有作品中，他一直受到裸體吸引。」強納森‧瓊斯寫道，「這裡更加標榜他的執念——將目光引向他的習慣，讓他的喜好更加戲劇化呈現……先前不清楚年輕的米開朗基羅如此熱愛男性軀體的人，現在也應當注意到了。」*24

達文西很少批評其他畫家*25，但在看過米開朗基羅的河中裸男後，他持續輕蔑貶損他為「解剖畫家」。明顯指涉他的對手，他嘲笑那些「將裸體畫得像木柴，毫無優雅，你會以為自己看的是一袋核桃，而非人形，或是一束紅蘿蔔，而非人體肌肉。」「一袋核桃」（un sacco di noce）這個詞讓他覺得頗妙，不只一次用來攻擊米開朗基羅的壯碩裸體。「你不應讓身上所有肌肉都過於明顯……不然只是製造一袋核桃而非人形。」*26

這裡出現了兩位藝術家另一處不同。米開朗基羅傾向專精肌肉結實的男性裸體；即使在多年後所繪的西斯汀教堂天花板上，他也在角落人物納入 20 位健壯裸男（ignudi）。相反地，達文西則以角色的「普世」（universal）本質

24 原注：瓊斯，《佚失的戰役》，頁186。
25 原注：波提且利是另一個明顯例外。
26 原注：《馬德里手稿》，2:128r；《巴黎手稿》L，79r；《筆記／保羅‧李希特版》，488。

自豪。他認為,「畫家應以普世性為目標,因為我們常見到強烈自尊者雖有一兩樣長項,卻弱於其他領域,如同許多只研習裸體形象而不追尋多樣變化的人。」達文西寫道,「這是亟需嚴肅非難的缺點。」*27 他當然可以描繪男性裸體,然而他的傑出卻是來自想像力與創造性,後者需要多變與幻想能力。「構想敘事性繪畫的畫家應樂於享受變化差異,」達文西這麼指示。*28

達文西對米開朗基羅更大的批評,是他認為比起雕塑,繪畫是更高層次的藝術形式。佛羅倫斯大議會廳競爭後沒多久寫下的一段文字中,達文西指出:

繪畫自身包含所有自然中可感知的事物,這是雕塑局限難成之事,例如所有事物的色澤與遞減變化。畫家可透過變化物體與眼睛之間空氣的顏色,展現不同距離;他可以展現各種物體穿越霧氣的困難度;他可以展現山谷在雨雲中的樣貌;他可以展現塵土自身及戰士在塵土中的動態。*29

當然,達文西指的是米開朗基羅的雕像,但從現存仿作來看,他的批評同樣適用於米開朗基羅的《卡西納之役》,甚至其他完成畫作。換句話說,米開朗基羅以雕刻家的方式作畫。米開朗基羅善於使用銳利線條描繪造型,卻很少使用暈塗法、明暗法、折射光、柔焦或改變色彩透視等微妙技法。他經常承認比起畫筆更偏好刻刀,「我的位置不對,我不是個畫家。」許多年後,他開始畫西斯汀教堂天花板時,在一首詩中這麼坦承。*30

27 原注:《巴黎手稿》G,5b;《筆記/保羅·李希特版》,503;克拉克,頁200。

28 原注:《烏比手稿》,61r。

29 原注:《達文西繪畫論/里高德版》,第40章;克萊爾·法拉戈,《達文西繪畫論:新版烏比手稿內文之批判性解讀》(Leonardo's Treatise on Painting: A Critical Interpretation with a New Edition of the Text in the Codex Urbinas, Brill, 1992),頁273。法拉戈提出新版翻譯與批判性解讀,並討論403頁文字的日期。在《藝辯》第20及41章,達文西也寫下類似的描述。

30 原注:米開朗基羅,〈致喬凡尼·達皮斯托亞,作者正於西斯汀教堂穹頂作畫〉(To Giovanni Da Pistoia When the Author Was Painting the Vault of the Sistine Chapel),1509年,出自安德魯·葛蘭姆-狄克森,《米開朗基羅與西斯汀教堂》(Michelangelo and the Sistine Chapel, Skyhorse, 2009),頁ii、65;翻譯修訂見蓋爾·馬祖爾(Gail Mazur),詩歌基金會,網址http://www.peotryfoundation.org/poems-and-poets/poems/detail/57328。

米開朗基羅的油彩與蛋彩畫《聖家族》（*Doni Tondo*，**圖** 100），約在領主宮壁畫競爭時期完成，展現出兩人的風格差異。米開朗基羅似乎受到達文西《聖母子與聖安妮》畫稿的影響，《聖安妮》在佛羅倫斯展出時曾引起一陣騷動。米開朗基羅的版本採取類似敘事氛圍，主角們在緊促姿態中扭曲；但相似也僅止於此。米開朗基羅的畫明顯納入約瑟，原因則留待佛洛伊德研究；達文西則從未在作品中明顯描繪約瑟。雖然色彩亮麗，米開朗基羅的 3 位主角看似雕塑而非繪畫；他們缺乏生氣，表情也缺乏魅力或神祕感。背景並非自然風光，而是他最喜愛的主題：男性裸體，慵懶倚靠但顯得有些缺乏意義，因為並沒有河流供他們浸浴。他們形象清晰，缺乏達文西對大氣或距離透視的理解。溫格寫道，「他並未使用達文西知名的暈塗法。」蓋佛德則稱《聖家族》「幾乎是以畫作來反駁達文西的理念」。[*31]

米開朗基羅畫中銳利明顯的線條，讓喜愛暈塗與模糊邊界的達文西，從哲學、光學、數學與美學的角度嗤之以鼻。描繪物體時，米開朗基羅使用線條，而非追隨達文西運用陰影，這也使得米開朗基羅的畫看來平面，缺乏立體感。如同某些草稿習作所顯示，《卡西納之役》也運用了線條明確的輪廓。感覺上，他似乎看過達文西以動作模糊煙塵戰場的方法以及其他作品中的暈塗效果後，決定反其道而行。兩人的分歧取向，正代表了佛羅倫斯藝術的兩大派別：一派是達文西、安德烈亞‧薩托[*32]、拉斐爾及弗拉‧巴托羅梅歐[*33] 等人，強調使用暈塗法與明暗法；另一派則偏傳統，由米開朗基羅、尼奧洛‧布隆齊諾[*34]、亞歷山卓‧阿洛里[*35] 等人為代表，偏好以刻劃輪廓為基礎的「素描」（disegno）。[*36]

31 原注：蓋佛德，《米開朗基羅》，頁251；溫格，《米開朗基羅》，頁117。

32 Andrea del Sarto，1486－1530，文藝復興時期歐洲佛羅倫斯畫家。他因在佛羅倫斯的修道院以灰色模擬浮雕畫法繪製的宗教題材而享有盛譽。

33 Fra Bartolomeo，1472－1517，文藝復興時期佛羅倫斯神學家，是佛羅倫斯的道明會修士，作品以色彩和光影運用著稱。

34 Agnolo Bronzino，1503－1572，是佛羅倫斯的風格主義畫家，也是出色的肖像畫家。

35 Alessandro Allori，1535–1607，佛羅倫斯風格主義畫家，是尼奧洛‧布隆齊諾最喜愛的弟子。

36 原注：柯爾，《達文西、米開朗基羅與造型藝術》，頁17、34、77及之後。

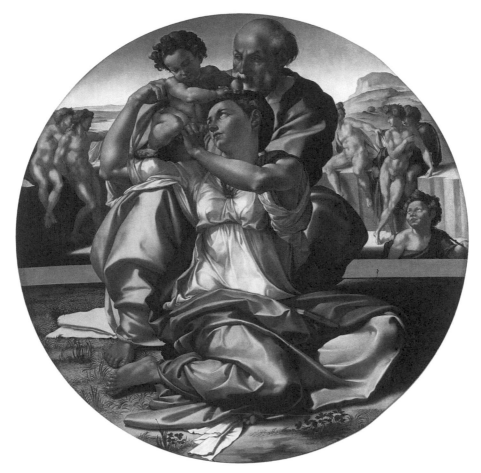

圖 100_ 米開朗基羅的《聖家族》。

放棄

　　1505 年春天，米開朗基羅的佛羅倫斯議會廳畫作尚未開展之時，他便銜教宗儒略二世（Julius II）之命前往羅馬雕刻陵墓。彷彿受到米開朗基羅離去的鼓舞，達文西全心投入戰爭場景壁畫。然而性格不定的米開朗基羅與教宗一時嫌隙，認為自己沒有獲得足夠的敬重。（達文西與米開朗基羅這類藝術家，已經到達必要時教宗與國王須敬重以待的地位。）「你可以轉告教宗，此刻起若需要我，就得到其他地方尋找。」米開朗基羅這麼宣稱，並於 1506 年

4 月返回佛羅倫斯。

米開朗基羅重返佛羅倫斯讓達文西感到緊張，後者一如往常拖延推拉，仍然無法將他的油性顏料混合物固定在牆上。最後他會搬回米蘭，《安吉亞里戰役》壁畫則納入冗長的放棄計畫名單中。米開朗基羅也將再度離去，跪求教宗原諒，返回羅馬，接下來 10 年都會待在羅馬，並畫出西斯汀教堂的天花板。[*37]

結果兩幅畫都沒有完成。諷刺地，兩人的作品最終失落在捧出這兩位藝術家的畫家兼傳記作者瓦薩利之手。他在 1560 年代接受委託整修大議會廳，因此畫下 6 幅自己的戰爭場景創作。近年來，包含高科技藝術診斷專家莫里奇歐・塞拉奇尼在內的一群專家發現某些證據，證明達文西的部分壁畫可能仍存在瓦薩利的壁畫之下。穿透瓦薩利作品的極小洞顯示，下方牆面的顏料可能來自達文西畫作。但政府當局拒絕進一步調查，唯恐傷害瓦薩利的壁畫。[*38]

我們再次得討論達文西為什麼決定不完成這幅作品。最可能的原因是材料問題。「他希望以油彩上在牆上，」瓦薩利寫道，「因此做了這種粗糙的混合物，作為牆壁黏合劑。等他作畫時，卻開始剝落，於是他很快就放棄這種材料，認為沒有用。」[*39]此外，還有令他不安的米開朗基羅在附近窺伺。達文西不是競爭性格，所以可能並不享受這場競賽。

此外，我認為還有來自藝術方面的挑戰，導致達文西決定放棄這件委託案。繪製《最後的晚餐》時，他沉浸於解決大型壁畫適當視覺角度的問題，因為畫作會由房間內多種不同角度觀看。傳統的中央視角會扭曲場景的某些部分。其他畫家可能不會注意或選擇忽略，大型畫作角色從房間內不同角度

37 原注：約翰・艾丁頓・西蒙德（John Addington Symonds），《米開朗基羅傳》（*The Life of Michelangelo Buonarroti*, Nimmo, 1893），頁129、156。
38 原注：拉布・哈特菲爾德（Rab Hatfield），《尋找達文西》（*Finding Leonardo*, Florentine Press, 2007）；〈尋找失落的達文西〉（Finding the Lost Da Vinci），《國家地理雜誌》，2012年3月，網址：nationalgeographic.com/explorers/projects/lost-da-vinci/。
39 原注：法拉戈，〈達文西的《安吉亞里戰役》〉，頁312；坎普《傑作》，頁224；布蘭利，頁348。

觀看時會產生扭曲的問題。但達文西卻著迷於光學、數學與藝術視角的研究。

在《最後的晚餐》中，他以奇巧幻象讓畫作從不同視角都看來真實。他讓最佳視點遠離畫作；經過計算，他認為最理想的距離是畫作寬度的 10 到 20 倍。但是他受託在佛羅倫斯大議會廳中作畫的範圍是 55 英尺長，是《最後的晚餐》的兩倍；但壁畫最遠的觀看距離僅有 70 英尺，遠小於寬度的兩倍。

此外，他的壁畫應該是燦爛日光照射下的戶外場景，不像《最後的晚餐》是在封閉餐室的牆上描繪一間封閉餐室。如何讓各種視角都看來真實的挑戰，現在又加上要在室內展示的戶外場景畫作中展現直射折射光影。達文西讓當局在廳內又開了 4 扇窗，也無法解決挑戰。[*40]

他是個完美主義者，面對的挑戰是其他藝術家可能忽略，他卻無法視若無睹。因此他放下了畫筆。這表示他可能永遠無法再獲得任何公共委託案。但是這也讓他在歷史上留下執著天才，而非僅是可靠大畫家的名聲。

「世界學校」

未完的戰爭場景轉變成歷史上兩幅最富影響力的佚失畫作，也推動了文藝復興全盛時期（High Renaissance）。「達文西與米開朗基羅的戰役畫作底稿是文藝復興的轉捩點。」肯尼斯・克拉克表示。[*41] 直到 1512 年，它們持續在佛羅倫斯展示，年輕藝術家蜂擁而至。其中之一是雕刻家切利尼，在自傳中描述完整展示：「這兩件底稿，一件立足於梅迪奇宮（Medici Palace），另一件則在教宗大廳（The Pope's Hall）。只要它們持續存在，就是全世界的學校。」[*42]

根據瓦薩利的紀錄，拉斐爾前往佛羅倫斯，只為了看這兩件造成騷動的

40 原注：法拉戈，〈達文西的《安吉亞里戰役》〉，頁329。
41 原注：克拉克，頁198。
42 原注：《本威奴托・切利尼自傳》，網路上有多個版本。

畫作底圖，他也畫下自己的版本。兩件未完成作品的生動細節，激發後代的無數想像與矯飾主義（mannerism）。「狂亂表情，凶猛武器，扭曲軀體，盤蜷姿態，面具與狂馬，這兩件大會議廳畫作提供了 16 世紀藝術家一場奇異盛宴。」強納森‧瓊斯寫道，「在這兩件幻想巨作中，兩位天才都試圖以純粹本質壓倒對方。」[*43]

這場對決也比任何典範更能提升藝術家的地位。達文西與米開朗基羅成為替其他藝術家開啟道路的明光；直到此時仍少有藝術家在作品上落款。當教宗召喚米開朗基羅，當米蘭人和佛羅倫斯人爭奪達文西的服務，無異於承認巨星藝術家有其明確風格、藝術性格與個人天分。最好的藝術家如今將被視為獨一無二的巨星，而非某種可替換的工藝階級成員。

43 原注：瓊斯，《佚失的戰役》，頁256。

返回米蘭

瑟皮耶羅之死

達文西忙於《安吉亞里戰役》之際,他的父親去世了。

他們的關係相當複雜。瑟皮耶羅・達文西從未正式認養李奧納多,這樣做也許出自有意無意的善心與冷酷。如果他正式認養,即使公會規定嚴苛,達文西有可能會被期待成為一名公證人;而瑟皮耶羅知道這種職業並不適合達文西。他曾協助自己兒子獲得至少 3 件主要畫作委託,但他也草擬了嚴苛的合約,想要逼迫他交件。達文西不能依約交件時,很可能造成父子之間的齟齬。

無法迎娶達文西的母親之後,瑟皮耶羅有過 4 任妻室。最後兩任的年齡都遠小於達文西;瑟皮耶羅與兩位繼室生下 9 子 2 女,其中有好幾個是在他 70 多歲時出生。達文西同父異母弟妹的年紀都足以成為他的孩子;他們並不把達文西視為可能的家族繼承人。

瑟皮耶羅過世時,如麻的家族較勁開始浮上檯面。不擅長家族公證傳承的達文西,把這事件寫在筆記內。他顯得焦躁。在滿載 1504 年 7 月支出的筆記頁面中,包含「給沙萊一弗羅林供家用」,他還寫了以下內容:「1504 年 7 月 9 日星期三 7 點,瑟皮耶羅・達文西去世。」[*1] 其中有一點不尋常:當年的 7 月 9 日是星期二。

1 原注:《大西洋手稿》,70b/208b;《筆記/保羅・李希特版》,1526、1373。

達文西又做了其他更不尋常之事。另一個頁面中，雖然包含一般幾何圖形繪畫及幾欄數字加總，他在右上角以傳統的由左往右草書，重複了這段訊息。如果仔細觀察這段手稿，會發現文字的墨水與頁面中其他部分的墨水不同，表示這段文字是小心地以一般方向書寫，用來指示某名助手。這段訊息這麼開始：「星期三7點鐘。」下一個字很可能原本是「去世」，但句子並不完整且遭刪除。下一行文字重新開始：「在 1504 年 7 月 9 日 7 點鐘，我的父親，人民宮（Palazzo del Popolo）公證人瑟皮耶羅・達文西去世，在 7 點鐘，80 之齡，身後留有 10 子 2 女。」這裡的日期再次有誤，這一次他兩度寫下時間，甚至將父親年齡多出 2 歲；瑟皮耶羅享年 78。[2]

寫下瑟皮耶羅有 10 子，達文西將自己也算進去。然而他的父親並沒有留給他任何遺產。雖然年歲已高，且自己身為公證人，但瑟皮耶羅並未寫下遺囑。雖然他並未主動剝奪達文西的繼承權，但他很清楚死前沒有留下遺囑，表示死後財產僅會由合法兒子分割繼承。也許他認為並不需要留金錢給達文西，因為他已然頗有成就；雖然達文西從未富裕無憂。又或者，瑟皮耶羅認為遺產可能會讓兒子對委託案更不用心。更有可能的是，因為達文西並非法定繼承人，而兩人關係緊繃，因此瑟皮耶羅認為並無改變的必要。他讓達文西以私生子身分進入世界，童年時不曾讓他合法，死時又再次剝奪他的合法身分。[3]

離開佛羅倫斯

1482 年，達文西首度由佛羅倫斯移往米蘭，僅留下《三王朝拜》草圖。1506 年他二度決定離開，也再次留下看似有望但也未完成的《安吉亞里戰役》。他最終將以米蘭為未來 7 年的基地，這段期間內僅短暫造訪佛羅倫斯。

2　原注：《阿倫德爾手稿》，272r；《筆記／保羅・李希特版》，1372。關於瑟皮耶羅年齡紀錄，見李希特註解。

3　原注：貝克（Beck），〈瑟皮耶羅・達文西與兒子李奧納多〉（Ser Piero da Vinci and His Son Leonardo），頁29；布蘭利，頁356。

這一次他前往米蘭的理由，是為了解決《岩間聖母》第二版的爭議。他與這幅作品的工作夥伴普瑞第斯並未獲得報酬，因此告上了法庭。1506 年 4 月，一名仲裁官判決他們敗訴，認為該畫為「imperfetto」，意指「未完成」及「不完美」。特別是，判決認定畫中缺乏足夠的達文西貢獻，所以要求他必須前來米蘭，加上他本人的最後潤飾，才能獲得報酬。

假如達文西希望，他可以放棄《岩間聖母》剩餘的報償，抵銷返回米蘭的要求。金錢從未決定他的動向，此外，他如果留在佛羅倫斯完成《安吉亞里戰役》，也可賺取約略相同的報酬。但是他順從要求前往米蘭，是因為他想去。他並不想繼續糾纏戰爭場景壁畫，跟以雕刻手法繪畫的年輕藝術家競爭，或者跟同父異母的弟妹住在同一座城裡。

1506 年 5 月，佛羅倫斯當局不情願地放他離去，部分是出自外交因素。佛羅倫斯一直受到法王路易十二世庇護，免受波吉亞及其他潛在入侵者的威脅。當時路易十二世控制米蘭，十分仰慕《最後的晚餐》與創作畫家。路易表示希望達文西可以至少暫時返回米蘭，而佛羅倫斯領導人則不敢拒絕。不過，他們確實希望達文西停留米蘭是暫時性的，因此要求他簽下公證文件，承諾於 3 個月內返回。他的銀行經理必須擔任保證人，並承諾達文西要是不能實現諾言，得要支付 150 弗羅林的罰款。（他的《岩間聖母》最後報酬也不過 35 弗羅林。）

達文西的 3 個月期限即將到來時，卻明顯無法在短期內返回佛羅倫斯。為了拖延佛羅倫斯的要求，或避免他的弗羅林遭到沒收，達文西請法國贊助人發動了漫長又有趣的外交掩護手段。1506 年 8 月，法國的米蘭總督查理·德昂布瓦斯送出兩封信，一封較為禮貌，另一份則粗魯直接；信上寫著：「不管任何先前承諾」，達文西必須延長不在佛羅倫斯的時間，因為他尚未完成國王所有要求。於是，佛羅倫斯領袖默認他會在 9 月底返回佛羅倫斯。

不意外地，這件事並未發生，10 月初佛羅倫斯的正義旗手索德里尼失去了耐心。他發出一封信攻擊達文西的榮譽，並以佛羅倫斯與米蘭的關係相脅。「達文西並未對共和國善盡應有的貢獻，他拿取大量金錢，委託畫作卻僅有

小小的開端，」他寫道，「我們不希望就此事收到更多進一步要求，因為這件偉大作品是為了全體公民。對我們而言，他無法完成應盡職責是我們有失本分。」[*4]

但是達文西繼續待在米蘭。查理·德昂布瓦斯寄了一封辭藻華麗又有禮貌的反駁信給佛羅倫斯人，宣稱頗有功績的達文西在米蘭廣受愛戴，但（也暗示）在佛羅倫斯並未受到賞識，特別是他的工程技巧。「我們親眼見到他之前就已經滿懷敬愛。此刻，既然已經認識他，並與他相伴多時，親身體會他的多才多藝，我們深刻相信，雖然他的繪畫名聲遠播，但比起已臻高峰的其他知識領域，卻相對不重要。」他雖然同意達文西可以依照本人意願返回佛羅倫斯，卻加上一句偽裝成俏皮建議的責備，希望佛羅倫斯對自己人好一點：「倘若不失禮，我們希望將這位驚才絕豔的人推薦給他的同胞，我們強力推薦此人，並保證您若能盡力提升他的財富與福祉，或給予他應得的榮耀，將令我等及他本人至感榮幸，我們將因此深致謝忱。」[*5]

此時路易國王本人已經從布盧瓦（Blois）的法國朝廷直接插手，任命達文西為「官方畫師與工程師」（nostre peintre et ingeneur ordinaire）。他召見佛羅倫斯大使，並強硬要求讓達文西留在米蘭，直到國王本人抵達為止。他要求，「貴領主務必為我提供這項服務。」並告知大使，「他是絕頂大師，我希望能藉他之手獲得幾樣物件，包含小聖母像及其他作品，也許會請他為我繪製肖像。」佛羅倫斯領袖理解自己沒有選擇，只能取悅軍事保護者。領主因此回覆：「遵從他的喜好是（佛羅倫斯的）至高榮幸……不只是前面提及的達文西，全體公民都應當為他的願望與需求效力。」[*6]

1507 年 5 月，路易十二世凱旋出訪米蘭，途中並鎮壓熱那亞叛變，那時

4　原注：索德里尼信件，1506年10月9日，見法拉戈，〈達文西的《安吉亞里戰役》〉，頁329；尼修爾，頁407。

5　原注：查理·德昂布瓦斯信件，1506年12月16日；尤金·蒙茲（Eugène Müntz），《達文西》（*Leonardo da Vinci*, Parkstone, 2012；法文版為1898年）；尼修爾，頁408。

6　原注：佛羅倫斯特使法蘭切斯可·潘多菲諾（Francesco Pandolfino），1507年1月7日；蒙茲，《達文西》，第2卷，頁200；坎普《傑作》，頁209。

圖 101_ 博塔費奧所繪之《法蘭切司科・梅爾齊》。

達文西仍舊留在米蘭。遊行隊伍由 300 名武裝士兵前導，並有「凱旋馬車豎立著關鍵美德及一手持箭（且）另一手持棕櫚葉的戰神馬爾斯。」*⁷

　　為了歡慶國王到來，舉行了幾天的慶典盛會，達文西當然也參與了籌備工作。廣場上舉辦比賽，尚未取得達文西繪製肖像的伊莎貝拉・德埃斯特，也參加了面具舞會。*⁸ 在薩佛納羅拉之後，佛羅倫斯對於舉行慶典盛會相當節制，不過米蘭仍舊享受這些樂趣，這也是達文西喜愛米蘭的另一個原因。

法蘭切司科・梅爾齊

　　1507 年在米蘭的時候，達文西遇到了 14 歲的法蘭切司科・梅爾齊（**圖 101**）。他是顯赫貴族之子，父親是米蘭民軍司令官，後來成為強化城市堡

7　原注：國王在1507年5月24日抵達，而非部分資料所説的4月。尼修爾，頁409；艾拉・諾耶斯（Ella Noyes），《米蘭的故事》（*The Story of Milan*, Dent, 1908），頁380；亞瑟・提利（Arthur Tilley），《法國文藝復興之始》（*The Dawn of the French Renaissance*, Cambridge, 1918），頁122。

8　原注：茱莉亞・卡特萊特（Julia Cartright），〈米蘭城堡〉（The Castello of Milan），《每月評論》，1901年8月，頁117。

疊的土木工程師，這是非常吸引達文西的成就。梅爾齊家族住在瓦普利歐（Vaprio）城最大的豪宅中，位於俯瞰米蘭城的河流上。達文西經常停留在這裡，視為第二個家。*9

這時候達文西已經 55 歲，既無子嗣，也無繼承人。年輕的法蘭切司科是一名新秀藝術家，他的美貌有如溫柔版的沙萊，並有些才華。經過梅爾齊父親同意，達文西合法領養了他，也許是透過非正式協議或法律合約，這份合約 10 年後在達文西的遺囑中兌現。達文西兼具小梅爾齊的法定監護人、教父、養父、教師與雇主等多重角色。雖然現在看來這項決定有些奇特，不過對梅爾齊家族來說是個好機會，讓兒子成為親密家族友人同時也是當時最具創造力的藝術家門生、繼承人及記錄者。此後，達文西持續親近整個梅爾齊家族，甚至協助設計改善家族大宅。

達文西餘生中，法蘭切司科・梅爾齊始終伴隨左右。他擔任達文西的私人助理與抄寫員，草擬他的信件，收納文件，並在達文西死後保管這些文件。他寫得一手優雅斜體字，他的注釋散布達文西筆記本中。他也是達文西的繪畫弟子。雖然梅爾齊從未成為大畫家，卻是個好藝術家與草圖畫家，留下一些可敬的作品，包含一幅知名達文西素描，並仿作多幅達文西畫作。以他的才能、效率與穩定性格，梅爾齊實在是達文西的忠誠伴侶，遠遠沒有沙萊複雜，也不難相處。

多年後，傳記作家瓦薩利認識了梅爾齊，並寫下：他「是個美麗男孩（bellisimo fanciullo），並深受達文西所愛（molto amato da）。」這些字詞雖然跟瓦薩利對沙萊的形容差不多，卻並不清楚是否涉及任何愛情或性關係。我持懷疑態度。梅爾齊的父親不太可能為了這類關係，把他交給達文西。我們也知道達文西去世後，梅爾齊娶了一位知名貴族女性，生下 8 名子女。如同

9　原注：此段取自尼修爾，頁412ff；布蘭利，頁368ff；潘恩，Kindle電子版段落4500ff；瑪麗安・威爾柯克斯（Marion Wilcox），〈法蘭切司科・梅爾齊：達文西的門徒〉（Francesco Melzi, Disciple of Leomardo），《藝術與生活》，11.6（1919年12月）。

達文西生活多數層面，兩人關係全貌的真相始終籠罩著一層迷霧。

但清楚的是，兩人關係不僅親近，甚至親如家人。達文西在 1508 年初寫了一封信給他，流露出親暱與不安：

日安，法蘭切司科先生（Messer，對於貴族階級的敬稱），

以上帝之名，你為何不回覆我寄給你的任何一封信？等我抵達時，以上帝之名，我會讓你寫到後悔。*10

接著是另一封給梅爾齊信函的草稿，略為保守。信中描述關於國王賜給達文西作為報酬的水權問題，亟需獲得解決，並點出：「我寫給管理員及你，我再次重述，從未獲得回音。所以請你回覆目前狀況。」

信中提及，達文西的信是透過沙萊之手送出，沙萊當時 27 歲；這就點出了問題。達文西的長期伴侶究竟怎麼看待這位更年輕、貴族出身、更有教養的家庭新成員。我們知道兩人在接下來 10 年中都隨侍在達文西身邊，但梅爾齊的薪水較高。也有線索指出，達文西必須努力維持與沙萊的和平相處。大約在 1508 年前後，先前提過的決定性紀錄出現在達文西的筆記中：「沙萊，我要和平，不要戰爭。不要再鬥了，我投降。」*11

不論梅爾齊是否曾是愛人，他的存在更加重要。達文西愛他如子，他也需要兒子讓他疼愛。梅爾齊出眾引人的外貌自是加分，無疑這是達文西把他納入親近隨員的一個原因。但他同時也是忠心體貼的伴侶，讓達文西可以傳承文件、遺產、知識與智慧的人。他可以把梅爾齊塑造成他想要的兒子。

到了 1508 年，這一點對達文西更形重要，因為他已經邁入 50 大關，筆記中開始出現對有限生命的意識。他的父親已經過世，母親也已故去，更疏

10 原注：《筆記／保羅．李希特版》，頁1350；《大西洋手稿》，1037v／372v-a。
11 原注：《巴黎手稿》C；《筆記／厄瑪．李希特版》，290、291；布蘭利，頁223、228；《大西洋手稿》，663v；尼修爾，頁276。

遠同父異母弟妹。除了法蘭切司科‧梅爾齊，他沒有任何家人。

佛羅倫斯插曲：遺產戰爭

1507 年 8 月，將達文西短暫帶回佛羅倫斯的，並非領主要脅或重啟繪製《安吉亞里戰役》的欲望，而是跟同父異母弟弟的遺產爭議。

他沒有從父親那兒獲得任何遺產，他敬愛的叔叔弗朗西斯柯‧達文西，是位溫和無爭的鄉下地主，對待達文西有如慈愛的兄長或父親般，決定要補償他。弗朗西斯柯叔叔沒有孩子，因此修改了遺囑。1507 年初他去世後，遺產便留給了達文西。這個舉措明顯跟他們認定遺產將歸向瑟皮耶羅合法子嗣的認知相衝突，因此控告達文西。主要爭議是一塊建有兩間屋舍的農地，位於文西鎮以東 4 英里。

對達文西來說，這件事關乎原則與財產。他曾經借錢給叔叔修繕農舍，也偶爾造訪當地做實驗，或去素描附近地景。結果就是在筆記中發現另一封憤怒信函的草稿。收信人是同父異母弟弟，部分卻以第三人稱口吻書寫，也許是透過他人轉交。「你想對弗朗西斯柯做出極惡之事，」他寫道，「你不願向他的繼承人支付他為了房產而借貸的金錢。」你已經把達文西視為「不是兄弟，全然是外人。」*12

法國國王也聲援達文西，希望能加速他返回米蘭的腳步。他寫信給佛羅倫斯領主：「我們得知敬愛的官方畫師與工程師達文西，與兄弟間因為某些遺產爭議，在佛羅倫斯進行訴訟。」強調達文西應該「加入我等行列，返回我們之間」的重要性，國王督促佛羅倫斯人「盡快結束前述爭議與訴訟，並確保實踐真正的正義。遵行不悖者將令我們欣悅。」*13 這封信可能是由國王

12 原注：《大西洋手稿》，571 a-v/214 r-a；培德瑞提《評論》，1:298。卡洛‧培德瑞提將有問題財產轉寫為「Il botro」，但其他人認為這個辭的意思是「您的財產」。

13 原注：法國神王路易閣下致佛羅倫斯永久正義旗手暨領主，1507年7月26日；蒙茲，頁186；潘恩，Kindle版段落，4280。

書記官侯貝泰安排書寫，並經國王簽署；達文西為路易十二世畫下了《紡車邊的聖母》。

國王的信函並沒有太大的效果。9月時，達文西的遺產案仍舊未定，所以他試著走另一條路。他寫了另一封信給伊莎貝拉與貝翠絲‧德埃斯特的兄弟，樞機主教伊普利托‧德埃斯特（Ippolito d'Este），信件由馬基維利的祕書阿果斯提諾‧維斯普奇繕寫。樞機主教是法官的朋友，「我懇求您，能盡快致函〔法官〕拉斐耶洛先生（Ser Raphaello），以您嫻熟的靈巧親密方式，將閣下最謙卑的僕人達文西推薦給他，要求並督促他，不僅為我伸張正義，更以最有利的方式盡速進行。」*14

達文西最終以和解贏得部分勝利，他在憤怒的信中向異母弟弟提出：「你們為何不讓他（達文西）在生前享受這塊產業及收益，只要最後會回到你們後代手中？」這可能是最後的結局。達文西取得這塊產業及產生的收益，但他死後卻不是留給梅爾齊，而是異母弟弟。*15

訴訟解決後，達文西預備返回米蘭。他在佛羅倫斯的8個月中，並未提筆去畫未完成的《安吉亞里戰役》，也無意碰觸。我想，他無法畫出自己滿意的作品，因此急切地想要放棄這幅作品，返回更符合他多元興趣的城市。

但他也擔心可能失去米蘭法國統治者的歡心。他離開的時間比預期中長；關於國王所賜水權的確認請求屢遭挫敗；幾封寄給米蘭總督查理‧德昂布瓦斯的信也沒有回音。因此他讓沙萊前往米蘭評估狀況，並送出另一封給查理的信。「我擔心對閣下榮寵的微弱回應，也許令閣下不喜，故諸多信件未能得您回覆。」他寫道，「此刻我遣沙萊往覆閣下，我與舍弟的訴訟即將了結，並期待於復活節時返回米蘭。」他將帶著禮物返回米蘭：「我將攜兩幅不同

14 原注：達文西信件。1507年9月18日，見《筆記／厄瑪‧李希特版》，336。
15 原注：梅爾齊於1519年6月1日寫給達文西異母弟弟的信件，通知他們達文西去世，並提到位於菲佐雷的產業，但似乎並不是同一處。因此，最有可能是弗朗西斯柯‧達文西的問題產業由達文西使用，並於死後轉給他的異母弟弟。

尺寸的聖母像，獻予最虔誠的基督徒國王（the Most Christian King），或閣下所擇之人。」

接著他則有些哀怨。在此之前他住在米蘭總督官邸中，現在卻想要自己的住所。「我想請問等我回返米蘭，將居於何處，因我不願再打擾閣下。」他同時詢問國王提供的薪水是否會繼續發放，以及總督是否能解決達文西之前取得的水權問題。如同1482年首次前往米蘭時，寫給知名的米蘭前任統治者的信函，達文西強調他並不僅是畫家。「我希望我能製作機械與其他事物，為最虔誠的基督徒國王帶來莫大歡欣。」*16

一切進行順利，1508年4月底達文西返回米蘭，入住教區教堂，國王所賜薪金準時發放，《岩間聖母》的最終報酬也在10月支付。沙萊和梅爾齊都在他左右，他的世界再次回到正軌。接下來10年中，返回佛羅倫斯僅是為了短期私人行程，不再為了工作。他的心與家再一次依歸米蘭。

米蘭的美妙消遣

如果想要理解達文西，就必須理解他為何永遠離開佛羅倫斯。理由很簡單：他更喜歡米蘭。米蘭沒有米開朗基羅，沒有那群控告他的異母弟弟，也沒有父親不散的幽靈。米蘭有王室而非共和人士，有歡快的盛會而沒有「虛榮之火」焚燒後的臭味。米蘭有寵愛的贊助人，而非監視委員會。此地最重要的贊助者是最熱愛達文西的人——法國皇家總督查理·德昂布瓦斯，他曾寫下辭藻華麗的信，提醒佛羅倫斯人這位佛羅倫斯之子有多優秀。

然而達文西遷居的理由，並不光是米蘭的生活方式。首度前往米蘭時，他把自己重新塑造為工程師、科學家與發明家。現在，超過25之年後，他所逃離的不只是佛羅倫斯，還有公眾藝術家的生活，以及主要由畫作定義的

16 原注：《大西洋手稿》，317r；《筆記／保羅·李希特版》，1349。

人。如同伊莎貝拉・德埃斯特的密探所寫：「他無法忍受再看到畫筆。」

佛羅倫斯是義大利文藝復興的藝術中心，但是米蘭和附近的大學城帕維亞在智識發展上更為多元。查理・德昂布瓦斯致力於創造一個類似斯福爾扎的朝廷，含括畫家、表演者、科學家、數學家及工程師。達文西則是其中最珍貴的人，因為他體現了所有的專業。

短暫返回佛羅倫斯打遺產戰爭期間，他主要專注在科學工作，而非繪畫委託。他解剖了一位據稱百歲人瑞的遺體；計畫測試一具飛行器；開始寫作地質與水文論；設計一具玻璃缸以觀察流水進行沉澱的方式；潛入水下比較魚尾與鳥翼的推動差異；他把結論寫在筆記中，同一頁內還草擬了給異母弟弟的憤怒信函。他相信，這些興趣在米蘭騷動的知識界能有更好的發展。

「1508 年 9 月 23 日在米蘭開始。」返回米蘭不久，他在一本新筆記的首頁這麼寫。*17 筆記中充滿關於地質、水文、鳥類、光學、天文與建築的研究。他同時也忙著繪製城市的鳥瞰概要地圖，建議米蘭大教堂唱詩班座位的適當擺設位置，並設計用以對抗威尼斯的軍事機械。

除了熱鬧的知識界，米蘭還有炫目的祭典盛會，遠超過當前佛羅倫斯共和國能夠提供的。法王路易十二世在 1509 年 7 月再次來訪時，代表法國新近征服不同城鎮的 5 部戰車組成遊行，緊接著由 3 名著裝寓言人物駕駛的凱旋戰車，分別代表勝利、聲名與快樂——這是達文西喜歡參與設計的角色。達文西打造了一隻機械獅子，迎接國王的抵達隊伍。有個觀察者寫道：「知名畫家與我們佛羅倫斯同胞，達文西，以這項設計參與迎接儀式：他創造了一隻城門之上的獅子，往下趴躺。國王入城之際，獅子一躍而起，以獅掌打開胸膛，拉出滿是金色蓮花的藍球，散布地面。」瓦薩利也形容了這隻獅子，成為未來由達文西規劃或受他啟發的盛會標準配備，盛會包括了弗朗西斯一

17 原注：《巴黎手稿》F。

世於 1515 年進入里昂（Lyon），以及 1517 年進入阿戎坦（Argentan）。[18]

達文西甚至喜歡結合盛會與建築。為了贊助人查理‧德昂布瓦斯的宮殿，他畫出一間大廳的擴大設計，更適合舉辦面具舞會與表演。「盛會大廳的設置，首先應該讓主人進入視線，接著才是其他賓客，」他寫道，「另一側應該是大廳入口與合宜的階梯，設置應當寬大，來往的人才不至於推擠到假面者，破壞他們的裝扮。」[19]

為宮殿設想「歡愉花園」時，達文西發揮了對水的熱愛，提議以水作為美學特色及降溫方法。「夏日，我會讓鮮活清水噴起歡躍，沿著桌間的空間流動。」他寫道，並畫出桌子應該怎麼安排。「運用磨坊，我隨時都可以創造氣流。」他保證，同時「穿越房屋的諸多水管、不同地點的噴泉，以及特定通道，有人經過時，水會由各處下方噴出。因此如果有人希望給女性或其他經過者，從下方來個噴水，也沒有問題。流動的清水將推動一具大型的鐘，銅網將覆蓋花園，使其成為鳥籠，「透過磨坊，我可以創造各種樂器的聲音，只要磨坊持續運作，就能持續發出聲音。」[20]

宮殿擴充或歡愉花園都未曾實現，也許強化了達文西某種程度把時間浪費在工程上的想法。肯尼斯‧克拉克列出一串他非繪畫的熱情嗜好後，不屑一顧地說：「前一天他可能還在決定米蘭大教堂唱詩班座位的形制，隔一天則是對抗威尼斯戰爭中的軍事工程師。再一天，則安排路易十二世進入米蘭的盛會。」克拉克悲傷地說，「達文西喜歡的多樣工作，卻讓藝術失去繁盛色彩。」[21]

18 原注：吉兒‧柏克，〈16世紀初年的意義與危機：解讀達文西的獅子〉（Meaning and Crisis in the Early Sixteenth Century: Interpreting Leonardo's Lion），《牛津藝術期刊》，29.1（2006），頁79-91。

19 原注：《大西洋手稿》，214 r-b；《筆記／麥克迪版》，1036；卡洛‧培德瑞提，《1500年後達文西建築研究編年》（Chronology of Leonardo Da Vinci's Architectural Studies after 1500, Droz, 1962），頁41；莎賓‧弗洛摩（Sabine Frommel），〈達文西與查理‧德昂布瓦斯宅〉（Leonardo and the Villa of Charles d'Amboise），出自卡洛‧培德瑞提編纂，《達文西與法國》（Leonardo da Vinci and France, Amboise, 2019），頁117。

20 原注：《溫莎手稿》，RCIN 912688、912716；莎拉‧塔格利亞拉甘巴（Sara Taglialagamba），〈達文西為法國贊助人路易十二世、查理‧德昂布瓦斯與弗朗西斯一世設計的水力系統與噴泉〉（Leonardo da Vinci's Hydraulic Systems and Fountains for His French Patrons Louis XII, Charles d'Amboise, and Francis I），出自摩法特與塔格利亞拉甘巴，頁301。

21 原注：克拉克，頁211。

如果説人類藝術積累中因此未能包含《安吉亞里戰役》或其他可能出現的達文西傑作，也許克拉克是對的。從盛會到建築之間，達文西沉浸於諸多熱情嗜好，也許導致藝術失去繁盛色彩，卻也因此讓他的生命更為豐厚。

解剖學，第二回合

百歲人瑞

　　1508 年離開佛羅倫斯前不久，達文西在新聖母醫院跟人聊天，對方自稱已超過百歲且從未生過病。數小時後，老人平靜地去世，「沒有任何動靜或痛苦徵兆」。[*1] 達文西接著解剖他的遺體，自此展開他從 1508 到 1513 年間，第二回合的解剖學研究。

　　我們應該暫停來想像一下，穿著時髦的達文西，此刻 50 多歲，正是畫家聲望的巔峰，卻在深夜時分前往社區老醫院，跟病人聊天並解剖遺體。這是他持續強盛好奇心的另一明證；要是對這點還不熟悉，可能會非常驚愕。

　　20 年前仍住在米蘭時，他的筆記中充滿了第一輪解剖素描，包含人類頭骨的出色描繪。此刻他重拾工作，一頁筆記中，一組仍有部分皮膚的遺體肌肉血管素描之上，他恭敬畫下百歲人瑞平靜臉龐的小素描，雙眼闔上，死後的時刻（**圖 102**）。[*2] 接下來，他用 30 多頁繼續記錄解剖成果。

　　達文西的手能夠熟練操控畫筆與手術刀。近距離觀察，優秀視覺記憶，

1　原注：《溫莎手稿》，RCIN 919027v；《筆記／厄瑪・李希特版》，325；基爾與羅伯茲，頁69；基爾《要素》，頁37。
2　原注：《溫莎手稿》，RCIN 919005r。

圖 102_ 百歲人瑞與他的肌肉。

讓他的素描比先前任何解剖學文獻都更加出色。他運用所有素描技巧,先以炭筆進行細節底稿,接著以不同顏色的墨水與塗料上色。左手弧形細線賦予骨肉形狀與質量;接著以細線增添肌腱與纖維。每塊骨骼肌肉都從三到四個角度呈現,有時層次交疊,有時則是剖視圖,看似解構或描繪一具機械。成果往往是科學與藝術的雙重勝利。

即使未經處理的屍體開始腐化,他的基本解剖工具卻能帶著他一層接一層往下探索。首先,他展現了老人的表層肌肉,接著是拉開肌肉後的深層

肌肉與血管。他由右手臂及頸部開始，接著是軀幹。他注意到脊椎彎曲的方式，接著來到腹壁、小腸、胃及連結這些器官的腹膜。最終他展現肝臟，他認為「顏色與質感都類似冷凍大腦」。他沒能解剖到腿部，也許當時遺體已經腐化到無法處理的地步。不過還有其他約 20 多起的解剖案例；等達文西完成解剖學研究時，已經可以畫出所有人體部位與四肢的精美圖解。

　　追尋百歲人瑞死因的過程中，達文西提出一項重大醫學發現：他記錄了導致粥狀動脈硬化（arteriosclerosis）的過程。過程中，動脈壁因為粥狀物質堆積而增厚變硬。「我進行解剖，以了解如此平靜死亡的原因，結果發現死因是來自血液問題，與提供心臟及其他下方器官的動脈問題。我發現它們非常乾癟萎縮。」他寫道。在右臂血管素描旁，他比較了百歲人瑞與 2 歲男孩的血管，男孩也在醫院中過世。他發現男孩的血管柔軟有彈性，「跟老人身上所見相反」。運用類比思考及形容的技巧，他總結觀察：「人身上的血管網絡如同柑橘，時日愈久，表皮愈來愈硬，果肉也逐漸消失。」[*3]

　　血流收縮，加上其他因素，導致人瑞肝臟變得乾枯，「即使是最輕微摩擦，也會像木屑般飄落，留下靜脈與動脈，」這也讓他的肉體呈現「木質或乾栗顏色，因為皮膚已幾乎失去養分。」知名醫學史與心臟專家肯尼斯·基爾（Kenneth Keele）稱達文西的分析為「將動脈硬化形容為時間作用的首例」。[*4]

解剖

　　達文西時代的教會不再完全禁止解剖，不過態度模糊，以地方主管意見

3　原注：《溫莎手稿》，RCIN 919027v。
4　原注：《溫莎手稿》，RCIN 919027v；鮑斯·布恩（Bauth Boon），〈達文西論動脈硬化與主動脈瓣的功用〉（Leonardo da Vinci on Atherosclerosis and the Function of the Sinuses of Valsalva），《荷蘭心臟期刊》（Netherland Heart Journal），2009年12月，頁496；基爾，〈達文西的自然解剖學〉（Leonardo da Vinci's 'Anatomia Naturale'），頁369。粥狀動脈硬化是由於粥狀物質、脂肪、膽固醇及其他物質堆積，導致動脈血管壁增厚。這是動脈硬化的一種特殊形式，但兩個名詞有時相互通用。

為主。佛羅倫斯與米蘭不像羅馬，隨著文藝復興的科學進步，解剖也趨於普遍。佛羅倫斯外科醫師安東尼奧·班尼維耶尼[5]比達文西早9年出生，是屍體解剖的先鋒，執行超過150件解剖。達文西的宗教傾向不深，也力抗視解剖為異端的基本教義派。他認為解剖是鑑賞神之創作的方式。「不應該因為透過他人死亡取得發現而感到不安，反而應該為創造者提供如此精妙的工具感到歡欣。」他在一頁藍底筆記頁上寫下這段話，同時還畫了頸部的肌肉骨骼。[6]

傳統解剖學教師會站在講台上，大聲朗誦講稿，由一名助手解剖遺體，並高舉組成部分讓學生觀看。達文西堅持他的素描比看現場解剖更好：「認為看解剖進行比看素描呈現更好的人可能是對的，要是看解剖確實能看到畫中所有呈現內容的話。」根據達文西所說，畫中能夠看到更多的原因是，這些畫是根據多次解剖而來，也展現出多種角度視野。他寫道，「我解剖了超過10具人體。」在這段聲明後，他甚至進行了更多解剖，在每具遺體上盡可能研究，直到腐化狀況讓他不得不放棄。「由於單一屍體無法長久，因此有必要分階段進行，運用更多遺體好讓知識更加完整。」接著他進行更多解剖，以確認人體之間的差異。[7]

達文西在1508年展開第二回合解剖研究時，擬了一份待辦清單，可以說是知識探索史上最詭譎而迷人的清單之一。[8]頁面一側是不少解剖器具的素描，另一側則描繪百歲人瑞腦中神經與血管的幾張小畫，周遭擠著文字。「翻譯阿維真納[9]關於有益發明的書籍。」他指的是11世紀波斯博學家的著作。畫下幾件手術器具，他寫了一些必要的設備：「盒裝鏡片、打火棒、叉子、

5　Antonio Benivieni，1443-1502，率先使用解剖病死者屍體以了解死因。他發表了一篇名為〈隱藏的病因〉（De Abditis Morborum Causis）的論文，被認為是病理科學的先驅作品。班尼維耶尼被稱為「病理解剖學之父」。

6　原註：《溫莎手稿》，RCIN 919075；《達文西繪畫論／里高德版》，頁199；基爾與羅伯茲，頁91。

7　原註：《筆記／保羅·李希特版》，796；克雷頓與斐洛，頁18。

8　原註：《溫莎手稿》，RCIN 919070；〈過去未曾展出的達文西筆記包含藝術家的待辦清單〉（Previously unexhibited page from Leonardo's notebooks includes artist's 'to do' list），英國皇室典藏新聞稿，2012年4月5日。

9　Avicenna，980-1037，常稱為伊本·西那（Ibn Sīnā），中世紀波斯哲學家、醫學家、自然科學家、文學家。著作中的《醫典》是17世紀以前的歐亞廣大地區使用的主要醫學教科書，主要著作還有《治療論》、《知識論》等。

彎刀、木炭、板子、紙張、白粉筆、蠟、鉗子、玻璃窗板、細齒骨鋸、手術刀、墨水盒、筆刀，還要取得一具好頭骨。」

接下來則是達文西各類清單中我最喜歡的項目：「描述啄木鳥的舌頭」。這並非隨意寫下；他在稍後的筆記中又再次提到和描述啄木鳥的舌頭，畫出了人類的舌頭。「畫出啄木鳥的動作，」他寫道。如同多數學者，我第一次看到他寫下啄木鳥時，也認為這是個趣味怪癖，或說是一種開胃小點（amuse-bouche），證明了達文西窮盡好奇心的怪異性格。確實如此，但不僅止於此。當我強迫自己更像達文西，並向下挖掘這些隨性的好奇之後，發現不僅如此。我發現，達文西對於舌肌肉非常感興趣。其他研究過的肌肉都透過收縮而非伸展來運動身體部位；但舌頭似乎是個例外。這一點在人類與其他動物身上皆同。最明顯的案例就是啄木鳥的舌頭。先前沒有人畫出或完整寫過啄木鳥的舌頭，但是透過他精細觀察運動物體的能力，達文西知道其中必有玄機。*10

同一張清單上，達文西還要求自己描述「鱷魚的頜顎」。再一次，如果我們追隨他的好奇心所在，不只當成趣味，就會發現他其實正在研究一項重要議題。鱷魚與哺乳類不同，擁有第二顎關節，讓牠在大力闔嘴時可以分散力道。這給了鱷魚動物界中最強的咬擊力道；每平方英寸達 3700 磅的力量，超過人類咬擊力道 30 倍以上。

達文西的解剖，是在適當穩定藥劑與防腐劑發明前進行，因此除了待辦清單，他還針對那些想參與這項工作的人提出警告；這同時也是對能力的微妙自豪——強健的胃、優異素描技巧、透視知識、機械學背後相關數學的理解，同時還必須有執著的好奇心。這些都是讓他成為解剖專家的獨特之處：

10 原注：《溫莎手稿》，RCIN 919070v、919115r；查爾斯·歐邁力與桑德斯（J.B. Saunders），《達文西論人體》（*Leonardo on the Human Body*, Dover, 1983，1952年初版），頁122；《筆記／保羅·李希特版》，819。

你可能會受到腸胃阻撓；假若腸胃未曾阻撓，在令人震懼的剝皮切割屍體陪伴下共度深夜時分也可能讓你打退堂鼓；倘若這也未曾阻撓你，也許你會缺乏這類描述所需的優異素描技巧；假如你也擁有素描技巧，卻也未必伴隨著透視知識；即使有了透視能力，你也可能缺乏幾何呈現方法，以及計算肌肉強度與力量的方法；或者你可能缺乏足夠耐性，而無法勤奮努力。[11]

達文西這段話中，回響著年輕時穿過山洞洞口的回憶。在故事中，他必須克服恐懼，進入黑暗可怕的空間。雖然他有時顯得意志薄弱，容易放棄工作，但涉及探索自然奧妙時，強大的好奇心總能讓他克服任何疑慮。

達文西的解剖研究也是印刷業影響力的另一個案例，當時義大利各地頻頻催生出版社。此時，達文西擁有 116 本書，包含 1498 年威尼斯出版，約翰尼斯・德凱坦（Johannes de Ketham）所著的《病理治療手冊》（*Fasciculus Medicinae*）；1487 年在帕度亞（Padua）出版，巴托羅米歐・蒙塔納（Bartolomeo Montagnana）所著的《泌尿論》（*Tractatus de Urinarum*）；以及跟達文西同時代的亞力山卓・貝內德提（Alessandro Benedetti）1502 年在威尼斯印刷出版的《解剖學》（*Anatomice*）。他還擁有波隆那外科醫生蒙迪諾・德路其（Mondino de Luzzi）出版的標準解剖指南，這本書約莫寫於 1316 年，1493 年以義大利文出版。他以蒙迪諾的書作為早期解剖的手冊，甚至也重複了蒙迪諾的錯誤，誤認了部分腹部肌肉。[12]

但一如既往，達文西更喜歡從實驗而不是向已知權威學習。他最重要的親自動手探索實踐，發生在 1510 年到 1511 年冬天。當時他與 29 歲的帕維亞大學解剖學教授馬爾坎東尼歐・德拉托瑞（Marcantonio della Torre）合作。「兩人並肩互助，」瓦薩利寫下他們的合作關係。年輕教授提供人類遺體——那年冬天也許進行了 20 起解剖，並在學生實際解剖時加以講解，達文西則做紀

11 原注：《溫莎手稿》，RCIN 919070v；《筆記／保羅・李希特版》，796。
12 原注：基爾，《要素》，頁200；《溫莎手稿》，RCIN 919031v。

錄及素描。[*13]

　　在這段密集解剖研究時期，達文西畫下 240 幅素描，並留下至少 1 萬 3 千字，描繪並形容人體內每塊骨骼、肌肉群與主要器官；這些內容如果出版，很可能會成為他留名青史的科學貢獻。在一幅優雅的素描中，達文西以他知名的左手弧形交叉細線塑型描繪，展現出男性肌肉健壯的小腿與足部肌腱。達文西寫下：「1510 年的這個冬天，我相信自己可以完成所有解剖。」[*14]

　　實際情況卻不是這樣。馬爾坎東尼歐在 1511 年橫掃義大利的疫情中去世。令人不得不想像他與達文西原本能夠攜手完成的成就。對達文西事業最有助益的其中一件事，莫過於能協助他完成工作並出版精采作品的夥伴。他與馬爾坎東尼歐本來很可能完成開創性的圖示解剖學論文，改變當時仍依著 2 世紀希臘醫生蓋倫（Galen）主張照本宣科的學界。然而，就像達文西為盧卡・帕喬利插畫的幾何學論文，解剖研究是另一個缺乏積極紀律合作夥伴的不幸案例。馬爾坎東尼歐死後，達文西撤回到法蘭切司科・梅爾齊家族的鄉村大宅，躲避疫情蔓延。

譬喻

　　在達文西的大多數自然研究中，他透過譬喻方式來論述思考。跨越藝術與科學不同領域的知識追尋，協助他找出模式。這類思考偶爾會誤導他；有時也讓他無法追尋更深刻的科學論述。但是這種跨領域思考與模式追尋，是達文西作為典型文藝復興人的標誌，也讓他成為科學人文主義的開創者。

　　例如，當他注視解剖中的血管與動脈時，會將其流動分枝與人體的消化、泌尿及呼吸系統加以比較。他以河川流動、空氣運動及植物分枝作為類

13 原注：馬汀・克雷頓，〈達文西的解剖年代〉（Leonardo's Anatomy Years），《自然》，484期，2012年4月；尼修爾，頁443。

14 原注：《溫莎手稿》，RCIN 919016。

圖 103_ 心臟血管與發芽種子的比對。

比。根據 1508 年百歲人瑞解剖所留下關於人類血流循環的詳細描繪，他畫出心臟主要血管的大幅素描，包含主動脈與腔靜脈，連接逐漸縮小的動靜脈與微血管（**圖 103**）。接著他在左側畫了一枚較小的種子，標上「核果」，它的根部往下延伸進入地面，枝幹則往上。「心臟就是核果，生出血脈之樹。」他在頁面上寫道。*15

　　達文西的另一個類比，是人體與機器。他把身體與肌肉運動，跟工程研究中習得的力學原理做比較。就像他所做的機械研究，達文西使用剖視圖、多角度與層疊方式，來描繪身體部位（**圖 104**）。他研究不同肌肉和骨骼的運動方式，彷彿它們是拉繩和槓桿；接著將肌肉層疊在骨骼上，展現每個關節的動力。「肌肉必然起始和終結於相連的骨骼，」他解釋，「它們絕不會起始和終結於同一塊骨骼，那樣會無法動彈。」所有的一切結合成運動力學的精采表現：「骨與骨之間的關節受肌腱驅使，肌腱依肌肉指揮，肌肉則隨神

15 原注：《溫莎手稿》，RCIN 919028r；威爾斯，頁191。

圖 104_ 肌肉和骨骼的多重層次。

圖 105_ 大腦蠟鑄法。

經而動。」*16

　　透過人造機械與自然作品的比對，達文西對後者更生敬仰。「雖然人類的聰明才智可以產出各種發明，」他寫道，「卻無法比自然的發明更美、更精簡也更直接；她的作品中，無所缺乏，亦無多餘。」*17

　　如同解剖研究對達文西藝術作品產生影響，反之亦然：他的藝術、雕塑、繪畫與工程才能也跨越領域，有助於解剖研究。在一項開創性實驗中，他使用雕塑與鑄造技術來研究空腔，如人腦的腦室（**圖 105**）。從米蘭的偉大馬匹雕像塑造研究中，達文西知道怎麼把融蠟注入腦中，並提供通氣孔，讓空腔內的空氣與液體排出。「在大腦室角落製造 2 個通氣孔，用針管注射融蠟，在記憶腦室開一個洞，透過這個洞填滿大腦的 3 個腦室。等蠟定型以後，把

16 原注：基爾，《要素》，頁268；《溫莎手稿》，RCIN 919035v、919019r。
17 原注：《溫莎手稿》，RCIN 919115r。

圖 106_ 大腦神經與腦室。

腦分開，就會看到腦室的形狀。」那頁右下角的小素描畫出了這項技術。[*18]

　　達文西以牛腦進行實驗，因為比起人腦，牛腦更容易取得。但從閱讀與先前的人體解剖中，他知道如何修正發現，並適用於人腦。他以一組剖視素描，展現出驚人的精確度（**圖 106**）。[*19] 唯一的錯誤是因為蠟的壓力導致中腦室略大，側腦室的端點則沒有全部填滿。除此之外，成果非凡。達文西是歷史上首度將融化物質注入人體空腔的人。一直到 2 個多世紀後，這項技術才由荷蘭解剖學家菲德烈克・路易許（Frederik Ruysch）再次複製。連同他發現的心臟瓣膜，這是達文西最重要的解剖學突破；這項成就來自於，他既是科學家，也是雕刻家。

肌肉與骨骼

　　描繪肩膀肌肉的筆記頁面上，達文西展現出他的方法與藝術（**圖 107**）。「形成肌肉前，」他寫道，「在它們的位置上畫出定位的線條。」他確實在那一頁的右上角畫出所說的線條素描（左撇子習慣從右邊開始，所以這是他在這頁的第一幅畫）。緊鄰線條素描的左下方，我們可以看到兩種姿勢的百歲人瑞，皮膚剝掉了，以便顯示右肩上的肌肉。達文西接著移往頁面左上方，正確畫出胸大肌、闊背肌、菱形肌和其他肌肉，並以字母標記。[*20]

　　如同達文西多數的科學研究，他為了藝術而開始研究人體肌肉，很快卻更受純粹好奇心驅使。前述目的展現出來的是一幅 4 種視角的右臂肌肉圖。了解到運動會改變肌肉形狀，達文西寫下：「比起跟運動沒有關聯的肌肉，藝術家必須更強調導致肢體運動的肌肉。」[*21] 另一幅解剖畫似乎跟《安吉亞里戰役》的底圖有關，那是男性腿部肌肉的壯碩正面圖，以交叉細線筆觸，細緻塑形描繪陰影（**圖 108**）。在「肌肉本質」主題的筆記中，他描述肌肉結實男性身體的脂肪分布方式：「人的胖瘦，與其肌肉束的長短成比例。」[*22]

　　等到達文西開始研究和描繪人體脊椎時，他已經深受好奇與研究樂趣影響，而不光是追求務實的繪畫知識。他的筆記展現精確描繪的脊椎，從不同角度註記，是解剖與素描的傑作（**圖 109**）。透過光影使用，他能夠讓每一段脊柱看似立體，並讓頁面中上方的脊椎曲線看似在轉動。他把繁雜神奇轉化為優雅，是當時與今日任何解剖畫都難以比擬的成就。

　　他的 5 組精確椎骨圖都以字母標記、列表，並在筆記中解釋。這使得達

18 原注：強納森‧佩夫斯納，〈達文西對神經科學的貢獻〉（Leonardo da Vinci's Contributions to Neuroscience），《科學心智》，16.1（2005），頁217；克雷頓與斐洛，頁144；基爾與羅伯茲，頁54；《溫莎手稿》，RCIN 919127。

19 原注：達文西，《威瑪手稿》。

20 原注：《溫莎手稿》，RCIN 919003v；基爾與羅伯茲，頁101。

21 原注：《溫莎手稿》，RCIN 919005v。

22 原注：《溫莎手稿》，RCIN 919014r；基爾《要素》，頁344；歐邁力與桑德斯，《達文西論人體》，頁164；克雷頓與斐洛，頁188。

圖 107_肩膀肌肉。

圖108_ 腿部肌肉。

文西探問多數人不會注意的細節。「解釋自然為何讓這 5 塊頸椎骨上緣的大小不一?」他指示自己。

　　這一頁上他畫的最後一件素描,位於左下角,是一幅呈現頭三節頸椎骨的剖視圖,類似他的機械畫,精采呈現互相嵌合的機制。他說,從前方、後方、側邊、上方與下方,描繪脊椎「個別與結合」的情況,是非常重要的。頁面下方畫完解剖圖時,他也無法避免誇耀一下自己的方法,宣稱將創造「不論古代或現代作者都無法提供的知識,除非耗費大量、辛勞且忙亂的書寫與時間。」[*23]

23 原注:《溫莎手稿》,RCIN 919007v;基爾與羅伯茲,頁82;歐邁力與桑德斯,《達文西論人體》,頁44。

圖 109_ 脊椎剖視圖。

嘴唇與微笑

　　達文西對於人腦與神經系統怎麼將情感轉化為身體動作，特別感興趣。
其中一幅素描中，他展現鋸成兩半的脊柱，並描繪所有由大腦連接至此的神

圖 110_ 手臂與臉的解剖圖。

經。「脊柱是所有神經的源頭，觸動四肢的自主運動。」他解釋。[*24]

　　所有神經與相關肌肉群中，對達文西來說最重要的，是控制嘴唇的部分。解剖這塊極度困難，因為唇部肌肉小而多，且起自皮膚深處。「人身上運動唇部的肌肉數量，超過任何動物。」他寫道，「唇部有多少姿態，就有多少肌肉，還有更多肌肉用來改變姿態。」即使困難，他仍以驚人的精確來描繪這些臉部肌肉與神經。

24 原注：《溫莎手稿》，RCIN 919040r。

在一頁擠滿精美解剖畫的筆記中（**圖 110**），達文西畫下兩條手臂與手部肌肉的解剖圖，並在兩者之間，畫下兩張部分解剖的側面臉部素描。兩張臉顯示控制唇部與其他表情的肌肉神經。左邊的臉上，達文西移除部分顎骨，露出頰肌，這塊肌肉在微笑開始成形時，會牽動嘴角，壓平臉頰。我們在這裡會看到，透過手術刀切割與畫筆筆觸，顯露出改變臉部表情的實際動力機制。他在其中一幅臉旁寫下：「呈現臉部肌肉與皮肉所有動作的根源，並探索這些肌肉運動是否由大腦神經指引。」

他以左手書寫的「H」標誌其中一組肌肉，稱為「憤怒肌肉」。另一組則標記「P」，名為悲傷或痛苦肌肉。他展現出這些肌肉不光運動唇部，同時也引動眉毛向下、聚攏或形成皺紋。

在臉部和嘴唇解剖頁面，我們同時看到達文西追尋《安吉亞里戰役》所需的比較解剖圖像；人臉上的憤怒表情與馬臉加以比對。記錄了人臉動作的起源之後，他加上：「先以大肌肉的馬做嘗試。注意擴張馬鼻孔的肌肉是否跟人類同位置的肌肉相同。」*25 這裡是達文西描繪臉部表情獨特能力的另一個祕密：他可能是歷史上唯一一位畫家，曾經用自己的雙手解剖人跟馬，以確認運動人類唇部與擴張馬鼻孔的肌肉是否相同。

最後，來到擁擠頁面的下方，有趣的是，達文西的腦袋開始漫遊。他停下來畫了最喜歡的塗鴉：有著核桃鉗鼻形與顴骨的鬈髮男子。這個人看似年輕版達文西與年長版沙萊的綜合體。男子的嘴唇顯示決心，卻又帶點憂鬱。

短暫離題探索比較解剖後，達文西繼續深入了解人類微笑或發怒時的機制（**圖 111**）。他專注於不同神經在發送訊息給肌肉時的角色，並提出了對他的藝術來說至為關鍵的問題：這些神經中，哪些是源自大腦的顱神經，哪些是脊椎神經？

25 原注：《溫莎手稿》，RCIN 919012v；基爾與羅伯茲，頁110；歐邁力與桑德斯，《達文西論人體》，頁156。

圖111_嘴部的神經肌肉。

　　一開始，他的筆記彷彿正專注於充滿憤怒表情的戰爭場景：「讓鼻孔高張，鼻翼應該有溝紋，嘴唇掀起，露出上排牙齒，牙關張開尖叫呻吟。」但他接著開始探究其他表情。左上角是緊抿的嘴唇，下方寫著：「嘴巴噘起的最窄距離，相當於最寬距離的一半，也相當於鼻孔歙張的最大程度，或兩淚管間的距離。」他以自己及遺體測試，頰上各肌肉如何移動唇部，以及唇部肌肉也能牽動頰面上的單邊肌肉。「噘唇的肌肉正是形成下嘴唇的肌肉。其他肌肉能某種程度牽動唇部，如拉開、收回及抿平嘴唇，讓它們橫向扭動或

恢復原來位置。」頁面右上角則是仍有皮膚的唇部復原正面和側面素描。頁面下方,他畫下剝除臉部皮膚後的情況,展現牽動唇部的肌肉。這些是已知最早研究人類微笑的科學解剖圖。[26]

　　浮在頁面上方的奇異鬼臉之上,是一幅簡單雙唇的清淡素描,比起解剖,反而更偏藝術表現。浮於頁面之上的雙唇向著我們,似乎暗示一抹神祕微笑,閃爍迷人,揮之不去。當時,達文西正要著手畫《蒙娜麗莎》。

心臟

　　在達文西關於人類心臟素描的其中一頁筆記(**圖 112**),藍色紙上的墨水畫,提示著充滿解剖研究的人性,甚至是人之所以為人的意義。[27] 頁面上方是心臟乳突肌素描,並說明心臟搏動時肌肉怎麼收縮延長。接著彷彿感到自己過於臨床,他又讓腦袋漫遊,開始塗鴉。這裡出現了沙萊的可愛側面像,漂亮鬈髮沿著長頸流瀉,標誌性的退縮顱骨與肉感喉嚨,在達文西左手細線下柔軟呈現。胸上有一顆心臟,上面刻畫著肌肉。畫作分析顯示,心臟素描先成形;看來達文西先畫了心臟,再畫了沙萊。

　　達文西對人類心臟的研究,是整體解剖研究的一部分,是他最成功也最具延續性的科學工作,[28] 受到他熱愛的水力工程與流體力學影響。不過他的

26 原注:《溫莎手稿》,RCIN 919055v;基爾與羅伯茲,頁66;克雷頓與斐洛,頁188。葛莉絲‧葛魯克(Grace Glueck),〈達文西的解剖課〉(Anatomy Lessons by Leonardo),《紐約時報》,1984年1月20日;歐邁力與桑德斯,《達文西論人體》,頁186、414。

27 原注:《溫莎手稿》,RCIN 919093。

28 原注:《溫莎手稿》,RCIN 919093。本段引自穆罕默德利‧碩嘉、保羅‧阿古特等(Mohammadali Shoja, Paul Agutter, et al.),〈達文西的心臟研究〉(Leonardo da Vinci's Studies of the Heart),《國際心臟學期刊》(*International Journal of Cardiology*),167(2013年),頁1126;摩帖查‧葛利伯、大衛‧克萊莫、馬汀‧坎普等(Morteza Gharib, Daivid Kremers, Martin Kemp et al.),〈達文西的流動視覺化想像〉(Leonardo's Vision of Flow Visualization),《流體實驗》(*Experiments in Fluids*),33(2002年7月);賴瑞‧查洛夫,〈達文西的心臟〉,《Hektoen國際期刊》(*Hektoen Internation Journal*),2013年春季號;卡布拉,《學習》,頁288;肯尼斯‧基爾,〈達文西與心臟運動〉(Leonardo da Vinci and the Movement of the Heart),《英國皇家醫學會會議手冊》(*Proceedings of the Royal Society of Medicine*),44(1951年),頁209。我非常感謝大衛‧林利與馬汀‧克雷頓為我展示部分《溫莎手稿》的素描。

圖 112_ 沙萊和心臟。

發現卻要到幾個世紀後才全面獲得重視。

16 世紀初期,歐洲人對心臟的認識,跟西元 2 世紀蓋倫的描述,並沒有太大差異。文藝復興時期,蓋倫的研究再度復興,他認為心臟並不僅是肌肉,而是以一種賦予生命力的特別物質構成。他說,血液在肝臟形成,透過靜脈傳布。生命精神則由心臟製造,透過動脈傳布;蓋倫跟傳承其學說的人認定這是個別的系統。他認為,血液或生命精神都不會循環,相反地,它們各自在靜脈與動脈中來回。

達文西是最早認定心臟,而非肝臟,才是血液系統中心的人之一。「所

有靜脈與動脈都源起心臟。」以種子根部枝幹對比源出心臟的動脈和靜脈的頁面上，他寫下這句話。透過文字與詳細素描，他證明了「最粗的動靜脈是在連接心臟處發現，愈遠離心臟，變得愈細，分歧成細枝。」他是第一位分析血管尺寸隨著每一分枝縮小，並追蹤它們直到幾不可見的微血管。對那些認定靜脈根植肝臟，就像植物根植土壤的人，他指出植物的根與枝條都由核心種子發出，可以跟心臟類比。[*29]

達文西同時還指出，跟蓋倫的主張相反，心臟僅是肌肉，而不是某種特別重要組織。就像所有肌肉，心臟擁有自己的血液供輸與神經。他發現「如同其他肌肉，它受到一支動脈與靜脈群滋養。」[*30]

他同時也修正蓋倫認為心臟只有兩個心室的主張。他的解剖發現，心臟有兩個上心房與兩個下心室。他主張這些必然有其特殊功能，因為它們由瓣膜跟膜分隔。「假如它們是一樣的，就沒必要以瓣膜分隔。」為了確認心室的功能，達文西剖開一隻心臟仍在搏動的豬。他發現，心房和心室打開的時間不同。「心房與心室的構造與功能不同，並由軟骨與其他物質隔開。」[*31]

達文西確實也接受了蓋倫不正確的理論，認為溫血是由心臟加熱，並在許多理論中摸索著解釋。他最後接受的假設，認為熱來自心臟搏動及血液摩擦心壁。「不同漩渦血流對心壁的摩擦，及心包腔內隱窩（recess）的撞擊，造成血液加熱。」他獲得以上結論。為了以譬喻測試理論，一如往常，達文西研究牛奶攪拌時，溫度是否會上升。「觀察製作奶油時，攪動牛奶是否會讓它升溫。」他把這件事列在待辦清單上。[*32]

29 原注：《溫莎手稿》，RCIN 919028r。

30 原注：《溫莎手稿》，RCIN 919050v；《巴黎手稿》G，1v；基爾，〈達文西的自然解剖學〉，頁376；努蘭，《達文西》，頁142。

31 原注：《溫莎手稿》，RCIN 919062r；基爾，〈達文西的自然解剖學〉，頁376；威爾斯，頁202。

32 原注：《溫莎手稿》，RCIN 919063v、919118；威爾斯，頁83、195；努蘭，《達文西》，頁143；卡布拉《學習》，Kindle段落4574。

主動脈瓣膜

達文西的心臟研究，甚至整個解剖研究中最重要的貢獻，是他發現了主動脈瓣膜如何運作；這項成就直到現代才獲得肯定。這個發現來自他對渦流的了解，甚至是熱愛。整個生涯中，達文西一直受到水流、氣流漩渦及頸後傾瀉的鬈髮所吸引。他把這類知識用來了解血液渦流經過主動脈竇時，怎麼製造擾流與漩渦，以關閉搏動心臟的瓣膜。他的分析長達 6 頁，塞滿了 20 幅素描和幾百字的說明。[*33]

這些篇幅之中，首頁的頂端，他寫下一句格言，來自柏拉圖刻在學院門上的原理：「非數學家不得閱讀我的著作」。[*34] 這並非代表他的心臟血流研究包含了嚴肅的計算；他用來描述渦流鬈髮的數學並未超脫費波納契數列（Fibonacci sequence）的少量應用。相反地，這項禁令是為了表達他的理念：大自然的行動服膺物理法則與類數學的必然性。

心臟瓣膜的發現，來自於 1510 年左右密集進行的流體力學研究，包含分析從管線流入缸內的水怎麼產生擾流。他很感興趣的其中一個現象，是流體阻力。他發現，當水流經過管線、渠道或河流，最靠近旁側的流速會比中央水流來得慢。這是因為旁側水流會摩擦管壁或河岸，因此流速降低。緊鄰的水流也會略微降速，位於管線或河道中央的水流降速最小。當水流出管線進入缸內，或離開河道進入池塘，快速中央流與慢速旁側流之間的差異會產生擾流和漩渦。他寫下：「離開水平管線的水，靠近管口中央的水將離管口最遠。」他同時描述了流經曲面或漸粗管道的水怎麼形成漩渦與擾流。達文西將這點應用到河岸沖蝕研究，描繪擾流，以及血液如何流出心臟的問題。[*35]

達文西特別專注從心臟向上擠壓，流經一處三角形開口，進入主動脈根

33 原注：《溫莎手稿》，RCIN 919082r，並見RCIN 919116r&v、919117v、919118r、919083v。這一段引自威爾斯，頁229-36；基爾與羅伯茲，頁124、131；基爾《要素》，頁316；卡布拉《學習》，頁290。

34 原注：《溫莎手稿》，RCIN 919118r。

35 原注：《溫莎手稿》，RCIN 912666；基爾《要素》，頁315。

部的血流。主動脈是由心臟把血液運輸到全身的大動脈。「三角開口的中央血流，比來自側邊的血流噴得更高。」他宣稱，接著描述血液流入原本已存在主動脈寬闊部位的血流時，怎麼產生螺旋擾流。這塊區域現在稱為主動脈竇（英文為瓦薩爾瓦竇〔sinus of Valsalva〕），是依義大利解剖學家安東尼歐‧瓦薩爾瓦（Antonio Valsalva）命名，他在 1700 年代初期描述了這個部位。理論上它們應該稱為「達文西竇」（sinus of Leonardo）；要是比瓦薩爾瓦早 2 個世紀的達文西出版了他的發現，很可能就會這麼命名。[*36]

血液泵入主動脈後的漩動，使得心臟與主動脈間的三角形瓣膜葉片攤開，然後覆蓋出口。「血液漩流撞擊三片瓣膜的側邊，並使它關閉，讓血流不致向下倒流。」就像風的渦流從三角帆邊角散出，這是達文西用來解釋發現的譬喻。解釋血液擾流怎麼打開瓣膜尖的素描中，他寫下：「為這開闔雙帆的繩索命名。」

直到 1960 年代，多數心臟專家的共同看法是，一旦有足夠的血液衝入主動脈，瓣膜就會被倒流的血液從上往下壓。多數其他瓣膜確實是這樣運作，血流開始倒流時，就會關閉。超過 4 個多世紀，心臟研究者不曾注意到達文西指出這個瓣膜無法透過從上而來的壓力閉合：「心臟再次開啟時倒流的血液，並非關閉心臟瓣膜的血液。這是不可能的，因為如果血液在瓣膜皺褶摺疊時加以撞擊，上方來的血液向下施壓，會讓瓣膜癱倒壓成一團。」在 6 頁研究的最後一頁上方，他畫下要是逆向血流由上往下施壓，皺摺的瓣膜會被輾碎（圖 113）。[*37]

達文西透過譬喻發展他的假設：運用已知的水及空氣流體知識，他推測血液將以漩流方式進入主動脈。接著他設計了精采的方法來測試。在擁擠的筆記頁面上方，他畫出製作心臟玻璃模型的方法。以水注入模型，他得以觀察血液泵進主動脈時漩流的方式。他用牛心作為灌蠟模型，運用先前製作大

36 原注：《溫莎手稿》，RCIN 919116r。

37 原注：《溫莎手稿》，RCIN 919082r；卡布拉《學習》，頁290；歐邁力與桑德斯，《達文西論人體》，頁269。

圖 113＿主動脈瓣膜。

腦模型時的雕塑技巧。等蠟硬實以後，他用這個模來製作心室、瓣膜與主動
脈的玻璃模型。撒入稗草種子讓水流看來更清晰，「在玻璃中測試，注入水
及稗草種子。」他這麼指示。[*38]

　　解剖學者花了 450 年才理解到，達文西是對的。1960 年代，由牛津大學

38 原注：《溫莎手稿》，RCIN 919082r、919116v；克雷頓與斐洛，頁242。

布萊恩・貝爾浩斯（Brian Bellhouse）領軍的醫療研究團隊，運用染劑與造影方式觀察血流。如同達文西所做的，他們也使用透明的主動脈模型，灌水觀察渦漩與血流。實驗顯示瓣膜需要「流體動力控制機制，讓瓣尖脫離主動脈壁，因此最輕的反向血流就能關閉瓣膜。」他們發現這個機制，正是達文西在主動脈根部發現的血流渦漩。「渦漩在瓣尖與竇壁都產生驅力，因此瓣尖的關閉是穩定且同步的。」他們寫道，「達文西正確預測渦漩在瓣尖與竇室中形成，並認為這將有助於關閉瓣膜。」外科醫師許爾文・努蘭則宣稱：「達文西留給後世的所有驚奇中，這一項應當最為非凡。」

1991 年，卡羅萊納心臟研究機構（Carolina Heart Institute）的法蘭西斯・羅比切克（Francis Robicsek）展示了貝爾浩斯實驗十分接近達文西在筆記中的形容。2014 年，另一組牛津團隊則研究活人身上的血流，終於證實達文西是對的。他們使用核磁共振技術，同步觀察活人身上主動脈根的複雜血流模式。「我們在活人身上確認達文西對於收縮血流渦漩的預測是正確，同時他還針對相對主動脈根部比例的渦流，提出驚人精確的描繪。」他們這麼總結。[*39]

然而，達文西在心臟瓣膜的突破後，卻有一項失誤：他沒能發現體內血液循環。他對於單向瓣膜的理解，應該可以讓他發現蓋倫理論的缺點；當時廣泛接受的想法是，血液由心臟送出收回，前後移動。但有些不尋常的，達文西卻被書本知識蒙蔽了。厭惡仰賴公認知識，誓言以實驗作為情婦，這位「反教養」者卻失足了。他的傑出與創意，一向來自不受偏見約束的行動。

39 原注：布萊恩・貝爾浩斯等（Brian Bellhouse et al.），〈主動脈瓣關閉機制〉（Mechanism of the Closure of the Aortic Valve），《自然》，217期，1968年1月6日，頁86；法蘭西斯・羅比切克（Francis Robicsek），〈達文西與主動脈竇〉（Leonardo da Vinci and the Sinuses of Valsalva），《胸外科年報》（*Annals of Thoracic Surgery*），52.2（1991年8月），頁328；馬蘭卡・比賽爾（Malenka Bissell）、艾莉卡・達拉梅莉娜（Erica Dall'Armellina）與羅賓・喬都利（Robin Choudhury），〈主動脈根部的血流漩渦〉（Flow Vortices in the Aortic Root），《歐洲心臟期刊》（*European Heart Journal*），2014年2月3日，頁1344；努蘭，《達文西》，頁147。貝爾浩斯團隊的報告很有趣，是極少見僅有一篇參考資料的學術論文，而且這篇參考資料更是將近500年前所寫的文章。另見布萊恩・貝爾浩斯與托伯特（L. Talkbott），〈主動脈瓣的流體機制〉（The Fluid Mechanics of the Aortic Valve），《流體力學期刊》（*Journal of Fluid Mechanics*），35.4（1969），頁721；威爾斯，頁xxii。

不過他在血液方面的研究，卻是少數因為擁有足夠文獻與專家導師，因而無法產生不同思考的領域。人體血液循環的完整解釋，則要等到一個世紀之後的威廉・哈維（William Harvey）提出。

胎兒

　　達文西的解剖研究在描繪生命起始時達到高峰。在一頁凌亂筆記中（**圖114**），他小心地在細緻紅粉筆上鋪以墨色，畫下子宮中胎兒的經典作品。[40]這幅素描可比《維特魯威人》，都是達文西結合科學與藝術的象徵。這是一幅優秀的解剖畫，更是純然神聖的藝術之作。以弧形細線精細描繪，這幅作品設計不只亮眼，更開闊心智，它以一種精神之美掌握人類生存情境，同時令人不安及敬重。我們可以看見己身呈現在這創造的奇蹟中：純潔、奇妙而神祕。雖然這幅作品通常作為解剖畫分析解讀，英國《衛報》藝術評論家強納森・瓊斯曾進一步探究其中精神，並寫下：「對我來說，這是全世界最美的藝術品。」[41]

　　達文西沒有女性遺體可供解剖，因此部分內容是來自牛隻解剖，所以子宮成球形，而不是人類的子宮形狀。但他仍增進了當時的傳統知識。他正確畫出單一空腔的子宮，而不是當時信仰認為的多腔室。他描繪的子宮動脈、陰道的血管系統及臍帶血管都是開創性知識。

　　一如往常，達文西看到不同領域間的模式，並運用類比作為探求知識的方法。他畫下胎兒時，也重新開始研究植物。就像他在植物分枝、河流與血管間所做的類比，他也注意到植物種子跟人類胚胎發展間的相似性。植物有稱為珠柄的長管，連接種子與珠被，直到種子成熟為止；達文西認為，珠柄

40 原注：《溫莎手稿》，RCIN 919102。

41 原注：《溫莎手稿》，RCIN 919102r；強納森・瓊斯，〈十大最佳藝術作品〉（The Ten Great Works of Art Ever），《衛報》，2014年3月21日。

圖 114_子宮中胎兒。

的功用類似於臍帶。「所有種子都有臍帶，當種子成熟時會脫落。」他在一幅人類胎兒解剖畫中寫道。*42

達文西也感受到胎兒素描擁有超越其他解剖畫的精神性。幾年後，他重回素描頁面，在下方寫下一段話。他首先提出科學主張，子宮中的胚胎受到液體包圍，因此無法呼吸。「它若呼吸，則會溺斃。」他解釋，「它也不需要呼吸，因為它受母親的生命與食物滋養。」他接著加入一些想法，認定人類生命始於受精的教會可能視為異端。胚胎就像手腳一樣，仍然是母親的一部分。「同一個靈魂主宰兩個身體，」他補充，「同一個靈魂滋養兩個身體。」

不帶誇張或焦慮，達文西拒絕了教會關於靈魂的教誨。在科學人文主義中，他自在從容，並習慣尋求事實。他相信自然創造的偉大奧妙，但對他而言，這些是以科學藝術進行研究與讚美的對象，而不是教會下達的教條。

失落的影響

達文西在解剖研究中付出的勤奮毅力，是其他工作中少見的。1508 到1513 年狂熱工作期間，他似乎不曾感到厭倦，持續挖掘，即使許多夜裡跟遺體及腐敗器官的臭氣相伴。

驅動他的，主要是好奇心。他或許也考慮過，這是對公共知識的貢獻；不過這一點並不清楚。他曾寫下希望能出版這些發現，但是一提到編輯整理筆記，他又再次變得疏懶。比起出版，他對追求知識更有興趣。即使生活工作上跟人相處融洽，達文西也很少積極分享他的發現。

達文西所有研究都有這種情況，並不是只有解剖研究如此。他身後留下大批未出版論文，見證了推動他的不尋常動力。他為了知識本身、自己的興趣去追尋積累知識，而非出於成為知名學者或歷史進程的欲望。有人甚至說

42 原注：《溫莎手稿》，RCIN 919103；《筆記／厄瑪‧李希特版》，166。

他以鏡像文字書寫，部分是為了保護發現免受覬覦。我不這樣認為，然而他對廣泛分享知識遠不及收集知識的熱情，卻也是不爭的事實。就像達文西研究者查爾斯‧霍普指出的，「他並不了解知識成長是個積累合作的過程。」*43 雖然他偶爾會讓訪客看一下作品，看來他並不了解或在乎研究的重要性來自傳布這件事。

多年後，1517 年他住在法國時，有名訪客轉述達文西已經解剖超過 30 具屍體，並且「寫下解剖論，以前所未有的方式，展示四肢、肌肉、神經、血管、關節、小腸以及任何男女身體中可以解釋的部位。」他補充，達文西「同時也論述了水流本質，他的機械跟其他物體的論文卷數難以計數，全數以方言書寫。如果能出版，將帶來莫大利益與欣喜。」*44 但達文西去世時，留給梅爾齊的僅是一疊未整理的筆記頁與素描畫。

現代解剖學卻始於達文西去世後 25 年，安德瑞亞‧維薩里出版了精美鉅作《人體的構造》（*On the Fabric of the Human Body*）。達文西要是能聯合馬爾坎東尼歐‧德拉托瑞（如果他沒有年紀輕輕就死於瘟疫），也許能夠提前甚至超越這本書的成就。相反地，達文西的解剖研究影響甚微。多年來，甚至數世紀來，他的發現必須為他人再發現。他沒有出版這件事，雖然限縮了他在科學史上的影響力，卻不曾稍減他的天賦。

43 原注：霍普，〈最後的《最後的晚餐》〉。
44 原注：安東尼歐‧德比提斯（Antonio de Beatis），《旅行日記》（*The Travel Journal*, Hakluyt/Routledge, 1979，1518年初版），頁132-34。

世界與水

微觀與巨觀

達文西探索人體的時期，也開始研究地球的身體。一如既往，他在兩者之間發現類比。他善於捕捉自然界模式怎麼相互呼應；在藝術和科學之中，最重要且涵蓋面最廣的比擬，莫過於人體與地球的類比。「人是世界的寫照。」他這麼寫道。[1]

知名的微觀－巨觀關係，可追溯至古代。達文西在 1490 年初的筆記中首度討論這個比喻：

古人稱人為小世界，自然有其道理，因其身體正如這個世界。人身上有支持肉體的骨骼；世界則有支撐大地的岩塊。人擁有血府，肺臟於其中呼吸起伏；地球則擁有海洋潮汐，同樣每 6 小時起落，如同世界的呼吸。一如血管源起血府，廣布人體全身；海洋也同樣以無盡湧泉充盈大地的身軀。[2]

這段話呼應柏拉圖在《蒂邁歐篇》中所寫，他認為如同身體由血液滋養，

1 原注：《阿倫德爾手稿》，156v；《筆記／保羅·李希特版》，1162。
2 原注：《巴黎手稿》A，55v；《筆記／保羅·李希特版》，929。

地球也汲取水來充沛自身。達文西也擷取了中古時代理論家的想法，特別是 13 世紀義大利僧侶與地質學家雷斯托洛・達瑞佐（Restoro d'Arezzo）所寫的綱要。

驚艷於大自然各種模式，畫家達文西所擁抱的微觀－巨觀連結，不僅僅是個類比。他認為其中存在著精神成分，並表現在《維特魯威人》畫作中。就像我們所見，人與地球間的神祕連結，反映在他的許多傑作上，從《吉內芙拉・班琪》、《聖安妮》到《紡車邊的聖母》，甚至最後的《蒙娜麗莎》。這同時也成為他科學探究的組織原則。當他沉醉在人類消化系統的解剖研究時，他告訴自己：「首先跟河流流水做比較；接著是進入胃部接觸食物的膽汁。」[*3]

1508 年前後，在米蘭同時追求解剖和地球研究的達文西，重新回到傑出筆記《萊斯特手稿》中的類比。[*4] 比起其他筆記更加專一的《萊斯特手稿》包含 72 頁長篇文字，以及 360 幅關於地質、天文與水流動力的素描。他的目標，正是文藝復興思想家（他也是其中佼佼者）留給後世科學啟蒙的遺產：從身體肌肉動力到星球運動，從動脈流通到地球河流，了解主掌宇宙的因果。[*5] 手稿中討論的問題包括：什麼導致泉水由山中湧出？河谷為何存在？月亮為何閃耀？化石怎麼進入山中？是什麼導致水與空氣旋轉，形成渦流？以及最具代表性的，天空為何是藍色的？

在開展《萊斯特手稿》時，達文西再次以微觀－巨觀譬喻作為架構。「地球的身體，如同動物的身體，脈管交錯綜橫；它們會相互結合，並為了提供

3 原注：《溫莎手稿》，RCIN 919102v。

4 原注：《萊斯特手稿》以1717年購買手稿的萊斯特侯爵（Earl of Leicester）命名。1980年轉售給實業家阿爾曼德・哈默（Armand Hammer）時，更名為《哈默手稿》（*Codex Hammer*）。比爾・蓋茲在1994年買下手稿，不想這般侵擾，因此讓名稱重新回到《萊斯特手稿》。

5 原注：坎普，〈哈默手稿中的譬喻與觀察〉（Analogy and Observation in the Codex Hammer），頁103；費爾布洛瑟、石川等（Fairbrother, Ishikawa, at al.），《達文西的生命：萊斯特手稿與達文西的藝術科學遺產》（*Leonardo Lives: The Codex Leicester and Leonardo da Vinci's Legacy of Art and Science*, Seattle Art Museum, 1997）；克萊兒・法拉戈編著，《達文西：萊斯特手稿》（*Leonardo da Vinci: The Codex Leicester*, American Museum of Natural History, 1996）；克萊兒・法拉戈，〈萊斯特手稿〉（The Codex Leicester），出自班巴赫《草圖大師》，頁191。感謝比爾・蓋茲的策展人弗瑞德列克・施洛德（Frederick Schroeder）為我展示討論《萊斯特手稿》，並協助取得馬汀・坎普與多明尼哥・羅倫佐一份未出版的新翻譯，如以下註記。

這個地球與動物的營養生存而形成。」他這麼寫道,回應將近 20 年前所講的話。[6] 他在接下來的頁面中補充:「它的肉是土壤;骨骼是岩石連結,排列形成山脈;它的軟骨是有隙岩石;血液是水的管道;透過心臟集中的血府,正是海洋;它的呼吸,以及透過地球律動產生的血液增減,正是海的起落。」[7]

　　類比讓達文西能夠以開創性的眼光來看地球。不再認為地球從創造以來就一成不變,達文西了解到地球擁有一段動態歷史,許多世紀以來,強大力量改變了地球,讓它成熟。「我們可能認為地球的靈魂靜止不動。」他宣稱。[8] 把地球視為活生生的有機體,他從中獲得啟發,開始探索地球如何成長演變:山脈中為何存在來自海洋的化石,岩石層理怎麼形成,河流怎麼切出谷地,以及崎嶇露頭又是怎麼遭到侵蝕。[9]

　　即使達文西擁抱微觀－巨觀類比,他並未盲目遵從。他常以經驗與實驗相互驗證,持續進行重要對話,形塑他對世界的理解。完成《萊斯特手稿》時,他將發現地球與人體的類比並非總是合用。因此,他開始思考,自然為什麼會有兩種有時相互矛盾衝突的特質:以類比模式為主的一致性,但似乎又有美好的無限多樣性。

水

　　《萊斯特手稿》的主要焦點,是達文西認定為地球生物與人類軀體中最重要的力量:液體的角色與運動,尤其是水。除了人體,水動力是他在藝術、科學與工程追尋中最大的興趣。他在不同層面上討論這個主題:細膩觀察、

6　原注:《萊斯特手稿》,33v;《筆記/麥克迪版》,350。本章中引述的《萊斯特手稿》文字,除非另有註記,皆以馬汀‧坎普與多明尼哥‧羅倫佐的新譯版為準,2018年由牛津大學出版社出版。

7　原注:《萊斯特手稿》,34r;《筆記/保羅‧李希特版》,1000。

8　原注:《萊斯特手稿》,34r。

9　原注:多明尼哥‧羅倫佐,〈達文西的地球理論〉(Leonardo's Theory of the Earth),出自法比歐‧佛洛西尼(Fabio Frosini)與亞力山卓‧諾華編著,《達文西論自然》(*Leonardo on Nature*, Marsilio, 2015),頁257。

實際發明、大型計畫、優美畫作以及宇宙類比。[10] 他最早的素描之一,是阿諾河流瀉河水雕鑿出的地景。在維洛及歐的《耶穌受洗》(*Baptism of Christ*)畫作中,達文西所繪流經耶穌腳下的河流,同時展現了美感及前所未有敏銳觀察下的現實感。早期筆記中,他畫了一系列機器,包含幫泵、水力管線、螺旋泵,以及斗輪水車,都是設計來把水運送到另一個高度的器具。他寫給斯福爾扎的求職信,誇耀自己能夠「將水由一地導往另一地」。在米蘭,他研究那裡的大型運河網絡,包含 1460 年開鑿通往科摩湖(Lake Como)的大運河,以及維護良好的水道、水壩、閘門、噴泉和灌溉系統。[11] 他在木桶上挖洞,研究不同高度噴出的水流流向與水壓。[12] 為了阿諾河改道與抽乾沼澤地,他提出精采設計與實用機器。同時,透過對管道流水如何產生擾流的知識,他能夠想像心臟中渦流的形成,及其如何關閉瓣膜。

達文西的水研究出自實用與藝術目的,但天文與飛行研究則全然受到科學之美所吸引。達文西對於形狀如何在運動過程中轉換很感興趣,而水則提供完美的展現。一樣事物怎麼在改變形狀的同時,比如四方形變成圓形、軀幹在扭曲中縮小,卻仍保持相同的面積或體積?水提出解答。達文西很早就學到水無法被壓縮;不論河流或容器形狀,固定量的水永遠擁有相同體積。因此流水持續經歷完美的幾何形狀變化。難怪他這麼熱愛流水。

1490 年代,達文西開始發展水力論述,包含不同深度水流速度的觀察筆記,水流摩擦河岸產生漩渦的研究,以及不同水流撞擊時產生的亂流。毫不意外地,他從未完成這些研究;但 1508 年他又重啟這個題目。一如往常,他在《萊斯特手稿》中為接下來的研究擬了一份大綱,總共有 15 章,從「關於水自身」開始,接著是「關於海」、「關於地底河流」,並以「關於讓水上升」

10 原注:厄文·拉文(Irvin Lavin),〈達文西的水混亂〉(Leonardo's Watery Chaos),高等研究機構論文,1993 年4月21日;萊絲莉·格迪斯(Leslie Geddes),〈無限緩慢與無限強度:達文西地質水文研究中的時間運動再現〉(Infinite Slowness and Infinite Velocity: The Representation of Time and Motion in Leonardo's Studies of Geology and Water),出自法比歐·佛洛西尼與亞力山卓·諾華編著,《達文西論自然》,頁269。
11 原注:布蘭利,頁335。
12 原注:《馬德里手稿》,1:134v。

以及「關於水吞噬的事物」結束。他打算研究的其中一個主題來自阿諾河改道計畫：「如果了解河流方向，怎麼用石頭讓河流改道」。[*13]

他的研究有時候充滿大量細節，呈現出的熱情遠超出水動力研究內容。他花上幾小時專注於流水，有時僅是觀察，有時則操弄水流測試他的理論。《萊斯特手稿》有一部分，在 8 頁中擠入 730 則關於水的結論，導致馬汀・坎普認為，「我們可能會覺得已經超過了專心致志與過度著迷的界線。」[*14] 另一本筆記中，他列出可以用來形容流水的不同字彙：「risaltazion, circolazione, surgimento, declinazione, elevazion, cavamento」。最後，他列出了 67 個字彙。[*15]

達文西透過經常讓理論接地氣，來避免流為學究，也就是將它們付諸實踐。就像他時常在筆記中叮嚀自己：「當你統整關於水流運動的科學時，每則理論下記得包含應用方式，如此一來，科學才不會流於無用。」[*16]

一如以往，他結合經驗與實驗；事實上他以同一個字「經驗」（esperienza）來指稱兩者。在佛羅倫斯，他製作了一副護目鏡，下潛阿諾河研究水流經過河堰時的狀況。他把櫟癭或軟木塞投進河裡，並計算它們的「跳躍次數」，以研究在中央及兩側水流中，分別需要多少時間才能移動 200 英尺。他製作可以漂浮在不同深度的浮球，研究水流由表面到底層變化的方式。他還製作了一種工具，可以用來測量河流的順流路線，藉此計算「每英里流速」。

他同時也設計室內可以操作的實驗，在可控制環境內測試他在自然界觀察到的概念。其中也包含了製作各種形狀尺寸的容器，讓他可以擾動水體觀察水的反應。他對重現自然界的擾流現象特別感興趣，因此製作了一只玻璃缸，同時也用來測試侵蝕理論。在「箱子一樣的玻璃缸中」操作實驗，他寫

13 原注：《萊斯特手稿》，15v、27v；坎普《傑作》，頁302；尼修爾，頁431。
14 原注：《萊斯特手稿》26v；坎普《傑作》，頁305。
15 原注：《巴黎手稿》I，72r-71u。
16 原注：《巴黎手稿》F，2b；《筆記／保羅・李希特版》，2。

道，「你將會看見水的迴圈運動。」[17]

　　他使用小米種子、葉子、木條、染劑與彩色墨水，來觀察水的運動。[18]「丟一些稗草種子到水裡，因為這些種子的運動可以快速讓你看到載運種子的水運動。從這個實驗，你可以繼續研究由一種成分進入另一種的時候所形成的美麗運動。」[19]在**美麗**這個詞暫停一下。了解不同水流交會方式之美的達文西，怎麼會不令人喜愛呢？在另一個例子，他寫下：「在擊打此處的水中混入小米或紙莎草紙碎片，讓你更容易看到水流。」每個實驗，他都會改變條件，例如使用泥土底層，然後改成沙質底層，再改為平坦底層。

　　有些他提出的實驗，僅是思考實驗，只供想像或紙上進行。例如，在摩擦力實驗裡，他寫下一個實驗想法：「在想像中增減，並探索自然律如何規則。」他對世界與水之間的關係，也進行同樣的思考實驗。他問道：如果從洞穴中抽走空氣，附近的地下水流會發生什麼事？

　　他使用的主要工具，是簡單的觀察；然而敏銳的視覺聚焦讓他可以看到我們忽略的細節。我們看到水流入玻璃杯或經過河流時，並不會像他那樣受到水流造成的多種運動或漩渦所吸引。但他看到「流動的水本身擁有無限多種運動方式」。[20]

　　無限多種？對達文西來說，這不僅僅是修辭。提到自然界中的無限多種類，特別是關於流水這類現象，他是在自己所偏好的類比而非數位體系上提出區別。在類比體系中，存在著無限層次，並出現在他喜愛的多數事物上：暈塗陰影、顏色、運動、波浪、時光流逝與液體流動。這是他相信幾何比起演算更適合用來描述自然界的原因。即使此時微積分尚未發明，他似乎也感受到持續量數學的需求。

17 原注：《萊斯特手稿》，29v。
18 原注：《提福手稿》，32r；《溫莎手稿》，RCIN 919108v；基爾《要素》，頁135。
19 原注：《巴黎手稿》F，34v；《筆記／麥克迪版》，2:681、724。
20 原注：《巴黎手稿》G，93r；坎普《傑作》，頁304。

圖 115_ 水流經障礙，進入水池。

引流、擾流、渦流與漩渦

從在意約旦河水經過耶穌腳踝時如何形成漣漪，到阿諾河改道計畫，達文西對於流水受阻時會產生的狀況，非常感興趣。他了解到，水的動力跟他所擁抱的兩種牛頓運動主張的原型有關：衝力（impetus）與撞擊（percussion）。

衝力是一種發展於中古時代，後來被達文西採用的概念，描述物體一旦開始運動，就會持續朝同一方向運動。這是慣性、動力與牛頓第一定律概念的基礎前身。撞擊則包含運動中的物體撞擊另一物體時會發生的情況；它可能會以某個角度反射或轉向，力道可以計算得知。達文西對流水動力的認識，也受到變形研究的影響；水流轉向時，會改變路徑與形狀，但體積維持不變。

《萊斯特手稿》某個擁擠頁面的邊緣，達文西畫下 14 幅細緻的素描，展

示不同障礙物對水流的影響。[21] 結合圖文，他也探索轉向會怎麼影響河岸侵蝕，以及障礙物怎麼影響水面下的水流。他的研究影響了流水的藝術表現，以及試圖改變河水流向的工程野心。他愈深入這個主題，反而開始放縱自己的好奇心，只為了興趣研究水流。

這一點表現在目前典藏於溫莎堡的一頁精采筆記上，從墨水與紅粉筆的河流改道畫開始，接著是水流入池塘的素描（圖 115）。科學好奇與藝術才華的結合，始於將板子以不同角度放入水中阻滯流水的畫；這是他研究阿諾河改道後所繪製的許多幅畫作之一。達文西畫下水流沖過障礙後的交纏曲線，帶著他畫螺旋與捲曲時一貫的興致高昂。水流彷彿大風盛會中飛揚的旗幟，或狂奔馬匹的鬃毛，或達文西在女性畫作或素描沙萊時，熱愛描繪的天使般鬈髮。

一如往常，他也把創造擾流的力量比擬為創造鬈髮的力量：「水流表面的捲曲運動類似鬈髮，都有兩種動力：一種是靠著束體本身的重量，另一種則是轉動的方向。因此水產生擾流，一部分是靠原始水流的衝力，另一部分則是因為連帶運動及洄流。」[22] 這段簡短紀錄捕捉了達文西動力的核心：發現連接兩種事物的模式讓他喜悅，在這個例子中指的是鬈髮髮束與水的擾流。

畫下水中兩個障礙物後，達文西接著又畫了沖出開口的水流，在進入池塘時形成複雜紋路。這些紋路不僅類似他畫的人類鬈髮，也類似他的許多植物畫，比方說美麗的伯利恆之星（圖 116）。[23] 就像其他傑作，他所描繪的水落入池塘一景並不僅為了捕捉瞬間，還傳遞動感。

達文西總是能觀察到我們多數人忽略的細節。他描繪了水柱擊中水面的效果，包含撞擊中散發的波浪，水在池中的撞擊，遭落水下壓的氣泡運動，以及氣泡抵達表面時形成花朵般的花圈。他注意到，含有氣泡的擾流壽命比較短，隨著氣泡上升，它們就會消散，所以他用比較長的線條描繪沒有氣泡的擾流。

21 原注：《萊斯特手稿》，14r；班巴赫《草圖大師》，頁624。
22 原注：《溫莎手稿》，RCIN 912579；《筆記／保羅‧李希特版》，389。
23 原注：《溫莎手稿》，RCIN 912424。

「始於水面的擾流充滿氣泡，」他發現，「那些來自水中的擾流則充滿水，持續較久，因為水中的水沒有重量。」[24] 下次注水入缸的時候，可以試著觀察看看。

　　達文西對於流水轉向時形成的擾流，特別感興趣。就像他的繪畫顯示，經過障礙物的水流，會以曲線方式流向障礙物正後方，這裡的水比較少，就會形成漩渦。他運用衝力與撞擊的知識來解釋；水會嘗試持續往同一個方式移動，但因為撞擊障礙物的力量影響，會轉而以曲線及螺旋方式運動。[25]

圖116_ 伯利恆之星的花。

　　他也發現，空氣吹拂過物體或是拍擊翅膀造成低氣壓區域時，空氣中同樣會形成漩渦。如同鬢髮，這些水或空氣的渦流，依照數學定律，形成螺旋狀的幾何圖形。這是另一個自主發現的自然界現象，發掘模式，並運用在另一種自然現象上。結果強大而美麗，螺旋狀漩渦變成他的執念，並在生命盡頭前的最後一組繪畫中發揮得淋漓盡致。

　　達文西對於水運動的研究，也讓他理解波浪的概念。他發現波浪並不含水往前移動。海中波浪，以及石頭擲入塘中激起的漣漪，都往特定方向發展；可是這些「震動」──達文西這麼稱呼，只造成水暫時往上升，隨後又回到

24 原注：《大西洋手稿》，118a-r；坎普《傑作》，頁305。
25 原注：宮布利希，〈水及空氣中的運動形式〉（The Form of Movement in Water and Air），出自歐邁力，頁171。

原本的位置。他把這些現象跟風吹過麥田造成的波浪做比較。在他書寫《萊斯特手稿》與同時間其他關於水運動的筆記時，達文西已經對波浪在媒介中怎麼傳導有了深刻感受。他正確假設聲光也以波浪方式傳動。以他的比擬天賦和注意運動的能力，他甚至認為情感也是以波浪方式傳播。《最後的晚餐》的核心敘事，正是耶穌話語造成的情緒擾動，以波浪方式傳開。

修正譬喻

　　偉大心靈的特色之一，在於願意改變。我們可以在達文西身上看到這一點。1500 年代初期，他正忙於地球和水的研究時，卻碰到了證據，讓他修正微觀－巨觀譬喻的信念。這是達文西最傑出的時刻，而我們極有榮幸，能夠看到他書寫《萊斯特手稿》時留下的演化過程。他在此又進行了理論與經驗間的對話，兩者發生衝突的時候，他很願意嘗試新理論。願意放棄既定成見，是達文西創意的關鍵。

　　關於微觀－巨觀譬喻想法的演化，源自他的好奇追問：理論上，水應該停留在地球表面，為什麼會從山頂泉水湧出，流進河川？他寫下，地球的水脈，運送的「血讓山脈活躍。」[26] 他發現植物跟人類也有相似的情況。就像人體的血會上行到頭頂，從傷口或鼻孔流出；植物汁液也會上升到頂端枝葉。這種模式在微觀與巨觀層面都可以找到。「水以持續運動方式，從海底最深處到山脈最頂端，進行循環，並未遵循重物原則。」他寫道，「在這種狀況下，它們就像動物血液，總是由心臟血府流出，流往頭頂；如果此處血管破裂，如同我們看到鼻子血管破裂，所有血液會從下方湧向破裂血管的高處。」[27]

　　假設類似結果來自類似成因，於是他開始探尋是什麼力量驅動水往上移動，成為山上的湧泉。他假設「所有生物體內，促使液體反抗重力自然路徑

26 原注：《巴黎手稿》H，77r；坎普《達文西》，頁155。
27 原注：《萊斯特手稿》，21v；《筆記／保羅·李希特版》，963。

圖 117_運用虹吸設備進行的思考實驗。

的相同原因，同樣也促使水流經過地球的血脈。」、「如同血液由下方上流，經由前額破裂血管湧出，也如同水從藤蔓下方上攀，前往剪枝之處，所以水也從海洋底層升起，流往山頂，尋求水脈破口，向下湧出。」[*28]

那麼，是什麼力量導致這種現象？達文西數年來考慮過幾種不同解釋。一開始，他認為是太陽的熱導致山中的水升起，可能是透過濃縮的水汽，或

28 原注：《大西洋手稿》，468。

是其他方式。「有熱的地方，就有水汽運動。」他觀察到這種現象，並做出類比：

如同血管中的血熱，讓它維持在人體頭部——因為人去世時，冷血會下降到下半身——當烈日照在人的頭部，血液會增加並快速上升，壓迫血管導致頭痛。同樣的方式下，水脈也分散在地球身軀各處，透過封閉體內散布的自然熱，水在水脈中上升至山頂。[29]

他同時也思考水以虹吸方式上吸的可能性。多年來，達文西對水管理及抽乾沼澤的興趣，讓他測試了不同虹吸與蒸餾設備。在《萊斯特手稿》中有一張大尺寸的紙摺成頁面大小（圖 117），素描每種可能性，並輔以文字解釋。[30] 他把繪畫作為工具來幫助思考。例如，在這頁上，他以 12 幅虹吸筆墨素描，來想像它們或許可以用來運水上山，但沒有任何一種管用。最後只能下結論說，此路不通。

達文西繼續排除地表水循環到山頂的各種可能解釋，包括他曾經接受的理論。最引人注目的，是他拋棄了長久以來的信念，不再認為熱讓山脈內部的水上升，如同（他認為的）熱將血提升到人頭部一樣。因為達文西發現，寒冷氣候月分與溫暖時節中，山中溪流同樣廣布。「如果說太陽的熱將水由山洞提升到山頂，因此也由未覆蓋的湖泊海洋，以水汽方式提升，構成雲朵。」他在《萊斯特手稿》中寫道，「那麼熱比較強的地區，應該比寒冷國家，擁有更多、更豐富的水脈，但我們卻發現情況相反。」他同時也註記，人類血管隨著年紀增長而緊縮，地球的泉水河流卻持續擴大渠道。[31]

換句話說，這些經驗與實驗教導他，從地球巨觀與人類微觀類比中獲得

29 原注：《巴黎手稿》A，56r；《筆記／保羅·李希特版》，941、968。
30 原注：《萊斯特手稿》的第3張被折成數頁，最重要的是34v，顯示虹吸跟其他移動水的方式。亦參見班巴赫《草圖大師》，頁619。
31 原注：《萊斯特手稿》，28r、3v；基爾《要素》，頁81、102；坎普《傑作》，頁313。

的智慧，是有瑕疵的。這個類比誤導他對地質的了解。因此，就像所有的優秀科學家，他修正了想法。「海洋並未穿入地底，」他在另一本筆記中寫下，「也無法穿入山脈根部，直達山頂。」[*32]

經過多次用經驗驗證理論以後，達文西終於獲得正確答案：泉水與山岳河川的存在，包含地表上所有水的循環，是來自地表水的蒸發，形成雨雲，終至下降。在一幅1510年前後的解剖畫中，他修正了《萊斯特手稿》的地質想法，寫下：「關於水脈的本質」，並且宣稱「海洋的起源與血液的起源不同……（因為）所有河流全都來自上升到空氣中的蒸發水汽。」他最後總結，地球上的水量是恆定的，而且「持續循環往復」。[*33]

達文西願意質疑，甚至放棄地球水循環與人體血液循環之間迷人的比喻，展現出他的好奇心與開闊心胸。終其一生，他展現出覺察模式，並擷取適用於不同領域抽象架構的傑出能力。但是他在地質上的研究卻顯現出更重要的才能：不盲從這些模式。他不光能欣賞自然的相似處，也能悅納無窮變化。即使放棄了微觀－巨觀譬喻的簡化版本，他仍保持概念中潛藏的美學與精神意涵：生物之美反映出的宇宙和諧。

洪水與化石

達文西身為工程師及流水愛好者的經驗，協助他理解侵蝕現象是水流向河岸挖掘土石所致。他運用這項知識來解釋谷地形成：「溪流會在地表最低處形成，並由此挖出空間，成為周遭其他流水的容器。以此方式，它們途經之處都會愈來愈寬、愈深。」[*34] 河流最終將磨蝕地表，創造谷地。

部分證據來自敏銳的觀察。他注意到，河谷一側的岩層，跟另一側的岩

32 原注：《巴黎手稿》G，38r、70r。
33 原注：《溫莎手稿》，RCIN 919003r。
34 原注：《巴黎手稿》F，11v。

層擁有相同的沉積順序。「我們看到河流一側的層次與另一側相呼應。」他在《萊斯特手稿》中寫下這段話。「憑藉這個論點，達文西已經超越同時代200年。」科學史學者佛利提猷夫·卡布拉宣稱，「岩層假設直到17世紀後半才獲得重視，並針對類似細節進行研究。」[35]

這類觀察讓達文西思考化石，特別是海中動物的化石，為什麼會出現在高處岩層？他質疑，「為何大魚、牡蠣、珊瑚與其他貝類海螺的骨骼會在山頂發現？」在《萊斯特手稿》中，他針對這個主題寫下超過3500字，描述化石的細緻觀察，並主張聖經中的洪水故事並不正確。對於結合異端與褻瀆，他毫無畏懼：「只有愚蠢和頭腦簡單的人，才會認為這些動物是被大洪水帶來這些遠離海洋的地方。」[36]

由於化石出現在數個不同時間形成的沉積層中，他認為它們的位置無法以單一洪水來解釋。他也從自己的近身研究提出證據，認為這些化石並非來自海洋的大漲潮。「如果大洪水將這些貝殼送到海洋以外三、四百英里，洪水中應該夾雜不同物種，積累在一起。然而就我們所見，在這樣的距離中，牡蠣、貝類、烏賊與其他介殼類各自集結成群。」[37]

達文西正確總結，地殼應該經歷過重大移動變化，造成山脈隆起。「海的底層時不時會隆升，層層留下這些貝殼。」他宣稱。當他在文西鎮南方阿諾河附近的柯雷龔齊路（Collegonzi Road）上健行時，曾經看到河流侵蝕山脈後，藍色黏土中明顯可見多層貝殼。[38] 就像他稍後註記：「古代海床已經成為山脊。」[39]

他所引述的一項證據，是發現今日稱為「生痕化石」（traces fossils）的存在。這些並不是由動物遺留骸骨形成，而是動物生前留在沉積物上的移跡與

35 原注：卡布拉《學習》，Kindle版段落1201；《萊斯特手稿》，10r。卡布拉把這類岩石層理的再發現，歸功於17世紀丹麥地質學者尼可拉斯·史坦諾（Nicolas Steno）。
36 原注：《萊斯特手稿》，10r；《筆記／保羅·李希特版》，990。
37 原注：《萊斯特手稿》，9v；《筆記／厄瑪·李希特版》，28。
38 原注：《萊斯特手稿》，8b；《筆記／保羅·李希特版》，987。
39 原注：《巴黎手稿》E，4r；《筆記／保羅·李希特版》，349。

足跡。「岩層中仍可發現蚯蚓的移跡，移動穿越尚未乾透的岩層。」他在《萊斯特手稿》中寫下。[*40] 達文西說，這證明了海中動物並非由大洪水沖到山中；相反地，岩層形成時，它們在當時的海底仍很活躍。達文西因此成為化石足跡學（ichnology）的先鋒，這是 300 年後才完全成形的領域。

達文西檢視介殼類化石時，注意到可以協助定年的紋路：「我們可以從蛤蠣與海螺的殼上算出它們存活的年月，一如牛羊的角及樹幹的功用。」[*41] 這是遠超過當代的一大步。「他以樹幹年輪連結羊角生長輪，已是相當驚人，」卡布拉寫道，「運用同樣分析來推論貝類化石的生命週期，更加無與倫比。」[*42]

天文

太陽不會移動（*Il sole nó si muóve*）。

達文西這句話，以不尋常的大字，寫在充滿幾何素描、數學變化、腦部剖面圖、男性尿道系統畫跟老戰士塗鴉的筆記頁面左上角。[*43] 這一宣言是比哥白尼、伽利略及太陽並非繞著地球轉的認知早上幾十年的精采跳躍？或者只是隨機想法，或某個盛會或戲劇筆記？

達文西並未提供任何說明，我們一無所知。但他寫下這個句子之時，1510 年左右，地質研究已經帶領他開始探索地球在宇宙中的位置，以及其他天文奇觀。他似乎並未發現太陽與星球的運動是來自地球本身的轉動（年輕的哥白尼這時才正要發展這個理論）[*44]，但他確實理解到地球僅是眾多星體

40 原注：《萊斯特手稿》，10r；《筆記／保羅・李希特版》，990。

41 原注：《萊斯特手稿》，10r；《筆記／保羅・李希特版》，990。我在這裡引用的是李希特版的翻譯，而非多明尼哥・羅倫佐與比爾・蓋茲團隊翻譯的版本。

42 原注：《巴黎手稿》E，4r；《萊斯特手稿》，10r；《筆記／保羅・李希特版》，990；卡布拉《學習》，頁70、83；史蒂芬・傑・顧爾德（Stephan Jay Gould），《達文西的蛤蠣山與蟲餐》（*Leonardo's Mountain of Clams and the Diet of Worms*, Harmony, 1998），頁17；安德烈・布孔（Andrea Baucon），〈達文西：化石足跡學之父〉（Leonardo da Vinci, the Founding Father of Ichnology），《地質學世界》（*Palaios*），25（2010），頁361。

43 原注：《溫莎手稿》，RCIN 912669v；《筆記／保羅・李希特版》，886。

44 原注：哥白尼寫於約莫1510至1514年的《短論》（*Commentariolus*），首先提出他的日心說理論，天體的任何運動，都是由地球轉動及運動所引起的。

中的一員，並不一定是中心。他寫下：「地球並非太陽軌道的中心，亦非位於宇宙中心，但位於伴隨成員的中心，並與其聯合。」[45] 他也清楚是重力讓海洋不至於脫離地球。「讓地球轉向任何一邊，水體表面都不會離開球形，但會跟圓球中心保持等距。」[46]

更令人印象深刻的，他了解月球不會自行發光，而是反射太陽光；一個人如果站在月球上，也會發現地球同樣反射日光。「任何人站在月球上，會看到地球，正如我們看到月亮；而地球光會照亮它，正如月光照亮我們。」他也發現那道地球光給予新月淡淡的光芒。一本他對自己畫作陰影區反射二手光線的挑剔龜毛，達文西寫下，如果我們可以稍稍看到月亮的陰暗處，是因為沒有日光照射的部分，會捕捉到地球的反射光。可是，他卻錯誤地把這個理論應用到其他星球上，認為它們也不會自行發光，而是反射日光。「太陽光照耀所有星體。」他寫道。[47]

就像其他許多主題，他說自己計畫書寫天文論，卻從來沒實現過。「在我的書中，我將提出並展示，透過太陽，海洋將讓我們的世界像月亮閃耀，對遙遠世界而言則看似星辰。」[48] 這會是一項深具野心的計畫。他在給自己的筆記中寫下：「首先，我必須呈現太陽到地球的距離，接著以穿過暗處小洞的一縷日光，找出它的真正尺寸，以及地球的尺寸。」[49]

藍天

在色彩透視研究追尋中，以及後來的地質與天文研究中，達文西思考一個看似平凡日常的問題，我們多數人在 7、8 歲後可能都已遺忘的驚奇。然而

45 原注：《巴黎手稿》F，41b；《筆記／保羅・李希特版》，858。
46 原注：《巴黎手稿》F，22b《筆記／保羅・李希特版》，861。
47 原注：《巴黎手稿》F，41b、4b；《筆記／保羅・李希特版》，858、880。
48 原注：《巴黎手稿》F，94b；《筆記／保羅・李希特版》，874。
49 原注：《萊斯特手稿》，1a；《筆記／保羅・李希特版》，864。

偉大的天才，從亞里斯多德到達文西、牛頓、瑞利[*50]、愛因斯坦都研究過這個問題：天空為什麼是藍色的？

達文西嘗試了不同的解釋，最後選擇了一個基本上正確的理論，並記錄在《萊斯特手稿》的地質與天文筆記之間：「我說空氣展現的藍色並非自身顏色，而是由非常微小不可感知的原子蒸發的溫暖濕氣，濕氣的背後捕捉了陽光折射，因此在廣闊陰影之下發光。」或者，更簡潔的說法是：「空氣透過捕捉陽光的濕氣細胞獲得藍色。」[*51]

亞里斯多德曾經留下類似的理論，而達文西則是根據個人觀察。攀上義大利阿爾卑斯山的羅莎峰（Monte Rosa）後，他注意到天空看來更藍。「如果前往高山頂，將會發現隨著你跟外在黑暗間的大氣更加稀薄，頭頂的天空也將愈加深暗。這個現象會隨著每一度的高度攀升愈加明顯，直到發現全然黑暗。」

他也以實驗測試這個理論。首先，他在黑色背景畫上一層濕潤白塗，以重新造出藍色。「任何想看到最終證據的人，可以在板上畫出各種色彩，其中應該包含最美的黑色，在黑色上面覆上一層薄透的白鉛；這層白鉛在黑色背景上將展現出別處難尋的優美藍色。」[*52] 另一個實驗則跟煙有關。「用少量乾木頭製造煙，讓陽光打在煙上，在煙的背後放一塊不透光的黑色天鵝絨布，你會發現眼前到黑色天鵝絨間的煙呈現一種非常優美的藍色。」[*53] 他透過「在暗室中劇烈噴灑細密水花」來重建這個現象。作為一個勤奮的實驗者，他分別使用充滿不潔物質的普通水和淨化過的水來實驗。他發現這個過程「讓陽光呈現藍色，特別是使用蒸餾水時。」[*54]

50 Rayleigh，1842－1919，英國物理學家，1904年諾貝爾物理學獎得主。他還發現了瑞利散射，提出的分子散射公式解釋了「天空為什麼是藍的」。
51 原注：《萊斯特手稿》，4r；《筆記／保羅・李希特版》，300；《筆記／麥克迪版》，128。
52 原注：《萊斯特手稿》，4r；《筆記／保羅・李希特版》，300；《筆記／麥克迪版》，128。
53 原注：《萊斯特手稿》，36r。
54 原注：《萊斯特手稿》，36r；《筆記／保羅・李希特版》，300-301；貝爾（Bell），〈亞里斯多德作為達文西1500年後的色彩透視理論來源〉，頁100。

達文西發現自己受阻於一個相關問題：什麼原因形成彩虹？這個問題必須等待牛頓展現白光可以被水霧散射為不同波長的組成顏色。達文西也沒有發現光譜藍色端短波光的散射能力優於長波光；這要等到 19 世紀晚期的瑞利爵士以及之後的愛因斯坦來計算散射的正確公式。

羅馬

梅爾齊大宅

　　法國與義大利城邦國家間變化多端的聯盟關係所造成的持續衝突，經常是以盛會遊行，而不是以戰爭來展現。「穿越義大利的遊行是宴會、奇觀、煙火秀、長槍馬上比武、占領莊園及偶爾屠殺的場合。」羅伯特・潘恩寫道，「法國貴族獲得新頭銜、新經驗、新情婦與新疾病。」*1

　　最新事件中，1512 年法國失去對米蘭的掌控；法國人從 13 年前驅逐斯福爾扎公爵之後就控制這裡。到了年底，公爵之子麥西米連・斯福爾扎（Maximilian Sforza）重新奪下米蘭，並掌控此地 3 年。

　　達文西有能力浮於政治動亂之上，通常是藉由離城；雖然他也試著抓緊潮流，把自己帶向任何出身的強大贊助者：青年時代，他前往米蘭加入斯福爾扎之前；在佛羅倫斯，他也曾是梅迪奇資助下的二等門客。當斯福爾扎遭法國人驅逐，達文西則改變忠誠，投入波吉亞麾下，最後終於獲得法國皇家米蘭總督查理・德昂布瓦斯的可靠資助。可是查理在 1511 年去世，斯福爾扎家族則蓄勢要奪回公爵領地，因此達文西決定離開米蘭。達文西不想返回有

1　原注：潘恩，Kindle版段落3204。

《三王朝拜》與《安吉里亞戰役》兩幅未完畫作的佛羅倫斯，於是帶著他緩慢修改的部分畫作，展開一段 4 年尋找新贊助者的時期。

1512 年多數時間，他舒服地住在弟子和養子法蘭切司科‧梅爾齊的家族大宅。梅爾齊當時已經 21 歲。這是一幅奇特的家庭景象：達文西收養法蘭切司科，擔任他的監護人，他們跟梅爾齊的親生父親吉洛拉莫‧梅爾齊（Girolamo Melzi）住在一起。此外，還有仍深受喜愛的沙萊，當時 32 歲。大宅是一棟堂皇四方別墅，位於米蘭郊外 19 英里，俯瞰艾達河（Adda River）的崖上。這個距離足以讓達文西避免捲入地緣政治鬥爭的漩渦。

達文西可以在梅爾齊大宅中悠閒廣泛地追尋所有好奇與熱情所至。雖然無法接觸人類遺體，他仍舊解剖動物，包括牛肋骨和仍在搏動的豬心。他完成了《萊斯特手稿》中的地質文字，分析附近的岩石形成跟艾達河擾流。「瓦普利歐磨坊展示了水的匯流與回流」，他在一頁筆記上寫下這則標題。他同時也提供梅爾齊家族一些建築建議。他在筆記中畫下大宅平面圖，以及建炮塔的可能性。解剖素描的頁面上，他加上大宅素描跟塔房說明，這可能是他的書房。然而，他並沒有用這段時間把地質、解剖、飛行或水力研究整理成可出版的論文。他仍是達文西，總是追尋好奇所至，對於收尾則興趣缺缺。[*2]

達文西畫像

在梅爾齊大宅期間，身旁環繞最接近家人的人，達文西邁入 60 歲。他看起來如何？他的英俊臉龐跟流瀉鬢髮怎麼回應歲月？這個時期留下了幾幅達文西的肖像與可能肖像。它們的共同點都是讓他看來蒼老，也許超齡蒼老，並把他描繪成令人崇敬的智者形象，鬚髮流瀉，眉頭深鎖。

其中有一幅引人入勝的素描，是由達文西本人所畫（**圖 118**）。[*3] 細線

2　原注：尼修爾，頁110；克雷頓與斐洛，頁23。
3　原注：《溫莎手稿》，RCIN 912579。

出自左手所畫，筆記也是鏡像文字，背面的建築研究則是梅爾齊大宅，所以我們知道這幅作品大約畫於 1512 年。畫中呈現一名老人帶著手杖，坐在岩石上，他的左手放在頭上，彷彿在思考，也許感到憂鬱。頭頂漸禿的髮絲稀疏但鬈曲依舊。他的鬍子向下流瀉，幾達胸口。他的眼睛警戒凝視，卻沒有疲累的徵兆。他的嘴唇向下——其他可能的達文西肖像畫也是如此——他的鼻子明顯勾起，就像他經常塗鴉的胡桃鉗人。

憂鬱者的凝視似乎跨越頁面，看著諸多螺旋河水形成看似鬈髮亂流的畫作。事實上，就在這一頁下方的筆記上，達文西把河水擾流跟鬈髮做了類比。但是年老藝術家沉思流水漩渦的畫面，卻可能是象徵多過真實。這張摺頁筆記頁面上，男人跟河水亂流的畫可能是分別完成。一如以往，達文西總是帶點神祕。他是否想像自己憂鬱沉思流水？摺頁上畫作的連結是下意識，或僅是巧合？

圖 118_ 老人與流水研究。

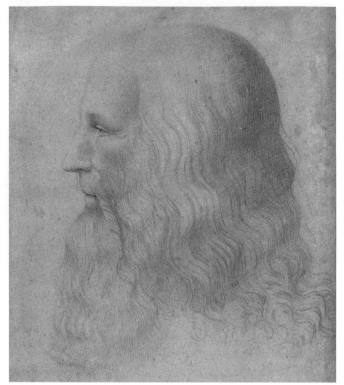

圖 119_ 梅爾齊的達文西畫像。

　　同時，達文西是否有意識地為自己素描？畫中男子看來超過 60 歲，也許確實是達文西 60 歲的模樣。許多可能肖像也讓他比實際年齡更老，所以他確實有可能提早進入鬍髯之年。又或者是他想像自己的模樣。就像肯尼斯・克拉克所說：「即使這並非嚴格定義的自畫像，我們可以稱之為自我漫畫，以此表示對核心人格的簡化表現。」[4]

　　達文西的沉思素描跟另一幅肖像畫頗為神似，我們相當肯定這幅畫作描繪的是達文西。這幅紅粉筆畫一般認為是梅爾齊所畫，可能完成於 1512 至 1518 年間，並用大寫字母寫著「李奧納多・文西」（**圖 119**）。[5] 相似處引人

4　原注：克拉克，頁237。
5　原注：《溫莎手稿》，RCIN 912726。雖然多數學者認定這幅畫是梅爾齊所畫，但也有可能是別的弟子。

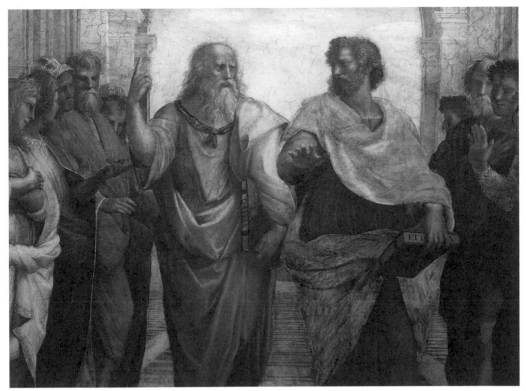

圖120_ 拉斐爾手指向上的柏拉圖,可能以達文西為藍本。

注目:梅爾齊畫像展現出仍然英俊的達文西,波浪鬈髮流瀉到肩膀,叢生鬍髯幾乎到胸口,以及高挺特出的鼻子,雖然不像胡桃鉗那般彎曲。前額跟眼睛也很相似。最適合的比喻,是傑出年長智者鬚髮流瀉的全圖。

　　如果梅爾齊的紅粉筆畫跟達文西筆記本中的老人素描都是達文西肖像,那麼大師和學生是以不同方式描繪達文西。達文西讓他的主角看來更老,也許他正想像著自己經歷的變化;相反地,梅爾齊則讓他的主角看來比較年輕,仍然充滿活力,幾乎沒有皺紋,臉龐和眼神堅毅,無疑這是他希望記得的達文西。

　　許多年來,達文西經常被描繪成典型的長鬚哲學家,也許同時基於現實與部分的造神。其中一幅主要畫作是拉斐爾所畫的梵蒂岡濕壁畫,這位義大利藝術家是達文西的年輕追隨者。他的《雅典學院》(*School of Athens*)約莫

畫於達文西邁入 60 歲時，描繪 20 多位古代哲學家站立著論辯。中心是柏拉圖，旁邊站著亞里斯多德（**圖 120**）。拉斐爾以當代人士作為多數哲學家的模特兒，其中柏拉圖看起來描繪的是達文西。他穿著一席玫紅色寬大長袍，搭配同樣顏色鮮豔的上衣，這是達文西的知名穿著。就像在梅爾齊跟其他人的達文西畫像中，柏拉圖漸禿，頭頂有稀疏鬢髮，長鬈髮由頭的側邊流瀉到肩膀；還有垂到胸口上方的鬈曲鬍鬚。他正做出達文西知名的動作：右手食指指向天空。[6]

另一幅達文西肖像，可能是由他的弟子所畫，輕輕素描在達文西馬匹素描的頁面上（**圖 121**）。[7] 我們可以看到另一頁馬腿上達文西的左手細線與優美造型，然而男子的輕柔素描是以不同風格的右手細線完成。他的鬍鬚有如波浪，似乎戴著圓帽。有趣的是，就在下方有一幅更輕淡的肖像，戴著類似的圓帽，頭髮鬈曲，是非常年輕的男子，或許正是弟子本人。

圓帽是 16 世紀達文西過世後完成的肖像畫中常見的特徵，如 1560 年代瓦薩利《頂尖畫家、雕刻家與建築師的人生》的木版插畫（**圖 122**）。另一幅爭議畫作，是 2008 年發現的《盧卡畫像》（*Lucan Portrait*）（**圖 123**），主角露出四分之三側面，他所戴的布帽長期都認為跟達文西有關。這似乎是許多類似戴帽長鬚男子畫作或版畫的模型或基礎。這個形象通常被認為是達文西，如佛羅倫斯烏菲茲美術館就擁有一幅知名作品（**圖 124**），也是本書封面。

所有可能肖像畫中最光耀知名的作品，應該是達文西本人，以左手細線畫下、令人難忘的紅粉筆畫。《杜林畫像》

圖 121_ 學生素描，畫的可能是達文西。

6　原註：布蘭利，頁6、n7。
7　原註：《溫莎手稿》，RCIN 912300v。

圖 122_ 瓦薩利書中的達文西肖像。

圖 123_《盧卡畫像》。

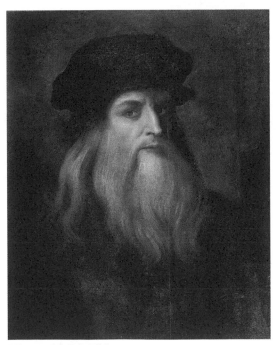

圖 124_《烏菲茲畫像》。

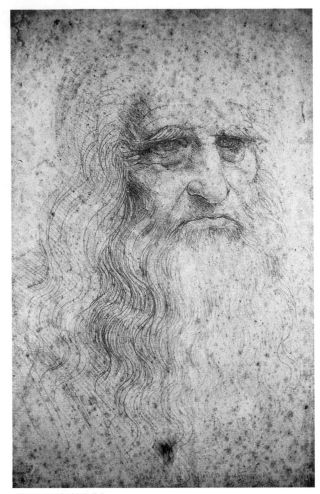

圖125_《杜林畫像》。

（*Turin Portrait*，**圖**125），因所在地點得名，由於太常被複製，不論是否
確實是自畫像，都定義了我們印象中的達文西。它顯現出一名老人，長鬚流
瀉，波浪鬈髮，眉毛濃密。頭髮的爽利線條跟暈塗臉頰的輕柔形成對比。以
細緻陰影、弧形跟直線細線刻劃的鼻子，明顯彎曲，雖然不像達文西的胡桃
鉗人素描那樣明顯。就像許多達文西的作品，每次看過去，臉上都呈現不同
的糾結情緒：力量與脆弱，放棄與不耐，宿命與決心。疲累的眼睛是沉思的，
下彎的嘴唇則顯得憂鬱。

圖 126_ 筆記本中的可能自畫像。

　　奇怪的是，主角眼睛並未看著我們，而是望向左下方。達文西當時正在進行鏡子實驗，製作了一些不同連結角度的鏡子，類似我們可以在現代藥櫃中看到的三折鏡。他甚至設計了一間八角鏡室，讓人可以站在其中。也許他是在工作室裡，用鉸接鏡從斜方看著自己。從未交接的眼神，《杜林畫像》呼應著最近發現的達文西輕素描，也是另一幅可能的自畫像，雖然多數被《鳥類飛行手稿》的筆記模糊掩蓋（**圖 126**）。*8

　　但是《杜林畫像》真的是自畫像嗎？如同達文西筆記本中看似凝視湍急水流的老人，《杜林畫像》中的男性看來也超過 60 歲。髮線更加後縮，眉毛更加濃密，上唇髭鬚則比梅爾齊畫像更稀疏。這時候的達文西是否比實際年齡看來更老？證據顯示確實如此；後來在法國訪客的記述中，他看起來的年紀比實際年齡老了 10 歲。又或者，達文西自我省視時，傾向描繪想像中自己將成為的模樣？也許這是他的胡桃鉗塗鴉與奇怪畫作的延伸？此外，也許在《杜林畫像》中，達文西描繪的是其他人，例如父親或叔父，兩人都活到大約 80 歲。*9

8 原注：尼克‧史夸爾（Nick Squires），〈發現藏於手稿中的達文西自畫像〉（Leonardo da Vinci Self Portrait Discovered Hidden in Manuscript），《電訊報》，2009年2月28日。

9 原注：學者意見分歧。查爾斯‧尼修爾說：「我持續相信，這是他生命終結時，強大而堅定的自我描繪。」（尼修爾，頁493）另一方面，馬汀‧坎普則認為：「一般認定為自畫像，卻非如此。」部分懷疑論者認為，這幅畫作比較像達文西1500年之後的藝術風格，因此雖然主角是老人，卻不大可能是自畫像。

如果我們把《杜林畫像》跟其他可能畫像及自畫像一併思考，包含拉斐爾與梅爾齊的可能畫作，或許可以看到接近真實的模式。一起看來，這些畫像與素描壓抑了長鬚天才和高貴文藝復興追求者的達文西經典形象：強烈又困惑；熱情又憂鬱。在這個形象中，他更符合約略同代人留下的描述。16 世紀義大利畫家和藝術作家吉安‧保羅‧洛馬奏寫下：「他擁有長髮、驚人長睫毛和鬍髯，他似乎體現了智識的真正高貴，如同德魯伊的赫密士（Hermes）與古代的普羅米修斯。」[*10]

前往羅馬

達文西一直在尋找強而有力的贊助者，1513 年米蘭仍由前任贊助者斯福爾扎家族掌控時，一名新對象在羅馬出現。當年 3 月，喬凡尼‧梅迪奇當選為教宗利奧十世。他是偉大的羅倫佐‧梅迪奇之子，當年他父親統治佛羅倫斯時，曾經是達文西不甚熱絡的贊助者，並派遣年輕的達文西前往米蘭。喬凡尼‧梅迪奇是最後一位非僧侶出身，但成功上位擔任教宗的人。他多數時間都花在照顧梵蒂岡和法國之間不穩定的聯盟關係，法國再次計畫奪回米蘭，並跟其他義大利城邦簽訂條約。新教宗稍後也將面對來自馬丁‧路德和宗教改革的挑戰。然而 1513 年，他還有時間揮霍在支持藝術，享受他喜愛的戲劇、音樂、詩歌與藝術。「既然上帝已經賜給我教宗國，就讓我們好好享受。」他發出此語，也全心享受。

教宗利奧十世支持藝術的恣意花費，獲得弟弟朱利亞諾的協助，當時他從佛羅倫斯遷往羅馬，並建立了知識氛圍的朝廷。同樣熱愛藝術與科學，朱利亞諾是達文西最理想的贊助者，不僅殷勤追求，還提供他一筆供奉；而疲於透過完成委託來支持自己的達文西，也接受了他的邀請。接下來幾年，偉

10 原注：吉安‧保羅‧洛馬奏，《繪畫廟堂的概念》（*Idea of the Temple of Painting*, Pennsylvania State, 2013；原出版於1590年），頁92。

大的羅倫佐・梅迪奇的兩個兒子將為父親的相對漠視做出補償。[11]

「1513 年 9 月 24 日在喬凡（Giovan）、法蘭切司科・梅爾齊、沙萊、羅倫佐（Lorenzo）與喧鬧者（Il Fanfoia）[12] 的陪伴下，我離開米蘭前往羅馬，」達文西在新筆記本的開頭頁上寫道。梅爾齊當時 22 歲，沙萊 33 歲。他同時記錄了付款把 500 磅重的個人物品從米蘭運往羅馬。行李包含超過百本書、持續增加但未經整理的筆記本、解剖畫、科學儀器、藝術器具、衣物及家具。更重要的，還包含了 5、6 幅他依舊心心念念、持續改進的畫作。[13]

行程跨越山脈時，達文西也尋找著化石。「我在亞平寧山高處發現了一些貝殼，多數都在拉維爾納（La Verna）的岩石中。」他留下紀錄。[14] 翻到另一側，他前往佛羅倫斯短暫停留，拜訪一些親戚。他寫下，要詢問「亞歷山卓・阿瑪多力（Alexandro Amadori）神父是否仍在世」，指的是繼母亞貝拉的兄弟。[15] 他仍然在世。但是年輕時代生活的城市，即使已經重回梅迪奇家族掌控，卻對他毫無吸引力。這裡有太多鬼魂。

對他而言，羅馬是個新城市，他從未居住過的地方。這裡充滿偉大建築，包括他的朋友多納托・布拉曼帖的作品，布拉曼帖當時正在針對大片道路與建築進行現代化。另外，他正在建築一幢正式的迴廊內庭，由拱廊道包圍，連接梵蒂岡與優雅的教宗夏宮——美景宮（Villa Belvedere）。這幢宮殿落成於不到 30 年前，位於俯瞰羅馬的高處，能享受夏日微風。設計師波萊尤羅也是達文西在佛羅倫斯的舊識。

11 原注：克拉克，頁235；卡門・班巴赫，〈達文西與拉斐爾在羅馬〉（Leonardo and Raphael in Rome），出自米凱爾・法羅米爾（Miguel Falomir）編輯，《晚期拉斐爾》（Late Raphael, Museo del Prado, 2013），頁26。
12 原注：根據查爾斯・尼修爾的《達文西：心靈的飛翔》，Il Fanfoia 並未出現在達文西任何其他筆記中，實際身分仍舊未明。「Fanfoia」一字並不存在，可能暗指「fanfano」喋喋不休、「fanfaro」音樂遊行及「fanfarone」吹牛者。這組字都指向噪音與愛現。
13 原注：卡門・班巴赫，〈達文西與拉斐爾：1513至1516年間〉（Leonardo and Raphael, circa 1513-16），普拉多博物館演說，2011年6月；尼修爾，頁450-65。
14 原注：《溫莎手稿》，RCIN 919084r；《筆記／厄瑪・李希特版》，349；《筆記／保羅・李希特版》，1064。
15 原注：《大西洋手稿》，225r。

宮殿內住有教宗利奧十世跟朱利亞諾寵愛之人，達文西的生活起居也在這裡；對他來說，確實是個完美的地點。稍微偏離塵囂，卻擁有一群藝術家與科學家，美景宮境內混合雄偉建築和自然奇景，包含珍獸園、植物園、果園、魚池以及最近幾任教宗蒐羅的古典雕像，例如《拉奧孔群像》（*Laocoón and His Sons*）與《美景宮的阿波羅》（*Apollo Belvedere*）。

為了讓生活更舒適，「為了達文西大師的住房」，教宗下令一名建築師把美景宮室現代化。工程包括：擴大窗戶，增加木隔間，磨製粉色的側室以及四張餐桌——這表示達文西養著一大群助手與弟子。*16

美景宮花園培育了來自世界不同區域的稀有植物。達文西研究不同葉片怎麼在爭取最多陽光和雨水的過程中，發展出稱為葉序螺旋的螺旋分布結構。花園同時也是他熱愛的惡作劇地點。「達文西以其他蜥蜴鱗片做成翅膀，並以水銀混合物黏在牠們背上；牠們走路時就會一抖一抖。」瓦薩利寫道，「他還做了眼睛、角以及鬍鬚，他馴服蜥蜴，養在盒子裡。但所有看過他展示的朋友都紛紛驚慌逃走。」另一個惡作劇是用蠟做成動物，朝裡頭吹氣，讓它們能夠漂浮；一項娛樂教宗的社交戲法。

家族財產繼承爭議解決後，達文西跟異母弟弟的關係便有所改善。抵達羅馬時，他便找了父親的合法長子朱利安諾・達文西；後者不意外地也是名公證人。朱利安諾曾經獲得聖俸（指有酬的教會職務）承諾，卻出了差錯，於是達文西自願出手干涉。他親自前往登記處，卻發現聘任尚未展開程序，因此請求教廷官員資格與聖俸審查官署（datary）協助——這是負責管理教宗聖俸的官員，引發了種種花費與問題討論，明顯是在索賄。無論如何，案件解決，朱利安諾的妻子似乎相當開心。在一封寫給她丈夫的信件中，還附筆一句：「代我問候你哥哥李奧納多，最傑出獨特的人（*vuomo eccellentissimo e*

16 原注：尼修爾，頁459。

singhularissimo）。」*17 朱利安諾把信函轉給達文西，達文西終其一生都把信收在他的文件之中。

達文西對於父子跟家庭關係的衝突情感，在另一位異母弟弟多明尼哥（Domenico）歡慶兒子出世時，展現了一抹諷刺幽默。達文西給他的信，充滿了應該僅是半開玩笑的諷刺與假意哀悼。「我親愛的弟弟，」他寫道，「不久前，我收到你的來信，說你有了繼承人。我了解你應當十分喜悅。我向來認為你是謹慎持重之人；此刻我全然相信，我的判斷與你的謹慎持重均非真確。看到你恭賀自己創造出警戒注意的敵人，他將運用所有能量尋求自由，只有在你死時才會完全達成目的。」*18

雖然教宗兄弟慷慨委託藝術創作，也包含了拉斐爾與米開朗基羅，達文西卻沒有重執畫筆的欲望。求畫若渴的贊助人寵愛，也是對他驚人固執、不願被迫重執畫筆的挑戰。熟悉羅馬時代達文西的作家，也是朝臣的巴爾達薩雷‧卡斯蒂利奧內（Baldassare Castiglione），形容他是「世界最好的畫家（之一），卻也厭惡這項他天賦異稟的藝術，反而讓自己潛心學習哲學（意指科學）」。*19 他接受一件教宗委託，但明顯未完成。達文西還在摸索畫作完成時預計要上的漆的蒸餾過程時，教宗抱怨：「唉，這個人永遠無法完成任何事，看他還沒開始就想著結束。」*20

此外，達文西似乎並未收到其他新委託，或展開新作品。他只有在修改畫作時才會碰畫筆；以緩慢專注的態度，修改那些他長期持續在畫，拒絕放手的畫作。

相反地，達文西仍舊對科學工程更感興趣。他接受朱利亞諾‧梅迪奇委託，抽乾羅馬東南方 50 英里處的蓬蒂內沼澤；朱利亞諾受兄長指派，要取得

17 原注：亞歷珊德拉‧達文西致朱利安諾信件，1514年12月14日。
18 原注：《筆記／麥克迪版》，2:438。
19 原注：西森，〈服務的回報〉，頁48。
20 原注：瓦薩利《人生》；《筆記／厄瑪‧李希特版》，349。

這塊土地。達文西造訪此處，並畫下細緻上色的鳥瞰地圖，由梅爾齊標誌文字，展現出創造兩條新運河，在山區溪流抵達沼澤前便引水入海。[21] 他同時也為朱利亞諾設計磨坊，打造邊緣清晰的錢幣。

羅馬時期的達文西在科學方面最強烈的興趣是鏡子。自從 19 歲在維洛及歐團隊中焊接銅球，並把它裝置在佛羅倫斯主教堂圓頂後，達文西就對怎麼運用凹面鏡聚集日光產生熱能很感興趣。工作生涯中，他畫了將近 200 幅畫，研究不同聚光及建造這類鏡子的方法，他計算曲線表面如何反射光線，並研究運用磨石砂輪拋光金屬造型的技術。[22]1470 年代末期在佛羅倫斯的畫作之一（**圖 127**），展現了熔爐、模型磨砂機制、運用模型壓製金屬成型的設計，以及圓錐體內曲面造形的幾何畫。[23] 另一幅畫展示一件機器反轉大金屬缽，並高舉壓向曲線磨石砂輪，旁邊文字則說明如何「製造凹面以生火」。[24]

多年來，達文西逐漸對如何讓鏡子聚焦的數學深感興趣，畫了許多不同角度的光線撞擊曲面的示意圖，並展示它們可能的反射角。他處理了西元 150 年托勒密提出、11 世紀阿拉伯數學家海什木研究過的問題：也就是在凹面鏡上找到一個點，讓特定光源的光線得以反射到指定點（類似在圓形撞球桌邊找到一個位置，讓你撞擊母球回彈擊中目標球。）達文西沒能透過純數學解決這個問題。因此在一系列畫作中，他設計了一個裝置，透過機械解決這個問題。比起算式，他更擅長運用視覺呈現。

在羅馬期間，他在至少 20 頁的筆記中填滿關於數學及凹面鏡（特別是非常大型的凹面鏡）製造技巧的想法。[25] 他的興趣有部分也跟天文研究有關；他正尋求更好的月亮觀察方式。但總體來說，他仍對運用鏡子聚集日光生熱

21 原注：《溫莎手稿》，RCIN 912684。
22 原注：培德瑞提《評論》，1:20；培德瑞提《機器》，頁18；《巴黎手稿》G，84v；《大西洋手稿》，摺頁17v；杜普蕾，〈光學、畫及證據〉，頁211。
23 原注：《大西洋手稿》，摺頁87r。
24 原注：《大西洋手稿》，摺頁 17v。
25 原注：《大西洋手稿》，摺頁96r、257r、672r、672v、750r、751a-v、751b-r、751b-v、1017r、1017v、1036a-r、1036a-v、1036b-r、1036b-v；杜普蕾，〈光學、畫及證據〉，頁221。

圖 127_製作鏡子的機器。

最感興趣。他一直認為自己是軍事工程師，而鏡子可以做為武器，類似阿基米德據傳用來對付圍攻敍拉古城（Syracuse）的羅馬船艦。對焊接金屬和大型鍋爐動力也很有用。「有了這個，我們可以提供熱能給任何染坊的鍋爐，」他寫道，「有了這個，水池可以升溫，隨時都有沸水。」[*26]

26 原注：《大西洋手稿》，1036a-v；培德瑞提《評論》，1:19；杜普蕾，〈光學、畫及證據〉，頁223。

跟達文西一起住在美景宮的一名德國助手，照理應該協助打造他的鏡子，並為教宗與朱利亞諾的衣櫥製作鏡子。但他卻是個不忠實、懶散且行徑飄忽的人，導致達文西驚慌失措。他開始生病且易怒，他的精神混亂散現在 3 封給朱利亞諾的長篇抱怨信草稿中。

達文西的痛苦並非第一次看似超乎控制。他在米蘭時，曾經拋下為公爵裝飾房室的工作，草擬憤怒抱怨信函，又將其撕成兩半。但他寫給朱利亞諾的信則是不同等級的大爆炸量。他以長篇累牘與接近痴狂的雜亂痛罵，寫下跟德國人的衝突故事，混以諸多細節與離題，必定讓朱利亞諾感到困惑。他寫到「德國騙子的邪惡」，以及這個男孩怎麼背叛他，另建工作室接單。達文西同時也痛斥他浪費時間與瑞士守衛去獵鳥。這並非我們常見的溫和達文西，照顧年輕助手，並對沙萊的劣行眨眼寵溺。

另一名讓達文西頭痛的人物也是住在美景宮的德國人，名叫喬凡尼，是敵對的鑄鏡者。達文西在信件草稿中寫下：「那個德國人，鑄鏡者喬凡尼，每天都在工作室，窺伺我做的每件事，並到處宣揚，評論他不懂的事物。」他指控喬凡尼心懷嫉妒，然後不大一致地抱怨喬凡尼指使年輕助手反對他。*27

這段期間，達文西持續解剖研究；他在羅馬至少解剖了 3 具遺體，也許是在聖靈醫院（Santo Spirito），並改進人類心臟描繪。解剖雖然沒有違法，達文西卻遭到阻止。「教宗發現我除掉了 3 具屍體的皮膚。」他寫道，並歸咎於嫉妒的喬凡尼。「這個人阻礙我的解剖研究，在教宗及醫院面前加以譴責。」*28

達文西的惡劣情緒與缺乏藝術生產力，跟當時的米開朗基羅與拉斐爾形成強烈對比，導致他遠離梅迪奇的圈子。朱利亞諾的影響力下降時，情況更加惡劣；1515 年初，朱利亞諾被派往法國迎娶公爵之女，一年後死於長期肺

27 原注：《大西洋手稿》，247r/671r；《筆記／保羅·李希特版》，1351；《筆記／厄瑪·李希特版》，380。
28 原注：《大西洋手稿》，182v-c/500；基爾《要素》，頁38。

結核。此刻，達文西必須再次尋求下一步。

　　達文西受邀成為教宗利奧十世出訪佛羅倫斯與波隆那行列一員時，他發現了新契機。1515 年 11 月，梅迪奇家族的教宗勝利凱旋故土佛羅倫斯，一位觀察者報導：「所有重要市民都前往歡迎隊伍，其他的還有 50 名青年，只限最有錢有權者，穿著皮毛領的紫色衣飾，步行前進，每人手持一種小型銀劍，這是最美的景象。」達文西在筆記本中畫下為迎接行列而設的暫時拱門。教宗抵達大會議廳，接見樞機主教群時，牆上還可以看到達文西未完成的《安吉里亞戰役》。

　　教宗在佛羅倫斯也召集了一群頂尖藝術家與建築師，以類似布拉曼帖改造羅馬的方式，討論怎麼更新佛羅倫斯。達文西畫下的想法，將完全改造並擴大梅迪奇宮殿廣場，拆除聖羅倫佐教堂前的房屋；這個舉動將毀掉許多他青年時代穿梭的街巷。他還為梅迪奇宮畫出新立面，面向新的大廣場。*29

　　然而達文西並未留在佛羅倫斯。相反地，他隨著教宗隊伍前往波隆那，教宗跟當時才 21 歲的新任法王弗朗西斯一世將進行祕密和談。1515 年 9 月，法國已經重新由斯福爾扎家族手中奪回米蘭的控制權，並且說服教宗必須跟他談和。

　　和談並沒有結束法國－義大利戰爭，卻將為達文西找到新贊助人。他也參與了教宗與國王的會議，並且在某次會議中，為國王家教與大臣阿爾圖・古菲耶（Artus Gouffier）畫了一幅黑鉛筆素描。很可能就在波隆那，國王首度企圖誘使達文西前往法國。

29 原注：尼修爾，頁484。

指向

道成肉身

　　1506 到 1516 年的 10 年間，達文西穿梭米蘭與羅馬，追求熱情與贊助人的同時，他也持續在 3 幅充滿哀歌精神的作品上努力，似乎意識到自己時日不多，開始思考前方未知之事。這些作品包含兩幅《施洗者約翰》(*John the Baptist*) 的感性畫作，其中一幅多年後由他人改作成《酒神》(*Bacchus*)；另一件《聖母領報天使》(*Angel of the Announciation*) 則已經佚失。就像相關畫作顯示的，它們都展現出一名甜美、雌雄難辨的年輕男性，帶著謎樣的氛圍，直視（甚至睨視）觀看者，並伸出指向手指。即使達文西浸淫科學許久，也或許正因如此，他對我們存在宇宙位置的精神與神祕性，發展出更深刻的理解跟感受。正如肯尼斯・克拉克所言：「對達文西，神祕是一片陰影、一個微笑與一隻指向黑暗的指頭。」[*1]

　　這些畫作特殊的地方，不在於宗教性；如同每位文藝復興大師，達文西多數畫作都是宗教主題。這也不是達文西唯一使用指向動作的畫作；柏林頓學院的《聖安妮》底圖與《最後的晚餐》中的聖多馬都曾手指向上指。這最

1　原注：克拉克，頁248。

後 3 幅畫作的特殊之處，在於那指向動作是私密性的，對著我們觀看者。生命晚期版本的《聖母領報天使》傳達神聖訊息時，並非對著聖母瑪利亞，而是對著我們。同樣地，在兩幅聖約翰畫作中，他也親密地看著我們，指向通往救贖的道路。

數世紀來，部分評論宣稱達文西賦予這幾幅畫作一股情慾誘惑，有損它們的精神性，也或許是他有意為之的異端行為。1625 年，一名法國皇家收藏品登錄員抱怨，聖約翰畫作「令人不喜，因其無法讓人生起崇敬之情」。類似脈絡中，肯尼斯・克拉克也寫下：「我們所有的禮教都受到冒犯」，他還補充，聖約翰的描繪「幾近褻瀆，不像福音書中的激烈隱修士」。*2

我懷疑達文西認為自己褻瀆或是異端，我們也不應該這麼看待。這些作品的誘惑或感性成分，提升而非削減了達文西希望它們傳達的強大精神親密感。聖約翰的呈現更像誘惑者，而非施洗者；透過此一刻畫，達文西連結精神與感性。透過凸顯精神與肉體的模稜兩可，達文西對「道成了肉身，並住在我們中間」*3，賦予充滿情感的個人意義。

《施洗者約翰》

從筆記本素描中，我們知道達文西從 1509 年米蘭時期，就著手繪製《施洗者約翰》（圖 128）。*4 但就像許多晚期畫作，多數都是出自個人熱情，而非為了完成委託，因此他帶著作品到處去，偶爾修改一下，直到生命盡頭。他專注在聖人的眼睛、嘴巴與姿態。聖約翰的特寫由黑暗中浮現，赤裸裸地

2　原注：克拉克，頁250。

3　原注：《約翰福音》第1章第14節。

4　原注：《大西洋手稿》，179r-a。出自1509年5月，展現學生素描的指向之手。為《大西洋手稿》定年的卡洛・培德瑞提，也認為《聖約翰》的創作大約始於1509年，並自此成為義大利部分仿作的靈感。（《年代》，頁166）馬汀・坎普也同意這點（《傑作》，頁336）。路克・西森認為，可能在1499年始於米蘭，1506年在佛羅倫斯展示，可能也激發了此地一幅祭壇畫像創作靈感（〈服務的報酬〉，頁44）。肯尼斯・克拉克把畫作定年在1514－15年。法蘭克・佐爾納認為應該是1513－16年（2:248）。

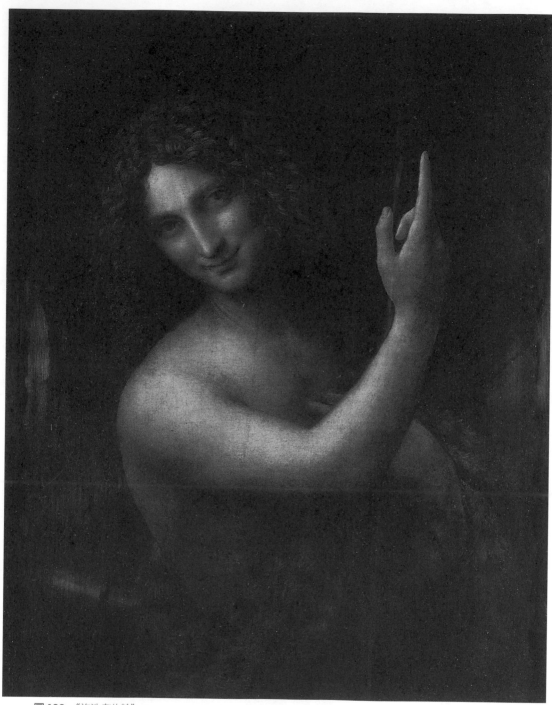

圖 128_《施洗者約翰》。

衝撞我們。畫中沒有令人分心的地景或光線，唯一的裝飾只有達文西式鬈髮束。

當聖約翰舉手朝天承接天意，他同時也指向照耀他身體的光源，實現他的聖經角色：「要為光作見證」。[5] 達文西運用明暗對照法，以鮮明光亮映照深邃陰影，不僅提升場景的神祕感，也傳遞聖約翰作為光的見證人的強烈感受。[6]

約翰帶著一抹達文西標誌的謎般微笑，但比起聖安妮或《蒙娜麗莎》的微笑，他更有挑逗的頑皮意味。他的笑容召喚，兼具肉慾誘惑與精神性。加上聖約翰宜男宜女的外表，都讓畫作呈現出情慾震顫的感受。他的肩膀胸部雖然寬闊，卻也帶著女性氣質。模特兒看起來是沙萊，有他的柔軟臉龐與流瀉鬈髮。

達文西的油畫技巧包括多層半透明釉彩，此刻甚至更加緩慢磨人。他不疾不徐，到達極致。在《施洗者約翰》畫中，這種速度提升了暈塗法的細緻程度；他的輪廓柔軟，線條模糊，光影間的轉換極其微妙。

然而，仍有一處例外。達文西以相對銳利清晰的筆觸畫聖約翰的手，就像《救世主》中耶穌祝福之手的同樣方式。分隔約翰向上食指與中指的線條，就像達文西其他畫作線條一樣的清晰，甚至接近米開朗基羅的線條。這可能是某個時間點所作的誤導修復。但我懷疑是達文西有意要這麼做，特別是他也在《酒神》版聖約翰畫作中，運用類似的食指銳利刻劃。根據達文西的聚焦理論，他知道這種銳利程度，會讓手指看來更靠近，看似在不同平面上。這是一種視覺分離；手跟柔和刻劃的手臂雖然在同樣距離上，但因為手的刻劃較為銳利，因此會跳出來指向我們，成為視覺焦點。[7]

5 原注：《約翰福音》第1章第7節。
6 原注：保羅·巴洛斯基（Paul Barolsky），〈達文西《施洗者約翰》的神祕意涵〉（The Mysterious Meaning of Leonardo's *Saint John the Baptist*），《藝術史筆記》，8.3（1989年春季），頁14。
7 原注：關於這是過度修復的論點，請參見坎普《傑作》，頁336。

《酒神外表的聖約翰》

　　達文西工作室出現同一主題的另一幅油畫，也許是根據他的繪畫，部分由他上油彩，但也可能是工作室中其他人的作品，畫作是聖約翰的全身像，坐在深色岩石上，背後是陽光普照的山景，右側則是河流（**圖 129**）。1525 年的沙萊遺產清單中，這幅畫稱為聖約翰的大型油畫，並以這個標題登錄在 1625 年楓丹白露堡的法國皇家收藏品目錄中。但後續在 1695 年的藏品目錄裡，名稱中的聖約翰遭到刪除，改以「地景中的酒神」為名。我們從這裡可以猜測，1600 年末期的某個時間點，油畫遭到改作，也許為了符合宗教與性規範，把聖約翰轉變成羅馬酒神與歡愉之神巴克斯（Bacchus）。[8]

　　米蘭北方的瓦雷澤（Varese）城山頂修院的小博物館中，曾經收藏了一幅達文西為這幅畫所繪的美麗紅粉筆底稿。畫中的聖約翰坐在岩石邊，左腿跨越右腿，身體肌肉結實但有些肉感，就像沙萊；他的眼睛陷在陰影中，深刻凝視著我們。卡洛・培德瑞提在 1970 年代初前往朝聖後，曾經寫下：「我很少看到這麼深具揭示性的達文西原畫」。[9] 讓人遺憾的是，這幅畫於 1973 年失竊，此後不曾再公開出現。畫作中，達文西描繪的聖約翰全裸，證據也顯示這是他原本在油畫中呈現的方式。但當聖約翰改成酒神，一件豹皮布圍上了胯間，常春藤環掛在頭頂，他的權杖或十字架則變成了酒神杖。達文西令人不安的靈肉模糊界線，則用較為和諧的異教神祇所取代，他的欲望蓬發看來毫不異端。[10]

　　達文西的繪畫和油畫中，最引人注目的莫過於指向姿態。不像聖約翰像更赤裸直接指向天空，這次他是指向左側的黑暗，畫外之處。如同《最後的晚餐》，觀看者幾乎可以聽到伴隨姿態的話語，這一次聖約翰則導引著「那

8　原注：西森，頁249；珍妮斯・薛爾（Janice Shell）和格拉齊歐索・西羅尼（Grazioso Sironi），〈沙萊與達文西的遺產〉（Salai and Leonardo's Legacy），《伯林頓雜誌》，1991年2月，頁104；佐爾納，2:9。

9　原注：培德瑞提《年代》，頁165。這幅畫作曾經典藏於聖山修道院巴洛菲爾博物館（Baroffio Museum of the Sanctuary of Sacred Monte）。

10　原注：克拉克，頁251；佐爾納，2:91。

圖129_轉為酒神的聖約翰。

在我以後來的，我給他解鞋帶也不配。」。*11

他的笑容比較不誘惑，身體更為壯實，比起達文西其他版本的聖約翰更加陽剛，但他的臉同樣雌雄難辨，而鬍髮也是沙萊風格。我們再次看到，指向的手指與左腿的刻劃線條比達文西的慣常手法來得銳利，而他招牌的暈塗法則散見畫

11 原注：《馬太福音》第3章第11節。

中其他部分。我們並不清楚究竟是因為腿、手經過改作，或是弟子的作品，或是達文西為了讓它們感覺更靠近觀看者，而使得線條銳利。我推測應該是後者。

《聖母領報天使》與《肉身天使》

這段期間，達文西還畫了另一幅指向畫作，一名向聖母傳報的天使做出類似《施洗者約翰》的指向動作。這幅畫作已經佚失，但我們可從達文西追隨者的仿作中了解原畫的樣貌，其中包含一幅伯納迪諾·盧伊尼*12的作品（圖130）。達文西筆記本中也有一幅學生所繪的炭筆畫（圖131），被馬、人與幾何圖像畫所包圍。學生素描上，達文西以左手細線修正指向的手，把　放在適當縮短的透視位置。

《聖母領報》的場景中，大天使加百列向聖母瑪利亞宣布，她將成為基督之母，這是 1470 年代早期仍在維洛及歐工作室時，達文西主要獨力完成的第一幅作品主題（圖 11）。然而，這一次，畫中並沒有天使宣報對象的瑪利亞。相反地，他直接看向我們，他向上指的姿態似乎也是面向我們。就像聖約翰，他也是救世主基督即將以人身降臨的前導，這是精神與肉體的神妙結合。

天使跟聖約翰以同樣姿態刻劃，帶著同樣挑逗的視線，謎般微笑，誘人的點頭與扭頸，光輝澤潤的鬢髮。只有指向天空的手臂有所不同。聖約翰轉向左側，所以高舉的手臂看來橫過身體。而在此處，達文西的男孩天使的女相幾乎雌雄莫辨；這確實是早期《聖母領報》與《岩間聖母》其中一個版本中的天使。但這幅《聖母領報天使》中，雌雄難辨的特質更加明顯。天使胸部微微隆起，臉龐更顯少女氣質。

還有另外一幅天使畫，更加驚人，也充滿爭議。這幅畫繪製於 1513 年前後，當時達文西仍在羅馬，畫作展現出更為色氣睨視的跨性別版《聖母領報天使》，擁有女性胸部與勃起大陽具（圖 132）。這幅標題是《肉身天使》

12 Bernadino Luini，約1480/82-1532，義大利畫家，受達文西影響頗深，曾有多幅畫作被誤以為是達文西作品。

圖 130_ 佚失的《聖母領報天使》仿作。

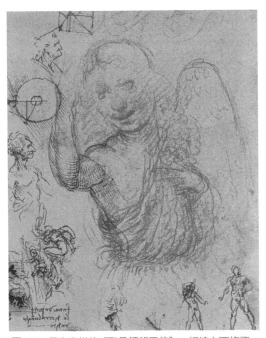

圖 131_ 學生素描的《聖母領報天使》，經達文西修正。

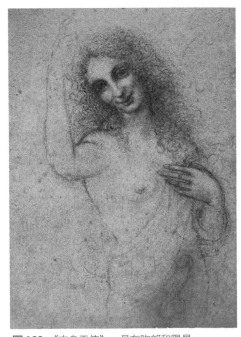

圖 132_《肉身天使》，具有胸部和陽具。

（*Angel Incarnate / Angel in the Flesh*）的畫，是在靈肉、男女的模糊界線間，達文西嬉遊探索的極致案例。

雖然畫在通常是解剖研究與鏡子繪畫的藍底筆記頁面上，達文西應該不是《肉身天使》的主要畫家。畫得不夠美，線條陰影粗糙，也缺乏達文西知名的左手細線。看起來應該是跟達文西修正過的《聖母領報天使》素描為同一作者，可能是沙萊。那微笑，姿勢，空洞眼神，體態，甚至有誤的舉臂透視距離都很相似。畫在達文西的筆記上，很可能是為了娛樂他，或許還有不少他的修正，正如《聖母領報天使》一般。

結果看來像個孌童，急切取悅，散發著期待幽會的訊息。天使的女性胸部跟少女臉龐，對照明顯勃起與垂盪的陰囊，讓這幅畫看似介於趣味漫畫和雌雄同體色情畫之間。這幅畫回應著達文西聖約翰畫作的主題：結合聖與魔，連結精神渴望與性慾勃發。某個時間點，曾經有人試著抹去陽具，但只成功地磨損紙張的藍底，並留下抹拭的痕跡。[13]

這幅畫的歷史有些神祕，也許因為一度收藏這幅畫的英國皇家為此感到尷尬。有個故事是德國學者到皇家圖書館看這幅作品，卻把它其藏在帽子裡帶走。不論是否為真，1990 年，這幅作品在德國貴族家中重見天日。[14]

相對於雌雄同體的指向天使及聖人，是一幅名為《指向女士》（*Pointing Lady*）的詩意甜美畫作（**圖 133**）。知名學者卡洛・培德瑞提稱為「也許是達文西最美的畫作」。[15] 主角擁有跟其他男性主角同樣的神祕引人微笑，她同樣也直視我們，將我們的注意力導向不可見的神祕。但不像這時代中達文西的其他天使，她毫無魔性。

13 原注：安德烈・格林（Andre Green），《不完整的揭示》（*Revelations de l'inachevement*, Flammarion, 1992），頁111；卡洛・培德瑞提編著，《肉身天使》（*Angel in the Flesh*, Cartei & Bianchi, 2009）。
14 原注：布萊恩・史威爾（Brian Swell），《週日電訊報》，1992年4月5日，出自尼修爾，頁562n26。史威爾曾在皇家圖書館工作。
15 原注：培德瑞提，〈指向女士〉，頁339。

圖 133_《指向女士》。

　　黑粉筆畫相當簡單，卻包含了許多達文西生命與作品的面向：熱愛戲劇盛會，幻想感受，對謎般微笑的掌握，讓女人栩栩如生的能力，以及扭曲動作。畫中充滿達文西熱愛的鬈曲螺旋：甚至暗示著創造擾流的溪流與瀑布，花草的曲線也呼應女士的精緻洋裝和吹拂的秀髮。

　　更值得注意的，是這位女士的指出方向。達文西在最後 10 年中著迷於這個手勢，象徵神祕導引者為我們指出道路的祝福。這幅畫可能原本是作為但丁〈煉獄篇〉（Purgatorio）的插圖，顯示引領詩人穿越森林儀式洗禮的美麗馬蒂爾達（Matelda）；或是為了著裝盛會所畫。不論原本目的是什麼，它已經不僅於此。這幅畫展現深刻詩意畫面，來自這位步入暮年但仍尋求永恆神祕指引的人；這些是他的科學或藝術未曾解釋，也無法解釋的追尋。

蒙娜麗莎

集大成之作

現在，我們來到《蒙娜麗莎》（**圖** 134）。這件達文西最重要的藝術創作，原本可以在更前面的篇幅中討論。1503 年他開始下筆，當時正要離開波吉亞陣營，返回佛羅倫斯。但 1506 年返回米蘭時，他並未完成這幅作品。事實上，第二段米蘭期間以及 3 年羅馬時期中，他都帶著畫作持續畫。生命旅程最後階段，他甚至把畫帶到法國，直到 1517 年，都還持續增添微細筆觸與輕盈層次。達文西去世時，這幅畫應當還在他的工作室中。

因此，在接近達文西生命盡頭時討論蒙娜麗莎確有其道理；達文西一生致力於跨越藝術與自然的交界，這幅畫應視為如此生命之大成來探索。這幅白楊木板畫上有多層清透油質釉彩，在多年裡重複疊加，展現出達文西天才的多重層次。從絲綢商之妻的肖像畫開始，到刻劃追尋人類複雜的情感，畫中神祕暗示的微笑令人難忘，更連結了自然與我們身處的宇宙。我們與自然的靈魂地景交織為一。

完成《蒙娜麗莎》的 40 年前，當時仍在佛羅倫斯的維洛及歐工作坊中，年輕達文西曾畫下另一幅委託的女性肖像畫《吉內芙拉·班琪》（**圖** 14）。表面上，兩幅畫有相似之處：兩位女士都是佛羅倫斯布商的新婚妻子，背後都是河景，兩人都是四分之三側身。但更引人注目的，是兩幅作品的差異。

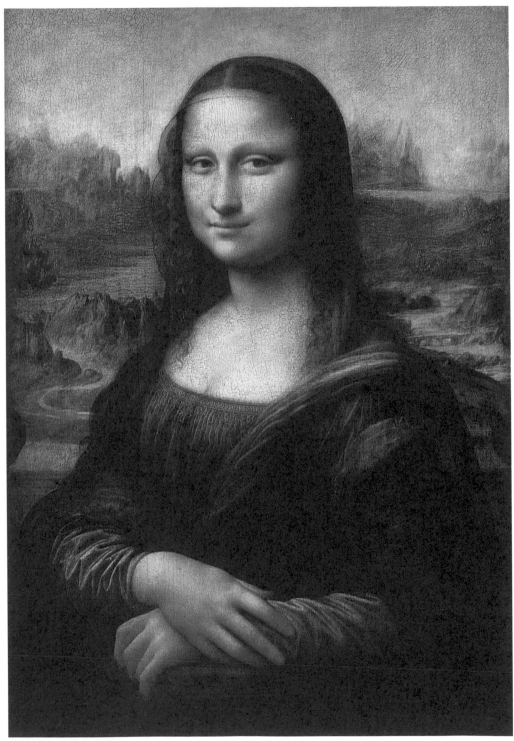

圖 134_《蒙娜麗莎》。

它們展現出達文西繪畫技巧的發展，以及更重要的，他身為科學家、哲學家與人文主義者的成熟表現。《吉內芙拉‧班琪》是由具有驚人觀察技巧的年輕藝術家所畫；《蒙娜麗莎》則屬於運用所有技巧、終身沉浸於知識熱情的人。幾千頁的筆記頁面寫下難以計數的探問，包含光線撞擊曲面物體、人臉解剖、幾何體積轉變成新形狀、亂流的流動、地球與人體的譬喻類比等，都協助他掌握描繪動作跟情感的微妙變化。「他永不滿足的好奇心，不停歇地由一項物件跳到另一項，都和諧融貫在一件作品中。」肯尼斯‧克拉克論及《蒙娜麗莎》：「科學、繪畫技巧、對自然的執著與精神啟發，都在這幅畫中完美平衡，以至於一開始我們幾乎全然不察。」[1]

委託

瓦薩利在他首刷出版於 1550 年的達文西傳記中，提供了《蒙娜麗莎》的生動描述。由於事實並非瓦薩利的長項，他很可能從未看過畫作（但也可能達文西死後，沙萊把這幅作品賣給法王前曾帶回米蘭，一如 1525 年沙萊遺產清單中令人疑惑的暗示。）更可能的是，瓦薩利可能看過仿作，或是根據二手描述，又放任自己天馬行空想像。不論是哪一種，後世的發現傾向肯定他的描述，因此我們可以用這個作為記錄傑作的起點：

達文西為法蘭切司科‧喬宮多（Francesco Giocondo），繪製他妻子麗莎夫人的肖像⋯⋯任何想見識藝術如何貼近自然的人，看到這幅肖像畫就能領會⋯⋯眼睛擁有現實中看得到的光彩水潤，眼睛四周是粉色珍珠般光澤，加上睫毛，只有最深刻的微妙得以表現⋯⋯精美鼻翼，瑰紅柔軟，栩栩如生。半開的嘴唇，紅唇尾端連接臉龐的肉色，看似真正皮膚而非顏料。喉頭深

| 原注：肯尼斯‧克拉克，〈蒙娜麗莎〉，《伯林頓雜誌》，115.840（1973年3月），頁144。

處，若持續凝視，彷彿可見脈動。

瓦薩利指的是麗莎·喬宮多（Lisa Giocondo），1479 年生於顯赫的蓋拉迪尼（Ghererdini）家族旁支；這個地主家族的根基雖然始於封建時代，財富卻未能延續。15 歲時，她嫁入富有但較不顯赫的喬宮多家；喬宮多家以絲綢貿易致富。由於缺現金，她父親必須割出一塊農地當作嫁妝；但落魄地主仕紳跟新興商人階級間的聯姻，對所有人都很有利。

她的新婚丈夫法蘭切司科·喬宮多 8 個月前剛失去元配，必須照顧 2 歲的兒子。身為梅迪奇家的絲綢貿易承辦商，喬宮多的客戶遍及歐洲，財富日隆，也從北非買入幾名摩爾人女性家奴。所有跡象顯示，他深愛麗莎，這並非當時這類包辦婚姻的常見景象。他協助支持她的娘家，到了 1503 年，她已經為他生下兩個兒子。在此之前，他們一直與婆家同住，但隨著小家庭人口增加跟財務昌隆，於是他購置了自己的家。差不多同一時間，法蘭切司科·喬宮多也委託達文西為妻子畫肖像畫，當時她即將要 24 歲。[*2]

達文西為何接受委託？當時他推諉更有錢、更重要的藝術贊助人曼圖亞侯爵夫人伊莎貝拉·德埃斯特的不斷請求；同時更沉醉在科學探索中，因此眾所皆知，他十分不願再執畫筆。

也許達文西接受的其中一個理由，來自家族友誼。達文西的父親長期擔任法蘭切司科·喬宮多的公證人，並數次擔任他的法務爭議代表人。兩家都跟聖母領報教堂關係密切。3 年前，從米蘭返回佛羅倫斯時，達文西帶著他的人搬進教堂的附屬修道院。他父親也是教堂的公證人。法蘭切司科·喬宮多在這裡望彌撒、出借金錢，最後甚至捐贈了一座家族側堂。喬宮多精明、有時戰鬥性高的商人特質，讓他偶爾跟教會發生爭執，總是由瑟皮耶羅·達文

2 原注：坎普與帕蘭提（Kemp and Pallanti），《蒙娜麗莎》（*Mona Lisa*），頁10；喬賽普·帕蘭提，《揭露娜麗莎》（*Mona Lisa Revealed*, Skira, 2006）；黛安·海爾斯（Dianne Hales），《蒙娜麗莎：她的一生》（*Mona Lisa: A Life Discovered*, Simon & Schuster, 2014）。部分作者宣稱，法蘭切司科先前有過兩次婚姻，不過並沒有證據。

西出面解決。其中一次發生在 1497 年，聖母領報教堂的修士對喬宮多提出的帳單不滿；瑟皮耶羅則在喬宮多絲綢鋪中提出解決協議。[*3]

所以當時 76 歲的老瑟皮耶羅，可能出手協助讓知名的兒子接受家族友人委託。除了是賣個人情給家族友人和客戶，瑟皮耶羅可能也想照顧兒子。雖然此時達文西已是遠近知名的畫家與工程師，他卻開始經常提取帶到米蘭的存款。

但我猜測達文西決定畫麗莎·喬宮多的主要原因，是因為他想畫她。因為她並不為人知，不是知名貴族，也不是貴族情婦，讓他可以隨意描繪，不必受有權贊助人頤指氣使。更重要地，她美妙迷人，有著誘惑的微笑。

但真的是麗莎嗎？

瓦薩利與其他人，包含 16 世紀佛羅倫斯作家拉斐耶羅·波爾吉尼（Raffaello Borghini）在內，認為《蒙娜麗莎》正是麗莎·喬宮多，看起來似乎並無疑義。瓦薩利認識法蘭切司科與麗莎，1527 至 1536 年間，瓦薩利多次造訪佛羅倫斯時，他們仍在世。瓦薩利跟他們的孩子是好友，可能也因此取得資訊。1550 年，他的書第一版問世時，這些孩子仍然在世，瓦薩利就住在聖母領報教堂斜對面。如果他對麗莎作為畫中主角的說明有誤，還有許多她的家族親友可以在 1568 年第二版時提出更正。不過，雖然他做了很多其他修正，《蒙娜麗莎》的故事仍舊不變。[*4]

然而這是達文西，總是圍繞著謎團與爭議。即使在他完成畫作前，問題就已浮現。1517 年，亞拉岡樞機主教路易吉（Cardinal Luigi of Aragon）的祕書安東尼歐·德·比雅提斯（Antonio de Beatis）造訪達文西在法國的工作室，並

3　原注：帕蘭提，《揭露娜麗莎》，頁89-92。
4　原注：傑克·葛林斯登（Jack Greenstein），〈達文西、蒙娜麗莎與喬宮多夫人〉，《藝術與歷史》（*Artibus et Historiae*），25.50（2004），頁17；帕蘭提，《揭露娜麗莎》，頁75、96；坎普與帕蘭提，《蒙娜麗莎》，頁50；佐爾納，1:241、251。

在日記中寫下他看到 3 幅畫作：《施洗者約翰》、《聖安妮與聖母子》，以及「一名佛羅倫斯女性」的肖像。到目前為止，聽來都還好。德·比雅提斯顯然是聽達文西說起，這幅肖像並非富裕侯爵夫人或知名情婦，德·比雅提斯應該認識這些人；而一位名叫麗莎·喬宮多的人，不夠有名到讓他指名道姓。

可是，接著是讓人困惑的一句話。依據德·比雅提斯指出，這幅畫是「應已去世的朱利亞諾·梅迪奇要求（instantia）所繪。」這真是令人困惑。達文西開始作畫時，朱利亞諾尚未搬到羅馬，也不是達文西的贊助人。1503 年，朱利亞諾遭佛羅倫斯共和黨人流放，住在烏爾比諾和威尼斯。假如像其他人所說，朱利亞諾「要求」繪製這幅肖像，主角是否是他的情婦之一？然而他的知名情婦都不是「佛羅倫斯女性」，而且他的情婦都相當知名，如果是畫中主角，德·比雅提斯應當能夠認出。

不過卻存在一個合理美好的可能性，讓朱利亞諾可能跟督促達文西繪製或持續繪製一幅麗莎·喬宮多的肖像有關。朱利亞諾跟麗莎同樣生於 1479 年，在佛羅倫斯菁英圈的小世界中，因為相連的家族關係認識彼此。各種關係中，麗莎的繼母是朱利亞諾的堂姐。朱利亞諾被迫離開佛羅倫斯時，兩人都是 15 歲；幾個月後，她嫁給年長鰥夫法蘭切司科。也許，他們就像莎翁劇中的不幸戀人。朱利亞諾也許是思慕麗莎的少年情人，或者就像伯納多·班波對吉內芙拉·班琪的柏拉圖式單戀。也許在 1500 年達文西經過威尼斯時，朱利亞諾要求他抵達佛羅倫斯時，回報俏美麗莎的近況和模樣。或者，當達文西帶著未完成畫作抵達羅馬時，他的新贊助人朱利亞諾可能認出了這位普世美人，並督促他盡早完成。這些解釋不必然取代法蘭切司科·喬宮多委託畫作的故事，反而提供了補充說明。也許在達文西接受委託的理由上更添一筆，也解釋了他為什麼從未把畫作送交法蘭切司科·喬宮多。[*5]

5　原注：尼修爾，頁366；坎普與帕蘭提，《蒙娜麗莎》，頁110；坎普《傑作》，頁261。

故事中的另一個問題，在於「蒙娜麗莎」是「麗莎夫人」（Madonna Lisa）的簡寫，因為出現在瓦薩利書中而廣受大眾使用。但這並非畫作的唯一名稱，這幅畫也稱為《喬宮多夫人》（*La Gioconda*，法文為 *La Joconde*）。這是這幅畫或一件仿作列在 1525 年沙萊遺產清單中的標題[6]，似乎強化了《蒙娜麗莎》跟《喬宮多夫人》是同一幅畫的說法。由於 Gioconda 一字又有「歡樂無憂」的意思，看似姓氏的雙關語，相當符合達文西的喜好。但有些人認為應該有 2 幅不同的畫作，引述洛馬奏在 1580 年代的紀錄：「《蒙娜麗莎》與《喬宮多夫人》的畫作」，看似有兩幅不同作品。不同理論者在兔子洞中跑竄，試圖找出要不是蒙娜麗莎，誰會是這位無憂夫人。然而，比較可能是洛馬奏的紀錄有誤，或者早期轉錄者將文中的「或」誤置成「與」。[7]

2005 年發現的證據，應該能夠解決這個謎團或疑惑。前面在討論《聖安妮》定年時，曾經提到 1503 年阿果斯提諾・維斯普奇在西塞羅著作頁緣留下註腳中提到，「麗莎・喬宮多的頭」是當時達文西正在進行的作品。[8] 有時，即使是達文西，看似謎團也未必如此。相反地，直接了當的解釋已經足夠。我相信就是如此：《蒙娜麗莎》就是蒙娜麗莎，也就是麗莎・喬宮多。

雖說如此，這幅畫已經超越了絲綢商之妻的肖像，也絕不僅是一件委託畫作。許多年後，或者從一開始，達文西下筆的方式，就彷彿這是一件為了自己與永恆的普世之作，而非為了法蘭切司科・喬宮多的委託。[9] 他從未交件；從銀行紀錄判斷，也不曾因為這幅作品收取任何報酬。相反地，他帶著這幅畫到佛羅倫斯、米蘭、羅馬與法國，直到生命終點，這是他下筆的 16 年

6　原注：薛爾與西羅尼，〈沙萊與達文西的遺產〉，頁95。

7　原注：坎普與帕蘭提，《蒙娜麗莎》，頁118。

8　原注：吉兒・柏克，〈阿果斯提諾・維斯普奇在海德堡關於達文西的頁緣註記〉（Agostino Vespucci's Marginal Note about Leonardo da Vinci in Heidelberg），《達文西協會通訊》，30（2008年5月），頁3；馬汀・坎普，《基督到可樂》（*Christ to Coke*, Oxford, 2011），頁146。

9　原注：關於這幅畫從一開始就是由達文西開始，而非法蘭切司科・喬宮多委託，以及麗莎的樸素衣著跟髮妝也顯示不太可能是委託肖像畫的論點，見喬安娜・伍茲－馬爾斯登（Joanna Woods-Marsden），〈達文西的《蒙娜麗莎》：沒有委託人的肖像畫？〉（Leonardo da Vinci's *Mona Lisa*: A Portrait without a Commissioner），出自摩法特與塔格利亞拉甘巴，頁169。

後。這段期間，疊加了一層又一層細膩油彩筆觸，他修正潤飾，並讓她充滿對人類與自然認識的新深度。有些新觸發、新感動或新靈感讓他驚豔時，筆刷又會再次輕觸這幅白楊木板畫作。如同達文西的生命隨著旅程每一步深刻疊加，《蒙娜麗莎》也是如此。

畫作

《蒙娜麗莎》的神祕魅力，始於達文西的木板處理。在這片由白楊樹幹中心部位裁出的紋理細緻木板，尺寸大於一般家庭肖像，達文西覆上一層厚厚的白鉛底漆，而非一般的石膏粉、白堊與白色素混合物。他知道這層底漆更能反射穿透細緻半透明油質層的光線，進而提升畫的深度、亮度與質感。[*10]

因此，光線穿過層次，部分抵達底層白漆時被反射，再重新穿越層次。我們的眼睛會看到表層顏色反射光跟底層反射光的互動。這創造了造型上變幻不一、難以捉摸的微妙感受。蒙娜麗莎臉頰與笑容的輪廓上，色調柔軟轉換，看似受到釉質油彩層次隱蔽，卻會隨著房間光線和觀看者的角度變化。整幅畫作感覺活了起來。

如同 15 世紀荷蘭畫家揚・凡・艾克（Jan van Eyck），達文西使用的釉彩也僅是在油中混入非常小量的色素。為了麗莎臉上的陰影，他首先使用一種鐵鎂混合物，創造出煅赭土色的色素，油的吸收效果很好。他以極細緻的方式下筆，讓它們幾不可見；長時間多達 30 層的細膩上色。2010 年出版的 X 光螢光光譜儀研究報告指出，「厚重的棕色釉彩上在蒙娜麗莎臉頰的粉紅基底

10 原注：羅倫斯・德・維格利（Laurence de Viguerie）、菲利浦・瓦特（Philippe Walter）等，〈透過X光螢光光譜儀揭露達文西的暈塗技法〉（Revealing the Sfumato Technique of Leonardo da Vinci by X-Ray Fluorescence Spectroscopy），《應用化學》（*Angewandte Chemie*），49.35（2010年8月16日），頁6125；桑德拉・蘇斯提克，〈達文西《蒙娜麗莎》中的漆處理〉（Paint Handling in Leonardo's Mona Lisa），《*CeROArt*》，2014年1月13日；菲利浦・波爾（Philip Ball），〈蒙娜麗莎的微笑背後〉（Behind the *Mona Lisa*'s smile），《自然》，2010年8月5日；海爾斯，《蒙娜麗莎：她的一生》，頁158；阿拉斯代・帕瑪（Alasdair Palmer），〈達文西如何做到〉（How Leonardo Did It），《觀察家》，2006年9月16日，描述法國藝術家與藝術史學者雅克・法蘭克（Jacques Franck）研究如何複製達文西的技術。

上，從僅僅 2 到 5 公釐，直到約 30 公釐的陰影最深處。」這篇分析顯示，達文西刻意以不規則方式下筆，讓肌膚紋理看來更真實。[*11]

達文西畫下的麗莎坐在一處敞廊下，畫的邊緣勉強可以看到支柱基座，前景中雙手交疊，靠在椅子手把上。她的身體，特別是雙手，感覺跟我們異常靠近；而崎嶇山景則退至遙遠迷濛的距離外。關於底漆的一項分析顯示，他原本把她的左手刻畫為抓著椅子把手，似乎將要起身；後來又改變心意。不論如何，她依然看起來在動作之中。我們眼前的她正在轉身，彷彿我們正走進敞廊，被她發現。她的上身略為扭轉，頭則轉向，看著我們微笑。

整個生涯中，達文西沉浸在光影和光學的研究中。筆記裡有一段分析，接近他讓光線灑在麗莎臉上的方式：「當你想畫一幅肖像，要選陰沉天氣，或是夜幕降臨時。注意夜幕降臨之際，街道上男女的臉；以及天氣陰沉時，你會看到這些臉龐的柔軟與細緻。」[*12]

在《蒙娜麗莎》中，他讓光線由高處、略偏左方灑下。為了這個目的，必須採取一些小技巧；他的手法相當巧妙，需要慧眼才能辨識。從支柱判斷，她所在的敞廊是受到遮蔽的；因此光線理應來自身後的地景。但是，光卻來自身前。我們會以為也許敞廊的側邊有開口，即使如此，也無法完整解釋。這是達文西運用的特意安排，讓他得以發揮擅長的光影色調，來創造他需要的輪廓與造型。對光學跟光在曲線表面上的表現，他深具掌握及說服力，因此讓《蒙娜麗莎》中的技巧表現不會過於醒目。[*13]

關於麗莎臉部的光，還有另一個微小的反常之處。達文西在光學書寫中，研究過瞳孔在光線下要多久才會收縮變小。《音樂家肖像》中，由於眼

11 原注：伊莉莎白・馬汀（Elizabeth Martin），〈畫家的調色盤〉（The Painter's Palette），出自讓－皮耶・摩罕（Jean-Pierre Mohen）等編著，《走進蒙娜麗莎》（The Mona Lisa: Inside the Painting, Abrams, 2006），頁62。本書收錄了20篇論文及高解析度照片，詳細討論多譜段影像技術的發現。
12 原注：《艾仕手稿》，1:15a；《筆記／保羅・李希特版》，520。
13 原注：查倫巴・菲利浦查克（Z. Zaremba Filipczak），〈蒙娜麗莎的新發現：達文西的光學知識與光線選擇〉（New Light on Mona Lisa: Leonardo's Optical Knowledge and His Choice of Lighting），《藝術通訊》，59.4（1977年12月），頁518；佐爾納，1:160；克蘭，《達文西遺產》，頁32。

睛擴張方式不同，賦予作品一種動感，並符合達文西在畫中使用的光線。《蒙娜麗莎》中，她的右眼瞳孔略大。但這是（轉身前也是）主要面對光源的眼睛，光來自她的右側，因此這一側瞳孔應該縮小。這一點，如同《救世主》的圓球缺乏折射一樣，是失誤？還是某種技巧？達文西的觀察力是否足以發現只有 20% 的人會發生的瞳孔不等現象？或者他知道歡愉也會導致眼睛睜大，因此透過麗莎較快擴張的單眼，暗指看到我們讓她歡喜？

然而，這些可能是過度執著也許無關的微小細節；我們可以稱為「達文西效應」。他的觀察如此敏銳，以至於畫中的小差異，例如兩瞳擴張不均，也會讓我們糾結（也許過度）他注意思考的點。要是這樣，也是好事；在他周圍的觀看者會受到刺激，開始觀察自然中的微小細節，例如導致瞳孔擴張的原因，並重新建立起對自然的驚喜之心。受到達文西追逐細節的啟發，我們也會起而效法。

另一個疑惑則是關於麗莎的眉毛，或是沒有眉毛。在瓦薩利令人生厭的描述中，他特意大力讚美「眉毛，因為他展現了毛髮由肉體生起的方式，一處快速生長，另一處則較為稀疏，並隨皮膚毛孔而彎曲，再自然不過。」這看似另一段瓦薩利絮絮叨叨，以及達文西結合藝術、觀察與解剖的精采案例，直到我們注意到《蒙娜麗莎》沒有眉毛。事實上，1625 年一段關於畫作的描述也寫下：「這位女士，各處皆美，獨少眉毛。」這一點甚至讓某些牽強理論火上加油，認為現在典藏於羅浮宮的畫作並非當年瓦薩利所見。

一個解釋是，瓦薩利從未看過此畫，過度誇耀了部分內容，這很像他會作的事。然而他的說明卻又如此精確，看似不大可能。更合理的解釋則是，兩塊細微模糊的橢圓形色塊，位於眉毛應在的位置，暗示著眉毛可能曾以瓦薩利形容的方式描繪，每根毛髮纖毫微密。然而達文西花了很長時間描繪眉毛，因此底下的油層已經完全乾掉。這表示在首次清理這幅畫時，眉毛很可能被除掉了。2007 年，法國藝術技師帕斯可・科特（Pascal Cotte）透過高解析

度掃描支持了此一解釋；經過光濾鏡，他找到眉毛原本存在的痕跡。[14]

雖然麗莎裝扮簡單，缺乏彰顯貴族地位的珠寶或華麗衣飾，達文西卻以驚人細緻和科學嚴謹來描繪她的服飾。自從學徒時期在維洛及歐工作室中描繪皺褶帳幔的研究後，達文西就觀察過布料的折疊與垂墜方式。她的洋裝輕盈，光線打在垂直波浪與褶襉上。最引人注意的是芥末黃銅色的袖子，絲緞光澤粼粼閃耀，應該會讓維洛及歐十分驚豔。

由於他是為高級絲綢商之妻繪製肖像（至少理論上是這樣），當他為麗莎多層衣物疊加精美的細節時，並不令人意外。如果想進一步欣賞達文西的細膩精心，找一張大型高解析度複製照（可以在書中或網路上找到許多）[15]，審視麗莎洋裝的領圍。從兩道交編螺旋開始，這是達文西最喜愛的自然圖紋；兩者間鑲有閃現光線的金環，猶似立體浮雕。下一列則是一串繩結，類似達文西喜歡在筆記本上畫的。它們形成十字架，每一組都由 2 個六角盤結分隔。然而有一個地方，位於洋裝領圍中心的圖紋微微打破規律，一列中有 3 個六角盤結。只有高解析度紅外線影像的近距離檢視，能夠清楚看到達文西並非畫錯。相反地，他非常小心地描繪乳溝正下方的衣褶。紅外線影像還透露出另一件同樣驚人的事，但因為面對的是達文西，也就不足為奇了。之後將畫上另一層衣物的地方，他加上上衣刺繡紋樣；讓我們即使不可見，也能微微感受紋樣的存在。[16]

覆蓋麗莎頭髮的輕薄頭紗，作為貞靜象徵（而非哀悼），如此薄透，要

14 原注：克拉克，〈蒙娜麗莎〉，頁144；帕斯可・科特（Pascal Cotte），《照亮蒙娜麗莎》（*Lumiere on the Mona Lisa, Vinci Editions, 2015*）；〈新科技為蒙娜麗莎的數世紀爭議解惑〉（New Technology Sheds Light On Centuries-Old Debate about *Mona Lisa*），PRNewswire，2007年10月17日；〈高解析度照片暗指蒙娜麗莎的眉毛〉（High Resolution Image Hints at *Mona Lisa*'s Eye Brows），CNN，2007年10月18日。

15 原注：好書包括摩罕等，《走進蒙娜麗莎》；科特，《照亮蒙娜麗莎》；佐爾納。最好的網路版本來自巴黎研究機構C2RMF，網址：http://en.c2rmf.fr/，以及維基共享資源（Wikimedia Commons），網址：http://commons.wikimedia.org/wiki/File:Mona_Lisa,_by_Leonardo_da_Vinci,_from_C2RMF_natural_color.jpg。

16 原注：布魯諾・莫汀（Bruno Mottin），〈閱讀影像〉（Reading the Image），出自摩罕等，《走進蒙娜麗莎》，頁68。

不是額頭上的橫線，幾乎難以察覺。仔細觀察靠近右耳處，頭紗如何在頭髮上寬鬆流瀉；達文西的細緻展現在，他先畫了背景，再以近乎透明的釉彩畫上頭紗。再觀察從右前額頭紗下方露出的頭髮；雖然頭紗接近透明，但他描繪頭紗下的髮絲，比起下方露出並蓋住右耳的頭髮，來得稍微輕薄。未遮掩的頭髮往肩下兩側流瀉時，達文西又重新創造他熱愛的螺旋鬈髮。

描繪頭紗是達文西得心應手之事。實體的飄忽狀態跟概念的不確定性，他都嫻熟在心。深知光線會刺激視網膜的多點，他寫下人類認知的現實缺乏銳利邊界與線條；相對地，我們眼中的每件事物都是暈塗般的柔軟邊界。不僅是無限延伸的迷霧地景，同樣也適用於麗莎的手指輪廓。後者看似如此接近，幾乎觸手可及。達文西知道，我們眼中的事物，都是透過薄紗來觀看的。

麗莎背後的地景描繪，運用了其他視覺技巧。我們以類似鳥眼角度從上方俯視。一如達文西多數作品，地質形成與迷濛山脈混合了科學與幻想。荒蕪崎嶇感呼喚史前時代，卻透過在麗莎肩頭跨越河流的模糊拱橋來連接現代（也許是描繪阿雷佐附近阿諾河上的 13 世紀布里亞諾橋）*[17]。

右側地平面看似較高，也比左側遙遠，此一分裂賦予畫作一股動感。地面似乎也隨著麗莎身軀扭轉而動，當你的視覺焦點從左地平面移向右側時，她的頭似乎也在微點。

地景向麗莎像的流動，正是達文西所擁抱的巨觀世界與微觀人體譬喻的終極表現。地景展現出地球活生生、呼吸跳動的身軀：作為血脈的河流，作為肌理的道路，作為骨架的岩石。不僅是背景，地球流入麗莎，並成為她的一部分。

目光追隨右側蜿蜒河道，穿越橋下，河水似乎流入圍在麗莎肩頭的絲巾。絲巾的直線皺褶到達胸部時，開始溫和扭捲，看來就像達文西的水流

17 原注：卡爾洛‧史塔那齊（Carlo Starnazzi），《達文西的地圖學》（*Leonardo Cartografo*, Istituto geografico militare, 2003），頁76。

畫。畫面左側，蜿蜒道路盤蜷，彷彿將連接她的心臟。領圍以下的洋裝，像瀑布一樣沿著身軀流瀉。背景與衣物同樣凸顯線條，強化從比喻發展成整體的過程。這是達文西哲學的核心：從宇宙到人類，自然界各種模式的重複與關聯性。

不只如此，畫作呈現的一體性不僅跨越自然界，也跨越時間。地景展現出地球與子孫如何受到流體形構、雕塑與豐饒；由洪荒之前創造的遙遠山巔谷地，穿越人類歷史中建設的橋梁道路，再到年輕佛羅倫斯母親的喉嚨脈動與內部流動。藉此，她已經轉化為永恆的象徵。如同華特‧派特（Walter Pater）在知名的 1893 年《蒙娜麗莎》讚歌中寫道：「世界各地皆往她的肖像……恆久生命，捲帶十千經歷。」[18]

眼睛與微笑

許多畫作，包含達文西先前的《美麗的費隆妮葉夫人》，主角的眼睛似乎會隨著觀看者移動。甚至是該畫作或《蒙娜麗莎》的良好仿作，都有這種效果。站在畫作前方，主角凝視著你；往兩側移動，目光似乎仍舊直視。雖然肖像眼神追隨房中觀看者並非達文西首創，但這個效果跟他緊密相關，以至於有時被稱為「《蒙娜麗莎》效果」。

數十名科學家曾研究過《蒙娜麗莎》，以了解這種效果的科學成因。一種解釋是，在立體真實世界中，臉部光影隨著我們的視角變化；但平面畫像卻非如此。因此，即使不是站在畫像正前方，我們仍感覺畫像眼神的凝視。達文西卓越的光影技巧，則讓《蒙娜麗莎》的效果更為顯著。[19]

最後，則是《蒙娜麗莎》最神祕也最吸引人的特徵：她的微笑。「在這件達文西畫作中，」瓦薩利寫道，「有抹微笑如此愉悅，可說超凡入聖。」

18 原注：華特‧派特，《文藝復興》（*The Renaissance*, University of California, 1980，原出版於1893年），頁79。

他甚至講了一則作畫期間達文西怎麼讓麗莎保持微笑的故事：「畫她的肖像時，他雇用人來為她演戲、唱歌，說笑話逗她開心，以避免畫家經常會在作品上呈現的憂鬱。」

笑容帶著謎意。我們凝視時，它飄忽不定。她在想什麼？眼神稍一飄離，她的笑容似乎也隨之變化。謎團更加複雜。我們移開視線時，笑容卻在心頭縈繞，一如在人類的集體心靈中縈繞。從未見過任何畫作中的動作與情緒如此交織；這是達文西藝術的一對試金石。

達文西持續修改麗莎笑容的同時，他正夜夜在新聖母醫院的停屍間內，剝除遺體皮膚，展露底下的肌肉神經。對於微笑從哪裡開始，他極感興趣，要求自己分析臉上每個部位的各種可能運動，以決定控制每處臉部肌肉的神經。追蹤哪些屬於顱骨神經，哪些是脊椎神經，也許對畫出微笑並非必要，但達文西就是想知道。

要了解《蒙娜麗莎》的微笑，有必要重回第 27 章討論的 1508 年傑出解剖畫頁，有露齒鬼臉與抿唇畫作（**圖** 111）。他發現，抿唇的肌肉正是形成下嘴唇的肌肉。試著噘嘴，你會發現確實如此；下唇可以自己噘起，不論有無上唇加入，但我們無法只噘上唇。這是一項小發現；但對也是藝術家的解剖者，特別是當時正在繪製《蒙娜麗莎》的畫家來說，這是無價的發現。牽涉到唇部運動的其他肌肉還包含「能某種程度牽動唇部，如拉開、收回和抿平嘴唇，讓它們橫向扭動或恢復原來位置。」。接著他畫了一列移除皮膚的嘴唇。[*20] 浮在頁面上方的，是一幅簡單溫和微笑的清淡黑粉筆素描。雖然嘴角

19 原注：佐藤隆夫與細川研知（Takao Sato and Kenchi Hosokawa），〈眼與臉的蒙娜麗莎效果〉（Mona Lisa Effect of Eyes and Face），《*i-Perception*》，3.9（2012年10月），頁707；席娜·羅傑斯（Sheena Rogers）、梅蘭妮·倫斯斐爾德（Melanie Lunsfeld）等，〈蒙娜麗莎效果：視線方向對真實與畫作臉龐的認知〉（The Mona Lisa Effect: Perception of Gaze Direction in Real and Pictured Faces），出自席娜·羅傑斯與茱迪絲·艾夫肯（Judith Effken）編纂，《認知與行動研究，第八冊》（*Studies in Perception and Action VIII*, Lawrence Erlbaum, 2003），頁19；艾弗吉尼亞·波雅爾斯卡雅（Evgenia Boyarskaya）、亞歷珊德拉·賽巴斯提安（Alexandra Sebastian）等，〈蒙娜麗莎效果：中央與偏離中央視線的中性關聯〉（The Mona Lisa Effect: Neural Correlates of Centered and Off-centered Gaze），《人類腦部描繪期刊》，36.2（2015年2月），頁415。
20 原注：《溫莎手稿》，RCIN 919005v。

幾不可察地往下彎，雙唇給人的印象仍是微笑。此處，在解剖畫間，我們發現了進行中的《蒙娜麗莎》微笑。

微笑還牽涉其他科學。從光學研究中，達文西了解到光線並非進入眼睛內的單一定點，而是整片視網膜。視網膜的中心區域稱為中央窩（fovea），是觀看顏色跟維小細節的最佳區域；中央窩附近區域則是攝取陰影與黑白調性的最佳區域。我們直接觀看物件時，會感覺較為銳利。但如果從外圍觀看，或是從眼角瞄視，則會顯得有些模糊，感覺似乎比較遠。

藉著這些知識，達文西能夠創造一抹難以捕捉的微笑；過度專注時，卻顯得飄忽不定的微笑。麗莎嘴角的極細微線條顯示出微微下彎，如同浮在解剖頁面上的那對嘴唇。直視嘴唇時，視網膜捕捉到微小細節刻劃，就會覺得麗莎看似不笑。但如果視線偏離嘴唇，看看眼睛、臉頰或畫作其他部分，只有視線邊緣看到嘴唇，畫面就會開始模糊，嘴角的微小刻劃變得不明顯，但仍會看到此處的陰影。這些陰影與嘴唇邊際的柔軟暈塗效果，會讓她的雙唇看似上彎成一抹微妙的笑容。造就出愈不刻意尋求，卻更顯明亮的微笑。

科學家最近找到一種科學方式，來形容這些發現。哈佛醫學院神經科學家瑪格麗特・李文斯頓（Margaret Livingston）指出，「比起高空間頻率影像，低空間頻率（較模糊）的影像中，微笑較為清晰明顯。因此看畫時，當你的視線落在背景或蒙娜麗莎手上，關於嘴唇的知覺就會由低空間頻率主導，它會看來比你直視嘴唇時更開心。」雪菲爾哈蘭大學（Sheffield Hallam University）的研究則顯示，達文西把同樣的技巧用在《美麗的費隆妮葉夫人》，以及最近發現的《美麗公主》畫作上。*21

21 原注：瑪格麗特・李文斯頓（Margaret Livingston），〈溫暖？真實？或只是低空間頻率？〉（Is It Warm? Is It Real? Or Just Low Spatial Frequency?），《科學》，290.5495（2000年11月17日），頁1299；亞歷山卓・索蘭佐（Alessandro Soranzo）與米雪兒・紐伯利（Michelle Newberry），〈達文西《美麗公主》畫像中難以捕捉的笑容〉（The Uncatchable Smile in Leonardo da Vinci's *La Bella Principssa Portrait*），《視覺研究》，2015年6月4日，頁78；伊莎貝爾・柏恩（Isavel Bohrn）、克勞斯－克里斯汀・卡爾本（Claus-Christian Carbon）與佛洛里安・哈茲勒（Florian Hutzler），〈蒙娜麗莎的微笑：知覺或錯覺？〉（*Mona Lisa*'s Smile: Perception or Deception?），《心理科學》，2010年3月，頁378。

所以世界知名的微笑出於本源的捉摸不定，潛藏著達文西對人性的終極認知。他擅長描繪內在情緒的外顯表現。但在《蒙娜麗莎》中，他展現了更重要的事：我們永遠不可能透過外顯表現，完全了解真實情緒。他人情緒永遠存在著暈塗效果，永遠都是一層紗。

其他版本

達文西修改《蒙娜麗莎》同時，他的追隨者與部分學生也畫了仿作，也許達文西本人偶爾也替他們增修幾筆。部分相當優美，知名的如《維儂蒙娜麗莎》(*Vernon Mona Lisa*)與《艾爾沃斯蒙娜麗莎》(*Isleworth Mona Lisa*)，導致這些作品宣稱是全由或部分由達文西所繪。雖然多數學者抱持懷疑態度。

最美的仿作，是典藏於馬德里普拉多美術館，2012年剛經過清理復原（圖135）。這幅作品讓我們得以一窺表漆變黃龜裂前的畫作原貌。[22] 除了顯示出細膩眉毛線條，這件仿作還展現麗莎衣袖的黯銅色調，煙藍地景栩栩如生，繡入領圍的金線，左肩頭上薄披肩的透明感，以及鬈髮束的光澤。

這也拋出一個問題，也許有人認為不妥，但《蒙娜麗莎》原作是否應該進行清理修復，如同羅浮宮為《聖安妮與聖母子》及《施洗者約翰》進行的工作？見解深刻的羅浮宮《蒙娜麗莎》策展人文生·德留旺描述過，每年有一天，畫作從玻璃後移出，取下畫框進行仔細檢視時，他所感受到的震撼。畫面動作的印象更加生氣盎然。他知道，即使僅移除多數表漆，甚至不動畫作本身，也能讓當代變得明顯晦暗的《蒙娜麗莎》展現更多原始光彩。然而畫作已經成為某種象徵，晦暗表漆下的畫作受到廣大喜愛，最少量的清理也可能引起軒然大波。法國政府情願多一事不如少一事。

22 原注：馬克·布朗（Mark Brown），〈真正的蒙娜麗莎？普拉多美術館發現達文西學生作品〉（The Real *Mona Lisa*? Prado Museum Finds Leonardo da Vinci Pupil's Take），《衛報》，2012年2月1日。

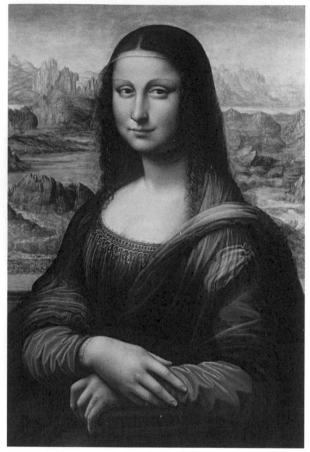

圖 135_ 普拉多美術館的《蒙娜麗莎》仿作。

　　達文西追隨者所繪的《蒙娜麗莎》衍生畫中，最有趣的也許是經常稱為
《蒙娜瓦娜》（*Monna Vanna*）的半裸畫。現存共有 8 幅，其中一幅認定為沙
萊所繪（**圖 136**）。從當時存在這麼多半裸版本作品來看，達文西可能同意，
也認為有趣，甚至可能提供草圖或現在已經佚失的原稿。一幅藏於香提堡
（Chateau of Chantilly）的畫作底稿，自詡曾作為畫作基礎，品質頗高，也有部
分左手細線，顯示達文西可能有參與，或甚至是他的作品。*23

23 原注：坎普與帕蘭提，《蒙娜麗莎》，頁171。

圖 136_《蒙娜瓦娜》。

後世

　　二次大戰期間，英國人聯絡法國反抗軍時，他們用的密語是：「蒙娜麗莎持續微笑」（La Joconde garde un sourer.）。雖然捉摸不定，她的微笑卻好像包含了時光中不變的智慧。她的肖像是人類連結的深刻展現，不僅是對內在自我，也對所處的宇宙。

　　《蒙娜麗莎》成為全世界最有名的畫作，不僅是炒作和偶然，也因為觀看者能夠感受跟她的情感連結。她激起一連串複雜的精神反應，她本人似乎

也如此展現。最神奇的是，她似乎能夠感受知覺彼此。這是她看似栩栩如生的原因，成為所有肖像畫中最生動的一幅。因此她是如此獨特、無法超越的人類創作之一。如同瓦薩利所說，「這幅畫創作的方式，讓每位勇敢藝術家顫抖喪志。」

站在《蒙娜麗莎》面前，關於委託的種種歷史討論淡去。當達文西以生命中 16 年的多數時光致力於這幅畫，它就不只是幅肖像畫。它變成一幅普世之畫，是達文西對於內在生命外顯，我們自身與所處世界的連結，累積智慧的提煉結晶。如同《維特魯威人》站在地方天圓之中，坐在敞廊的麗莎，倚著地質時光的背景，正是達文西對於生而為人的深刻沉思。

而對那些多年來認為達文西浪費太多時間，沉溺在光學、解剖及宇宙模式研究的悵惘學者和評論家，《蒙娜麗莎》回以一抹微笑。

法國

最後的旅程

　　達文西生涯泰半時間都在找尋可靠的贊助者，願意無條件提供他父親偶爾展現的父親家長式支持與寵愛。雖然瑟皮耶羅・達文西為兒子取得良好的學徒機會及委託案，但自始至終，他的行為並不一致：他拒絕承認兒子，更把他排除在遺囑之外。瑟皮耶羅・達文西最主要的遺產，是給了兒子追求無條件贊助的無窮欲望。

　　但目前為止，所有達文西的贊助人都沒有達到這個標準。年輕時代在佛羅倫斯，這個城市由歷史上最重要的贊助人之一所統治，但羅倫佐・梅迪奇沒給他什麼委託案，甚至讓他帶把七弦琴，就當成外交禮物送出去。至於盧多維科・斯福爾扎，也是在達文西抵達米蘭許多年後，才成為公爵朝廷的一分子；而他最重要的委託騎士紀念像也遭公爵放棄。1499 年法國取得米蘭後，達文西試著贏得幾位權貴的喜愛，包括法國的米蘭總督查理・德昂布瓦斯，殘暴的義大利戰士切薩雷・波吉亞，以及不幸的教宗之弟朱利亞諾・梅迪奇。雖然這些都不是完美的組合。

　　1515 年 12 月隨著教宗利奧十世前往波隆那時，達文西遇到了當時才 21 歲的新任法王弗朗西斯一世（**圖 137**）。當年初，弗朗西斯一世才剛繼承岳父路易十二世之位，路易仰慕達文西，收藏他的作品，也是少數能讓達文西執

圖 137_ 達文西最後的贊助者，法王弗朗西斯一世。

筆做畫的人。他在波隆那遇見達文西前，弗朗西斯一世剛從斯福爾扎家手中奪回米蘭控制權，就像路易十二世的 1499 年成就。

他們都在波隆那的時候，弗朗西斯一世可能邀請達文西前往法國。達文西卻返回羅馬，雖然只是短暫停留，也許為了整理手頭上的事務。這段期間，弗朗西斯一世與朝臣持續招募達文西，更受到弗朗西斯一世之母薩伏依的露易絲（Louise de Savoie）鼓舞。「我請求您敦請達文西大師務必前來國王麾前。」1516 年 3 月弗朗西斯一世朝臣寫信給法國駐羅馬大使，並補充達文西應「獲得全心保證，將受到國王與王太后最高的歡迎。」[1]

Ⅰ 原注：珍‧桑莫斯（Jan Sammers），〈王家邀請〉（The Royal Invitation），出自卡洛‧培德瑞提編著，《達文西在法國》（*Leonarde da Vinci in France*, CB Edizioni, 2010），頁32。

那個月，朱利亞諾‧梅迪奇去世。從早年在佛羅倫斯的生涯開始，達文西跟梅迪奇家族的關係就不舒坦。「梅迪奇造就我，也毀了我。」朱利亞諾去世時，達文西在筆記中若有所思地寫道。[2] 接著，他就接受法國邀請，在1516 年夏天，趁著阿爾卑斯山還沒因雪封山前，離開羅馬加入法王宮廷；這將是他最後也是最忠實的贊助者。

達文西先前從來不曾離開過義大利。此時 64 歲的達文西，看來比實際年齡更老，並知道此行很可能是他最後的旅程。達文西一行中有幾匹騾子，載運家具、衣物與筆記箱籠，以及至少 3 幅他仍心心念念持續修改的畫作：《聖母子與聖安妮》、《施洗者約翰》以及《蒙娜麗莎》。

路程上，他與旅伴停留米蘭。沙萊決定留在此地，至少暫時如此。這時他已經 36 歲，邁入中年，不再扮演達文西俊俏男孩的伴侶角色，或跟貴族出身的梅爾齊爭寵。梅爾齊此時年僅 25 歲，仍然陪伴達文西左右。沙萊將定居於米蘭近郊，當年由斯福爾扎送給達文西的葡萄園農莊。接下來 3 年，直到達文西去世為止，沙萊雖然曾經前往法國探望達文西，卻都沒有久留：他只收到過一次薪水，僅是梅爾齊常態薪水的八分之一。

也許沙萊另一個留在米蘭的原因，是達文西有了另一名男僕。巴提斯塔‧德‧維拉尼斯（Batista de Vilanis）伴隨他由羅馬前往法國，很快取代沙萊在達文西心中的位置。沙萊最終僅繼承米蘭葡萄園及相關權利的一半；巴提斯塔取得另外一半。[3]

弗朗西斯一世

法王弗朗西斯一世身高 6 英尺，肩膀寬闊，展現出吸引達文西的魅力與勇氣。他熱愛領導軍隊作戰；隨著軍旗高揚，策馬直上前線。但不像波吉亞

2 原注：《大西洋手稿》，471r/172v-a；《筆記／保羅‧李希特版》，1368A。
3 原注：尼修爾，頁486-93；布蘭利，頁397-99；《筆記／保羅‧李希特版》，1566。

或達文西某些前贊助者，他是有文明教養的人。攻下米蘭之時，弗朗西斯一世並未殺害或囚禁麥西米連·斯福爾扎公爵，而是讓他進入法國宮廷。

在深具文化素養的母親薩伏依的露易絲及一群忠誠有能的教師影響下，弗朗西斯一世熱愛義大利文藝復興。不像義大利公爵或王侯，法王收藏的畫不多，幾乎沒有雕像，法國藝術也遠不及義大利和法蘭德斯的發展。弗朗西斯一世預備改變這種情況。他的野心是在法國發起席捲義大利的文藝復興，也幾乎達成他的目標。

弗朗西斯一世是個熱切且全方位的知識追求者，興趣之廣，堪比達文西。他喜愛科學與數學、地理與歷史、詩歌、音樂以及文學。他學習義大利文、拉丁文、西班牙文與希伯來文。熱愛社交活動與放蕩女性，弗朗西斯一世憑藉優雅舞姿、狩獵技巧和強力摔角，一時風頭無雙。每日上午花數小時處理政務以後，他讓人朗誦古希臘羅馬的偉大作品。晚間則上演戲劇與盛會。達文西正是最適合加入如此宮廷的人。[4]

同樣地，弗朗西斯一世也證明他是達文西的最佳贊助者。他無條件仰慕達文西，從未要求他完成畫作，任他追求對工程與建築的熱愛，鼓勵他舉辦盛會與幻想作品，給他一處舒適住居，並付給常態薪水。達文西受封為「王下首席畫師、工程師與建築師」，但他對弗朗西斯一世的價值，卻是他的智慧，而非產出。弗朗西斯一世對於學習有股難以澆熄的渴望，而達文西則是世界上最好的經驗型知識來源。他幾乎可以教給國王任何可能得知的主題，從眼睛怎麼運作到月亮為何光耀。相對地，達文西也從睿智優雅的年輕國王身上學習。就像達文西曾在筆記中所寫，「亞歷山大和亞里斯多德，是彼此的老師。」[5]（指的是亞歷山大大帝與其導師）

根據雕刻家切里尼所說，弗朗西斯一世對達文西是「全心愛慕」。「他

4　原注：羅伯特·內許特（Robert Knecht），《文藝復興戰士與藝術贊助人：弗朗西斯一世的興起》（*Renaissance Warrior and Patron: The Reign of Francis I*, Cambridge, 1994），頁427與之後；羅伯特·內許特，《法國文藝復興宮廷》（*The French Renaissance Court*, Yale, 2008）。

5　原注：布蘭利，頁401；《馬德里手稿》，2:24a。

熱愛傾聽他的論述，以致很少跟他分離。這也是達文西未能完成神奇研究的其中一個原因。」切里尼後來引述弗朗西斯一世的話：「他不相信這世上有任何人能像達文西一樣知識淵博，不光是關於雕像、繪畫與建築，他是一位真正的哲學家。」[*6]

弗朗西斯一世給予達文西持續追求的事物：不受限於任何繪畫產出的好薪水。此外，他還獲得一幢小紅磚屋，有砂岩騎牆與趣味尖塔，位於羅亞爾河谷弗朗西斯一世的昂布瓦斯（Amboise）城堡附近。現在稱為克羅呂斯（Clos Lucé）的克盧莊園（Château de Cloux）中，達文西的房子（**圖 138**）坐落於將近 3 公畝的花園和葡萄園中，並經由地下通道連結 500 碼外國王所住的昂布瓦斯堡。

克盧莊園地面層的大廳寬敞，卻不寒冷或正式；達文西在這裡跟隨從和訪客一起用餐。樓上是達文西的大臥室（**圖 139**），厚實的橡木橫梁，石砌火爐，並俯瞰通往國王城堡的草地斜坡。梅爾齊可能住在樓上另一個房間，他曾經素描一幅從房內窗戶望出去的景象。梅爾齊有一份書目，是永遠好奇的達文西希望他採購的書籍，包含巴黎剛出版的胎兒在子宮中成形的研究，以及 13 世紀牛津修士羅傑・培根的印刷書籍，他是達文西之前的科學實驗先驅。

就像他為先前贊助者所做的，達文西也為弗朗西斯一世設計並舉行盛會。例如，1518 年 5 月昂布瓦斯為國王之子受洗及姪女婚禮舉辦慶典。準備工作包括豎立一座拱門，上有火蜥蜴與貂，象徵義法和好。根據一名外交官的通信紀錄，廣場轉成戲劇中的堡壘，設有假大砲「以強大爆破聲與煙霧效果發射充氣球」。「這些球掉到廣場上，四處彈跳，讓大家興高采烈，也未造成任何破壞。」（達文西一幅 1518 年的繪畫上有一種拋球機裝置，通常視為軍事工程案例，但我認為是為了這場盛會而畫。）[*7]

次月在克盧莊園的花園中為國王舉行的戶外宴會與舞會裡，達文西協助

6　原注：《筆記／厄瑪・李希特版》，383。
7　原注：《大西洋手稿》，106 r-a/294v；路卡・卡萊（Luca Garai），〈上演《堡壘圍攻》〉（The Staging of The Besieged Fortress），出自培德瑞提，《達文西在法國》，頁141。

圖 138_ 今日稱為克羅呂斯的克盧莊園。

圖 139_ 達文西的最後臥室。

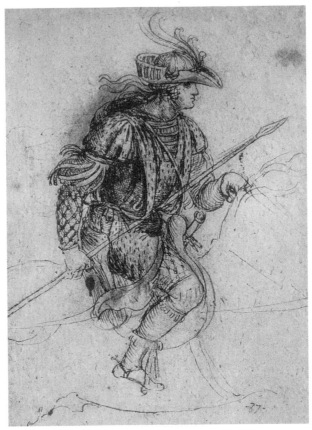

圖 140_ 化裝舞會圖稿。

重現將近 30 年前在米蘭為吉安・卡雷阿佐・斯福爾扎與亞拉岡的依莎貝拉的婚禮上演的演出：詩人伯納多・貝林寇爾創作的《天堂的盛宴》。演員打扮成七大已知行星，還有精采的機械蛋形圓球打開來露出天堂。「整個庭院由閃著金星的天空藍紙包覆，彷如天際。」有位大使記述，「現場應有 400 具雙臂燭台，光耀燦爛彷彿黑夜已遭驅離。」[8] 演出跟化裝舞會已經消逝，但部分達文西畫作仍然留存。其中一幅優美畫作（**圖 140**）展現一名年輕騎士手握長槍，身著有頭盔、羽毛和多層外衣的繁複衣飾。

8 原注：培德瑞提，《達文西在法國》，頁24、154。

德・比雅提斯來訪

1517 年 10 月，達文西來到昂布瓦斯一年時，迎接了一名貴客。亞拉岡樞機主教路易吉當時正帶著 40 名隨扈，進行穿越歐洲的冗長旅程。兩人是羅馬舊識，樞機主教善於宴樂，以擁有嬌豔情婦聞名，並跟情婦生下一女。隨著他前來的是執事祕書安東尼歐・德・比雅提斯，他的日記為我們提供達文西凜冬雄獅的最終寫照。*9

德・比雅提斯稱達文西為「當代最傑出的畫家」，此話不假，但也為達文西的當代評價提供證據，即使還沒有太多人看過《蒙娜麗莎》、《聖安妮》與《施洗者約翰》，而從《三王朝拜》到《安吉亞里戰役》的許多公共委託案也未完成。

德・比雅提斯形容，時年 65 的達文西為「年過七旬的灰鬚長者」。這很有趣，因為許多達文西肖像有時會遭到駁斥，包括廣泛認定為自畫像的杜林紅粉筆畫，正因為主角看來比達文西實際年齡更老。也許達文西確實看來超齡。也許 60 歲時，絕望跟惡魔已經令他憔悴。

我們可以想像這個場景。訪客受邀進入宅內橡木橫梁的大廳，達文西的廚娘瑪杜琳（Mathurine）上了飲料，達文西開始扮演受崇敬的藝術科學偶像的角色，帶著貴客來到樓上的工作室。他開始為樞機主教和隨扈介紹一路傍身的 3 幅畫作：「一名佛羅倫斯女性的活人肖像，應已去世的朱利亞諾・梅迪奇要求所繪；第二幅是年輕的施洗者約翰；第三幅是聖母子坐在聖安妮腿上。全都是最完美的傑作。」除了從德・比雅提斯的敘述發展出《蒙娜麗莎》另類理論的學者外，這一幕是讓人舒心的景象。我們看到達文西，在擁有大型暖爐的舒適房間中，滋養著他熱愛的畫作，並向來客炫耀他的私藏珍寶。

德・比雅提斯同時報導此時達文西的身體有明顯中風：「因為右手麻痺，

9　原注：德・比雅提斯，《旅行日記》，頁132-34。

我們已經無法期待大師再有傑作。他已經訓練了一名工作狀況良好的米蘭學徒（梅爾齊）。假若達文西大師已無法再行他的輕柔油畫筆觸，仍舊可以持續繪畫跟教學。」這是常見的達文西迷思：他是左撇子，所以麻痺也許並未影響太多；我們知道他在昂布瓦斯仍持續繪畫，也重畫了《聖安妮》的臉跟左側的藍色皺褶衣飾。[*10]

達文西謹慎進行的導覽還包括部分筆記和論文。「這位紳士有許多關於解剖學的寫作，」德·比雅提斯記述，「許多身體部位繪圖，以前所未有的方式，展示肌肉、神經、血管、小腸盤結，以及任何男女身體中可以解釋的部位。一切是我們親眼所見，他說他已經解剖超過 30 具遺體，包含男女老少。」

達文西同時也形容但並未展示，他在科學和工程方面的工作。「同時也論述了水流本質，他的機械跟其他物體的論文卷數難以計數，全數以方言書寫。如果能出版，將帶來莫大利益與欣喜。」德·比雅提斯記錄這些書是以義大利文（「方言」）寫作，不過他並未提到鏡像文字的明顯事實；他可能只看到解剖畫，而沒有見到實際的筆記頁面。但有件事情是對的：如果能出版，將帶來莫大「利益與欣喜」。然而，達文西並未將昂布瓦斯的最後歲月用在整理出版筆記上。

羅莫朗坦

雖然沒有委託大型公共藝術創作，法王卻給了達文西一項理想計畫，作為生涯之大成：在羅莫朗坦村（Romorantin），為王室設計一座新市鎮與宮殿聚落。羅莫朗坦位於法國中心地區紹德爾河（Sauldre River）畔，距離昂布瓦斯約 50 英里。倘若完成，這將會是達文西諸多熱情的展現：建築、都市計畫、水力工程、工程，甚至盛會與奇觀。

10 原注：作者訪問德留旺。

1517 年底,他伴隨國王前往羅莫朗坦,並待到 1518 年 1 月底。運用 30 年前米蘭時期為理想城市發展出來的一些想法與幻想,達文西開始在筆記上畫下從零發展一座城鎮的激進烏托邦理想。

　　他的計畫是一座田園牧歌式宮殿,而非堡壘般的城堡;他對軍事工程及堡壘建築的興趣已然消退。梅爾齊負責丈量記錄現有街道尺寸,接著達文西畫出數種設計。其中一種是以 3 層樓宮殿為中心,以拱廊道通往河畔。另一個設計則想像兩座城堡,一座給王太后,中間以河流間隔。所有設計中的共同特色,就是充滿不同樣式的樓梯:雙折線式、三螺旋式以及各種不同弧形與扭轉。對達文西來說,樓梯是複雜流動與扭轉運動的場域,這是他一貫的熱愛。*11

　　所有設計都考慮到盛大戶外奇觀與水岸盛會。面對河岸的陽台是可以容納整個法國宮廷的階段式觀賞區,並有寬大階梯緩緩通向水面。他的畫中顯示小船划過河面及人工湖,上演水上奇觀。「競技者將會在船上。」他在畫旁寫道。

　　達文西對水的終身執迷,盈溢於羅莫朗坦計畫的每個層面,包含許多實際和裝飾的水工程。如同對地球而言,水道在隱喻上與實際上都是宮殿群的血脈。達文西想像以它們灌溉、清洗街道、沖洗馬廄、帶走垃圾,更是美好的裝飾與展示。「每個廣場都要有噴泉,」他宣稱,「水入城之處應有 4 座

11 原注:塔格利亞拉甘巴,〈達文西為法國贊助者設計的水力系統與噴泉〉(Leonardo da Vinci's Hydraulic Systems and Fountains for His French Patrons),頁300;培德瑞提,《達文西與羅莫朗坦的皇家宮殿》(*Leonardo da Vinci: The Royal Palace at Romorantin*, Harvard, 1972);巴斯卡爾・布利歐伊斯特(Pascal Brioist),〈羅莫朗坦的皇家宮殿〉(The Royal Palace in Romorantin),巴斯卡爾・布利歐伊斯特與羅馬諾・那尼(Romano Nanni),〈達文西的法國運河計畫〉(Leonardo's French Canal Projects),出自培德瑞提,《達文西在法國》,頁83、95;培德瑞提,《1500年後達文西建築研究編年》(A Chronology of Leonardo's Architectural Studies after 1500),頁140;馬修・蘭德魯斯,〈達文西的羅莫朗坦宮殿運河系統設計程序之證據〉(Evidence of Leonardo's Systematic Design Process for Palaces and Canals in Romorantin),出自摩法特與塔格利亞拉甘巴,頁100;路德維希・海登赫希(Ludwig Heydenreich),〈達文西:弗朗西斯一世的建築師〉(Leonardo da Vinci, Architect of Francis I),出自《伯林頓雜誌》,595.94(1952年10月),頁27;珍・奇勒姆(Jean Guillaume),〈達文西與建築〉(Leonardo and Architecture),出自《達文西:工程師與建築師》(*Leonardo da Vinci: Engineer and Architect*, Montreal Museum, 1987),頁278;田中英道(Hidemichi Tanaka),〈達文西,香波堡的建築師?〉(Leonardo da Vinci, Architect of Chambord?),《藝術與歷史》,13.25(1992),頁85。

磨坊,出口處也有 4 座;這可以透過在羅莫朗坦上游築壩達成。」[*12]

　　達文西很快就把他的水之夢擴散到整個區域。他想像一個大型的運河網絡,把紹德爾河連接到羅亞爾河與桑恩(Saône)河域,灌溉區域,抽乾沼澤。自從受到馴服米蘭水域的閘門及運河吸引後,他就企圖征服水流。他未能達成佛羅倫斯附近的阿諾河改道計畫,或抽乾羅馬附近的蓬蒂內沼澤。現在他希望能在羅莫朗坦完成。他寫下:「倘若羅亞爾河支流的泥水能轉入羅莫朗坦河,將讓澆灌的流域肥沃,令其豐饒,提供食物給居民,並成為商業水道。」[*13]

　　事情卻不是這麼發展的。這項計畫在 1519 年放棄,達文西於這一年去世。相對地,法王決定在香波(Chambord)建築新城堡,位於昂布瓦斯與羅莫朗坦之間的羅亞爾河谷中。這裡的土地比較乾實,也不需要太多運河。

大洪水繪畫

　　達文西對運動藝術與科學的興趣,特別是水與風的流動與旋轉,在法國晚年的一系列狂亂畫作中達到極致。[*14] 目前所知還留存的有 16 幅,其中 11 幅是以黑炭繪畫的系列作品,偶爾以墨水完稿;目前都屬於溫莎堡收藏(如圖 141、142)。[*15] 這些作品既有深刻人性,部分又呈現冷酷分析,是達文西生命中諸多主題的強大黑暗表現:藝術與科學的熔接,經驗與幻想間的模糊界線,自然的恐怖力量。

　　我認為這些畫同時也傳達他在最後時日中面對的情緒風暴,部分來自中風導致的行動不便。它們變成他感受與恐懼的出口。「它們是非常私密的爆發,」根據溫莎堡策展人馬汀‧克雷頓所說,「在他以更強烈方式表達憂慮

12 原注:《筆記/保羅‧李希特版》,747。
13 原注:《大西洋手稿》,f.76 v-b/209r,336 v-b/920r;《阿倫德爾手稿》,270v。
14 原注:這批畫作多數藏於溫莎堡,正式定年為1517－18年,為達文西在法國期間。2015年,米蘭展也接受此定年。其他人包括卡門‧班巴赫(《草圖大師》,頁630)認為日期應該更早,為1515－17年。無論達文西何時開始下筆,1519年他在法國去世時,這批作品都在他的身邊,並列為給梅爾齊的遺產。
15 原注:《溫莎手稿》,RCIN 912377、912378、912380、912382、912383、912384、912385、912386。

的時刻，發出某種愈來愈強的訊號。」*16

　　達文西一生中，持續為水及其運動所著迷。他最早的畫作，21 歲所畫的阿諾河景展現出溫柔河流蜿蜒流經肥沃土地和安詳村落時，平靜地孕育生命。畫面上沒有任何亂流徵象，只有些許漣漪。就像血脈，河流滋養生命。他的筆記中數十次指水為賦予生命的液體，形成滋養地球的血脈。「水是乾旱地球的核心氣質，」他寫道，「以不停歇的熱情流竄分枝水脈，它為各處滋補能量。」*17 在《萊斯特手稿》中，根據他自己的計算，描寫了「657 次水與其深度」。*18 他的機械工程作品包含將近百種推動或讓水改向的設置。年復一年，他制定關於水動力的計畫，包括改善米蘭的運河系統、淹沒威尼斯附近平原以抵禦土耳其入侵，為佛羅倫斯創造直接入海的管道，讓阿諾河繞過比薩轉向，為教宗利奧十世抽乾龐蒂內沼澤，並為法王弗朗西斯一世創造羅莫朗坦的運河系統。然而此刻，接近生命的最終階段，他所描繪的水及漩渦並不冷靜馴服，而是充滿憤怒。

　　大洪水畫是力量強大的藝術品。畫面上繪有框線，每頁背後都是空白，表示它們意在展示，或許是伴隨末日故事朗誦用的配圖，而不光是筆記本中的科學插圖。幾件最栩栩如生的畫作是以粉筆作畫，接著以墨水勾線，加上水彩底色。特別是對熱愛鬈曲與漩渦的人，如達文西，這些畫是偉大美學力量的藝術呈現，提醒我們達文西 40 多年前所畫的《聖母領報圖》中，天使背後流瀉而下的鬈髮。確實，經過光譜分析顯示，天使鬈髮的底圖與大洪水畫中的螺旋，驚人相似。*19

　　謹慎仔細地觀察動作，是達文西的特長，他也把自己的觀察延伸進入

16 原注：瑪格麗特‧馬修－貝倫森（Margaret Mathews-Berenson），《達文西與大洪水繪畫：專訪卡門‧班巴赫與馬汀‧克萊頓》（*Leonardo da Vinci and the "Deluge Drawings": Interviews with Carmen C. Bambach and Martin Clayton*, Drawing Society, 1998），頁7。
17 原注：《大西洋手稿》，171 r-a；《筆記／保羅‧李希特版》，965（其中將vitale umore〔vital humor〕翻譯為「vital human」是誤譯）。
18 原注：《萊斯特手稿》，12r、26v。
19 原注：布朗，頁86。

幻想領域。他的大洪水畫是以親眼見證過、並在筆記中形容過的暴風雨為基礎，但也是狂亂想像的成果。他是模糊界線的大師；大洪水畫作中，他也模糊了現實與幻想的界線。

達文西喜歡以文字和繪畫並用來描述想法，在大洪水畫中特別明顯。總共超過 2,000 字的三大段文字中，他描寫「大洪水如何在畫中呈現」，主要是為了計畫中的繪畫論所準備。他的寫法，彷彿在指導自己跟弟子：

讓黑暗低沉的空氣看似受到反向風的吹拂，混雜冰雹的雨水持續濃密，到處都是從樹上扯斷的無盡枝條，混雜著大量樹葉。四處見到可敬的樹在風的怒號下連根拔起；已遭大雨沖擊的破碎山脈，落入這些洪流中，掐住河谷，直到上漲河川溢流，吞沒寬闊的低地與住民。你可能會在許多山丘頂上看到不同動物，集合馴服，伴隨帶著兒童逃離的男女。

達文西的形容繼續密密麻麻填滿 2 頁筆記，到了半途，他已經不再指示怎麼畫出場景，反而鞭策自己瘋狂描述末日大洪水及遭到洪水襲擊的人類情緒。這些文字伴隨繪畫，也許部分是為國王準備的演出。無論目的是什麼，這些描述陷入所有達文西幻想場景中的最黑暗處：

其他人無法繼續忍受如此折磨，以絕望行動，奪走自己的生命。這些人中，有些將自己拋下大岩石；有些則以雙手掐死自己；有些抓住自己的孩子，暴力屠戮他們；有些以自己的武器殺傷自己；剩下的人則跪在地上自薦於神。啊！多少母親為淹死之子哭泣，將其抱到膝上，雙臂高舉朝天，以語言及威脅動作，喝斥神的怒氣。雙手緊握手指交纏的其他人則抓撓吞食，直到流血，在深沉難忍的疲憊中，將胸膛靠在膝頭上。[20]

20 原注：《溫莎手稿》，RCIN 912665；《筆記／保羅・李希特版》，608；宮布利希，〈水與空氣中的運動形式〉，頁171。

圖 141

圖 142
_ 大洪水繪畫。

混在晦澀幻想中的，是他對流水轉向後形成漩渦跟擾流的觀察：「升起的水會掃遍限制水的池塘，以亂流漩渦撞擊任何阻礙。」即使最晦暗的文字中，都有明確的科學訊息。「倘若沉重的大山或高樓落入廣大水池中，大量的水會激發到空中，運動方向會與物體擊中水面的方向相反；反射角將等同於入射角。」[21]

大洪水繪畫喚起創世紀中的洪水故事，這個主題多年來已由米開朗基羅和許多藝術家處理過，但是達文西不曾提及諾亞。他傳達的不光是一個聖經故事。某個時間點，他把希臘羅馬古典諸神加入爭鬥：「海中將出現手執三叉戟的海神涅普頓，讓風神埃俄羅斯跟他所驅使的風糾纏那些連根拔起的浮木，盤旋在巨浪之間。」[22] 他畫下維吉爾（Virgil）的《埃涅阿斯紀》（Aeneid），奧維德的《變形記》（Metamorphoses），以及盧克萊修《物性論》第 6 卷中的雷霆自然現象。繪畫與文字也召喚了 1490 年代他在米蘭寫下的那些故事，表面看起來像是獻給「敘利亞的德瓦塔」（the Devatdar of Syria）。在斯福爾扎宮廷演出的故事中，達文西栩栩如生地描述「突然大雨，或充滿水氣的毀滅風暴，沙泥石塊混雜不同樹根枝幹；各種物體在空中亂飛，向我們砸來。」[23]

達文西的大洪水文字或繪畫中，並未著重或甚至暗示神的發怒。他傳遞的信念反而是，混亂與毀滅本就潛伏於自然生猛的力量之中。比起單純描繪憤怒之神施以懲戒的故事，這樣做帶來的心理效果更加難受。傳達自己感受的同時，他也探觸我們的內在。達文西一生的自然繪畫，始於流經家鄉的平靜阿諾河素描，這些催眠幻覺般的大洪水畫，卻勾勒了令人不安的終點。

21 原注：《筆記／保羅・李希特版》，609。
22 原注：《巴黎手稿》G，6b；《筆記／保羅・李希特版》，607。
23 原注：《大西洋手稿》，393v/145v-b；《筆記／厄瑪・李希特版》，252；《筆記／保羅・李希特版》，1336；貝絲・史都華（Beth Stewart），〈前方有趣的天氣：達文西「大洪水」繪畫思考〉（Interesting Weather Ahead: Thoughts on Leonardo's 'Deluge' Drawings），加州大學洛杉磯分校演講，2016年5月21日。

終點

　　也許是他在筆記本中寫下的最後一頁，達文西畫下 4 個直角三角形，底邊長度不一（圖 143）。每個三角形中，填入一個四邊形，並在三角形內其餘區域塗上陰影。該頁中央他畫了一個表格，標上每個四邊形的代表字母，下方說明他的用意。如同多年來執著的，他運用幾何視覺化，協助自己了解形狀變化。特別是，他正試著理解如何讓直角三角形面積不變，卻能改變兩邊長度的算式。歐幾里德探索過這個問題，多年來，他也多次重覆研究這個主題。在達文西進入 67 歲，健康狀況不佳的時間點上，解決這個謎團似乎並非必要之舉。也許其他人確實如此，但不是達文西。

　　接著，很突然地，幾乎就在頁末，他以「等等。」結束文句。此後，跟上方分析段落同樣謹慎的鏡像文字，接著解釋為何停筆。他寫下：「Perché la minestra si fredda.」；因為湯快涼了。[*24]

　　這是達文西之手留給我們的最後一段文字，他最後工作的身影。想像他在莊園樓上工作室，橫梁天花板、暖爐與瞭望王室贊助人的昂布瓦斯城堡的窗景。他的廚娘瑪杜琳正在樓下廚房；也許梅爾齊跟家中其他人已經在餐桌邊。這麼多年來，他仍舊持續鑽研幾何問題，也許並未對世界有太大貢獻，卻滿足他個人對於自然模式的深刻認識。然而此際，湯快涼了。

　　還有一份最後文件。1519 年 4 月 23 日，達文西 67 歲生日後 8 天，他讓一名昂布瓦斯的公證人起草最後遺囑，經過見證後署名。此時他已病重，也了解到自己的最後之日不遠。遺囑一開始寫道：「公諸在場與將來眾人，於國王的昂布瓦斯宮廷中，目前居於昂布瓦斯附近名為克盧之處，國王畫師李奧納多·達文西先生本人，在我等面前，因考慮死亡之必然，時間卻不定……」

24 原注：《阿倫德爾手稿》，245v；培德瑞提《評論》，2:325與圖44；卡洛·培德瑞提，《達文西的阿倫德爾手稿》導論，大英圖書館／Giunti出版，1998年；尼修爾，頁1。

在遺囑中，達文西將他的「靈魂獻予全能的主及榮耀的聖母瑪利亞」，但似乎僅是文字修飾。科學研究讓他接納許多異端想法，例如子宮中的胚胎沒有自己的靈魂與聖經洪水並未發生。不像有時被宗教狂熱吞噬的米開朗基羅，達文西一生中堅持不過度強調宗教。他說他不會致力於「書寫或傳達人類心靈無法達致或透過自然實例無法驗證之事」，他把這些事物留給「人群之父的修士心靈，他們透過啟示來理解這些祕密。」*25

　　遺囑第一條規定葬禮儀式如何進行。他的遺體將由昂布瓦斯的聖堂牧師送入教堂。「在聖佛羅杭廷教堂（Saint Florentin），」他指定「由執事、副執事襄禮舉行 3 台大禮彌撒，同一天另在聖葛利果教堂（Saint Gregory）舉行 30 台誦讀彌撒。」後續還在附近的聖丹尼教堂（Saint Denis）舉行 3 台彌撒。他希望有「60 名窮人執 60 支蠟燭，並獲得執燭報酬。」

　　達文西給煮湯的侍女瑪杜琳，留下了「毛皮滾邊的上好黑羊毛披風」與 2 枚金幣。給他的異母弟弟，他實踐了可能是早年爭議的法律協議，給他們一筆可觀金錢，以及繼承自叔叔弗朗西斯柯的房產。

　　身為達文西事實上，也或許是合法的養子與繼承人，法蘭切司科・梅爾齊被指定為遺囑執行人，並獲得最多遺產，其中包括達文西的王室供奉、所有積欠達文西的金錢、他的衣服書籍與寫作，以及「與其藝術及藝術家稱號有關之所有器材與畫像。」至於最近雇用的男僕與伴侶巴提斯塔・德・維拉尼斯，達文西則贈予米蘭的水權，以及斯福爾扎所賜葡萄園的一半權利。他同時也給了巴提斯塔「克盧莊園中的所有家具與餐具」。

　　但還有沙萊。他獲贈另一半葡萄園。由於他已經住在這裡，並在部分土地上蓋了一間房子，達文西也很難另行處置這處產業。但這是沙萊在遺囑中獲贈的全部。兩人明顯已經疏遠；且隨著梅爾齊受到重視及巴提斯塔的出現，更形疏離。達文西立下遺囑時，沙萊已不在身邊。無論如何，沙萊喜好順手

25 原注：《溫莎手稿》，RCIN 919084r、919115r。

圖 143_ 直角三角形面積研究，以「湯快涼了」終結。

牽羊的小惡魔形象也不是浪得虛名，他總有辦法染指想要的東西。沙萊 5 年後死在十字弓下，他的遺產清單顯示，也許他在法國時曾受贈或拿走許多達文西畫作的仿作及部分原作，其中可能包括《蒙娜麗莎》和《麗達與天鵝》。由於沙萊是個騙子專家，我們無法確認遺產清單所列的價值是否為真，因此也難以確認哪些是仿作。除了已經佚失的《麗達與天鵝》，沙萊手上的原件畫作後來都回到法國；也許他早已將畫作賣給法王。這些畫作最終入藏羅浮宮。*26

26 原注：薛爾與西羅尼，〈沙萊與達文西的遺產〉，頁95；勞爾・法格納爾（Laure Fagnart），〈達文西畫作在法國的歷史〉（The French History of Leonardo da Vinci's Paintings），出自培德瑞提，《達文西在法國》，頁113；柏川・傑斯塔茲（Bertrand Jestaz），〈弗朗西斯一世、沙萊與達文西畫作〉（François I, Salai et les tableaux de Léonard），《藝術評論》，4（1999），頁68。

圖 144_ 安格爾的《達文西之死》。

　　「充分利用的一日帶來好眠，」30 年前達文西寫下「辛勤工作的一生帶來愉快的終點。」*27 他的生命在 1519 年 5 月 2 日來到終點，67 歲生日後還不到 3 週。

　　瓦薩利為達文西所寫的傳記中形容的最終場景，一如其他許多段落，可能都混合了事實與個人想像。他寫下，達文西「感覺自己接近死亡，要求接受天主信仰、生命正道與神聖基督宗教的勤奮教導。接著在諸多呻吟中，他進行認錯懺悔，雖已無法自行起身，但在友人僕役攙扶下，他愉悅虔誠地進行最神聖的聖事。」

27 原注：《筆記／保羅・李希特版》，1173。

病床認錯感覺像是不在場的瓦薩利會發明，或至少美化的修辭。比起達文西本人，他可能更熱中於想讓他擁抱信仰。瓦薩利知道達文西並非傳統上的虔誠人士。傳記第一版中，他筆下的達文西「腦中形成的信念如此異端，他不再仰賴任何宗教，也許將科學知識置於基督信仰之上。」他在第二版中刪除這段文字，或許是為了保護達文西的聲譽。

瓦薩利繼續描述，弗朗西斯一世「習慣經常造訪敬愛的達文西」，在神父舉行完最後儀式後即將離開時，抵達達文西的臥室。達文西鼓起力氣坐起身，為國王描述他的病症。瓦薩利所有病床前的描述中，這是最可信的一段。我們很容易想像達文西向聰明好奇的青年國王，解釋心血管衰竭的細節。

「當一陣發作，死亡的信使，攫住他，」瓦薩利記述，「國王起身扶住他的頭，協助他安詳前往終點，希望能減輕他的折磨。最聖潔的達文西靈魂，意識到此最高榮耀，在國王懷中呼出最後一口氣。」

這一刻如此完美，成為後世許多仰慕畫家的筆下場景，最知名的是安格爾[28]的作品（圖 144）。因此我們有了合適美好的最後場景：舒適居所裡，圍繞著他最愛的畫作，強大寵溺的贊助者把病床上的達文西抱入懷中。

但是遇到達文西，事情從來沒這麼簡單。達文西死於國王懷抱的景象，可能是也可能不是另一個感性神話。我們知道弗朗西斯一世 5 月 3 日在聖日耳曼昂萊（Sanit-Germain-en-Laye）發出詔書；此地距離昂布瓦斯有兩天的騎程。看起來他似乎不可能前一天還在達文西身邊。但，也不一定。問題詔書雖然是國王所發，卻不是他簽署，而是由大臣所簽署，而且會議紀錄也沒有提及國王與會。因此仍有國王留在昂布瓦斯懷抱瀕死天才的可能性。[29]

達文西葬在昂布瓦斯城堡的教堂裡，然而遺骸現址又是另一個謎。這間

28 Jean-Auguste-Dominique Ingres，1780－1867，法國畫家，新古典主義畫派的最後一位領導人。安格爾的畫風線條工整，輪廓確切，色彩明晰，構圖嚴謹，對後來許多畫家如竇加、雷諾瓦、甚至畢卡索都有影響。

29 原注：培德瑞提《年代》，頁171；阿爾森‧胡賽（Arsène Houssaye），〈達文西的病床〉（The Death-Bed of Leonardo），出自查爾斯‧希頓夫人（Mrs. Charles Heaton）編纂，《達文西與作品》（*Leonardo da Vinci and His Works*, Macmillan, 1874），頁192。

教堂在 19 世紀初拆除，60 年後挖掘現地時發現一組骸骨，可能是達文西的遺骸。這組骸骨重新安葬在城堡內的聖雨倍禮拜堂（Sanit-Hubert），墓石寫著這是埋葬達文西「推定遺骸」（restes présumés）之處。

　　一如既往，達文西的藝術與生命，他的出生地與此刻的死亡，一直壟罩著一層謎團。我們無法以清晰線條描繪他，也不想這麼做，就像他也不會這麼描繪蒙娜麗莎。保留一些想像的空間，總是令人愉悅。我們知道，現實輪廓無可避免總是模糊，留下供我們探索的不確定性。接近達文西生命的最佳方式，正如同他接觸世界的方式：充滿好奇心，並讚賞世界的無窮奇蹟。

結語

天才

本書引言中，我認為把天才一詞掛在嘴邊，有如某種凡人不能及的天賜超人特質，是無濟於事的。然而此刻我相信您也同意，達文西是個天才，是歷史上少數毫無爭議配得上——或更精確地說，贏得——這個稱號的人。但他也真真切切是個凡人。

他是凡人而非超人的最明顯證據，莫過於他留下的一串未完成計畫。其中包含騎士化為瓦礫的馬匹模型，已經放棄的賢士朝聖與戰爭壁畫，從未飛行的飛行器，未曾履地的坦克，轉向不成的河流，數千頁傑出論文束之高閣未曾出版。「告訴我，若我曾完成任何事，」他在無數筆記本中寫下，「告訴我。告訴我。告訴我，若我完成過一件事……任何事。」[1]

當然，他的成就足以證明他的天分。單單《蒙娜麗莎》就已足夠，還有所有藝術傑作與解剖繪畫。但本書總結之時，我甚至開始欣賞起，藏在那些沒有執行的設計與未完成傑作背後的天賦。透過飛行器、水力計畫與軍事設置，達文西沿著幻想邊際，想像出數百年後創新人士的發明。拒絕交出未

| 原注：《筆記／保羅·李希特版》，1360、1365、1366。

完成作品時，他堅守天才的名聲，而非大師工匠而已。他享受發想創造的挑戰，勝於完成作品。

他拒絕宣布完成並交出某些作品的其中一個理由，在於他感受到世界的持續變動。他有種傳遞運動狀態的神祕能力——關於身心，關於機器與馬匹，關於河水與任何流動事物的運動。他曾經寫下，沒有一刻是靜止的，正如戲劇盛會中的任何動作，或落入流動河水的涓滴，都不是靜止的。他以類似眼光看待自己的藝術、工程以及論文，視它們為動態過程的一部分，永遠都會受到新啟發影響修正。解剖實驗發現頸部肌肉的新知識，讓達文西在 30 年後修改《荒野中的聖傑羅姆》。如果他能多活 10 年，很可能還是會持續修改《蒙娜麗莎》。交出作品，宣布完成，就凍結了演化的可能性；達文西不喜歡這麼做。永遠都有新知識值得學習，可以從自然獲取新的筆觸，讓畫作離完美更近一步。

有別於其他只是特別聰明的人，達文西的天賦在於創意，亦即在智識上添加想像的能力。就像其他創意天才，達文西結合觀察與幻想的能力，讓他能出人意表地跳躍連結已知與未知。「有才者擊中他人無法觸及的目標，」德國哲學家叔本華（Arthur Schopenhauer）寫道，「天才則擊中無人能見的目標。」[2] 因為他們的「不同凡想（think different）」，創意籌畫者經常被認為格格不入；但借用這句史帝夫・賈伯斯為蘋果電腦打造的廣告標語來說，「有些人可能會認為他們瘋狂，我們卻看到天才。因為瘋到認為自己可以改變世界的人，就是會改變世界的人。」[3]

達文西的天才還有另一個不同之處，在於他的普世性格。這個世界產出許多思考更深刻或邏輯更縝密的思想家，以及許多更務實的人，但沒有人像達文西，擁有跨越各種不同領域的創意。有些人是特定領域的天才，如音樂中的莫札特與數學中的歐拉（Euler）。然而達文西的傑出才能跨越多重領域，

2　原注：叔本華，《作為意志與表象的世界》（ The Warlit as Reprsenution ），1818年，第1卷第3章，31段。
3　原注：史帝夫・賈伯斯、羅伯・希爾坦能・李・克勞與其他人，蘋果電腦平面與電視廣告，1998年。

讓他能深刻感受自然的模式結構與相反趨勢。他的好奇心也驅使他成為歷史上少數企圖尋求一切可能知識的人。

當然，還有其他求知若渴的博學之士，文藝復興運動也產出其他文藝復興人。但沒有其他人畫下《蒙娜麗莎》，更少人同時執行許多解剖、留下難以超越的解剖畫，還能提出河流改道計畫，解釋照耀月亮的地球反射光，剖開豬隻宰殺後仍舊搏動的心臟，導演盛會，運用化石反駁聖經中的洪水紀錄，更自己畫出大洪水。達文西是個天才，但不僅於此：他是普世心靈的縮影，試圖理解所有創造生命，包含我們身在其中的角色。

來自達文西的啟示

達文西不僅是個天才，也是個古怪、執著、愛玩又容易分心的凡人，這讓他顯得更容易親近。他的傑出並非我們不可想像、無法企及；相反地，他是個自學者，透過意志成為天才。雖然我們可能永遠無法追得上他的才能，卻可以從他身上學習，試著更像達文西。他的生命經歷提供我們豐富的課題。

保持好奇心，持續不懈的好奇：「我沒有什麼特別的天賦，」愛因斯坦曾寫給朋友：「只是充滿了狂熱的好奇心。」[4] 就像愛因斯坦，達文西確實擁有特別天賦，然而他最獨特且啟發人心的特質，在於強大的好奇心。他想知道人為什麼打呵欠，法蘭德斯人如何走在冰上，以方化圓的方法，主動脈瓣膜關閉的機制，眼睛如何處理光線及對繪畫視角的影響。他要求自己研究小牛胎盤、鱷魚頷顎、啄木鳥的舌頭、臉部肌肉、月光及陰影邊際。對身邊一切事物保持隨機、無盡的好奇心，是每個人，在醒著的每一刻，都能敦促自己的方向。

為知識而追求知識：不是所有知識都需要有用。有時只是純粹出於樂趣

4　原注：愛因斯坦致卡爾・希利格，1952年3月11日，愛因斯坦文獻編號39-013，線上。

而追求知識。達文西畫《蒙娜麗莎》時，並不需要知道心臟瓣膜怎麼作用；他也不需要了解化石怎麼出現在高山頂，才能畫下《岩間聖母》。當他任由純粹好奇驅動時，就能探索更多領域，比同時代任何人能發現更多關聯性。

保持孩童的驚奇感：生命中的某個階段，多數人都已經停止對日常現象感到疑惑。我們可能欣賞藍天之美，但不再思考為什麼天空是藍的。達文西卻不是這樣，愛因斯坦也是。愛因斯坦寫給另一位友人的信中說：「在我們誕生的偉大奧祕之前，你跟我永遠都不能停止孩子般的好奇心。」[*5] 我們應該小心，別因為長大，而脫離驚奇時光；也別讓孩子失去這樣的心情。

觀察：達文西最傑出的技能，就是觀察事物的敏銳能力。這個天賦催動他的好奇心，反之亦然。這並非什麼神奇天賦，而是努力得來。造訪斯福爾扎城堡護城河時，他看著四翅蜻蜓，發現兩對翅膀交互搧動。走在城裡，他也觀察到人們臉部表情跟情緒的關係，並察覺光怎麼在不同表面反射。他注意到哪些鳥的上升振翅速度快於下降，哪些鳥則剛好相反。這是我們可以複製的地方。水流入缽中？看，就像他做的，這就是亂流捲動的原理。然後開始思考原因。

從細節開始：在筆記中，達文西分享了仔細觀察事物的技巧：逐步進行，從細節逐一開始。他說，書頁無法在一眼中完全吸收；你必須一個字一個字來。「如果想要建立關於物件形式的穩健知識，要從它們的細節開始。除非你已經把第一步牢牢記在腦中，不要試圖採取第二步。」[*6]

看見不可見的事物：達文西成長年代中的主要活動，是舉辦盛會、表演與戲劇；戲劇創造力結合幻想，賦予他一種結合性的創意。看到鳥類飛翔，讓他想像天使；獅子怒吼也能用在龍身上。

探索兔子洞：達文西在一本筆記的開頭數頁，填滿 169 種以方化圓的嘗試。《萊斯特手稿》的 8 頁中，記錄了 730 種關於水流的發現；另一本筆記裡，

5　原注：愛因斯坦致奧圖・尤利斯伯格信件，1942年9月29日，愛因斯坦文獻編號38-238，線上。
6　原注：《艾仕筆記》，1:7b；《筆記／保羅・李希特版》，491。

他列出 67 個單字，形容水不同的運動方式。他測量人體每個部位，計算相互比例關係；也在馬身上做同樣的事情。出於單純探索的樂趣，他願意追根究柢。

讓自己分心：對達文西最大的批評，是這些熱情探索（如數學研究）導致他偏離正軌。肯尼斯·克拉克哀嘆「讓藝術失去繁盛色彩」。但事實上，達文西積極探尋抓住目光的亮眼物件，反而讓他的心靈更加豐盛。

尊重事實：達文西是觀察實驗與批判思考時代的先驅。他一有個想法，就會設計實驗來測試。如果經驗顯示理論有誤，例如地球內部泉水與人體內部血管運行方式相同的信念，他會放棄自己的理論，尋求新解。一個世紀後，這種做法在伽利略和培根的時代成為常態。然而，時至今日反而不太流行了。假如我們想要更接近達文西，就必須更無畏地根據新資訊修正自己的想法。

拖延擱置：進行《最後的晚餐》時，達文西有時會盯著畫看一小時，最後只下了一筆就離去。他告訴斯福爾扎公爵，創意需要時間，讓想法浸透，直覺成形。「有時候擁有強大天賦的人，做得愈少成就愈大。」他解釋，「因為他們的心靈充滿思緒，修正構想追求完美，後續才能以形式表現。」我們多數人並不需要拖延擱置的建議，自然而然就會做到。但像達文西這樣的拖延擱置，反而需要努力：收集所有可能的事實與概念後，才能慢慢煨煮手上的資訊。

讓「完美」成為「夠好」的敵人：當達文西無法為《安吉亞里戰役》找到視角，或完美安排《三王朝拜》的互動時，他放棄這些畫作，而不是產出只是夠好的作品。他把《聖安妮》與《蒙娜麗莎》這些傑作帶在身邊，直到生命終點，因為他知道自己永遠都會加上新的筆觸。史帝夫·賈伯斯也是同樣的完美主義者，因此他攔下麥金塔電腦原型的出貨，直到團隊把內部電路板修得同樣美觀，即使沒有人會看到。賈伯斯與達文西都清楚，即使看不見，真正的藝術家仍然在意。雖然最終賈伯斯還是擁抱了相反的想法，「真實藝術家會出貨」，表示即使仍有待改進，有時候還是必須交貨。這是日常

生活的好原則。然而某些時候，我們可以更像達文西，不完美不出手。

形象化思考： 達文西並沒有操弄複雜算式或抽象化的能力，所以他必須讓思考形象化。在比例研究、視角原則、凹面鏡反射的計算方法及許多其他研究中，他都是如此進行。我們在學習算式或規則時，即使只是簡單的乘法或混合顏料，已經不再具體想像如何進行。也因此，我們失去對自然法則潛藏之美的欣賞心情。

避免穀倉效應： 賈伯斯許多產品發表的最後，都會有一張投影片，標誌顯示為「人文」街與「科技」街交會處。他知道交會處上會產生創意。達文西則擁有自由奔放的心靈，遊走在藝術、科學、工程與人文之間。光線如何進入視網膜的知識，影響了《最後的晚餐》的透視；唇部解剖畫的筆記頁面上，他畫下最終出現在蒙娜麗莎臉上的微笑。他知道藝術是科學，科學也是藝術。不論畫的是子宮內的胚胎還是大洪水漩渦，他都模糊了兩者的邊際。

超越能力界線： 如同達文西做過的，想像你會怎麼建造一架人力飛行器或讓河流轉向，甚至是著手設計一架永動機械，或是只用尺和羅盤來以方化圓。有些問題也許永遠無法解決，試著找出原因。

放任幻想： 他的巨大十字弓？龜形坦克？理想城市計畫？鼓動飛行器的人力機制？模糊科學與藝術界線的同時，達文西也如此優游於現實與幻想之間。雖然並未製造出飛行機器，卻讓他的想像力奔向天際。

為自己創作，而非贊助者： 無論富貴權勢的伯爵夫人伊莎貝拉・德埃斯特怎麼苦苦懇求，達文西也不願為她作畫。但他卻替名為麗莎的絲綢商之妻作畫。這是因為他想畫，此後餘生更持續修改這幅畫，不曾交件給委託的絲綢商。

合作： 天才通常被視為孤獨者的領域，縮在自己的閣樓中，被創意閃電擊中。如同許多迷思，孤獨天才的說法自然有幾分真實；但通常背後也有許多故事。維洛及歐工作室時期的聖母畫和褶皺研究，不同版本的《岩間聖母》與《紡車邊的聖母》，其他達文西工作室的畫作，都是以合作方式創作，難以區別誰畫了哪一筆。《維特魯威人》是跟朋友分享想法與素描後畫成。達

文西最好的解剖畫來自他與馬爾坎東尼歐・德拉托瑞的合作。他最有趣的作品則是斯福爾扎宮廷中合作的戲劇製作與夜晚娛樂。天才始於個人才華，需要獨特眼光；執行卻意味著跟他人合作。創新是團隊運動；創意則是合作努力。

待辦清單：記得在清單上加些奇怪的項目。達文西的待辦清單也許是世上前所未見純粹好奇心的最佳見證。

寫筆記，寫在紙上：500 年後，達文西的筆記本今日仍舊存在，令我們感受驚奇與啟發。此刻若我們能開始寫筆記，50 年後，我們的筆記本，而非推特和臉書發文，也會讓孫子女感受到驚奇與啟發。

對神祕之事敞開心胸：並非每件事物都需要明確界線。

描述啄木鳥的舌頭

　　啄木鳥的舌頭可以延伸超過鳥喙 3 倍的長度。不使用時，它會蜷縮在頭骨中，類似軟骨的結構讓舌頭穿過下顎繞著鳥頭，最後向下轉回鼻孔。除了從樹幹中挖出幼蟲，長舌還能保護啄木鳥的大腦。在啄木鳥反覆以喙撞擊樹皮時，作用在鳥頭部的力量，是類似行為殺人力量的 10 倍。但奇怪的舌頭與支持結構反而形成緩衝，保護大腦免受衝擊。[1]

　　你沒有理由真的需要知道這些知識。這些資訊對生活沒有任何實用性，對達文西來說也是如此。但我想，也許讀完本書，就像達文西把「描述啄木鳥的舌頭」寫在不拘一格卻又異常啟發的待辦清單上，你也會想知道這些知識。純粹出於好奇心，單純的好奇心。

1　原注：李相僖與朴晟民（Sang-Hee Yoon and Sungmin Park），〈啄木鳥撞擊的動力分析〉，《Bioinspiration and Biomimetics》，6.1（2011年3月）。首幅啄木鳥舌的精彩解說圖，是1575年由荷蘭解剖學者沃爾切・柯伊特（Volcher Coiter）所繪。

達文西手稿

《阿倫德爾手稿》（Codex Arundel）=《阿倫德爾手稿》（Codex Arundel）（約 1492 － 1518 年），倫敦大英圖書館典藏，共 238 頁，內容來自達文西不同筆記，以建築與機械為主。

《艾仕手稿》（Codex Ash.）=《艾仕本罕手稿》（Codex Ashburnham），包含卷一（1486 － 90 年）與卷二（1490 － 92 年），藏於巴黎法蘭西學會。過去曾是（如今再度成為）《巴黎手稿》（Paris Mss.）的 A、B 部分。1840 年代，《巴黎手稿》A 部分的 81 至 114 頁與 B 部分的 91 至 100 頁，遭古格利爾默・利柏力伯爵（Count Guglielmo Libri）竊取，並於 1875 年轉賣艾仕本罕爵士（Lord Ashburnham）。1890 年，艾仕本罕爵士將其歸還巴黎。保羅・李希特（J.P. Richter）的手稿輯錄中，稱之為《艾仕本罕手稿》，但後世文獻引述時傾向使用這批手稿於《巴黎手稿》A、B 部分的頁碼。（請參見下方《巴黎手稿》說明。）

《大西洋手稿》（Codex Atl.）=《大西洋手稿》（Codex Atlanticus）（1478 － 1518 年），藏於米蘭安布羅齊亞納美術館。達文西手稿輯錄中最大的一部，目前分為 12 卷。1970 年代末修復時曾重新編序，因此引述時通常表示為舊序號／新序號。

《大西洋手稿／培德瑞提版》（Codex Atl./Pedretti）=《達文西的大西洋手稿：新修版目錄》（*Leonardo da Vinci Codex Atlanticus: a Catalogue of Its Newly Restored Sheets*），卡洛・培德瑞提（Carlo Pedretti）編，Giunti 出版社，1978 年出版。

《佛斯特手稿》（Codex Forster）=《佛斯特手稿》（Codex Forster），共有 3 卷（1487 － 1505 年），藏於倫敦維多利亞與亞伯特博物館。內容包含 5 本口袋筆記，以機械、幾何與質量變化為主。

《萊斯特手稿》（Codex Leic.）=《萊斯特手稿》（Codex Leicester）（1508 － 12年），藏於華盛頓州西雅圖近郊比爾・蓋茲家中。共有 72 頁，主要與地球與水體有關。

《馬德里手稿》（Codex Madrid）=《馬德里手稿》（Codex Madrid），含卷一（1493 － 99 年）及卷二（1493 － 1505 年），藏於馬德里西班牙國家圖書館。1966 年重見天日。

《飛行手稿》（Codex on Flight）=《鳥類飛行手稿》（Codex on the Flight of Birds）（約 1505 年），藏於杜林皇家圖書館。原為《巴黎手稿》B 部分之一部，美國國家航空航天博物館網站可瀏覽翻譯副本，網址：http://airandspace.si.edu/exhibitions/codex。

《提福手稿》（Codex Triv.）=《提福茲歐手稿》（Codex Trivulzianus）（約 1487 －90 年），藏於米蘭斯福爾扎堡。最早的達文西手稿之一，現有 55 頁。

《烏比手稿》（Codex Urb.）=《烏爾比諾手稿》（Codex Urbinas Latinus），藏於梵蒂岡宗座圖書館。內容包含法蘭切司科・梅爾齊於 1530 年左右抄錄編纂的各篇手稿。1651 年簡要版手稿以《繪畫論》（*Trattato della Pittura*）之名於巴黎出版。

《達文西論繪畫》（*Leonardo on Painting*）=《達文西論繪畫》（Leonardo on Painting），馬汀・坎普與瑪格麗特・沃克選譯，耶魯大學出版社，2001年。本選集部分以《烏爾比諾手稿》為基礎，選錄達文西欲收錄於其《繪畫論》中的手稿。

《達文西繪畫論／培德瑞提版》（*Leonardo Treatise*/Pedretti）=《繪畫論》（*Libro di Pittura*），達文西著，卡洛・培德瑞提編，卡洛・維切（Carlo Vecce）評論抄錄，Giunti 出版社，1995 年，原版 1651 年。以《烏爾比諾手稿》為基礎，段落編號為培德瑞提加註。

《達文西繪畫論／里高德版》（*Leonardo Treatise*/Rigaud）=《繪畫論》（*A Treatise on Painting*），達文西著，約翰・法蘭西斯・里高德譯，多佛出版社，2005 年，原版 1651 年。以《烏爾比諾手稿》為基礎，引述編號為本書內容編號。

《筆記／厄瑪‧李希特版》（Notebooks/Irma Richter）＝《達文西筆記》（*Leonardo da Vinci Notebooks*），厄瑪‧李希特選錄，新版由泰雷莎‧威爾斯編輯，馬汀‧坎普前言，牛津大學出版社，2008 年出版，首版 1939 年。厄瑪‧李希特為保羅‧李希特（見下方）之女。本版包含保羅‧李希特版內容精選，並新增威爾斯與坎普的評論。

《筆記／保羅‧李希特版》（Notebooks/J. P. Richter）＝《達文西筆記》（*The Notebooks of Leonardo da Vinci*），保羅‧李希特選編，2 卷。多佛出版社，1970 年出版，首版 1883 年。本版包含義大利文抄錄與英文翻譯對照，多幅達文西插圖及註解評論。我引用的是李希特使用的段落編號：1 至 1566 號，李希特原始選輯的諸多版本也一致使用這些編號。多佛出版的 2 卷雙語對照版也註明達文西原始筆記中使用的名稱與頁碼。

《筆記／麥克迪版》（Notebooks/MacCurdy）＝《達文西筆記》（*The Notebooks of Leonardo da Vinci*），愛德華‧麥克迪選編，Cape 出版社，1938 年。網路上可以取得諸多版本。引述段落編號為麥克迪所訂。

《巴黎手稿》（Paris Ms.）＝《法蘭西學會收藏手稿》（Manuscripts in l'Instiute de France），包含 A（寫於 1490 － 92 年）、B（1486 － 90 年）、C（1490 － 91 年）、D（1508 － 09 年）、E（1513 － 14 年）、F（1508 － 13 年）、G（1510 － 15 年）、H（1493 － 94 年）、I（1497 － 1505 年）、K1K2K3（1503 － 08 年）、L（1497 － 1502 年）、M（1495 － 1500 年）。

《溫莎手稿》（Windsor）＝ 英國皇室收藏，典藏於溫莎堡。英國皇室藏品目錄（RCIN）中，達文西手稿編號以「9」開頭。

其他常用資料

加迪氏（Anonimo Gaddiano）＝ 加迪氏或馬格利亞貝齊氏（Anonimo Magliabecciano）著[*1]，凱特‧史坦尼茲與伊布莉亞‧費恩布拉特譯，收錄於〈達文西生平〉（Life of Leonardo），洛杉磯郡立博物館，1949 年，頁 37。亦收於路德維希‧高謝德著，《達文西生平與作品》（*Leonardo da*

Vinci: Life and Work），費登出版社，1959 年，頁 28。[*1]

艾瑞斯（Arasse）＝丹尼爾・艾瑞斯著，《達文西》（*Leonardo da Vinci*），康內基出版社，1998 年。

班巴赫《草圖大師》（Bambach *Master Draftsman*）＝卡門・班巴赫編，《草圖大師達文西》（*Leonardo da Vinci Master Draftsman*），紐約大都會博物館出版，2003 年。

布蘭利（Bramly）＝塞吉・布蘭利著，《達文西藝術與其人》（*Leonardo: the Artist and the Man*），哈波柯林斯出版社，1991 年。

布朗（Brown）＝大衛・亞倫・布朗著，《達文西：天才的源起》（*Leonardo da Vinci: Origins of a Genius*），耶魯大學出版社，1998 年。

卡布拉《學習》（Capra *Learning*）＝佛利提猷夫・卡布拉著，《向達文西學習》（*Learning from Leonardo*），貝瑞特－柯勒出版社，2013 年。

卡布拉《科學》（Capra *Science*）＝佛利提猷夫・卡布拉著，《達文西的科學》（*The Science of Leonardo*），雙日出版社，2007 年。

克拉克（Clark）＝肯尼斯・克拉克著，《達文西》（*Leonardo da Vinci*），企鵝出版社，1939 年。1988 年修訂版由馬汀・坎普編輯。

克雷頓（Clayton）＝馬汀・克雷頓著，《達文西：神聖與怪誕》（*Leonardo da Vinci: The Divine and the Grotesque*），英國皇家收藏出版，2002 年。

克雷頓與斐洛（Clayton and Philo）＝馬汀・克雷頓與隆・斐洛著，《解剖學家達文西》（*Leonardo da Vinci Anatomist*），英國皇家收藏出版，2012 年。

德留旺（Delieuvin）＝文生・德留旺編，《聖安妮：達文西的最終傑作》（*St. Anne: Leonardo da Vinci's Ultimate Masterpiece*），羅浮宮出版，2012 年。2012 年羅浮宮展覽專刊。

菲奧拉尼與金姆（Fiorani and Kim）＝法蘭切絲卡・菲奧拉尼與安娜・馬拉祖

1 Anonimo為無名之義，Gaddiano與Magliabecchiano為家族姓氏。

拉・金姆著，《達文西：藝術與科學之間》（*Leonardo da Vinci: Between Art and Science*），維吉尼亞大學，2014 年 3 月，網址：http://faculty.virginia.edu/Fiorani/NEH-institute/essays/。

基爾與羅伯茲（Keele and Roberts）＝肯尼斯・基爾與珍・羅伯茲著，《達文西：溫莎城堡英國皇家圖書館藏解剖畫》（*Leonardo da Vinci: Anatomical Drawings from the Royal Library*），紐約大都會博物館出版，2013 年。

基爾《要素》（Keele *Elements*）＝肯尼斯・基爾著，《達文西人類科學要素》（*Leonardo da Vinci's Elements of the Science of Man*），學術出版，1983 年。

坎普《達文西》（Kemp *Leonardo*）＝馬汀・坎普著，《達文西》（*Leonardo*），牛津大學出版社，2004 年，2011 年修訂。

坎普《傑作》（Kemp *Marvellous*）＝馬汀・坎普著，《達文西：自然與人的傑作》（*Leonardo da Vinci: The Marvellous Works of Nature and Man*），哈佛大學出版社，1981 年。2006 年修訂版，牛津大學出版社。

金恩（King）＝羅斯・金恩著，《達文西與最後的晚餐》（*Leonardo and Last Supper*），布魯姆斯柏利出版社，2013 年。

羅倫薩（Laurenza）＝多明尼科・羅倫薩著，《達文西的機械》（*Leonardo's Machines*），大衛與查爾斯出版社，2006 年。

雷斯特（Lester）＝托比・雷斯特著，《達文西的鬼魂》（*Da Vinci's Ghost*），西蒙舒斯特出版社，2012 年。

馬拉尼（Marani）＝皮耶特羅・馬拉尼著，《達文西油畫全集》（*Leonardo Da Vinci: The Complete Paintings*），阿布拉姆斯出版社，2000 年。

馬拉尼與菲歐力歐（Marani and Fiorio）＝皮耶特羅・馬拉尼與瑪利亞・泰雷莎・菲歐力歐著，《達文西：世界的設計》（*Leonardo Da Vinci: The Design of the World*），史奇拉出版社，2015 年。2015 年米蘭皇宮展覽專刊。

摩法特與塔格利亞拉甘巴（Moffat and Taglislagamba）＝康斯坦斯・摩法特與莎拉・塔格利亞拉甘巴著，《闡明達文西：卡洛・培德瑞提學術生涯 70 載紀念文集》（*Illuminating Leonardo: A Festschrift for Carlo Pedretti*

Celebrating His 70 Years of Scholarship），布瑞爾出版社，2016 年。

尼修爾（Nicholl）= 查爾斯・尼修爾著，《達文西：心靈的飛翔》（*Leonardo Da Vinci: Flights of the Mind*），維京出版社，2004 年。

歐邁力（O'Malley）= 查爾斯・歐邁力編，《達文西遺產》（*Leonardo's Legacy*），加州大學出版社，1969 年。

潘恩（Payne）= 羅伯特・潘恩，《達文西》（*Leonardo*），雙日出版社，1978 年。

培德瑞提《年代》（Pedretti *Chronology*）= 卡洛・培德瑞提著，《達文西年代風格研究》（*Leonardo: A Study in Chronology and Style*），加州大學出版社，1973 年。

培德瑞提《評論》（Pedretti *Commentary*）= 卡洛・培德瑞提著，《達文西文選評論》（*The Literary Works of Leonardo da Vinci: Commentary*），費登出版社，1977 年。一套兩卷，含保羅・李希特輯錄及對達文西筆記的註解評論。

瑞提《未知》（Reti *Unknown*）= 拉迪斯勞・瑞提編，《達文西不為人知的一面》（*Unknown Leonardo*），麥格羅希爾出版社，1974 年。

西森（Syson）= 路克・西森著，《達文西：米蘭宮廷畫家》（*Leonardo Da Vinci, Painter at the Court of Milan*），倫敦英國國家美術館，2011 年。

瓦薩利（Vasari）= 喬治歐・瓦薩利著，《頂尖畫家、雕刻家與建築師的人生》（*Lives of the Most Eminent Painters, Sculptors, and Architects*），1550 年初版，1568 年修訂。書面與網路版本眾多，瑪歌・普立茲克爾（Margot Pritsker）提供一本修訂版原件與相關學術研究。

威爾斯（Wells）= 法蘭西斯・威爾斯著，《達文西之心》（*The Heart of Leonardo*），史普林杰出版社，2013 年。

佐爾納（Zöllner）= 法蘭克・佐爾納，《達文西油畫和繪畫全集》（*Leonardo Da Vinci: The Complete Paintings and Drawings*），2 卷。Taschen 出版社，2015 年。卷一為油畫，卷二為繪畫。

Library/Yale University Library: 40, 42

Biblioteca Ariostea, Ferrara: 43

Universal History Archive/Contributor/Universal Images Group/Getty Images: 44, 50, 64, 91

DEA/VENERANDA BIBLIOTECA AMBROSIANA/Da Vinci Codex Atlanticus/Getty Images: 52, 55, 59, 86

Dennis Hallinan/Alamy Stock Photo: 53, 88

DEA/A. DAGLI ORTI/Contributor/ De Agostini/Getty Images: 57

DEA/VENERANDA BIBLIOTECA AMBROSIANA/Contributor/De Agostini/Getty Images: 58

GraphicaArtis/Contributor/Hulton Archive/Getty Images: 60, 61

Mondadori Portfolio/Getty Images: 63, 71, 74

Buyenlarge/Contributor/ Archive Photos/Getty Images: 67

Leonardo da Vinci/Private Collection/Getty Images: 70

Ted Spiegel/Contributor/Corbis Historical/Getty Images: 76

Heritage Images/Contributor/Hulton Archive/Getty Images: 80, 122

Thekla Clark/Contributor/Corbis Historical/Getty Images: 81

Fine Art/Contributor/Corbis Historical/Getty Images: 83, 94, 141

Sachit Chainani/EyeEm/Getty Images: 84

Apic/Contributor/Hulton Archive/Getty Images: 102, 114

GraphicaArtis/Contributor/Archive Photos/Getty Images: 104, 115

De Agostini Picture Library/Contributor/De Agostini/Getty Images: 105

Seth Joel/Contributor/Corbis Historical/Getty Images: 117

DEA/G. CIGOLINI/VENERANDA BIBLIOTECA AMBROSIANA/Contributor/De Agostini/ Getty Images: 119

Godong/Contributor/Universal Images Group/Getty Images: 120

DEA/A. DAGLI ORTI/Contributor/De Agostini/Getty Images: 124

DEA/J. E. BULLOZ/Contributor/De Agostini/Getty Images: 128

Christophel Fine Art/Contributor/Universal Images Group/Getty Images: 129

Print Collector/Contributor/Hulton Archive/Getty Images: 133

Universal Images Group/Contributor/Universal Images Group/Getty Images: 134, 142

AFP/Stringer/AFP/Getty Images: 135

DEA/C. SAPPA/Contributor/De Agostini/Getty Images: 138

Xavier ROSSI/Contributor/Gamma-Rapho/Getty Images: 139

Alinari Archives/Contributor/Alinari/Getty Images: 143

國家圖書館出版品預行編目資料

達文西傳 / 華特.艾薩克森(Walter Isaacson)著；嚴
　麗娟, 林玉菁譯. -- 初版. -- 臺北市：商周出
　版：家庭傳媒城邦分公司發行, 2019.02
　面；　公分. -- (映像紀實；31)
　譯自：Leonardo da Vinci
　ISBN 978-986-477-606-1(平裝).

　1.達文西(Leonardo, da Vinci, 1452-1519) 2.藝術家
　3.科學家 4.傳記

909.945　　　　　　　　　　　　107022953

映像紀實 31

達文西傳

作　　　者／華特・艾薩克森（Walter Isaacson）
譯　　　者／嚴麗娟、林玉菁
責 任 編 輯／黃靖卉

版　　　權／吳亭儀、江欣瑜
行 銷 業 務／周佑潔、賴正祐、賴玉嵐
總　編　輯／黃靖卉
總　經　理／彭之琬
事業群總經理／黃淑貞
發　行　人／何飛鵬
法 律 顧 問／元禾法律事務所王子文律師
出　　　版／商周出版
　　　　　　台北市 104 民生東路二段 141 號 9 樓
　　　　　　電話：02-25007008　傳真：02-25007759
　　　　　　blog: http://bwp25007008.pixnet.net/blog
　　　　　　E-mail：bwp.service@cite.com.tw
發　　　行／英屬蓋曼群島商家庭傳媒股份有限公司城邦分公司
　　　　　　台北市中山區民生東路二段 141 號 2 樓
　　　　　　書虫客服服務專線：02-25007718；25007719
　　　　　　24 小時傳真專線：02-25001990；25001991
　　　　　　服務時間：週一至週五上午 09:30-12:00；下午 13:30-17:00
　　　　　　劃撥帳號：19863813；戶名：書虫股份有限公司
　　　　　　讀者服務信箱：service@readingclub.com.tw
　　　　　　城邦讀書花園 www.cite.com.tw
香港發行所／城邦（香港）出版集團
　　　　　　香港灣仔駱克道 193 號 _ E-mail：hkcite@biznetvigator.com
　　　　　　電話：(852) 25086231　傳真：(852) 25789337
馬新發行所／城邦（馬新）出版集團【Cite (M) Sdn Bhd】
　　　　　　41, Jalan Radin Anum, Bandar Baru Sri Petaling, 57000 Kuala Lumpur, Malaysia.
　　　　　　電話：(603) 90563833　傳真：(603) 90576622

封 面 設 計／廖韡
版型設計與排版／林曉涵
印　　　刷／中原造像股份有限公司
經　　銷　商／聯合發行股份有限公司　新北市231新店區寶橋路235巷6弄6號2樓
　　　　　　電話：(02) 90563833　傳真：(02) 29110053

■ 2019 年 2 月 25 日初版一刷
■ 2023 年 10 月 18 日初版 6.8 刷
定價 600 元
Printed in Taiwan

Leonardo da Vinci
by Walter Isaacson
Copyright © 2017 by Walter Isaacson
Complex Chinese translation copyright © 2019 by Business Weekly
Publications, a division of Cité Publishing Ltd.
Published by arrangement with ICM Partners
through Bardon-Chinese Media Agency 博達著作權代理有限公司
ALL RIGHTS RESERVED

線上版讀者回函卡